The Oxford History
of World Cinema

世界电影史 第二卷

The Oxford History of World Cinema

Edited By Geoffrey Nowell-Smith

［英］杰弗里·诺维尔－史密斯 主编

焦晓菊 译　magasa 审校

复旦大学出版社

图书在版编目(CIP)数据

世界电影史.第二卷/[英]诺维尔-史密斯(Nowell-Smith, G.)主编;
焦晓菊译.—上海:复旦大学出版社,2015.1 (2020.6 重印)
书名原文:The Oxford History of World Cinema
ISBN 978-7-309-11104-0

Ⅰ.世… Ⅱ.①诺…②焦… Ⅲ.电影史-世界 Ⅳ.J909.1

中国版本图书馆 CIP 数据核字(2014)第 275801 号

Copyright © 1996 by Oxford University Press.
"THE OXFORD HISTORY OF WORLD CINEMA, FIRST EDITION" was originally published in English in 1996. This translation is published by arrangement with Oxford University Press and is for sale in the Mainland (part) of The People's Republic of China only.
本书经牛津大学出版社授权出版中文版,此版本经授权仅限在中华人民共和国境内(不包括香港特别行政区、澳门特别行政区和台湾)销售。
上海市版权局著作权合同登记 图字:09-2007-545 号

世界电影史(第二卷)
[英]诺维尔-史密斯(Nowell-Smith, G.) 主编 焦晓菊 译
出 品 人/严 峰
责任编辑/邵 丹

复旦大学出版社有限公司出版发行
上海市国权路 579 号 邮编:200433
网址:fupnet@fudanpress.com http://www.fudanpress.com
门市零售:86-21-65102580 团体订购:86-21-65104505
外埠邮购:86-21-65642846 出版部电话:86-21-65642845
浙江新华数码印务有限公司

开本 890×1240 1/32 印张 16.625 字数 425 千
2020 年 6 月第 1 版第 2 次印刷
印数 3 101—4 110

ISBN 978-7-309-11104-0/J·259
定价:49.00 元

如有印装质量问题,请向复旦大学出版社有限公司出版部调换。
版权所有 侵权必究

目 录

第二卷　有声电影(1930—1960)

导言　/　003

有声电影　/　010

电影获得声音　/　010
 音响技术的传播问题　/　010
 影院革命　/　015
 片厂内的调整　/　017
 结论　/　020
 特别人物介绍
 约瑟夫·P·马克斯菲尔德　/　022
 约瑟夫·冯·斯坦伯格　/　023

片厂时代　/　027

好莱坞:片厂体系的胜利　/　027

20世纪30年代的美国电影业 / 027

20世纪30年代的片厂管理 / 031

20世纪30年代的片厂电影制作 / 035

进入20世纪40年代：战争迫近 / 041

战争繁荣期 / 044

特别人物介绍

 贝蒂·戴维丝 / 046

 朱迪·加兰 / 049

 英格丽·褒曼 / 052

 威廉·卡梅隆·曼泽斯 / 055

审查与自律 / 058

电影审查的起源 / 058

好莱坞与自律 / 062

进入"二战"及战后 / 071

特别人物介绍

 威尔·海斯 / 076

 玛琳·黛德丽 / 080

 莫里斯·雪佛莱 / 082

音乐之声 / 085

1926—1935年的各种不同创新 / 085

试验音轨 / 086

"说话片" / 088

动画片和歌舞片 / 089

斯坦纳、科恩戈尔德和其他人 / 091

朝1960年发展的新潮流 / 096

好莱坞内外的创新 / 098

特别人物介绍

 马克斯·奥菲尔斯 / 101

玛丽莲·梦露 / 104

技术与创新 / 107
　　过渡期 / 108
　　彩色电影 / 109
　　变焦镜头 / 112
　　深焦技术 / 113
　　20世纪50年代：宽银幕和立体声 / 114
　　特别人物介绍
　　　　格里格·托兰 / 119

动画片 / 122
　　美国卡通片的"黄金时代" / 122
　　迪士尼和动画故事片 / 127
　　美国联合制片公司 / 130
　　欧洲的动画 / 132
　　特别人物介绍
　　　　兔巴哥 / 139

类型电影 / 143

电影与类型 / 143
　　类型先于电影产生 / 143
　　早期的电影类型 / 144
　　片厂时代的类型电影 / 144
　　类型观众 / 148
　　类型历史 / 150
　　特别人物介绍
　　　　霍华德·霍克斯 / 156
　　　　乔治·库克 / 159
　　　　芭芭拉·斯坦威克 / 162

西部片 / 164
　默片时代的西部片 / 166
　经典西部片 / 169
　西部片类型的转变 / 173
　衰落与复兴 / 176
　特别人物介绍
　　约翰·福特 / 177
　　约翰·韦恩 / 180

歌舞片 / 182
　歌舞片的早期发展 / 183
　经典的好莱坞歌舞片 / 186
　歌舞片种类 / 191
　语义和语法 / 193
　歌舞片的文化用途 / 195
　特别人物介绍
　　弗雷德·阿斯泰尔 / 198
　　文森特·明奈利 / 201

犯罪片 / 203
　黑帮片 / 205
　从黑帮片到黑色电影 / 208
　20世纪50年代及其后 / 213
　特别人物介绍
　　让·迦本 / 213
　　阿尔弗雷德·希区柯克 / 216

奇幻电影 / 220
　奇幻的定义 / 220
　恐怖片、科幻片和奇幻冒险片 / 223
　起源和影响 / 227
　国际变体 / 229

特别人物介绍
　　卡尔·弗罗因德 / 232
　　维尔·鲁东 / 235

关涉现实 / 239

纪录片 / 239
　　殖民冒险者与旅行者 / 240
　　格里尔逊、洛伦茨和社会纪录片 / 242
　　世界大战阴影下的宣传 / 248
　　第二次世界大战 / 251
　　战后纪录片 / 254
　　特别人物介绍
　　　亨弗莱·詹宁斯 / 259
　　　尤里斯·伊文思 / 262
社会主义、法西斯主义和民主 / 264
　　革命 / 265
　　法西斯主义 / 267
　　民族主义的复活与人民阵线 / 270
　　第二次世界大战 / 273
　　结语 / 274
　　特别人物介绍
　　　亚历山大·科尔达 / 277
　　　让·雷诺阿 / 280
　　　保罗·罗伯逊 / 284

民族电影 / 286

法国大众电影 / 286
　　从声音的出现到人民阵线 / 286
　　占领期与解放 / 292

第四共和国时期 / 295
特别人物介绍
　亚历山大·特劳纳 / 302
　阿列蒂 / 303
　雅克·塔蒂 / 306

意大利电影：从法西斯主义到新现实主义 / 308
法西斯时代的电影 / 308
解放和新现实主义 / 316
轻松时代 / 320
特别人物介绍
　托托 / 323
　维托里奥·德·西卡 / 325

帝国末期的英国电影 / 326
20 世纪 30 年代的英国电影 / 328
"二战"时期 / 335
伊令、盖恩斯伯勒和海默 / 337
特别人物介绍
　格蕾西·菲尔兹 / 344
　迈克尔·鲍威尔和埃默里克·普雷斯伯格 / 347
　亚历山大·麦肯德里克 / 349

德国：纳粹主义及其后 / 352
纳粹时代 / 352
战后时期 / 362
特别人物介绍
　阿尔弗雷德·容格 / 365

"二战"前的中东欧 / 367
早期 / 367
第一次世界大战 / 370

"一战"之后 / 371

有声电影和国内电影生产 / 375

斯大林统治时期的苏联电影 / 380

20世纪30年代和社会主义现实主义 / 380

卫国战争 / 387

斯大林统治末年 / 392

特别人物介绍

亚历山大·杜辅仁科 / 395

印度电影:从产生到独立 / 398

从戏剧到电影:殖民企业 / 398

政治反响 / 405

从抵制英货到情节剧:改革电影 / 407

特别人物介绍

纳尔吉丝 / 417

M·G·拉马钱德兰 / 419

1949年前的中国电影 / 422

特别人物介绍

李香兰(山口淑子) / 428

日本经典电影 / 430

走向有声电影 / 435

"二战"及战后 / 439

特别人物介绍

沟口健二 / 441

小津安二郎 / 443

澳大利亚电影的出现 / 445

先驱和早期故事片 / 445

第一次世界大战及其后 / 447

有声电影的到来 / 450

1949年之后 / 452
拉丁美洲电影 / 454
　　殖民地时代的电影萌芽 / 454
　　本土电影制作 / 458
　　有声电影时代 / 461
　　特别人物介绍
　　　加布里埃尔·菲格罗 / 466
　　　路易斯·布努埃尔 / 469

战后世界电影 / 473

"二战"结束后 / 473
　电影文化 / 478
　实验电影院、电影节和电影协会 / 479
　经济保护和文化认可 / 481
　特别人物介绍
　　罗伯托·罗西里尼 / 482
　　卢奇诺·维斯康蒂 / 485
好莱坞体系的转变 / 487
　制片业的变化 / 489
　与电视台签订合同 / 491
　生存之战 / 492
　产品 / 496
　特别人物介绍
　　马龙·白兰度 / 498
　　约翰·休斯顿 / 501
独立者与特立独行者 / 504
　片厂体系的联系日渐松弛 / 506
　三位作者式导演 / 508

进入20世纪60年代　/　510
特别人物介绍
　　伯特·兰卡斯特　/　512
　　奥逊·威尔斯　/　515
　　斯坦利·库布里克　/　518

第二卷

有声电影 *1930—1960*

导言

杰弗里·诺埃尔-史密斯（Geoffrey Nowell-Smith）

20世纪20年代末，电影经历了一场革命，其核心就是引入了声画同步对白。它影响甚广，鲜有未受其波及的领域。这场革命始于美国，并无情地传播到世界其余地区，不过它的某些方面出现了欧洲变体，而有些偏远地区在相当一段时间里对它的任何影响都浑然不觉。

简单地说，这场革命可追溯到1927年10月6日，以华纳兄弟公司影片《爵士歌手》在纽约的首映为标志。在该片中，艾尔·乔尔森说出了那句不朽的对白"你还什么都没听到"，这是通过他在片中的口型与录在唱片上的声音近乎完美的同步来实现的。但这只是个开头。到1930年，最先由西部电气公司研发的唱片录音技术被其对手通用电气公司的胶片录音系统取代，后者更简单，也更可靠。以德国西门子公司（Siemens）和通用电力公司（AEG）为首的欧洲联合企业也加入这场竞争，并在不断增长的录音设备市场上成功地挣得可观的份额。几年内，数千家欧美剧院便利用那些强大的专利权持有者特许使用的技术，安装了音响设备。只有苏联和日本向有声电影的转变进展缓慢。

声音影响了电影的形式，也对电影业的结构造成了同样深远的影响。旧有的喜剧默片被梅·韦斯特和马克斯兄弟（Marx Brothers）妙语连珠的有声片取代。剧作家和脚本作家获得崭新的重要地位。一种全新的电影类型——歌舞片（musical）——逐渐形成。在影片音轨中融入音乐使得剧院音乐家遭受大量裁员，但这也意味着放映条件渐趋标准化，一部电影在哪里放映都是相同的。但这种新技术灵活性差，也使得

视觉风格受到限制。好莱坞在海外市场暂时受挫,因为那里的观众要求电影对白使用他们自己的语言。而在有声电影发展之初,所有对白都必须现场录制,因此同一影片选用不同演员拍摄多个版本的做法逐渐兴起,直到20世纪30年代出现了配音,这种做法才显得多余。

有声电影的到来产生了一个重要的影响:它使片厂体系得以巩固,不管是在制片层面上,还是整个行业的全面组织上,都是如此。电影成了越来越工业化的产品,其行业的边界也逐渐扩展,与欣欣向荣的音乐录制业务重合。

有声电影的到来可以说是电影和音乐行业的内部现象,但它也与外部世界的一些重要事件同时发生。苏联的蒙太奇电影成为双重受害者,既被斯大林指责为形式主义,又受到技术发展的危害。法西斯在欧洲的兴起不仅影响到法西斯国家自身,也影响到西欧的抵抗运动政治文化。实验电影制片人越来越多地转向纪录片,转向有关社会与国际斗争的主题。20世纪30年代末,日本进攻中国,紧接着,德国接连入侵捷克斯洛伐克、波兰、低地国家和法国,到1941年,整个世界都被第二次世界大战吞没了。

1945年,"二战"结束,标志着许多国家的电影有了崭新的开端。在东欧等地,电影在兵燹之灾后迅速复苏,但却屈服于新政权的官僚主义控制。而德国、意大利和日本的问题则是如何创造出一种新的电影,不会因为过去与法西斯同谋的经历而带上污点。印度的独立,以及紧随其后的整个亚非地区平稳的非殖民化,使得这些新国家的电影坚定地与寻求民族自我认同的斗争联合起来。

战后,好莱坞迅速作出反应,试图重新获得它在战争中失去的海外市场。但它发现自己的霸权在两个前沿受到威胁。在艺术方面,意大利的新现实主义运动从法西斯的灰烬中产生,说明有可能出现一种更自由、更不受片厂制约的新型电影。在工业方面,更严重的威胁是战后电影观众减少,这种情况最初出现在英国和美国,接着蔓延到其他工业国家。与此同时,美国颁布反垄断法,迫使主要片厂放弃自己的院线,而它

们曾为片厂的产品带来唾手可得的观众。1945年不仅标志着"二战"结束,而且,随着好莱坞采取亡羊补牢的行动以保住其国内和国外市场,随着世界其余地区出现与之竞争的电影形式,这一年也标志着片厂体系开始走向没落。

因此,1930—1960年这段时期大致可分为两个阶段。前半部分一直持续到"二战",其间片厂体系在美国和其他地区均达到鼎盛。"二战"后,这一体系虽然幸存下来,却受到削弱,而当时的环境也日益威胁到其稳定性。

本书这部分的结构一方面试图反映有声电影的到来所造成的世界影响——它带来变革,又巩固了旧有体系。另一方面,它也试图考量美学、工业、政治等方面的发展及其在世界不同地区表现出的形形色色的暂时状态彼此交错的复杂格局。

在初步考察了有声电影的出现本身及其造成的全球性影响之后,这部分突出的第一个重点是片厂体系:它如何运作——尤其是在好莱坞?电影制作的各个领域又如何在片厂时代紧密配合?"片厂时代"首先涉及好莱坞片厂在其全盛期的行业组织、它们拍摄的影片类型以及市场影响的表现。然而,片厂并不能纯粹根据市场需求,随心所欲地拍摄影片。这个系统也遇到了其他问题:如何进行自我规范,从而将政治、社会和道德因素考虑在内。尽管其他国家的电影经历了宽严不一的政治审查,但好莱坞电影相对而言几乎没受中央政府干涉,相反,它面临道德净化的委婉要求,以及受地方审查机构干预的危险。为了避开这个极具经济意义的问题,电影制片业实行了严格的自我规范,其顶点就是1934年成立的电影审查委员会(Production Code Administration;简称PCA)。

除了对白,有声电影的主要创新是与情节同步的配乐。这很快发展成高度复杂的艺术,在技术性以及音乐性、戏剧性方面都是如此。电影音乐的作曲、演奏和录制全都受片厂控制,高质量的原声音乐产品可以说是片厂体系最伟大的成就之一。其他地方的电影原声音乐往往不如

好莱坞的精美,但在选择作曲家时,其导演却往往能比好莱坞导演享有更大的自由度。谢尔盖·普罗科菲耶夫(Sergei Prokofiev)为爱森斯坦的影片《亚历山大·涅夫斯基》(Alexander Nevsky; 1938)所作的配乐就跟同一时期华纳兄弟的两部经典电影配乐——埃里希·科恩戈尔德(Erich Korngold)为《侠盗罗宾汉》(The Adventures of Robin Hood; 1938)和马克斯·斯坦纳(Max Steiner)为《卡萨布兰卡》(Casablanca; 1943)所作的音乐——形成有趣的对比。

在技术上,片厂时代的主要创新除了有声电影外,还有彩色电影(始于20世纪30年代)和宽银幕电影(始于50年代初)。尽管昂贵而又麻烦的特艺彩色胶片并非在片厂中发展起来,却带有浓厚的片厂特色。直到"二战"之后,简化的色彩体系如爱克发彩色胶片、伊士曼彩色胶片才闯入市场,使得成本较低的电影甚至纪录片也能拍成彩色。同样,宽银幕电影的产生也需要在片厂的背景下考察,当时它们试图让电影重新创造出恢宏壮阔之感,从而把观众从电视机旁吸引过来。片厂时代的另一项创新是磁性录音,将它引入主流影院,是为了给宽银幕电影提供立体声声道,但事实证明它有着更广泛的用途,在20世纪50年代引发了纪录片拍摄中的一次革新。

最早广泛使用特艺彩色底片拍电影的是动画片,以沃尔特·迪士尼公司(Walt Disney)为代表。将动画片从小作坊产业发展为主流片厂产品的也是迪士尼,就像拍真人电影一样,制作动画片也是高度专业化的工作。20世纪30年代末和40年代,动画片几乎成为广泛流通的华纳兄弟和米高梅公司卡通片以及迪士尼卡通片和动画故事片的同义词。独立动画片虽然在片厂时代大部分时间都受到边缘化,却也幸存下来,并在"二战"之后天翻地覆的环境中挣得一席之地。

接下来的"类型电影"部分考察了各种类型电影在制作与接受方面所扮演的角色,并探讨了一些在片厂时代盛极一时的主要类型。尽管大多数电影都可归入某种类型,而将电影分类的做法就跟电影本身一样久远(事实上比电影更久远,因为早期的电影采用了其他艺术形式的分类

方法),但从类型电影的根本含义上说,它主要还是一种工业现象,在生产和销售方面都是如此。类型电影无论是处于电影业的专业化边缘——如 20 世纪 50 年代末和 60 年代英国的"海默恐怖片"(Hammer horror)以及 70 年代的意大利"通心粉西部片"(spaghetti Westerns;即意大利式西部片)——还是处于其核心,都能够蓬勃发展。在好莱坞的片厂时代,它处于这个系统的核心。在本书考察的各种类型中,只有歌舞片是 1930—1960 年期间盛行的独特种类。西部片差不多可追溯到电影发轫之初,不过,就像歌舞片一样,它也从 60 年代开始不断衰落。有关西部片的那一章论述了这一类型的整个历史,从 1903 年的《火车大劫案》(*The Great Train Robbery*)一直到 1992 年的《不可饶恕》(*Unforgiven*),顺带论及德国和意大利的西部片。另一方面,对犯罪片的论述则有必要加以限制,因此相关的那一章仅述及好莱坞犯罪片,并聚焦于 30 年代的黑帮片(gangster film)和 40 年代的"黑色电影"(film noir)。我们也将恐怖片(horror)、科幻片(scientific fiction)和奇幻冒险片(fantasy adventure)纳入笼统的"奇幻电影"(Fantasy Film)一章,通常认为这三种类型各具特色,但其魅力的基础都在于:它们展示的世界超越了貌似真实的普通世界的边缘。

纪录片在 20 世纪 30 年代达到鼎盛,它吸收了先锋派的大部分活力。在"关联现实"一章中,我们考察了有声电影时代初期纪录片获得惊人发展背后的推动力,尤其是政治推动力。然后,纪录片又扩展到两次世界大战之间、"二战"时期以及"二战"刚结束那些年的政治事件——从俄国革命、法西斯和反法西斯运动一直到冷战的开始——所提出的更广泛的话题。在这个阶段,政治对电影发展的影响并不仅仅是为之提供背景。当然,受政治影响最大的是那些处于极权统治的国家,但没有一个地方——甚至好莱坞——能够免受政治浪潮涨落的影响。

"民族电影"一章所涉范围比第一部分更广。跟前面一样,这部分包括了有关法国、意大利、英国、德国、苏联和日本电影的章节,但没有斯堪的纳维亚半岛,因为丹麦和瑞典电影未能重现其初期的辉煌。这部分还

包括中、东欧(主要是波兰、匈牙利和捷克斯洛伐克)、印度、中国、澳大利亚和拉丁美洲,并兼及其默片时期。大部分章节都截止于1960年之前,中欧东部一章截至1945年,中国那一章截至共产主义获胜的1949年,苏联那一章则截至斯大林去世的1953年。德国一章论述了纳粹统治时期和战后联邦德国,但未包括东德,它的战后电影史(跟东欧集团的其他国家一起)仅在第三部分中述及。

这一章为各个国家选择了不同的时间段终点,这让我们想起各国历史如此千差万别——通史如此,电影史亦然。值得注意的是,在法国这样的国家,电影迅速促成了大众文化与高雅文化的联系,并对二者都有表现;而意大利在20世纪初并没有真正的大众文化存在,颇具讽刺意味的是,创造出意大利大众文化的正是作为法西斯统治副产品的电影,因为法西斯需要寻求与好莱坞相抗衡的大众娱乐形式。德国与意大利也形成了惊人的对比:在20世纪30年代,这两个国家都对本国的电影加以调节,使之成为无害的娱乐产品,但只有在纳粹德国,它才属于那种将现实舞台化的节目,把娱乐跟最臭名昭著的民族主义宣传联系起来。意大利电影尽管在墨索里尼的推动下摆出各种姿态,大搞游行,却没能发挥出德国电影那样的作用,斯大林统治下的苏联也是如此。

20世纪20和30年代,世界电影文化由无所不在的好莱坞电影塑造(就跟现在一样)。这种状况被"二战"打断——当时德国和日本占领的国家封锁了美国电影的供应——也被"二战"后共产主义集团的扩张打断。1946年,好莱坞电影重返欧洲大陆,一场新的文化竞争开始了,好莱坞不仅要对抗已有的和新兴的民族电影,也要对抗即将出现的国际艺术片。同时好莱坞自身也开始改变。片厂体系不再坚如磐石,独立制片人开始扮演更重要的角色。欧洲对好莱坞的态度也出现变化。虽然反对好莱坞霸权的呼声日高,美国电影却受到前所未有的喜爱,这不仅是因为其娱乐价值,而且也因为其整体艺术质量比较高。引人注目的是,这种情况发生在好莱坞开始堕入一次漫长危机的时候,许多最受欢迎的美国电影都产生于片厂体系边缘,在其全盛期展示了原本会被

这一体系压制的特色。这部分的最后一章"战后世界电影"首先考察了"二战"刚结束时的电影,然后考察了40年代末和50年代出现的各种潮流,随着时代的推进,它们不断积聚力量,带来了60年代特有的激进新浪潮。

有声电影

电影获得声音

卡雷尔·迪波茨(Karel Dibbets)

电影从无声向有声转变,这标志着电影史进入一个既创意无穷又动荡不安的时期。新技术带来了恐慌与混乱,但也启发了各种实验,激起各种期望。尽管它有几年削弱了好莱坞的国际地位,却带来了其他地方民族电影生产的复苏。这是一个独具特色的时期,与此前此后的那些年都判然有别。本章将突出介绍这些独特的特点,同时又不会忽略一些具有连贯性的重要方面。虽然并非每个地方都遵循同样的道路向有声电影转变,而且各个国家都拥有自己独特的历史,但我们关注的重点将是有声电影发展的主线。

为了理解声音对电影的影响,我们必须记住:默片并非完全无声。默片大量涉及各种声音:它们有意将观众置于听众的位置。此外,放映这些影片的影院有一位钢琴家或一支管弦乐队现场演奏的配乐,而且音乐家们往往会给银幕上的动作配以声效。日本电影给画面配上解说者,即"辩士",他们实际上用自己的口头解说控制了影片的放映。

音响技术的传播问题

早在电影引入声音之前,大西洋两岸的发明家们就研发出一系列音

画同步的技术装置。最老的办法是将留声机和放映机连接起来。托马斯·爱迪生(Thomas Edison)就在早期制造出这种唱片录音装置的原型,到20世纪20年代仍在使用。另一种方法更多地受现代电子技术启发,它抛弃了唱片,将声音直接录到电影胶片上。到了30年代,这种胶片录音系统将流行开来,成为国际制作业的标准录音设备。

电影向有声片的转变并非完全依赖于技术,其影响也并不局限于技术问题。在欧洲和美国,这一创新过程的决定性因素都是软件而非硬件——虽然这一点起初并不明显。在1926—1927年的上映季中,好莱坞率先走出第一步,华纳兄弟和福斯电影公司(Fox Film)都开始编写有声电影剧本。两家片厂都希望通过投资新技术来获得额外利润,但它们所走的道路却不同。

1926年8月,华纳利用一个名叫"维太风"(Vitaphone)的唱片录音系统,制作了它的第一部声画同步节目,目的是在影院播放其节目时为之提供一种取代现场表演者——尤其是电影院管弦乐队和舞台秀的方法。正因为此,华纳的第一部有声故事片(feature film)《唐璜》(*Don Juan*; 1926)根本不是有对白的电影,而只是利用录在唱片上的配乐为无声的画面伴奏。这家制片厂更感兴趣的是维太风的不足:录下与画面中唇形一致的流行轻歌剧和歌剧明星的演出——他们当时还无法将自己的表演带到哪怕是最小的影剧院。福斯公司对有念白的故事片也没有信心。1927年4月,这家制片厂推出有声新闻短片(newsreel)作为其替代品,它使用的是胶片录音系统。这种名叫"福斯电影新闻"(Fox Movietone News)的新闻片立刻走红。不过,这些创新所获得的成功都转瞬即逝,因为人们的新奇感很快就消失了。

真正实现突破是在1927—1928年上映季,当时华纳公司发行了第二部录音故事片,这次录制了与唇形一致的歌曲和一些对白。它就是《爵士歌手》,由艾伦·克罗斯兰(Alan Crosland)执导,流行轻歌剧明星艾尔·乔尔森主演,其实这是一部插入若干声音的默片。这种混杂形式是两个技术时代相交的产物,绝妙地配合了影片富于戏剧性的情节。

两代人的冲突通过两种看似水火不容的音乐传统——宗教音乐和世俗的爵士乐——的冲突表现了出来。由此,一种新的电影类型——歌舞片——就从这部电影中产生了。

《爵士歌手》的成功证明,在成熟的故事片中配上与画面口型一致的声音会很受欢迎。其他好莱坞制片厂一旦意识到这个事实,便立刻迫不及待地将默片转化为有声电影。它们的迫不及待不是没有动机的:这项新技术将节省其主要院线的现场配乐费用,而省下的钱远远超过这一转化的费用(但小电影院并不具备这个优势)。影院的音乐家被解雇,新的技术装备取而代之。到 1930 年,大多数美国影院都布置了音响设备,好莱坞不再拍摄默片。然而,这绝非无声片向有声片转变过程中产生的唯一影响。

1928 年 5 月,在对不同录音技术作了全面考察之后,几乎所有片厂都决定采用西电公司的胶片录音系统。这意味着华纳的维太风唱片录音产品即将完结,也意味着一家新电影制片厂横空出世,那就是雷电华电影公司(Radio-Keith-Orpheum),简称 RKO。它由美国最大的广播公司之一美国无线电公司(RCA)创建,RCA 不愿让电影业落入其主要竞争对手西电公司之手。一旦各家片厂决定转变,这一创新过程就进入了一个新时代。随着好莱坞、西电和 RCA 开始准备出口,世界其余地区就会感受到其影响。1928—1929 年将成为有声电影向国际传播的年份。

20 世纪 20 年代,美国之外的有声电影让广播和留声机工业的机械师们感到啼笑皆非。欧洲发明家,如瑞典的贝里伦德(Berglund)、德国的特里埃贡(TriErgon)三兄弟或丹麦的彼得森和波尔森(Petersen and Poulsen)公司,已经试验胶片录音多年。他们在 20 年代初就展示过自己的发明,但欧洲电影业对他们的努力毫无兴趣。欧洲、日本和拉丁美洲真正向有声电影转变是随着第一批美国有声故事片的公映,在 1928—1929 年上映季开始的。

美国有声电影的到来激起欧洲电子公司的反应,它们立即开始奋起反抗。现在,专利被视为欧洲电影票房的关键,价值数亿美元。这个有

利可图的前景激发了金融和工业界商人的想象力,于是,1928年,两家强大的公司迅速在欧洲建立。第一家是音像辛迪加(Ton-Bild Syndikat AG),简称"托比斯"(Tobis),是由荷兰与瑞士风险投资创立的,也有少量德国投资,它获得了重要的特里埃贡专利作为其主要资产。另一家公司是有声电影有限公司(Klangfilm GmbH),它以德国两家重要电子公司——通用电力(AEG)和西门子——的工业生产能力作为后盾。1929年3月,托比斯和有声电影有限公司同意组成一个垄断集团,目的是击退美国的侵入,控制整个欧洲的电影业。它们在趁机利用语言障碍和进口限制的同时,又通过专利诉讼延缓了对手的入侵速度。接下来的专利战将一直持续到1930年7月。

单是夺取行业控制权的争斗便足以撼动国际电影界的根基,而语言障碍则加剧了这种动荡。默片可以在全球任何国家放映,但有声电影却受制于自身的语言。当时还没有翻译技术,配音也要多年之后才得以发展起来并被普遍采用。此外,当时的大多数电影都使用英语,这伤害了非英语国家观众的自尊,激起他们的民族情感。意大利禁止放映非意大利语的影片,西班牙、法国、德国、捷克斯洛伐克和匈牙利也采取了类似的保护措施。

结果,好莱坞主导了十多年的国际电影市场突然开始分崩离析:世界上有多少种语言,它就分裂成多少市场。起初,这种语言障碍通过歌曲构架的桥梁得以克服,歌舞片并不单单依靠对白,全球的观众不通过翻译也能欣赏。既然歌舞片新颖而流行,好莱坞也就非常乐意为国际顾客大量生产它们。但拥有大量对白的有声电影确实成了问题。对白威胁到好莱坞作为世界电影业中心的地位。有段时期,美国电影制作的分散化似乎成为解决语言问题的唯一办法,1930年,几家美国片厂开始向欧洲电影业广泛投资。派拉蒙在法国茹安维尔(Joinville)兴建了一家大型制片厂,生产多语言版本的电影,也就是将同一部电影用不同的语言但同样的布景与服装重新拍摄。华纳在从欧洲有声电影业最有前途的风险投资托比斯取得重要份额之前,就开始跟它合拍一部德语版的多语

言电影《三分钱歌剧》(Die 3-Groschenoper; G·W·帕布斯特 [G. W. Pabst] 导演; 1930; 法语版名叫 "L'Opéra de quat' sous") 了。米高梅也能自己雇明星拍这种电影,例如在《安娜·克里斯蒂》(Anna Christie; 1930) 中, 生于瑞典的葛丽泰·嘉宝 (Greta Garbo) 扮演了一位瑞典移民, 说一口带外国腔的英语和德语。这种拍摄多语言版电影的方法最早是E·A·杜邦 (E. A. Dupont) 于 1929 年在英国执导英、德、法语版《大西洋》(Atlantic) 时发明的, 但这样做花费不菲。

1929—1932 年, 美国片厂似乎前途一片晦暗, 这不仅仅是因为经济大萧条在同一时期爆发。有声电影也释放出损害好莱坞国际领先地位的力量, 其影片出口陷于停滞, 不单是因为国外的语言障碍和专利争夺, 也因为西部电气的策略与好莱坞相左。

另一方面, 欧洲的竞争者却更有理由保持乐观。拜好莱坞衰落之赐, 他们终于有望改善自己的地位了。这其中就包括前述的德国托比斯-有声电影 (Tobis-Klangfilm) 垄断集团, 它要求与西部电气公司在国际市场上分享一部分利益。制片人们梦想创立受语言障碍保护的崭新民族电影工业, 事实上, 有声电影也确实刺激了法国、匈牙利和荷兰的电影生产。甚至罗马天主教会 (Roman Catholic Church) 也计划凭借一位教士的专利, 成立天主教的有声电影垄断公司——爱多风国际公司 (International Eidophon Company)。"这是一次绝好的机会," 一份天主教报纸在 1931 年写道, "这是上帝赐予的礼物, 好让我们介入庞大的世界电影工业。机不可失, 失不再来。" 欧洲沉浸在幻想之中。

托比斯-有声电影公司提出的挑战最终于 1930 年 7 月在巴黎得到回应。在这里, 大西洋两岸的相关电子公司举行了一次会议, 结果是建立了一个新的垄断公司。根据它们达成的协议, 欧洲大陆成为托比斯-有声电影公司独占的领地, 后者现在可集中欧洲的所有音响设备和电影方面的专利了 (只有丹麦是个例外, 因为彼得森和波尔森公司凭借自己的专利成功地对抗了这家垄断公司)。世界其余地区要么成为美国的囊中之物, 要么向这两个集团开放市场。西部电气和 RCA 也达成互换原

则:它们允许好莱坞电影用欧洲设备放映,反之亦然。托比斯-有声电影公司从巴黎满载而归。

1932年,在解决语言问题上出现了重大突破,配音成为将有声电影翻译成几大主要语言的标准方法,而字幕则成为小语种地区的解决方案。配音技术花了四年时间才研发出来。1933年及之后,好莱坞的电影公司虽仍为进口配额与大萧条所掣肘,却也从最初的挫折中恢复过来。现在,好莱坞又能在国内拍摄自己的影片了,派拉蒙将位于茹安维尔的片厂改造成了一个大型配音中心,成为世界上最大的口技表演场所。

影院革命

要评价有声电影的到来所产生的后果,通常得把这与电影的生产联系起来,不过,电影放映和接受层面的变化同样举足轻重。声音不仅改变了电影,也改变了电影的放映以及它与观众的关系。实际上,为了给有声电影的兴起腾出空间,就不得不摧毁默片文化的根基。首先,管弦乐队从乐池转移到电影声道标志着影院不再是提供现场表演的多媒体演艺场所,而是让步于单一媒体放映。当地管弦乐队提供的音乐伴奏成为多余,放映者也不再需要在放映节目的间隙用现场舞台演出填补空间。其次,电影被送到影院时不再是半成品,而是成品。新技术结束了放映影片时各地的不同变异。有声电影能够提供自身完整的演出,不再依赖当地表演者,观众在世界各地的影院里看到的都是相同的演出。第三,音乐和音效以前是观影背景中的现场表演因素,随着它们成为录制好的电影文本中不可分割的一部分,电影一词的定义也发生了彻底改变。音响背景的"文本化",使得电影文本作为独立、自发的人工制品逐渐成形。此外,这还将给电影理论和批评领域带来一些新概念。最后,电影由无声到有声的转变不仅改变了放映条件,也改变了观影规则。如今,观众进影院不再是为了观看主要在银幕这一侧呈现的多媒体表演,

而是观看银幕上面——或者也可以说是在银幕另一侧——发生的事情。过去,观影的刺激来自四堵墙之间发生的共同事件;如今,没有了作为中介的现场管弦乐队,它也就转化为电影(制作人)与单个观众之间排他的关系。放映者或观众干预这一交流过程的能力被降到最低限度。

荷兰的《电影法》(The Cinema Act)就表现了这一转变。该法规是在默片时代起草的,它细致入微地将无声电影本身和放映电影的过程加以区分。其中,电影本身由中央政府监管,而放映时的口头解说与现场配乐则由地方政府控制。然而,当新技术将电影的声音制作从影剧院转移到制片厂时,对声音的控制也就由地方转移到中央,因为后者现在要负责审查片中所有的表演因素了。然而,旧的《电影法》没有批准地方当局的这种干涉,结果,1930年,荷兰在政府和议会的最高政治机构讨论了这一权力转移。

影剧院管弦乐队的废除首先是个社会悲剧。20世纪20年代,影剧院已成为世界上最大的音乐家雇用机构。有声电影导致成千上万的音乐家遭受解雇,许多轻歌剧艺术家也失去了一个重要的就业资源。只有最奢华的影剧院保留一支缩减的乐队和若干穿插的演出,提供现场娱乐,有些甚至将这一传统延续到60年代。最伟大的音乐天才能够在无线电台找到工作,但大多数音乐家都别无选择。他们遭到集体遣散的时间再糟糕不过了,因为当时正值经济危机爆发,失业率普遍大幅上升。

音响设备的安装也影响到不同影院之间的竞争。豪华影剧院能够受益于这一创新,因为这种转换能节省一大笔开支。但这样一来它也失去了一个与小型影剧院不同的突出魅力。有声电影使得全世界的每个电影院都有可能提供同样的表演。不同影剧院的差异被抹杀之后,老影剧院的等级之分就受到损害,放映方面的竞争也加剧了。

在所有国家,电影批评家——尤其是鼓吹电影是艺术的人——都很难接受这种新技术并将其融入自己的美学观点。这种反应可以理解,但它是自相矛盾的。有声电影剥夺了各地对放映的影响,从而增加了电影的独立性,因此进一步促使人们把电影当作一种独立的艺术加以看

待——这正是20世纪20年代批评界讨论的核心问题。然而,这种观点的支持者却抵制有声电影,因为对他们而言,默片的终结意味着第七艺术(the seventh art)的死亡。他们要过一段时间才能够调整自己的美学观点,适应这种新环境。而有些人,如德国电影理论家鲁道夫·爱因汉姆(Rudolf Arnheim)却没能调整过来。

影剧院的革命也让观众有机会接触外语。值得注意的是,对外语的抗议并非单单指向美国电影,例如,1930年,捷克观众就对国内充斥着德国有声电影愤怒不已。古斯塔夫·乌西基(Gustav Ucicky)那部《永恒的恶棍》(*Der unsterbliche Lump*)上映时,激起了大规模反德示威,以至于捷克政府不得不下令暂时禁止放映德国影片(有传言说是美国电影公司煽动了抗议活动,目的是打击德国竞争者)。报复行动不可避免,德国威胁抵制捷克剧作家,有八家歌剧院取消了作曲家列奥西·扬那切克(Leoš Janáček)的作品演出,德国电台拒绝播放捷克音乐。显然,世界迫切需要翻译技术,但要过好几年,字幕和配音才会成为普遍接受的标准解决方案。

片厂内的调整

声音的引入标志着电影进入一段艺术实验期,正统的电影制作如此,现代主义电影也是同样。正式的实验可在欧洲找到,尤其是在先锋派运动中,虽然其影响仍然微不足道。沃尔特·鲁特曼(Walter Ruttmann)的《世界的旋律》(*Melodie der Welt*;德国;1929)、吉加·维尔托夫(Dziga Vertov)的《热情》(*Enthusiams*;苏联;1930)以及尤里斯·伊文思(Joris Ivens)的《飞利浦收音机》(*Philips Radio*;荷兰;1931)都是一些饶有趣味的例子。这些影片都有若干共同之处。先锋派艺术家就像编辑图像一样编辑声音,创造出与视觉世界平行的听觉世界。他们的电影有一个特殊的特色,即所有声音绝对等效:不同于有声故事片中通常的情形,片中的音乐、人声、噪音与寂静之间都没有高下主次之分。(对声道的这种处理,表现得与意大利未来派艺术家路易吉·卢索洛[Luigi Russolo

倡导的噪音论[Bruitism],亦即噪音的艺术[Art of Noise],有几分相似。)他们拒绝使用对白,认定无声的原则才是电影艺术的精髓所在。

然而,事实证明,先锋派电影前途渺茫,它随着有声电影的到来而衰落。这种衰落并非如当时的批评家认定的那样是新技术造成的一个后果;这种艺术病恙早已出现,而且并不局限于电影。更确切地说,是有声电影加速了它的终结,并确保这种趋势不可扭转。

在这一时期,传统的制片人也确实不遗余力地革新其艺术实践。好莱坞和柏林的大型片厂探索在旧的叙事框架内使用声音的可能性。为了达到这个目的,他们不得不改进基础的技术设施。例如,修建能够隔音的墙壁,并让嘶嘶作响的弧光灯和嗡嗡直叫的摄影机安静下来。为了控制录音过程,片厂不得不雇用另一个领域的工作人员(也就是电气技工),而为了编辑影片,也必须设计新的设备。

上述以及其他技术方面的投入都跟广泛的艺术试验齐头并进。然而,不同于先锋派的做法,其目标并不是为了发展出新风格,恰恰相反,所有创造性努力背后的动机都是为了让声音与既有的制片实践保持一致,为经典的叙事方法服务。如此一来,麦克风的表现品质就受到考验,并且跟摄影机的表现品质做了对比。麦克风将成为想象中观众的耳朵,正如摄影机成为其眼睛。视觉角度与听觉角度、镜头距离与声音距离、视觉深度与声音的立体度都将搭配起来。通过将声音与形象相类比,就产生了一系列概念,它们扩展了电影制作与批评的词汇表。

法国影评家安德烈·巴赞(André Bazin)在一篇1958年的著名评论中强调了电影风格的连续性,他问道:"1928年至1930年那段时期是否真的见证了一种新电影的产生?"(巴赞,1967)为了回答这个问题,巴赞追溯了默片时代。根据他的观点,默片时代有两种风格并存:一种侧重于剪辑,另一种侧重于表演即"场面调度"。前者在默片制作中占优势,而后者将在引入声音后变得越来越突出。后来的研究似乎证实了电影从无声向有声转化过程中的这种连续性。声音激发了风格上的创新,但范围十分有限。例如,在有声电影中,一个镜头的时间往往比在默片中

更长,而且(与早先历史学家通常的说法相反)往往比默片表现出更多的镜头灵活性。重新取镜(reframing)、摇拍镜头(panning)、推拉镜头(tracking)和更快的场景转换弥补了因对白导致的节奏松弛。这一点可以从美国电影中看到,也可从 20 世纪 30 年代的德国和法国电影中看到。不过,一般而言,风格的转换并没有改变默片时代形成的现实主义叙事的基本原则。

在默片时代臻于完美的说明性配乐多多少少被移植到有声电影时代。当然,二者之间的一个重要区别在于,音乐现在成了虚构世界的一部分,例如当电影展现活动着的乐队或歌手时。此外,有声电影让音乐不仅从属于形象,而且从属于对白,将它变成纯粹的背景。同样,模仿美国爵士乐、突出铜管乐器和打击乐器的著名音乐组合曾经在西方众多豪华影剧院中如此盛行,现在也被交响乐团——这是 19 世纪的欧洲发明——取而代之。如今片厂更喜欢弦乐器和木管乐器,好莱坞也选择那些受过欧洲古典音乐训练的作曲家如埃里希·科恩戈尔德和马克斯·斯坦纳签约。经过一段漫长的岁月,著名的音乐组合才会再次受到接纳,去为电影配乐。与此同时,影剧院管弦乐队也在人们的记忆中逐渐褪色,变成默片闹剧中典型的下等酒馆的钢琴伴奏。

对电影来说,编写对白是一种崭新的艺术,必须借鉴舞台剧。电影业前所未有地雇用了大量天才剧作家。对白不仅在电影剧本中增加了口头交流,而且演员有了声音后,也就有助于确立其性格。在 20 世纪 30 年代,人们不仅通过脸蛋也通过声音辨别明星。好莱坞发展出各式各样的对白风格,从詹姆斯·卡格尼(James Cagney)那样说话粗暴的匪徒,到梅·韦斯特(Mae West)式的双关猥亵语,以及格劳乔·马克斯(Groucho Marx)那样引人发笑的双关语,应有尽有。但电影在需要配音的外国上映时则会失去这一特性,配音破坏了明星体系。对白也具有增强影片文化独特性的效果,并且不会受到配音的抑制。这一点在美国电影中表现得最明显,因为好莱坞默片虽然强烈地偏向于欧洲,有声对白却促使它们留下更现实的美国社会印象。对白会给角色、场景和事件打上彻底的美国特色。

结论

并非所有国家的电影都在同一时期结束从无声到有声的转换。早在1930年,美国影院就差不多完成了音响设备的装设,而世界其余地区则要推迟至少三年才会效仿。北欧国家如英国、德国、丹麦和荷兰在1933年完成了这个转变过程,法国和意大利在两三年后跟进,而东欧国家还需要更长的时间。在日本,这一创新被推迟了好多年,因为电影解说员亦即"辩士"成功地将它挡在影院外面。在声音技术逐渐传播的过程中,有声与无声电影同时并存于影院。

电影业从一开始就具有国际化特征,尽管声音打断了这一过程,却未能让它完全停滞。好莱坞的世界帝国受到动摇,但它终将挺过这个过渡时期。美国电影业将在1933年再次支配整个世界——就跟1928年的情形一样——只有德国、意大利、苏联等国例外,因为它们严格限制美国影片的进口。事实上,声音最终推动了国际化,因为电影越是作为独立的成品生产出来,就越容易作为完整的商品分销到世界各地。声音结束了影片放映时的地方差异,确保全世界都能有统一的放映效果。它也降低了国际上的风格差异,让各种影片显得更具同质性。简言之,声音标志着长期的电影同化过程进入一个新阶段。

在此也应该指出一些特殊的间隔。自1932年以来,世界就分成了喜欢电影配音的国家和喜欢字幕的国家。这些倾向性深深地根植于各国的观影习惯,并最终转移到电视领域。然而,当时各国何以如此选择,原因却并不是很清楚。尽管配音的成本更高,而且只有在主要语种地区才可能盈利,但经济动机并非总能起决定作用。日本选择了字幕,虽然在这个人口密集的国家,配音在经济上是可行的。另一方面,倾向于配音的选择在许多国家受到民族主义观念的影响,不过,现在看来,担心电影院里外国语言的声音会破坏民族文化和母语似乎也只是杞人忧天。事实恰恰相反,因为有证据表明,电影和电视里的外国语言会让人更强烈地意识到不同的文化特征。字幕是一种信号,它不断提醒观看者:生

产影片的国家和观看电影的地方存在差异。而配音就会失去这种提醒作用。配音推动了与电影的国际传播一起发生的文化互渗过程,因为文化不仅通过词句传输,也通过形象传输。以为从银幕上排除外国语言就能维护文化认同的看法纯属无稽之谈,原因就在于此。要达到维护文化的目的,更有效的方法是用母语拍摄电影和电视。

新技术带来的一个重要影响是许多国家的电影生产出现复兴,观众需要使用本国语言的有声电影,电影的复兴即是对这种突然需求的回应。1929年前,法国故事片所未有地跌至年产五十二部的低谷,之后又于1932年达到一百五十二部的巅峰,不过,配音的引进会让这个数字再次下降。匈牙利、荷兰和挪威这样的小国以前电影完全依赖进口,如今也出乎意料地经历了母语民族影片的复兴。然而,最引人注目的是捷克电影的复苏。在语言障碍和进口限制的保护下,捷克斯洛伐克见证了电影制作、上座率和影院建设方面的飞速发展。捷克有声电影在国内市场受到热烈欢迎,对影片的这一新需求使捷克电影界得以补充一些真正的天才,如马丁·弗里奇(Martin Frič)和奥塔卡尔·瓦夫拉(Otakar Vávra)。比捷克电影更成功的只有印度,后者的本土电影生产在很大程度上得益于电影从无声到有声的转变,它们将音乐的韵律与动作场面结合起来,从而使电影与印度悠久的流行文化传统融为一体。如果没有出现有声电影,印度或许不会成为世界上最大的动作片生产国。

起初,有人害怕在电影中引入声音会导致灾难,如今这种担忧激起更强烈的电影历史意识。无声电影艺术作为一种濒临消亡的遗产,值得为后代保存下来。人们意识到,出于美学原因,建立一些电影档案馆,以此作为历史证据来源,是非常重要的。对默片时代的怀旧之情逐渐形成。一些特殊的电影院开放了,观众可在那里欣赏往昔的杰作,这是定义无声电影经典的最初努力,它试图评价哪些影片属于经典遗产、哪些不是。这里也开始了一切具有历史意义的工作所特有的选择过程:人们总是倾向于忘记自己过去不想看或不想听的东西。例如,要再过整

整五十年,电影院才会恢复最初放映默片的方式:由管弦乐队现场伴奏。

特别人物介绍

Joseph P.Maxfield
约瑟夫·P·马克斯菲尔德

约瑟夫·P·马克斯菲尔德属于这样一小群多才多艺的人,他们有权指导新型音响技术的研发,并将其用于好莱坞电影制作。早在20世纪20年代,他就开始学习西部电气公司艺术级公共演讲系统的设计了,后来,在AT&T新建的研究机构贝尔实验室(Bell Laboratories)里,他获得了研发新式留声机的任务。结果,他在1925年发明出第一台使用电子录音的留声机以及匹配阻抗(matched impedance)技术,并授权维克多公司(Victor)把它作为Orthophonic Victrola系统、授权不伦瑞克公司(Brunswick-Balke-Collender)公司把它作为Panatrope系统推向市场,最终成为维太风唱片录音系统的基础。

电子研究产品有限公司(Electric Research Products, Inc.;简称ERPI)是西部电气公司负责安装新式电影音响系统的子公司,马克斯菲尔德被任命为其主管。他还发表了大量文章,论述适用于新式电影音响技术的录音方法。他是最先意识到控制混响的美学意义的人物之一,为设计出控制录音空间与放音空间的声学实用方法发挥了作用。马克斯菲尔德是最早支持使用单支麦克风和音画同步的人,对好莱坞采用这项新技术直接产生了巨大影响。

马克斯菲尔德与费城交响乐团(Philadelphia Orchestra)首席指挥利奥波德·斯托科夫斯基(Leopold Stokowski)长期保持联系,因此也能够在音乐录制领域作出非凡的贡献。他在20世纪30年代一直与斯托科

夫斯基合作，是好莱坞（以及其他地区的录音行业）首先在混合两种截然不同（"现场"与"非现场"）的录音时使用音量压缩、控制混响并强调其美学性的先锋。30年代末，在利用多声道和立体声技术来确保获得最大的音量和频率范围以及扩大声音立体感方面，他也是最早的先驱之一。

其他对好莱坞音响技术和技巧作出重要贡献的人，要么将其职业局限在研发领域（如贝尔实验室的 A·C·温特[A. C. Wente]和哈维·弗莱彻[Harvey Fletcher]），要么局限在好莱坞片厂领域（如雷电华公司的卡尔·德雷埃尔[Carl Dreher]和詹姆斯·G·斯图尔特[James G. Stewart]、米高梅的道格拉斯·希勒[Douglas Shearer]），而马克斯菲尔德的工作却扩展到整个技术研发和美学技巧范围。从自己在贝尔实验室的工作经历中，他学会将工程学公式应用于技术；从自己跟电影和音乐界的频繁接触中，他意识到实用解决方法的重要性。我们不仅把有声电影技术归功于他，也将众多赋予好莱坞片厂时代电影独特音响的技术与发明归功于他。

<div style="text-align:right">——里克·阿尔特曼（Rick Altman）</div>

特 别 人 物 介 绍

Josef von Sternberg
约瑟夫·冯·斯坦伯格
(1894—1969)

1925年，查理·卓别林（Charlie Chaplin）在观看了《求救的人们》(The Salvation Hunters)之后，宣布它那位初出茅庐的导演约瑟夫·冯·斯坦伯格是个天才。1932年，派拉蒙公司在为《金发维纳斯》(Blonde Venus)作宣传时也称他为天才。法国批评家毫无顾忌地使用这个词来解释他那两部无声电影《帮暗之街》(Underworld；又译为"黑

社会")和《纽约码头》(*The Docks of New York*)何以如此轻而易举地在巴黎观众中赢得狂热的崇拜。20世纪30年代,他发掘出的女演员和女弟子玛琳·黛德丽(Marlene Dietrich)亦对他的天才赞不绝口,并毫不讳言自己多么乐意拜倒在他的才华之下。然而,天才并非处处受人欢迎,在好莱坞尤其如此。到1939年,斯坦伯格将被视为"电影业的威胁"。

斯坦伯格在自传中说起自己在好莱坞的经历:"事实证明,我被当作局外人,一直如此。"媒体对其个性的描述解释了电影业排斥他的原因。他被描写成一个狂妄自大、独断专行的人,即便作为导演,也有些过于狂妄。传说他坐在摄影机吊臂支架上,向那些讨得他欢心的演员扔银元,但黛德丽的女儿却把他描述成一个腼腆的小个子,有一双忧郁的眼睛和过分自我克制的敏感。

斯坦伯格生于维也纳,在进入20世纪后不久便与家人移民到美国。他到一个女帽店当学徒,后来却离家出走。他在纽约找到一份工作,为一个电影胶片修理工干活儿,空闲时便开始在李堡(Fort Lee)、新泽西的片厂观察电影制作。他作为非战斗人员在第一次世界大战中服役,然后漂泊到好莱坞,成为一名副导演。1924年,他花五千美元拍摄了《求救的人们》,之后卓别林提出资助他拍摄他的第二部电影《海之女人》(*A Woman of the Sea*;1926),结果仅公映一次就撤回了片子。米高梅公司曾短期雇用斯坦伯格,却在指派他执导《优雅的罪人》(*The Exquisite Sinner*;1926)后换掉了他,他发现自己再次成为副导演。他尝试拍出自己心目中完美的电影,这种努力却被当作放肆,专栏作家沃尔特·温切尔(Walter Winchell)公然奚落他是个"失业的"因此也是"真正的"天才。

不过,派拉蒙明星拉斯基公司愿意冒险一试,于是,在1927年指派斯坦伯格导演一部次要的警匪片《帮暗之街》,结果,影片展示了令人难忘的表演(由乔治·班克罗夫特[George Bancroft]、克莱夫·布鲁克[Clive Brook]、伊夫林·布伦特[Evelyn Brent]主演),并在一场三角恋

中刻画出心理错综复杂、充满魅力的人物,再加上各种令人怀旧的形象(包括一场五彩缤纷、到处抛撒糖果纸屑的黑帮舞会),因此大获成功。1928年,另外两部成功的影片接踵而至:一部是《纽约码头》(维克多·麦克拉格伦[Victor McLaglen]主演),一部是《最后的命令》(The Last Command;埃米尔·詹宁斯[Emil Jannings]主演)。1930年,他去德国拍一部由乌发(Ufa,即德国宇宙电影有限公司)和派拉蒙合拍的电影,包括德语和英语版。这部《蓝天使》(The Blue Angel)原本是为詹宁斯成名度身定制的,但斯坦伯格挑选玛琳·黛德丽饰演的荡妇洛拉却轰动一时。由此,他开始了和黛德丽在七部影片中的合作,并因而获得"斯文加利·乔"(Svengali Joe;斯文加利是英国作家乔治·杜莫里埃[Gorge Du Maurier]小说《翠尔碧》[Trilby;1894]中的人物,他利用催眠术控制原本五音不全的模特翠尔碧,将她变成一个女歌手——译注)的绰号。

斯坦伯格和黛德丽一起回到好莱坞。随后五年,他们在派拉蒙一起拍摄的电影虽然故事各不相同,却都以一个受虐狂男子遭受性羞辱为主题,这些影片包括《摩洛哥》(Morocco;1930)、《耻辱》(Dishonored;1931)、《金发维纳斯》(Blonde Venus;1932)、《上海快车》(Shanghai Express;1932)、《红衣女沙皇》(The Scarlet Empress;1934)和《魔鬼是女人》(The Devil Is a Woman;1935)。起初,批评家和公众都对这种电影华丽的视觉风格、对性变态暧昧的影射以及夸张的异国情调反响热烈,但在《上海快车》之后,票房再次一落千丈,不利的影评变得司空见惯而非偶有例外。当黛德丽星运亨通时,斯坦伯格却江河日下。批评家们指责这位导演制造出"音调挂毯以及仅靠细节取胜的二维结构",指责他把那个"美丽的尤物"黛德丽完全变成个"衣架"。然而,恰恰是因为斯坦伯格的专注于细节、执念于填补他所说的"死角"(dead space),他才能够创造出具有非凡画面表现力的视觉诗意。

在《魔鬼是女人》上映之后,派拉蒙不再需要斯坦伯格的服务了。除了那部颓废至极的电影《上海风光》(The Shanghai Gesture;1942),他在好莱坞留下的职业印迹要么是些浪费才华的尴尬影片,如《国王出来了》

(*The King Steps out*)、《马登中士》(*Sergeant Madden*),要么只是偶尔灵光乍现的佳作,如《罪与罚》(*Crime and Punishment*;1935,彼得·洛尔[Peter Lorre]主演)。他打算在英国为亚历山大·科尔达(Alexander Korda)拍摄《我,克劳狄乌斯》(*I, Claudius*),结果,在参演的一位明星默尔·奥伯伦(Merle Oberon)因车祸致残后,计划中途流产。斯坦伯格的最后一部故事片是日本出品的《阿纳塔汉岛》(*The Saga of Anatahan*;1953)。虽然他自己也对这部片子很失望,但仍挑衅似的重申了其作品一贯的主要优点:他的电影是超凡脱俗的视觉经历,无需累赘的对白,甚至——正如他说过的那样——无需叙述,也能表现得淋漓尽致。

斯坦伯格回忆说,曾有人警告他,"汪洋恣肆的天才总会遭受惩罚",但他的天才终将得到证实。在他于1969年逝世之前,他心满意足地看到,自己刚入影坛时获得好莱坞承认、而后又被剥夺的天才头衔,又由新一代批评家归还给了他。

<div style="text-align:right">——盖林·斯塔德拉</div>

片厂时代

好莱坞：片厂体系的胜利

托马斯·沙茨（Thomas Schatz）

20世纪30年代的美国电影业

对美国电影业来说，20世纪20年代是高速发展、财源滚滚的十年。随着观影成为这个国家乃至全世界首选的娱乐方式，电影生产、发行和放映等所有方面都迅速扩大。1927—1928年，随着这个行业转向有声电影，所谓的"说话片鼎盛期"（talkie boom）成为这个富足时代的巅峰，为20年代末提供了额外的市场膨胀，并进一步巩固了好莱坞主要片厂的地位。事实上，"说话片鼎盛期"如此强大，以至于在1929年10月华尔街股市大崩溃之初，好莱坞自吹"不受大萧条影响"。1930年，随着影院上座率、总收入和片厂利润达到最高纪录，美国电影业进入有史以来发展最好的一年。

然而好景不长，大萧条终究还是在1931年影响到电影业，这场姗姗来迟的冲击造成了破坏性结果。1930年到1933年，电影院入场人次从每周九千万降至六千万，行业总收入也从七亿三千万美元跌至四亿八千万美元，所有片厂由总盈利五千二百万美元变成了净亏损五千五百万美元左右。30年代初，这个国家的两万三千家影院有数千家关门，到1935年，只剩下一万五千三百家还在继续营业。在好莱坞实力雄厚的大片厂

中，受大萧条打击最沉重的是五巨头中的主要综合片厂，因为它们的院线背负了沉重的债务利息。五巨头中的三家——派拉蒙、福斯和雷电华——在30年代初遭受了财务崩溃，华纳兄弟也只是收回了大约四分之一的资产，才得以幸存。与此同时，米高梅不仅在大萧条中幸存下来，而且生意十分兴隆，因为在它的院线中，高级的大都市影院相对较少，其母公司洛伊公司（Loew's Inc.）实力雄厚，而且它位于卡尔弗城（Culver City）的制片厂也拍摄了一些高质量的影片。

好莱坞的三家"主要的小型"片厂——哥伦比亚、环球（Universal）和联艺（United Artists;简称UA）——在20世纪30年代初也经营得比较好。就像五巨头一样，这些公司也生产顶级影片，有自己的全国和海外发行机构，但它们没有自己的连锁院线。虽然这在20年代是一大劣势，但在大萧条期间却成为优势，因为它们避免了相关的抵押债务。几家主要的小片厂也比综合性大片厂更有效地调整了自己的产品和营销策略。联艺主要是发行公司，发行它那些活跃的创立者（查理·卓别林、玛丽·碧克馥[Mary Pickford]和道格拉斯·范朋克[Douglas Fairbanks]）以及主要的独立制片人如山姆·戈德温（Sam Goldwyn）和乔·申克（Joe Schenck）等拍摄的一流影片。它只需把产量限制在每年十二部一流影片即可。哥伦比亚和环球则选择了一条截然不同的路子，调整工厂，生产低成本、低风险的故事片，它们构成了30年代的一种重要新影片类型——"B级片"（B movie）。

B级片和"双片连映"（double feature）的迅速兴起是大萧条的直接后果。在那些经济不景气的岁月，为了吸引老主顾，美国的大多数影院都每场放映两部片子，并且每周换两三次影片。增加的产品需求主要通过B级片满足，那是一些成本低廉、制作速度很快的老套电影，通常是西部片或动作片（action pictures），片长约六十分钟，专门提供给非主要城市的次轮放映影院的一票双片。难怪这个时期涌现了许多专拍B级片的公司。这些所谓的"独立"电影公司只负责拍摄影片，没有发行机构，而是通过各州的版权系统，将片子出租给地方性的小型独立发行商。这

些B级片片厂有几家——比较著名的如蒙纳格拉姆公司(Monogram)和共和公司(Republic)——不仅在大萧条中生存下来,而且在30年代后期成为相对重要的公司。

B级片绝非"穷片厂行列"(poverty row)所特有,事实上它已成为整个片厂体系中的一个重要因素。在20世纪30年代,所有主要的综合片厂都生产B级片,随着那十年时光逐渐推移,华纳、雷电华和福斯有一半的片子都属于这一类。尽管主要片厂的大多数收入来自一流故事片,B级片的生产却使得它们的片厂能够顺利运转,让它们的雇员能定期工作,培养出新人才,尝试新的类型,并确保产品的定期供应。

虽然B级片和双片连映帮助片厂和放映机构渡过了大萧条初期的难关,但好莱坞得以幸存并在20世纪30年代后期获得成功的真正关键,其实是华尔街和华盛顿特区的介入。实际上,没有华尔街的经济支持以及政府的经济复苏计划,好莱坞的经典时期(classical era)能否出现还是个问题。纽约的金融家和金融公司早在20年代初就介入了电影业的发展,尤其是在片厂连锁院线的扩张以及向有声片的转换过程中。30年代初,华尔街的干预大幅度增加,因为许多公司资助并策划了破产片厂的重组,而且越来越直接地介入它们的管理和运转。

同时,联邦政府也在大萧条时期启动了经济复苏计划,巩固了好莱坞主要片厂对电影业的控制,这当中起关键作用的因素是1932年末富兰克林·D·罗斯福(Franklin D. Roosevelt)当选总统,以及罗斯福于1933年6月开始实施的全国工业复苏法(National Industrial Recovery Act;简称NIRA)的影响。NIRA的策略基本上就是容忍美国主要工业——包括电影业——的某些垄断做法,以此刺激经济复苏。现在,片厂享受到蒂诺·巴利奥(Tino Balio; 1985)所说的"政府对一些商业惯例的认可,而那些惯例是【主要片厂】花了十年时间,通过非正式的同谋而发展起来的"。按照NIRA的要求,好莱坞自己的行业协会美国电影制片商与发行商协会(Motion Picture Producers and Distributors Association;简称MPPDA)起草了《公平竞争法》(Code of Fair Competition),它使一些商

业惯例,如买片花(block booking;又译为包档发行)、盲投标(blind bidding;又译为蒙眼出价)和轮次放映、分区发行和间隔机制(run-zone-clearance),得以正式确立,将片厂的财务风险降至最低,并将其高端故事片的盈利能力最大化。

NIRA 对电影业尤其是片厂产品的另一个重要影响是有组织的工会的兴起。为了缓和复苏计划中固有的剥削和虐待工人等潜在问题,NIRA 批准组织工会和集体谈判——国会通过 1935 年的《瓦格纳法案》(Wagner Act)和全国劳工关系委员会(National Labor Relations Board)的成立加强了这方面的工作。于是,20 世纪 30 年代,由于电影制作工作的分割和专业化需经政府批准,并由各种工会和行业协会加以系统化,以"自由雇用企业"(open shop)为主的好莱坞就逐渐演变为"工会城"。

除了政府授权规范电影业外,20 世纪 30 年代还目睹了 MPPDA 对影片内容日趋严厉的规范。1930 年,MPPDA 主席威尔·海斯(Will Hays)下令起草了《制片守则》(Production Code),根据导言,其道德规范原则之一是为了让"电影承担起更大的道德责任"。不过,这部法规最初执行时相当松懈,且并不连贯,直到 1933 年,电影中的性与暴力受到公众的广泛批评,尤以新成立的天主教道德审查协会(Catholic Legion of Decency)为甚,这致使海斯和 MPPDA 采取了正式的自我审查方式。结果就是电影审查委员会的成立,这个机构隶属于 MPPDA,在主管约瑟夫·布林(Joseph Breen)领导下,控制电影的内容。从 1934 年开始,所有电影在开拍之前,剧本都必须获得 PCA 的核准,已经拍好的影片也是如此,必须盖上 PCA 的印章才可发行。

20 世纪 30 年代为电影业制定的大量法规和规范促进了经济的复苏,使电影制片保持了平衡,并巩固了主要片厂对电影业内几乎每个生产阶段的控制。到 30 年代后期,在美国发行的故事片中,约有百分之七十五是八家主要片厂生产的,它们创造了美国百分之九十的票房收入。作为发行者,这些片厂获得了美国百分之九十五的租金收入。据估计,全球放映的电影中有百分之六十五来自好莱坞,整个 30 年代,这些片厂

大约有三分之一的收入都来自国外市场——主要是英国,它为好莱坞提供了近一半的海外收入。

与此同时,五家主要的综合片厂通过掌握关键的首轮放映市场,也巩固了它们的主导地位。1939年,五巨头总共拥有或控制了大约两千六百家"附属"影剧院,虽然只占全国影剧院的百分之十五,却构成了百分之八十以上的大城市首轮放映影剧院——换言之,在规模最大的城市市中心,拥有数千个座位的豪华影院只放映顶级故事片,它们昼夜运转,创造了该行业最大的一份收入。虽然在最艰难的大萧条岁月,主要片厂控制的影剧院构成了沉重的财务负担,不过,到了30年代后期,它们再次成为五巨头完全控制电影市场的关键。正如梅·许廷(Mae Huetting)在她研究30年代后期电影业经济的专著(1944)中所言:"事实证明,作为一种控制手段,将至关重要的首轮放映影剧院发展成该行业的橱窗是非常有效的。此类影剧院虽不多,但【主要的综合性片厂】拥有它们也就控制了进入市场的通道。"

20世纪30年代的片厂管理

由于片厂在20世纪30年代的经济状况不断变化,电影业的商业实践也在不断改变,因此,几乎所有层面的管理都出现了重要变化,包括主管人员对电影公司本身的控制、片厂在洛杉矶那些工厂的运营以及实际的电影生产过程等等。大萧条时期,八大片厂中有五个破产,这让几家华尔街的公司有机会——通常通过这些获救的公司的财产受托人或董事会——直接控制特定的片厂,施行它们自己在效率以及合理的商业实践方面的理念。这些努力产生的实际影响相对不大,但在片厂的所有权和管理方面却颇有启发意义。正如电影历史学家罗伯特·斯克拉(Robert Sklar)在他有关30年代片厂控制的分析中指出的那样:

最终的问题不在于谁拥有电影公司,而在于是谁管理它们。当

几家片厂在大萧条初期开始崩溃时,让它们渡过难关的外来利益集团注定会直接发挥作用,管理片厂,展示拥有实际的商业和金融头脑的人怎样在电影界人士无法盈利时赚钱。然而,到20世纪30年代末,那些在娱乐界经验丰富的人再次掌握了所有片厂的管理权——虽然不是所有权。(斯克拉,1976)

运用新古典主义经济理论原则的电影历史学家已经证明,后面这个特点至关重要。例如,巴利奥就提出,20世纪30年代盛行片厂所有权与管理权分离,这表明它们已经发展成为现代企业。巴利奥写道,"随着它们的规模发展壮大",片厂"变得适于管理"了,也就是说,它们把业务加以合理化改革并组织成各个独立的部门,由职业经理人负责管理。片厂创建者要么变成"全职的职业经理"——就像科恩兄弟(Cohns)(哥伦比亚公司)和华纳一样——要么让支领薪水的经管人员直接控制片厂,这种情况更常见。正如巴利奥指出的那样,在30年代,大多数成功管理片厂的主管都具备电影发行或放映领域的工作背景,而对实际的电影制作工作的管理,无一例外都交给具有直接生产经验的支领薪水的主管了。

20世纪30年代,在电影公司高级管理层作出这些改善的同时,电影生产监督方面也出现了同样重要的调整。在片厂时代初期,主要电影制片厂的行政管理中包括一个典型的"自上而下"的过程,很好地说明了这个纵向联合行业的商业职责。它们在纽约的办事处是片厂的最高权力和权威所在地,这里的主管负责管理资本、市场推广与营销的方向,对五巨头而言,还包括影剧院经营的方向。纽约办事处也制定每年的预算,决定电影公司工厂的一般生产要求。而它们在好莱坞的工厂则由一两个公司副总裁管理,他们负责片厂的日常运转和全部影片生产。

一般而言,西海岸的片厂由一支两人团队管理,包括一位"片厂老板"和一位"生产主管",例如米高梅公司的路易斯·B·梅耶(Louis B. Mayer)和欧文·萨尔伯格(Irving Thalberg)、华纳兄弟公司的杰克·华

纳(Jack Warner)和达里尔·柴纳克(Darryl Zanuck)、派拉蒙的杰西·拉斯基(Jesse Lasky)和B·P·舒尔贝格(B. P. Shulberg)等等。不管哪个公司,都有一条清晰的指挥链,从纽约办事处经片厂的"前方办公室"延伸至生产领域——通常通过监管生产并代表公司高级主管行事的"监督者"实施。

在片厂体系发展初期,这种"核心制片人"(central producer)系统——其中有一个或两个片厂主管监督所有生产——是批量生产理念和以工厂为导向的运营方式的代表。20世纪30年代,这种方法逐渐让步于更灵活的"联合"体系。正如珍妮特·施泰格(Janet Staiger)指出的那样(鲍德维尔[Bordwell]等;1985),"1931年,电影业从核心制片人管理系统转向由一群人每年监督六至八部电影的管理组织,通常每个制片人专注于一种特定类型的电影。"向"联合制片人"(unit-producer)体系的转变是在那十年中逐渐发生的,到30年代末已经非常普遍了。到那时,以工厂为导向的流水线式生产方法仅在B级片领域广泛保留下来,这种影片的制作仍然由一个领班管理,如米高梅的J·J·科恩(J. J. Cohn)、华纳的布赖恩·福瓦(Bryan Foy)、福斯的索尔·维特塞尔(Sol Wurtzel)、派拉蒙的哈罗德·赫尔利(Harold Hurley)以及雷电华的李·马库斯(Lee Marcus)。

虽然向联合制片的转变是联艺模式的变体,但在20世纪30年代和40年代初期,联艺自己却面临着日益严峻的管理问题。这些问题总是以联艺董事会和高级管理人员——也就是在此期间相继管理联艺制片与发行部门的独立制片人乔·申克、山姆·戈德温和大卫·塞尔兹尼克(David Selznick)——之间的冲突为核心。他们三位都对联艺的故事片产量以及片厂的整体运转发挥着重要作用,都因为跟当时仍然活跃的联艺创建者卓别林和碧克馥产生不合而离开。因此,尽管联艺的联合制片人比他们在主要片厂的同行享有更多自主性,但这家公司自身的管理层却差不多总是处于混乱中——尤其是在1940—1941年期间,戈德温跟卓别林和碧克馥两人发生了激烈冲突(和备受关注的官司),最终导致戈

德温通过雷电华发行影片。

20世纪30年代只有一家著名公司没有向联合制片系统转变,那就是20世纪福斯公司(20th Century-Fox)。1933年,独立制片人乔·申克说服华纳的制片主管达尼尔·柴纳克离开那家片厂,跟他一起创立20世纪电影公司(Twentieth Century Pictures)。他们的影片通过联艺发行,并且在联艺1934—1935年的产量中占了大约一半。然而,1935年,申克和柴纳克因卓别林和碧克馥拒绝让他们成为完全合伙人而与联艺决裂。随后20世纪电影公司便与(此前破产的)福斯电影公司(Fox Film Corporation)合并,由申克和柴纳克构成一个两人组的片厂管理团队,于是柴纳克又恢复了他曾经在华纳扮演的核心制片人角色。

事实上,从华纳众多编剧中脱颖而出的柴纳克,在20世纪30年代末的片厂管理者当中,是唯一"富有创意的主管",也是唯一积极参与实际制片的片厂高级主管——他这种做法一直持续到50年代。柴纳克亲自监督福斯的所有A级片,从蒂龙·鲍尔(Tyrone Power)主演的冒险浪漫故事之类创造收益的"老套"(这是柴纳克自己的说法)影片,到签约明星亨利·方达(Henry Fonda)主演的备受称赞的"约翰·福特系列电影"(John Ford pictures):《铁血金戈》(*Drums along the Mohawk*;1938)、《青年林肯》(*Young Mr. Lincoln*;1939)和《愤怒的葡萄》(*The Grapes of Wrath*;1940)。与此同时,柴纳克在华纳的位置也被哈尔·沃利斯(Hal Wallis)取代,后者与杰克·华纳一起,在30年代后期,让该公司稳定地向联合制片制度转变。不过,在华纳,关键的联合制片人员是迈克尔·柯蒂兹(Michael Curtiz)和威廉·迪特勒(William Dieterle)以及后来的约翰·休斯顿(John Huston)和霍华德·霍克斯(Howard Hawks)等顶级导演而非制片人。

就20世纪30年代的片厂管理而言,哥伦比亚电影公司(Columbia Pictures)也是一个著名的例外,不过它的与众不同之处涉及公司所有者和高级管理人员。直到30年代初,哥伦比亚的所有权和行政管理运作方式都很像华纳公司,即公司由一对兄弟——杰克和哈里·科恩(以及

创建公司时的合伙人乔·布兰特[Joe Brandt])——拥有和控制。两兄弟的主管角色反映了电影业内部的权力关系。就像华纳一样,哥哥(在这里是杰克·科恩,他跟乔·布兰特一起)作为高级主管负责纽约办事处的运转,而作为副总裁的弟弟哈里·科恩则管理片厂。然而,当布兰特于1931年退休后,科恩兄弟之间出现了权力之争,由于美国银行(Bank of America)的A·H·詹尼尼(A. H. Giannini)的支持,哈里占了上风。于是,哈里·科恩担任总裁,而杰克则担任副总裁,处理纽约之外各地区的市场营销,哥伦比亚公司也就成了唯一由片厂老板兼任高级主管的制片厂和发行公司。

20世纪30年代的片厂电影制作

20世纪30年代,虽然片厂电影生产的"创意控制权"和行政权力在整个制片人级别中稳步扩散,电影业却仍然受市场推动,以商业为动机。事实上,在那个秩序井然的买片花、盲投标和轮次放映、分区发行和间隔机制时代,每家片厂的电影制作都跟市场环境以及该行业的纵向联合结构协调一致。市场策略、管理结构和生产运营的协调实际上是好莱坞片厂系统的主要特征——它是蒂诺·巴利奥(Tino Balio)所说的30年代好莱坞"辉煌构造"的基础,被安德烈·巴赞恰如其分地称为经典好莱坞电影制作的"天才系统"。

片厂的主要产品当然是故事片了,1939年,在投入好莱坞电影制作的一亿五千万美元资金中,它们占了百分之九十以上。八家主要片厂拍摄的故事片既有A级片也有B级片,二者的比例取决于各公司的财力、拥有(或未拥有)的影院数量和总体的市场策略。主要片厂偶尔也生产"豪华大片"(prestige pictures),也就是成本更高的大制作,通常以"巡回放映"的方式,在精选的一流影剧院上映,票价昂贵且需预订座位。20世纪30年代,随着经济逐渐复苏,市场环境改善,豪华大片产量也日益增加——主要的独立制片人的产品,如迪士尼的《白雪公主和七个小矮

人》(*Snow White and the Seven Dwarfs*；1938)、塞尔兹尼克的《乱世佳人》(*Gone with the Wind*；1939)，就是最好的例证，此外也有野心勃勃的片厂的产品，如米高梅的《绿野仙踪》(*The Wizard of Oz*；1939)，以及派拉蒙公司塞西尔·B·德米利的史诗片，如《联合太平洋铁路》(*Union Pacific*；1939)和《骑军血战史》(*North West Mounted Police*；1940)。

实际上，这些偶尔制作的高成本、高风险影片是从根本上与片厂时代的市场结构、商业实践相冲突的。在正统的好莱坞，最重要的商品无疑是 A 级故事片，尤其是例行的"明星大片"(star vehicle)。每家片厂的"明星阵容"(star stable)都是它最显眼、最宝贵的资源，是驱动片厂整个业务的类型电影目录(inventory of genre variation)。事实上，跟片厂的资产和收益相互关联的因素包括签约明星阵容和片厂全部剧目中明星类型电影方案(star-genre formulas)的数量——人才济济的米高梅号称拥有"天上的所有明星"，而像雷电华、哥伦比亚和环球这样的公司，旗下却只有一两个签约的顶级明星，每年只生产大约六部 A 级片。片厂已有的明星类型电影方案支配着首轮放映市场，创造了片厂的大部分收益，每家公司都围绕它确定自己的全部产量和营销策略。A 级明星主演的影片不仅会为赢得公众提供保障，也为赢得那些并非隶属于片厂的影剧院——它们必须买片花——提供了保障，因为电影公司的一流故事片"承载"着它全年的影片计划。

在好莱坞经典时代，每家片厂的 A 级明星类型电影方案也对其独特的"个性"或"片厂风格"(house style)至关重要。例如，华纳在 20 世纪 30 年代的风格就围绕其稳定生产的各种影片而融为一体，这些类型包括由詹姆斯·卡格尼和爱德华·G·罗宾逊(Edward G. Robinson)主演的犯罪片(crime drama)、黑帮片，由保罗·穆尼(Paul Muni)主演的斗志昂扬的传记片(crusading bio-pic)，由迪克·鲍威尔(Dick Powell)和鲁比·基勒(Ruby Keeler)主演的后台式歌舞片(backstage musical)，由埃罗尔·弗林(Errol Flynn)和奥莉维亚·德·哈维兰(Olivia de Havilland)主演的史诗剑客片(epic swashbucklers)，以及贝蒂·戴维丝主演的一系列"女性

电影"——这跟她的男性气质形成了奇怪的对比。这些影片是体现华纳片厂风格的关键标志,是它从纽约办事处到公司工厂的全部业务的组织原则。它们是稳定市场与销售的工具,也为每年大约五十部故事片的生产带来效率和经济,并使华纳的整个作品风格有别于其竞争者。

当然,支撑这些影片方案所必需的签约天才影星和财力远远超越了一家片厂的明星群。事实上,随着20世纪30年代联合制片潮流的发展,片厂更倾向于围绕这些明星类型电影方案(star-genre formula)组成相互合作的"联合小组"。而片厂的明星虽然对其片厂风格的形成起了关键作用,这种风格的主要实施者却是片厂的制片主管和顶级制片人。正如列奥·罗斯滕(Leo Rosten)在他1941年那部里程碑式的研究著作中指出的那样:

> 每家片厂都有自己的个性,每家片厂的产品都体现了特殊的重点和价值观。归根到底,一家片厂的总体个性、它的选择与趣味的整体模式都可追溯到其制片人。因为正是制片人确立了片厂及其影片的偏好、偏见和倾向性。

有时候,制片小组是非正式的,流动性很大,其明星类型电影方案会不时发生改变;但有时候,制片小组也会相当稳定,导演、编剧、摄影师、作曲家和其他富于创意的关键人物尤其如此。难怪在低成本制片领域——特别是20世纪30年代以及40年代初的系列影片,它们构成了好莱坞故事片总产量的百分之十左右——基于片厂的制片小组是最稳定的。这些影片都是在如工厂般冷酷无情的高效率下生产的,并且都受某个特定的制片人监管。

20世纪30年代,有些A级明星类型电影方案也达到了系列影片或准系列影片的地位,而且也是由相对稳定的制片组生产的,如派拉蒙公司的几部由玛琳·黛德丽主演的影片,都由约瑟夫·冯·斯坦伯格小组制作;又如环球公司由乔·帕斯特纳克(Joe Pasternak)小组制作的几部

德亚娜·德宾(Deanna Durbin)歌舞片。然而,尽管联合制片甚至能给高端片厂作品带来经济效益和效率,它却并不一定就是一个呆板或机械化的过程——考虑到对影片独特性的需求,这是制作 A 级片时需要注意的一个重要因素。其实,在适当的环境下,如果给予足够的财力支持,联合制片也会相当灵活,而且对观众趣味和片厂人员的变化反应迅速。

要举例说明基于片厂的联合制片和 A 级故事片层次的明星类型电影方案,不妨考察一下 20 世纪 30 年代后期在米高梅公司出现的"弗里德小组",以及由两位签约的影坛新秀米基·鲁尼(Mickey Rooney)和朱迪·加兰主演的一系列新歌舞片。当时,由于鲁尼主演了另一套联合制片的明星类型电影方案,即米高梅公司的"哈代一家"(Hardy Family)系列电影,他已经迅速蹿红。1937 年,鲁尼在一部温和的喜剧《家庭情话》(A Family Affair)里,扮演美国中部一对中产阶级夫妇——由莱昂内尔·巴里莫尔(Lionel Barrymore)和斯普林·拜因顿(Spring Byington)扮演——的儿子。观众和放映商对该片交口称赞,要求继续拍摄续集,于是,梅耶用两位次要的明星刘易斯·斯通(Lewis Stone)和费伊·霍尔登(Fay Holden)取代了巴里莫尔和拜因顿,并签下 J·J·科恩(J. J. Cohn)的低预算制片组拍摄了一个系列。科恩以助理制片人卢·奥斯特罗(Lou Ostrow)、导演乔治·B·塞茨(George B. Seitz)、编剧凯·范·里佩尔(Kay Van Riper)、摄影师卢·怀特(Lew White)等人为核心,组成了一个专业的制片组,从 1938 年至 1941 年,他们每隔几个月就拍出一部新的哈迪电影续集。从预算、影片长度和档期看,这个连续片都可列入 A 级片,但在米高梅的影片目录中却是利润最高的。

每拍一部"哈代一家"的续集,鲁尼的戏份就越重。到 1939 年,该系列的每部电影片名都带上了"安迪·哈代"这个名字,鲁尼也成为美国最走红的明星。尽管这个系列成了为鲁尼度身定制的理想载体,但也为考验新人提供了环境,尤其是那些签约的纯真少女,她们可以扮演安迪的朋友或"爱慕对象"。除了安·拉瑟福德(Ann Rutherford)——她从 1938 年开始在每部续集中都出现——在这个系列中客串的后起之秀还

包括拉纳·特纳(Lana Turner)、鲁斯·赫西(Ruth Hussey)、唐娜·里德(Donna Reed)、凯瑟琳·格雷森(Kathryn Grayson)以及最著名(也最经常出现)的朱迪·加兰。尽管就青春年少的安迪而言,这些纯真少女都有明显的戏剧性价值,但加兰也给这个系列带来歌舞片的因素,因此展现了鲁尼性格和才华的另一面。

第一部真正的哈迪歌舞片是 1938 年的《爱上安迪·哈迪》(Love Finds Andy Hardy)。即使对哈迪系列来说,它也是一部出人意料的票房热门片,这表明米高梅或许应该在其花名册中增加一支崭新的歌舞片制作团队。加兰在哈迪歌舞片中的成功也让梅耶下定决心让她主演《绿野仙踪》——这个角色最初是为秀兰·邓波儿(Shirley Temple)设计的,米高梅计划从福斯公司借用她。《绿野仙踪》是米高梅在 30 年代风险最大、投入最多的电影,在二十二周的拍摄过程中,花掉了二百七十七万美元的制作费,占用了五个摄影棚,有数百名工作人员参与制作。《绿野仙踪》大获成功,作为美国电视台常年播映的影片,的确是成绩斐然。然而,在最初发行时,它在商业方面并非大热门。这部电影确实获得了超过三百万美元的毛利,但由于制作和营销成本高,实际亏损了大约一百万美元。

《绿野仙踪》的收益虽令人失望,但影片却名闻天下,让朱迪·加兰作为真正的明星闪亮登场,使得阿瑟·弗里德(Arthur Freed)在米高梅公司升入制片人之列,这一切也都弥补了它在经济方面的失利。弗里德作为制片人默文·勒鲁瓦(Mervyn LeRoy)的助手参与《绿野仙踪》的制作,不图功劳,为的是拍完《绿野仙踪》后能够制作一部自己的歌舞片。他说服梅耶买下罗杰斯和哈特(Rogers and Hart)1937 年的一部热门舞台剧《娃娃从军记》(Babes in Arms)的版权,并从华纳兄弟公司把巴斯比·伯克利(Busby Berkeley)挖过来,让他担任该片的导演和舞蹈设计。他还说服梅耶让他将鲁尼和加兰组成一对搭档。哈迪系列拥有超凡的能量和魅力,而伯克利则在华纳的影片如《第四十二街》(42nd Street)和《1933 年淘金女郎》(Gold Diggers of 1933)——两部片子都拍于 1933

年——中将"后台式歌舞片"的模式打磨得精致优雅,弗里德希望将这二者结合起来。罗杰斯和哈特的音乐剧能让孩子一看就着迷,弗里德和伯克利把它重新设计,以展示鲁尼和加兰的才华。凯·范·里佩尔重新编写了剧本,在里面加入了几分哈迪系列的风味,而音乐指导罗杰·伊登斯(Roger Edens)也增加了歌舞的数量。

《娃娃从军记》的拍摄仅用了十个星期,花了不到七十五万美元,对于一部重要的歌舞片来说,这个数字是相当低了,而其票房则高达三百多万美元。作为米高梅公司1939年最热门的影片,它不仅超过了高投入的《绿野仙踪》,也超过了其他许多稳赚的明星大片。实际上,梅耶之所以能够在《绿野仙踪》或《娃娃从军记》这样的影片上赌一把,是因为他知道米高梅的发行档期包括了许多能够获利的产品,如葛丽泰·嘉宝主演的《异国鸳鸯》(Ninotchka)、威廉·鲍威尔(William Powell)和默纳·洛伊(Myrna Loy)主演的《马戏团的一天》(The Marx Brothers at the Circus)和《疑云重重》(Another Thin Man)、琼·克劳馥(Joan Crawford)、诺尔玛·希勒(Norma Shearer)和罗莎琳德·拉塞尔(Rosalind Russell)主演的《女士至上》(The Women,又译为"淑女争宠记"),斯潘塞·特蕾西(Spencer Tracy)主演的《神枪游侠》(Northwest Passage),以及另外三部"哈迪一家"系列影片。

尽管《娃娃从军记》没像《绿野仙踪》或其他顶级故事片那样在评论界好评如流,但也突出了片厂体系最擅长的东西:它是一部经济、高效的明星大片,一部A级类型片,融入了足够多的新意,既能让观众满意,也能确保它在有利可图的首轮放映市场获得成功,同时它还是重新规划的首选。《娃娃从军记》刚一拍完,弗里德、伯克利、罗杰·伊登斯等人就立即开始新的工作,制作一套由鲁尼和加兰搭档主演的歌舞片——《笙歌喧腾》(Strike up the Band;1940)、《百老汇宝贝》(Babes on Broadway;1942)、《疯狂的女孩》(Girl Crazy;1943)等等——它们标志着米高梅公司弗里德制片组的诞生,在20世纪40和50年代,这个小组制作了许多最伟大的好莱坞歌舞片。

进入20世纪40年代:战争迫近

米高梅公司的作品对成果丰硕的1939年贡献巨大,而这一年被许多影评家和电影史学家视为好莱坞发展的巅峰。他们的观点从竞逐1939年奥斯卡奖的影片中得到证明:《华府风云》(*Mr. Smith Goes to Washington*)、《绿野仙踪》、《关山飞渡》(*Stagecoach*)、《卿何薄命》(*Dark Victory*)、《风流韵事》(*Love Affair*)、《万世师表》(*Goodbye, Mr. Chips*)、《人鼠之间》(*Of Mice and Men*)、《异国鸳鸯》、《呼啸山庄》(*Wuthering Heights*)和《乱世佳人》。电影业在40年代的迅速转变与衰落也从另一个角度证明了这种观点,长达十年的下坡路始于1940—1941年,那是大萧条之后和美国参加"二战"之前的短暂时光,怪异而紧张。

这一衰落过程涉及一系列因素和事件,其中1940—1941年发生的两件事尤其重要:美国政府针对片厂的反垄断运动和战争在海外的爆发。反垄断运动其实已经酝酿多年,而真正开始则是在1938年7月,当时美国司法部(US Justice Department)代表本国的独立影剧院所有者,控告八巨头垄断电影业。在这桩所谓的"派拉蒙案"(Paramount case;得名于上述八个被告中的第一个)中,政府的目标是扩大商业改革,迫使几家主要综合片厂与其连锁院线脱离。片厂设法阻止美国的代理人施展手段,直到1940年初双方不得不对簿公堂。这时候,五巨头(米高梅、华纳、派拉蒙、福斯和雷电华)签署了一份合意判决——主要是一份无罪申诉以及与政府的和解。几家片厂同意将买片花时每组捆绑预订的影片数量限制在五部以内,通过对所有故事片举行行业放映结束盲投标,并修改轮次放映、分区发行和间隔机制的策略。这份1940年的《合意判决》(Consent Decree)很难让独立放映商或司法部满意,他们宣称通过上诉阻止派拉蒙案结束,继续反垄断运动。

与此同时,战争在海外爆发并不断升级,很可能会将攸关好莱坞生死的海外贸易毁于一旦。1937—1938年,片厂向轴心国——主要是德国、意大利和日本——的出口几乎下降到零,不过好莱坞仍有大约三分之一的

总收入来自海外市场。它们在海外的主要客户是欧洲,尤其是英国。在好莱坞片厂 1939 年的海外收入中,约百分之七十五来自欧洲,而光是英国就贡献了百分之四十五。1939 年 9 月"二战"的爆发严重破坏了欧洲市场,随着欧洲大陆的战争日趋激烈,欧洲市场也就如自由落体般一落千丈。1940 年,纳粹在欧洲的闪电战接二连三地消灭了好莱坞的关键海外市场,6 月,法国陷落,使这场灾难达到顶点。到 1940 年末,英国实际成了在西方唯一对抗德国的力量——也成了好莱坞残存的唯一主要海外市场。

欧洲的战争促使美国政府发动一场增强军事和防御力量的大规模集结,这对电影业造成巨大影响。尽管集结最终刺激了好莱坞国内市场的发展,但造成的短期影响主要是负面的。政府主要通过加税来为增强防御力量的项目提供资金,这给电影业造成特别严酷的打击,而白宫支持这些项目的压力也将好莱坞置于一个在政治上相当微妙的位置。1940 年,罗斯福总统为获得工业支持而四处游说,尽管美国当时仍保持官方的中立,但公众的观点却分裂为孤立主义和干预主义两个阵营。难怪好莱坞谨慎行事,虽在 1940 年制作了若干与战争有关的故事片,但对战争的处理却仅局限于新闻片和短纪录片。

到 1941 年,轴心国的侵略坚定了美国对英国的支持,使美国针对德国和日本的干涉变得不可避免,因此好莱坞和美国都转换到更明确的"战前"状态。在美国国内,防御集结突飞猛进,标志着大萧条的最后结束以及美国电影业长达五年的"战争繁荣期"开始。1941 年,好莱坞加紧了战争题材影片的制作,包括带有明显干预主义和"备战"主题的故事片。公众显然也很认同,1941 年的十大票房热门中有五部都与战争有关,排在最前面的是《约克中士》(*Sergeant York*;华纳兄弟 1941 年出品),以及查理·卓别林 1940 年底由联艺发行的《大独裁者》(*The Great Dictator*)。好莱坞的战争题材作品激怒了美国不断缩小的孤立主义群体,包括几名美国参议员,他们要求调查这些影片支持战争、反对德国的偏见。参议院 1941 年 9 月的"宣传听证会"成为一次重要的媒体事件,公众和媒体都一致支持电影界。

1940—1941年，当反垄断运动和战争卷入了电影业根本无法直接控制的外界力量时，好莱坞的片厂势力也面临若干严重的内部威胁。其中许多威胁都与观众对一流影片前所未有的需求有关，这种需求产生于1940年的《合意判决》及其五片捆绑销售和预先放映条款，也产生于防御集结工作及其过热的首轮放映市场。

为了满足对一流故事片不断增长的需求，各片厂要么求助于20世纪40年代初地位迅速升高的独立制片人，要么让自己的签约人才们在制作方面获得更大的自由和权力。这不仅加快了业已形成的联合制片潮流，而且给它施加了一股强大的独立推动力。其实，到1940—1941年，联艺发行主要独立影片的策略就已经被另外四家片厂采用了，它们包括雷电华、华纳、环球和哥伦比亚。

实际上，这些片厂都在联艺模式上发展出各自不同的变体，具体取决于片厂是否提供发行以及制作设备和资金支持。各片厂的"外部"产品数量也相差很大。例如，华纳对其介入独立制片的尝试相当犹豫，在1940年仅参与了两桩这样的交易：弗兰克·卡普拉（Frank Capra）导演的《群众》（Meet John Doe；又译为"约翰·多依"）和杰西·拉斯基（Jesse Lasky）制作的《约克中士》（由自由执业的霍华德·霍克斯导演）。四家公司中最大胆的是雷电华，它在1940年已经有超过一打的独立联合制片组产品了，它的所有A级影片实际上都依赖外部制片组生产。

与此同时，在1940—1941年，所有片厂都目睹了身兼数职的签约工作人员的明显增加——主要是达到制片人地位的编剧和导演。在这方面最大胆的片厂是派拉蒙，它将导演米切尔·莱森（Mitchell Leisen）提升为制片人兼导演，将编剧普雷斯顿·斯特奇斯（Preston Sturges）提升为编剧兼导演，而比利·怀尔德（Billy Wilder）和查尔斯·布拉克特（Charles Brackett）的编剧团队则被重组为编剧兼制片人（布拉克特）和编剧兼导演（怀尔德）小组。派拉蒙不仅赋予了塞西尔·B·德米利"内部独立"制片人的地位，而且和他签订了一份允许他分享其影片利润的协议，或许是这方面最重要也最有远见的行动。

20世纪40年代初,独立电影制片人和顶级签约人才的力量增强,各种人才同业行会的同时兴起强化了这种趋势。那些行会包括电影演员行会(the Screen Actors Guild; 1938年获得各片厂正式认可)、电影导演行会(the Screen Directors Guild; 1939年获得认可)以及电影编剧行会(the Screen Writers Guild; 1941年获得认可)。这些尖端人才行会也向片厂控制提出了另一个严峻挑战,尤其是在电影制片人对其作品的控制方面。此外,1940—1941年,由于市场对A级影片的需求、产品向独立制作方向的转变,以及在避免薪水收入、创建独立制片公司上涉及的可观的有利税率,"转为自由职业者"的顶级签约人才数量之多,前所未有。这进一步破坏了长期存在的签约体系,而它是片厂霸权和高效率的片厂生产的关键因素。

由于片厂对制片和放映的控制都面临严峻的挑战,1941年末,好莱坞处在了发生剧变的边缘。这年11月,社会学家列奥·罗斯滕出版了一本影响深远、深入全面的行业分析著作《好莱坞:电影殖民地》(*Hollywood: The Movie Colony*),强调了那种危机心理。罗斯滕哀悼他所谓的"好莱坞繁荣与挥霍时期的终结",审视了当时片厂面临的一系列忧患与危机:

> 其他行业也曾遭遇针对其利润和霸权的猛烈攻击,但好莱坞遭受的冲击才刚刚开始。在工会主义、集体谈判、合意判决(它使得司法部的诉讼成了暂时的休战)、独立放映商的反抗、提高税率的趋势、国外市场受到的钳制以及对这个银幕堡垒的众多正面攻击带来的持续挑战面前,没有一个电影界的领袖能够抱以乐观态度。

战争繁荣期

罗斯滕的看法之所以值得关注,主要有两个原因:首先,它准确详尽地记录了1940—1941年电影业日益加深的危机;其次,它也指出,随着美国参加第二次世界大战,那些危机环境将在该书出版后仅仅几周之内发生如何彻底的变化。随着美国突然卷入一场全球战争,好莱坞的社

会、经济和行业命运实质上都在一夜之间发生了改变。这个时期有许多颇具讽刺意味的事情,其中之一就是好莱坞与政府的关系突然变得其乐融融,因为政府现在把"民族电影"视为一种对公民和士兵都同样理想的娱乐、信息和宣传资源。在美国参战后几个月内,好莱坞的电影制作业务,从片厂的工厂到流行的影片类型以及电影形式,都迅速有效地重组为与战争有关的产品。珍珠港事件发生后不到一年,好莱坞有近三分之一的故事片都跟战争有关,它的大部分新闻片和纪录片也同样如此。

因此,对电影业尤其是好莱坞片厂来说,这场战争成了一段极度吊诡的时期。在"整个非常时期",片厂从司法部获得某种意义上的缓刑,重新夺回了对战时电影市场的控制,享受到创纪录的高收益,同时也在美国的战事中发挥了重要作用。这个国家大规模转向战时生产,将好莱坞的"战争繁荣期"维持了五年之久,数百万军工厂工人集中在主要城市的工业中心,每周都会涌入影剧院看电影,上座率达到了大萧条前的水平。好莱坞的海外市场主要局限在英国和拉美,但由于英国也处于自己的战时工业和电影繁荣期——而且,考虑到英国国内电影生产的大幅度下降,它比以前更依赖好莱坞产品了——因此好莱坞的国外收入也达到创纪录的高水平。事实上,第二次世界大战期间,美国和英国电影市场和制片的一体化程度不仅前所未有,而且在电影编年史上独一无二,对这两个国家的战事也至关重要。

随着联合制片潮流的继续,随着A级片大量增加以满足过度繁荣的首轮放映市场,好莱坞的片厂制片系统发生了一些变化。五巨头的总产量急剧下降(从每年每家片厂平均生产五十部电影下降到大约三十部),并且集中在"大片"上,它们的放映周期更长,而且能让收入持续增加。片厂们乐于适应正在变化的社会环境,发展出两种政府委托生产的电影类型:战斗片(combat film)和家庭伦理片(home-front melodrama),并造就了一批新的战时明星——比较著名的有鲍勃·霍普(Bob Hope)、贝蒂·格拉宝(Betty Grable)、葛丽亚·嘉逊(Greer Garson)、阿博特和科斯特洛(Abbott and Costello)以及亨弗莱·鲍嘉(Humphrey Bogart)。传统

的类型(尤其是歌舞片)转换为战争题材,而好莱坞对"爱情故事"的偏好经久不衰,此时也调整为一对相爱的情侣在影片末尾分道扬镳,去履行各自的爱国职责。战争期间,电影也出现了重要的风格调整。好莱坞的战争题材故事片,尤其是战斗片,采用了准纪录片的技巧,这是美国电影与众不同的特点。好莱坞还在都市犯罪片和"女性哥特式"情节剧——它们逐渐沾染上一种被战后批评家称为"黑色电影"(film noir)的风格——中培养出一种更阴暗、更"反社会"的视野,与战争片的现实主义和强加的乐观主义形成风格和主题上的对立。

"二战"结束后,士兵回国,战时限制取消,渴求好莱坞产品的全球市场豁然敞开,在各种因素的推动下,好莱坞的战时繁荣期一直持续到整个 1945 年,并延续到 1946 年。然而,随着票房收入和片厂利润在 1946 年达到令人惊愕的高水平,罗斯滕在 1941 年描述过的"对好莱坞的冲击"又变本加厉地重新出现了。事实上,由于劳动纠纷加剧,反垄断运动重新开始,再加上主要国外市场的"保护主义"政策的威胁,好莱坞在 1946 年一下子变得情绪低落起来。此外,片厂在国内也面临着一大堆显而易见的战后灾难:从人口向郊区转移和商业电视台的兴起,到冷战和反共运动。在战后岁月中,每过一个月,这个事实都变得越来越清楚:好莱坞片厂体系及其造就的经典影片都将很快走向终结。

特 别 人 物 介 绍

Bette Davis
贝蒂·戴维丝

(1908—1989)

1930 年,年轻的女演员贝蒂·戴维丝在百老汇舞台上声名鹊起,被一个为"说话片"寻找新演员的好莱坞星探发现。戴维丝与环球公司签

约,但在演了一年的小角色之后,转入华纳兄弟公司,一直在这里工作了近二十年,成为好莱坞"影后中的影后"(和最受尊敬的女演员)。

戴维丝在明星之途中并未一鸣惊人,也并非一帆风顺,她既不欣赏也不适合片厂最初让她扮演的性感女郎形象,后来说起自己在这些早期影片中的扮演角色时,把她们描述为"索然无味的金发女郎和天真愚蠢的少女"。然而,她们却为她提供了训练的机会,让她在影片中的表演技巧日益精湛,她炉火纯青的演技开始逐渐引起影评家和观众的注意。

1934年那部《人性的枷锁》(*Of Human Bondage*)是戴维丝的第一次突破。在刻薄、放荡的女侍者米尔福德身上,戴维丝意识到这个角色适合自己的能力与风格,她那独具匠心的表演证明她扮演核心角色的要求是正当的。《人性的枷锁》确立了戴维丝的形象——咄咄逼人、独立不羁的女人。戴维丝证明这个角色能够支配一部电影,并且能够让观众如痴如醉,就像他们为好莱坞经典女性故事核心那些魅力无穷的影后和感伤的情人一样心醉神迷。戴维丝在《边城小镇》(*Bodertown*; 1935)和《女人女人》(*Dangerous*; 1935)中的表演巩固了她的这种形象和她的知名度。然而,华纳似乎无法也不愿为她的成功投资,于是,1936年2月,戴维丝突然从这家片厂出走,要求获得更好的角色,并签订一份新合同。

那时候,所有片厂都与演员们签订七年的限制性合同,而华纳却因为一直给明星低工资,因为尽可能长时间地让他们拍摄成本低廉、仓促而成的影片而臭名昭著。整个20世纪30和40年代,华纳的一些顶级明星,包括卡格尼和鲍嘉,都曾在法庭上向这家片厂提出挑战。戴维丝被暂停了工作,失去经济收入,因而接受了伦敦的拍片工作,这时,华纳提出法律诉讼来阻止她。所有明星与片厂都屏住呼吸关注这场讼战,结果法庭判决戴维丝必须将自己的服务限制在华纳兄弟公司。她回到片厂,但仍一如既往地强烈要求获得更好的角色。在她为华纳服务的剩余工作年限内,她一直在反抗自己合同中的限制性条款——虽然大部分都以失败告终。

那场讼战对戴维丝、华纳和好莱坞都意义重大。戴维丝案以及几年之前的卡格尼案都确立了先例,使得片厂暂停演员工作的做法最终在

1943 年被宣布为非法,并开始了好莱坞逐渐向明星影响力占主导地位转变的缓慢过程。讼战让戴维丝一直备受公众瞩目,似乎也确认了她作为强悍女人的银幕形象。华纳失去一位主要的女演员已一年有余,因此,戴维丝虽然输了官司,却发现自己的力量大大加强。华纳买下了《红衫泪痕》(Jezebel)的版权,戴维丝已经要求获得这项所有权很久了,这部影片受到观众与影评家的一致好评,正是它的成功,确立了戴维丝的明星身份以及她在这家片厂的地位。这部片子也标志着华纳的生产策略发生转变,它开始制作一些能够跻身于好莱坞最佳电影之列的名作(如 1939 年的《乱世佳人》)。戴维丝是这一策略的核心,在接下来的十年当中,她主演了一些最成功的好莱坞古装片(costume drama)和情节剧,帮助确立了华纳作为一流片厂的地位。

《红衫泪痕》(Jezebel;1938)为戴维丝式女主角提供了成熟的典型。任性的茱莉·马斯登(Julie Marsden)为新奥尔良(New Orleans)社会所不容,因为她故意穿一袭红裙而非未婚女性必须穿的白裙子参加舞会。她在影片末尾时作出的牺牲挽回了她的声誉,不过,这种行为本身仍是任性和勇气的表现。戴维丝在华纳扮演过从女侍者到女王的各种角色,但它们都可分成两类:一类是强悍、刻薄、近乎邪恶的女人,如在《小狐狸》(The Little Foxes;1941)、《香笺泪》(The Letter;1940)、《人性的枷锁》(Of Human Bondage)中;另一类主要为女性画像,如《卿何薄命》(Dark Victory;1939)、《扬帆》(Now, Voyager;1942)、《老处女》(The Old Maid;1939)中悲剧的女主人公。戴维丝强硬的外在人格将这些形象各异的角色联系起来,揭示了"邪恶"的坚硬外表下隐藏的痛苦,以及浪漫的痛苦下隐藏的力量。

20 世纪 30 和 40 年代,戴维丝在女观众中广受喜爱,主要就是因为她有能力将一个女性角色身上显然互相矛盾的不同侧面统一起来。她既表现了电影明星的魅力,也表现了平凡女人的朴实——独自面对灾难,在一个由男性主导的世界中奋力生存。她的牺牲与失望从未抹煞她的自我意识或她的些许自私。

即使在过分渲染的角色中,戴维丝的表演也会相当克制。在《香笺

泪》里，她将受到压制的激情表现得栩栩如生，她饰演一个新加坡种植园主的妻子，表面品行端正，却用手枪里的全部子弹射杀了她的情人，然后一再用谎言掩盖她的罪行。戴维丝在《彗星美人》(*All About Eve*；1950)中塑造了马戈·钱宁(Margo Channing)一角，这是一个人老珠黄的女演员，在职业和性方面都受到一个年轻女人的挑战，她生动地表现了这个角色用泼辣掩盖脆弱的意图。

《彗星美人》是她的最后一个精彩角色。20世纪50和60年代，戴维丝继续工作，通常接拍电视剧和低成本电影。由于缺乏高质量的素材，她的表演和个性中的微妙感消失了。在《兰闺惊变》(*Whatever Happened to Baby Jane？*；1962)中，她把那个好斗而自私的女人塑造得怪诞而疯狂，证明自己能够创造出最好的贝蒂·戴维丝讽刺剧。戴维丝发誓绝不退休，她一直工作到去世。

据说，卡尔·莱姆勒(Carl Laemmle)看了戴维丝跟环球公司签约期间在《姐妹情仇》(*Bad Sister*；1931)中的演出后，为自己的片厂居然签下这样的演员而惊恐："你能想象吗？某个可怜的家伙……在电影中经受种种折磨，结果到最后却在淡出中和她待在一起。"戴维丝经受了折磨，而且经常折磨他人，但她拥有持久不衰的人气，恰恰是因为她从不呆呆地等着淡出，或者等着某个男人认可她的奋斗。

——凯蒂·比瑟姆(Kate Beetham)

特别人物介绍

Judy Garland

朱迪·加兰

(1922—1969)

在米高梅的弗里德制片组(Freed unit)拍摄的歌舞片中，朱迪·加兰

作为一位经常出现的重要演员,是一个令人难忘的偶像,既代表了好莱坞片厂体系的成功,也代表了这个体系的牺牲品。当 L·B·梅耶与加兰签约时,她还不到十三岁,在与米高梅的十五年签约期中,她拍摄了近三十部电影。当这家"明星云集堪比星空"的片厂拒绝与她续约时,她才只有二十八岁。那时加兰已经被毒瘾、抑郁症和酗酒弄得萎靡不振,于是将注意力转向公共音乐会和一系列"复出"中去了。这些复出都建立在她的生活及银幕作品创造的神话和骚乱之上,正是那些作品将她的明星形象和知名度提升到高入云天的水平,罕有其匹。

加兰三岁时就初次登台献艺,五岁时又以"古姆宝宝"("Baby" Gumm)为艺名,和姐姐们参加轻歌舞剧巡演。稍后,这个家庭定居洛杉矶。当时,秀兰·邓波儿和杰基·库根(Jackie Coogan)这样的童星正如日中天,极具商业魅力,因此加兰的妈妈雄心勃勃,希望她能踏入影坛。加兰早熟的嗓音引起歌词作家阿瑟·弗里德(Arthur Freed)的注意,他说服梅耶雇用了她。

加兰的形象与天才很难调和:片厂为将她天真无邪的平凡形象与她成熟、感伤的歌声融合成形而大费周章。她跟米基·鲁尼(Mickey Rooney)搭档,通过歌唱,她往往成为片中的主要解说者,不过却发现自己被归入健康的"邻家女孩",而非爱慕对象。尽管米高梅的"特殊服务部"一直不遗余力、近乎强迫地让加兰通过节食和服用得克西林(Dexedrine)来瘦身,可是跟拉纳·特纳(Lana Turner)和海迪·拉马尔(Hedy Lamarr)相比,她仍然处于劣势。

最终,她那可爱而狂躁的真诚和动人的歌声让弗里德确信她拥有承载一部影片的魅力和缺点。尽管如此,她在《绿野仙踪》(1939)中扮演那个突破性角色时,仍不得不再次假装成一个尚未进入青春期的农家女,这就要求这位十七岁的女演员将自己的体形隐藏在一层层束身带子和平淡乏味的方格裙子之下。

不过,在那之后,朱迪·加兰就获得了出演浪漫主角的机会。在这里,弗里德的影响力起了关键作用,因为他开始争取成为制片人,希望加

兰的魅力能推进他设想的计划。关于米高梅的弗里德制片组,已经有许多论述,不过很少有人意识到,弗里德对加兰潜力的认可让他赢得了梅耶对其实验性商业冒险的支持。弗里德招募了一批作家、作曲家、服装设计师和舞蹈指导,组成一支庞大的团队,在他的雄心与远见背后,是他为加兰的多才多艺构建起理想媒介的实际愿望。

通过与文森特·明奈利(Vincente Minnelli)——他最终与加兰结婚——合作,弗里德实现了这个理想。在一部部各式各样的影片如《相约圣路易》(*Meet Me in St. Louis*;1944)、《情定钟声》(*The Clock*;1945)和《海盗》(*The Pirate*;1948)中,弗里德、明奈利和加兰展示了众多过度幻想、歇斯底里甚至疯狂的时刻,这是以往的好莱坞歌舞片所罕见的特征,但却为明奈利富于创意的风格和加兰的人格面貌提供了绝佳的共同基础。她在《相约圣路易》中演唱的《过个快乐的小圣诞》("Have Yourself a Merry Little Christmas"),或者在《情定钟声》中那场婚宴上的表演,都展现了一种隐晦、忧郁的悲悯,那是加兰在塑造《绿野仙踪》的多萝西形象时首次显露出来的。与此同时,在其他导演执导的影片——如查尔斯·沃尔特斯(Charles Walters)的《花开蝶满枝》(*Easter Parade*;1948),她在里面跟弗雷德·阿斯泰尔(Fred Astaire)和彼得·劳福德(Peter Lawford)演对手戏——中,她又证明自己仍然能够表现出单纯、天真无邪的魅力,这正是当初米高梅雇用她的原因。

在米高梅长大的加兰承受着巨大的压力,因此产生了对兴奋剂的依赖,并最终付出了沉重代价。她的名声不好,而且经常出于身体原因而无法完成影片拍摄任务。就在米高梅与加兰解约后不久,她与明奈利的婚姻也瓦解了。(加兰曾五度结婚,这是她的第二次婚姻,给她留下一个女儿,即未来的明星莉莎·明奈利[Liza Minnelli];加兰的第三次婚姻——丈夫是锡德·勒夫特[Sid Luft]——又带给她两个女儿,其中一个女儿洛娜[Lorna]后来也成为一名歌手。)尽管在她剩下的二十年生命中,她仅拍了不到五部电影,但她却一直在工作:录制唱片,参加音乐会的演出,出席电视节目。她有过多次失败的自杀,并继续与毒瘾搏斗,这

一切最终让步于一个新的形象——脆弱的幸存者的形象。

如今,加兰最令人难忘的银幕表演似乎被她在生活和片厂职业生涯中遇到的显而易见的困境激活了。她第一次复出时,在由乔治·库克(George Cukor)执导的《星海浮沉录》(A Star Is Born;1954)中,她演唱《生在大衣箱里》("Born in a Trunk")的片段,就完美地展现了成熟的加兰是如何在其星途神话中传达出痛苦与忍耐的。她的嗓音和外貌越是一日不如一日,她悲悯的戏剧力量就越有影响。在英国和美国,她成为同性恋亚文化的一个强大偶像,在这里,她那雌雄同体的超凡魅力似乎完成了一个有关疏离和接受的幻想。她是个受害的悲剧演员,同时又受人喜爱,在加兰作为明星的潜在含义中,这样的身份构成了一个重要部分。她在四十七岁时因过量吸毒而死,让她的一生更富传奇色彩。她的去世也被视为"石墙起义"的催化剂,这次事件在不到一个月后就触发了同性恋权利运动。

——戴维·加德纳(David Gardner)

特 别 人 物 介 绍

Ingrid Bergman
英格丽·褒曼

(1925—1982)

英格丽·褒曼继嘉宝和黛德丽之后,作为一名并非出生于美国的明星,在好莱坞大获成功,名扬天下。在褒曼于20世纪40年代达到其片厂职业的巅峰时,她的票房号召力和知名度使她跻身于琼·克劳馥、贝蒂·戴维丝和凯瑟琳·赫本(Katharine Hepburn)这样的超级女星之列。她在影片中扮演的角色将俗气与超脱的纯洁——似乎产生自她那非凡的美貌——罕见地混糅于一体。褒曼将自己复杂的银幕个性延续到个

人生活中,为了与意大利新现实主义导演罗伯托·罗西里尼(Roberto Rossellini)建立一种艺术和浪漫的关系,她抛弃了好莱坞和自己的家庭,以此考验公众的同情底线。在四十年的职业生涯中,她收获了三座奥斯卡奖,操着四种语言活跃于六个国家的影坛上。

到制片人大卫·O·塞尔兹尼克(David O. Selznick)"发现"褒曼时,她已经在自己的祖国瑞典成为一名前途远大的电影演员。美国影评家称赞她的作品,预言她将很快被吸引到好莱坞去。在《寒夜情挑》(*Intermezzo*；1936)这样的电影中,她虽然陷入一场无望的三角恋,却仍展示了光彩照人的敏感个性。她有能力将道德上模棱两可的忧郁角色塑造成人类忍耐力的典型,感人至深,甚至颇具英雄气概。在褒曼的无穷魅力中,这种能力是一个关键的侧面。哪怕她仅仅露个面,就能将一个催人泪下的普通故事变成让观众和影评家都感觉更深刻的作品。

雄心勃勃的褒曼无疑向往着加利福尼亚,但她却在其职业生涯中一步一个脚印地确立起自己的国际魅力,最终为英格玛·伯格曼(Ingmar Bergman)和让·雷诺阿(Jean Renoir)拍片。在"二战"爆发前,她只在德国为乌发拍过一部电影,但在这场冲突结束后却希望重返德国。有些人——包括她的丈夫彼得·林德斯特伦(Petter Lindström)——为她1938年在纳粹统治下工作而批评她的判断力,不过褒曼设法巧妙地疏远了当时的政治。在她的第一部获得成功的重要美国影片《卡萨布兰卡》(1942)中,她表达了对反德情感的担忧,也许是出于对德国亲友(她的母亲来自汉堡)的同情,但更有可能是为了不影响她与乌发公司的协议。

褒曼同意与塞尔兹尼克签署七年的合同,后者虽然没有多少著名的人才和资产,却拥有阿尔弗雷德·希区柯克(Alfred Hitchcock)、约瑟夫·科顿(Joseph Cotton)和《乱世佳人》。塞尔兹尼克谨小慎微的管理和无微不至的备忘录颇富传奇色彩,但他独立制作的影片产量却很难与主要片厂的相媲美。褒曼就像希区柯克一样,为塞尔兹尼克迟迟无法为她

找到"完美"的角色而失去耐心，并且为塞尔兹尼克把她出租给其他片厂而大获其利而愤愤不平。褒曼只为塞尔兹尼克拍了两部影片，却被租出去九次。

不管是扮演酒吧女招待还是修女，褒曼都同样信心满满，她能够在饰演一个角色时交替表现出难以捉摸的超然态度、令人抚慰的热情和痛苦的怜悯。希区柯克为她冷静的自信和不可思议的渴望而着迷，曾邀她在自己的三部电影中演出。

她在好莱坞最令人难忘的角色就利用了这种矛盾：在《卡萨布兰卡》中，相互冲突的说法将褒曼扮演的伊尔莎描绘成一个浪荡女人，曾经深深地伤害亨弗莱·鲍嘉扮演的里克。尽管如此，在长长的特写镜头中，褒曼惊人的美貌和她固有的高贵气质还是表现得淋漓尽致：她的面容解释了故事无法言传的苦衷——里克对她的判断过于仓促，她实际上并未背叛他。她在道德上的举棋不定被表现为一种朴素的力量，一种消极的善意，让里克能够体面地行事。

当褒曼与塞尔兹尼克的合同到期后，她希望再次在国际舞台上扩展自己的职业。她在好莱坞获得的成就带来了种种限制，让她感到窒息，而且她又恋爱了。她与罗西里尼的合作招来美国公众和媒体的反感，他们拍的那些片子起初也不受欢迎。回顾起来，这些影片其实是让一位好莱坞明星在一个完全陌生的环境中表现出罕见的一面。尽管《荒岛怨侣》(Stromboli；1949)和《意大利之旅》(Viaggio in Italia；1954)证明了褒曼作为演员的勇气和能力，但也显露出她过去一直掩饰的不安全感。罗西里尼在这些电影中记录了她适应一种陌生文化的努力挣扎，她对抛弃家庭和主流职业的犹豫不决，甚至他们俩在一起难以相处的复杂关系。最终，罗西里尼迫使褒曼将她的好莱坞人格面貌跟她强烈的个人野心和非政治的私心调和起来。褒曼知道，她与罗西里尼一起获得的成就在视觉和心理学方面都是富于诗意的不朽作品——即使它们不如她在好莱坞获得的成功那么令人满足。

不过，她还是在1956年凭借一部《真假公主》(Anastasia)重返好莱

坞,作为回报,她赢得了自己的第二座奥斯卡奖,这标志着她已经获得谅解。

——戴维·加德纳

特别人物介绍

William Cameron Menzies
威廉·卡梅隆·曼泽斯
(1896—1957)

威廉·卡梅隆·曼泽斯是美国电影史上被低估得最严重的天才之一。他的职业跨越了好莱坞的整个经典时期,有力地说明了片厂生产体系内美术指导(以及后来的"制作设计")的作用和地位。曼泽斯的成功也让他获得导演甚至制片的机会,但他最重要的作品是电影的视觉设计。

曼泽斯1896年出生于美国康涅狄格州(Connecticut)的纽黑文(New Haven),1910年代在新泽西州(New Jersey)李堡的百代(Pathé)片厂学习这门技艺。早期对他影响深远的关键人物是安东·格罗特(Anton Grot),他让曼泽斯当助手,教他布景设计以及制作画面分镜头剧本的艺术。20年代,格罗特和曼泽斯先后在百代和好莱坞工作,不断改进试制木炭图示的工艺,使之不仅可用于电影拍摄所需的布景,实际上也可用于所有摄影布景。这大大提高了生产效率,因为只有摄影机真正拍到的那部分布景需要架构,此外,摄影机的角度、镜头、灯光和完成台本都可在实际拍摄之前制订计划。

20世纪20年代,曼泽斯很快确立了自己在好莱坞的地位,在这十年中,他曾为二十一部电影担任美术指导,跟诸如恩斯特·刘别谦(Ernst Lubitsch)、D·W·格里菲斯(D. W. Griffith)、刘易斯·迈尔斯通(Lewis

Milestone)和拉乌尔·沃尔什(Raoul Walsh)这样的顶级电影制片人合作。《巴格达大盗》(The Thief of Bagdad；1924)的成功巩固了他的声誉，在制作这部片子时，格罗特担任他的助手。1928年，曼泽斯因其在《暴风雨》(Tempest；1927)和《勇气》(The Dove；1928)中的工作，获得他的第一座奥斯卡"室内装饰"奖。尽管电影界外的人很少意识到曼泽斯的贡献，但作为一名富于创意的视觉设计师——尤其善于创造充满想象力的巴洛克式奢华布景——他却在好莱坞获得了广泛认可。

到20世纪30年代，美术指导已经在好莱坞体系内牢牢确立了自己的地位，主要片厂甚至以一些顶级美术指导为核心发展整个部门，他们中很多人都对片厂的"片厂风格"以及某个特定产品的"外观"产生了巨大影响。例如，华纳的美术指导安东·格罗特为迈克尔·柯蒂兹设计了十六部影片，为威廉·迪特勒设计了十部影片，对30年代逐渐融合成形的"华纳风格"作出了决定性的贡献。

与此同时，曼泽斯也保持了自由职业艺术家的自主性，并进入其他电影制作领域，朝多元化方向发展。从1931年起，他开始身兼导演和美术指导二职。从1931年到1937年，他导演和设计了七部电影，其中最重要的作品是在英国为亚历山大·科尔达(Alexander Corda)制作的，特别是《未来网络世界》(Things to Come；1936)，这部未来主义的奇观也是真正的"幻想"作品，是曼泽斯多才多艺的绝佳证明。

1937年，在大卫·D·塞尔兹尼克的催促下，曼泽斯回到好莱坞，当时前者正在准备自己那部野心勃勃的宏大作品《乱世佳人》(1939)。塞尔兹尼克在前期制作阶段的目标是创造出"尚未剪辑的电影"，其中多达"百分之八十的部分要在我们开动摄影机之前在纸上设计出来"。为了将这部使用特艺彩色胶片的史诗巨作视觉化，曼泽斯花了大约两年时间，影片的演职员表中前所未有地打出这样的字幕："威廉·卡梅隆·曼泽斯设计出品"。电影学院(The Motion Picture Academy)也认可曼泽斯对《乱世佳人》的独特贡献。曼泽斯凭借他"通过使用色彩增强作品戏剧情绪而获得的杰出成就"，获得了一项奥斯卡特别奖(Special Academy

有声电影（1930—1960） 057
Sound Cinema

Award）。

 20世纪40年代，曼泽斯专注于美术指导，创造出一些最优秀的作品，尤其是与导演山姆·伍德（Sam Wood）合作拍摄的《小城风光》（*Our Town*；1940）、《莲花仙子》（*The Devil and Miss Jones*；1941）、《金石盟》（*King Row*；1942）和《战地钟声》（*For whom the Bell Tolls*；1943）。它们全都在批评界和商业上大获成功，对此曼泽斯劳苦功高，他那时已经为每部影片制作了超过一千张画面分镜头剧本。《金石盟》的摄影指导黄宗霑在《美国电影摄影师》（*American Cinematographer*）中说，曼泽斯通过自己的分镜头剧本，为每个场景详细说明了摄影机的位置、合适的镜头和灯光的方案，以及布景设计。"曼泽斯创造了电影的整个外观，"黄说，"我只是奉命行事而已。山姆·伍德只管指导演员，他对视觉艺术一窍不通。"

 1944年，在制作《无法投递》（*Address Unknown*）时，曼泽斯又回去当导演了。他还为塞尔兹尼克的两个项目工作：在《爱德华大夫》（1947）中设计并导演了一系列受达利启发的梦境场面，并导演了《太阳浴血记》（*Duel in the Sun*；1947；又译为"阳光下的决斗"）的一部分（未署名）。"二战"后，他的工作进度慢了很多，在此期间，他唯一引人注目的成就是为《凯旋门》（*Arch of Triumph*；1948）设计了造型，并在1953年的两部3D科幻片《火星入侵者》（*Invaders from Mars*；又译为"火星大接触"）和《夜迷宫》（*The Maze*）中担任美术指导和设计。1956年，他成为《八十天环游地球》（*Around the World in Eighty Days*）一片的副制片人，但第二年便与世长辞了。

 到曼泽斯于1957年去世时，"美术指导"和"制作设计师"两个词已经在好莱坞普遍使用，这主要归功于他的努力与天才。曼泽斯的职业说明，在为作品准备视觉"蓝图"以补充分镜头剧本（shooting script）时，美术指导起了至关重要的作用，因此也突出了确定影片作者和影片风格的复杂性。

<div align="right">——托马斯·沙茨</div>

审查与自律

理查德·麦特白（Richard Maltby）

"审查"一词，若用于电影，往往会混合两种截然不同的做法：一种是政府管理的控制系统，负责审查电影中政治思想的表达；另一种是娱乐电影业实施的自律系统，目的是确保电影的内容符合本国文化中的道德、社会和意识形态惯例。除了国家处于紧急状态，如战争时期，在20世纪的自由民主国家中，通过政府垄断权力实施的强制审查形式都不是主要特征，而政府机构对电影内容作明确的常规监督，也就是作为官方批评形式的审查，则主要是极权国家独有的现象。另一方面，自律则可理解为一种市场审查形式，其中控制生产过程的力量决定什么应该或不应该生产。最有效的市场审查形式可阻止电影被制作出来，而不是在拍好之后压制它们。然而，不管以何种伪装出现，审查都是权力的运用，是监督思想、形象和表演在特定文化中传播的一种形式。由于电影差不多从一开始就是一种国际工业，因此这两种形式的审查一直相互影响，相互巩固。但是，好莱坞的国际主导地位也意味着它那种形式的自律是电影史上最重要的审查方式。

电影审查的起源

尽管电影一直比其他信息交流方式受到更严格的规范，电影审查却不能直接等同于对媒体或其他出版物的审查，因为，在其历史上大部分时期，电影都不像言论那样受到法律保护。1915年的一份裁决确立了电影在美国的法律地位，在那里面，美国最高法院宣布，放映电影是"一

种纯粹的商业行为,它的产生以及经营的目标都是为了获取利润",不能被视为"一国媒体或舆论机构的一部分"。因此,它们不受确保言论自由的《宪法第一修正案》的保护,而有义务受州和自治市当局的预先审查。这种法律定义将电影排除在政治和艺术范畴之外,它本身就是一种含蓄的审查方式。结果,有关电影规范的讨论主要都涉及它提供的娱乐是否对个人观看者产生有害影响之类的问题。实际上,至少在说英语的国家和地区,绝大部分电影审查都更多地关注电影的表演,尤其是性和暴力方面,而非关注其思想或政治情感的表达。

到美国最高法院做出那次判决时,证明电影审查正当性的这两个基础以及实施审查的机制都已牢固确立。尽管审查过程的细节每个国家都不同,在欧洲、美洲和大洋洲的国家,审查机制的演变却惊人地相似。19世纪,出于管理目的,这些国家大多数都把公共娱乐表演分成两类,将通常所谓的"正规剧院"跟法国所说的"纯娱乐性演出"区分开来,后者是商业化的娱乐,包括木偶戏、咖啡馆音乐会、魔术表演、全景画(panoramas)、动物展览以及"所有缺乏固定演出地点或实体建筑的流动演出"。例如,在法国,戏剧审查在1906年就结束了,但由于电影被归入娱乐性演出,因此其表演仍然受地方当局控制。

到1906年,随着电影放映场所开始迁入专门的建筑,地方政府认定有必要基于公共安全而给"五镍币剧院"或"下等剧院"颁发许可证,因为它认为这些建筑容易失火,且对健康构成威胁。相对于这些环境方面的担忧,对演出内容的规范就是后来的想法了。政府忧虑的主要原因在于这样的事实:五分钱剧院都是些闷热、黑暗的地方,孩子尤其容易在那里"遭受这些表演周围的环境带来的有害影响"。

在美国、英国和其他欧洲国家,地方加强了对电影放映的控制,导致全国性行业自律机构的成立。到1908年,城市公共安全规范被广泛地用作地方电影审查的借口,这个做法遭到新兴的全国性发行行业的强烈反对,因为此类规范对其产品的流通形成干扰。1909年,美国电影审查全国委员会(American National Board of Censorship;简称NBC)的创立

最好地说明了这个行业中电影内容规范与垄断机构发展的共生关系。

就在1908年圣诞节之前,纽约市市长乔治·B·麦克莱伦(George B. McClellan)以所谓的火灾威胁为借口,关闭了纽约的所有电影院。作为回应,纽约放映商组建了一个联合会,保护自己免受关闭令和电影专利公司(Motion Picture Patents Company)的伤害,后者是在麦克拉伦采取行动前几天宣布成立的。放映商与反垄断改革者联合(并希望将这场改革运动对"电影问题"的担忧从影剧院本身转移到里面放映的电影上),呼吁进行审查,"保护他们,以免受到那些将不道德影片以次充好强加于"影院的电影生产者的伤害,并呼吁建立审查委员会(Board of Censorship)。而MPPC把委员会看作一个工具,通过它,就可把他们能够控制的全国性标准化产品强加于人。商业媒体和改革期刊也都同样鼓吹将委员会变成全国性机构,以排除地方审查的需要。

这个全国审查委员会的组织功能是为可以接受的内容制定标准化方案:不单单是禁止带有某些特定内容的表演,而且还要鼓励电影界依靠一套规范化惯例进行故事创作。例如,该委员会有关犯罪的标准宣布:

> 从长远来看,犯罪的结果对罪犯来说应该是灾难性的,因此应该传达出这样的印象,即罪行早晚会暴露,并会带来一场灾难,它会使那些来自犯罪的暂时收获显得微不足道。应该以合乎逻辑且令人信服的方式说明,这种结果是犯罪导致的,而且对这种结果的描述应该在电影中占据相当大的比例。

这样的叙事策略表明,电影作为规定和解释权威意识形态的工具,具有"体面的地位",而坚持道德的胜利则是含蓄的政治审查。《电影世界》(Moving Picture World)反对一部1912年的影片,因为在影片的结尾,"恶人没有悔改,也未受惩罚,而穷人仍然处于悲惨的境地","除非用最微妙的方式处理这种性质的主题,否则它就是蓄意激发阶级偏见,并让

人怀疑强调人的社会差异是否会带来好结果"。

尽管在《一个国家的诞生》(The Birth of a Nation)招致强烈反对后,NBC失去了权力,但是,到1915年,为了避免外部审查,电影业也发展出了自己的基本策略:这是一个由内部规章制度监督的遏制系统,其规章制度比任何法定的预先审查更具有微妙的强制性,也更普遍。

其他地区仿效美国模式。在英国,1909年的《电影法案》(Cinematograph Act)要求地方当局向电影院发放执照,以证明它们符合安全标准,但地方很快将这种权力用作审查的基础。1912年,电影业的代表要求政府同意成立英国电影审查委员会(the British Board of Film Censors;简称BBFC),它跟NBC一样,不具备执法权力。这些行业机构并没有取代地方审查,但它们的目标是通过预先考虑官方的规定,来消除审查的必要性,在这方面,它们普遍获得成功。法国采用了一种不同的模式,1916年,内政部(Ministry of the Interior)成立了一个委员会,它向获得批准的电影发放许可证,由此检查和规范全国的电影放映。然而,法国宪法却判定,这个许可证不能取代地方当局采取进一步审查行动。

1911年至1920年,欧洲和南美洲的大多数国家以及法国和大英帝国都颁布了审查法规,在第一次世界大战期间,又以国家安全为由扩大了政府的控制权。苏联在1917年废除了电影审查,但为了对那些从国外进口的电影实行意识形态控制,又在1922年恢复了审查。在德国,帝国政府建立的全国性审查在1918年11月崩溃,不过,1920年,魏玛政府分别在柏林和慕尼黑设立了一个审查委员会,重新建立起审查制度。

为电影审查所作的辩解无一例外都是家长式的。它们认为,电影会对观众——尤其是构成观众主体的易感群体:儿童、工人,以及那些在殖民修辞中被描述为"臣民种族"(或者,来到美国的移民)的群体——施加强有力的影响。法律通常会控制儿童去看电影,但只有在比利时,审查者在确定哪部电影"会影响儿童想象力,会破坏他们的平静和道德健康"时会受到限制。英国审查制度以此为开端,将获得它批准的影片分级,最初分为"U"级(适合普遍放映)和"A"级(仅限成人观看)。BBFC的分

级仅供参考,但在1921年之后,大多数地方当局都接受了伦敦郡议会(London County Council)的规定:禁止十六岁以下儿童观看"A"级片,除非有监护人陪同。1932年,BBFC又增加了一个"H"级(代表恐怖片),完全禁止儿童观看。政府实施的方案也遵照类似的程序,禁止儿童观看某些影片。但放映商总是尽可能地抵制这种安排,部分是因为他们既要实施这些法规,又要为违反法规的行为负责。此外,他们也担心失去顾客,因为对随意放映的电影加以分级的方式改变了电影院提供的公共空间:从适合家庭的环境变成了只适合成人的环境。在美国,这样的争论多得不胜枚举,超过了改革者要求分级的呼吁,超过了偶尔来自制片人的看法:分级会改善他们的制片质量或技巧。直到1968年,美国电影业的自律机制都一直抵制分级制的引入。

最初,审查员们关注的重点各不相同:荷兰和斯堪的纳维亚各国的委员会对暴力题材比对性题材更关注,而澳大利亚和南非审查员比英国的委员会明显更具有清教倾向。文化或政治民族主义的议程多多少少会更公开地运作。1928年,法国要求其审查委员会将"国家利益"纳入考虑范围,"尤其是保护本国习俗和传统的国家利益,以及(就外国影片而言)来源国给予法国电影的便利"。在拥有大量本土制片工业的国家,审查法规经常用作贸易保护主义的一种形式,尤其是在美国电影业取得全球霸权之后。一般而言,审查员的决定表明,他们对外交政策问题(例如,为了避免触怒其他国家)比对国内问题更敏感。1928年,法国禁止放映所有苏联影片,而魏玛政府却积极鼓励放映它们,以此促进苏德关系。

好莱坞与自律

在大多数国家,审查制度的职责都由政府指定的机构承担,但在此过程中,电影界无一例外都积极参与。审查的目的是规范而非禁止放映,电影发行商和放映商都意识到,与既有的审查惯例合作更符合其经

济利益。因此,自律作为一种预先的合作方式,以及一种避免政府加强电影业管理的方法,而被视为合理。

1911 年至 1916 年,美国宾夕法尼亚州(Pennsylvania)、堪萨斯州(Kansas)、俄亥俄州(Ohio)和马里兰州(Maryland)都建立了州审查委员会。20 世纪 20 年代初期,差不多每个州的立法机关都考虑颁布一部审查法。支持审查的运动如火如荼,与其说跟那些在性方面更直率的电影——如塞西尔·B·德米利的《喜新厌旧》(Why Change your Wife?;1920)——有关,不如说跟一些更重要的社会因素有关:禁酒令的实施、"一战"后的萧条——它加剧了中产阶级对工人阶级的担忧,因为后者处在具有潜在破坏性的环境中。

1921 年,电影业全国联合会(the National Association of the Motion Picture Industry;简称 NAMPI)试图阻止纽约州通过审查法,但失败了。人们开始讨论用一个更得力的机构取代 NAMPI,为当时受到反垄断改革者攻击的主要电影公司的共同利益服务。1921 年 8 月,联邦贸易委员会(the Federal Trade Commission)起诉明星拉斯基片厂垄断首轮放映市场,有人呼吁参议院司法委员会(Senate Judiciary Committee)调查电影业的政治活动。这些事件导致了 1922 年 3 月美国电影制片商与发行商协会(the Motion Picture Producers and Distributors of America, Inc.;简称 MPPDA)的成立,它由前邮政总局局长威尔·海斯担任主席。

在 MPPDA 对电影业业务进行内部重组的全面工作中,抵制政府扩大审查和规范电影内容只是一个方面。发行商和放映商在纵向合并过程中的争执受到改革团体利用,也破坏了华尔街对电影业管理能力的信心。1920 年和 1921 年的好莱坞丑闻使得人们把该行业视为经济奢靡和道德放纵之所。海斯劝告电影界领袖,指出他们需要更有效的公共关系运作来重塑行业形象,于是他把 MPPDA 构筑成一种工具,用来解决那些为有效地约束好莱坞奢靡放纵而产生的矛盾。

海斯劝说他的雇主们不能"忽视那些写文章、说话和立法的阶层":他们的电影不仅要为形形色色的观众提供满意的娱乐,而且还要尽可能

少得罪这个国家的文化和立法领袖们。他的公共关系策略将 MPPDA 跟全国联合的民权和宗教组织、女性俱乐部、父母与教师协会联系起来，目的是遏制对立的政治游说力量构成的立法威胁。为了将自律确立为一种行业自主形式，电影业必须证明——正如海斯所言——"我们的影片并无质量之虞，任何理性的人都认为没有审查的必要"。他通过适当让步，达到了上述部分目标。他说，关于娱乐业需要规范以及规范的标准都毋庸置疑，唯一的问题是，谁拥有适当的权威来管辖放映设备。

除了自治市的审查，当时美国四十八个州中有七个都有审查机构，据 MPPDA 估计，超过百分之六十的国内放映和整个国外市场都受到影响。这意味着该协会的自律并未取代审查机构，而成了它们的补充。

1924 年，为了"尽可能谨慎地选取合适的书籍或戏剧用于电影改编"，海斯建立起审查原始资料的机制，被称为"方案"。1927 年，协会发表了一份管理电影制片的守则，由它位于好莱坞的片厂关系委员会（Studio Relations Committee；简称 SRC）执行。这份通称为"忌讳与注意"（"Don'ts and Be Carefulls"）的守则是一个由欧文·萨尔伯格担任主席的委员会编纂的，综合了各州和外国审查员运用的限制和淘汰条款。为了缓和民权、宗教或制造业等方面的利害关系的担忧，电影需在制作完成后和发行之前做修改，但直到 1930 年，SRC 都只具有劝告功能。

生产有声电影的复杂技术需要更准确的安排。与无声电影不同，有声电影一经当地审查员、地区发行商或个人放映商改动，就会破坏声画同步。生产商开始要求 SRC 提供比建议更可靠的东西，但同时他们又想为有声片确立更宽松的制作规则。他们希望将"将百老汇带到偏远地区"，可这个愿望却与越来越没有安全感、褊狭的新教中产阶级的敌意相抵触。新教教会将反垄断与一种几乎不加掩饰的反犹主义结合起来，认为电影威胁到小型社区对其能够容忍的文化影响的控制力。

1929 年秋，出于一些仅与电影内容擦边的原因，协会成为猛烈批评的目标。主要电影公司掀起一波兼并和收购影剧院的浪潮，使得它与联邦政府的关系趋于紧张。与此同时，由于协会未能与新教教会建立起类

似于它与组织严密的天主教会的关系,海斯构筑的公关体系随之瓦解。在华尔街股市大崩盘后,对于攻击20年代商业文化的批评家,电影业成了众矢之的。而新教发起的运动让独立放映商获得机会,以道德责难的方式,联合攻击主要电影公司的商业实践。小放映商在有人抨击他们放映的影片的道德标准时,会自我辩护说,是主要电影公司坚持买片花这样的捆绑式销售,迫使放映商不顾自己或其社区的好恶,放映"性污秽"影片。他们主张,要在偏远社区维护道德,唯一的途径是扩大联邦政府对电影业的规范。

在来自四面八方的攻击之下,海斯利用对电影内容的规范,证明协会在该领域对公众和成员能有所作为。1929年9月,他开始修订1927年的守则,一个由制片人组成的委员会在11月提交了一份守则草稿。芝加哥发出一份迥然不同的文档,是参与协会工作的一位著名的芝加哥天主教徒马丁·奎格利(Martin Quigley)提交的,这份守则详细得多,阐述了电影娱乐业根本的道德原则。他招募了一名耶稣会教士丹尼尔·洛德神父(Father Daniel Lord)来起草守则。

整个1930年1月,SRC的主管贾森·乔伊上校(Colonel Jason Joy)都试图折中处理这两份草稿及其彼此相左的意图。经过翻来覆去的讨论,制片人委员会撰写了一份"精简"版本,而洛德和海斯则重新编写了洛德的草稿,作为一份单独的文档,标题是"守则隐含之理由"(Reasons Underlying the Code)。双方一致同意,对天主教参与起草守则及其实施程序《统一阐释决议》(The Resolution for Uniform Interpretation)的事情保密,那份决议让相关公司负责修改拍摄完成的影片,并且委任一个由各协会会员公司的制片主管组成的"陪审团",作为最终仲裁者,决定一部电影是否遵守"守则的精神与条款"。之所以在公开将守则的执行交给协会方面如此谨小慎微,这不仅跟承认守则运用中的实际问题有关,而且也跟外界对制片人意图的怀疑有关。

守则的文本罗列了一连串的禁令,而不像洛德的初稿那样只列出道德论点。守则的"具体运用"(Particular Application)部分详细阐述了"禁

忌和注意事项",并增加了有关饮酒、通奸、粗俗言行和淫秽方面的条款。洛德的贡献在"具体运用"前的三条"一般原则"中表现得最明显：

1. 不得制作降低观众道德水准的影片。因此不得引导观众同情犯罪、犯错、邪恶或罪恶之事。
2. 影片应表现只服从于戏剧和娱乐要求的正确生活标准。
3. 不得讽刺自然法则或人类法律,也不得同情违反它们的行为。

尽管越来越多的人异口同声地抨击电影的道德罪恶,但认为1930—1934年间电影变得更加猥亵或堕落的结论是错误的。除了偶尔的例外,事实恰恰相反。30年代早期,美国文化和其他方面都处于道德保守阶段,SRC和州审查员都采用了越来越严格的标准。在批评电影业的人当中,那些叫嚣得最厉害的都倾向于评判电影的广告,因为对广告远不如对电影内容的控制那么严格,少量明显违反守则的地方就足以点燃他们正义的怒火。

乔伊采用渐进的方法改善电影内容。他认为,审查委员会"细枝末节、狭隘无聊的找茬儿"阻碍了他磋商电影表现策略的努力,这些策略允许制片人"描述生活中非传统、非法、不道德的一面,目的是让它跟产生于健康、纯洁、遵纪守法行为的幸福与益处直接形成对比"。他承认,要让守则生效,就必须允许片厂发展出一套表演制作惯例系统,"从那里头,成熟老练的人可得出自己的结论,但对于不成熟、没经验的人,它却毫无意义"。尤其是在《制作守则》实施初期,许多繁杂的工作都是为了创造和维持这个惯例系统。就像其他好莱坞惯例一样,这份守则也代替了对观众的详细调查。既然电影制片业不选择通过分级体系来区分其产品,那它就不得不想出一种办法,在不违反公众接受底线的前提下,同时取悦"单纯"和"老练"的人。这就需要设计出的表演制作体系和守则能让影片表面看似"单纯",却又能让"老练的"观众能从中"读出"他们想要的含义,只要制片人能够运用《制片守则》否认自己表现了那些含义即

可。正如莉·雅各布斯(Lea Jacobs)(1991)所言,在守则的规范下,"令人不快的观点只要表达得含含糊糊,就能幸存……关于电影的直白程度和表现令人不快的观点的方式(通过形象、声音、语言),一直在不断磋商"。

然而,审查员仍在电影的内容中辨别出一些令人不安的发展趋势。早在1907年,犯罪片就成为自治市审查的对象,并被视为对公共秩序威胁最大的电影类型。从1930年年底开始,因媒体报道阿尔·卡彭(Al Capone),黑帮电影出现短暂的繁荣期,却招来新一轮指控,批评者谴责这些电影鼓动年轻观众把黑帮头领视为"恶棍英雄",事实证明,这对协会来说是一场公关灾难。1931年9月,《制片守则》收紧了审批程序,要求片厂必须提交剧本,并且禁止继续拍摄黑帮片。然而,每次协会对一种控诉做出回应,批评者又会提出新的控诉取而代之。乔伊刚获得确保影片故事整体道德的手段,改革者们就提出,好莱坞讲述的故事并非电影产生影响的主要来源。现在,他们认为电影的腐蚀力量存在于华丽场面的诱人愉悦中,琼·哈洛(Jean Harlow)、梅·韦斯特以及那位被洛德神父描述为"不说话的康斯坦斯·贝内特(Constance Bennett)"的女演员的银幕生涯就是例证。

1932年1月,约瑟夫·布林来到好莱坞,主管协会的宣传工作。他生硬粗暴的风格标志着乔伊在舆论方面的努力将发生重要转变。9月,乔伊离开协会,到福斯当制片人,事实证明,他的接替者詹姆斯·温盖特(James Wingate)无法与任何片厂老板建立起良好关系,他过于关注淘汰方面的细节而非更广阔的主题问题。乔伊辞职时,恰逢《佩恩基金会研究报告》(Payne Fund Studies)摘要首次发表。这个研究项目调查了孩子们观看电影的频率以及他们对影片的反应,由电影研究委员会(Motion Picture Research Council;简称MPRC)实施,新教和教育界对电影的文化影响忧心忡忡,而这份报告成为他们关注的焦点。报告有一份耸人听闻的摘要广泛流传,那就是亨利·詹姆斯·福尔曼(Henry James Forman)的《电影塑造孩子》(*Our Movie Made Children*)。它使得MPRC向

联邦政府提出规范电影的要求,这对电影业构成严重威胁。到1932年年底,近四十个宗教和教育机构都通过了决议,呼吁联邦政府规范电影业。

1933年的最初几个月是电影业最不景气的时期。许多片厂面临破产,而海斯却主张,要处理这场危机,不仅仅需要经济行动。他提出,只有更严格地实施守则,才能获得公众的同情,击退联邦干预的压力。他说服委员会签署了一份《目标重申书》(Reaffirmation of Objectives),承认"瓦解的影响"威胁到"制片标准、质量标准、商业实践标准",并请求他们维持"更高的商业标准"。这份"重申书"成为海斯重新组织SRC的工具。SRC通信的语气改变了:正如一位片厂管理人员对其制片人解释的那样,"在此之前,我们被告知'建议如何如何',但最近收到的信都明确陈述:'这是不能容许的',或者采用某种同样坚决的措辞。"布林抛开其他工作,一门心思扑在行业自律上,向各电影公司证明自己发挥了作用,因为他能做温盖特显然无法做到的事情:为片厂在运用守则时碰到的问题提供实用的解决方案,从而保护它们的投资。从1933年8月起,SRC实际上是由他管理的。

布林也跟奎格利和其他著名的天主教徒时常保持秘密通信,试图让天主教会主教团加入进来,以显示天主教的文化自信。到1933年11月,他们说服天主教的主教们成立一个电影审查主教委员会(Episcopal Committee on Motion Pictures),1934年4月,该委员会宣布将恢复建立道德审查会(Legion of Decency),其成员将签署一份保证书,发誓"远离所有违反礼仪和基督教道德的电影"。这个审查会并非公众情感的自发表达。其活动都经过巧妙协调,且目标明确:通过现有机制,有效地实施《制片守则》。表面上,审查会的主要武器是运用经济手段,威胁抵制某些电影或影剧院,但它真正的力量在于它制造舆论的能力。它的目的是胁迫制片人,而不是造成严重的经济破坏。为了将审查会与MPRC区分开来,表明主教们"不打算也不希望告诉电影界人士如何管理自己的业务",它将守则的实施问题与电影业的商业实践如买片花等问题分开,

这一点对它的成功至关重要。道德审查会大获全胜。6月，MPPDA委员会修订了《统一阐释决议》，SRC更名为电影审查委员会（Production Code Administration），由布林担任主管，并增加了工作人员。制片人组成的陪审团解散了，使得向MPPDA委员会投诉成为质疑布林裁决的唯一机制。获得PCA批准的影片都将盖上一个印章，在每一份拷贝上显示出来。所有会员公司都同意不配销或发行没有证书的电影。根据惩罚条款，违反新决议将被处以两万五千美元的罚金。

考虑到公众对这场运动的关注，电影业做出赎罪的表现最符合自己的利益。该行业的宣传强调了1934年危机的严重性，目的是在SRC无法控制电影生产的"从前"与PCA的"自律"真正生效的现在之间画一条分界线。对公开悔罪行为的需要产生的一个结果是SRC逐步实施《制片守则》的历史被隐藏在更夸张的说明后面。如此夸张的直接目的与其说是奉承天主教徒（尽管道德审查会仍然对PCA影响巨大），不如说是挫败那些仍然要求联邦政府规范电影业的人。然而，事实上布林到3月就基本上赢得了这场内部战斗，当时大多数片厂都明确表示"愿意做正确的事情"。只有华纳还需要协调，它一直是大片厂中对守则和MPPDA态度最执拗的。随着协议在7月中旬实施，紧张局势进一步加剧。就跟1933年3月一样，许多电影停止发行，大规模重建开始了，其中最有名的是梅·韦斯特将那部《这不是罪恶》（*It Ain't no Sin*）改为《90年代的美女》（*Belle of the Nineties*；1934）。接着，许多正在上映的电影不等发行周期结束就收回了：在接下来几年中，当各公司打算发行其他影片时，有更多的电影在申请许可证时遭拒。1934年初，电影生产策略也在另一个重要方面发生了巨变。好莱坞改编高预算文学经典和历史传记的风潮直接产生于电影业公关的需要。

令人满意的电影素材由什么构成？PCA的建立并没有结束这方面的讨论。编剧和制片人就算知道剧本中某些部分会被删掉，一般也会把它提交给PCA，往往希望以此作为讨价还价的工具，让别的什么获得通过。而且，PCA最初反对的一些镜头或片段经常也能在完成后的影片

中幸存下来。1935年，随着几家片厂试图在《执法铁汉》(G-Men)放映周期中绕过对黑帮电影的禁令，关于如何在电影中表现犯罪的争论又重新出现，直到英国审查员反对这股潮流才罢。然而，总体而言，这些有关守则执行的问题相对来说都微不足道：片厂已经勉强同意了 PCA 的机制，除了偶尔表示反抗，也勉强同意它的裁决。更重要的是，舆论普遍从道德恐慌中恢复过来，接受了协会或审查会自诩将电影业从 1934 年的深渊中拯救出来的说法。

布林坚持认为，PCA"被制片人、导演及其工作人员视为制片过程的参与者"的说法非常准确。PCA 是一种制片辅助手段而非障碍，这种观点已获得公认，此外，还有两种潜在的想法支配着 PCA 的工作。根据布林的理解，"修正道德价值观"不仅可确保"生产出的任何影片都不会降低其观看者的道德水准"，而且还可确保罪犯无一例外都受到应得的惩罚。情节发展、对话和故事结局都决不能在道德上模棱两可，因此，文本的模棱两可就从叙述中转移到对事件的表现上，性问题尤其要以这种方式表现，只让已具备相关知识的人理解。对此，编剧埃利奥特·保罗(Elliot Paul)有一句简洁的评论："一幕场景应该向观众全面展示恶行，但在技术上仍需有所保留。"

20 世纪 30 年代后期，协会在电影内容上面临的困难主要都是这种成功带来的结果。1934 年后，随着布林与片厂的交往变得更加自信，在他的通信中，关于根据守则所做的裁决、州里或外国审查员可能会采取何种行动的建议，以及在回应压力集团、外国政府时采取的"行业策略"和公司的利益等方面，他就很少加以区分了。就像自律一样，行业策略的目标是防止电影成为争议对象或冒犯有势力的利害关系。不过，有些事件，如 1936 年米高梅公司决定不把辛克莱·刘易斯(Sinclair Lewis)的《不会在此发生》(It Can't Happen Here)改编成电影，以及天主教徒对以西班牙内战为背景的影片《封锁线》(Blockade；1938)的抗议，都导致电影业内外的自由主义者谴责"自律……已经堕落成了政治审查"。然而，30 年代后期，即便是最受公众关注的 PCA 案子——克拉克·盖博在《乱

世佳人》的最后一句话里说出了通常禁用的词语"该死的"——也跟最引人注目的道德审查事件一样无足轻重了。

进入"二战"及战后

而此时，在欧洲和整个世界，政治局势日益紧张，由此产生的问题绝非无足轻重。在美国，直接的政治审查主要局限在州或地方审查机构禁止上映一些苏联影片方面。新闻短片通常不受州里审查，但它们是在相当严格的自律基础上制作的，会避免报道犯罪和政治争论。与此同时，纳粹德国和法西斯意大利建立了严厉的审查制度，不单是为了规范国内产品的内容（主要是逃避现实的），而且也是为了控制美国和其他进口影片的内容；而日本和苏联不仅实施国内审查，而且实际上已经成了封闭的市场。在整个 20 世纪 30 年代的大部分时候，面对法西斯兴起，好莱坞的反应都是经济刺激下的绥靖政策，目标是确保其电影不会吸引外国审查员的注意并因此导致外国市场进一步关闭。例如，1936 年，米高梅获得了罗伯特·E·舍伍德（Robert E. Sherwood）戏剧《白痴的乐趣》（*Idiot's Delight*）的电影改编版权，剧中的故事发生在因意大利入侵法国引起的又一场欧洲战争爆发时。米高梅和 PCA 都意识到这样一个项目威胁到影片在欧洲的发行，于是跟意大利驻美国的外交人员展开了漫长的磋商，以免设计出的情节包含任何冒犯意大利政府的内容。戏剧原著明显暗示了法西斯的侵略，但这一点在该片概括化的反战主题中未能表现出来，而影片中被制片人亨特·斯特龙伯格（Hunt Stromberg）称为"不明"欧洲国家的国民说的则是世界语而非意大利语。这部电影的制作推迟了——部分是那些磋商导致的——导致《白痴的乐趣》直到 1939 年初才发行上映。

然而，到那时候，那场日益恶化的危机意味着一些市场还是关闭了，由此导致的收入损失侵蚀了电影业早先对纳粹和法西斯政权实行绥靖政策背后的经济逻辑。仅举一例，大卫·O·塞尔兹尼克就曾提出，电

影业应该抛弃"荒唐、空洞而过时的"《制片守则》,但 PCA 的电影审查之所以成为政治问题,主要是 1938 年司法部对主要电影公司提出反垄断诉讼的结果。这个案子暗指 PCA 在几家主要公司的限制性做法,断言他们利用守则对整个行业加以实际的审查,限制生产那些主题有争议的电影,阻碍那些可能利用创新来挑战主要垄断公司在戏剧性或叙述性创新手段方面的发展。1939 年,PCA 的权限受到限制,以便将它对守则的管理和它的其他顾问功能清楚地区分开来。这种措施带来的一个结果是默许使用那些在政治上更有争议的内容,以此表明 PCA 的工作并未妨害"银幕自由"。尽管 PCA 工作人员继续对诸如《一个纳粹间谍的自白》(Confession of a Nazi Spy;1939)之类的主题作为电影娱乐是否恰当表示担忧,但他们在表达自己的观点时却更慎重了。

在英国,BBFC 早先也对政治上有争议的主题严格限制,但在 20 世纪 30 年代后期,由于自由主义者的批评,它在这方面也有所松动。"二战"期间,英国和美国的政府机构都跟电影业的自律机构并行不悖,而不是取代后者。在英国,情报部(the Ministry of Information,简称 MOI)有一个审查部门,但它把自己对故事片和新闻短片的"安全"审查任务分配给附属的 BBFC,后者也负责道德审查。MOI 有权查禁电影,但它从未使用这项权力。在美国,战时情报局(the Office of War Information;简称 OWI)设立了一个电影委员会,它无权审查好莱坞的电影,但试图建立一个与 PCA 平行的剧本监督系统,目的是在影片中插入有利于战事发展的主题。在乔·布林(Joe Breen)的领导下,PCA 在政治和道德上的保守倾向一如既往,但他对《莫斯科使团》(Mission to Moscow)的亲苏宣传的厌恶被自由主义的 OWI 撇在一边。各片厂与这个宣传项目积极合作,只要它不会威胁到自己的利润即可。然而,当 OWI 抱怨好莱坞过分表现了"美国生活中肮脏"和无聊的一面时,它们却不以为然。官方影评员强烈反对普雷斯顿·斯特奇斯的喜剧片《棕榈滩的故事》(The Palm Beach Story;1942),认为它是"对战时美国的污蔑",就跟他们反对描写黑帮主人公参军的影片一样强烈。1943 年之后,OWI 的影响达到最大,

那时军事胜利开始再次打开海外市场,而片厂需要获得独立的官方审查办公室同意,才能出口其产品。就像其他许多战时行业一样,政府和商业找到一种互利互惠的方式,将爱国主义和利润结合起来。各片厂与OWI的关系也重复了《制片守则》的发展历史:经过最初为确立其事务基础而导致的小规模冲突之后,OWI找到一种途径证明审查是"巧妙的表演"。根据历史学家克莱顿·科皮斯(Clayton Koppes)和格雷戈里·布莱克(Gregory Black)(1987)的观点,OWI对好莱坞的干涉是"美国历史上政府为改变一种大众传媒的内容而发起的最全面、最持久的运动",因为它不仅告诉电影业该避免什么素材,而且还告诉它们该使用什么素材。

审查员对性与暴力的严格标准在"二战"期间有所缓和,部分是因为其他议程的迫切性:BBFC几乎完全不删剪英美影片甚至苏联的宣传电影,即使它们越过了1939年之前使用的原则。好莱坞的部分战时影片,包括《双重赔偿》(Double Indemnity;1944)、《太阳浴血记》(1946)和《邮差总按两次铃》(The Postman Always Rings Twice;1946)要求PCA的战前标准做出很大的让步,不单是在它们展示的那些细节方面,而且也在它们对主题的专注方面。然而,在其他方面,战时电影几乎没什么变化。OWI不愿意好莱坞表现社会问题,除非它能提出解决办法,这跟PCA的标准和片厂的做法吻合。例如,片厂总是别具匠心地安排黑人音乐家们的演出,即使南部各州的审查员剪掉他们的戏份,也不会破坏电影的连续性。

然而,"二战"的结束带来了飞快的变化。德国和日本电影遭到占领部队施行的军事审查,而且也跟意大利一起,目睹美国电影源源不断地涌入本国,而好莱坞则抓住机会,继续从爱国主义中获取利润。福斯公司的一名主管说出了那种广为接受的看法:"电影必须在战后世界中继续作为一支雄辩的力量而存在,以便为全球永享和平、繁荣、进步和安全而作出重要贡献。"制片人越来越对《制片守则》强加给自己的主题限制怨声载道。1946年,在PCA拒绝在《不法之徒》(The Outlaw;又译为"西

部执法者")上盖章后,霍华德·休斯(Howard Hughes)向其权威提出法律挑战,这推迟了放宽好莱坞电影审查的时间,但显而易见的是,即便处于冷战初期的保守政治气候中,电影界也绝不会交出它们在"二战"期间占领的阵地。不仅黑色电影更加直率地表现各种性变态、心理变态以及精神变态的暴力,而且那些涉及种族歧视的电影也向南方各州地方审查的合法性提出了挑战。地方对1948年的两部影片《荡姬血泪》(Pinky)和《我是黑人》(Lost Boundaries)的查禁遭到最高法院否决,它在1948年派拉蒙反垄断案的裁决中宣布,现在,它认为电影"属于媒体,其表达自由受《第一修正案》保护"。然而,要等到1952年,在罗西里尼的《圣迹》(The Miracle;1948)被纽约审查委员会以"渎圣"为由加以查禁的案子中,最高法院才会推翻它1915年对电影的宪法地位的裁决。在接下来的三年中,最高法院裁定,各州和地方审查机构以"淫秽"之外的其他任何理由查禁电影都是违宪的。

在英国,对电影不断变化的态度表现在1952年的《电影法案》(Cinematograph Act)中,它更加强调为了孩子的利益而对电影所做的规范,这跟引入"X"级取代"H"级许可证的时间重合。"X"级许可证允许放映那些主题在性方面更大胆的电影,通常是欧洲生产的。大多数欧陆国家的政府审查一直对暴力比对性更关注,这个特点在1950年后变得更明显了。在英国和美国,艺术片巡回放映的增加,为这些产品提供了放映机会,在这样的背景下,那些为成人而作的电影审查是否恰当,就受到了挑战。20世纪50年代审查标准的放宽跟电影上座率的急剧下滑有很大关系:人们逐渐认为,电影跟那些对观众不加区分的大众娱乐是不同的,因此电影审查的许多基本理由也就失去了说服力。

在美国,最高法院对《圣迹》一案的裁决削弱了《制片守则》的权威,但并未摧毁它。不过,1953年,马里兰州的一个法庭评述说:"如果《制片守则》是法律,那它就是明明白白地违宪。"PCA一直依赖于官方对"政治审查"的认可,可美国和欧洲放宽审查标准却侵蚀了那种认可。然而,最高法院在派拉蒙案中的裁决实际上具有更重要的意义。PCA的实际

权力来自主要电影公司达成的协议：它们不会放映任何不带 PCA 印章的电影。因此，PCA 的同意对一部电影在美国国内市场上的利润率至关重要。派拉蒙案裁决之后，放映跟制片和发行分离，这意味着 PCA 再也不能强行排斥某些影片了。1950 年，独立发行商约瑟夫·伯斯顿(Joseph Burstyn)拒绝剪去《偷自行车的人》(Bicycle Thieves；1948)中两处无关紧要的片段以满足布林的 PCA 的要求，于是，这部获得当年奥斯卡最佳外语片的电影未经 PCA 盖章，就在首轮放映影院上映了。三年后，联艺也拒绝按照布林的要求修改奥托·普雷明格(Otto Preminger)导演的喜剧《蓝月亮》(The Moon Is Blue；1953)。它成为第一部未经盖章就上映的主要电影公司的产品，在 1953 年票房最高的影片中排在第十五名。

PCA 的权力依赖于电影业的纵向联合以及主要公司的寡头卖主垄断。没有宪法的认可，过去像布林那样严格实施的市场审查不再可行。随着 20 世纪 50 年代电影上座率的下滑，制片与放映策略也发生了变化，这样一来，针对未加区分的所有观众的电影就更少了。一种新的"成人"电影类型出现，往往由畅销书改编，凭借它们对严肃的社会主题——电视不愿处理这样的问题——的夸张处理来吸引观众。诸如《金臂人》(The Man with the Golden Arm；1955)和《娇娃春情》(Baby Doll；1956)这样的影片导致了 1954 年和 1956 年对《制片守则》的修订。之后，涉及娼妓、吸毒和种族通婚等"成人"主题的电影，如果"在良好品位的范围内加以处理"，就能够上映了。不过，仍然有人担忧电影对观众行为的影响，其中一种忧虑来自对青少年犯罪的处理，例如在《飞车党》(The Wild One；1953)和《黑板丛林》(Blackboard Jungle；1955)中。

1954 年，乔·布林作为 PCA 主管而退休，长期为他服务的副主管杰弗里·舒尔洛克(Geoffrey Shurlock)接替了他的职位。杰弗里将看到守则的执行程序和实践越来越放宽。布林领导下的 PCA 在二十多年里都是对好莱坞影响最大的机构之一，尽管他对 PCA 标准的个人控制常常被夸大，但如果没有对市场产生决定性影响的 PCA 审查，片厂体系下的经典好莱坞电影将面目全非。

特别人物介绍

Will Hays
威尔·海斯
(1879—1954)

通过《海斯法典》(Hays Code)——《电影制片守则》(Motion Picture Production Code)更通俗的名称——威尔·海斯的名字在电影史上成为不朽。但审查只是海斯众多任务中最引人注目的一个方面。作为电影业最突出的代表,他对好莱坞的组织和产品产生了决定性的影响。

海斯曾担任共和党全国委员会(Republican National Committee)主席,在1920年组织了沃伦·哈定(Warren Harding)的总统竞选,并成为邮政总局局长。这时,电影业的一些领袖找到他,他们正在寻找一位大人物担任其新同业行会美国电影制片商与发行商协会(the Motion Picture Producers and Distributors of America, Inc.;简称MPPDA)的主席。让哈定政府名誉扫地的财政丑闻结束了海斯获得高级选举职位的机会,但在整个20世纪20年代和30年代,他在共和党内仍然很有影响力。

海斯被选中承担这份工作,部分原因在于他是电影业领袖们能够找到的最可敬的新教政治家,但也因为他在政界拥有广泛的人脉,具有卓越的组织技巧。《综艺》(Variety)杂志送给他一个冠冕堂皇的称号:"社交活动沙皇"。但海斯把MPPDA作为一个革新的同业公会,推到了公司发展的前沿。电影业发展成为体面的行业,其商业实践逐渐标准化,发行商和放映商的关系通过电影商会(Film Boards of Trade)、仲裁和标准放映协议(Standard Exhibition Contract)而趋于稳定,这些主要都归功于他。MPPDA宣称其目标是"尽可能为电影生产确立最高的道德和艺术标准",从某种意义上说,这就是上述做法的扩充,但它也含蓄地承认

"纯粹的"娱乐——对消费者无害的娱乐——是一种商品,就跟那些获得食品与药品监督局(Food and Drug Administration)担保的纯净肉类差不多。

MPPDA最关心的问题是,立法或诉讼活动会在电影业实行严格的反垄断法,迫使主要的纵向联合公司将其制片、发行、放映业务彼此分离。在整个20世纪20年代和30年代,电影业时时遭受自治市和州法规的猛击,策划此类法规的政客们将好莱坞传说中的财富当作潜在的地方税收来源。MPPDA维持着一个广泛的地方政治联盟网络,以阻止这样的法规获得通过,并处理电影业与联邦政府的联系交往及其与其他国家磋商条约和配额时的外交策略。

海斯的政治影响确保电影业受到柯立芝政府的善待,允许该行业在20世纪20年代顺利扩张。尽管有新教宗教团体将MPPDA对舆论的操纵视为20年代"商业文明"罪恶的征兆而攻击该协会,但海斯善于发表冠冕堂皇的陈词滥调,擅长政治组织,是他引导电影业度过了大萧条初期变化无常的立法风波。海斯最重要的政治技巧之一在于他有能力在幕后指挥和操纵一场危机——如1934年道德审查会(Legion of Decency)制造的那次。

尽管MPPDA最初卷入了司法部1938年的反垄断诉讼——它最终确实打破了电影业的纵向联合结构——但海斯帮助策划了那份合意判决,将这个案子的裁决推迟到1948年。他还让联邦政府在"二战"时期承认好莱坞是一项"重要工业"。这次战争结束两个星期后,他就退休了,埃里克·约翰斯顿(Eric Johnston)接替了他的位置,并将MPPDA的名称改为美国电影协会(Motion Picture Association of America)。

威尔·海斯是个很传统的人。他个头矮小,长着一对大耳朵,是一个基督教长老会家庭的长子,既不抽烟,也不喝酒,在许多人眼中,他似乎是巴比伦的巴比特式市侩,却拿着查理·卓别林那样的高薪,是个很容易招来讽刺的人物。但他擅长与人达成和解,相信仲裁的原则,并热心于人际交流,据说他的电话费是美国最高的。他宣称自己"最深的个

人信念"是"对上帝、对人民、对这个国家、对共和党的信念"。荒谬的是,由于其他更招摇浮华的人物——包括电影审查委员会(Production Code Adminsitraion)主管约瑟夫·布林(Joseph Breen)——知名度更大,他这种传统保守的公共形象让他受到大多数历史学家的忽略。但为了让好莱坞留给片厂的寡头卖主垄断资本,海斯做得比其他任何人都要多,对于自己在《制片守则》形成过程中发挥的作用,他的自我评价或许也可以用来总结他努力维持电影业现状的职业成就:"荣耀归于上帝,但工作是我做的。"

——理查德·麦特白

禁忌与注意事项

好莱坞的第一份自律守则(1927)

不言而喻,下面列出的事物不应以任何方式出现在电影中:

1. 有针对性的亵渎——包括上帝(God)、天主(Lord)、耶稣基督(Jesus Christ)(除非是虔诚地用于正当的宗教仪式中)、狗娘养的(S.O.B.)、上帝老儿(Gawd)以及其他所有亵渎神灵、粗俗不雅的表达。

2. 任何放荡或暗示的裸体——包括事实上的或剪影的裸体;以及片中其他角色所作的任何色情或淫荡的评论。

3. 非法买卖毒品。

4. 任何提及性反常的地方。

5. 白人的奴隶制。

6. 种族混合(白人与黑人之间的性关系)。

7. 性保健和性病。

8. 生孩子的场面——事实上的或剪影的。

9. 儿童的性器官。

10. 对神职人员的讽刺。

11. 对任何民族、种族或宗教信条的有意冒犯。

同样不言而喻的是,处理下列主题的方式需特别谨慎,目的是消除粗俗与猥亵,

并强调良好品位:

1. 国旗的使用。

2. 国际关系方面(避免以令人不快的观点描绘别国的宗教、历史、文化、宪法、名人和国民)。

3. 宗教和宗教仪式。

4. 纵火。

5. 枪炮的使用。

6. 盗窃、抢劫、盗窃保险箱和炸毁火车、矿山、建筑等等(记住对这些行为过于详细的描写会给痴愚者造成什么影响)。

7. 残忍和可能招人憎恶的行为。

8. 以任何方式实施谋杀的技巧。

9. 走私的方法。

10. 刑讯逼供的方法。

11. 对作为刑罚的绞刑或电刑的实际描绘。

12. 对罪犯的同情。

13. 对公共人物和机构的态度。

14. 煽动暴乱。

15. 对儿童或动物明显残忍的行为。

16. 在人或动物身上烙印。

17. 买卖妇女,或妇女出卖贞操。

18. 强奸或企图强奸。

19. 初夜场面。

20. 男人和女人一起躺在床上。

21. 故意引诱女孩。

22. 婚姻制度。

23. 外科手术。

24. 毒品使用。

25. 与执法或执法人员有关的标题或场面。

26. 过度的或淫荡的亲吻,尤其是当其中一个人物是"庄重角色"时。

特别人物介绍

Marlene Dietrich

玛琳·黛德丽

(1901—1992)

玛琳·黛德丽的明星角色包裹着一层性魅力的光环。她在其导师约瑟夫·冯·斯坦伯格执导的影片中一举成名，而半个世纪之后，不管是在同性恋和异性恋的影迷中，她都仍然保持着银幕偶像的光彩，而其明星人格面貌中标志性的阴阳兼济的魅力和性暧昧则比以前更时尚了。

黛德丽从20世纪20年代的德国舞台开始自己的职业，起初在戏剧和音乐剧中扮演一些小角色。第一次世界大战后，在柏林嘈杂的卡巴莱表演场所中，她很快成为一个受人崇拜的人物。在那个圈子里，她以穿着时尚的男晚礼服、有能力吸引形形色色的男女爱慕者而闻名。在职业生活中，黛德丽成为一个在电影、唱片和舞台表演方面都颇有前途的演员，但并没有明确的银幕形象，直到斯坦伯格雇她在乌发与派拉蒙合拍的《蓝天使》(Der blaue Engel / The Blue Angel；1930) 中扮演洛拉。正是"斯坦伯格格调"，以及黛德丽在片中扮演的荡妇——她傲慢冷漠地对待在性方面遭到贬低的男性——将让她立刻扬名国际，并标志着黛德丽传奇的开始。

黛德丽与派拉蒙电影公司签了一份拍摄两部电影的合同，然后就在1930年作为斯坦伯格的门徒来到好莱坞。在派拉蒙的宣传机器推动下，她成了一个与葛丽泰·嘉宝 (Greta Garbo) 相媲美的迷人的欧陆明星。还没等《蓝天使》在美国上映，她跟加里·库柏 (Gary Cooper)、阿道夫·门吉欧 (Adolphe Menjou) 主演的《摩洛哥》(1930) 就大获成功。在接下来五年中，除了一部影片外，黛德丽都只与斯坦伯格合作，继续拍摄

了几部电影,包括《耻辱》(1931)、《上海快车》(1932)、《金发维纳斯》(Blonde Venus;1932)、《红衣女沙皇》(The Scarlet Empress;1934)和《魔鬼是女人》(1935)。斯坦伯格与黛德丽合作的电影以其明星周围环绕着一种令人眩晕的视觉色情而著名,它们一次次地让她回到高深莫测而又性感的女性角色中去,她那富于挑逗性的致命魅力让男人纷纷屈服,并在他们中间激起受虐狂般的行为。

黛德丽在好莱坞的成功转瞬即逝。她因为在《摩洛哥》中塑造的艾米·乔利(Amy Jolly)一角而获得奥斯卡奖提名,《上海快车》也受到狂热吹捧。在斯坦伯格和黛德丽合作拍摄的影片中,性就是一切,但又什么都不是,随着他们的电影在这个怪诞世界中变得越来越超然物外,他们在票房和批评界面临的问题也越来越严重,影评家就算不认为他们有意地乖张反常,也认为他们十分怪异。片厂将他们的失败归罪于斯坦伯格,于是就把他解雇了。

据说这位导演对他这位日耳曼的翠尔碧有着斯文加利似的恶意控制,尽管如此,黛德丽仍然能够细细审察并在一定程度上控制自己的形象,甚至达到影响其影片灯光与服装的地步。她与特拉维斯·班顿(Travis Banton)的"合作"就成了好莱坞时装设计鼎盛期的典型。因此,黛德丽有能力维持自己光彩照人的银幕形象。但斯坦伯格离开后,她在派拉蒙拍的电影并非一直带有那些傲慢、世故和性暧昧的特征——也就是斯坦伯格影片里那种独特而神秘的"黛德丽风格"。在弗兰克·鲍沙其(Frank Borzage)那部轻松浪漫的《欲念》(Desire;1936)中,尽管她扮演的珠宝窃贼一角妙趣横生,但她却在20世纪30年代末逐渐开始了职业下坡路。

1939年,黛德丽复出,在乔治·马歇尔(George Marshall)的喜剧西部片《碧血烟花》(Destry Rides Again;1939)中,扮演一个没多大前途的角色"弗伦奇"。《蓝天使》的作曲弗雷德里克·霍兰德(Frederick Hollander)为她写了些歌曲,在它们的支撑下,黛德丽扮演了一名舞厅歌手的角色,其表演扭曲得令人难忘。随后她拍了几部成功的电影(主要在环

球),通常扮演一个粗鲁时髦的卡巴莱歌手,有一颗金子般的心,例如在塔伊·加尼特(Tay Garnett)那部迷人的《七枭雄》(Seven Sinners;1940,又译为"七罪人")中。1942年,在《匹兹堡》(Pittsburgh)上映后,她被视为票房毒药。作为新近归化的美国公民,她卖过战争债券,然后在1944—1945年加入了美国劳军联合会(USO)的一次巡回演出。黛德丽到欧洲前线巡回表演,在她漂亮的双腿间巧妙地放置一把锯琴,演奏曲子,娱乐部队。

战后,黛德丽经常与才华横溢的导演(如怀尔德、希区柯克、朗、莱森)合作,但结果成败参半。如果她扮演的角色带有斯坦伯格强调过的超然与无动于衷的个性,她往往得心应手,例如比利·怀尔德那部《外交事件》(A Foreign Affair;1948)中同情纳粹的女歌手,以及在奥逊·威尔斯(Orson Welles)那部《历劫佳人》(Touch of Evil;1958)中扮演的小配角:一个世俗、厌倦的妓女。20世纪60年代和70年代,除了偶尔扮演其他一些小配角,这位"世界上最迷人的祖母"把时间花在了单人巡回舞台表演中,直到毒品、酒精和岁月毁掉她的花容月貌,将她驱赶到巴黎的一所公寓去过着隐居生活。她在那里度过了一生中最后十年的光阴,作为一名卧床不起的隐遁者,她拒绝别人给自己拍照。

——盖林·斯塔德拉

特 别 人 物 介 绍

Maurice Chevalier
莫里斯·雪佛莱
(1888—1972)

长期以来,莫里斯·雪佛莱都是全球观众心目中"法国人"的典型,这要归功于20世纪30年代初他在好莱坞拍的一系列影片。作为歌手和杂耍戏院艺术家,他在20世纪上半叶的法国娱乐界占据了支配地位。

雪佛莱出生在巴黎的平民区梅尼蒙当（Ménilmontant）。在贫困的童年时代结束后，年轻的莫里斯（绰号"莫莫"）开始在当地廉价的咖啡馆音乐会演出。1907年前后，他离开这个地区，去了一些豪华的杂耍戏院，如女神游乐厅（Folies Bergère），在这里，米丝廷盖特成了他台上台下的搭档。雪佛莱并没有特别出色的嗓音，他那趾高气扬、机灵调皮的外表依靠的是自己饶舌的天赋、巴黎口音，以及一整套姿势：耸肩、把手插进口袋里和向前伸出下嘴唇的招牌动作；在此基础上，他又逐渐增加了巴黎林荫大道花花公子的特征：穿着无尾礼服，打着领结和戴着草帽。他的事业扶摇直上：从第一次世界大战末到1928年，他是巴黎炙手可热的大腕，在无数舞台歌舞剧中担纲主演，并创造了许多热门歌曲，如《不要忧心忡忡》（"Dans la vie faut pas s'en faire"；1912）、《情人节》（"Valentine"；1924）。他不可避免地吸引了好莱坞的注意，1928年成为派拉蒙旗下的签约演员。

雪佛莱已经出演过几部法国短片，从1928年到1935年，他拍了十六部美国电影，其中大多数是故事片，许多都有多语言版本。《巴黎野史》（Innocents of Paris；1928）是他的第一部热门影片，在美国和法国都大受欢迎。接下来他又拍了其他许多热门电影，其中拍得最好的几部都由刘别谦执导——包括《璇宫艳史》（The Love Parade；1929）、《微笑的中尉》（The Smiling Lieutenant；1931）、《红楼艳史》（One Hour With You；1932）和《风流寡妇》（The Merry Widow；1934）——并和珍妮特·麦克唐纳（Jeanette MacDonald）搭档主演（只有《微笑的中尉》除外，其搭档是克劳德特·科尔伯特［Claudette Colbert］和米里亚姆·霍普金斯［Miriam Hopkins］）。这些电影都是欢快而老套的喜剧，以幻想中的巴黎或"塞尔维尼亚"（Sylvania）这样的国家为背景。在这个虚假的世界中，雪佛莱以一种滑稽的方式，再加上夸张的姿势和可笑的口音——在有声电影发展初期，这颇为新奇（据传言，在好莱坞期间，他被禁止上英语课）——成为轻浮、性感的巴黎人的代表。这些影片的人物和背景都很陈腐，但雪佛莱炉火纯青的演技与刘别谦戏谑的幽默相结合，还是让他大获成功，尤

其是在歌舞片段中。

1935年,雪佛莱回到欧洲,拍了几部电影,跟他在好莱坞的成功以及他风光不减当年的舞台演出相比,观众对这些影片的反应平淡得出奇。1938年,他在英国与杰克·布坎南(Jack Buchanan)搭档主演了雷内·克莱尔(René Clair)执导的《假消息》(Break the News),但它远不如其法国原版《夺命逃亡》(Le Mort en fuite)有趣。在法国,雪佛莱主演过朱利恩·迪维维耶(Julien Duvivier)执导的民粹主义电影《风云人物》(L'Homme du jour;1936)、莫里斯·图纳尔(Maurice Tourneur)执导的讽刺后台式喜剧《面带微笑》(Avec le sourire;1936)以及惊悚片《陷阱》(Pièges;1939)——罗伯特·西奥德马克(Robert Siodmak)的最后一部法国电影。这些电影令人啼笑皆非的地方——很可能也是它们差点失败的原因——在于它们全都不遗余力地试图将雪佛莱光芒四射的国际巨星形象与这个时期法国电影务实的民粹主义环境调和起来。

"二战"期间,雪佛莱就像其他许多法国演员一样继续工作,但他对占领军的服从,以及他对维希意识形态的认可,导致他在法国解放后遇到了麻烦(不过,严格地说,他并非通敌者,而且利用他的关系网帮助了很多犹太人,包括他的情人妮塔·拉亚[Nita Raya]一家)。尽管如此,战后他除了继续其歌唱职业外,还在法国和好莱坞拍了一些电影,其中最著名的两部是雷内·克莱尔导演的《沉默是金》(Le Silence est d'or;1947)和文森特·明奈利导演的《金粉世界》(Gigi;1958)。这两部都是怀旧影片,克莱尔那部是献给无声电影的热情颂歌,而明奈利那部则是花团锦簇的歌舞片,改编自克莱特的小说,讲述了一个年轻女子莱斯利·卡农(Leslie Caron)在世纪之交的巴黎接受的教育。雪佛莱在两部片子中都扮演一个年老的纨绔子弟,这个形象偶尔类似于嫌疑犯,他在《金粉世界》中演唱的那首《天生尤物》("Thank Heavens for Little Girls")就证明了这一点。然而,他出演这两部影片还引起了其他不太让人舒服的回响。他的角色让人想起他自己早年的职业,也成了大众娱乐界即将永远消失的时代的缩影。

音乐之声

马丁·马克斯

有声电影配乐的历史可分为两个截然不同的阶段:第一个阶段从1925年延伸至1960年,第二个阶段从1960年到现在。从风格上说,由于人员、审美目标、经济条件和制作技术的变化,两个阶段有许多不同之处。这种划分虽有武断之嫌,却也反映出20世纪30年代到50年代电影配乐的某些方法具有一贯性,从60年代到80年代,才受到更"现代"的做法挑战,并被取而代之。此外,在第一个阶段,我们可找到三个彼此联系的发展时期:从20年代末到30年代初是大范围的试验期,从30年代中期到40年代中期是风格与技术逐步标准化的时期,而随后的十五年则是稳步扩展电影音乐的功能潜力和表达潜力的时期。

1926—1935年的各种不同创新

一开始,有声电影只有声音而没有台词,起初有声故事片似乎跟无声片没多大区别——除了它固定的同步配乐之外。这方面最早的例子是华纳兄弟公司的《唐璜》(1926),由两位经验丰富的老手——纽约国会剧院(Capitol Theater)的威廉·阿克斯特(William Axt)和戴维·门多萨(David Mendoza)——为它创作弦乐曲谱,就像以前的曲谱一样,它们也是混杂着部分原创音乐的乐曲汇编。它的与众不同之处在于,它是用"维太风"系统录下来的(由亨利·哈德利[Henry Hadley]指挥的纽约爱乐乐团[New York Philharmonic]演奏),通过配发给放映员的唱片来播放。此外,为了取代通常在重要影片放映前安排的现场表演,这部电影

的首映式中还包括一个小时的维太风短片节目,外加一段拍成电影的简短讲话,宣布"音乐和电影将进入一个新时代"。随后,一部极受欢迎的维太风故事片《爵士歌手》(1927)差不多让这个预言变成现实。尽管它的配乐跟以前差不多(由技艺娴熟的路易·西尔弗斯[Louis Silvers]改编而成,他曾经为格里菲斯的一些影片准备配乐),但最让观众兴奋的是乔尔森演唱的那些歌曲,就跟往常一样,这些歌曲因他那些即兴添加的通俗口语而变得活泼风趣(特别是那句现在流芳百世的"你还什么都没听到呢")。

《爵士歌手》获得成功,为好莱坞在随后几年中指出了三个平行的发展方向:无声电影终结,一种新类型(歌舞片)出现,其他片厂竞相自主研发录音技术(有些使用胶片录音,这最终成为标准的录音方法)。然而,从好莱坞之外的地区看,电影音乐即将——或者说应该——踏上什么发展道路尚不明晰。欧洲跟美国一样,在那些年里,关于这项新技术的优势和缺点,都引起了强烈的兴奋和激烈的争论。并非每个人都急不可耐地接受普遍的同步音画或独特的"罐装"音乐。甚至到1932年,在一篇简洁、深刻而又顽固不化的评论中,弗吉尔·汤姆森(Virgil Thomson)还对那种显然是专门为有声电影创作的音乐不屑一顾,并深情地回忆从前倾听现场演奏"来自交响乐宝库的著名乐章"的日子,断言"有史以来电影和音乐的最佳结合方式"仍然能够在雷内·克莱尔那部由埃里克·萨蒂(Eric Satie)谱曲的短片《间奏曲》(*Entr' acte*;1924)中找到。汤姆森的立场或许独特(也反映了他对现代法国音乐的兴趣),但他也提出了先锋派和主流制片人都同样需要处理的一个问题:电影以前是纯视觉媒介,而现在既能看又能听了,那么音乐应该在其中发挥什么作用?什么类型的音乐效果最好?

试验音轨

尽管有汤姆森的断言,欧洲先锋派导演和作曲家仍尝试合作,并未

因《间奏曲》或有声时代的到来而停止。事实上,巴黎仍然是他们拍摄影片的重要地点:例如,克莱尔自己就有三部欢快的非传统喜剧"歌舞片"是在这里拍的,它们是《巴黎屋檐下》(Sous les toits de Paris;1930)、《百万法郎》(Le Million;1931)和《自由万岁》(À nous la liberté),其中最后一部因乔治·奥里克(Georges Auric)创作了一套特别迷人的配乐而锦上添花。1930年,奥里克还曾在超现实主义影片《诗人之血》(Blood of a Poet;只有这部影片,汤姆森还承认其中包含了一些"优雅音乐")里为科克托的练习谱写了一段更怪异的音乐。在奥里克之后,巴黎最有独创性的电影作曲家是莫里斯·若贝尔(Maurice Jaubert),他很久以前就为潘勒韦、斯托克、克莱尔和卡瓦尔坎蒂的电影创作了优秀的配乐,其中最著名的是为维果的电影《操行零分》(Zéro de conduite;1933)和《大西洋号》(L'Atlante;1944)谱的曲。

在英国和德国,一些最令人难忘的合作配乐作品产生于纪录片,如巴兹尔·莱特(Basil Wright)和沃尔特·李(Walter Leigh)的《锡兰之歌》(Song of Ceylon;1934)。构思这部电影是为了作社会分析和宣传,李使用了(便宜的)室内乐团,并通过模仿远东风格,创造出反浪漫的结构和曲调。(此外,就像汤姆森和若贝尔以及德国的艾斯勒[Eisler]一样,李通过各种著述解释自己的方法,因此成为电影音乐"现代主义"理论的代言人。)《锡兰之歌》也因其音轨的复杂而闻名,这成为后来所说的"声音蒙太奇"(sound montage)的范例。声音蒙太奇也就是将音乐与其他听觉片段(引自1680年游记的道白、对话的声音、机器声等等)重叠。李的目的显然是以这种新技术的指导原则为基础,创造出一种音乐风格。"一部电影中的每一个声音,"他写道,"都必须有其含义。"他称赞电影音乐的"罐装"品质是"最重要的特色和最大的优点"。音轨的"对位"效果同样重要,其中听到的声音跟看到的影像往往只有间接的对应。这样就达到了先锋派电影制片在整个有声电影初期的关键目标之一:设法保留了无声电影高度发达的蒙太奇艺术——它一度被这种新技术的笨拙本质所阻碍,而大众影片本质上平淡无奇的音轨造成的影响也为它带来了更

普遍的威胁。

"说话片"

对独具创意的电影制片人而言,最令人忧心的问题是"说话片"(talkie)的泛滥——对于那种将对白、自然音响效果和纯粹烘托剧情的音乐结合起来的早期有声电影,这个名字非常恰当。最开始,这些音轨是现场录制的,由于技术的限制,许多最早的有声片都很沉闷(如华纳公司的第一部"百分百说话片"《纽约之光》[*The Lights of New Youk*];1928);但过了几年,摄影技术和后期合成(post-synchronization)技巧的发展,允许电影的画面和声音都越来越流畅。即便如此,为了达到更高的真实度,这些电影绝大多数都与传统决裂,省却了连续伴奏,从而突出了一个关键的悖论:只有有声电影的到来,才使得这种媒介能够将寂静的片刻作为叙事的一部分。面对这个崭新的电影世界,制片人抛弃了传统的默片配乐,学会依赖各种创造简短音乐片段的方法。在这方面,一个著名的例子是弗里茨·朗(Fritz Lang)的《M就是凶手》(*M* ; 1931),它将烘托情节的配乐用作叙事手段,尤其是格里格那首《在山魔王的宫殿里》("In the Hall of the Mountain King"),凶手吹口哨时不断吹出这段旋律。这支曲子早就是默片中耳熟能详的配乐了(例如,在格里菲斯那部《一个国家的诞生》[1915]中,它被用作亚特兰大大火的配乐),但在这里,它的功能不仅仅是一段辉煌的" *agitato* "(意大利语:快速而激动地演奏音乐)曲调,除了预示着凶手(在画外)出现,它那固执的重复和无法缓和的威胁特性暗示了他那种强迫性的孩子气性格,令人不寒而栗。同样,这段乐曲就像是命运的象征,它也指向了凶手被认出、逮捕和处死的结局。另外,朗的电影充满了螺旋形的视觉图案,而给它们配的音乐同样是螺旋形。出于这些原因,尽管它并不是作曲家为该片特意创作出来的,但对这部影片来说很难想象还有比它效果更好的配乐了。

动画片和歌舞片

有两种好莱坞电影类型需要作曲家和大量的音乐相助,那就是歌舞片和迪士尼的动画片,它们也带来了录音和(后期)合成技术的长足发展。卡通片需要实质上连续不断的音乐来将平面的图画变得栩栩如生,而且,为了让错觉持续,还必须自始至终保持音画准确同步。故事片中的每个音符也同样如此,到20世纪30年代,常用的程序是先录音乐,然后用"回放"方式拍摄电影,这使得演员能够一边念对白,一边在布景中自由移动,或随着音乐起舞。(后期制作"配音"也允许按照需要进一步改进这个过程。)因此,这两种电影类型的先驱者们解决了一些技术问题,同时创造了许多颇具艺术性的影片。

像《骷髅舞》(Skeleton Dance;1928)和《三只小猪》(The Three Little Pigs;1933)这样的小型杰作,其荣誉部分归功于迪士尼;至少还有同样多的荣誉应归功于两位谱曲者卡尔·斯托林(Carl Stalling)和弗兰克·邱吉尔(Frank Churchill)。从此,这两部片子便成为卡通片配乐的典范:前者戏仿默片的音乐风格,将五个独特的片段连接成一个结构紧密的整体,每个部分都包括适合舞蹈的匀称模式;后者受影片的叙事形态影响,结构更松散,但以那首简洁的主题曲旋律与合唱曲调为中心,构成一种自由回旋曲(rondo)的结构。由于戏仿的配乐更宏大,因此模仿的范围从19世纪的情节剧到歌剧和钢琴协奏曲都有,而且这种"糊涂交响曲"经久不衰,恰如其分地成为卡通片配乐中另一个历史悠久的传统。斯托林被贴上"糊涂交响曲"(Silly Symphony)的标签,成为迪士尼1928年至1930年的首要作曲家;1936年到1958年,他担任华纳兄弟公司的卡通片音乐总监,在这里,他证明自己更有创意和幽默感。

好莱坞歌舞片从1929年开始兴盛起来。尽管其音乐风格跟卡通片(它往往类似于迷你歌舞片)一样混杂,但它的音乐主要归功于百老汇,后者为好莱坞片厂源源不断地提供了大量表演者、作曲家、音乐改编者和指挥家。此外,就跟百老汇的演出一样,电影歌舞片中的大多数歌曲

都遵循两种基本形式,由一段引导性的乐段(introductory verse)和一段包括三十二个小节的合唱组成,这段合唱要么是"A A′"模式,要么是"A A B A′"模式。但大多数电影都不如百老汇演出的乐曲数量多:电影的乐曲比与之对应的舞台剧的乐曲分量更重,往往分配得不够均匀。例如,1929年的《百老汇旋律》(*Broadway Melody*)只有两首主要歌曲:《百老汇旋律》和《你对我很重要》("You Meant to Me"),由纳西奥·赫布·布朗(Nacio Herb Brown)和阿瑟·弗里德作曲,分别代表故事中的一个关键主题。第一首唱过三次,第二首唱过一次(不过两首歌的旋律作为伴奏都可在片中其他地方听到)。让电影歌舞片更加不同于其舞台近亲音乐剧的地方在于,它的每一支乐曲都由镜头运动和剪辑塑造,结果,观看者的视角就能随意转换:从舞台远景到靠近的特写,到俯拍甚至仰拍镜头都有,巴斯比·伯克利精彩的舞蹈编排就体现了这一点。伯克利是歌舞片的三大奠基者之一,另外两位是弗雷德·阿斯泰尔和欧文·伯林(Irving Berlin),伯林的歌曲展现了歌词和音乐表达之间的完美平衡。

 伯林的第一套也是最精美的原创电影配乐是为《礼帽》(*Top Hat*;1935)作的,这部片子也让他和阿斯泰尔走到一起,堪称歌舞片配乐合作中最令人满意的典范。该片情节的活泼风格与它上流社会的语言、礼节和服装产生的温和讽刺一致,并为五首巧妙构筑的歌曲——《无牵无挂》("No Strings")、《美好的一天》("Isn't This a Lovely Day")、《礼帽》、《脸贴脸》("Cheek to Cheek")和《匹克里诺》("The Piccolino")——提供了完美的背景;在这五首歌曲中,第二首和第四首都是为双人舞作的,是该片中最打动人的音乐(尤其是后者,从令人惊艳的舞蹈编排看,是伯林结构最非凡且最充满激情的配乐之一)。不同寻常的是,这些歌曲均匀地安排于影片各处(每隔十到十五分钟一首),至少前四首对塑造人物形象和推动情节发展起到了很好的作用。让这些配乐显得更重要的是,它们是伯林、阿斯泰尔以及作为音乐指导的马克斯·斯坦纳三人合作的结果。《礼帽》之所以如此成功,是因为这三个人处理一系列音乐风格的能力能够完美配合:伯林将爵士乐跟古典风格的旋律与和弦融合起来,阿斯泰

尔(跟赫米斯·潘[Hermes Pan]一起合作编舞)能在轻歌舞剧和芭蕾舞音乐间随意变换,而斯坦纳则能够在剧场乐队和交响乐队之间穿梭往复。此外,斯坦纳还是音响合成技术和所谓的背景音乐(background score)——包括他以前为雷电华那些里程碑式的重要影片如《金刚》(*King Kong*;1933)和《沙漠断魂》(*The Lost Patrol*;1934)创作的音乐——的先驱之一。

斯坦纳、科恩戈尔德和其他人

到 20 世纪 30 年代中期,好莱坞故事片的音乐占据了两个对比鲜明的位置:一种是在(歌舞片的)剧情前景中;一种是在(其他所有影片)的非剧情背景中。对前者而言,音乐是制片流程中最早或接近最早形成的,对后者而言,音乐则是在最后、在片厂"流水线"的末尾形成的。

在这个系统内,作曲家按照合同成为片厂音乐部门的工作人员,需面对严格的限制条件。首先,一部故事片往往需要一个多小时的音乐,但创作时间差不多总是很仓促——有时只有区区三个星期——因为主要片厂每年要生产三十到五十部电影。其二,片中的音乐往往依照时序图(timing chart),亦即"提示单"(cue sheet),分成很短的片段即"提示小节"来谱曲,而这些一般由作曲家之外的人来决定和准备。此外,作曲家通常由片厂的音乐总监分派给各部电影,音乐总监或许会要求两个或更多作曲家为一部电影谱曲(有时同时工作,有时按照先后顺序工作),并按照他们的专长分配提示小节。(为了节省时间,有些提示小节会有多部影片重复使用,就像默片的伴奏一样。)最后,录音师(或音乐编辑)负责最终的音轨"混音",由此会改变提示小节的音量,会将它替换、缩短或干脆淘汰掉。

虽然有这些令人不快的因素,但作曲家也可获得各种有利条件作为补偿,包括在经济上有了保障,在才华横溢的音乐家圈子里占据一席之地,并且知道会有数百万的人聆听自己的音乐。有些音乐家在这个体系中如鱼得水,因为这种工作很稳定,可让他们获得充足的经验,打磨自己

的技巧。马克斯·斯坦纳(从 1936 年到 1963 年,他一直为华纳工作,谱写了大约一百八十五套配乐)、阿尔弗雷德·纽曼(Alfred Newman;他只有大约三十部完整的配乐,但在福斯公司担任指挥和音乐总监时非常多产)、弗朗兹·韦克斯曼(Franz Waxman;约有六套配乐,起初在环球电影公司工作,后主要为派拉蒙工作)和埃里希·科恩戈尔德(在华纳兄弟公司他是一个特殊人物)。他们每个人都找到充满想象力的办法,让浪漫的风格适应电影配乐的指导原则。这部分归因于他们所受的训练和音乐倾向,部分是对主管人员和公众要求的回应;最重要的是,他们的作曲风格非常适合许多优秀的影片。

其中,科恩戈尔德为《侠盗罗宾汉》(1938)、纽曼为《呼啸山庄》、韦克斯曼为《蝴蝶梦》(Rebecca;1940)以及斯坦纳为《卡萨布兰卡》(1943)所作的配乐就是如此。斯坦纳和科恩戈尔德的配乐是这方面最好的两个典范,而且比较起来颇具启发性。就像这个时期的其他所有浪漫主义配乐一样,它们都有若干共同的基本风格要素,包括华丽的管弦乐(雨果·弗里德霍夫[Hugo Friedhofer]当时是华纳公司最杰出的编曲者,被派去为这两部片子配器)、对比鲜明的音乐主题、复杂的和声进行(harmonic progression)和转调。它们也具有一些共同的功能性进程。如下面的图表所示,这两部电影开头的音乐(主题曲)都用一系列旨在暗示背景与故事的独特乐段,强调了电影的片头字幕,而每段"序曲"都会延续到相应的影片中,让观众完全融入片中的世界:

《卡萨布兰卡》华纳兄弟公司标志	主题曲(演职员表)	斯坦纳配乐	叙述蒙太奇	动作
华纳兄弟公司的号角→	狂热的异国舞曲→	《马赛曲》片段→	激昂的哀歌→	《德意志高于一切》
《侠盗罗宾汉》	主题曲(演职员表)	埃里希·科恩戈尔德配乐	叙述性标题	第一个镜头
两小节的前奏→	主题 1(《快乐的人们》)→	主题 2(《危险》)→	主题 3(《忠诚》)→	号角=乐章尾声

然而,尽管有一些明显的平行,两个主题曲所用的音乐素材却大相径庭。在《卡萨布兰卡》中,斯坦纳每段配乐开头的主题都具有潜在的简洁性,最简单的两段来自人们耳熟能详的国歌——《马赛曲》("Marseillaise")和《德意志高于一切》("Deutschland über Alles")——目的是象征故事里英勇的反纳粹者跟纳粹之间的斗争。在整部影片的配乐中,这两段都作为主导主题反复出现,而其余的音乐在完成其功能后就不再出现了。其余的主导主题共四段,每段都同样简单。其中两段借用了另外两首人们熟悉的歌曲:第一首是《守卫莱茵河》("Watch on the Rhine"),是片中的第二段德国曲调,变调为小调,象征着纳粹的威胁;第二首来自《时光流逝》("As Time Goes by")的开头乐段,用作里克和伊尔莎回忆中的爱情的主题。另外两个主导主题则是斯坦纳原创的:一个是温馨的赞美诗般的旋律,与维克多·拉斯洛有关,另一个是按照半音音阶缓慢下行的乐段,预示着这对情人的厄运。简言之,所有六个主题都运用了简明的旋律素材,易于辨别,适合处理。相比之下,科恩戈尔德为《侠盗罗宾汉》所作的配乐至少包括十一段主要主题,全都是原创的,而且比斯坦纳的更精美。在引入主题曲的三个主题中,第一个是十六小节轻松活泼的进行曲,一些非传统的和弦跟与之对照的内心独白让它显得生机勃勃;第二个听起来就像马勒交响乐里的那种变形的民歌曲调;第三个是一气呵成的一长段浪漫旋律,几乎跨越了两个八度音程。此外,在这个主题的中间,还可以听到一个预示着该片配乐中不断上升的爱情主题开端的乐段,而那个爱情主题要很晚才会真正出现。这种多个主题互相关联以及大范围的变奏是科恩戈尔德最爱的手段,是他获得复杂的音乐结构的一部分兴趣所在。那种兴趣在他的主题曲的形态中已经表现得一目了然。就像斯坦纳一样,他的主题曲也是现成的,并以新素材作结;不过,斯坦纳的开场音乐逐渐消失在音轨中的其他要素下,并在中间休止的暂停中结束,而科恩戈尔德的主题曲则有一个活跃的结尾,时间精确到分毫不差,与电影配合得天衣无缝。实际上,他利用了电影开头的镜头(鼓手们敲出将发布通告的信号),提供了一个鼓声喧腾的结尾,既结

束了主题曲,又通过剧情音乐将我们引入故事。

斯坦纳拥有每时每刻推动音乐直线向前发展的天才。例如,在《卡萨布兰卡》的主题曲中,那段舞曲、《马赛曲》和紧随其后的哀歌之间的联系处理得平滑流畅,堪称典范。在巴黎那段闪回镜头中有一个更明显的例子:从现在过渡到过去——从里克坐在他黑暗的咖啡馆里听山姆(再次)"弹那支曲子"的特写,逐渐淡入到巴黎凯旋门的镜头,然后是里克驾车和伊尔莎一起穿过法国乡村——伴随着这一连串画面的是《时光流逝》的一系列变奏,只在凯旋门出现时被一小段《马赛曲》打断。如果没有音乐,这一连串的镜头,包括若干现在看来相当粗糙的合成镜头(process shot),会显得非常做作。出于这个原因,好莱坞的作曲家必须为所有闪回镜头和其他特殊手段,如旁白(voice-over),配上音乐。在这里,关键就在于斯坦纳能够做得如此完美,用一个并非自己原创且宣称自己不喜欢的主题构建这段(以及其他几段)提示乐节。《时光流逝》是百老汇一个微不足道的作曲家赫尔曼·胡普费尔德(Herman Hupfeld)创作的芭蕾舞曲。斯坦纳要求让他自己为这套配乐谱写一个爱情主题,但遭到拒绝,原因仅仅是故事里写到了胡普费尔德那首歌。

斯坦纳万般无奈,只好将就,他不愿在配乐中使用这首歌,直到伊尔莎走进咖啡馆,要求山姆"为了过去的时光"而唱它。然而,差不多一引入这首歌之后,斯坦纳就开始在一系列对比鲜明的变奏中频频使用它了,最终,当这对情人分手道别时("我们将一直拥有巴黎的回忆"……"瞧你这是怎么啦,小家伙"),在一首充满激情的华尔兹中达到高潮,并以一段辉煌、悲剧式的终曲为顶点。但这段终曲并不持久,而是消融在下一个高潮乐段中,这个乐段以其他主题为基础,其中最著名的是《马赛曲》。当里克和雷诺一起离开,走入雾气中时,这首歌通过崇高而欢欣的变奏,让影片在一个令人满意的结局中结束——并且也排除了我们对情节细节或者说那个不太真实的快速解决办法的担忧。(就像主题曲卓有成效地带我们进入电影中的世界一样,它也一下子带我们离开电影,回

到现实世界。)因此,从头至尾,斯坦纳采用的方法都是让自己的音乐服从于叙事的关键部分,尽可能多地跟上电影的细节,但经常以牺牲音乐的连贯性为代价。实际上,有时他的音乐如此亦步亦趋地跟随影片中的动作(就像卡通片的配乐那样),以至于这种风格被贬损地称为"米老鼠式"配乐。尽管如此,斯坦纳的配乐还是常常感人至深。《卡萨布兰卡》的作者知道,我们一听到某些老歌(且不管它们是不是真的优美动听),就会油然升起怀旧之情,不能自已;同样,斯坦纳也知道,如果将一些非常简单的主题精巧地连接起来,并通过巧妙的变奏一再重复,就可以在理智上和潜意识里对听众产生影响,让夸张的情节显得更有说服力。

就像斯坦纳一样,科恩戈尔德也竭尽全力让音乐与电影的细节平行,但他还试图创造出内容跟交响乐或歌剧一样丰富的电影配乐。此外,由于他是华纳兄弟公司的一个特殊人物——被当作欧洲音乐大师来对待,并为这家片厂带来声誉——因此每年只要求他最多谱写两部电影配乐。每一部配乐他都可以花上几个月创作,一边翻来覆去地看那部电影,一边坐在钢琴边上一遍遍地弹奏音乐片段。结果就创造出令人眩目的丰富和弦与华丽的对位,例如他为《侠盗罗宾汉》中那些射箭比赛和加冕游行等场景所配的音乐。这些都是该片精彩的固定套路(跟其他段落相比也毫不逊色,包括为诺丁汉城堡宴会场面谱写的模仿古代英国风格的舞曲)。如果说还有什么能够超越它们,那就是配乐的末尾部分,它提供了罗宾汉主题的一系列豪华雄壮变调和变奏(它的第三个也是最庄严的版本),而以一段真正浪漫的颂歌为高潮,由此旋律与和弦都一起让人想到嘹亮的号角声和隆隆作响的愉快的婚礼钟声。《侠盗罗宾汉》是好莱坞生产的最引人入胜的幻想故事之一,再没有比它的配乐更能增添影片带来的愉悦了。必须把"经典"好莱坞电影——即片厂时代的电影,而《侠盗罗宾汉》有资格成为其中的主要典范——的配乐当作"浪漫主义"世纪的音乐艺术的辉煌后裔来欣赏。

朝1960年发展的新潮流

然而，早在20世纪40年代初期，一些作曲家就已经在破坏既有的好莱坞配乐形式了。1941年，阿伦·科普兰(Aaron Coplan)发表了一篇浅显易懂的文章，质疑是否有必要将电影作曲家限制在19世纪的交响乐风格中。作为一个对这些音乐家心怀同情的局外人，科普兰定期访问好莱坞，并为四部主要的独立电影创作了重要的配乐，那些影片包括《人鼠之间》(1939)、《小城风光》(1940)、《春晓大地》(The Red Pony；1948，又译为"小红马")和《女继承人》(The Heiress；1949，又译为"千金小姐")。所有四部配乐都以他自己特有的现代风格谱成，丝毫不受主导动机影响。然而，这似乎并未消除他在好莱坞内外的影响，事实上，1949年，他凭借《春晓大地套曲》(Red Pony Suite)获得普利策奖，又凭借他为《女继承人》所作的配乐而获得一项奥斯卡奖。

科普兰的情况大致与活跃于同一时期的另外三位作曲家相似：弗吉尔·汤姆森(他也是一位文风平实的电影音乐评论家)、谢尔盖·普罗科菲耶夫和威廉·沃尔顿(William Walton)。就像科普兰一样，他们每一位都接受过严格的古典音乐训练，并由此踏上了主要担任音乐会作曲家的职业生涯；而且，他们每一位都发展出独具特质的风格，因使用调性和(新)古典主义形式而被视为传统，因使用本国曲调而被视为民族主义，而在和声、交响和情感风格方面又被视为现代主义。至于他们的电影配乐，每一位都因与特定的导演(科普兰与迈尔斯通[Milestone]，普罗科菲耶夫与爱森斯坦，汤姆森与洛伦茨[Lorentz]及弗拉哈迪[Flaherty]，沃尔顿与奥利弗[Oliver])密切合作而谱写的少量作品而最为有名。最后也是最重要的一点，他们每位都将自己的电影配乐改编成了音乐会作品，使之成为现代音乐曲库中的重要组成部分。汤姆森是最早这么做的，他为两部分别于1936年和1937年上映的纪录片《破坏平原的耕作》(The Plow that Broke the Plains；又译为"开垦平原的犁")和《大河》(The River)创作了套曲，而且他凭借自己为《路易斯安那故事》(Louisiana Story)所作

的管弦乐套曲,也曾获得普利策奖,比科普兰早一年。在这些作品中,普罗科菲耶夫那首来自《亚历山大·涅夫斯基》(1938)的康塔塔舞曲也许是被演奏得最多的;实际上,近来有好几次像默片一样放映这部电影的原版,并由现场乐队为它伴奏。(这么做的原因之一是,由于苏联当时的录音技术比较差,导致这部电影的音轨受到损坏;另一个原因是,在爱森斯坦这部史诗片中,除了音乐,大部分都没有什么声音,往往对白和音效都很少。)沃尔顿为奥利弗那三部主要的莎士比亚电影——1944年的《亨利五世》(Henry V)、1948年的《哈姆雷特》(Hamlet)以及1955年的《理查三世》(Richard III)——所作的套曲有很多录音,尤其是《亨利五世》,有多个版本存在,反映了这部配乐的流传范围之广和生命力之强。在为有声电影创作的配乐中,《涅夫斯基》和《亨利五世》属于最伟大的作品,也表明了好莱坞之外的重要导演赋予电影音乐的特殊地位。爱森斯坦不止一次写到他和普罗科菲耶夫互通有无、交流看法的工作关系,并讲述他好几次重新编辑镜头顺序,以便让它们能与音乐配合。这其中最著名的例子或许要算《涅夫斯基》中那段"冰上的战斗"了,它产生的重要影响可以从奥利弗和沃尔顿为《亨利五世》创作"阿让库尔战役"(Battle of Agincourt)时对它亦步亦趋的模仿中看出来。同样重要的是爱森斯坦在一篇完全献给这个场景开头的分析文章中向普罗科菲耶夫致敬的方式:尽管有问题,它却为我们提供了第一份有关音乐和电影形象之间的细节关系的详尽研究。这种关系也可从《亨利五世》的开头中看出:画面中出现一份颤动的节目单,与之相伴的,是一段长笛独奏,当摄影机从伦敦城模型的全景摇到环球剧院时,可以听到庄严的合唱音乐,一段伊丽莎白一世风格的进行曲展现了剧院乐池中的音乐家们正在演奏的"序曲"。总体而言,这段乐曲的效果极富创意:尽管频频涉及传统英国音乐,但听起来却很有现代感,而且很适合该片对莎士比亚作品的独创性处理。奥利弗对作曲家的感激之情在影片末尾表现得一览无余:在阿金库尔(Agincourt)颂歌改编成的完美合唱的伴奏下,演职员表向上卷起,而其顶点则是这样的文字:"音乐 | 威廉·沃尔顿 | 指挥 | 缪尔·马西

森(Muir Mathieson)｜演奏｜伦敦交响乐团"。通过这种方式,一位作曲家被奉为神圣,因为他参与制作了一部奢华的战时爱国主义大片,并效仿普罗科菲耶夫,把这部配乐处理得如同电影歌剧(片中经常出现画外表演者演唱的声乐)一般。这些电影的国家主义和史诗特征或许让它们显得过时,但其中对音乐的处理却仍然鲜活如初。

好莱坞内外的创新

20世纪40年代和50年代,在好莱坞之外,还有其他许多有影响的导演试图以各种方式超越"电影音乐"的陈腐套路。其中最激进的做法是尽可能省去音乐,例如,在布努埃尔和伯格曼的几部电影中,音乐的阙如增添了影片整体的凄凉感。另一种方法则是使用独奏乐手的简单音乐,这是一种有效的省钱办法,而且要么暗示了一个特殊的场景,要么烘托出一种强烈的氛围。采用这种方法的电影中有两部最著名,一部是《黑狱亡魂》(The Third Man;1949;又译为"第三人"),完全使用齐特琴独奏作配乐;另一部是《禁忌的游戏》(Jeux interdits;1952),片中时时萦绕着纳西索·耶佩斯(Narciso Yepes)演奏的吉他音乐。有些导演采用另一种途径达到同样的目的,也就是引用单部古典音乐的片段(模仿朗在《M就是凶手》中的方法):尽管这种做法在60年代之后比之前更普遍,但在每个时代中都能找到一些重要的例子,包括一些彼此截然不同的影片,如《相见恨晚》(Brief Encounter;1945)和《死囚越狱》(Un condamné à mort s'est échappé/ A Man Escaped;1956),分别采用了拉赫玛尼诺夫(Rachmaninov)的《第二钢琴协奏曲》(Second Piano Concerto)和莫扎特的《C小调弥撒曲》(Mass in C Minor)。不过,大多数导演仍然依靠在世的作曲家提供大量音乐。如果说这些配乐在风格和功能方面不同于好莱坞的标准,那么原因就在于"作者式"导演可直接控制自己的作品,信任自己的作曲家(这种信任往往是通过长期的合作来维持的),并且欣赏崭新的音乐风格。在鲍威尔、普雷斯伯格、麦肯德里克(以及伊令

片厂[Ealing]的其他喜剧片导演)、奥菲尔斯、费里尼、瓦伊达和沟口健二等人的电影中,可以找到很多这样的例子。这些导演全都在那几十年中制作出伟大的影片,全都因敏锐地意识到音乐的力量,把它作为富于创意的影片的重要组成部分,而值得关注。

威尔斯、普雷明格、希区柯克、惠勒和斯特奇斯等人也是如此:这些都是20世纪40年代在好莱坞拍出伟大作品的导演,他们喜欢那些愿意冒险、敢于挑战流行风格的作曲家。因此,威尔斯才会从纽约将伯纳德·赫尔曼(Bernard Herrmann)带到雷电华公司,加入他的水星剧院(Mercury Theatre)团队,为《公民凯恩》(Citizen Kane;1941)作曲;就像这部电影一样,赫尔曼的配乐充满了超凡脱俗的思想,作为一位首次给电影配乐的作曲家,尤其令人印象深刻。另一位首次配乐就不同凡响的作曲家是戴维·拉克森(David Raksin),当普雷明格邀他为《劳拉》(Laura;1944)配乐时,他还只是福斯公司负责人员调度的小人物。怀尔德和希区柯克邀请米克罗什·罗饶(Miklós Rózsa)给《双重赔偿》(1944)和《爱德华大夫》(1945)配乐(两部片子的制片人都是塞尔兹尼克),从而使他开始了作为当代心理剧和黑色电影配乐大师的新职业。惠勒在弗里德霍夫身上碰了碰运气——当时后者的主要工作是管弦乐编曲——结果,《黄金时代》(The Best Years of Our Lives;1946)便拥有了好莱坞最完美的配乐之一,风格非常接近科普兰。最后,斯特奇斯——这次由纽曼亲自担任指挥和作曲家——完成了《花心三剑侠》(Unfaithfully Yours),其中风趣地模仿了罗西尼、瓦格纳和柴可夫斯基的音乐。此外,这部喜剧还明智地作了自我反思,就"电影音乐"的目的,巧妙地提出了自己的观点。影片模糊了剧境和外部世界的差别,在通过音乐"操纵"的梦幻呈现中,证明音乐有力量控制我们的想象,让最古怪的幻想看起来像真的一样。

幻想以及自我反思的力量也对怀尔德那部《日落大道》(Sunset Boulevard;1950)的主旨和风格有所贡献,这部电影标志着现代主义在20世纪50年代逐渐受到青睐,对音乐产生了重要影响。韦克斯曼为《日落大

道》所作的配乐大部分都很微妙。影片接近结尾,乔·吉利斯(Joe Gillis)离开诺玛·戴斯蒙德(Norma Desmond),走出她住宅的大门,而被她谋杀,这时,这个场景的配乐尤其令人难忘。韦克斯曼谱写了一段来自主题曲的反复乐节,从D小调的"命运主题"(他自己贴的标签)开始。但是,与声音尖锐的原主题曲不同,在这里,音乐几乎听不到,并且整个过程都以"慢镜头"行进,有一种令人不安的效果,似乎在暗示乔困在了梦境当中而不自知。至于这部电影的几处高潮——尤其是末尾,当诺玛陷入疯狂时——韦克斯曼转向故意显得突兀的音乐,力量夸张,首先模仿施特劳斯的《莎乐美》,最后在一个令人惊愕的大调上突然结束。这是表现主义风格的音乐,来源于40年代的黑色电影,此后在众多阴暗的美国"问题电影"中达到鼎盛。

到1950年,即使是在好莱坞,传统的浪漫风格配乐也不再独占中心舞台。而片厂连锁院线的崩溃、独立制片的稳步增加、宽银幕的引入以及立体声和磁性音轨的同时采用等等变化都大大扩展了配乐风格的范围。除了那些经过尝试和检验的音乐,新的音乐风格也开始大展身手,例如一系列精彩的新型歌舞片(来自米高梅)、无调性音乐(atonal music)、爵士乐风格、来自《圣经》史诗片的调式风格以及为西部片所作的民谣式配乐。然而,不管是什么风格,20世纪50年代无疑都是好莱坞交响配乐的"黄金时代":斯坦纳、纽曼、韦克斯曼和其他老一辈的领袖继续跟年轻一代的同行一起作曲,这些年轻音乐家中包括安德烈·普雷文(André Previn)、亚历克斯·诺斯(Alex North)、伦纳德·罗森曼(Leonard Rosenman)、埃尔默·伯恩斯坦(Elmer Bernstein)和亨利·曼西尼(Henry Mancini),他们全都在50年代开始其职业。

在这个名单的最顶端是阿尔弗雷德·希区柯克和伯纳德·赫尔曼的合作,不管从电影编年史还是美学的角度都应该记住他们。两人的合作从1955年的《擒凶记》(*The Man who Knew Too Much*)开始,十一年后在为《冲破铁幕》(*Torn Curtain*)作的配乐遭拒导致的毁灭中结束。在此期间,从1958年到1960年,在《迷魂记》(*Vertigo*)、《西北偏北》(*North by*

Northwest》和《惊魂记》(Psycho)中,这位导演和这位作曲家的成就达到巅峰。这三部交响配乐无疑都出自赫尔曼笔下,但风格却相去甚远。它们依次呈现出强烈的浪漫悲剧风格——让人想起瓦格纳的《特里斯坦》(Tristan)——带有奇异节奏动机的华丽喜剧舞曲,以及单为弦乐队而作、令人不安的复杂现代派配乐。所有三套配乐都仍然让人神魂颠倒,因为从索尔·巴斯(Saul Bass)制作的标题开始,就伴之以令人目眩的"序曲",因为音乐迷人的结构一直贯穿整部电影,因为这些配乐提供了跟希区柯克的窥阴癖式超脱倾向相制衡的心理深度和激情。这种制衡当然很微妙,在电影音乐史上十分罕见,让我们不禁想起赫尔曼的评论(而他又是引用科克托的话):一部优秀的电影配乐应该"让人意识不到究竟是音乐推动电影情节向前发展还是电影推动音乐向前"。这句格言很适合引导我们向电影音乐的未来推进。

特 别 人 物 介 绍

Max Ophuls
马克斯·奥菲尔斯
(1902—1957)

　　马克斯·奥本海默(Max Oppenheimer)出生于德国西部的萨尔布吕肯(Saarbrücken)一个富有的犹太人家庭,1919年,当他开始在剧院工作时,便采用"马克斯·奥菲尔斯"(Max Ophüls)作为艺名。在他的好莱坞影片中,他的姓拼作"Opuls"(或"Opals");在他的法国影片中,则拼成"Ophuls"(没有日耳曼语系中的那个元音符号),他逐渐倾向于这种拼法,并且也被他的儿子、法国纪录片制片人马塞尔·奥菲尔斯(Marcel Ophuls)所采用。

　　作为一名相当标新立异(似乎如此)的舞台剧导演,奥菲尔斯在德国

各地工作十年之后,于 1930 年来到柏林,开始了作为电影制片人的第二种职业——当时正值声音引入电影之际。在柏林,他制作了五部电影,包括《被出卖的新娘》(The Bartered Bride/Die verkaufte Braut;1932;改编自斯美塔那的歌剧,与卡尔·瓦伦丁[Karl Valentin]合作)和《情变》(Liebelei;1932;改编自阿瑟·施尼茨勒[Arthur Schnitzler]的戏剧)。但是,到 1933 年,他就和家人逃离了德国,直到 1954 年才回去。30 年代,他主要在法国制作电影,但也在荷兰和意大利制片(如《众人之妻》[La signora di tuti;1934])。1940 年,他被迫再次逃亡,这次逃到了好莱坞。在这里,他找工作困难重重,直到 1947 年才被演员小道格拉斯·范朋克(Douglas Fairbanks, Jr.)雇去拍了游侠剑客片(swashbuckler)《流亡》(The Exile)。接着约翰·豪斯曼(John Houseman)雇他拍了《一个陌生女人的来信》(Letter from an Unknown Woman;1948),根据斯蒂芬·茨威格(Stefan Zweig)的小说改编。他在好莱坞又拍了两部电影——《被捕》(Caught;1948)和《鲁莽时刻》(The Reckless Moment;1949)——然后就回到了欧洲。他在法国拍了三部电影——《轮舞》(La Ronde;1950;也是根据施尼茨勒的作品改编)、《欢愉》(Le Plaisir;1951;根据莫泊桑的三个短篇小说改编)和《伯爵夫人的耳环》(Madame de...;1953)。1954 年,他搬到德国,在这里拍了自己的最后一部电影,奢华的《洛拉·蒙特斯》(Lola Montés;1955),影片发行前被制片人剪掉很多,英国发行商把它剪掉了更多,并改名为《洛拉·蒙特斯的堕落》(The Fall of Lola Motes)上映。

奥菲尔斯的电影差不多全是爱情故事,而且差不多所有影片中的爱情都破灭了,或者不长久,或者给其中一个或两个情人带来了灾难。尽管没有多少大团圆结局,但这些影片从无阴沉之感。这首先应归功于场面调度。镜头流畅地滑过豪华的装饰,唤起一个愉悦而冒险的世界。这个世界具有极大的诱惑力,人物被吸引到喧闹的酒会中去,偶尔还会受到抛弃(这些是奥菲尔斯最感兴趣的人物)。由于影片中的人物或充满活力或软弱无能,或二者兼而有之,因此他们会犯下错误,而且往往是灾

难性的错误。然而,不管他们有什么过错,引诱者或被引诱者都不会受到道德审判。他的电影中没有彻头彻尾的坏蛋,也没有真正的英雄。它们大部分都聚焦于片中的女主角,奥菲尔斯喜欢关注陷于无望的情网之中不能自拔的女性的心理,并因此而备受崇拜(也因此而受到贬低)。但他对男性心理的深刻描绘则不太受人关注。给他人带来毁灭的人物往往是男性,而且他们全都极度自恋。那些冒着自我毁灭的危险陷入情网的人物往往是女性。她们之所以遭受毁灭,是因为其激情的对象归根到底都极度自私自利,而且对爱情无动于衷。但对爱情的追求总是值得冒险的。如果说奥菲尔斯的电影中有什么道德判断,那就是这种冒险值得一试,因为只有通过冒险才有可能实现爱情的梦想。总体而言,女人冒的风险更大,因为她们的社会地位不稳定。但奥菲尔斯没有将人物固定在性别角色中,自我关注或需要他人关注并随之带来灾难的可以是男性(例如在《一个陌生女人的来信》中),也可以是女性(如在《众人之妻》或《洛拉·蒙特斯》中)。

奥菲尔斯电影中反复出现的一个特点是取镜手法的使用。影片通过闪回镜头(flashback)(如《众人之妻》)、画内或画外叙述者(如《轮舞》、《欢愉》)的帮助或二者兼用来讲述故事。在《一个陌生女人的来信》中,丽莎通过画外音来讲述自己的故事。在《洛拉·蒙特斯》中,洛拉的故事是通过她现在表演杂技的马戏团团长的一系列闪回镜头介绍来讲述的。因此,观众一直知道片中人物的命运。人物总是会犯下致命的错误,带来毁灭,或者错过纠正错误的时机。这赋予影片一种挽歌似的特征,以及为事情本应发生却没有发生而产生的失落和遗憾之感,让人物渴望的享乐从未得到满足。

奥菲尔斯是一位造诣高深、自成一派的大师。流畅的摄影技巧、闪耀的画面外表、巧妙控制的情绪变化以及殚精竭虑通过细节构筑人物性格的手法,所有这一切都让他获得广泛(就算有点勉强)的崇拜。关注社会的批评家只看到表面,常常把奥菲尔斯的作品斥为琐碎或微不足道。但他的电影不仅看起来精美绝伦,独具心理敏锐性,而且击中了这个社

会的要害,在这里,美、享乐和自我实现都严格依赖于有钱有势者对比鲜明的价值观。

——杰弗里·诺维尔-史密斯

特别人物介绍

Marilyn Monroe
玛丽莲·梦露
(1926—1962)

玛丽莲·梦露 1926 年 6 月 1 日出生于洛杉矶,本名诺尔玛·琼·莫滕森(Norma Jean Mortenson)。她的童年在一连串的领养家庭和孤儿院度过。诺尔玛·琼不知道自己的生父是谁,而在她六岁时,她的生母就被送进了精神病院。她十六岁就离开学校结了婚。当她 1944 年在一家兵工厂工作时,她被一位军队摄影师发现,成为一名模特和照片上的性感女郎。两年后,她与 20 世纪福斯公司签约,实现了童年时的梦想。她把头发染成全黄色,并把名字改为玛丽莲·梦露。

即便是最小的电影角色也竞争激烈,但梦露有股不获成功誓不罢休的决心,即便没能跟某部影片签约,也会出现在片厂,并自己掏钱学习表演。在接下来的四年中,她确实获得了若干跑龙套的角色,扮演"金发女郎",但直到《夜阑人未静》(The Asphalt Jungle;1950),她才从模特摇身一变为演员。她在该片中扮演那个腐败律师的情妇,在几分钟的镜头里将一个天真而身陷困境的女人塑造得性格鲜明。

1953 年上映的三部影片使得梦露上升到明星的地位,它们是《尼亚加拉》(Niagara)、《绅士爱美人》(Gentlemen Prefer Blonde)和《愿嫁金龟婿》(How to Marry a Millionaire),至今仍是她的影片中最受欢迎的几部。她的体形、她的扭动以及她那性感得令人窒息的声音确立了她作为好莱

坞最有名的金发女星的地位,不过后两部影片也让梦露得以崭露自己的喜剧天才,并揭示了她那性感形象的复杂性。梦露代表和赞扬的女性性感被提升到陈腐刻板的地步,并成为幽默讽刺的对象。然而,梦露本人对自己身体及其影响的喜爱大体上是天真而无辜的,因此她夸张的性感显得自然而然,让人很难产生敌意。滑稽的是,她虽然对男性产生了不可抵御的影响,而她对此却一无所知。跟后来模仿她的许多人不同,她设法表现出十足的性感同时又天真无知。梦露的魅力就在于她有能力将这些彼此矛盾的方面结合起来,并将已经确立的女性性感幻想自然化与纯洁化,直到她成为李·斯特拉斯堡(Lee Strasberg)在她葬礼上所说的"全世界的……永恒女性的象征"。

《绅士爱美人》(由霍华德·霍克斯执导)跟梦露随着电影和片厂宣传中发展起来的主导形象相抵触。唯有扮演罗勒莱·李(Lorelei Lee)这一次,她控制了自己的性感,利用它去获得自己想要的东西:寻找一个百万富翁当丈夫。这让她变得强大起来,因此也就具有了威胁性。这种具有攻击性的性感,以及作为影片核心的女性友谊的力量,跟梦露后来的角色形成对比,在那些角色中,她纯粹而被动的女性特质无疑跟脆弱和牺牲联系起来。

到1953年11月,在《愿嫁金龟婿》首映时,影评家和观众都把注意力集中到梦露而非与她合作的明星巴考尔和格拉宝身上。她是福斯最大的明星,并将继续为这家片厂扮演性感喜剧角色。那些角色并非总能配得上她的天才,但就像嘉宝一样,只要她出现在银幕上,即便是烂片也值得一看。然而,梦露越来越对片厂提供的剧本感到不满,渴望在更苛刻、更多样化的角色中发展自己的演技。1954年,她退回到纽约,跟李·斯特拉斯堡一起为演员工作室(Actors Studio)工作。当时,她的"托辞"受到影评家们的嘲笑,把她那些著名的俏皮话当作无意识表现而加以否认的影评家,也拒绝承认她在电影表演中展现出天才的证据。关于她作为演员的能力,至今仍有争议。具有讽刺意味的是,她的天才不被承认的原因恰恰也是她能够继续让观众神魂颠倒的原因:她有能力在银

幕上显得完全自然，毫无做作。正如麦卡恩(1988)所言，"她成功地撕掉个性中最上面的一层，让我们相信自己看穿了爱情或孤独、愉悦或痛苦的某种重要本质。"银幕似乎让我们直接了解了作为梦露的她——即便她栩栩如生地饰演了自己的角色。我们能够对她了解多深还值得讨论。梦露按照斯特拉斯堡的方法接受了严格训练，在表演中利用自己的经历，尤其是童年时的经历，这或许给她后期电影中表现出来的情感更增添了几分无遮无拦的特点。

《巴士站》(Bus Stop; 1956)是梦露回到好莱坞后拍的第一部电影，让许多对她的表演天才抱怀疑态度的影评家无话可说。在一贫如洗的夜总会歌手切瑞一角中，她微妙的表演将性感、喜剧和悲悯结合起来，使得该片导演乔舒亚·洛根(Joshua Logan)宣布她"如此接近天才，毫不逊色于我知道的任何演员"。

然而，从那以后，梦露的职业开始受到破坏——因为她不可靠的名声，因为她在媒体关注的光环下呈现出来的疾病和个人问题。她挣扎着拍完了《热情如火》(Some Like It Hot; 1959)，在她扮演的秀珈一角中创造出动人的喜剧表演。这是一名歌手，属于一个全部由女孩组成的乐队组合，她爱上了伪装成百万富翁其实不值一文的托尼·柯蒂斯(Tony Curtis)。跟罗勒莱·李相反，秀珈是一个感情脆弱的女人，她想找个富有的丈夫，这种努力虽然令人感动，却没有成功，而她自己却成了阴谋和诡计的受害者。

1962年8月，在梦露被《濒于崩溃》(Something Got to Give)剧组解雇几个星期之后，她因服药过量而死，这让她作为银幕传奇的地位盖棺定论。她将永远保持年轻与美丽，而作为一个无法应付其明星身份的悲惨受害者，她的明星个性也得以确立。在她去世三十多年后，玛丽莲·梦露的形象仍然无处不在，她的传奇色彩也跟从前一样绚丽夺目。人们着了魔一般地想理解和拥有"真正的梦露"，比之其他明星尤甚。然而，有关她一生的每个真实故事，或者有关其逝世的每个新发现，都只是给她增添了一层层神秘色彩罢了。作为终极的银幕女神以及好莱坞明星的

典范,梦露与片厂制一起烟消云散似乎倒也相称。

——凯特·比瑟姆

技术与创新

约翰·贝尔顿(John Belton)

20世纪20年代末,电影从无声向有声的转变促进了基础电影技术的改革,其范围并不囿于声音本身的独特创新。声音的革命推动了电影放映领域的一系列其他实验。这些实验将最终在50年代导致第二次重要的技术革命,推出采用彩色胶片拍摄和立体磁性录音的宽银幕电影。当然,在整个30年代和40年代,彩色胶片多多少少一直被用于拍摄壮丽的奇观。但这个时期生产的彩色电影数量有限,直到50年代,彩色胶片才广泛用于整个电影行业。

实际上,这"第二次"技术革命究竟用了多长时间才发生,到现在尚无定论,而这正是它仍然让人如此着迷的原因所在。既然它在20世纪20年代末即已萌芽,为什么直到50年代才得以完全实现?电影从无声片到有声片的转变用了不到四年,但向宽银幕和彩色转变并使之成为制片与放映新标准的过程,却花了二十多年。到30年代初、中期,所有这三种发明都已经过充分改革,允许它们被电影业采用,可是第一次宽银幕革新到1930年末就失败了,而彩色影片制作每年只用于少量电影,要到30年代和40年代才作为黑白片标准上的一个小小变种而出现。

20世纪30年代到60年代也见证了许多其他主要的技术发展,例如深焦电影摄影术(deep focus cenimatography)以及生胶片从硝酸基(nitrate-based)到醋酸基(acetate-based)的转变,此外还有若干次要的发展,如变焦镜头和3D电影的出现。具有讽刺意味的是,所有这些技巧和技

术的起源都可追溯到 20 年代以及 30 年代初,不过只有变焦镜头和 3D 技术充分利用了新奇法则,也正是这同样的法则,推动了电影向有声、彩色和宽银幕的发展。

过渡期

自从电影在 19 世纪 90 年代开始出现以来,它就一直是规模更大的娱乐活动的一部分,这些活动还包括其他有趣的节目,如各种现场舞台表演。到 20 世纪 10 年代末和 20 年代,电影宫的节目包括现场表演的序幕、几幕喜剧以及舞蹈和歌曲。电影有管弦乐队或风琴手伴奏,这些乐手也在单独购票的"音乐会"中演出。早期的有声电影,尤其是华纳兄弟公司那些放映常规轻歌舞剧的维太风短片,以及福斯公司报道时事和名人轶事的电影新闻,都被用来录制轻歌舞剧剧院和电影宫的节目,以便在普通的社区影剧院重放。

甚至第一部标准长度的有声片也采用了这种表现方式,在原本无声的故事中引入声音片段或"幕"。例如,《爵士歌手》(1927)就在加上配音且主要为"无声"的大段情节剧剧情中点缀着简短的同步对白和歌唱场面。这些早期有声电影带给观众的刺激来自突然从无声到有声的戏剧性转变。即便到今天,这些向声音的转变也充当了某种意义上的奇观,突出了声音媒介的地位,而向无声片的反向转变则反高潮地打断了这一奇观。

放映中的奇观观念也推动了除声音之外的其他新技术实验。这个时期的宽银幕和大银幕放映经常利用耸人听闻的大尺寸影像。阿贝尔·冈斯(Abel Gance)那部《拿破仑》(*Napoléon*;1927)就有若干部分是采用条幅宽银幕(Polyvision)系统拍摄的,在故事达到高潮的几个片刻,就从单银幕扩大到三个银幕放映,让被放映的影像宽度扩大了三倍。冈斯用三台互相连接、并排架设的 35 毫米摄影机拍摄某些片段,在三卷单独的胶片上录制全景场面。在其他一些片段中,冈斯将不同的侧面影像

与中心影像并置,在三块银幕上创造出马赛克似的独立镜头。

大概在同一时期,派拉蒙公司也尝试采用一种名叫玛格纳系统宽银幕(Magnascope)的新型放映设备。玛格纳宽银幕中使用了一种特殊的广角放映镜头,可放大影像,将它从十五英尺高、二十英尺宽的标准银幕放大到三十英尺高、四十英尺宽的大银幕上。1926年12月,瑞弗里剧院(Rivoli Theatre)用玛格纳宽银幕镜头放映了无声的海军史诗电影《老铁甲号》(Old Ironsides)中的两个片段。跟条幅宽银幕一样,其壮观感在很大程度上也产生于突然、迅速而明显放大的影像。

彩色电影

出于同样的原因,彩色电影拍摄的早期实验也产生了类似的结果:在黑白故事片中插入彩色片段,或者拍摄彩色短片。如此便强化了新技术作为一种新奇事物的观念。1926年至1932年间制作了超过三十部包括一个或多个彩色片段的电影。这些片段大部分都是歌舞场面,例如《百老汇旋律》(The Broadway Melody;1929)、《沙漠之歌》(The Desert Song;1929)和《爵士乐之王》(King of Jazz;1930)中;或者是时装表演,例如在《艾琳》(Irene;1926)里面;或者是仪式性场面,例如《婚礼进行曲》(The Wedding March;1928)中行进的军队;或者是动作场面,例如《地狱天使》(Hell's Angels;1930)中的空战镜头。

从1932年到1935年,迪士尼公司享有用特艺胶片制作动画片的专有权,并生产出获得奥斯卡奖的短片《花与树》(Flowers and Trees;1932)和《三只小猪》。1933年,拥有特艺公司股票的先驱制片公司(Pioneer Productions)从《蟑螂舞》(La Cucaracha)开始拍摄彩色电影,这部真人表演(live-action)的三色彩色电影获得了奥斯卡最佳喜剧短片奖(Best Comedy Short Subject)。

此类电影使用一种特殊的摄影机拍摄,它里面有一个位于镜头后面的分光棱镜(beam-splitting prism)。分光镜将进入镜头的部分光线导向

左侧,它们在这里穿过一个光圈,投射到两卷胶片贴在一起(带感光乳剂的那一面相贴)的双层彩色胶片上,其中前面那层胶片记录蓝色信息,后面那层记录红色信息。剩下的光线直接穿过镜头,投射到摄影机后部的一层对绿色敏感的负片上。通过这种方式,每张负片都录下了一种不同颜色的黑白信息,能够跟另外两层胶片一起再现所摄场面的最初色彩。

到20世纪30年代中期,仅仅作为一种新奇事物的彩色片让步于更规范的彩色电影制作模式。黑白片不再包含彩色片段,不过,偶尔从黑白转为彩色的做法——例如在《绿野仙踪》(1939)里面——仍然具有表示奇观与幻想的功能。实际上,大多数彩色电影都是动画片(如《白雪公主和七个小矮人》[1939])、歌舞片(如《水城之恋》[The Goldwyn Follies;1938])、西部片(《拉蒙纳》[Ramona;1936]、《寂寞松林径》[Trail of the Lonesome Pine;1936])以及古装片和/或史诗片(《浮华世界》[Becky Sharp;1935]、《侠盗罗宾汉》[1938]、《乱世佳人》[1939])。

同样,到1929年,有人引入各种宽银幕设备如伟视(Grandeur)、真视(Realife)、维太(Vitascope)、玛格纳(Magnafilm)和自然映像(Natural Vision)等,试图提供更统一的宽银幕使用法。玛格纳宽银幕系统(Magnascope)只是放大了标准的三十五毫米胶片而已,它让影像的颗粒变得更加明显了。而其他几种宽银幕设备则依赖宽胶片,其宽度从五十六毫米(玛格纳)到六十五毫米(伟视)不等,投射到影剧院的大屏幕上时,它们能够提供画质更好的图像。然而,跟彩色电影不同,宽银幕很快消失了,主要是因为它需要放映商方面投入巨大的成本,安装新的放映机和银幕,另外也因为使用宽银幕的仅限于少量大都市电影宫,它们无需投入很高的成本大范围改造剧院就可容纳此类设备。不管放映商在改善主要设备上有多少资金,都已经花到安装新的音响设备上了,只有寥寥可数的几家承担得起宽银幕技术的额外成本。

在电影从无声向有声过渡期间,彩色和宽银幕影片的出现不仅产生于这个阶段对影剧院的新奇放映形式的兴趣,也产生于技术发明的考虑。在有声片出现之前,往往通过给电影染色(tinting)和上色(toning)

来在银幕上制造彩色效果。染色需把整个或部分胶片浸入染缸里,让它带上单一的彩色色泽,夜晚场面通常染成蓝色,白昼染成黄色,日落染成橘黄色等等。上色则允许电影生产商给本来的色调增加第二种色彩,这得依靠那些与影像本身的银盐成分发生反应的化学物质来改变颜色。然而,这两种方法都会对黑白胶片的光学音轨产生不利影响,破坏它们传递音响信息的能力,因为那些信息跟影像一起,是以光学方式记录在胶片上的。染色和上色尤其对密度可变的音轨构成问题,因为它依靠音轨黑色色泽的各种微妙变化来控制其音量。

特艺彩色胶片的双色和三色系统解决了这个问题,它采用一种新印制技术,能够保留原来的黑白音轨的信息完整性。特艺彩色使用了单独的黑色和白色负片——每层用于记录一种颜色——来生产母片,也就是类似于印刷字模或橡皮印章的浮雕形象。每张这样的母片都浸入不同颜色的染剂中,然后用来将染剂转移到带有黑白音轨的空白生胶片上。这个过程被称为"浸液"(imbibition,或IB)印制,因为空白生胶片"喝光"了彩色染剂;另外它也被称为"染剂转移"过程。

在胶片影像上增加光学音轨也促进了宽胶片的实验。增加音轨会减少胶片上用于记录影像信息的空间。当放映机将这种减少了的影像区域放大并填满标准的影院屏幕时,放映的影像质量就会因颗粒增加而受到影响,就跟玛格纳系统差不多。这个问题的解决方法之一就存在于宽胶片中,它会大大增加影像信息占据的空间,从而提高放映影像的锐度和解析度。

将观影经历作为一种"吸引力蒙太奇"(montage of attractions)的新奇观点部分解释了20世纪20年代和30年代在3D系统方面的实验。Plastigram(1921)和Plasticon(1922)系统以及米高梅的Audioscopiks(1938)全都依赖立体影片3D技术。立体影片3D技术采用两套形象——一个为左眼视点,一个为右眼视点——分别通过不同颜色的滤光镜拍摄,然后通过同样的滤光镜投射到影剧院银幕上。这些滤光镜将两个不同的视图加以编码,观看者需佩戴同样装有两套滤光镜的眼镜来将

它们解码,恢复原来场景中的右眼和左眼视图。

变焦镜头

追求轰动效应的心态也支配着第一批变焦镜头的使用,它是在电影向有声片过渡期间出现于《它》(*It*;1927)和《关键时刻》(*The Four Feathers*;1929,又译为"四片羽毛")等电影中的。变焦镜头或者说焦点变化的镜头有能力在各种不同焦距间移动,从广角移动到远摄。这纯粹是光学运动,无需真正移动摄影机本身,却能制造出摄影机前后移动而产生的影像内容放大或缩小的效果。早期的变焦镜头画面——例如采用英国光学仪器厂家泰勒和霍布森公司(Taylor & Hobson)1932年推出的Cooke Varo镜头拍出来的那些——倾向于使用这项技术,通过让镜头迅速拉近或远离目标,来吸引人们注意视图框内物体尺寸的突然改变。因此,在《美国疯狂》(*American Madness*;1923)里面,当一座钟被子弹击中时,镜头迅速向它拉近;而在《海上情魔》(*Thunder Below*;1932)里,则利用变焦模拟一个女人从悬崖顶上坠落到下面的岩石上时她的视角(以及身体下降的飞快速度)。

"二战"结束后,一种现代变焦镜头出现。在早期的变焦镜头中,各种光学部件通过由一个曲柄操纵的一系列凸轮进行机械调整。1946年,弗兰克·巴克博士(Dr Frank Back)开始销售适用于十六毫米摄影机的Zoomar镜头。跟早期的变焦镜头不同,Zoomar没有凸轮或曲柄,其设计完全是光学的。Zoomar还有一点不同于早期变焦镜头,后者每次焦距变化都需要镜头的光圈随之改变,而Zoomar的光圈位于镜头中所有可移动部件的后面,因此在拍摄过程中无需变化。Zoomar很快在电视业和新闻短片中找到了用武之地,方便了体育赛事的报道。但直到60年代,电影业才广泛使用它,因为两家法国生产商SOM-Berthiot/Pan-Cinor和爱展能(Angénieux;又译为"安琴")在50年代末制造出的变焦镜头得到更广泛的应用。

除了彩色电影,所有这些在向有声片过渡时期出现的技术都在 20 世纪 30 年代消失了——主要是因为观众对它们没有需求,他们抛弃了对电影媒介新奇的壮观景象的嗜好,转而关注电影的内容。对形式的痴迷让步于对内容的关心——亦即对影片本身的关心。换言之,看电影已经多多少少成为习惯,观众经常去影剧院观看自己喜爱的演员在新故事情境中的表演,不再需要利用新的电影放映方式来引诱观众走进影院了。

深焦技术

在 20 世纪 30 年代,主要的技术创新是深焦拍摄方法的发展。深焦也就是扩大被摄场景的景深,使得位于极前景和远处背景中的事物都保持对焦准确。深焦是通过使用超级广角镜头拍摄来实现的,而镜头的光圈被缩小到极致。正是电影技术相关领域内的发展使得这种电影拍摄方法成为可能。

使用特艺彩色胶片拍摄电影,需要比拍摄黑白片更好的照明,这使得一种亮度更强的碳弧光灯产生,它随后又被用于拍摄黑白片。这些新型灯光允许摄影师缩小现存广角镜头的光圈,从而获得锐利的深焦影像。

同时,黑白生胶片拍摄速度的改进使得更小的镜头光圈也能保证充足的曝光。为了与爱克发-安斯科(Agfa-Ansco)这样的德国生产商竞争,伊士曼柯达(Eastman Kodak)公司将其颗粒精细的标准全色伊士曼负片的拍摄速度从 1928 年的美国标准感光度 20(相当于德国标准感光度 14)提高到 1935 年伊士曼 Super X 负片的 40(德国 17),然后又在 1938 年将 Plus-X 和 Super XX 负片的速度分别提高到美国标准感光度 80(德国 20)和 160(德国 23)。后者的颗粒精细度堪与 Super X 媲美,而速度却比它快了四倍。

1939 年,镜头镀膜推出,使得通过镜头进入摄影机抵达胶片的光线增加了百分之七十五。这样一来,电影摄影师就可进一步缩小镜头光

圈,获取更锐利的影像解析度。米切尔 BNC(Mitchell BNC)摄影机的到来——它是 1934 年推出的,但直到 1939 年都没有生产几台——也产生了一定影响。这种摄影机摒弃了笨重的外部隔音罩,而采用内部隔音,由此淘汰了外部隔音罩的玻璃板,镜头也不必隔着这层玻璃拍摄电影了,使得穿过镜头的光线进一步增加了百分之十。这些技术发展的结果可以从摄影师格里格·托兰(Gregg Toland)为威廉·惠勒、约翰·福特(John Ford)和奥逊·威尔斯掌镜拍摄的影片中看出,例如惠勒的《死角》(Dead End;1937),《呼啸山庄》(1939),《黄金时代》(1946),福特的《愤怒的葡萄》(1940)和《天涯路》(The Long Voyage Home;1940)以及威尔斯的《公民凯恩》(1941)。

就跟上面提到的其他技术一样,深焦的起源也可追溯到更早的时期。卢米埃在 19 世纪 90 年代拍的真实场面电影有很深的景深。这些以及其他在户外拍摄的影片都利用了焦距相对较短的镜头和充足的阳光,来制造"深焦"影像。让-路易·科莫利(Jean-Louis Comolli)(1980)将早期深焦影像的消失跟 1925 年推出的全色性生胶片联系起来,因为它带来一套不同的摄影真实性规则。根据这套规则,生胶片对全色色彩越敏感,就表明影像越真实,而其相对较浅的景深和更柔和的外观(跟原来的正色胶片[orthochromatic film]相比)则在当代静像摄影(still photography)的主导艺术规范中重现。更重要的是,它引入了欠缺(即缺乏浮雕感)的概念,据说在 20 世纪 30 年代后期刺激了摄影师们对深焦的追求。如果科莫利的观点站得住脚,那么深焦也是电影向有声片过渡时期推出的各种技术变化的间接产物。

20 世纪 50 年代:宽银幕和立体声

20 世纪 30 年代产生了养成观影习惯的观众,这有效地终止了当时的各种技术实验。观众对技术创新很少或根本没有要求,注重成本的放映商也就认为没必要在 3D、宽银幕和其他放映技术要求的新设备上投

资。然而,"二战"结束后,习惯看电影的观众锐减,刺激了对新奇放映形式的研究,很多诸如此类的早期技术因此得以重新推出。

1948 年,美国平均每周有九千万人次看电影——人数之多,空前绝后。到 1952 年,这个数字下降到五千一百万,主要原因是美国人口大量从大型影剧院所在的城市转移到了郊区。同时,美国恢复了每周四十个小时的工作时间,并建立了每年一到两个星期带薪休假的制度,再加上税后个人收入增加,这些都催生了新的娱乐休闲模式。消费者抛弃了看电影这样的被动娱乐,转而青睐那些需要积极参与的消遣形式,如园艺、狩猎、钓鱼、划船、打高尔夫球以及旅游等等。这些活动越来越多地占据了战后观众的闲暇时间,而电视则满足了他们对短期被动娱乐的需要。

作为对这些崭新模式的回应,美国电影业提供了更具参与性的娱乐形式,它们部分模仿了观众到正规剧院看戏的概念。新的电影技术通过强化观看者的参与幻觉来让他们卷入银幕上的活动。因此,1952 年 9 月推出的西尼拉玛系统全景电影(Cinerama)就告知观众:"你将不再盯着电影银幕——你会发现自己被卷入画面中,被各种景象和声音包围。"

3D 影片《非洲历险记》(*Bwana Devil*;1952;又译为"魔鬼先生")的广告以同样的方式告诉观众,用"狮子就像躺在你膝上"和"情人仿佛就在你怀里"这样的允诺刺激他们。1953 年,随着《圣袍千秋》(*The Robe*)的首映而推出的西尼玛斯柯普宽银幕系统(CinemaScope)也在广告中告诉潜在的观众,它会"让你置身于画面中"。而陶德宽银幕(Todd-AO)影片《俄克拉荷马!》(*Oklahoma!*;1955)的广告则宣布:"你将随着陶德宽银幕进入影片中",它们称赞这种新型宽银幕创造的身临其境之感:"突然之间,你就在那里……在那片雄奇的土地上,在四轮游览马车中,在大平原上!你身处其间,你是它的一部分……你就在俄克拉荷马!"

西尼拉玛全景电影系统是一位非电影业的长岛发明家弗雷德·沃尔特(Fred Walter)研发的,它会充满观看者的外围视野,构成一百四十六度宽、五十五度高的视角,从而获得无与伦比的参与感。为了产生这样的效果,电影需用三台互相连接的三十五毫米摄影机拍摄,它们配备

了二十七毫米的广角镜头,并且以彼此四十八度的角度固定好。西尼拉玛全景电影系统以每秒二十六格的高速度运转,目的是减少颤动。它使用的三十五毫米底片高为六孔而非标准的四孔。在影剧院,需用安置在三个放映间里的三台互相连接的放映机将三卷单独的胶片投射到一个深凹的巨大银幕上。

立体声是通过磁性录音方式,用五至六个麦克风录制的,在影剧院里由一位声控技师(sound control engineer)利用七个扬声器来回放,其中五个放在银幕后,而另外两条通道用于播放环绕声(surround sound)。磁性录音是将战争中缴获的德国设备稍加改造后引入电影业的。1935年,德国已经研发出一种名叫"磁带录音机"的磁性录音装置,它使用涂有磁性物质粉末的塑料磁带。1946年,这种设备被带到美国。到1949年,派拉蒙公司利用磁带录音机的原理,研发出可使该厂改用磁性音频的设备,以便录制和编辑声音,就像其他片厂一样,通过它继续发行带有光学音轨的电影,提供给不愿安装新型音响播放设备的影剧院。

《这是西尼拉玛系统》(*This Is Cinerama*;1952)是第一部全景正片,由于这个格式的放映系统有着复杂的要求,因此只在少数影剧院放映,但却获得超过三千二百万美元的票房。头五部全景电影都是游记,直到1962年,这种格式才被用于拍摄故事片,如《西部开拓史》(*How the West Was Won*)。使用三条胶片的西尼拉玛全景电影持续到1963年,接着就被超宽银幕电影(Ultra Panavision)取代了,这种七十毫米的系统使用一种略微变形的压缩方式将西尼拉玛全景电影的宽视角压缩到单条胶片上,由此模仿全景电影最初的二点七七比一的纵横比("纵横比"一词指的是放映的影像的宽与高的关系)。

3D电影的成功比西尼拉玛全景电影还短命,从1952年年底到1954年春,只持续了大约十八个月。在50年代,3D依赖偏振滤光器(polaroid filter)而非立体影片格式。这种技术对制片商和放映商来说都很便宜,它逐渐跟开拓类型的电影联系起来,例如恐怖片(《恐怖蜡像馆》[*House of Wax*;1953]、《黑湖妖谭》[*Creature from the Black Lagoon*;

1954]）、科幻片(《宇宙访客》[*It Came from Outer Space*；1953])和西部片(《蛮国战笳声》[*Hondo*；1953])。

　　西尼玛斯柯普宽银幕系统是由 20 世纪福斯公司推出的,它试图模仿西尼拉玛全景电影,使之简单化,以便被整个电影业采用。西尼玛斯柯普系统的基础是变形镜头,它是一位法国科学家亨利·克雷蒂安(Henri Chrétien)在 1927 年发明的。这种镜头将很宽的视角压缩到三十五毫米胶片上:影剧院再利用放映机上类似的变形镜头将影像解压缩,然后在略微弯曲、具有高度反射性的银幕上制造出纵横比为二点五五比一的全景影像(后来在 1954 年缩减至现在的标准纵横比二点三五比一,因为在上面加了一条光学音轨)。跟西尼拉玛全景电影不同——它需用一条单独的胶片存放其磁性立体声音轨——西尼玛斯柯普宽银幕系统在录制影像的三十五毫米胶片上使用磁性氧化物带存放四条音轨,因此影剧院也就无需额外安排人手播放音轨胶片了。

　　福斯公司的技师重新设计了画面区域,并缩小了胶片两侧小孔的尺寸,从而将所有这些信息都挤压在单条三十五毫米胶片上。福斯这么做是利用了安全的醋酸片基生胶片更好的耐用性和稳定性。这种生胶片是 1949 年推出的,用以取代高度易燃且很容易在加工过程中萎缩的硝酸基生胶片。

　　西尼玛斯柯普宽银幕系统也采用了 1950 年推出的新伊士曼彩色生胶片。老式的特艺三带摄影机无法装设西尼玛斯柯普的镜头,于是福斯格式转而使用单带的伊士曼彩色底片,它可以用于任何三十五毫米摄影机。这种三层彩色胶片利用了德国爱克发公司 1939 年的彩色胶片研究成果——它后来作为爱克发彩色胶片推向市场。就像爱克发彩色胶片一样,伊士曼的胶片也有三层感光乳剂,每层都对三原色中的一种敏感。冲印时,胶片上所附的染料会按照每层乳剂卤化银的曝光程度而释放出来,由此再现原来的颜色。伊士曼彩色胶片打破了特艺对彩色电影生产的控制,在它的刺激下,彩色电影数量激增。1945 年,好莱坞的所有影片中只有百分之八拍成彩色,到 1955 年,这个数字攀升到百分之五十以上。

西尼玛斯柯普宽银幕系统很快成为行业标准,到1954年年底,除了派拉蒙使用自行研发的VistaVision宽银幕系统外,其余的所有片厂都采用了西尼玛斯柯普格式。到1957年,在美国和加拿大的所有影剧院中,有百分之八十五都配备了放映西尼玛斯柯普影片的设备。在欧洲、苏联和日本,出现了若干模仿西尼玛斯柯普的系统,包括法国的迪亚利斯柯普(Dyaliscope)和法兰西斯柯普(Franscope)、苏联的苏维斯柯普(Svoscope)和日本的东宝斯柯普(Tohoscope)。1958年,潘纳维申(Panavision)公司研发出一种高质量的变形镜头,并卓有成效地推广到该行业其余的市场。到1967年,福斯公司停止使用西尼玛斯柯普,改用潘纳维申拍摄三十五毫米影片,用陶德系统拍摄宽银幕影片。

然而,并非所有的电影制片商都对这种崭新的宽银幕格式满意。西德尼·吕美特(Sidney Lumet)指出,"任何戏剧作品的要素都是人,有迹象表明,好莱坞找到了一种与人被构造的方式截然相反的途径来拍摄人。除非人变得更胖而非变得更高,否则西尼玛斯柯普就毫无意义。"弗里茨·朗开玩笑(他后来在让-吕克·戈达尔[Jean-Luc Godard]的法兰西斯柯普宽银幕影片《蔑视》[Contempt/ Le Mépris]的台词中重复了这句话)说:西尼玛斯柯普非常适合拍蛇和葬礼,但不适合拍人。不过,到20世纪60年代末,宽银幕已经成为一种新的标准。它成为新一代艺术家们——例如尼古拉斯·雷(Nicholas Ray)和奥托·普雷明格等导演,以及约瑟夫·拉谢尔(Joseph LaShelle)和山姆·莱维特(Sam Leavitt)等摄影师——的表现形式。

陶德宽银幕也试图模仿西尼玛斯柯普,它采用了极广角镜头、很宽的六十五或七十毫米胶片、每秒三十格的速度、深凹的银幕以及六声道的立体声磁性音轨。陶德宽银幕很快作为一种主要格式出现,专用于高预算的轰动大片,可以在规模最大、最高级的影剧院,以最高的票价,通过巡回展映的方式放映。它为其他六十五或七十毫米宽银幕系统作出了示范,如米高梅公司的Camera 65(如1959年版的《宾虚》[Ben-Hur])、Ultra Panavision 70(如1962年的《叛舰喋血记》[Mutiny on the Bounty])

以及 Super Technirama 70(如 1960 年的《斯巴达克思》[*Spartacus*])

尽管宽银幕成为一项新的标准,立体声磁性录音作为一种新技术却很快消失了。电影宫利用它作为额外的卖点来吸引观众,但独立放映商拒绝支付额外的费用来给自己的影剧院安装立体声音响设备。与此同时,观众习惯了从中央舞台扬声器听对话,也抵制声音从剧院的一个扬声器跑到另一个扬声器的多声道对话。为大画幅影片配备的五声道或六声道音响让对话声在各扬声器之间分配得更均匀,能够继续满足观众对壮观奇景的需要,但三声道或四声道的音响就不受欢迎了。

从观影体验的本质上说,20 世纪 50 年代推出的各种制片和放映技术构成了某种革命。一开始,面对投射到巨大的弧形银幕并配以多声道磁性立体声音轨的彩色宽银幕影像,观众叹为观止。如果说电影是作为一种新奇玩意儿,从西洋镜似的活动电影放映机(Kinetoscope)以及在大型剧院银幕上投射活动影像供大群观众欣赏开始的,那么,50 年代的新技术大爆炸几乎算得上是再次发明了电影。自从过渡到有声片时代以来,电影第一次让这种活动影像媒体变得如此辉煌壮观,通过展示其影像活动的能力,让观众兴奋不已。作为一种媒体,电影最初是通过它新奇的放映方式来刺激观看者的,我们不妨说,发生于 50 年代的这次技术革命,象征着电影为重新获得那种刺激能力所作的最后一次努力。

特 别 人 物 介 绍

Gregg Toland
格里格·托兰

(1904—1948)

格里格·托兰或许是好莱坞经典时代最重要的电影摄影师,当然也是最有影响力和创意的摄影师之一。他是唯一能跟自己独特的拍摄"风

格"联系起来的好莱坞摄影师,他富于创意的摄影工作是一个关键因素,或许,在"二战"即将开始之前的好莱坞黄金时代,他也是那种高度风格化的现实主义发展过程中的关键因素。

格里格·托兰是个"天才少年"。他1904年5月24日出生于美国伊利诺伊州(Illinois)的查尔斯顿(Charleston)。十五岁时,他作为一名勤杂工而进入电影界,不到一年就当上了助理摄影师。二十二岁时,他成了电影摄影师乔治·巴恩斯(George Barnes)的助手,当了几年巴恩斯的学徒。到二十七岁时,托兰已是好莱坞最年轻的"首席摄影师"。他获准加入美国电影摄影师协会(American Society of Cinematographers;简称ASC),当时已被广泛公认为好莱坞效率最高且最有创意的摄影师之一,也是一位在处理实用性、技术性和艺术性挑战方面都同样技艺娴熟的超级技术人员。

独立制片人山姆·戈德温是托兰职业生涯中的关键人物。20世纪30年代和40年代,托兰为他拍摄了总共三十七部电影,其中大多数都是"享有盛誉"的项目,表现了一流的电影制作天才。在这个时期的大部分时间,戈德温都跟托兰签约,并给予他相当大的创作自由,资助他采用不同的灯光、镜头、镜头镀膜等方面的技术研究和实验。他还让托兰维持自己的摄影"小组",包括若干摄影助理和设备。

或许最重要的是,凭借自己与戈德温的关系,托兰能经常与威廉·惠勒一起工作。他们俩合作拍摄了《三人行》(These Three;1936)、《夺妻记》(Come and Get it;1936)、《死角》(1937)、《呼啸山庄》(1939;他为此获得一项奥斯卡奖)、《草莽英雄》(Westerner;1940)、《小狐狸》(The Little Foxes;1941)以及《黄金时代》(1946)。正是在30年代后期与惠勒的合作中,托兰开始发展出自己的风格,在工作中系统性地采用纵深构图、多重动作层面、"带屋顶的"场景(能看到天花板的室内布景)和明暗对比的灯光(用聚集的灯光照亮原本阴暗的布景的若干部分)。这需要用"更快的"生胶片、具有创意的灯光技巧和对焦范围比较大的摄影机镜头进行广泛实验。

有声电影(1930—1960)　Sound Cinema

在为约翰·福特拍摄《愤怒的葡萄》(1940)和《天涯路》(1940)两部电影时,托兰进一步改善了自己独特的摄影风格。但在《公民凯恩》(1941)中,托兰的风格表现得最明显,得到最系统化和最有效的运用,且获得了最广泛的认可。在那些跟惠勒和福特合作的影片中,尽管他一直在打磨自己的技巧,但尚未在单部影片中将自己有关技巧和风格的兴趣结合起来。他把《公民凯恩》看作是一次大范围实验的机会。1941年6月,托兰在《大众摄影》(Popular Photography)上刊登了一篇标题为"我怎样在《公民凯恩》中打破陈规"的文章,讲述"摄影方法……早在第一台摄影机运转之前就计划和考虑好了",而这本身在"好莱坞是最反传统的",因为这里的摄影师通常只有几天的时间为拍摄一部影片作准备。罗伯特·L·卡伦吉(Robert L. Carringer)在他有关这部作品的深入研究中写道,威尔斯和托兰"怀着一种革除陈规的强烈改革精神一起处理这部电影","威尔斯不仅鼓励托兰进行实验和改进,而且坚持要求他这样做"。

为了获得威尔斯所追求的特殊效果,托兰继续创新,从固定机位上拍摄持续时间很长的镜头,让剧情从多个动作层面以及庞大背景中若干独立照明的区域展开。他利用弧光灯而非白炽灯来获取明暗对比的效果,并使用镜头镀膜来在不太满意的灯光条件下消除刺眼的光。威尔斯和托兰意识到,在《公民凯恩》里,他们有关"外表"和叙事方法的概念有多么离经叛道,因此开拍后的头几天实际上是在拍摄"试验"中度过的。

虽然托兰因《公民凯恩》而获得一项奥斯卡提名,但由于他和威尔斯的关系以及这部电影咄咄逼人的非正统视觉风格,有人暗示托兰的作品或许有点过于古怪——也就是说,他跟威尔斯一起,颠覆了商业电影中个人艺术才能和谦虚的职业作风之间的微妙平衡。随后,托兰在"二战"前与惠勒一起拍摄的《小狐狸》(1941)又重新确认了那种平衡,在进一步巩固了托兰风格的同时,也显示了它的灵活性。(在这部电影的高潮时刻,赫伯特·马歇尔[Herbert Marshall]扮演的角色在背景中因心脏病发作而死去,而在前景中,贝蒂·戴维丝扮演的角色却没有采取任何干预措施。这种构图是完美的"托兰镜头",只有一处美中不足:马歇尔的形

象略微有点失焦。)

随着第二次世界大战的爆发,托兰陪伴约翰·福特到位于南太平洋的海军基地摄影部服役。他拍了几部战时纪录片,包括与福特合作的《12月7日》(December 7th),该片获得了1943年的奥斯卡最佳纪录片奖。战后,托兰回去继续与戈德温合作,而他最值得注意的作品是与惠勒合作的《黄金时代》(1946)。惠勒也在战争期间拍过纪录片,而他战后与托兰合作的第一部影片预示着他们朝着更具有纪录片风格的现实主义转移。然而,托兰在战后的好莱坞几乎没机会打磨自己的摄影风格。1948年9月,他因心脏病突发而去世,年仅四十四岁。

——托马斯·沙茨

动画片

威廉·莫里茨(William Moritz)

美国卡通片的"黄金时代"

为了满足世界观众对米老鼠(Mickey Mouse)的狂热喜爱(仿效帕特·苏利文[Pat Sullivan]对奥托·梅斯默[Otto Messmer]的菲利克斯猫[Felix the Cat]的开发,一场将米老鼠商品化的运动进一步刺激了这种狂热),从1928年至1937年的十年间,迪士尼公司一共生产了一百部米老鼠主演的卡通片。在此过程中,他们设法让这个卡通人物均质化——乌贝·伊沃克斯(Ub Iwerks)最初在《疯狂的飞机》(Plane Crazy;又译为"飞机迷")和《威利汽船》(Steamboat Willie;又译为"汽船威利号")中塑造的米奇四肢细长,顽皮淘气,让猫和女士们备受折磨,而后来的米奇外形变得更丰满,脾气也更温和了——几乎是把它利用到了极致。幸运的

是,米老鼠卡通片中还产生了一批次要角色,如普鲁托(Pluto)、高飞(Goofy)和唐老鸭(Donald Duck),它们在自己的卡通片中担纲主演,一直延续到50年代中期。事实上,在后来最优秀的米老鼠卡通片如1935年的《米奇音乐会》(Band Concert)或1937年的《钟楼清扫工》(Clock Cleaners)里面,唐老鸭和高飞的戏份都跟米老鼠差不多。同样幸运的是,乌贝·伊沃克斯通过他1928年的《骷髅舞》,推动创作出第二批类似的有声卡通片"糊涂交响曲"系列(Silly Symphonies),它利用了民间传说和大自然中那些热情奔放或异想天开的主题。"糊涂交响曲"不受常规卡通片的公式制约,使迪士尼的工作人员有机会实验和扩展其动画制作技巧,他们经常获得奥斯卡奖:全彩动画片《花与树》(1932)和《三只小猪》(1933)凭借其动物主角多种多样的个性而获奖;《龟兔赛跑》(The Tortoise and the Hare;1935)、《乡巴佬》(Country Cousin;1936)和《老磨坊》(The Old Mill;1937)凭借其烘托氛围的多层次纵深效果获奖,此外还有《公牛费迪南》(Ferdinand the Bull;1938)和《丑小鸭》(The Ugly Duckling;1939)等也曾获奖。

"糊涂交响曲"系列中探索的技术进步,部分产生于迪士尼跟弗莱舍兄弟的竞争,后者跟所有幸存下来进入有声时代的动画片片厂一起,在20世纪30年代初不断生产出优秀的卡通作品。与越来越倾向于模仿真人的"生活幻想"式迪士尼产品不同,早期的弗莱舍卡通片酷爱风格化、讽刺画、脱离现实的变形、精心制作的反复循环、直接对观众说话以及不符合逻辑的情节发展,它们似乎是动画片固有的独特属性或潜能。跟弗莱舍的可可(Koko)相比,迪士尼的爱丽丝显得平凡而单调,可可的超现实主义越轨行为让他能够干预《模仿》(Modelling;1921)的创作过程,或者在《罪犯可可》(Koko the Convict;1926)中通过越狱,而在包围他的警察倾泻而入时将曼哈顿埋掉。戴夫·弗莱舍(Dave Fleischer)发明了动画转描(rotoscope)系统,用来让卡通形象不可思议地模仿人的活动。迪士尼用转描技术创造出外表真实的人类形象。1934年,弗莱舍兄弟推出立体效果系统,它通过使用赛璐珞动画人物背后的三维模型来

让它们获得真实的纵深感。这时,为了与之抗衡,迪士尼推出了自己的多平面摄影机,通过调整几层移动的透明赛璐珞片,制造出类似的纵深感(独立动画制作人如洛特·赖尼格[Lotte Reiniger]和贝特霍尔德·巴托赫[Berthold Bartosch]从20年代就一直在做这种工作)。

然而,弗莱舍的天才不单表现在技术方面,而且也表现在他们将惊人的怪诞人物跟意味深长的象征结合起来的能力上。就像在古典寓言中一样,这种象征揭示了人类生活的内在真理。迪士尼的《花与树》赋予植物形象一幕毫不相干的陈腐通俗闹剧——下流的老男人与一对年轻的情人作对(后者最终大获全胜,喜结良缘)。而在弗莱舍片厂1931年那部《母牛的丈夫》(Cow's Husband)中,沙莫斯·库尔海恩(Shamus Culhane)却利用人和动物行为的关系,揭穿视斗牛为勇士运动的荒诞说法,并在公牛的一支优雅的芭蕾舞中达到影片的高潮。

在《神秘的莫斯》(Mysterious Mose;1930)中,威拉德·鲍斯基(Willard Bowsky)和特德·西尔斯(Ted Sears)创造了一部热门动画片,由新推出的性感贝蒂娃娃(Betty Boop)(当时她仍然有双狗狗那样的耳朵)主演,她爱上了一个貌似神奇的宾博(Bimbo),他能伴着卡布·卡洛维(Cab Calloway)的音乐跳舞,结果她却发现他是个机器人。宾博的神奇魅力部分来自他随着叙事逻辑发展而不断变化的能力,例如,他隐藏的心脏突然伸出来去"偷"贝蒂的心。当时鲍斯基正和拉尔夫·萨莫维尔(Ralph Sommerville)合作制作一个续集《流浪的米妮》(Minnie the Moocher;1932),该片可以说是伟大的动画电影之一。片中,贝蒂因为专制的父母而离家出走,却在她藏身的洞中遇到了一个"幽灵",他利用一些形象展示了都市里的邪恶阴谋和孩子们令人厌恶的行为,将主题曲的内容表现得栩栩如生:当小猫吸干了母猫的奶水时,她给他们一个奶瓶,却被小猫们变成一只水烟筒。鬼魂般的罪犯再现了一套套罪行,穿过监狱的铁栏,去享受电刑,并在重新开始他们的滑稽动作时嘲笑当局。这个幽灵是我们在影片开头看到的卡布·卡洛维的真人表演通过转描技术制作而成的,它强调了幽灵的卡通本质,就像精美的超现实主义水彩背景

巧妙地让紧握拳头的骷髅手从洞壁上出现一样。

《流浪的米妮》巧获成功，呼唤着另一部续集的制作，这个任务被分派给了绰号"医生"的罗兰德·克兰德尔（Roland "Doc" Crandall），他专门制作"画谜歌"（sing-along）卡通片，通过画谜双关语将流行歌曲一个字一个字地画出来。克兰德尔的《白雪公主》（*Snow White*；1933）跟这个童话完全不挨边，而只是靠一连串哑剧制造刺激：影片无缘无故地将七个小矮人、可可、贝蒂娃娃和女巫王后引入一个洞穴中，可可跳着卡布·卡洛维的舞蹈——而里面的歌词变成了《圣雅各救济院布鲁斯》（"St James Infirmary Blues"）的歌词（如"借酒浇愁"和"金币"等词语）——却仍然令人愉快。洞壁也画了一些警句，如一桌赌徒，或手持毒品和酒的骷髅，只是不如《流浪的米妮》中的那么精致。那年晚些时候，贝尼·沃尔夫（Bernie Wolf）和汤姆·约翰（Tom John）制作了另一部卡布·卡洛维动画片《山中老人》（*Old Man of the Mountain*），这是弗莱舍片厂最差劲的电影之一。片中也模仿了早期用骷髅装饰的洞壁，但画得粗糙，且毫无意义，同时一个乏味而站不住脚的故事讲述贝蒂娃娃拜访一个性感但邪恶的男人，他给一个小镇带来威胁，在他醒来时留下无数私生子。

这种空虚薄弱不仅反映了那些勉强制作的影片耗尽了这个题材，也反映了《制片守则》愈加严厉的束缚，正是它毁掉了贝蒂娃娃的流行，要求将她的性感隐藏起来，把她变成个平淡乏味的女人，有一条狗和一个爷爷。弗莱舍兄弟将他们的注意力转向另一个明星：大力水手（Popeye）（《制片守则》尚未禁止肆无忌惮的暴力），他那一百多部成功的卡通片确立了一种崭新的"捣乱"类型（mayhem genre），在随后的一系列模仿之作中达到鼎盛，其中包括米高梅的《猫和老鼠》（Tom and Jerry；比尔·汉纳[Bill Hanna]/乔·巴伯拉[Joe Barbera]制作；1940—1967）、华纳的《金丝雀与傻大猫》（Tweetie/Sylvester；鲍勃·克朗佩特/弗里茨·弗雷朗制作；1944—1964）以及《哔哔鸟和大灰狼》（Roadrunner/Coyote；查克·琼斯[Chuck Jones]制作；1949，1952—1966）等系列。

正当弗莱舍兄弟开始衰落时，华纳兄弟公司的卡通制作组却进入全

盛期。最初的两个动画人物普普通通,不管是 1930—1933 年由原迪士尼动画老手休·哈曼(Hugh Harman)和鲁迪·伊辛(Rudy Ising)创造的非裔美国人陈腐形象博斯科(Bosko),还是 1933—1935 年弗里茨·弗雷朗(Friz Freleng)创造的巴迪(Buddy),都跟弗莱舍的宾博类似。但此后的 1936 年,华纳雇用了天马行空的特克斯·埃弗里(Tex Avery)和弗兰克·塔西林(Frank Tashlin;他有制作哈尔·罗奇[Hal Roach]真人喜剧动作片的经验),使用新角色猪小弟(Porky Pig),通过模仿人类行为的快节奏电影滑稽表演,将该片厂的动画片再次推进到一个辉煌时代。1937 年和 1938 年,鲍勃·克朗佩特(Bob Clampett)和查克·琼斯接连加入他们,帮助创造了另外三个令人难忘的人物达菲鸭(Daffy Duck)、埃尔默(Elmer Fudd)和兔巴哥(Bugs Bunny),他们的职业生涯将持续到 60 年代。片中的滑稽噱头跟连贯的情节、对名人的讽刺模仿以及直接诉诸观众——这些都是弗莱舍的风格,在华纳的动画片中继续得到利用——联系起来,参与制片的各种人才似乎也维持了这种想法,就像三部经典动画片中表现出来的那样:在 1938 年的《达菲鸭在好莱坞》(*Daffy Duck in Hollywood*)里,埃弗里让狂躁的达菲扰乱了一部故事片的拍摄,然后达菲剪辑了一部讽刺的真人新闻片镜头集锦取代故事片;在 1940 年的《你该待在影片中》(*You Ought to Be in Pictures*)里,弗雷朗让达菲说服猪小弟退出华纳,但猪小弟在华纳竞争对手的摄影棚里经历了一场灾难性的历险后,(真人扮演的)华纳制片人利昂·施莱辛格(Leon Schlesinger)又重新雇用了他;在 1941 年的《猪小弟的试映》(*Porky's Preview*)中,埃弗里让猪小弟创作自己的动画片,跟小孩子画的线头画有点类似。

尽管在怀旧之情的笼罩下,这个时期被称为动画的"黄金时代"——确实,数千家电影院每周对卡通片的需求在美国养活了十家动画片片厂——但大部分卡通片都很平庸。特里通(Terrytoons)继续保持了默片时代的纪录,每年生产数百部不值一提的影片,一直到 1968 年,其巅峰或许要算 20 世纪 40 和 50 年代的"太空飞鼠"(Mighty Mouse)以及"喜鹊兄弟"(Heckle and Jeckle)。沃尔特·兰茨(Walter Lantz)继续生产迪

士尼默片时代创造的兔子奥斯瓦尔德（Oswald the Rabbit），直到1938年；他那个软弱无能的熊猫安迪（Andy Panda）和恼人的啄木鸟伍迪（Woody Woodpecker）（模仿早期荒唐可笑的达菲鸭）出现在1940年，小企鹅奇力·威力（Chilly Willy）出现在50年代，不过，兰茨虽然一直到1972年都在继续制作卡通片，但其灵感、幽默、设计和构思能力的水平都远远落后于迪士尼、弗莱舍和华纳。凡·博伊伦（Van Beuren）也勉强让其默片时代的《伊索寓言》维持到30年代中期，而哥伦比亚那个了无生气的"疯狂猫"（Krazy Kat）系列也撑到了1939年。

迪士尼和动画故事片

　　1934年，当沃尔特·迪士尼凭借米老鼠和糊涂交响曲系列登上成功的巅峰时，它也开始制作故事片长度的《白雪公主和七个小矮人》。在这部故事片于1937年12月完成之前（几乎来不及在洛杉矶举行圣诞节试映），迪士尼雇用了超过三百名人物动画师、设计师、背景画家和效果动画师。这意味着为动画片领域培养许多年轻的艺术家，并且从其他片厂挖走最优秀的动画人才，因此，诸如沙莫斯·库尔海恩、艾尔·欧格斯特（Al Eugster）、特德·西尔斯和格里姆·诺维克（Grim Nawick，他设计了贝蒂娃娃）等人都从弗莱舍来到了迪士尼。欧洲艺术家如古斯塔夫·腾格伦（Gustaf Tenggren）和阿伯特·胡尔特（Albert Hurter）绘制出充满灵感的草图，它们被迪士尼的动画团队转化为华丽、迷人、偶尔还有些可怕的电影。这支动画团队中包括一些孤僻的艺术家，如阿特·巴比特（Art Babbit）、约翰·赫布利（John Hubley）和比尔·泰特拉（Bill Tytla）（他们全都在1941年的罢工中离开了迪士尼），以及一群密切合作的核心艺术家，他们将继续创造随后迪士尼的大部分电影。这群艺术家包括吉姆·阿尔格（Jim Algar）、肯·安德森（Ken Anderson）、雷·克拉克（Les Clark）、克劳德·科茨（Claude Coats）、比尔·科特雷尔（Bill Cottrell）、乔·格兰特（Joe Grant）、威尔弗雷德·杰克逊（Wilfred Jackson）、奥利·

约翰逊(Ollie Johnson)、米尔特·卡尔(Milt Kahl)、沃德·金博尔(Ward Kimball)、埃里克·拉森(Eric Larson)、哈姆·勒斯克(Ham Luske)、弗雷德·莫尔(Fred Moore)、伍利·赖特曼(Woolie Reitherman)和弗兰克·托马斯(Frank Thomas)。

尽管《白雪公主》并非第一部动画故事片(埃德拉[Edera]列出了更早的八部同类影片,包括赖尼格[Reiniger]1926年的《艾哈迈德王子》[Prince Ahmed]、斯塔维奇[Starewitch]1930年的《狐狸的故事》[The Tale of the Fox]以及亚历山大·普图什科[Alexander Ptushko]1935年的《新格列佛游记》[The New Gulliver]),但仍获得非凡的成功(包括一项特别奥斯卡奖),对产业化的动画片生产造成了重要影响。在各个地方,人才都从卡通片领域流向动画故事片制作:派拉蒙公司坚持让弗莱舍兄弟制作一部与之抗衡的故事片,鼓动他们从纽约搬到物价更便宜的迈阿密(Miami),在那里,他们制作了两部动画故事片:《格列佛游记》(Gulliver's Travels;1939)和《小甲虫都市历险记》(Mr. Bug Goes to Town;1941)。《格列佛游记》显然是模仿《白雪公主》,虽然没有后者的魅力,却也风靡一时。《小甲虫都市历险记》1941年12月首映(刚好在美国参加"二战"之时),尽管在艺术上更胜一筹(带有弗莱舍公司适应都市环境的纽约电影的精神),结果却一败涂地。弗莱舍兄弟继续制作了一些短片,包括十二集的《石器时代》(Stone Age)卡通片(是60年代的《摩登原始人》[Flinstones]的先驱),但只有他们从1941年直至片厂于1944年倒闭前制作的十九集《超人》(Superman)卡通片获得了成功。

迪士尼继续每年生产大约一部动画故事片,直到20世纪50年代才减缓了生产速度。这意味着各制作团队要同时从事两个或三个项目的工作。迪士尼在1937年开始着手《小鹿斑比》(Bambi)、《木偶奇遇记》(Pinocchio)和《幻想曲》(Fantasia)的准备工作,《木偶奇遇记》于1940年2月首映,《幻想曲》于1940年12月首映,而《小鹿斑比》因战争、罢工以及1941年10月《小飞象》(Dumbo)的工作而拖延到1942年8月才首映。迪士尼华丽的动画片在《木偶奇遇记》故事书般的现实主义和《幻想曲》

富丽堂皇的图解古典音乐中达到顶点。由于战争和1941年的罢工,迪士尼的财务状况发生了变化,这要求他们更节俭地制作动画。生产《幻想曲》续集的计划改为制作两部基于流行音乐的短篇音乐合辑:《为我谱上乐章》(*Make Mine Music*;1946)和《旋律时光》(*Melody Time*;1948),这允许他们使用更简单的图形——部分是受玛丽·布莱尔(Mary Blair)充满灵感的草图启发,她钟爱大胆的程式化设计,尤其是在1943年的《致候吾友》(*Saludos amigos*)中。迪士尼的动画故事片——如《三骑士》(*The Three Caballeros*;1945)、《米奇与魔豆》(*Fun and Fancy Free*;1947)——开始包含更多真人演出的镜头,真人演出在《南方之歌》(*Song of the South*;1946)和《悠情伴我心》(*So Dear to my Heart*;1949)中占据了主导地位,导致迪士尼从《金银岛》(*Treasure Island*;1950)开始,制作了一些全部由真人演出的故事片。不过迪士尼也以比较松散的工作进度继续制作全动画故事片,如《伊老师与小蟾蜍大历险》(*Ichabod and Mr. Toad*;1949)、《灰姑娘》(*Cinderella*;1950)、《爱丽丝漫游奇境记》(*Alice in Wonderland*;1951)、《彼得·潘》(*Peter Pan*;1953)、《淑女与流浪狗》(*The Lady and the Tramp*;1955)和《睡美人》(*Sleeping Beauty*;1959)。

20世纪30年代末,工会组织和罢工给动画片厂造成沉重打击,它们的雇员抗议工作时间太长,工资太低,工作环境太差,而且没有医疗保健和养老金方面的福利:产业化卡通片的"黄金时代"主要建立在对动画艺术家和工匠的剥削之上。1937年反抗弗莱舍公司的罢工持续了六个月,让马克斯·弗莱舍心灰意冷,他一直把自己视为公平正派的雇主,把弗莱舍片厂看作一个幸福的大家庭;如今,家的感觉消失了,这家片厂也将在六年后倒闭。沃尔特·迪士尼也同样因自己片厂1941年的罢工而心灰意冷,并因此而在一定程度上失去了对动画片的兴趣,将注意力转移到纪录片和迪士尼乐园的想法上来。1941年的特里通罢工持续了九个月。随着"二战"和罢工使得许多人才从卡通行业退出,降低了生产速度,并鼓励制作人员采取一些走捷径的方法(包括反复使用一些俏皮话,动作不如以前复杂,设计也更简单了),大多数片厂都经历了产品质量逐

渐下滑的过程。

美国联合制片公司

一群在罢工后离开迪士尼公司的动画人才组建了美国联合制片公司(United Production of America；简称 UPA)，作为合作社，它对动画电影制作的所有方面，包括编剧、音乐、图形设计以及上墨和着色等实际工作，都给予了同等的重视。从 1948 年的《罗宾汉小阿飞》(*Robin Hoodlum*)到 1956 年的《乱穿马路者》(*Jaywalker*)(两部片子都获得了学院奖提名)，这种平等主义的态度促使一系列令人惊叹的卡通片得以产生，它们拥有现代的艺术式样、非暴力的文学脚本以及由当代作曲家创作的配乐。博贝·坎农(Bobe Cannon)的贡献尤其重要，他设计出独特的动作来表现角色性格或思想，而不是让每个动作都很真实。坎农导演了 UPA 的第一部获得奥斯卡奖的作品《砰砰杰拉德》(*Gerald McBoing Boing*；1950)，改编自苏斯博士(Dr Seuss)的一个故事，由胡尔茨和恩格尔负责设计和色彩，比尔·梅伦德斯(Bill Melendez)和坎农负责动画，加伊·库比克(Gail Kubik)作曲。1952 年，又有两部 UPA 动画片角逐奥斯卡奖，但没有成功，它们是《麦德兰》(*Madeline*)和时髦的《枪声砰砰响》(*Rooty Toot Toot*)，后者利用古老的歌谣《弗兰吉和约翰》("Frankie and Johnny")，讽刺了美国的司法系统。1953 年，UPA 有了更多成功之作，包括胡尔茨根据詹姆斯·瑟伯(James Thurber)的作品改编的《花园里的独角兽》(*Unicorn in the Garden*)，以及特德·帕米利(Ted Parmelee)和保罗·朱利安(Paul Julian)根据埃德加·爱伦·坡(Edgar Allan Poe)的小说改编的《泄密的心》(*The Tell-Tale Heart*)，它用超现实主义的绘图表现了这个经典的恐怖故事，开启了戏剧性卡通片向严肃主题发展的道路。

UPA 在制作这些艺术影片的同时，也为广告片创造了一些新鲜的概念，并凭借他们为斯坦利·克雷默(Stanley Kramer)1952 年的影片《四张广告》(*The Fourposter*)的独特贡献，成为故事片动画标题制作的先驱。

这些商业冒险如此成功，以至于 UPA 在纽约和伦敦开办了专门制作标题和广告的片厂（乔治·邓宁［George Dunning］在这两家片厂工作）。UPA 也以"脱线先生"（Mr Magoo）为主角，制作了共达五十多集的系列卡通片。"脱线先生"在赫布利 1949 年的《爵士熊》（*Ragtime Bear*）中初次亮相，他的寿命超过了 UPA，因为在 UPA 的大多数核心人才离开后，哥伦比亚公司还在继续制作这个系列的卡通片。

几年之中，UPA 就不可逆转地改变了商业动画片。其他片厂试图模仿他们的风格，特克斯·埃弗里——博贝·坎农为他 1949 年的米高梅经典动画片《乡村小红帽》（*Little Rural Riding Hood*）设计了动作，巧妙地将城市狼和乡村狼区分开来——公然将 UPA 那部 1949 年的《魔笛》（*The Magic Flute*）移植到自己 1952 年的《魔力指挥家》（*The Magic Maestro*）中（他也在里面加上了暴力和种族主义者的老套形象）。在为诺曼·麦克拉伦（Norman McLaren）拍摄的一部纪念集萃中，格兰特·芒罗（Grant Munro）和伊夫林·兰巴特（Evelyn Lambart）回忆起整个加拿大国家电影局（National Film Board of Canada）动画组的成员在渥太华（Ottawa）的埃尔金电影院（Elgin Cinema）站成一排（在雪地里），去观看 UPA 的最新卡通片以获得灵感。UPA 卡通片在南斯拉夫和其他东欧国家放映，鼓励那里的动画师放弃模仿迪士尼的努力，而采用现代的民间式样。与此同时，迪士尼也试图在与 UPA 的竞争中走向现代化，讽刺的是，迪士尼片厂在十年内获得的第一座奥斯卡奖居然凭借的是沃德·金博尔于 1953 年上映的那部极端风格化的作品《嘟嘟、嘘嘘、砰砰和咚咚》（*Toot, Whistle, Plunk and Boom*）。

电视也加快了戏剧性卡通片的衰落，它让电影院的观众减少，直到卡通片成为可有可无的奢侈；它挖走了动画制作人才，让他们去做更有利可图的工作——制作电视卡通片。UPA 拥有自己的电视秀《砰砰杰拉德秀》（*Gerald McBoing Boing Show*），从 1956 年 12 月持续到 1958 年 10 月，既播 UPA 的经典卡通电影，也播新制作的卡通片，包括一套令人难忘的艺术连续片，从 18 世纪日本艺术家东洲斋写乐（Sharaku）（如《狐

仙画家》[The Day of the Fox],悉尼·彼得森和阿伦·扎斯洛夫[Alan Zaslove]制作),到当代抽象表现主义(如《正在表演的画家》[The Performing Painter],约翰·惠特尼[John Whitney]、厄尼·平托夫[Ernie Pintoff]和弗雷德·克里平[Fred Crippen]制作)。UPA艺术家比尔·胡尔茨(Bill Hurtz)、皮特·伯恩斯(Pete Burnes)、特德·帕米利和卢·凯勒(Lew Keller)到杰沃德制片公司(JayWard Production)去制作电视卡通片系列《鹿兄鼠弟》(Rocky and Bullwinkle)。比尔·汉纳和乔·巴伯拉(Joe Barbera)离开米高梅,创立了自己的公司,制作了几套流行的电视卡通连续片,包括《瑜伽熊》(Yugi Bear)、《摩登原始人》(The Flingstones)和《杰森一家》(The Jetsons),后者不仅是一套极其"有限的动画片",而且严重依赖更适合真人情景喜剧的语言脚本。到1960年,生产戏剧性卡通片的片厂动画小组已经不复存在了。

欧洲的动画

《幻想曲》的壮丽辉煌固然让人眼花缭乱,兔巴哥的滑稽表演也逗人喜爱,但这个时代真正伟大的动画片并非出自美国片厂——虽然热切的商业化努力将继续促销老片厂的产品,而电视也继续反复播放它们,让它们获得熟悉的怀旧感——而是出自独立艺术家的家庭工作室和小片厂。对这些独立动画师而言,声音不是问题,因为他们的艺术并不依赖同样适用于真人表演的语言喜剧,而是依赖移动的图形的神奇魅力以及作为动画核心特质的变形的潜力。很多这样的动画师都有专门为其默片时代电影创作的配乐,并且在有声片时代继续这样的做法。沃尔特·鲁特曼的《光之游戏,作品一号》(Lichtspiel Opus I/Light Play, Opus 1)完全是部抽象电影,在玻璃上绘制,然后用各种色彩在胶片上手工上色。1921年4月,该片在法兰克福电影院首映,马克斯·布廷(Max Butting)特意为它谱写了同步的弦乐五重奏(鲁特曼自己在其中演奏大提琴)。鲁特曼又创作了三部抽象的"光之游戏"动画电影,然后将在他1927年

那部充满诗意的纪录片《柏林:城市交响曲》(Berlin: Symphony of a City)中享受到巨大的成功(埃德蒙·梅塞尔[Edmund Meisel]为该片创作了一套特殊的配乐),并将继续拍摄真人电影,不过他的朋友奥斯卡·费钦格(Oskar Fischinger)——他也是从20年代初开始创作抽象动画片的——则会继续制作"彩色音乐"电影,直至50年代。费钦格早期的"无声"电影使用现场音乐,包括一部壮观的多重投映作品《R-1:形式之戏》(R-1, ein Formspiel/ R-1, a Form Play; 1927),最初用亚历山大·拉斯洛(Alexander Laszlo)的钢琴音乐伴奏,后来则由一支打击乐队演奏音乐。除了抽象影片,费钦格也创作了一些具象派的卡通片,来为他的其他工作提供资金,并创作了一部惊人的实验动画代表作《精神建筑》(Seelische Konstruktionen/ Spiritual Constructions; 1927),用流畅的侧面剪影变形表现了两个醉鬼在酒吧里打架再趔趔趄趄回家的幻觉。1929年,当有声电影的风气扫过德国时,费钦格说服埃勒克特罗拉唱片公司(Electrola Records)允许他使用他们的唱片录制音轨,作为交换,他将在片尾字幕中标明唱片的品牌名称和序号来为该公司作广告,因此,他的《研究》(Studies)成为MTV视频剪辑的始祖。《研究》系列享誉国际,并在多个电影节上获奖,在1933年纳粹攫取德国的政权之前,费钦格一共完成了该系列中的十四集,另外还有几集没有完成,因为没有审查机构会向这样一部"堕落的"抽象电影发放许可证。不过,他把自己的第一部彩色电影《圈子》(Kreise/ Circlesl; 1933)作为广告电影卖给了托尼拉格(Tolirag)广告公司,从而争取到了许可证,后者在里面插入了一条片尾字幕:"托尼拉格可传播到任何圈子"。费钦格也通过广告片《莫瑞提香烟行动起来》(Muratti greift ein/ Muratti Gets in the Act; 1934)大获成功,该片表现烟卷排队进入赛场,表演滑冰之类的体育项目,利用了当时的奥运热。凭借从这些广告片中获得的利润,他偷偷制作了另一部彩色抽象电影《蓝色构图》(Composition in Blue/ Komposition in Blau; 1935),片中,色彩鲜艳的管子和圆柱滑过装有镜子的空间。他没有获得正式许可证就将《蓝色构图》拿去放映,尽管获得了热情洋溢的影评,纳粹政府却极为不

满。幸好派拉蒙鼓动他离开德国,来到好莱坞,在这里,他开始为《1937年黄金播音员》(The Big Broadcast of 1937)制作一个片段。但费钦格的那个片段《快板》(Allegretto；1936)没有被这部黑白故事片采用,因为他坚持让自己的作品保持彩色。当他用一笔古根海姆的基金从派拉蒙买回《快板》并把它作为一部短片来发行时,该片因为其复杂的赛璐珞动画而赢得一片喝彩,被视为一部完美饱满的视觉音乐作品,那一层层图案和逐渐演变的精致色彩跟拉尔夫·雷格(Ralph Raiger)的交响爵士乐完美匹配,不可思议。米高梅将费钦格 1937 年的《视觉诗歌》(An Optical Poem)作为短片在各电影院发行。他为迪士尼的《幻想曲》工作了一年,却厌恶地离开了,因为他的所有设计都遭到改动。他最后的两部杰作《广播动力学》(Radio Dynamics；1941—1943；这是他受奥逊·威尔斯雇用为《全是真的》[It's All True]工作时制作的)和《活动绘画作品一号》(Motion Painting No. 1；1947)都探索了将绘画转变为电影的潜力:《广播动力学》在无声的抽象拼贴画中用画好的形象做成极端蒙太奇(radical montage),而十分钟长的《活动绘画作品一号》通过每画一笔拍一格的方法,表现了一副绘画的创作过程。《活动绘画》在 1949 年的布鲁塞尔实验电影节(Brussels Experimental Film Festival)上赢得了大奖。

洛特·赖尼格雇沃尔特·鲁特曼和贝特霍尔德·巴托赫担任动画师,为她的第一部动画故事片《艾哈迈德王子历险记》(The Adventures of Prince Ahmed/ Die Aventeure des Prinzen Achmed；1926)工作,经过三年的合作,他们复杂的多层动画制作技巧更加精益求精了。《艾哈迈德王子历险记》的配乐由沃尔夫冈·策勒(Wolfgang Zeller)作曲,赖尼格的第二部动画故事片《怪医杜立德和他的动物们》(Doktor Dolittle und seine Tiere/'Dr Dolittle and His Animals'；1928)则由保罗·德素(Paul Dessau)、屈特·魏尔(Kurt Weil)和保罗·欣德米斯(Paul Hindemith)创作配乐。赖尼格的有声短片也使用音乐作为其剪影的补充,例如 1933 年那部《卡门》(Carmen),配乐采用比才的乐曲,突出了女权主义对这部歌剧冷嘲热讽的重述:在她的故事中,那个吉卜赛姑娘比那个士兵和斗牛

士都更聪明,最后她就像古代的克里特女祭司一样,在公牛的牛角上跳舞。赖尼格完成了三十五部有声片,大多数都改编自童话故事或歌剧,她还为一些故事片和广告片制作了特效。

贝特霍尔德·巴托赫在为洛特·赖尼格的两部动画故事片工作前,制作了几部政治动画片。当他重新开始他的个人工作(在搬到巴黎去之后)时,他将来自弗兰斯·马瑟雷尔(Frans Masereel)木刻作品的主题铸造成一部半小时长的大片《思想》(The Idea/ L'Idée; 1932),影片将自由、平等、博爱思想赤裸裸的真理拟人化(用一个裸体女性代表,因为在欧洲语言中,抽象思想的词性是阴性),讲述她从出生到独自殉难,再到大众的社会斗争和战争,最后作为抽象的星座而被尊奉为神。基于马瑟雷尔作品的木刻形象边缘粗糙,为了加以平衡,巴托赫用细腻的肥皂在一层层玻璃上画出线条,从后面照明,创造出柔和的明亮外形,并且按照爱森斯坦的动态风格,"编辑"他的影像(大多数都是在拍摄中策划出来的)。阿瑟·霍内格(Arthur Honegger)为该片谱写了令人兴奋的配乐,用的是一种新型电子乐器马第诺琴(Les Ondes Martinot),它怪异的音质强调了这种思想显现时的神奇场面,通过爵士乐的节奏衬托霓虹灯闪烁的大街的生动形象,并用音乐表示罢工者与士兵的最后战斗升级。巴托赫栖身于一家巴黎电影院的小阁楼里,花了三年多的时间,完全靠自己制作出了这部动画电影的五万格画面(其中很多都要做多达十八层的叠印)。在英国电影制片人索罗尔德·迪金森的资助下,巴托赫完成了第二部彩色的和平主义动画影片《圣弗朗西斯,又名梦魇与梦想》(St Francis, or Nightmare and Dreams/ François, ou cauchemars et rêves; 1939),以及一部反对希特勒的讽刺电影,但纳粹在占领巴黎后,销毁了《思想》的原底片和另外两部电影的所有拷贝。尽管花在《圣弗朗西斯》上的数年辛苦工作化为乌有让巴托赫感到沮丧,但他还是开始制作又一部影片,内容涉及光和宇宙,当他于1968年去世时,这部作品尚未完成。利用英国和法国幸存的拷贝,《思想》一片得以重建,凭借其美丽的意象、恢弘的社会内容以及感人至深的人性,它至今仍是一部成就非凡的动

画片。

书籍插图画家亚历山大·阿列克谢耶夫(Alexandre Alexeieff)和克莱尔·帕克(Claire Parker)(在巴黎工作的俄国人和美国人)观看了费钦格的黑白片《研究》、费尔南德·莱热(Fernand Léger)的《机械芭蕾》(*Ballet mécanique*)以及巴托赫的《思想》后,开始迷上了栩栩如生的"视觉音乐",它既有石版画的精致,又有音乐的流畅性。他们发明了一种针幕动画(Pin Screen),这是一块带五十万颗针的白板,任何针都可平平地钉到板子上,露出白色,或者从板子后面慢慢往前推针,表现灰色向黑色的渐变。他们1933年的《荒山之夜》(*Une nuit sur le mont chauve*/ *A Night on the Bare Mountain*)通过一些怪异的形象——如一个美丽的女孩和一个丑陋的女巫之间的打斗,在她们打斗时,女孩变得越来越老,越来越憔悴,而女巫却重新获得了活力与美貌,这个有关自然循环的暗喻令人难忘——巧妙地描绘了穆索尔斯基的那首同名乐曲。帕克和阿列克谢耶夫还制作了许多动画广告(其中有一些交给了巴托赫)。"二战"期间,他们逃亡到美国,用一百万颗针做了一个更复杂的针幕,后来又为加拿大国家电影局工作,将一首法国兼加拿大民歌《路过》(*En Passant*/ *Passing By*)变成了可爱的视觉化作品。战后,他们回到巴黎,为奥逊·威尔斯1962年的《审判》(*The Trial*)制作了动画片段,将果戈理的一部短篇小说改编成同名无词动画《鼻子》(*The Nose*;1963),又为穆索尔斯基的作品创作了两部动画电影:《图画展览会》(*Tableaux d'une exposition*/ *Pictures from an Exhibition*;1972)和《三个主题》(*Trois themes*/ *Three Themes*;1980)。

侨居巴黎的英国画家安东尼·格罗斯(Anthony Gross)也从平面艺术转向动画电影,给充满想象力的文雅动画剧集带来了别致的式样,很像文学中的短篇小说。他的头两部电影已经失传,但第三部,即《生命之乐》(*Joie de vivre*;1934),却是很有启发性的杰作,抓住了两次世界大战之间那一二十年的装饰艺术的精髓。这部影片情节简单——两个女孩闯入一家电厂,被一名警卫追赶,而他只是想把一只弄丢的鞋子还给她们——主要是为表现那些令人目不暇接的奇异想象提供借口:女孩们从

高压线上翻跟斗,为了躲开追逐者而变成花朵,在用现代派图案表示的水中游泳,攀爬铁路而让快速列车彼此上下迂回交叉行驶,并和她们的新朋友即那名警卫一起,骑着自行车飞上天空。这部影片的魅力既来自完美的编舞,也来自精致的绘图:从一只青蛙的视角看熟睡的警卫,为一朵凋谢的花儿送葬的队列,或者森林里的殉道者雕像。格罗斯自己设计和制作了这部影片的动画,并跟一名富有的美国艺术家赫克托·霍平(Hector Hoppin)以及各自的妻子一起绘制了一万七千张赛璐珞。蒂博尔·豪尔绍尼(Tibor Harsanyi)为影片谱写了配乐,优雅而幽默地烘托了片中的形象。1935年,纽约现代艺术博物馆(The Museum of Modern Art)买下了该片的若干拷贝,因此这部电影在美国非常有名,并影响了美国后来的卡通作品的风格化。

在《生命之乐》辉煌成功的首映式之后,格罗斯回到伦敦,为亚历山大·科尔达制作一部卡通片《猎狐》(*The Fox Hunt*;1936)。他巧妙的用色给这部嘲讽上流社会猎狐运动——用奥斯卡·王尔德(Oscar Wilde)的俏皮话说,是"不会说话的动物追踪不能吃的动物"——作品增添了额外的荒谬感。接着,格罗斯又将儒勒·凡尔纳(Jules Verne)的《八十天环游地球》(*Around the World in Eighty Days*)改编成一部故事片长度的动画电影,但在"二战"开始前还未完成,1955年,幸存下来的一个片段作为短片《印第安幻想曲》(*An Indian Fantasy*)而上映。凡尔纳这个故事的其他片段的幸存草图以及另外三个未完成的项目都让人感到非常惋惜,因为格罗斯没能为自己的制片工作找到更多商业支持。

具有讽刺意味的是,纳粹时代的压抑也造就了三部精彩的动画电影。当戈培尔再也无法为德国进口好莱坞影片时,他下令所有能够生产动画片的片厂开始制作卡通片,以便在德国及其征服的领土上填满电影院的节目单。汉斯·菲舍尔克森(Hans Fischerkoesen)从1921年就开始制作动画广告片,并把精力完全投入这种类型,到"二战"爆发前一共创作了一千多部。在戈培尔的命令下,他让自己那群规模不大的员工改行制作了三部卡通片:《沧桑曲调》(*Weather-Beaten Melody/ Verwitterte Melo-*

die；1942)、《雪人》(*The Snowman/ Der Schneemann*；1943)和《蠢鹅》(*The Silly Goose/ Das dumme Gänslen*；1944)。菲舍尔克森是个反纳粹的和平主义者，他设法在所有三部影片中隐藏了颠覆性的信息，由于影片在技术上的巧妙设计，它们并不会受到查禁。在德国，爵士乐作为堕落的非裔-犹太艺术而被官方禁止，但《沧桑曲调》表现一只蜜蜂发现一张丢弃在草地上的唱片，接下来就用她的蜇刺播放唱片中的爵士乐，让森林里的动物欢欣雀跃，他们翩翩起舞，有时组成一对对混种族舞伴。在《雪人》一片中，雪人如此渴望逃脱冬季的严酷世界，他藏到一个冰箱里，直到夏季，虽然他融化掉了，但这么做仍然是值得的。而蠢鹅则是个不愿墨守成规的人物，她拒绝排成一行行进，或者像她的小鹅一样锻炼身体，虽然她一开始被狡猾奸诈的狐狸欺骗，却发现了他囚禁和折磨动物们的真相，于是让其他动物帮忙将他赶走，让他的受害者获得自由。这三部卡通片每部都使用令人眼花缭乱的纵深效果，在一层层赛璐珞上加以调整，以模拟运动着的摄影机。每部卡通片都包含许多欢快、美丽而滑稽的瞬间，因此它们能在创造影片时的严酷环境中幸存下来。战后，菲舍尔克森回到广告片制作行业，并凭借他那些巧妙的广告赢得许多大奖。

在这个时期，还有很多其他艺术家制作了精美的动画片，其中有三位尤其值得一提——尽管他们只是巨大的冰山露出的山尖。在纳粹时代之前，匈牙利人乔治·帕尔(George Pal)在德国工作，然后逃到荷兰，为飞利浦公司制作木偶动画广告片。当他1940年逃到美国后，他留在荷兰的员工作为助理动画师以及描线和着色的艺术家而为菲舍尔克森工作。从1940年到1949年，帕尔为派拉蒙制作了一些木偶卡通片(Puppetoon)，包括一系列以黑人滑稽乐队歌手贾斯珀(Jasper)为主角的影片，以及那部经典的《大喇叭突比》(*Tubby the Tuba*；1947)，该片非暴力的建设性故事以及当代风格的配乐都很接近UPA的作品。1950年之后，帕尔利用自己的动画技艺为奇幻片和科幻故事片制作特效。

保罗·格里莫(Paul Grimault)从1936年开始制作电影。他1943年

那部《稻草人》(L'Épouvantail/ The scarecrow)跟菲舍尔克森的作品一样，都带有抗议纳粹的寓意，但缺乏那位德国人的魅力和雅致。但《小小锡兵》(Le Petit Soldat/ The little soldier；1947)却是一部老少咸宜、感人至深的经典动画片，其脚本由雅克·普雷韦(Jacques Prévert)根据汉斯·克里斯蒂安·安徒生(Hans Christian Andersen)的童话改编。他的故事片《牧羊女和扫烟囱少年》(La Bergère et le ramoneur/ The Shepherdess and the Chimneysweep)也是普雷韦根据安徒生的作品改编的，在20世纪50年代初作为时长一小时的未完成作品上映，获得相当的好评，但他到1979年才完成这部作品，并以"国王与小鸟"(Le Roi et l'oiseau/ The King and the Bird)为标题发行。

在日本，大藤信郎(Noburo Ofuji；1900—1961)制作了一些无声剪影动画片，用的是一层层半透明的传统和纸，这不仅是为了获得细腻的效果，例如在1924年的《坐在樱花树下》(Haname-zaki/ Sitting beneath the Cherry Blossoms)那样，而且也是为了创造出富于动感的动作，就像在1927年的《鲸》(Kujira/ The Whale；1953年重新制作成彩色动画片)那样。他那部1955年的《幽灵船》(Yurei Sen/ The Phantom Ship)在威尼斯电影节上获奖，而他最后的影片则是故事片长度的《佛陀的一生》(Shaka no Shogai/ Life of Buddha；1961)。

特 别 人 物 介 绍

Bugs Bunny
兔巴哥

(约1940—)

很多动画人物都曾如明星般风靡一时：菲利克斯猫、米老鼠、贝蒂娃娃、唐老鸭、猪小弟等等，其中，兔巴哥仍为成千上万的观众所喜爱。他

是一个神话原型的化身,是流浪汉小说式江湖骗子中的幸存者,他们在中世纪日本的鸟兽战画(Choju Giga)中和欧洲的捣蛋鬼提尔(Tyl Eulenspiegel)身上、美洲原住民的科约特(Coyote)传说中、非洲的兔子佐莫(Zomo)以及兔巴哥的非裔美国后代布雷尔兔(Br'er Rabbit)身上都有体现。巴哥拥有海明威式"压力下的优雅",但绝不受限制。他是千面英雄,能够在转瞬之间换上任何伪装,不管是装扮成卡门·米兰达(Carmen Miranda)还是衰弱不堪的老人。巴哥总能立刻想出充满机智的回答,能够应付任何环境,掌握任何比赛活动,不管是拳击、棒球还是斗牛。他有卓别林那样富于创意的装腔作势,也有克拉克·盖博那样冷静的随机应变,在需要的时候啃根胡萝卜。巴哥拥有我们所有人都渴望拥有的品质:温文尔雅又无所不能。

兔巴哥出生于"白蚁台屋"(Termite Terrace),这是华纳兄弟公司的利昂·施莱辛格(Leon Schlesinger)动画片制作小组所在地。他的直系祖先是马克斯兔(Max Hare),迪士尼公司1935年荣获学院奖的《龟兔赛跑》一片的人物,由加拿大动画师查理·索尔森(Charlie Thorson)设计的,此人后来转投到华纳旗下。华纳的第一个机灵的兔宝宝出现在弗兰克·塔西林(Frank Tashlin)1937年的作品《猪小弟的建筑》(*Porky's Building*)中,是个小角色。在绰号"巴哥"的本·哈德韦(Ben "Bugs" Hardaway)1938的《猪小弟猎兔》(*Porky's Hare Hunt*)中,这只兔子疯疯癫癫的狂躁性格跟达菲鸭几乎毫无二致。在哈德韦1939年的《吓人的兔子》(*Hare-um Scare-um*)中,索尔森重新设计了这只兔子的性格,让他变得相当的酷,故事也涉及猎兔,但这次兔子的机灵就跟巴哥很像了,虽然还不完全具备查克·琼斯(Chuck Jones)在1940年3月的《埃默的袖珍相机》(*Elmer's Candid Camera*)中表现的那种圆滑的优雅。

更成熟的兔巴哥出现在1940年7月的《疯狂的兔子》(*Wild Hare*)中,由特克斯·埃弗里制作。他最先露出来的实际上是一只柔软的胳膊和手,显然是从他的洞里伸出来抓胡萝卜的,四只手指灵巧地分辨出蔬菜和猎人的枪管。巴哥的第一句台词"What's up, Doc?"("怎么了,伙

有声电影(1930—1960)

计?")是他啃胡萝卜时对猎人说的,已经成为他"超酷"的自信的终极象征——也成了英语中的一句俗语。他夸张的装死场面是为了羞辱那位猎人而上演的,其中包括优雅的芭蕾舞步,温和地揶揄了伯恩哈特和嘉宝的《茶花女》。在片中,巴哥亲了埃尔默(Elmer Fudd)三次,部分原因只是为了迷惑他,但部分原因也是表示他对这位猎人没有恶意。最后,巴哥装作象征着美国革命的受伤笛手开拔离去了。

兔巴哥作为一个能干、机智的胜利者初次登场时,正值第二次世界大战爆发,这对他成为英雄颇有助益。正如他的发展成形有很多人参与,同样,他主演的一百六十多部电影也曾经由弗里茨·弗雷朗(Friz Freleng)、鲍勃·克朗佩特、鲍勃·麦金森(Bob McKimson)和查克·琼斯交替执导,梅尔·布兰克(Mel Blanc)用自己无与伦比的声音给他配音,卡尔·斯托林为他提供了配乐,此外还有诸如迈克尔·马尔泰塞(Michael Maltese)和特德·皮尔斯(Tedd Pierce)这样的编剧为他编写故事和俏皮话。而弗吉尔·罗斯(Virgil Ross)和博贝·坎农(Bobe Cannon)等动画师的天才则赋予兔巴哥独特的动作风格。

很难在兔巴哥的导演中找出一位作者式导演,这使得他的个性奇迹更加令人吃惊。在1943年那部美妙的讽刺剧《幻想曲:一支陈腐的协奏曲》(Fantasia, A Corny Concerto)中,鲍勃·克朗佩特和弗兰克·塔西林可以让巴哥成为一名芭蕾舞女演员,而在1957年那部让人瞠目结舌的《歌剧兔巴哥》(What Opera, Doc?)里,查克·琼斯则让巴哥以首席歌剧女高音的全新面貌出现,生动的现代色彩和设计,以及绝妙的电影时空动态,让他显得更加耳目一新。巴哥复杂多样的出身甚至会让人怀疑我们这只可爱的兔子究竟是男还是女,因为巴哥能够毫不费力地在两种性别表现之间来回转换:在1949年查克·琼斯那部《音乐兔巴哥》(Long-Haired Hare)中,巴哥一会儿作为轻浮的少女粉丝而出现,一会儿又讽刺地模仿奥波德·斯托科夫斯基。

兔巴哥要等到1958年才会因为他在《兔巴哥骑士》(Knighty Knight Bug)中的表演而获得一项学院奖(跟弗里茨·弗雷朗和尤塞米特·山姆

[Yosemite Sam]分享)。即便在他 1964 年的最后一部卡通电影拍完之后,他还会继续在电视特别节目和汇编的电影集子中出现,并且还客串了 1988 年的迪士尼故事片《谁陷害了兔子罗杰》(*Who Framed Roger Rabbit*)。巴哥的电影仍将不停地在电视和录像带中反复重播。1985 年,他在好莱坞星光大道(Hollywood Boulevard)留下大名,确立了他的明星地位。

——威廉·莫里茨

类型电影

电影与类型

里克·阿尔特曼

类型先于电影产生

"genre"(类型)一词借自法语,是从拉丁文"genus"演变而来的,意思是"种类"或"类型"。类型的概念在文学分类与评价方面有着重要作用,尤其是16和17世纪法国和意大利亚里士多德学派(Aristotelian)复兴以来。在文学研究中,术语"类型"有很多用法,指各种文本之间不同种类的区分:可按表现方式区分(史诗/抒情诗/戏剧),按文本与现实的关系区分(虚构/非虚构),按风格层次区分(史诗/小说),按情节类型区分(喜剧/悲剧),按内容的性质区分(感伤小说/历史小说/冒险小说)等等。

为了让这种混乱的局面变得秩序井然,19世纪的实证主义产生了以科学方式研究文学类型的做法,最初模仿林奈对动植物的双命名法(即每个单独的物种都通过两个分别表示属和种的拉丁文词语来确认),接着又出现了更持久的计划,把对类型历史的研究建立在达尔文有关属和种的进化论的基础上。世纪之交前后,正当电影从新奇玩意儿转变为有利可图的全球产业之时,这些求助于科学模式来定义"类型"概念的努力达到了顶点,但并未让这个概念变得准确,不过,在对大量文本进行整理分类时,这些类型标志仍被继续广泛用作宽泛的类型。

早期的电影类型

在电影产生之初,单部的电影往往根据其长度和题目来辨别,只以最散漫的方式使用类型术语(如19世纪90年代末的"打斗电影",1904年之后的"故事电影")。1910年前后,当电影生产终于超过市场需求时,类型术语越来越多地被用来辨别和区分影片。文学类型主要是针对理论问题或大规模分类的实际需要(如图书馆布置)而产生的,而早期的电影类型术语则被用作电影发行商和放映商的简略交流方式。

最早的电影类型术语普遍借自现存的文学或戏剧语言(如"喜剧"和"浪漫故事"),或者只是简单地描述主题(如"战争片")。接下来的电影类型词汇往往来自专门的电影制作实践(如"动画片"、"追逐片"、"新闻片"或"艺术片")。然而,随着电影制作在第一次世界大战后逐渐变得标准化,类型术语也变得越来越专业化,不再表示文学或戏剧传统的宽泛种类,而表示电影两大品系——情节剧和喜剧——的各种分支类型。1910年前,在美国,发行商和放映商经常使用一个特殊化的形容词和一个一般化的名词来描述各种电影类型(如"追逐喜剧"或"西部情节剧")。在后来的默片时代,那个名词往往被丢掉,而形容词则发挥了实词的作用。于是"闹剧"(slapstick)、"笑剧"(farce)和"滑稽剧"(burlesque)成了单独的类型而不止是喜剧的几个种类。同样,归入情节剧的电影也被一些一般术语的用法所掩盖,如美国的"西部片"(Western)、"悬疑片"(suspense)、"恐怖片"、"连续片"(serial)或"游侠剑客片"(swashbuckler),德国的"室内剧电影"(Kammerspiel),法国的"通俗喜剧片"(boulevard film),以及日本的"时代剧"(jidaigeki/period film)或"现代剧"(gendaigeki/film of modern life)。

片厂时代的类型电影

在处理类型术语时,区分类型概念对电影生产到消费过程中的各种

参与者所起的作用非常重要。有三个角色尤其必须辨认出来。

1. 制片：类型概念为生产决策提供了模板。作为一种心照不宣的知识，它为制片团队成员提供了有利的交流方式。
2. 发行：类型概念提供了区分产品的基本方法，因此是制片商和发行商之间或发行商和放映商之间的简略交流方式。
3. 消费：类型概念描述了观众参与的标准模式。同样，它也有助于放映商和观众之间或观众与观众之间的交流。

从定义上说，所有电影都属于某种或某几种类型，至少在发行种类上说是这样，但只有某些电影是根据特定的类型（或反类型）模式特意生产和销售的。当类型概念的使用仅限于描述时——出于发行或分类目的使用它时普遍是这样——我们会说"电影类型"。然而，当类型概念在电影生产和消费过程中发挥更积极的作用时，我们说"类型电影"就更恰当，由此也就认可了类型辨别在多大程度上成为观影的一个构成成分。

那些刚刚产生或正在演变中的电影业以薄弱的电影类型为特征，而类型电影则产生于成熟的电影业，如美国、法国、德国和日本在两次世界大战期间发展起来的电影业；或者产生于主要为一个国家或地区的观众制作影片的大型电影产业，例如现今存在于中国和印度的电影业。尽管类型对理解所有民族电影业都至关重要，但好莱坞片厂制从20世纪30年代开始就统治了全球的类型电影生产。尽管美国电影业在超过半个世纪的时间里将一系列强大的电影类型强加给世界各地的观众，但总体而言其他民族电影业表现出的类型产生的影片却更少，而且也不太系统化，未获得那么广泛的认可，只断断续续地活跃于某些时期，或者局限于B级产品，并屈服于美国电影类型的影响。

通常，伴随着类型电影生产的增长，基于内容的类型概念会向基于重复的情节主旨、反复出现的人物模式、标准化的叙事结构以及可预测的接受习惯的类型定义转变。在美国，我们现在视为"西部片"的第一批

电影实际上在当时的观众眼中并不是这种类型。例如,《火车大劫案》(1903)被早期电影制片人改编的其他许多舞台剧同化,它并没有立刻成为未来的西部片的模式,而是首先启发了大量犯罪片。然而,十年之内,"西部追逐片"、"西部剧情片"、"西部浪漫片"和"西部史诗片"产量增加,逐渐结晶形成一种被简单地称为"西部片"的类型。在其早期表现形式中,西部片可以采用各种不同情节、人物或情调中的任何一种,上述几种类型里"西部"修饰的几个名词就清楚地表明了这一点。然而,在 1910年代和 20 年代,这个简单的地理标志所暗示的种种可能性(以及来自越来越多的西部图像资料和文学的各种影响)都经过探索、筛选并加以系统化了。"西部"曾经只是一个地理方位词,表示各种电影偏爱的地点,但它很快成为一种定义松散的电影类型的名称,是利用了公众对西部的兴趣,为了便于发行而演变形成的。后来,制片商受到强化和惯例化的类型概念激发,反复生产这种类型电影,观众便按照"西部片"的特定标准而系统地理解它们。

同样,人们也普遍认为歌舞片(musical)是随着有声电影的到来而突然降临好莱坞的。事实上,第一批围绕娱乐圈演员及其音乐构建的电影并不叫"歌舞片"。相反,影片中出现的音乐最初被简单地当作呈现叙事材料的一种方式,而那些材料已经有了自己的类型归属。由此,在好莱坞有声电影时代的初期,我们发现"musical"已经被用作形容词,用来修饰各种名词,如喜剧、浪漫剧、情节剧、娱乐、杂耍、对白和轻歌舞剧(revue)等。甚至现在所说的早期经典歌舞片在它们第一次出现时也没有被贴上歌舞片的标签。1929 年,在米高梅的宣传中,《百老汇旋律》被描述为一部"从头到尾都有对白和歌唱的轻歌剧"。直到那一年的年底,当雷电华公司的《南国佳人》(*Rio Rita*;又译为"丽塔河")被描述为"银幕歌舞片"(screen musical)时,"musical"一词才被提升到实词的地位。

具有讽刺意味的是,直到 1930—1931 放映季,当观众对歌舞片的兴趣一落千丈时,"歌舞片"作为表示一个特定电影类型的独立术语的用法才被普遍接受。只有回顾往昔,参考此前若干年的产品,那些本质上有

这么大差异的影片才会构成一个具有连贯性的类群。尽管早期歌舞片已经构成了我们所说的电影类型，但还没有形成类型电影本身，因为生产和消费类型电影的典型惯例尚未确立。要到1933年，随着音乐创作和浪漫喜剧完全融合，"musical"一词才抛掉了它作为形容词的描述功能，变成名词——也就是在华纳公司的《第四十二街》被称为"货真价实的歌舞片"时。

随着类型获得连贯性并赢得观众，它们在电影行业各个方面的影响才逐渐增加。对制作团队而言，类型标准提供了一个备受欢迎的模板，可让他们迅速生产出高质量的产品。电影剧本作家越来越多地按照跟特定类型相关的情节公式和人物类型来构思作品。遴选演员的中介机构也更有把握预计电影业需要什么样的身体外形和演技。负责影片美学的主要人员（导演、电影摄影师、音响设计、作曲家、美术指导）重新利用已经在从前的类型产品中设计出来的解决方案，也节约了时间。其他工作人员（木匠、服装师、化妆师、物色外景的人员、音乐家、剪辑、混音等等）也通过重新组合以前的类型要素（西部场景、服装、资料片、音效库等等）达到节约目的。这样一来，与流水线产品相联系的成本节约将大大有助于每部类型电影的生产。

电影的发行和放映也深受类型标准的结构影响。由于观众明显忠实于特定的类型，因此放映商把观众成批地概念化，而不是把每个观众当作单独的个人。类型的辨别方法——类型名称、意象、插科打诨、情节主旨或专演某种类型电影的演员——发挥了重要的宣传功能，可以说是让需求与忠诚的类型观众密切配合。随着单独的类型获得支持和特异性，它们也越来越多地产生出专门的支持系统：新闻专栏、影迷俱乐部、商业产品、卡通与短片，甚至还有艺术品、杂志和书籍。

对观众而言，类型标准简化了他们作出决定的过程，因此让他们感到舒适。多亏了类型的简略表达方式，观众怀着非常明确的期待去观看类型电影。尽管类型观众往往被视为头脑简单，定期重复熟悉的仪式，但只有通过额外的类型期待，以及类型期待落空后的额外复杂情况，才

能确立最复杂的观看模式。这就是许多电影运动都将其产品建立在固有的类型标准基础上的原因(如法国的"新浪潮"电影,美国的"新美国电影",甚至还有拉丁美洲那些激进的政治片)。

类型观众

文学类型理论家们不厌其烦地反复声称：读者阅读时总是怀着某种类型概念。当然,我们必须承认,类型对各种各样的理解——包括对电影的阐释——都不可避免地有所贡献。然而,并非所有影片都以同样的方式并在同样的程度上激发观众的类型知识。有些电影只是简单地借用既定类型的方法,但另外一些却将其类型特征置于最重要的地位,使得类型概念本身在影片中发挥主要作用。许多最近拍摄的模仿著名类型的电影显然就是这样,但经典类型电影也同样如此。因为建立在类型电影基础上的电影业不仅依赖于定期生产易于识别的相似影片,依赖于标准化的发行和放映系统的维持,而且也依赖于类型电影培养起来的稳定观众群的构建与维持,他们需要对类型系统拥有足够的知识才能认出类型的暗示,需要足够熟悉类型情节才能表现出类型期待,需要足够忠实于类型价值观才能容忍甚至享受类型电影中那些反复无常的暴力或放荡行为——而在"现实生活"中,他们或许根本就不赞成这些行为。

雷电华公司1935年那部由阿斯泰尔和罗杰斯联袂主演的《礼帽》特别清楚地表现了类型电影观赏中涉及的悬念。《礼帽》同时提供了舞曲、跳舞的脚的形象,以及弗雷德·阿斯泰尔和琴吉·罗杰斯(Ginger Rogers)这两个家喻户晓的类型电影招牌名字,因此影片的演职员表就是明显的暗示。"这是一部歌舞片,"它们显然在告诉观众,"如果你不喜欢歌舞片就别看,但如果你喜欢,那么保证你会从中获得歌舞片带来的愉悦。"正如歌舞片影评家经常提醒我们的那样,一部歌舞片若没有那三个不可或缺的时刻,即"小伙子遇到姑娘,小伙子与姑娘跳舞,小伙子得到了姑娘",那么它就不是歌舞片。但在《礼帽》中,这个过程从一开始就

陷入了麻烦。当阿斯泰尔"啪啪"的舞步在夜里吵醒罗杰斯时,她就像20世纪30年代住在豪华酒店里的所有彬彬有礼的年轻女士一样,没有向制造噪音的冒犯者直接抱怨,而是向酒店管理人员抱怨。根据这种情形,酒店经理将让阿斯泰尔安静下来,然后回去向罗杰斯报告,这次事件由此解决。但这样一来就没有歌舞片了(因为不会有"小伙子遇到姑娘"的情节)。影片才刚开始,观众的忠诚度就在接受考验了。罗杰斯应该遵守恰当的礼节吗?或者她应该抛开社会对彬彬有礼的定义,而采取适合歌舞片情节模式的行动?观众毫不犹豫:类型电影的愉悦总是比正确的社会规范更可取。

在整部《礼帽》中,这种策略多次重复。类型愉悦变得越来越遥不可及,最终与社会道德观念背道而驰。当阿斯泰尔邀请罗杰斯跳舞时,她以为他和自己最好的朋友结婚了(不过观众知道事实并非如此)。罗杰斯起初不愿与弗雷德跳舞,这再次危及我们的类型愉悦("小伙子与姑娘跳舞")。当罗杰斯最好的朋友鼓励她不仅要和阿斯泰尔跳舞,而且跳舞时要和他靠得更近些,观众就感到高兴了,因为罗杰斯参与了禁忌行为的感觉只会增加观众的愉悦感。到此为止,我们观众通过将不被认可的欲望投射到罗杰斯身上从而成功地避开了这种欲望。不久后,罗杰斯将"采取正确行动",为了避免跟阿斯泰尔有更多的纵情狂欢,而和她的雇主结婚,从而再一次危及我们的类型愉悦("小伙子得到姑娘")。当阿斯泰尔和已婚的罗杰斯一起划船时,我们感到如此快乐。这时,为了确保继续获得类型愉悦,我们真的不得不选择违反道德的私通关系了。

早些时候,我们并不希望被禁止的行为发生,我们只希望罗杰斯向往被禁止的行为。现在,我们发现自己公开赞扬一桩违反道德的婚外情带来的感情圆满。当我们身处俗世,我们便遵循其规则;当我们进入一部类型电影,我们的所有决定都自觉地转而支持一种迥然不同的满足感。在西部片和黑帮片中,我们渴望看到社会严厉谴责的暴力景象。在恐怖片中,我们主动选择那种肯定会带来危险而非确保安全的情节。从一种类型到另一种类型,类型观众总是参与公然反文化的行为。

由此,我们在观看类型电影的过程中辨认出以下因素:

1. 类型观众:为了参与完全基于类型的观影活动,必须足够熟悉特定的类型;
2. 类型规则和惯例:符合类型标准的电影构筑和阐释方法;
3. 类型契约:类型生产者(为了提供大肆宣扬的类型愉悦)和类型消费者(为了期待和享受特定的类型事件和愉悦)之间的潜在协议;
4. 类型悬念:在类型电影中植入的实现类型标准和未能遵守这些标准之间的悬念,往往支持一套不被社会认可的标准;
5. 类型挫败感:因电影未能遵守类型标准而产生的情感。

就跟任何标志系统一样,一部类型电影和一个类型观众在类型编码中的相遇仍然会服从于历史变化。在最近戏仿类型的时代,片厂时代的类型挫败感就会变成超越类型的愉悦。

类型历史

随着电影业向有声片过渡,好莱坞的规模和世界影响增大,类型片的种类和类型规则的形成都具有了崭新的意义。在整个 20 世纪 20 年代,对类型标准的忠诚经常让步于欧洲导演如刘别谦、茂瑙和施特罗海姆的特有风格,让步于滑稽的喜剧演员如卓别林、基顿、朗顿、劳埃德和诺曼德;让步于超级明星导演如格里菲斯和德米利——他们会按照自己的喜好行事。等到电影业从向有声片及其众多结果转变的过渡期恢复过来,特有风格几乎就没什么发展空间了。除了少数例外,片厂的财务都要求标准化的产品定期并有计划地从生产线上源源不断地制作出来。在整个片厂时代,类型都不仅仅是一种方便:它们实际上是一种商业需要。

每家片厂的主管都一致认为,成功的电影并非个人天才的产物,而

是独具创意地遵守一般公式的产物。因此,每部成功的影片或许都会成为一种潜在的新类型模式。当 1929 年华纳制作出《英宫外史》(*Disraeli*)作为它本年度的重要产品时,恰好各家片厂都在争相为有声电影物色合适的资产,而华纳只是简单地选择一部预售的脚本(来自当时仍然流行的 1911 年版路易·拿破仑·帕克[Louis Napoleon Parker]戏剧)和一位现成的男主角(乔治·阿利斯[George Arliss],他曾在该剧的舞台版和默片版中饰演男主角)。《英宫外史》主要打算依靠高档消费的观众——他们通常被称为"有车阶层"——来获得成功,但却完全出乎意料地大获全胜:在纽约一连放映了六个月,在全球超过两千九百家影剧院中连续放映了一千六百九十七天,来自二十四种不同语言的观众总数超过一亿七千万人次。

仿佛是对这部影片作科学化验,在 20 世纪 30 年代初,为了找出《英宫外史》的成功公式,华纳生产了几个系列的电影:舞台剧改编的电影、古装片、有关富有政治家或外国金融家的电影,以及更多由阿尔弗雷德·E·格林(Alfred E. Green)执导、乔治·阿利斯主演的影片。最终,另一位外国政治家的传记片几乎复制了《英宫外史》广受欢迎的成功,那就是《伏尔泰》(*Voltaire*; 1933)。事实上,这部影片的成功让达里尔·柴纳克信心十足,当他离开华纳跳槽到 20 世纪福斯公司时,他把乔治·阿利斯也一起带走了。作为好莱坞的终极试金师,柴纳克总能在看到金子时一眼认出来:在他的新片厂,他将利用经《伏尔泰》的成功验证的外国名人传记模式,拍摄一系列阿利斯担纲主演的影片。

没有了阿利斯,华纳无法参与这场竞争,直到保罗·穆尼作为潜在的外国传记片主角出现,华纳才会收获他们在阿利斯的实验中获得的成果。穆尼的第一部传记片《万古流芳》(*The Story of Louis Pasteur*; 1936)的制作成本很低,却获得意想不到的票房成功,并引发了一系列新的"化验"。当观众对一位医学界女主人公(《白衣天使》[*The White Angel*]中的弗洛伦斯·南丁格尔[Florence Nightingale])反应冷淡时,华纳重新起用穆尼,拍摄了《左拉传》(*The Life of Emile Zola*; 1937)。这次,华纳选

对了，于是，两年后它又用原班人马拍摄了《锦绣山河》(Juarez)。这是穆尼的第三部外国名人传记片，是导演威廉·迪特勒的第四部（最终他一共拍了六部），是制片人亨利·布兰克(Henry Blanke)在华纳拍的第三部传记片，是摄影指导托尼·高迪奥(Tony Gaudio)的第四部外国传记片。在这个系列的最后两部影片中，爱德华·G·罗宾逊取代穆尼担任主角。华纳的剧本编审芬利·麦克德米德(Finlay McDermid)在1941年10月说，总共"有大约四十部这样的传记……已经策划到购买版权或开始部分开发的阶段"。

从传记片的例子中，我们能够对类型有什么了解？首先，虽然有时类型是完全借鉴自现成的文学或戏剧，但实际上也可从任何素材中构筑出来。其次，每一部成功的影片，若不属于既有的特定类型电影，那么就会触发一次构建新类型的努力过程，片厂会试验一系列假想，寻找明确的成功之源。第三，在这些验证和复制一套成功公式的努力中，无一例外都要将片厂的主管、艺术和技术人员组织成一个半固定的小团体。第四，一旦发现一个成功的公式，它就绝不会逃脱其他片厂的效仿，由此就会导致整个行业范围内形成一种成熟的新类型。第五，类型随着它们依赖的公式而"流动"，正当华纳的传记片主角从政治家转为医学天才时，米高梅和福斯的传记片主角也从欧洲政治家转向歌舞剧团管理人员、作曲家和其他音乐明星，但与此同时影片又都保留了同样的基本结构。

值得注意的是，在类型的构筑中，发挥作用的并非只有影片制作人。这一点非常重要。虽然有的电影类型是对文学或舞台剧类型的重新利用，有些主要是在电影业内部发展起来的，但也有一些是由影评家或观众从既定事实中构建出来的。例如，我们现在所说的"黑色电影"就是战后由法国影评家命名和定义的。黑色电影跨越了好莱坞已知的多种类型，如"黑帮片"、"犯罪片"、"侦探片"、"硬汉片"或"心理惊悚片"，而它的概念则强调了"二战"时期或战争刚结束后的许多影片共有的一系列不同特征，将关注的重点从类似的情节素材转向了一种共同的气氛，它产生于影片的角色种类、对白风格和灯光选择。

这种重新设定类型界线的能力依靠一些强大的支持机制,它们等同于片厂宣传和新闻批评机构——传统上是电影业用来固定和维持类型标准的。如果说黑色电影的概念获得了普遍接受,那么其主要原因就是电影研究作为一种学术和文化产业已经成长起来。

如今,媒体和观众群体的破碎化,以及电影业针对特定观众群的能力,使得当代观众通过新方式利用老类型来构造出新类型轮廓的可能性远远超过从前。当消费者的兴趣根据形形色色的电影(和电视节目)的华丽服饰、高科技设备或俗艳的汽车重新定义这些电影、电视时,各种反文化群体也通过关注女权主义、以种族为导向的问题或同性恋问题构建出新颖的类型坐标。从20世纪30年代到50年代,也就是基于制片的类型电影的鼎盛期,有许多因素跟基于观众的类型相冲突,它们包括:共同拥有的全国性公共领域的重要性、对制片和发行的集中控制、一般意识形态的同质性以及可资替换的交流系统的缺乏。随着20世纪即将结束,为了适应卫星发射、电子邮件、传真机和手机的发展,类型的未来将越来越依赖于观众的观赏模式,这似乎是显而易见的事情。

要弄清类型历史的复杂性,有一个简便的方法,即承认类型依赖于两个彼此联系但又截然不同的方面。属于某个特定类型的所有电影至少都有若干共同的独立因素,我们不妨称之为"语义"(semantic)成分。例如,当我们看到一部影片将马、混杂狂暴的人物、违法行为、只有少数人定居的荒野、自然的大地色彩、推拉镜头和对美国西部实际历史的大体尊重等(在西部片变化多样的特有语义成分中,这里仅列举出少数)综合起来,我们就会认为它是西部片。

当类型从最初基于形容词的众多词组所囊括的广阔范围发展到更集中的、以名词为导向的定义时,它们也就通过经常使用类似的方法——如情节模式、主导象征、美学谱系等等——来让各种语义成分紧密结合,从而发展出某种句法连贯性。虽然任何以美国西部为背景的电影可能都会表现出西部片的特点,但是,如果一种电影使用西部象征只是为了找理由塞进去一首西部歌曲、惹得人笑掉大牙或研究印第安习

俗，而另一种电影则系统性地反对人类文明向日益缩小的荒野扩张，将基于社区的法律和制造不合的个人主义具体化为两套截然相反的性格，并把那些反对立场内在化为一个将双方的某些特征融为一体的复杂主人公身上，那么这两种电影就有着重要的区别。

通常，电影类型都拥有共同的语义特征，类型电影则将共同的语义特征融入共同的语法当中。语义因素所承载的含义往往借用了已经存在的社会规范；而语法特征则更全面地表达了某种类型的特有含义。当批评家说类型完成了社会中的某个特定功能时，他们指的差不多总是语法。如果能理解类型涉及两种独立的连贯性：语义连贯性和语法连贯性（二者以不同的速率在不同的时间发展和消失，但总是密切配合，并符合一种标准化的模式），那么撰写单独的电影类型的历史（并描述不同类型之间的关系）就会容易得多。

常常有人根据法国人类学家克劳德·列维-施特劳斯（Claude Lévi-Strauss）的理论提出，类型发挥着仪式的作用，为社会基本矛盾引发的问题反复提供虚幻的解决办法。从这个角度观察，西部片可以看作是处理几组相互对立的美国价值观：个人自由和群体行动、对环境的尊重和工业发展的需要、对历史的尊崇和对崭新未来的向往。如果这样理解，那么类型电影就是电影业按照特定观众群的要求生产出来的，他们把电影当作一种文化"思考"的方式。

其他批评家则把类型电影视为意识形态的一种经济形式。电影让观看者相信自己得到了自己想要的，而不是远远地观看电影，但他们实际上是被引诱去接受一个行业、利益集团或政府的议程。从这个角度观察，西部片似乎是以一种复杂的方式为白人抢夺印第安人的土地辩护，为法制取代以前的冲突解决系统辩护，为在西部建立一个以安全的定居点、交通和交流系统为基础的稳定政权而辩护。换言之，西部片是为"天定命运"（manifest destiny）学说辩解，是为白人对西部土地和资源的商业开发提供借口。

总的来说，承认成功的片厂电影在一定程度上依赖于两种功能的想

法似乎是最有成效的。电影类型的长盛不衰将通过一种不断实现这个或那个目标的能力来解释，而类型电影的特殊复杂性和力量则产生于它们同时完成两种功能的能力。因此，确立一套稳定的类型语法的过程就是在观众的仪式价值观和电影业的意识形态责任之间找到一个共同的立场。因此，在一个特定的语义背景内发展出一套明确的语法也就实现了一个双重功能：它按照逻辑的顺序将一个因素跟另一个联系起来，同时又使观众的欲望适应了片厂的利害关系。成功的类型不仅归功于它对观众理想的反映，也不仅仅归功于它为好莱坞冒险精神辩解的地位，而且也归功于它同时实现两种功能的能力。正是这种诡计，这种战略上的多重决定，最清楚地表现了成功的类型电影生产的特征。

正如类型并非刚一出现就五脏俱全、羽翼丰满，同样，它们的消失也依照了一定历史模式，有迹可循。通常，类型会揭示针对一个质疑过程的既定的语法解决方案，那个过程最终会分解语法联系，同时往往留下适当的语义模式。因此，某些战后的西部片——以德尔默·戴夫斯 (Delmer Daves)的《折箭为盟》(Broken Arrow；1950)为起点——开始质疑构成西部片语法的若干惯例，如执法者的动机、骑兵的教化作用、印第安人的好战本性以及这个类型对历史事实的忠实程度。约翰·福特后期的西部片，尤其是《安邦定国志》(Cheyenne Autumn；1964)，试图矫正经典西部片——包括福特自己的早期作品——典型的过度简单化甚至不公正。而60年代新兴的电影制作人，不管是意大利的瑟吉欧·莱昂内 (Sergio Leone)还是美国的山姆·佩金帕(Sam Peckinpah)，都系统性地破坏了对这个类型的所有虔诚。同样是在战后时期，一系列"反思的"歌舞片质疑了诸如此类的假设，如音乐与幸福的联系、创造音乐与形成稳定的异性恋婚姻的关系以及热爱音乐的夫妻必然在婚后一直生活幸福的预期。《俄克拉荷马!》(Oklahoma!；1955)、《西区故事》(West Side Story；1961)和《长征万宝山》(Paint Your Wagon；1969)都是此类电影版（最初为舞台剧）歌舞剧的典范，它们在片中引入了一些令人不安的因素——而传统歌舞片的语法是要将它们排除在外的。尽管这种破坏既

定语法联系的努力并非立刻获得成功,但它们最终将一个电影产业演变为一种崭新的后类型产品,其中按照语法制作的类型电影几乎完全让步于戏仿类型的电影、混合类型电影,或者试图从熟悉的语义素材中打造出新语法的努力。

当电影借鉴一种文学或戏剧语义时,它往往会在这种语义上施加一套全新的语法。恐怖小说通过19世纪典型的科学的过度发展,来为其恐怖效果辩护,而恐怖电影则围绕一个角色过于活跃的性欲来构建其语法。由于类型体系严重依赖于一群同质观众的忠诚观看,因此两个国家可能会为同一种语义类型发展出不同的语法(如好莱坞西部片和意大利式西部片),而一个国家也可能相继甚至同时为单个语义类型发展出多种不同的语法(如以童话、电视电台节目和民间的方式演绎好莱坞歌舞片),或者在一个国家的电影业差不多完全抛弃一种类型(如好莱坞歌舞片)的同时,另一些国家却会继续开发出那种类型的本国版(如印度和埃及蒸蒸日上的歌舞片产业)。

特 别 人 物 介 绍

Howard Hawks

霍华德·霍克斯

(1896—1977)

霍华德·霍克斯是一个富有的造纸厂老板的儿子,十岁时和家人一起从中西部搬到加利福尼亚。他到康奈尔学习机械工程学,毕业后回到洛杉矶,在明星拉斯基片厂的不动产部门工作。第一次世界大战期间,他作为一名飞行指导员在得克萨斯为美军服务,退伍后,他参加过赛车,建造和驾驶过飞机。1922年,他到派拉蒙的电影剧本编辑部工作。到1925年,霍克斯又跳槽到福斯公司,先是当电影剧作家,然后获得一次

执导机会(《光荣之路》[The Road to Glory；1926])。在他接下来的职业生涯中,他到很多片厂工作过,签订的都是短期合同。不过,在战后时期,他通过自己参股的一系列独立制片公司,越来越加强了对自己项目的控制。

20世纪30年代,霍克斯的社会洞察力逐渐塑造成形,当时他的电影开始审视一群群参与共同职业或行动的男性之间戏剧化的互动影响,例如《拂晓侦察》(The Dawn Patrol；1930)、《愁云惨雾》(Ceiling Zero；1936)和《天使之翼》(Only Angels Have Wings；1939)中的飞行员,《盗亦有道》(The Criminal Code；1931)、《疤面人》(Scarface；1932)中的黑帮,《命限今朝》(Today We Live；1933)和《光荣之路》(1936)中的士兵,《人群在咆哮》(The Crowd Roars；1932)中的赛车手,以及《虎鲨》(Tiger Shark；1932)中的渔夫。这些动作片赞美男性的独立性和集体活动,以及通过行动发泄人际关系紧张感的做法。尽管他的电影歌颂积极行动的精神、专业主义和男性禁欲主义,但也暴露了压抑的职业行为规范跟个人欲望和感情之间的冲突。霍克斯喜欢通过存在于单个(男性)个人心理中的男性与女性因素之间的争斗来表现冲突。因此,霍克斯式英雄(如《天使之翼》中的加里·格兰特[Gary Grant]或《红河》[Red River；1948]中的约翰·韦恩[John Wayne])所象征的男性禁欲主义都被视为过于泛滥。这些人物需要经历某种女性化的过程才会变得人情练达,这个过程要通过女性的影响,以及男性角色最终意识到自己的脆弱和对他人的需要,才能实现。

霍克斯动作片里的男性人物抗拒变化,而他的喜剧片里的男性则学会适应变化。这些喜剧片里也有类似的性别冲突,其中女性角色监督着男人们的"女性化",《育婴奇谭》(Bringing up Baby；1938)和《战时新郎》(I Was a Male War Bride；1948)——其中加里·格兰特被迫穿上女性服装——里最巧妙地实现了这种转变。不过,在喜剧片里,霍克斯更感兴趣的是性别角色的流动性和性压抑的释放,而不是解决单个人物心理中或两性之间任何的性别失衡。因此,喜剧倾向于维持性别对抗,把它作为一个没有结果的过程加以戏剧化;而正剧则会重建性别和谐、平衡和秩序。

20世纪30年代和40年代，霍克斯的视觉风格逐渐演变，以反映他的社会洞察力。他的摄影机仍然毫不动摇地保持在与眼齐平的高度，站在它们自己的立场上与他的人物交流，但他们互动的空间却从30年代相对较浅的景深逐渐扩大到40年代经过改进的深焦。他与摄影师格里格·托兰合作的作品如《光荣之路》(1936)、《夺妻记》(*Come and Get it*；1936)、《火球》(*Ball of Fire*；1942)、《艳曲迷魂》(*A Song is Born*；1948)，与黄宗霑合作的作品如《空军》(*Air Force*；1943)，与拉塞尔·哈兰(Russell Harlan)合作的作品如《红河》、《烽火弥天》(*The Big Sky*；1952)、《赤胆屠龙》(*Rio Bravo*；1959)、《猎兽奇观》(*Hatari!*；1962)、《湖畔春晓》(*Man's Favorite Sport?*；1946)都体现了这种倾向。在这些影片中，霍克斯的人物都占据了明亮的中景，在这里通过平等主义的协调过程，借助语言和手势来互相交流。霍克斯式的人物与更大的群体之间的关系经常从空间的角度——即通过个人得以融入一个民主构建的公共空间的方式——得到解决。

尽管霍克斯的主题洞察力在20世纪30年代就已塑造成形，但他仍然是最有"现代性"的好莱坞电影制片人之一。跟伯斯特·基顿(Buster Keaton)一样，霍克斯是一位机器时代的艺术家。他影片中的飞行员和赛车手部分是通过自己与机器的关系来获得其身份的。尽管他把电影的背景偶尔设在过去，可是他的人物却一直生活在当下。实际上，沉溺于过去被视为神经过敏，人物是否精神健康要看他有没有能力根据新的信息来尝试修正早先的判断并本能地在瞬息之间作出决定。霍克斯的"现代性"也渗入了他对女性的表现中，在他的影片里，她们享受着罕见的独立、自主和权力。他的女性人物属于后维多利亚时代，既非贞洁圣女，亦非淫娃娼妓，而是"一战"后的"新女性"现象的一部分。新女性是被大众文化(也被美国宪法第十九条修正案)"解放"出来的女人。她们进入公共领域，投票选举，工作，抽烟，参与各种以前为男性保留的活动。典型的霍克斯式女性——以劳伦·巴考尔(Lauren Bacall)为代表——有明显的"阳刚"气质，她嗓音沙哑，见多识广，强硬，傲慢，愤世嫉俗，而且

在性方面主动积极。她生活在男性的世界里,多多少少以平等的地位参与男性的活动,然而她也保持了自己作为女性的身份以及本质上的天真无邪。尽管霍克斯式的女性在一定程度上只是一个幻想中的形象,由自恋的男性欲望在寻找理想化的女性"第二自我"时臆造而成,但也通过美国电影中难得的开放与直接,处理了一些有关女性欲望和力量的问题。

霍克斯被普遍视为美国最伟大的三位导演之一,另两位是阿尔弗雷德·希区柯克和约翰·福特。1962年,英国杂志《电影》(Movie)将霍华德·霍克斯列为"伟大"导演,与他一起属于这个级别的美国导演只有一位,即阿尔弗雷德·希区柯克(奥逊·威尔斯只属于"杰出"导演,而约翰·福特也不过是"才华横溢"而已)。尽管霍克斯在1977年逝世之前,已经成为若干大部头著作的研究对象,但在1982年之后,有关他的研究论述相对来说就很少了。他又变得不为人知,安德鲁·萨里斯(Andrew Sarris)在1968年就发现他处于这种状态,"是好莱坞各个层次的导演中最不为人知也最不被欣赏的一位"。问题存在于霍克斯显而易见的"透明性"中,存在于他那种无形、谦卑、难以察觉且极难以分析的风格呈现手法中。霍克斯风格的微妙性是其作品最重要的特征之一,但也是他作为电影制作人的天才获得广泛认可的最大障碍。

——约翰·贝尔顿

特 别 人 物 介 绍

George Cukor
乔治·库克
(1899—1983)

乔治·库克出生于纽约市一个匈牙利裔犹太人家庭。20世纪20年代初,他从剧院开始他的职业,在夏季轮演剧目和百老汇担任舞台监督和

导演。随着有声电影时代的到来，库克转行到好莱坞，1929年作为一名对白教练而加入派拉蒙公司，然后很快转入合作导演和导演的工作。在他的整个职业生涯中，他的剧院背景都表现得很明显，因为他总是倾向于戏剧改编的电影，如《晚宴》(Dinner at Eight；1933)、《女士至上》(The Women；1939)和《费城故事》(The Philadelphia Story；1940)，而且钟爱戏剧布景，并能以锐利的目光对它加以处理，例如在《影城何价》(What Price Hollywood？；1932)和《星海沉浮录》(A Star Is Born；1954)等影片中。这些电影以及《茶花女》(Camille；1936)仍然是好莱坞最受喜爱的影片。

库克的天才在合作环境中发挥得很好，他的合作者深深地影响了他的影片。他珍视作家的工作，尤其是他的朋友阿妮塔·卢斯(Anita Loos)、唐纳德·奥格登·斯图尔特(Donald Ogden Stewart)和佐薇·埃金斯(Zoë Akins)，他们往往到最后一刻还会修改脚本。从1947年到1954年，库克跟夫妻写作团队加森·卡宁(Garson Kanin)和鲁思·戈登(Ruth Gordon)一起制作了一系列非常成功的电影，包括《双重生活》(A Double Life；1947)、《亚当的肋骨》(Adam's Rib；1949)、《婚姻趣事》(The Marrying Kind；1952)、《帕特和麦克》(Pat and Mike；1952)和《模特趣事》(It Should Happen to You；1953)。1953年，库克与他的朋友、摄影师乔治·霍伊宁根-许纳(George Hoyningen-Huene)以及华纳兄弟公司的素描画家吉恩·艾伦(Gene Allen)合作，拍摄了《星海浮沉录》和《巴黎之恋》(Les Girls；1957)。这个团队的工作给库克的银幕风格增添了额外的特艺彩色视觉力量，证明他不单是舞台剧的摄影师，而且有着高度发达的电影和戏剧本能。

库克最重要的合作者无疑是他的明星们。他在百老汇与女演员们的工作已经获得认可，在好莱坞，他也跟葛丽泰·嘉宝、琼·克劳馥、凯瑟琳·赫本以及其他女星有过多次令人印象深刻的合作。考虑到库克那种皮格马利翁式的努力，也就难怪他的影片中都有一个女人在一个男人手中变形的共同主题，难怪他会执导《窈窕淑女》(My Fair Lady；1964)——根据萧伯纳(George Bernard Shaw)的《卖花女》(Pygmnalion)

改编的歌舞片。

由于库克善于与他人合作,因此他在许多方面都是片厂制下完美的公司员工。尽管他的工作速度不快,但和片厂老板们相处很好,愿意试镜和代替缺席的导演。然而,虽然库克很顺从,却跟他的老板们有几次明显的争执。因为恩斯特·刘别谦导演的《红楼艳史》(One Hour With You; 1932)没有在演职员表上列出他的名字,他起诉了自己的第一个雇主派拉蒙。片厂的回应是解除了库克的合同,允许他跳槽到雷电华,为大卫·O·塞尔兹尼克工作,并于1933年跟着后者跳槽到米高梅。1936年,当塞尔兹尼克创立自己的独立公司时,库克跟米高梅和塞尔兹尼克都签了约,因此成为这个时代工资最高的导演之一。

库克与片厂之间最有名的一次冲突发生在塞尔兹尼克把他从《乱世佳人》(1939)剧组中解雇之后,那时这部片子才仅仅开拍十天。失去的工资、两份合同的复杂性以及他在该片脚本上的不同意见都是导致他被解雇的原因,不过,也有可靠的记录暗示,克拉克·盖博厌恶库克的同性恋倾向也是原因之一。这次事件突出了好莱坞同性恋者面临的困境。如果说库克被视为"女性电影"导演,那么在许多人脑海中,这种看法都跟他从不掩饰的同性恋倾向混杂在一起:用约瑟夫·L·曼凯维奇(Joseph L. Mankiewicz)的话说,库克是"好莱坞最伟大的女性导演"。现在仍然有评论认为库克的才能源自他的"同性恋感受",这种看法将他在心理、戏剧和视觉方面的天才过度简单化了。

片厂体系的崩溃让库克苦不堪言。没有了片厂机构,他很难适应独立完成自己项目的做法,而他与美术指导吉恩·艾伦一起组建的制片公司一事无成。他后期的影片无论对批评家还是公众而言都不成功。作为一名超级适合好莱坞的艺术家,库克的职业随着那个造就他的体系一起走向了衰落。

——爱德华·R·奥尼尔(Edward R. O'Neill)

特别人物介绍

Barbara Stanwyck
芭芭拉·斯坦威克
(1907—1990)

芭芭拉·斯坦威克漫长的职业生涯让她在四十多年时间里拍了八十多部电影，跨越了从浪漫喜剧到情节剧、从西部片到黑色电影的众多类型。到20世纪40年代末，斯坦威克已经创造出如此富有弹性而又威严的形象，以至于当片厂制衰落、电视兴起时，她仍然能继续工作，并且直到去世都很受欢迎。

斯坦威克生于1907年，原名鲁比·史蒂文斯(Ruby Stevens)，很小就失去双亲成为孤儿，在一系列寄养家庭度过自己的童年。20世纪20年代初，斯坦威克作为一名合唱队的歌手，在夜总会和百老汇开始了自己的演艺工作。1925年，她在一部现在已经不为人知的戏剧《套索》(The Noose)中获得一个小角色，扮演合唱队的女孩，由此开始从歌剧合唱队的女歌手向成功而重要的女演员过渡。在外地预演时，这个小角色发展为更重要的角色，斯坦威克的速成在职培训以百老汇大获成功的接连演出结束。

1928年，斯坦威克迁居好莱坞，经过一个不太可靠的开端后，1930年，她在弗兰克·卡普拉的《女模特》(Ladies of Leisure；又译为"闲花泪")中赢得了第一次成功。当时还是无名小卒的斯坦威克跟哥伦比亚和华纳兄弟签订了两份非专属性的合同，这样的安排让她在挑选影片时获得了非同寻常的自由，允许她跟当时好莱坞最杰出的导演合作，其中包括霍华德·霍克斯、普雷斯顿·斯特奇斯、比利·怀尔德、金·维多(King Vidor)、约翰·福特和弗兰克·卡普拉——其中，她跟卡普拉拍了四部电影，包括《约翰·多伊》(Meet John Deo；1941)。跟斯坦威克大胆而直

率的银幕个性相匹配的是她在摄影场的职业水准,这让她在观众和她的同行中都赢得了深深的崇拜。

斯坦威克不仅擅长这个时期的那些妙语连珠的喜剧,如霍克斯的《火球》(1941)和斯特奇的《淑女伊芙》(The Lady Eve; 1941),而且她也同样擅长情节剧,如金·维多的《史黛拉恨史》(Stella Dallas; 1937)和米切尔·莱森的《今宵难忘》(Remember the Night; 1939;根据普雷斯顿·斯特奇的脚本拍摄)。斯坦威克跟琼·克劳馥和贝蒂·戴维丝一起,在20世纪30年代和40年代初成为主导电影业的三大女星,1944年,美国国内税务局(Internal Revenue Service)宣布她是美国薪水最高的女性。就像克劳馥一样,斯坦威克往往扮演坚韧的工人阶级女性,不仅专注于生存,而且谋求社会地位的提升。在30年代的电影中,这种设法跻身上流社会的角色往往会获得成功。但在40年代的黑色电影中,斯坦威克扮演的角色往往被困在不幸的婚姻中,而试图逃脱的努力往往是犯罪,并且通常命运多舛——例如,在那部最著名的《双重赔偿》(1944)中。斯坦威克早期的角色常常说话强硬、愤世嫉俗,但有一颗金子般的心,而在"二战"之后,她的这种情感力量和直率变为冷漠甚至贪婪。

20世纪50年代,西部片调动了斯坦威克的这种强硬形象。她被选中去扮演那种拥有强大势力但往往诡计多端的女家长角色(最轰动的表演是在塞缪尔·富勒的《四十支枪》[Forty Guns; 1957]中)。在这十年里,她拍了二十多部电影。与此同时,电视开始吸收西部片这种类型,不仅播放一些老片子,而且也播放成本低廉的新连续剧,都是按照老电影的套路制作的。为了让自己的职业永葆青春,斯坦威克跨入这种新媒介,在1965—1969年播出的《大峡谷》(The Big Valley)中扮演一位女家长,然后又在80年代重返电视屏幕,在迷你连续剧《荆棘鸟》(The Thorn Birds; 1983)以及ABC的《浮华世家》(The Colbys; 1985—1986)中扮演类似的角色。

斯坦威克所拍的电视剧让她赢得了三次艾美奖(Emmy award)。尽管她获得四次奥斯卡提名,却从未获奖,直到1982年才因她的整个职业

获得了一次荣誉奖。当她1990年以八十二岁的高龄去世时，尽管岁月无情，她那不屈不挠的明星形象却依然完好无损，而造就那种形象的片厂体系已经一去不返。

——爱德华·R·奥尼尔

西部片

爱德华·巴斯科姆（Edward Buscombe）

从1910年到1960年，在世界各地占主导地位的民族电影中，西部片是主要类型。它的流行是好莱坞对全球电影市场的控制得以确立的一个关键因素。但西部片作为流行文化中一个与众不同的程式，其惯例和俗套早在电影发明前的四分之一个世纪，就在西部小说中发展起来了。白人在北美大陆的扩张历史中，有两个时刻具有决定性作用。就在美国内战结束后，得克萨斯平原上养牛的牧场主们不顾一切地想为自己的牲口寻找市场。随着向加利福尼亚延伸的铁路穿过堪萨斯，牛群顺着长达一千英里的铁路，被赶到铁路沿线新兴的城镇阿比林（Abilene）和道奇城（Dodge City）。牛仔——他们的服装和生活方式主要源自南边的拉美文化——很快作为一种传奇人物，一种只信赖自己的马、枪和自己的阳刚之气的自由精神，而变得引人注目。也正是在这个时期，白人与印第安人之间长期潜伏的冲突终于爆发，变成一次全面的灾难，大平原上发生了一系列印第安战争，而以卡斯特将军1876年遭受重创的惨败为顶点。就像牛仔一样，印第安人不管是以高贵的红种人还是嘶叫的野蛮人的面目出现，都很快进入了一系列虚构的和准纪实的叙述中，包括小说、戏剧、绘画和其他视觉和叙事表现形式。

迅速发展的通讯和娱乐业也将形形色色的歹徒、山民、士兵和执法

者描绘成暂时的西部英雄——尽管牛仔和印第安人仍然是核心人物。19世纪80年代,廉价的大众虚构文学以廉价小说(dime novel)的形式,讲述了各种西部故事,其中许多以真实人物如杰西·詹姆斯(Jesse James)、比利小子(Billy the Kid)、"野人"比尔·希柯克(Wild Bill Hickoc)为基础,也包括一些虚构人物如戴德伍德·迪克(Deadwood Dick)。他们中有很多人同时也是舞台情节剧的主人公。更自觉的虚构艺术形式也开始吸收西部主题。就在世纪之交后不久的1902年,欧文·威斯特(Owen Wister)的《弗吉尼亚人》(*The Virginian*)为牛仔英雄描画了一幅权威的肖像,将天生的绅士和坚决的行动者融为一体。发行量大的杂志如《哈泼斯》(*Harper's*)也雇用弗雷德里克·雷明顿(Frederic Remington)这样的天才艺术家,形象地表现和渲染了大平原上发生的事情。1883年,"水牛"比尔·科迪(Buffalo Bill Cody)率领他那马戏团风格的"狂野西部"娱乐公司开始巡回表演,这是最有影响的演出。他们的节目包括萨米特温泉战役(Battle of Summit Spring)之类的秘闻故事,讲的是科迪骑着马拯救被印第安人抓走的白人妇女。"水牛"比尔不管在美国还是欧洲都大受欢迎,这确凿无疑地证明,西部是商业娱乐素材的理想源泉。到1900年,西部不仅成为美国的国家神话,也成为一种颇有价值的商品。

 单单是西部片中多种多样的环境、地点和人物类型就造成了偶尔显得流畅、折中且缺乏任何明显核心的形式。然而,像西部片这样的类型,把它理解为电影业用来辨别和区分其产品的标签,比理解为一种具有内在连贯性的文本,会更加有益。因此,认为直到电影业将西部片同其他涉及违法行为的电影区分开来,直到电影业将这个术语用作描述一种小说类型的电影而流传,讲述西部故事的影片才开始存在,这种看法并不恰当。这个过程其实要快得多。电影观众已经在剧院和廉价小说中遇见过西部冒险故事,这个事实无疑有助于新兴的电影很快发展出一种易于辨认的故事类型,它将多种特征结合成一个独特的整体。

 首先,这种电影的背景在边疆,在白人文明与对立的"野蛮"文明的

分界线上。那条界线的一侧是法律、秩序、社区和安定社会的价值观；而另一侧则是无法无天的歹徒和印第安人。在弗雷德里克·杰克逊·特纳(Frederick Jackson Turner)于1893年发表那篇里程碑式的文章之后，美国历史学家都一致将1890年确定为边疆最终消失、北美大陆终于平定下来的年份。这也是伤膝溪战役(Battle of Wounded Knee)发生的年份，它结束了印第安人有组织的抵抗。大多数西部片，甚至那些没有明确历史背景的影片，都将其历史背景设在1865—1890年之间，不过这个时间段也可向前或向后延伸，只要认为当时存在边疆环境即可。同样，影片中的地理位置通常在密西西比河(Mississippi)以西，里奥格兰德河(Rio Grande)以北，不过，如果电影的背景设在更早的时期，那么片中的外景地会更靠东，而墨西哥的一些地方也会被当作"边疆"。西部片的基本冲突来自文明力量和野蛮力量之间的斗争，故事以刻画那些地处边疆因而为文明社会所不容者的违法行为为特征。此类行为需要受到暴力惩罚，然后才能强制推行秩序。将特定的时间和地点以及某种犯罪行为——它要在这些特定的细节中才可能发生，而且由于这个时间和地点的性质，只有通过暴力才可将它纠正过来——这样结合起来，才可以算是勾勒出了西部片类型的轮廓。缺乏这些因素中的任何一个，电影业或观众都不会认为它是西部片。

默片时代的西部片

新兴的电影业渴望获得崭新的故事来源，既要是现成的，同时又能保证对观众产生吸引力。因此它再也无法忽视从边疆观念中发展起来的那些由壮丽奇景和悬念构成的盛宴。传统的电影史将《火车大劫案》(1903)当作第一部西部故事片。该片当然包含了我们现在认为跟西部片类型有关的许多元素：持枪匪徒抢劫火车、户外外景地、骑马追逐以及结尾的枪战。但当代的观众是否会将这部电影视为西部片还值得怀疑。

《火车大劫案》不具备真正的边疆外景地，因为它是在新泽西州拍摄

的。第一批真正在西部外景地拍摄的影片是塞利格-波利斯戈普公司(Selig-Polyscope Company)1907年制作的。他们在行业媒体的广告中宣称,《来自蒙大拿的姑娘》(*The Girl from Montana*)这样的影片把背景设在"最狂野、最美丽的西部乡村风景"中。他们的成功鼓励其他公司也把外景地重新设立在更靠西部的地方。1909年,专拍西部片的野牛公司(Bison Company)迁到加利福尼亚。加利福尼亚也见证了第一位西部片明星的崛起。吉尔伯特·M·安德森(Gilbert M. Anderson)跟乔治·K·斯普尔(George K. Spoor)一起组建了一家名叫埃塞尼(Essanay)的公司,1910年,安德森出现在电影《"野马"比利大营救》(*Broncho Billy's Redemption*)中。这是一次巨大的成功,于是安德森继续作为"野马"比利,主演了近三百部电影。比利是个和蔼可亲的牛仔,对孩子们很亲切,总是准备拯救身陷困境的姑娘。

"野马"比利的服装包括宽边帽、领巾、皮手套、放在腰带皮套里的手枪和皮套裤——有时是用绵羊皮做的。这身打扮基本上是墨西哥牧人的装束,被得克萨斯牛仔采用,然后又被巴克·泰勒(Buck Taylor)和"狂野西部"娱乐公司里的其他演员加以改进,变得更加精致。牛仔是早期西部片中占主导地位的人物类型,而印第安人也扮演着主要角色。1911年,野牛公司与米勒兄弟101牧场狂野西部娱乐公司(Miller Brothers 101 Ranch Wild West)合并,从而获得了一大群真正的印第安演员及其圆锥形帐篷和其他道具。这家公司更名为"野牛101"(Bison 101),采用了一位新导演托马斯·因斯(Thomas Ince),他在公司位于圣伊内斯(Santa Ynez)的外景地——也就是众所周知的"因斯村"(Inceville)——迅速提高了公司的电影产量。这些影片经常以印第安战争为主题,在片中出现的印第安人被称为"因斯村苏族人"(Inceville Sioux)。

在这个时期,为比沃格拉夫(Biograph)电影公司工作的D·W·格里菲斯也拍摄了一些印第安人的故事,其中有些影片,如《印第安女人的爱情》(*The Squaw's Love*; 1911),怀着同情表现了印第安人的生活,片中人物罕有白人,但却很少由印第安演员扮演;而其他一些影片,如双胶片

大制作《峡谷之战》(The Battle at Elderbush Gulch；1913)，则将印第安人塑造成红色恶魔，渴望痛饮白人的鲜血。

跟因斯签约的表演者中有一位是经验丰富的舞台剧演员，名叫威廉·S·哈特(William S. Hart)，他给这种新兴的类型带来了维多利亚时代情节剧(他就是在这里接受戏剧训练的)的所有道德热情。哈特发展出"好心的坏蛋"的银幕形象，这是个处于体面社会边缘的人物，他因为爱上一个纯洁的女人而得到救赎，并从恶人的手上将她拯救出来。从1915年起，哈特开始为三角公司(Triangle Company)拍摄故事片长度的电影，但仍然跟因斯保持联系。这些影片的情节和人物塑造暴露了哈特的舞台剧出身，他曾经在欧文·威斯特舞台剧版本的《弗吉尼亚人》(The Virginian)和《异种婚姻》(The Squaw Man)中演出，后者于1913年由塞西尔·B·德米利改编成电影，很可能是第一部故事片长度的西部片。但与此同时，哈特的电影也明显使用了西部风景和装饰，力图表现出西部那些尘土飞扬、人烟稀少的鄙陋小镇的真实感觉。

哈特对待他自己和西部都非常认真。即将在公众想象中取代哈特位置的牛仔明星汤姆·米克斯(Tom Mix)属于一种截然不同的类型。哈特的骑术差强人意，而米克斯似乎是一名天生的骑手，但他其实是来自宾夕法尼亚州。他也曾经在后来与野牛公司合并的101牧场娱乐公司工作，而且终其一生都跟西部秀和马戏团保持联系。跟哈特不同，汤姆·米克斯的电影完全致力于娱乐，并不摆出一副具有历史真实性的样子。尽管它们并非毫无戏剧价值，但其魅力是建立在一连串飞快的马术特技、喜剧、追逐和打斗之上的。

到20世纪20年代，好莱坞实际上存在两种大相径庭的西部电影。一方面是数十部廉价影片，拥有公式化的情节，常常使用同样的布景和外景地，甚至会重新利用老影片中的镜头。它们由主要片厂如环球、福斯和派拉蒙或小型独立电影公司中的专业制片组拍摄。这些电影通常拍成连续片，同样的明星会一次签下六部或八部影片的合同。但即使是这一类电影，其预算和质量也会千差万别。在20年代的系列西部片中，

杰出的明星包括胡特·吉布森(Hoot Gibson)、巴克·琼斯(Buck Jones)、弗雷德·汤姆森(Fred Thomson)和蒂姆·麦科伊(Tim McCoy)。此外还包括数十位名气没那么大的明星,包括此类现在已被遗忘的人物如鲍勃·卡斯特(Bob Custer)、巴迪·罗斯福(Buddy Roosevelt)和杰克·佩林(Jack Perrin),佩林那些电影使用的资源少得可怜,仅够勉强维持观众的信任。

通常,这些影片的主要市场都是农村地区——尤其是南部和西部——以及青少年观众。另一方面,好莱坞也有一些单独构思的非系列影片,它们的演员是来自主要片厂的主流影星,而不是专业的西部片演员。而且行业媒体往往并不把它们称为"西部片",而是把它们当作情节剧或浪漫剧。1923年,派拉蒙的《篷车队》一炮走红,这部夸张的史诗剧讲述了19世纪40年代的西进运动的故事。相比之下,系列西部片往往背景时代模糊,片中提到的历史也不准确。例如,在汤姆·米克斯的一些电影中,其活动跟电影拍摄的时间就处于同一时代。

作为对派拉蒙的回应,1924年,福斯也拍了一部西部史诗片《铁骑》(*The Iron Horse*),它讲述了1869年修筑那条横贯北美大陆的铁路的故事。该片的导演是约翰·福特,他从执导哈利·卡里(Harry Carey)的系列西部片开始自己的职业,是从执导系列西部片逐步发展到大预算故事片的少数导演之一。但他在拍完下一部西部片《三个劫匪》(*Three Bad Men*;1926)之后,就放弃了这个类型,直到1939年才重新开拍西部片。

经典西部片

20世纪30年代,系列西部片在适应了声音的引入——它一开始给外景拍摄带来了一些问题——后又再次繁荣起来。大概在30年代中期,放映商为了扭转因大萧条导致的观众人数下降趋势,推出了"一票双片",也就是每场放映两部故事片。为了填满节目单,就需要源源不断地供应廉价的B级故事片。于是蒙纳格拉姆这样属于"穷片厂行列"的公

司蜂拥而上，争相生产这种影片。比较有声誉的影片少之又少，直到30年代结束，才略有好转。1939年，约翰·福特凭借《关山飞渡》，再次进入西部片领域，因没能引起大卫·O·塞尔兹尼克的兴趣，该片最后由沃尔特·万格(Walter Wanger)担任制片人，是为联艺拍的。这部电影让约翰·韦恩的职业重获生机，他自从1930年的《大追踪》(The Big Trail)失败后就一直受到冷落，与"穷片厂"为伍。《关山飞渡》虽然不如同年由几家主要片厂推出的三部西部片那么热门，却也获得巨大成功。塞西尔·B·德米利为派拉蒙制作的《联合太平洋铁路》是一部豪华的传奇大片，情节大致以联合太平洋铁路(UP)的修建为基础。华纳的《道奇城》(Dodge City)由埃罗尔·弗林担纲主演，是用怀亚特·厄普(Wyatt Earp)的故事略加改编而成。另外一部是福斯的《荡寇志》(Jesse James)，由蒂龙·鲍尔扮演那个臭名昭著的歹徒。

向历史主题转移——尽管不那么真实，表明好莱坞有意更严肃地对待西部片。20世纪40年代，各片厂发现西部片可成为探索道德问题的载体。《龙城风云》(Ox-Bow Incident；1942)通过处理私刑问题揭露了上流社会的伪善。1940年，当霍华德·休斯开始拍摄《不法之徒》时，他又在西部片中融入了性的因素。该片由简·拉塞尔(Jane Russell)主演，休斯决心将拉塞尔的性魅力利用到极致（"简·拉塞尔升为明星的两个原因是什么？"一张突出拉塞尔胸部的海报公然问道），结果导致影片因审查问题而推迟发行。但好莱坞再也无法回归早期的纯真了。《太阳浴血记》(1946)当时被通俗地称为"尘土中的欲望"，是一部色情的歌剧式情节剧，由珍妮弗·琼斯(Jennifer Jones)扮演一名印第安混血姑娘，她露骨的性感在她周围的男人当中引起骚动。

20世纪50年代是西部片最辉煌的十年。电影制作人对利用西部片探索社会和道德冲突产生了新的信心。《断箭为盟》(1950)通过一个白人侦察兵和一个阿帕奇印第安女子结婚的故事，熟练地探讨了白人和印第安人的关系。其他亲印第安的西部片紧跟其后，例如《魔鬼的门廊》(Devil's Doorway；1950)、《蛮山血战》(Across the Wide Missouri；1950)、

《烽火弥天》(The Big Sky；1952)、《最后的猎捕》(The Last Hunt；1956)和《离弦之箭》(Run of the Arrow；1957)。另一部里程碑式的影片是亨利·金(Henry King)的《快枪手》(The Gun-fighter；1950，又译为"黑天鹅")，由格利高里·派克(Gregory Peck)扮演一名年老的枪手，他想金盆洗手，但过去的名声却让他成为一个野心勃勃的年轻杀手的目标。《正午》(High Noon；1952)也揭露了以枪维生的刺激生活底下的另一面。其导演弗雷德·金尼曼(Fred Zinnemann)一直否认该片是一则政治寓言。片中讲到一名治安官不得不独自面对坏人，因为事实证明那些本该支持他的人都是懦夫。这个故事被普遍解读为对好莱坞造成严重破坏的麦卡锡主义的写照。

约翰·福特在 1939 年凭着《关山飞渡》胜利回归西部片之后，又在战后拍了一系列精彩的影片，包括他阐释怀亚特·厄普故事的版本《侠骨柔情》(My Darling Clementine；1946)，以及他所谓的骑兵三部曲《要塞风云》(Fort Apache；1949)、《黄巾骑兵队》(She Wore a Yellow Ribbon；1949，又译为"骑士与女郎")和《边疆铁骑》(Rio Grande；1950)。除了一部规模虽小但却颇具个人特色的《原野神驹》(Wagon Master；1950)，他在 50 年代只拍了另外两部西部片，一部是有关美国内战的《骑兵队》(The Horse Soldiers；1959)，另一部是当时受到忽视的《搜索者》(The Searchers；1956)，现在被广泛视为福特最好的影片，而且很可能是所有西部片中最伟大的一部。该片深刻而令人不安地审视了"反印第安斗士"的变态心理，这是西部片神话中的一个关键人物，其起源可追溯到 18 世纪西部故事肇始时期。该片也是展示西部风景视觉辉煌的绝好样本，雄奇的西部景色是该片魅力不可分割的一部分。

20 世纪 50 年代，电影界不单是越来越严肃地对待西部片的主题内容，而且也比以前更有气势、更富有才华地挖掘出西部片的美学潜力。安德烈·巴赞(Adnré Bazin)挑选出乔治·史蒂文斯(George Stevens)的《原野奇侠》(Shane；1952)作为他所说的"超西部片"(sur-Western)的典范，它"耻于停留在纯粹西部片的水平上，而寻求某种能够证明其正当性

的附加趣味———一种美学的、社会学的、道德的、心理学的、政治或色情的趣味，简言之，这种特性并非该类型所固有，但却能让它变得更加丰富"。当然，通过增加新奇变化来时时补充自己，这也是类型的本质。但在史蒂文斯精心拍摄的大提顿山（Grand Tetons）的镜头中，确实可以观察到一种明确的倾向，而舍恩这个人物自身——透过那个把他当作英雄的少年的目光——也被故意神话化了。

20世纪50年代的两套电影不仅代表了西部片也代表了好莱坞的鼎盛期。1950年，安东尼·曼（Anthony Mann）执导了詹姆斯·斯图尔特（James Stewart）主演的《无敌连环枪》（*Winchester '73*；又译为"百战宝枪"），这是有关兄弟仇恨与复仇的故事，叙事克制但又紧张。这对导演和明星的合作关系持续到《怒河》（*Bend of the River*；1951，英国片名为：*Where the River Bends*）、《血泊飞车》（*The Naked Spur*；1952）、《远乡异侠》（*The Far Country*；1954）等影片。曼对摄影机的操纵流畅而自信，有助于故事的叙述——它聚焦于紧张而强烈的情感，围绕詹姆斯·斯图尔特所饰角色那备受折磨的人物形象展开。

除了《锡星》（*The Tin Star*；1957），曼最后的八部西部片全都是彩色，其中四部是西尼玛斯柯普立体声宽银幕。好莱坞决心通过提高技术来与电视相抗衡，这对西部片大有好处。到20世纪50年代末，彩色和宽银幕已经成为行业标准。而它们在另一套由一对明星和导演搭档合作拍出的影片中得到最好的利用。这套电影让经验丰富的西部片明星伦道夫·斯科特（Randolph Scott）的职业重获生机，也确立了巴德·伯蒂彻（Budd Boetticher）作为风格超级独特的西部片导演之一的地位。他们合作的第一部影片《七寇伏尸记》（*Seven Men from Now*；1956）确定了斯科特所扮人物的性格：在干净利落的外表下隐藏着坚忍不拔、绝不妥协的个性，往往因为自己遭受某种严重不公的待遇而执意报仇雪恨。他们合作——通常再加上编剧伯特·肯尼迪（Burt Kennedy）——的成果包括《西部警长》（*The Tall T*；1956）、《决战日落镇》（*Decision at Sundown*；1957）、《单骑血战》（*Buchanan Rides Alone*；1967）、《向西而去》（*West-*

bound；1959)、《单格屠龙》(*Ride Lonesome*；1959)和《蛮山野侠》(*Comanche Station*；1959)等影片。

伦道夫·斯科特将和另一位经验丰富的西部片明星乔尔·麦克雷(Joel McCrea)联袂主演《午后枪声》(*Ride the High Country*；英国片名为：*Guns in the Afternoon*；1962)。该片由山姆·佩金帕执导,这位电影界的导演新秀已经在《步枪手》(*The Rifleman*)等西部片电视剧中确立了成功的职业。佩金帕在 20 世纪 60 年代执导的其他影片包括《邓迪少校》(*Major Dundee*；1965,又译为"精忠英烈传")——这部骑兵西部片从约翰·福特那里受益良多——和《日落黄沙》(*The Wild Bunch*；1969)——这部阴郁而野蛮的作品接近悲剧,片中的慢动作打斗场面让佩金帕声名远扬。

曼、伯蒂彻和佩金帕的电影成为吉姆·基瑟斯(Jim Kitses)的著作《西部地平线》(*Horizons West*)研究的主题,该书出版于 1969 年。在此之前,关于西部片这种类型,除了安德烈·巴赞写的几篇典型的启发式评论,鲜有著述论及。基瑟斯不仅尝试说明哪些导演是福特遗产的继承者和发展者,而且还通过运用列维-施特劳斯对神话的结构主义分析,试图为西部片提供一种定义。基瑟斯提出,在西部片中,荒野和文明是一对核心的对立面,其他冲突都来源于此。他这种鉴别很有说服力,威尔·莱特(Will Wright)在一部更正统的结构主义著作《转轮枪和社会》(*Six-guns and Society*；1975)中对此作了进一步发挥。此后,就有很多值得注意的著述分析了单个的导演、明星和影片,但对西部片这种类型本身并没有多少意义——除了理查德·斯洛特金(Richard Slotkin)的《枪手之国》(*Gunfighter Nation*；1992),这部令人印象深刻的著作严肃地将西部片解读为美国政治意识形态的写照。

西部片类型的转变

从某种意义上说,佩金帕的所有影片都对西部片本身作了反思,而

《午后枪声》和《日落黄沙》都把背景设在马背生活被现代技术力量所取代的时代。明白一个时代即将成为过去的自我意识跟西部片这种类型正在发生的深刻变化产生了共鸣。1950 年，好莱坞生产了一百三十部西部片，到 1960 年，这个数字降低到微不足道的二十八部。此类影片产量的陡然下降一度被意大利式或"通心粉"西部片所掩盖——这种现象最初因若干好莱坞影星（其中最著名的是克林特·伊斯特伍德[Clint Eastwood]）移民罗马而促成。伊斯特伍德的电影《荒野大镖客》(*Per un pugno di dollari/ A Fistful of Dollars*；1964)由瑟吉欧·莱昂内导演，后者很早就在电影城片厂（Cinecittà）拍摄的好莱坞《圣经》史诗片中担任助理导演。到 60 年代结束时，已经有三百多部意大利式西部片生产出来。尽管其中只有百分之二十在国际上发行，但许多影片——包括莱昂内后来的一些作品，如他跟伊斯特伍德拍的两部续集《黄昏双镖客》(*Per qualche dollaro in più/ For a Few Dollars More*；1965) 和《黄金三镖客》(*Il buono, il brutto, il cattivo/ The Good, the Bad and the Ugly*；1964)，以及他的代表作《西部往事》(*C'erauna volta il west/ Once upon a Time in the West*；1968；又译为"狂沙十万里"）都对美国西部片未来的形态产生了重要影响，最明显的是暴力水平普遍增加，而且沉迷于影片拍摄的细节。

意大利式西部片的核心是对文明、进步、社群、家庭和法制等传统价值观的冷嘲热讽，这无疑来自思维活跃的意大利电影制作人中时髦的马克思主义。但这反过来也影响到好莱坞，"揭露"以前貌似虔诚的信念本来已经成为好莱坞明白无误的倾向，此后就变得更加明显了。20 世纪 70 年代，戳穿近乎神圣的牛仔的真面目几乎成为好莱坞影片必须履行的义务——不管是《镖客龙虎斗》(*Doc*；1971) 中的怀亚特·厄普、《小巨人》(*Little Big Man*；1970) 中的卡斯特将军、《肮脏的小比利》(*Dirty Little Billy*；1972) 中的比利小子，还是《"水牛"比尔和印第安人》(*Buffalo Bill and the Indians*；1976) 中的"水牛"比尔。杰西·詹姆斯故事的一个版本《血洒北城》(*The Great Northfield Minnesota Raid*；1971)，以所谓的"污泥破布"方式，在表现西部"真实"面目的肮脏污秽中，让观众饱尝不快。

过去,各种保守的信念似乎跟西部片密不可分地交织在一起,到了20世纪70年代,人们开始彻底地重新审视它们。以前无懈可击的白人主角如今受到颠覆。在《小巨人》里,明显缺乏男子气的杰克·克拉布(Jack Crabb)(达斯汀·霍夫曼[Dustin Hoffman]饰)是名单越来越长的一连串反英雄之一。在《复仇女枪手》(Hannie Caulder;1971)中,拉克尔·韦尔奇(Raquel Welch)扮演一个受到强暴而渴望复仇的女人,满怀怒火地与所有男性对抗。《蓝衣骑兵队》(Soldier Blue;1970)既支持印第安人,也支持女权主义。甚至佩金帕也在《牛郎血泪美人恩》(Ballad of Cable Hogue;1970)中超越了他以前那些男性英雄人物直率而单纯的大男子气概。70年代还目睹了嬉皮西部片(如《比利·杰克》[Billy Jack;1971])、黑人西部片(如西德尼·波蒂埃[Sidney Poitier]的《布克与传教士》[Buck and the Preacher;1971]、回归自然的生态西部片(如《猛虎过山》[Jeremiah Johnson;1972])和无政府主义式的讽刺西部片《神枪小子》(Blazing Saddles;1974,又译为"灼热的马鞍")的出现,而后者的目标是全盘否定整个西部片类型。

约翰·韦恩在出演约翰·福特那部挽歌似的《双虎屠龙》(The Man who Shot Liberty Valance;1962)之后,又继续自己的职业,仿佛什么都没发生,就像往常一样,回去出演一系列老套的影片,只有霍华德·霍克斯的《龙虎盟》(El Dorado;1966)给他带来几分亮色。他凭借在《大地惊雷》(True Grit;1969)中独具匠心的表演而获得奥斯卡奖,这种表演类似于自我模仿,似乎承认他的形象正变得越来越僵化。但他的最后一部电影是值得一看的告别演出,在《英雄本色》(Shootist;1976,又译为"神枪手")中,他扮演一个死于癌症的年老枪手,正好韦恩当时也身患癌症。

20世纪70年代也目睹了克林特·伊斯特伍德的职业开花结果,如他那部由唐·西格尔(Don Siegel)执导的以美国内战为背景的影片《受骗》(The Beguiled;1970,又译为"牡丹花下"),以及伊斯特伍德自导自演的《荒野浪子》(High Plains Drifter;1972)和《逃亡大决斗》(The Outlaw Josey Wales;1976)。不过,等到70年代结束时,西部片似乎气数已尽。

《不屈不挠》(*Bronco Billy*；1980)——伊斯特伍德在片中扮演一个西部秀剧团的老板———败涂地，似乎恰如其分地成为这位明星渴望的告别演出。

衰落与复兴

关于西部片走向衰落的原因，理论界众说纷纭。一代代新观众成长起来，越来越城市化的社会不可能跟一种农业社会的类型产生联系，或者，这只是一种时尚。但票房人口统计方面的结构变化或许也产生了影响。年轻一代的观众被恐怖片和科幻片这样的类型吸引，它们能够提供更强烈的感官刺激；相比之下，西部片中的年轻人似乎永远要被年长者或比自己更强的人教训一顿。无可辩驳的是，投入巨大且极度放纵的《天堂之门》(*Heaven's Gate*；1980)未能收回哪怕一丁点投资，这让好莱坞主管们对更多西部冒险心怀警惕。20世纪80年代是西部片有史以来境况最差的十年，产量聊胜于无。从1980年到1992年，甚至西部片最后的希望克林特·伊斯特伍德也只有一次回到马背上，出演《苍白骑士》(*Pale Rider*；1985)。

然而，西部片执拗地抓住一线生机，不肯一死了之。20世纪90年代初，它又出现了适度的复苏。为青少年观众重新塑造这种类型的尝试《龙威虎将》(*Young Guns*；1988，又译为"少壮屠龙阵")获得成功，1990年，紧跟其后又拍了一部续集《龙威虎将II》(*Young Guns II*)。同一年，凯文·科斯特纳凭借《与狼共舞》(*Dances with Wolves*)获得一次个人胜利。该片自觉地试图纠正有关印第安问题的记录，作为回报，它成为1930年的《壮志千秋》(*Cimarron*)以来第一部获得奥斯卡最佳影片奖(Oscar Best Picture)的西部片。1992年的两部影片以不同的方式证明这个类型一息尚存。《最后的莫希干人》(*The Last of the Mohicans*；又译为"大地英豪")说明，对西部小说奠基者詹姆斯·费尼莫·库柏(James Fenimore Cooper)杜撰的小说作一些更新，还能够为现代观众所接

受——虽然他们会发现他的散文不堪卒读。而在《不可饶恕》中,克林特·伊斯特伍德则把传统的观影乐趣(坏人必败无疑)与当代有关暴力道德的时髦焦虑结合起来。

谁也不会预测西部片将恢复它曾经享受的银幕辉煌。但等待西部片利用的丰富素材——不管是历史类还是虚构类——是取之不尽的。似乎只有观众的冷漠或片厂主管的神经崩溃才有可能让西部片从银幕上销声匿迹。

特 别 人 物 介 绍

John Ford
约翰·福特
(1894—1973)

福特在电影导演行会上那段著名的自我介绍("我的名字叫约翰·福特,我是个西部片导演")有些简单化,他也知道这一点。他的职业生涯漫长且一直都很成功,一共包括几个判然分明的时期。福特生于缅因州(Maine)的一个爱尔兰移民家庭,本姓弗里尼(Freeney),是家里的第十三个孩子,二十岁时即跟随哥哥弗朗西斯来到加利福尼亚。弗朗西斯已经拥有一份担任演员和导演的成功职业,他给年轻的福特一份道具员的工作,后来又让他当演员。福特担任导演后拍的第一部电影《龙卷风》(The Tornado;1917)是为野牛公司拍的西部片,由环球电影公司发行,他在其中扮演主角。在接下来四年中,福特退出表演工作,拍摄了一系列由哈利·卡里(Harry Carey)主演的影片,共达二十五部,卡里是那个时代当红的西部片明星之一,他在片中扮演"夏延族人哈里"。

1921年,福特转投到福斯片厂旗下,得以扩展自己的题材范围。这里仍然有很多西部片可拍,他跟胡特·吉布森(Hoot Gibson)、巴克·琼

斯和汤姆·米克斯(Tom Mix)都有合作；但这里也有一些关于纽约少数族裔聚居区的故事、乡村情节剧和海上故事。1924 年，福特拍了一部《铁骑》，是关于修建跨北美铁路的史诗西部片。影片获得巨大成功。然而，当福特的下一部西部片《三个劫匪》(Three Bad Men；1926)失败后，他就放弃了这种类型，在此后十三年中都不再拍西部片。20 年代末和 30 年代初，他为福斯拍的电影在爱尔兰喜剧(如《警察赖利》[Riley the Cop；1928])、动作片(如《黑表》[The Black Watch；1929]和《航空邮件》[Airmail；1932])和情节剧(如《阿罗史密斯》[Arrowsmith；1931])之间交替转换。

1935 年，福特的导演职业再次发生变化。他采用达德利·尼科尔斯(Dudley Nichols)的一个脚本，以一种气氛浓厚的风格，执导了《告密者》(The Informer)一片，这是根据利亚姆·奥弗莱厄蒂(Liam O'Flaherty)有关爱尔兰共和党的小说改编的。该片为他赢得了评论家的褒奖，也赢得了出色导演的声誉——以善于执导重要文学作品而闻名。接下来，在 1936 年，他又根据马克斯韦尔·安德森(Maxwell Anderson)的《苏格兰的玛丽》(Mary of Scotland)，以及肖恩·奥卡西(Sean O'Casey)的《群星》(The Stars)，导演了两部电影。

1939 年，福特凭借《关山飞渡》胜利重返西部片。这部影片的成功将约翰·韦恩的职业从一蹶不振中拯救出来，并帮助一种走向衰落的电影类型重获生机。福特把《关山飞渡》描述成一部"经典"西部片，比他在默片时代拍摄的一系列西部片略胜一筹。到此时，福特已经是好莱坞最受尊敬的导演之一，他依靠片厂体系为自己的电影提供资金，但在挑选项目方面又有自己的标准。1940 年，他根据约翰·斯坦贝克(John Steinbeck)那部著名的小说拍摄了《愤怒的葡萄》(1940)，影片巧妙地将关键的福特式家庭主题跟大萧条时期社会匮乏的黯淡场景结合起来。

福特在好莱坞的职业因他在战争中的兵役而中断。他对军事的终生爱好获得回报，他被委任为海军少校，并为这次战争拍摄了一连串短片，包括《中途岛海战》(The Battle of Midway；1942)，这是"二战"中最优

秀的纪录片之一。

战后,在短短的四年时间里,福特制作了一系列精彩的西部片,包括他根据怀亚特·厄普的故事改编的《侠骨柔情》(1946)、他所谓的骑兵三部曲(《要塞风云》[1948]、《黄巾骑兵队》[1949]和《边疆铁骑》[1950]),以及他个人最喜爱的影片之一《原野神驹》(1950)。

福特在20世纪50年代拍的电影往往带有强烈的个人色彩。《蓬门今始为君开》(The Quiet Man; 1952)是一部喜剧,约翰·韦恩在里面扮演一名到爱尔兰寻根的美国人。《月出》(The Rising of the Moon; 1957)也以爱尔兰为背景,片中讲述了三个独立的故事,其中一个与爱尔兰共和军(IRA)有关。《阳光普照》(The Sun Shines Bright; 1953)根据欧文·S·科布(Irvin S. Cobb)的"正义牧师"(Judge Priest)系列短篇小说改编,背景设在美国南部,福特在1934年第一次拍这部电影,当时跟他合作的是威尔·罗杰斯(Will Rogers)。

在中断西部片的拍摄达六年后,福特又一次回到这种类型,拍摄了《搜索者》(The Searchers; 1956),这部影片被很多人视为他的代表作。担纲主演的约翰·韦恩在片中献上了他最精彩的表演之一。他扮演的邦联军老兵伊桑·爱德华兹(Ethan Edwards)被自己内心的骚乱驱使,在西部漫游了七年,寻找他那个被科曼奇印第安人绑架的侄女。在这部影片中,福特将他娴熟而又有节制的拍摄风格以及让史诗片充满人性的伟大技艺都打磨得完美无缺,他对风景的支配在他钟爱的纪念碑山谷(Monument Valley)美轮美奂的远景中得以实现,同样也很完美。

20世纪60年代,衰老以及好莱坞更加拖沓的生产日程让福特的作品减少。但他仍然设法制作了三部主要的西部片,不过福特自己对《浴血双雄》(Two Rode Together; 1961)从来都不以为然,这个有关俘虏的故事对人类的忍耐力抱以悲观的看法,主演詹姆斯·斯图尔特(James Stewart)在片中扮演一个贪赃枉法又愤世嫉俗的司法官。《双虎屠龙》(The Man who Shot Liberty Valance; 1962)是福特的最后一部黑白片,以一种刻意的陈旧风格拍成,这个晦涩的故事讲述了西部片中事实与传说

密不可分的关系。《安邦定国志》(*Cheyenne Autumn*；1964)试图对西部片未能尊重印第安人而加以弥补，这个努力虽然近乎虚伪，却仍然可敬。

到福特去世时，跟他那一代的其他导演如霍克斯和希区柯克相比，他在批评界的声誉略有下滑。《电影手册》(*Cahiers du cinéma*)和《电影》杂志的年轻影评家发现他表面随和，甚至有点感伤。在那之后的年月里，这个看法被视为肤浅。福特对弱者的同情比激进的时尚持久。他知道把摄影机放在哪里，也知道在摄影机前放什么，他在这两方面的卓绝本能造就了众多佳作，它们拥有无与伦比的视觉美感和崇高精神。

——爱德华·巴斯科姆

特 别 人 物 介 绍

John Wayne
约翰·韦恩

(1907—1979)

当约翰·韦恩处于全盛期时，他或许是世界上最有名的男影星，但为了获得成功，他却等待了漫长的岁月。他生于衣阿华州，却在加利福尼亚长大，原名马里恩·迈克尔·莫里森(Marion Michael Morrison)。当他凭借一份橄榄球奖学金在南加州大学求学时，他在福斯片厂的道具部找到一份工作。这使他得以在约翰·福特的影片中扮演一些跑龙套的角色，并最终在拉乌尔·沃尔什的西部史诗片《大追踪》(*The Big Trail*；1930)里获得扮演主角的机会(第一次作为"约翰·韦恩"出现)。这部影片在票房上失败，给韦恩带来十年屈身于"穷片厂行列"的生活，让他只能出演廉价西部片以及蒙纳格拉姆和共和等公司的其他动作片。

当福特邀他在《关山飞渡》(1939)中扮演林戈小子(Ringo Kid)时，韦恩迎来了自己的第二次突破。这一次他不负重望。接下来，他又拍了

一系列西部片以及战争片,如《海蜂突击队》(*The Fighting Seabees*;1944)、《反攻班丹岛》(*Back to Bataan*;1945)和《菲律宾浴血战》(*They Were Expendable*;1945)。尽管韦恩因为家里有四个孩子而在参军时遭拒,他却在接下来十年中发展成为美国斗士的典范。随着他六英尺四英寸高的身体日益发福,他的银幕形象也越来越有权威。在霍华德·霍克斯的《红河》(*Red River*;1947)中,他通过扮演家长式牧场主汤姆·邓森(Tom Dunson)揭示了自己不可超越的演技。在约翰·福特所谓的骑兵三部曲的第二部《黄巾骑兵队》(1949)中,他扮演一名即将退休的军官,进一步拓展了自己的演技。

约翰·福特继续塑造着韦恩的职业,在《蓬门今始为君开》(1952)里拓展他的喜剧天才,并在《搜索者》(1956)中指导他通过不朽的表演刻画了伊桑·爱德华兹一角。在影片的最后一幕场景中,韦恩用左手抓住右臂,转身远离镜头。这个姿势是故意模仿哈利·卡里——福特早期西部片里的明星。这认可了韦恩作为一个伟大传统的合法继承者地位。作为电影界保卫美国理想反共联合会(anti-Communist Motion Picture Alliance for the Preservation of American Ideals)的主席,韦恩和朋友沃德·邦德(Ward Bond)一起,积极支持20世纪40年代麦卡锡对好莱坞的调查。60年代,韦恩更加张扬他显而易见的右翼观点。越战刺激他开始公然的政治宣传,他自导自演的《绿色贝雷帽》(*The Green Berets*;1968)对他的职业地位和美国政策方向都有弊无益。

西部片挖掘出了韦恩的英雄潜力。在霍克斯的《赤胆屠龙》(*Rio Bravo*;1959)和福特的《双虎屠龙》(1962)中,他成为随和又自信的道德权威的化身,甚至让他的自由主义批评家们也不得不折服。但在20世纪60年代后期,他越来越给人留下虚应故事的印象。在一连串老套但流行的西部片如《驯妻记》(*McLintock!*;1963)、《一门四虎》(*The Sons of Katie Elder*;1965)和《战车》(*The War Wagon*;1976,又译为"万里夺金记")里,他的表演僵化,变成矫揉造作的动作组合:他特有的拖沓步伐、爱发牢骚的好脾气、简洁的口号式语言。韦恩似乎也意识到这一点,因

此,在《大地惊雷》(*True Grit*;1969)中扮演无耻的独眼考伯恩时,他的表演成了令人愉快的大杂烩,为他赢得了唯一的奥斯卡奖。

1964年,韦恩因癌症切除了一片肺叶。在他的余生当中,他一直勇敢地抵抗癌症的进一步侵袭。他在《英雄本色》(1976)里出演了他的最后一个角色——也是他最好的表演之一——饰演一名患有肠癌的年老枪手,以他知道的唯一有尊严的方式——在最后的枪战中——结束了自己的生命。

<div style="text-align:right">——爱德华·巴斯科姆</div>

歌舞片

里克·阿尔特曼

"歌舞片"(musical)一词有几种不同的用法。它最基本的含义仅仅是指一部带有大量剧情音乐(由片中人物制作的音乐)的电影。就此而言,这个术语可指一种极端多样化的国际类型,从20世纪20年代以来,每个大陆每个时代都有重要的例子。

20世纪30年代,欧洲"歌舞片"的共同点很少。英国歌舞片通常由杂耍戏院的明星如格特鲁德·劳伦斯(Gertrude Lawrence)、伊夫林·莱(Evelyn Laye)和杰西·马修斯(Jessie Matthews)主演;德国歌舞片从轻歌剧传统中借鉴音乐和情节——不过也会借鉴舞台剧,如贝托尔特·布莱希特(Bertolt Brecht)的《三分钱歌剧》(*Die 3-Groschenoper*;1931);在法国,雷内·克莱尔的歌舞片采用了先锋派的主旨和技巧。从20世纪40年代到60年代,一系列独具特色的欧洲导演创造了一些通常被称为"歌舞片"的电影,但其音乐实际上跟剧情音乐的使用差不多。英国的此类影片包括迈克尔·鲍威尔和埃默里克·普雷斯伯格以芭蕾舞为基础的

电影以及理查德·莱斯特(Richard Lester)那些迷幻的甲壳虫乐队电影,好莱坞的模仿之作有《三分钱歌剧》(Half a Sixpence; 1967)和《奥利弗》(Oliver!; 1968),还有更接近当代的《初生之犊》(Absolute Beginners; 1986)。法国贡献了雅克·德米(Jacques Demy)的歌剧式作品、让-吕克·戈达尔的戏仿之作以及一系列由约翰尼·哈里戴(Johnny Hallyday)主演的影片,而瑞典则提供了《阿巴合唱团》(Abba the Movie; 1977)。在欧洲之外,牙买加制作了《不速之客》(The Harder they Come)和其他雷鬼乐电影,埃及开创了完整的国产歌舞片类型。事实上,最近这些年来,最大的歌舞片生产国是印度,那里的"歌舞片"早就构成了最有特色的印度类型电影之一。

从"歌舞片"(musical)一词最基本的含义上说,所有上述电影都可称为"歌舞片",也就是说,它们都包括大量剧情音乐,有些由剧中主要人物创造。在这里,这样的影片被称为"歌舞电影"(musical film),而独立术语"歌舞片"则专指那些不仅有音乐而且还拥有跟片中音乐相联系的情节模式、人物类型、社会结构的影片。从这个更严格的意义上说,歌舞片并非一种国际类型,而是好莱坞电影业最有特色的作品之一。因此,研究歌舞片主要就是分析好莱坞那一千五百部左右的歌舞片的历史。

歌舞片的早期发展

电影诞生于通俗情节剧、轻歌舞剧和音乐幻灯片的鼎盛期,从一开始就利用了各种类型的音乐。甚至在默片时代,音乐的用途就不局限于伴奏。在美国,至少早在1907年,根据轻歌剧改编的电影版《风流寡妇》中就包括许多耳熟能详的音乐,由音乐家现场演奏和演唱,与银幕上的动作保持同步。1911年,电影版的通俗歌剧(如百代公司的《游吟诗人》[Il trovatore]和《浮士德》[Faust]、爱迪生公司的《阿依达》[Aïda]就跟专门编曲的音乐一起发行。在欧洲,诸如约翰·吉尔德梅杰(Johan Gildemeijer)的《荣耀不再》(Gloria transita; 1917)和《致命的荣耀》(Gloria

fatalis；1922)都采用了类似的系统,由音乐家现场演唱银幕上的人物所唱的歌剧咏叹调。在默片时代,为了给公开使用提示音乐提供机会,电影制片人给他们的故事镶嵌上引人瞩目的音乐素材(即现场音乐与特定的银幕提示如吹号角、弹奏管风琴和演奏国歌的动作同步)。

从20世纪20年代末开始,世界各地的电影通过将电影剧本建立在大量的剧情音乐上来使用新的音响技术。在美国,制片人千方百计地利用所有音乐素材:歌剧、轻歌剧、古典音乐、军队进行曲、维也纳华尔兹、民间音乐、福音赞美诗、犹太圣歌、通俗歌曲(Tin Pan Alley)曲调、夜总会音乐、轻歌舞剧固定曲目、爵士乐即兴反复片段,甚至还有滑稽剧爱用的音乐。此后,广泛吸收各种新音乐类型——从摇摆乐到摇滚乐,从比波普(be-bop)到重金属——的能力就成为歌舞片类型的特色。

20世纪20年代末和30年代初,出现了各种各样的歌舞片,与之相应,它们也使用了广泛的叙事传统。派拉蒙的欧洲电影人刘别谦和鲁本·马莫利安(Rouben Mamoulian)在直接借鉴自轻歌剧传统(《璇宫艳史》[*The Love Parade*；1929]、《蒙特卡罗》[*Monte Carlo*；1930]、《公主艳史》[*Love Me Tonight*；1932])的鲁里坦尼亚(Ruritanian)喜剧浪漫情节中,多次邀请欧洲的综艺男明星杰克·布坎南和莫里斯·雪佛莱跟美国歌剧演唱家珍妮特·麦克唐纳搭档合作。同一时期,华纳和第一国家公司(First National)经常向百老汇借鉴成功的舞台音乐剧(如《百老汇淘金女郎》[*Gold Diggers of Broadway*；1929]、《沙漠之歌》[*The Desert Song*；1929]和《莎莉》[*Sally*；1930])。大多数片厂都尝试采用轻歌舞滑稽剧(revue)的格式,它们能够在其中轻松地插入现成的音乐表演(如米高梅的《1929年好莱坞滑稽剧》[*Hollywood Revue of 1929*]、华纳的《戏中之王》[*Show of Shows*]、派拉蒙的《派拉蒙大集锦》[*Paramount on Parade*]、环球的《爵士乐之王》[*King of Jazz*])。从1928至1932年期间,任何将音乐融入电影的方法都不会受到忽视。歌舞片可以改编自广播剧(radio show)、舞台荒诞剧(stage extravaganza,如弗洛伦兹·齐格菲尔德[Florenz Ziegfeld]的作品),甚至科学小说情节(如《五十年后的世界》[*Just*

Imagine；1930])。它们成为爱尔兰男高音约翰·麦科马克(John MacCormack)(如《心中的歌》[Song o' my Heart；1930])、歌剧演唱家(如1930年劳伦斯·蒂贝特[Lawrence Tibbett]和格雷斯·莫尔[Grace Moore],他们联袂主演了《新月》[New Moon])、低吟歌手(crooner)(如鲁迪·瓦利[Rudy Vallee],他主演了《流浪情人》[The Vagabond Lover；1929])、卡巴莱酒馆歌手(如范妮·布莱斯[Fanny Brice]、索菲·塔克[Sophie Tucker]、海伦·摩根[Helen Morgan])甚至滑稽喜剧演员(如《椰子果》[Cocoanuts；1929]和《疯狂的动物》[Animal Crackers；1930]中的马克斯兄弟,《哈哈!》[Whoopee!；1930]和《狂欢时节》[Palmy Days；1931]中的埃迪·坎托[Eddie Cantor],《自由自在》[Free and Easy；1930,又译为"潇洒先生"]中的伯斯特·基顿)的拿手表演。在整个有声电影时代初期,歌舞片不仅为越来越复杂的录音技术,而且也为各种彩色电影系统(通常局限于系列歌舞片)甚至形形色色的宽银幕技术提供了一展身手的机会。

在有声电影时代初期,制片人和观众都把音乐当作一种独立的特色来加以对待和描述,它可以添加到任何类型的电影中,从那些影片里获得自己的功能,而不是构建自己的类型结构。因此"musical"一词被用作描述性的形容词而非一种类型的标志。早期歌舞电影的每一种主要类群都产生于单部成功的影片,而且全都从现成的类型中借鉴情节和主题。雷电华公司1929年的《南国佳人》为西部片加上了音乐,而金·维多的《哈利路亚》(Hallelujah!；米高梅,1929)则将音乐融入了人们熟悉的一部南方情节剧。几乎每家片厂都在大学喜剧片(往往以橄榄球为次要情节,如米高梅的《好消息》[Good News]、派拉蒙的《甜心儿》[Sweetie]、第一国家的《传球前进》[Forward Pass])中加入音乐。

这个时期最重要的影响来自艾尔·乔尔森那部催人泪下的影片《可歌可泣》(The Singing Fool；华纳,1928,又译为"荡妇愚夫"),以及米高梅1929年的后台三角恋故事《百老汇旋律》。各家好莱坞片厂立刻争相模仿,反复制作类似的音乐情节剧,它们的主要特色包括一个拥有不幸爱

情的演员、一个不忠诚的配偶、一个自私的姐妹、一个黑帮亚情节、一个走下坡路的歌手或一个奄奄一息的孩子。这些后台式歌舞片往往在题目中标明自己与百老汇的联系(如《百老汇旋律》、《百老汇》[Broadway]、《百老汇淘金女郎》),表现出对舞台秀、轻歌舞剧演员、滑稽戏套路甚至马戏、口技、演艺船或好莱坞片厂本身的偏爱。

为了利用一部大受欢迎的影片的成功,经常会出现大量跟风之作,同样,这些早期的歌舞电影都有一些共同的表面特征:剧情音乐、主要人物为演员、情节偏重演出、不幸的爱情以及对最新技术不加掩饰的炫耀。这些电影都用音乐来表达失恋的哀伤,并对它加以浪漫化的处理,虽然围绕这一点有可能形成一种稳定的类型,但当时的新闻界却照搬好莱坞自己的宣传,未能将歌舞片设定为一种独立类型。直到1930—1931年观众厌倦了歌舞电影(歌舞电影的产量从1929年的五十五部和1930年的七十七部下滑到1931年的十一部和1932年的十部——这是20世纪60年代之前该行业的低谷),批评家们才经常把"歌舞片"一词作为一个独立的实词来使用,往往用来贬低前些年的产品——回顾起来,它们显得呆板而缺乏创意。虽然这种对类型一致性的认可很可能会导致电影界将情节剧式的歌舞片作为一种类型电影而自觉地生产,但歌舞电影在票房上的失败却使得它们的制作被迫暂停,因此在气氛略显忧郁的早期歌舞电影跟1933年之后以乐观态度为特色的歌舞片之间出现了割裂。

经典的好莱坞歌舞片

好莱坞一直试图将音乐与叙事结合起来,制作出可盈利的歌舞电影,而1933年构成了这方面的一个崭新开端。直到1933年,在轻歌剧和其他歌舞电影之间都有明显的差异。由于它们的情节、人物和音乐来自不同的传统,它们需要的演员、布景、音乐家和预算也就有了天壤之别,因此人们一直没把这两个品系当作单个的类型。早期的轻歌剧如《璇宫艳史》或《新月》都保持了轻松的格调,并且几乎总是大团圆结局,

有声电影(1930—1960)

而其他歌舞电影则往往依赖流行情节剧的催泪技巧。

1933年,华纳开始生产一种新型歌舞片。以前的歌舞电影大体上不过是给熟悉的故事加上音乐而已,但《第四十二街》、《华清春暖》(Footlight Parade)、《1933年淘金女郎》(Gold Diggers of 1933)以及1934年的《美女》(Dames)全都同等对待成功的音乐表演和成功的爱情故事。因此,这些影片丰富的歌舞场景(全都由巴斯比·伯克利编舞)公开地赞美了年轻影星鲁比·基勒和迪克·鲍威尔演绎的浪漫故事,没有他们俩的天才和情感,这些表演将难以为继。在这个崭新的歌舞世界中,不再给奄奄一息的孩子、自私的姐妹或难以应付的情敌留下容身之地。相反,这些影片的情节都经过重新设计,以促进片中那对年轻人的浪漫故事,同时又通过歌舞的活力来赞美他们的爱情。

虽然这种新的歌舞片结构最初出现在华纳的后台式电影中,但它们的流行最终推动这个类型向所有能够想到的情节传播。歌舞片不再被嫁接到情节剧的砧木上,而是与浪漫喜剧相配,因此转移到了诸如人物传记(如1936年的《歌舞大王齐格菲》[The Great Ziegfeld]、1946年的《一代歌王》[The Jolson Story]以及1953年的《丽日春宵》[Night and Day]和《格伦·米勒传》[The Glenn Miller Story])、军队秀(如《只为你我》[For Me and my Gal; 1942])、时装秀(如《封面女郎》[Cover Girl; 1944])甚至复兴的轻歌剧(尤其是米高梅那对极为成功的搭档珍妮特·麦克唐纳和纳尔逊·埃迪[Nelson Eddy],他们联袂主演了《淘气的玛丽塔》[Naughty Marietta; 1935]和《罗斯-玛丽》[Rose-Marie; 1936]以及随后的一些电影)等领域。

同样是在1933年,弗雷德·阿斯泰尔和琴吉·罗杰斯第一次抓住了公众的想象力。阿斯泰尔曾与姐姐阿黛尔拥有成功的舞台职业(并且那一年在米高梅的一部类似于伯克利影片的《舞娘》[Dancing Lady]中初次登上银幕),而罗杰斯则出演过合唱队姑娘的角色(如《第四十二街》、《1933年淘金女郎》),但他们在《飞往里约》中的合作才第一次把他们作为一对搭档推出,由此开辟了一系列杰出的雷电华影片,它们就像华纳

的后台式歌舞片一样,时时运用歌舞来赞美一对主角的浪漫爱情。此外,凭借那个时代最有才华的歌曲作家(科尔·波特[Cole Porter]为《柳暗花明》[*The Gay Divorce*;1934]、杰罗姆·克恩[Jerome Kern]为《萝贝塔》[*Roberta*;1934]和《欢乐时光》[*Swing Time*;1936]、欧文·伯林[Irvin Berlin]为《礼帽》[1935]、《海上恋舞》[*Follow the Fleet*;1936]和《乐天派》[*Carefree*;1938])、乔治·格什温[George Gershwin]为《随我婆娑》[*Shall We Dance*;1937]所作的曲),每一部阿斯泰尔-罗杰斯电影的配乐都为造就这一对珠联璧合的搭档发挥了积极作用。阿斯泰尔-罗杰斯电影对这个类型产生了稳定的影响,因为它们弥合了奇特的服装与轻歌剧古旧的上流社会布景跟现实的情节与流行音乐中朗朗上口的音乐之间的隔阂。虽然在1930年还没有形成单独、连贯且运用广泛的歌舞片类型,但是,到了30年代中期,诸如《1935年淘金女郎》(*Gold Diggers of 1935*)、《淘气的玛丽达》、《密西西比》(*Mississippi*;1935)、《1936年百老汇旋律》(*Broadway Melody of 1936*)、《同舟共济》(*Shipmates Forever*;1935)、《礼帽》甚至《歌声俪影》(*A Night at the Opera*;1935)之类形形色色的影片就全都可以用一个单独的类型术语——歌舞片——来标明了。

20世纪30年代中期,歌舞片类型发展出一种稳定的模式,可以用若干语义和语法特征方便地定义出来:

1. 格式:叙述性的。音乐和舞蹈元素通过一条故事情节线连接起来。
2. 人物:社会中一对浪漫的情侣。甚至在秀兰·邓波儿的电影或动画歌舞片中,一对正在求爱的情侣以及他们周围的人群都是歌舞片的浪漫喜剧方法所必需的。
3. 表演:将具有节奏感的动作和现实主义相结合。歌舞片中必须呈现这两个极端——彻底的现实主义和纯粹的节奏——以促成二者特有的融合。
4. 声音:剧情音乐和对白的混合体。没有剧情音乐或舞蹈,就没有

歌舞片。反之,全是音乐的电影,如雅克·德米的《秋水伊人》(Les Parapluies de Cherbourg;1964)也无法实现歌舞片从朴素的对白世界(sober speech;用布莱希特的话说)进入浪漫的歌舞王国的基本效果。

这些语义决定因素是许多歌舞电影所共有的,但还存在一些语法关系,只有那些构成歌舞片这种类型核心的影片才会显示出来:

1. 叙述策略:双重焦点。电影交替表现男、女搭档(或群体),在二者之间建立起平行关系,并使每一方分别等同于一种特殊的文化价值,最终引起他们的对抗和融合。
2. 情侣/情节:情侣形成和情节解决之间的平行关系(和/或因果联系)。因此求爱总是跟影片主题材料中的其他某个方面密切联系。
3. 音乐/情节:以音乐和舞蹈作为个人和群体快乐的表达方式。作为浪漫关系战胜所有潜在限制的能指,音乐和舞蹈具有庆祝胜利的作用。
4. 叙事/韵律:现实与韵律、对白与剧情音乐之间存在连续性。按照将婚姻作为情侣神秘结合的美国神话,歌舞片中的对立是为最终得到解决而存在的。
5. 形象/声音:在剧情发展到高潮时,经典的叙事层次(形象高于声音)颠倒过来。通过"声音叠化"(audio dissolve)(现实的声音处理逐渐让步于节拍与节奏的王国)过程,我们进入了一个动作与音乐合拍的世界,而非我们更熟悉的情形:声音由形象化的活动制造并与之同步。

尽管并非每部好莱坞歌舞片都表现出上述所有特色(例如,有些针对儿童的歌舞电影就缺乏一对核心的浪漫情侣),但在20世纪30年代

中期,也就是歌舞片作为主要类型电影的阶段,好莱坞生产的绝大多数歌舞片都符合这种定义。

好莱坞对歌舞片类型产生了自觉意识,这在战后许多试图通过公开反思这个类型来构筑歌舞片的努力中表现得最清楚。尽管此类电影很容易招致对这个类型的严厉批评,但它们却再次肯定了它暗示的价值观。"反思"或"自反"的歌舞片最早是通过颠倒或突出熟悉的主题(如1941年的《齐格菲女郎》对后台陈词滥调的讽刺性模仿)顺带表达出来的,它们最完整的形式出现在米高梅公司由贝蒂·康姆顿(Betty Comden)和阿道夫·格林(Adolph Green)编写的剧本中,如《金粉帝后》(*The Barkleys of Broadway*;1948)、《锦城春色》(*On the Town*;1949)、《雨中曲》(*Singin' in the Rain*;1951)、《龙国香车》(*The Band Wagon*;1953)或《万里情天》(*It's Always Fair Weather*;1955,又译为"好天气")。即便是许多涉及酗酒、黑帮攻击或儿童夭折的歌舞片——如《星海沉浮录》(1954)、《俄克拉荷马!》(1955)、《波吉与贝丝》(*Porgy and Bess*;1959)或《西区故事》(1961)——巧妙的脚本也时时设法在一对恋爱的情侣周围建立一个新群体(如果需要,就在死后),用热情洋溢的歌舞庆祝他们的结合。

有一段时期,好莱坞拍摄了一系列相当刻板的百老汇改编作品(如《窈窕淑女》[1964]、《音乐之声》[*The Sound of Music*;1965])、翻版作品(《星海沉浮录》[*A Star Is Born*;1976])、汇编作品(《娱乐世界》[*That's Entertainment*;1974])以及儿童歌舞片(《欢乐满人间》[*Mary Poppins*;1964]。之后,在20世纪70年代末,歌舞片出现强劲的复苏,甚至让它最殷切的追随者也大吃一惊。这些影片中有些是对演艺行业传统的挖苦式讽刺,如罗伯特·阿尔特曼(Robert Altman)1976年的《纳什维尔》(*Nashville*)和鲍勃·福斯(Bob Fosse)1980年的《爵士春秋》(*All that Jazz*;又译为"浮生若梦");有些是对过去情节的温柔回忆,如马丁·斯科塞斯(Martin Scorsese)1977年的《纽约,纽约》(*New York, New York*),斯坦利·多南(Stanley Donen)1978年的《电影电影》(*Movie Movie*)。但其他一些则恢复了在传统歌舞片类型结构中融入当代音乐和习

俗的能力,如《周末狂热夜》(*Saturday Night Fever*;1978)、《越战毛发》(*Hair*;1979,米洛斯·福尔曼[Miloš Forman]导演)以及《辣身舞》(*Dirty Dancing*;1987)。

歌舞片种类

歌舞片影评家早就开始区分歌舞片的情节、表演传统和制作方法。将歌舞片分成若干亚类型的重要分类方法建立在如下标准基础上(也导致了下面列举出来的一些问题)。

片厂

片厂特征突出了基于少数成功电影的"片厂风格",往往强调特定的明星或制作人员。派拉蒙因莫里斯·雪佛莱和珍妮特·麦克唐纳在刘别谦或鲁本·马莫利安精致复杂的欧式轻歌剧中的表演而闻名。华纳跟那些在现实都市外景地拍摄的后台式歌舞片情节联系起来,职业踢踏舞舞蹈家鲁比·基勒和歌舞队的姑娘们在那样的外景中表演巴斯比·伯克利编排的舞蹈,而低吟歌手迪克·鲍威尔则吟唱着阿尔·杜宾(Al Dubin)和哈里·沃伦(Harry Warren)的歌曲。雷电华的神经喜剧片(screwball comedy)剧本在范·内斯特·波尔格拉斯(Van Nest Polglase)时髦的装饰艺术背景中,将优雅的舞蹈家弗雷德·阿斯泰尔和琴吉·罗杰斯跟反传统的滑稽演员爱德华·埃弗里特·霍顿(Edward Everett Horton)和埃里克·布洛尔(Eric Blore)联合起来。福斯提供了民间风味的地方产品,由金发明星爱丽丝·费耶(Alice Faye)、贝蒂·格拉宝、玛丽莲·梦露和秀兰·邓波儿主演。米高梅吹嘘自己灿若繁星的明星阵容:战前有珍妮特·麦克唐纳和尼尔森·埃迪,20 世纪 40 和 50 年代有希德·沙里塞(Cyd Charisse)、朱迪·加兰、金·凯利、弗兰克·西纳特拉、埃斯特·威廉斯(Esther Williams),以及年纪渐老的弗雷德·阿斯泰尔,他们根据机智的剧本,演出高预算的壮观场面,而杰出的制作人员——剪辑名家斯拉夫科·沃尔卡皮奇(Slavko Vorkapich)、剧本作家

贝蒂·康姆顿和阿道夫·格林、制片人阿瑟·弗里德和乔·帕斯特纳克——以及对舞蹈反应敏锐的导演如巴斯比·伯克利、斯坦利·多南、文森特·明奈利、乔治·西德尼(George Sidney)、查尔斯·沃尔特斯,确保福斯制作出产品价值高且舞蹈编排复杂的影片。这种方法可用于初步的分类,但倾向于过度强调每家片厂产品的单个方面,而隐藏了片厂之间重要的相似之处与影响。

导演

作者论影评家关注最有创意的歌舞片导演(如刘别谦、马莫利安、明奈利、多南、福斯——的努力)。然而,这种评论往往会掩盖非导演人员以及除导演工作本身之外的各种职责的贡献。其他创意来源和歌舞片的连贯性应该受到更多关注,尤其是舞蹈编排和表演。伯克利和沃尔特斯都从编舞起步,弗雷德·阿斯泰尔和金·凯利自己编舞(凯利也导演或合作导演了自己主演的很多影片),而他们作为表演者所起的作用同样对影片至关重要。歌手如雪佛莱、麦克唐纳、克罗斯比、加兰也赋予影片与众不同的特点。如果不承认制片人如米高梅的阿瑟·弗里德(以及20世纪30年代为环球制作了一系列德亚娜·德宾歌舞片的乔·帕斯特纳克的作用,就写不出好莱坞歌舞片的历史。

置入音乐的方法

舞台惯例充分推动了后台式歌舞片的歌舞段落,轻歌剧传统只为其歌舞片版本的激增(以及直接的配乐)提供心理动机,而所谓的"融合式"歌舞片("integrated" musical)则通过精心设计的情景、布景或人物嗜好(一架方便使用的钢琴、一个空荡荡的舞台、一个公共舞池、一次家庭合唱会,"就是没法停止歌唱"——或跳舞的人物)来让歌舞段落自然融入剧情。这种方法往往作为历史主题的一部分来使用,歌舞片由此抛弃矫揉造作,有利于自然融合,进而得到"改善";它也让许多自觉追求矫揉造作或刻意混合这两个因素(如《龙国香车》)的歌舞片显得不合情理。不过,作为一种强调叙事与场景水乳交融的方法,它仍然很有用处。

来源

关于改编自百老汇舞台剧的歌舞片与好莱坞原创歌舞片的区别,已经有很多著述,通常,百老汇和好莱坞的对立存在于这样的设想中,即创造力总是从纽约流向加利福尼亚。然而,好莱坞借鉴百老汇的一些最著名的影片都涉及直接受到电影改编启发的戏剧。例如,1943年百老汇版本的《俄克拉荷马!》——通常跟它的作曲家和歌词作者理查德·罗杰斯(Richard Rodgers)和奥斯卡·哈默斯坦(Oscar Hammerstein)联系起来——中的大部分创意其实最早是由该剧导演鲁本·马莫利安在其1937年的电影《天高地广人儿俊》(*High,Wide and Handsome*)中推出的。

观众

随着20世纪30年代明显具有同质性的观众在战后及后现代时期逐渐破碎化,好莱坞越来越把单独的观众群作为受众目标。根据人物年龄、音乐类型和浪漫故事的作用等标准,歌舞片可按照潜在观众群如儿童、青少年或成人来区分。此类区分尽管有利于描述,但却抹煞了这种类型的历史和结构的一些重要方面。按照影片针对的观众来给歌舞片分类掩盖了这样的事实,即该类型精心创造的观众立场必须将成人与儿童特性(性成熟与天真的乐观主义)结合起来。这种分类法也未能意识到好莱坞通过提供"适合每个人的影片"(如当秀兰·邓波儿扮演丘比特、迪士尼的卡通人物表现成人浪漫故事或《金粉帝后》和《辣身舞》将不同年龄段的人喜欢的音乐和舞蹈风格混糅于一体时)来沟通不同观众群的系统性努力。

语义和语法

经过仔细考察歌舞片的基本材料(音乐传统、舞蹈模式、表演风格、服装式样、外景和布景选择、情节主旨、主题趣味性),我们提出另一种研究歌舞片的方法,通过分析语法问题(尤其是与该类型的基本情节——促成一对情侣的结合——相联系的一系列活动)证实了一种三层分类法

的有效性,最终得出下列三种亚类型:

童话歌舞片(fair-tale musical):故事背景设在遥远的上流社会场所(如宫殿、风景名胜、时髦酒店、邮轮)中,并以游记的方式对之加以处理。它描述了浪漫情侣终成眷属过程中的秩序恢复,而与之平行(通常也彼此联系)的则是一个幻想王国的秩序恢复。主导象征:结婚就是获得统治权。

演艺歌舞片(show musical):故事背景设在以曼哈顿为中心的现代中产阶级戏剧和出版界,演艺歌舞片将确立一对情侣的关系与创造一场演出(轻歌舞剧固定节目、百老汇戏剧、好莱坞电影、时尚杂志、音乐会)联系起来。主导象征:结婚就是创造。

民间歌舞片(folk musical):故事背景设在从前的美国,从小城镇到边疆。民间歌舞片通过让两个完全不同的人结为一对夫妇,预示着整个群体中人们的互相交流以及群体和他们赖以为生的土地的交流。主导象征:婚姻就是社交。

这些亚类型中的每一种都公开赞美了与作为整体的歌舞片类型相联系的一个特定价值。在童话歌舞片(因为它倾向于将一个王国的未来寄托在一位"公主"及其追求者的浪漫故事上而得名)里,幻想王国的结构强调了这种歌舞片超越现实世界的倾向。演艺歌舞片(得名于那些与一对情侣的成功结合平行的创造物的类型)最大化地表现了这个类型通过歌舞表达快乐的一般做法。民间歌舞片(得名于它的人物、音乐和一般气氛)强调了歌舞片的合唱队倾向中典型的社群主义。

尽管这些亚类型都是单独发展起来的,它们也会以妙趣横生的方式结合起来。因此,《罗斯-玛丽》将童话歌舞片典型的轻歌剧服饰转移到在民间歌舞片中更典型的地区性外景中,而《蓬岛仙舞》(*Brigadoon*;1954)则将民间歌舞片的语义跟童话歌舞片的语法结合起来。同样,当弗雷德·阿斯泰尔出演《花开蝶满枝》(1948)、《金粉帝后》或《龙国香车》

等演艺歌舞片时,他似乎也带来了童话歌舞片传统的上层社会基础,而金·凯利和朱迪·加兰甚至在《海盗》(*The Pirate*;1948)这样的童话歌舞片中也表现出民间歌舞片的范例。

歌舞片的文化用途

在半个世纪的时间里,歌舞片为稳定美国社会(和在国外代表美国)发挥了重要作用。作为成本最高并且跟其他文化活动联系最全面的好莱坞产品,歌舞片经常被用于经济、艺术和社会目的。

歌舞片的历史往往和有声电影技术的发展联系起来,不过,通过好莱坞与美国音乐发行系统不断变化的关系更容易理解该类型的历史。1929年,华纳兄弟为了降低为有声片购买音乐版权的总成本,开始收购一些音乐出版公司。其他片厂很快效仿,许多甚至为了确保获得音乐版权而资助百老汇的音乐剧。这种做法一直没被彻底抛弃,到了20世纪50年代,随着哥伦比亚为《窈窕淑女》提供资金,更是达到登峰造极的地步。通过一系列复杂的子公司和授权协议,实际上每家片厂都会分享一个或多个音乐出版公司和/或唱片公司的利润。

在有声电影时代初期,在公共场合演唱歌曲(现场演出、播放唱片,或者广播)都有助于传播原创音乐。在好莱坞的全盛期,歌舞片通过提供片厂已经拥有版权的音乐,始终如一地推动其他类型的发展。华纳将本厂歌舞片的音乐用于"疯狂曲调"(Looney Tunes)和"快乐曲调"(Merrie Melodies)系列卡通片。20世纪40年代,派拉蒙采用自己30年代初的歌舞片中的爱情歌曲,为女性电影、情节剧和黑色电影提供烘托氛围的音乐。50年代初,米高梅公司使用特定歌曲作家的歌曲集作为创新歌舞片的基础(如乔治和艾拉·格什温为《花都艳影》[*An American in Paris*]、阿瑟·弗里德和纳西奥·赫布[Nacio Herb]为《雨中曲》、哈罗德·迪茨[Harold Dietz]和阿瑟·施瓦茨[Arthur Schwartz]为《龙国香车》所作的歌曲),而其他片厂则利用自己的歌曲集来制作无数的音乐传

记片。

随着每分钟四十五转的唱片、最佳歌曲前四十名排行榜和慢转密纹唱片专辑的出现,这种互相影响的方向颠倒过来。20世纪30年代和40年代,好莱坞歌舞片一直是美国音乐体系的首要动力,既生产音乐产品(现场表演、活页乐谱、唱片等),也从那些产品产生的广告中获利。然而,从50年代开始,曾经作为好莱坞辅助产业的唱片公司利润远远高于歌舞片,歌舞片反倒成了它们的宣传资源。

尽管如此,在三十年的光阴中,好莱坞歌舞片仍与全国音乐爱好者每天的生活难解难分地交织在一起。从许多影剧院休息室和每家百货商店都可购买到活页乐谱,一个个家庭因此能够时常聚集在钢琴周围,演唱最新的好莱坞热门歌曲。谈情说爱的情侣在留声机里放上一张好莱坞电影的音乐唱片,就可再现他们最喜爱的影片里的浪漫场面。每一种新的歌舞片风格都会立即变成学自弗雷德·阿斯泰尔或阿瑟·穆里舞蹈工作室(Arthur Murray Dance Studio)的舞蹈狂热,并在全国的舞厅广泛流传。歌舞片的每一种潜在的社会用途都会被这种类型无所不在的音乐强化,象征着歌舞片支持的那些更广泛的习俗实践。

在这些习俗实践中,哪一个都不如美国的求爱神话重要,而歌舞片在它整个漫长的历史中一直体现了这种神话。歌舞片公开强调保守的社会实践(对社会性别的僵化看法、种族隔离、性方面的假正经、近乎同性恋恐惧症的异性恋偏向),为每一个能够想到的问题提供单一的解决办法:求爱与社交。尽管歌舞片为反文化团体(通常包括通奸或对年龄、宗教、民族或种族差异的忽视)提供了展现越界欲望的机会,但实际上却总是把注意力从潜在的文化问题转移到更容易解决的核心情侣遇到的困难中去。歌舞片以流行音乐作为媒介,很快将这种解决现实世界问题的乐观方法带给了西方世界的几乎每个家庭。它既提供了乌托邦的幻想,也提供了(用理查德·戴尔[Richard Dyer]的话说)"乌托邦到底什么样"的范例,将这种独特的美国神话传播到生活中的方方面面,从而在国

外为美国精神下了定义,并影响到其他电影类型以及全世界的媒体、音乐风格和服装样式。

在好莱坞的全盛期,歌舞片在美国公共领域扮演着核心角色。它的内聚力、同质性和无所不在确保阐释与含义的连贯性。由于歌舞片让步于音乐电影,这个类型也就对自己的命运失去了控制。如今,歌舞片的文化应用受制于音乐产业、大众传媒甚至是特殊的利益群体,因为音乐电影为他们提供了一个独特的自我表达机会。

20世纪60年代末和70年代,美国新教教会定期根据来自音乐电影的主题举行礼拜仪式、举办音乐节目,甚至布道。由于《你永远不会独行》("You'll Never Walk Alone";来自《天上人间》[Carousel;1956])、《攀越群山》("Climb Every Mountain";来自《音乐之声》[1965])之类激励人心的歌曲经常在中学毕业典礼上以及作为教会赞美诗来演唱,歌舞片那种让人精神振奋的本质找到了一系列新的同盟。为了回应这种运动,好莱坞甚至制作了一系列明显根据《圣经》故事改编的歌舞片,其巅峰之作就是1973年的《超级巨星耶稣基督》(Jesus Christ Superstar)和《福音》(Godspell)。

在同一时期,年轻观众为音乐电影找到一个截然不同的用途。艾尔维斯·普雷斯利(Elvis Presley)、弗兰克·阿瓦隆(Frankie Avalon)和甲壳虫乐队的影片在被大量的摇滚音乐会电影——《蒙特利流行音乐节》(Monterey Pop;1968)、《伍德斯托克》(Woodstock;1970)、《最后的华尔兹》(The Last Waltz;1987)——取代之前,充当了一股号召力量,为一代反对越战的抗议者提供了反文化的庇护所。歌舞片几乎能够随意变形的灵活性甚至让这种类型向狂热崇拜和同性恋对它们的使用敞开了大门——主要通过那部典型的午夜电影《洛基恐怖秀》(The Rocky Horror Picture Show;1975)的影响。

歌舞片或许已经成为历史,但音乐电影仍以新的方式不断演变,只要能够找到将音乐与电影融为一体的办法,这种情况无疑还将继续下去。20世纪80年代的录像革命造就了一种崭新的形式:音乐录像,并

让最古老的音乐电影之一——拍摄歌剧和其他音乐场面的录影带——重获生机。除此之外,音乐电影仍前途未卜。

特别人物介绍

Fred Astaire
弗雷德·阿斯泰尔
(1899—1987)

弗雷德·阿斯泰尔生于内布拉斯加州(Nebraska)的奥马哈(Omaha),原名弗雷德里克·奥斯特利茨(Frederick Austerlitz),他和姐姐阿黛尔是"一战"后最受尊敬的舞台舞蹈家(例如在《女士,珍重》[Lady, Be Good!]、《甜姐儿》[Funny Face]、《龙国香车》等舞台秀中)。当阿黛尔告别舞台而与查理·卡文迪什勋爵(Lord Charles Cavendish)结婚时,弗雷德在《柳暗花明》(The Gay Divorce)中的成功却使他一跃进入好莱坞。据说,刚开始他在雷电华试镜头时引起的反应很平淡:"没有演技,不会唱歌,谢顶,会跳一点点舞。"在米高梅的《舞娘》(Dancing Lady;1933)中扮演了一个次要角色之后,阿斯泰尔和新搭档琴吉·罗杰斯(Ginger Rogers)在雷电华的《飞往里约》(Flying down to Rio;1933)里变得备受瞩目。升入明星地位后,这对搭档开始获得一系列在电影界罕有其匹的成功。阿斯泰尔和罗杰斯接下来联袂主演的五部影片(1934年的《柳暗花明》、1935年的《萝贝塔》和《礼帽》、1936年的《海上恋舞》[Follow the Fleet]和《欢乐时光》)都属于当年票房最高的十大影片,并有五首最热门的欢庆游行歌曲和五首名列第二或第三的热门歌曲。以这些成功为基础,阿斯泰尔在整个1935—1936年以及1936—1937年的放映季都主持着若干电台节目。

在很大程度上,阿斯泰尔-罗杰斯电影的魅力都要归功于阿斯泰尔,

因为他能够同时表现出欧洲式的谦和与优雅(以他从舞台表演职业中带过来的礼帽、白领结和燕尾服为象征)以及美国式的不拘一格与自由散漫(体现在1937年的《随我婆娑》里模仿俄国舞蹈大师彼得罗夫芭蕾舞步的踢踏舞中,他是名副其实的"美国的皮特·彼得斯"[American Pete Peters])。因此,在30年代典型的阿斯泰尔影片里,除了他和罗杰斯的华尔兹或狐步舞的优雅和浪漫,都会添加上单人踢踏舞的活力与勃勃生气。阿斯泰尔在自己与姐姐阿黛尔使用的戏剧性反讽(他们俩从未一起扮演真正的浪漫角色)之上加以扩展,与罗杰斯培养出一种明显的竞争性银幕关系。这种方法吸收了当时神经喜剧中逐渐展开剧情的套路,造就了阿斯泰尔-罗杰斯电影标志性的"赛舞",其中通过一支两人互相比赛的舞蹈(如《美好的下雨天》["Isn't This a Lovely Day to be Caught in the Rain?"]、《让你尽情尽兴》["Let Yourself Go"]、《振作起来》["Pick Yourself Up"]、《他们全都笑了》["They All Laughed"]、《就此为止》["Let's Call the Whole Thing off"])表现个人冲突,最终让两个对手意识到彼此之间的爱情,稍后在一支更传统的浪漫舞蹈(如《脸贴脸》["Cheek to Cheek"]、《让我们随乐起舞》["Let's Face the Music and Dance"]、《欢乐时光华尔兹》["Waltz in Swing Time"]、《换舞伴》["Change Partners"])中展开。阿斯泰尔和罗杰斯利用眼神来在舞蹈中注入对浪漫的渴望,由此通过舞蹈推动情节发展。

阿斯泰尔是一位兼容并蓄的舞者,他将欧式舞蹈上半身的优雅与美式轻歌舞剧和踢踏舞传统中下半身的活力相结合,让全身都时时刻刻舞动起来。之所以他一直坚持(除了后期的特技舞蹈)用全景拍摄他的舞蹈,不改变画幅,而且通常使用固定摄影机,很少剪辑,绝不用面部特写镜头,原因就在于此,这样就可以确保舞蹈者控制舞蹈整体。在阿斯泰尔的整个职业生涯中,他都主要负责自己的舞蹈编排,往往由赫米斯·潘担任助手——通常由他把舞步教给阿斯泰尔的搭档。尽管阿斯泰尔在技术上一丝不苟,工作竭尽全力(甚至为自己的踢踏舞配音),但他仍然设法掩盖了舞者的辛苦。幸亏流行音乐传统提供了很多最优秀的音

乐(通常由科尔·波特、杰罗姆·克恩、欧文·伯林、乔治·格什温、哈里·沃伦[Harry Warren]、哈罗德·阿伦[Harold Arlen]特意为他创作)，阿斯泰尔形成了一种崭新的表现风格。他在风格和节拍(往往在同一支曲子中采用不同的节拍)上的不断变化，他显然毫不费力的表演，以及他的兼容并蓄，都不仅影响了其他舞蹈家，而且也影响了当时的芭蕾舞编排者如乔治·巴兰钦(George Balanchine)和杰罗姆·罗宾斯(Jerome Robbins)。

整个20世纪40年代，阿斯泰尔的搭档越来越年轻，导致影片出现皮格马利翁似的恋偶像癖情节：年老的职业舞者将生命、爱情和舞蹈注入一个年轻女子。从阿斯泰尔1946年的第一次引退到他1957年的最后一个浪漫角色(除了在1946年的《金粉帝后》中再次与罗杰斯合作)，他的搭档平均比他小二十五岁，这给他的后期作品造成一种隐隐约约的乱伦式寓意。然而，作为舞蹈编排者，阿斯泰尔跟从前一样富于创意。如今，他在自己30年代舞蹈技巧的纯净之外，又加上了专业的独特因素，如一套鼓乐(1948年的《花开蝶满枝》)、一双飞舞的鞋子(1949年的《金粉帝后》)、一个衣帽架(1951年的《皇家婚礼》[Royal Wedding])和一个擦鞋凳(1953年的《龙国香车》)，在《皇家婚礼》中，他甚至在屋顶上跳舞。

阿斯泰尔在《丝袜》(Silk Stocking；1957)中结束了他作为浪漫舞者的职业，之后他转行进入电视，从1958年到1963年制作和主演了几部获得艾美奖的专题片和连续剧。虽然他演了一些暗淡无光、一本正经的角色，而且最后一部歌舞片也没有成功，但他作为世界上最受欢迎的舞蹈家之一，这些都丝毫无损于他的职业。进入晚年后，阿斯泰尔拒绝在摄影机前跳舞，而是着重于他作为歌曲作者的新职业。但他的影迷们继续关注他的舞蹈成就：在电影史乃至世界史上，他创造了最变化多端的舞蹈宝库。

——里克·阿尔特曼

特别人物介绍

Vincente Minnelli
文森特·明奈利

(1903—1986)

 文森特·明奈利是一位多产的导演,在米高梅工作了三十多年,为历史上一些最著名的娱乐表演作出了重要贡献。20世纪40年代的美国影评家称赞他的完美技巧和热情洋溢的人道主义,50年代和60年代的许多法国和英裔美国作者式导演都把他视为资产阶级价值观的巧妙讽刺者。他曾经获得一项奥斯卡奖(因《金粉世界》[1958]),他的工作对后来的导演如让-吕克·戈达尔和马丁·斯科塞斯等造成了深深的影响。

 明奈利的第一个人生抱负是绘画,但他在20世纪20年代芝加哥蓬勃发展的消费经济里学到许多导演技巧,先后做过马歇尔·菲尔德(Marshall Field)百货商店的橱窗装饰师、一位肖像摄影师的助手,以及巴拉班和卡茨(Balaban and Katz)连锁影院的舞台布景设计师。随后,他移居纽约,在无线电城音乐厅(Radio City Music Hall)设计布景和服装,并作为百老汇滑稽剧的设计指导而闻名。30年代末,明奈利在派拉蒙有过一份短暂的工作,但业绩平平,然后他就被阿瑟·弗里德永远地带到了好莱坞,弗里德在米高梅组建了一个由百老汇和通俗音乐界艺术家们构成的团体。明奈利在这家片厂一直待到60年代,专门制作歌舞片、家庭喜剧以及情节剧。作为一位似乎乐于在片厂工作的唯美主义者,他时常将米高梅的座右铭——Ars Gratia Artis(为艺术而艺术)——挂在嘴头,听起来真实合理。与此同时,他也从未忘记自己的商业出身。明奈利拍过一部迷人的喜剧《风流记者》(*Designing Woman*;1957),这绝非偶然。在他的一部情节剧《阴谋》(*The Cobweb*;1955)中,有一场因在精神病院公共房间更换新窗帘而引发的危机,这似乎也合情合理。

几乎明奈利的所有作品都属于经典的好莱坞歌舞片——不妨把它描述为浪漫想象的最新商业载体。艺术、演艺业和各式各样的梦想是他最爱的主题。他的女性人物让人想起包法利夫人，而男性人物则往往是艺术家、花花公子或敏感的年轻人。他的大多数故事都发生在异国或片厂制造的虚假世界中，在这种地方，可以轻易越过幻想与日常生活的界线。即便故事的背景设在乡土美国，也会突然迸发出如梦如幻的精彩段落，如《相约圣路易》(Meet Me in St. Louis；1944)中恐怖的万圣节场景，《岳父大人》(Father of the Bride；1950)中的噩梦，《魂断情天》(Some Came Running；1958)中的纵情狂欢作乐，以及《情乱萧山》(Home from the Hill；1960)中虚构的野猪狩猎。

明奈利受到三种巴黎艺术形式的强烈影响：19世纪80年代装饰性的新艺术(art nouveau)、表现主义画家的早期现代主义和超现实主义者的叙梦寓言诗(dream vision)。尽管他时时全神贯注于片中的心理分析，使之能够稳妥安全地适应《制片守则》，但却是好莱坞导演中最没有大男子气的一位，并且为歌舞片中的戏段带来一种精妙深奥的古怪感觉，使他的几部电影领先于流行趣味。他的影片充满了突然下降的无声推拉镜头，给人感官快感的织物与色彩展示，以及布置精巧的背景细节。然而，明奈利的歌舞片归根到底是对演艺娱乐界的颂歌，他从未质疑米高梅在诱惑力与风格方面的奢华标准。

明奈利的美学存在着悖论与矛盾之处，这在他与制片人约翰·豪斯曼拍摄的四部情节剧——《玉女奇遇》(The Bad and the Beautiful；1952)、《阴谋》(1955)、《梵·高传》(Lust for Life；1956)和《罗马之光》(Two Weeks in Another Town；1962)——中表现得最明显。这几部影片全都涉及神经官能症与艺术想象的关系问题。在每一部影片中，作为艺术家的主人公都是孤独的人物，生活在一个压抑的父权制资本主义社会中，无法将欲望完全升华为艺术。与歌舞片不同，在这些艺术情节剧里，日常生活与创造性能量从未实现乌托邦式的融合，结果它们都带有一种明显的忧郁格调，并且产生了一种风格"过度"或谵妄的难忘气氛。明奈利的

电影是艺术和庸俗文化的迷人混合,向商业与艺术正统之间传统的分野提出了挑战。

——詹姆斯·纳雷摩尔(James Naremore)

犯罪片

菲尔·哈迪(Phil Hardy)

"纽约的另一面:穷人",在 D·W·格里菲斯那部《陋巷枪手》(*The Musketeers of Pig Alley*;1912)中,开头的字卡(inter-title)在曼哈顿下东区(Lower East Side)少数族裔聚居区的镜头前这样写道。最后一个字卡同样发人深思:在一只手伸过一扇半掩的门将一叠钞票递给一个警察的镜头后,打出"锁链中的链环"几个字。

《陋巷枪手》是美国犯罪片的早期范例,此外,它也是其处理犯罪的方式在此后整个类型历史中引起回响的犯罪片之一。开头的几个镜头和字卡暗示下层社会与我们熟知的世界共存,而最后一个镜头则揭示了这两个世界是如何联系起来的。在此之间,格里菲斯讲述了一个小故事:一对天真的夫妇几乎被贫困压倒,但却通过"鲷鱼"小子(Snapper Kid)的抢劫行动获救,基德被莉莲·吉什(Lilian Gish)扮演的那个天真的妻子狠揍了一顿。

关于格里菲斯在描绘贫穷方面对查尔斯·狄更斯(Charles Dickens)的借鉴,已经有很多论述,但《陋巷枪手》更多地借鉴了结构更简单的维多利亚时代情节剧和低俗小说(pulp fiction)。这些故事后面的核心观点涉及各自独立的下层和上层社会,而二者的冲突点往往是诱拐一个纯真人物的企图。这种观念的经典文学范例是欧仁·苏(Eugène Sue)那本《巴黎的秘密》(*Les Mystères de Paris*;1842—1843)以及前警界新闻记

者乔治·利帕德(George Lippard)在 19 世纪 40 年代所写的许多庸俗小说。

这种犯罪小说和电影在结构上的重要性在于,它们作为社会关系的隐喻,具有相当的灵活性和适应力。不妨考察一下马塞尔·阿兰(Marcel Alain)和皮埃尔·苏维德(Pierre Souvestre)(以及费雅德[Feuillade])的《方托马斯》(Fantômas):《方托马斯》的情节实际上跟《巴黎的秘密》相同;差别在于坏蛋被重新塑造为英雄,而且方托马斯虽然凶狠恶毒,是资产阶级的祸害,但却不像那个被他抢走了贝尔坦夫人(Lady Belthan)的贵族那么堕落。总之这是苏那本小说的诗意倒置,在小说中,一个王子选择生活在窃贼们中间,并揭露和纠正不公之事。利帕德的小说显然也受欧仁·苏影响,但表现得更加文雅和简单化。芒克霍尔大楼拥有六层楼,三层在地上,三层在地下,里面有无数密室、暗门和秘密通道,它是费城的象征。小说的核心情节讲述一个貌似可敬的人企图腐化一个天真的年轻人,前者来自上流社会,但他的财富却来自下层社会。这种简单的并置在 20 世纪 30 年代的系列美国电影中表现得最纯粹,其中的坏蛋拖着一张张阴谋之网,它们就像其庸俗小说始祖中描述的维多利亚时代的花饰窗格一样精致。

弗里茨·朗的马布斯博士(Dr Mabuse)系列影片——《赌徒马布斯博士》(Dr Mabuse der Spieler/ Dr Mabuse the Gambler;1922)、《间谍》(Spione/ Spies;1928)、《马布斯博士的遗嘱》(Das Testament des Dr Mabuse/ Dr Mabuse's Will;1933),甚至还有《马布斯博士的一千只眼睛》(Die tausend Augen des Dr Mabuse/ The thousand eyes of Dr Mabuse;1960)也将下层与上层社会以及统治它们的社会规范的对比作为核心情节。这些电影都可回溯到维多利亚时代的阴谋观念,但早至《帮暗之街》(约瑟夫·冯·斯坦伯格导演,1927),晚至《美国黑社会》(Underworld U.S.A.;塞缪尔·富勒导演,1961),这样的电影标题都证实了此类观念的核心所具有的持久性。上、下层社会之间的对立坚不可摧,更多这方面的例子可在许多各不相同的影片中看到,如弗里茨·朗的《M 就是凶手》(M;1931),片中,

这两个世界暂时联合起来,追捕一个凶手,它们都认为他犯下的罪行突破了文明社会的准则;还有巴兹尔·迪尔登(Basil Dearden)的《寒夜青灯》(*The Blue Lamp*; 1950),片中,有组织的罪犯们没有选择跟德克·博加德(Dirk Bogarde)和帕特里克·杜南(Patrick Doonan)扮演的小流氓联合,因为这两个人都不明白克制的必要性;而塞缪尔·富勒的《南街奇遇》(*Pickup on South Street*; 1953)则塑造了一个职业线人,她宁愿牺牲自己的生命,也不愿将情报出卖给自己国家的敌人。

从这些方面看,《陋巷枪手》的结构或许简单,但它在上、下层社会形成对比的结构内对诱拐/强暴这一叙事手段的清楚表达却绝不属于维多利亚时代,而是属于现代。影片的结尾尤其引人注目,它只提供了片刻的缓和,是两股彼此冲突的力量暂时休战,而非一股战胜另一股。同样值得注意的是,"鲷鱼"小子既是原型英雄,又是原型坏蛋。在维多利亚时代的情节剧和庸俗小说中,诱拐/强暴主题和上下层社会的对比通常直接而密切地结合起来。而在犯罪电影(和20世纪的犯罪小说)中,这二者虽然仍密切结合,但却按照各种不同的方式发展。对此伊恩·卡梅伦(Ian Cameron)的看法很有说服力:在所有电影类型中,"没有一种类型像犯罪片那样始终受电影之外的因素塑造"。因此,为了说明犯罪片的发展,就有必要探索犯罪片反复采用的叙事策略发生变化后面的社会原因。

黑帮片

卡梅伦的观点在20世纪20年代末和30年代初的美国黑帮片亚类型肇始之初表现得最明显不过了。确切地讲,黑帮片始于那些来自美国报纸头版的故事(往往由以前当过记者的编剧撰写脚本),它们讲述了禁酒令的影响。但这种类型并不是一下子完全形成的。在这方面,具有突破性的《狴暗之街》和《疤面人》(霍华德·霍克斯执导;1932)——两部电影都是前记者本·赫克特(Ben Hecht)编写的剧本——特别有趣。当赫

克特编写第一个剧本时，黑帮片这种类型还不存在；而当他编写第二个剧本时，这个类型的基本规则已经确立。两部影片都突出了下层社会/上层社会的叙事线索以及经常重复的人生浮沉情节——就像很多后来的电影一样，它明显以现实为基础（甚至达到在剧中重现某些特定事件的地步，如情人节大屠杀[St Valentine's Day Massacre]；而且其中刻画的人物显然以真实的黑帮为基础）。同样，两部影片都包括了将在后来的电影中刻画的许多象征性因素——黑帮、黑帮人物的情妇、报纸记者、讼棍律师、夜总会等等。然而，这两部影片又都远非纯粹的类型电影（这在很大程度上也是它们的力量所在）——跟诸如《小凯撒》(*Little Caesar*；默文·勒鲁瓦执导，1930)或《国民公敌》(*Public Enemy*；威廉·韦尔曼[William Wellman]执导，1931)这样的影片相比尤其如此。

《窀暗之街》显然是模仿维多利亚时代的情节剧：影片的末尾，乔治·班克罗夫特扮演的黑帮大佬被警察的子弹打得千疮百孔而死，但却让伊夫林·布伦特和克莱夫·布鲁克——一个扮演他的情妇，一个扮演他最好的朋友，如今两人已经相爱，并且打算改邪归正——经过一条秘密通道逃脱。然而，在许多方面，它又是这两部影片中更具现代特色的。在布伦特和布鲁克扮演的这两个人物身上，该片解决了更现实主义的黑帮片为主要故事中的诱拐/强暴情节提出的问题。这两个人物都体现了班克罗夫特在社会上只能模仿却永远无法实现的抱负——尽管他拥有蛮力，能够将一美元的银币掰成两半。而布鲁克扮演的角色虽然一开始很不走运，却是一个拥有社会资力的人，因此他很颓废，彬彬有礼，甚至被称为"劳斯莱斯"。布伦特的情妇费瑟丝也是一系列同类人物的开端，是陷入矛盾情感困境的诸多黑帮情妇中的第一个。因此，《窀暗之街》为下层社会/上层社会的对比增添了一个社会维度，使得黑社会中的黑帮大佬要素更加血肉丰满，并且不断为后来的黑帮片所借鉴。

《疤面人》远比《窀暗之街》复杂得多。它主要是一部家庭剧——导演霍克斯告诉赫克特，他希望影片类似于波吉亚家族故事，但背景设在芝加哥——其核心是保罗·穆尼扮演的托尼·卡蒙特(Tony Camonte)

对安·德沃夏克(Ann Dvorak)扮演的切斯卡那种几乎无法抑制的乱伦欲望,并在影片的故事中近乎幼稚地赞美财富的俗艳。影片清晰地勾勒出了卡蒙特行动背后的原动力,笔触之大胆,让他人无法效仿,即便是布赖恩·德·帕尔玛(Brian De Palma)1983年重拍的这个故事也只能稍稍模仿霍克斯电影的核心驱动力。直到20世纪40年代末以及黑色电影中才重新提到该片关心的问题。换言之,《疤面人》是货真价实的霍华德·霍克斯影片,也是货真价实的黑帮片。

　　如果说禁酒令和芝加哥发生的事件为黑帮片类型提供了事实基础,那么它的普及则主要来自于它对大萧条时期美国产生的复杂感情的清楚表达。正如罗伯特·沃肖(Robert Warshaw)在其开创性的评论《作为悲剧英雄的黑帮歹徒》("The Gangsters as Tragic Hero";1948)中所说的那样,"黑帮是对伟大的美国印在我们官方文化上那个大大的'是'说出的'不'"。沃肖的评论(尽管偶尔概括得过于宽泛)突出了20世纪30年代黑帮片及其接受方面的一个核心事实。大萧条时期的观众对既定的官方社会大失所望,对黑帮(他们往往不管在银幕上还是现实生活中都是民间英雄)感到振奋,与他们分享——哪怕只是精神上的——穿上晚礼服混迹于生来就穿晚礼服的人之间的喜悦。在这方面,黑帮片的吸引力跟歌舞片的相似,尤其是那种"演艺歌舞片",其中的小人物参与一场演出,在受到激烈反对后,最终赢得主管者的认可,并立即从一个节目中的配角升为主角,锦上添花。早期歌舞片和黑帮片还有另一个相似之处:活力都在这两种类型中发挥核心作用,不管它是挥舞的腿、踢踏的脚、扫射的机枪还是汽车追逐(活力四射的詹姆斯·卡格尼成为这两种类型的明星绝非偶然)。正是这种活力和攀高枝(二者都有性错置的特征)使得早期的黑帮角色同时成为乐观人物和悲剧人物,因为他的能量不够充足而注定难逃厄运。

　　这种狂躁的活力几乎在所有早期黑帮片里都可看到。就拿《小凯撒》和《国民公敌》来说,它们都在各自有关人生沉浮的情节中,突出了推动成功的充沛精力的不同方面。在《小凯撒》中,爱德华·G·罗宾逊

(Edward G. Robinson)赋予里卡一种动物似的体格,以及对获得社会尊重接近疯狂的渴望。《国民公敌》从家庭方面简要地解释了将卡格尼推向黑帮的动力(他的父亲是警察),但处于核心的是对飞车和枪战近乎幼稚的喜悦。这样的影片为整个20世纪30年代的黑帮片类型确立了样板。但也会出现变化:1934年歹徒迪林杰被击毙后,联邦探员梅尔文·珀维斯(Melvin Purvis)大受欢迎,紧接着,律师将与黑帮分享这个舞台(例如在《执法铁汉》[1935]中);随着这种类型的地位巩固下来,黑帮片中会反复出现各种新花样,最终产生了青少年黑帮片(如"绝境小子"[Dead End Kids]的作品)、牧场黑帮片(30年代西部片的共同特点)和滑稽黑帮片(例如约翰·福特的《人言可畏》[*The Whole Town's Talking*;1935],爱德华·G·罗宾逊主演)。

从黑帮片到黑色电影

到20世纪40年代初,黑帮人物已经失去了大部分魅力,也不再是时代的镜子了。卡格尼将一只柚子扔到梅·玛什(Mae Marsh)脸上(在《国民公敌》中)的厌女症形象也不再被人接受。尽管类似的形象后来还将出现(例如,在弗里茨·朗1953年的《芝加哥剿匪战》[*The Big Heat*]中,李·马文[Lee Marvin]将一杯滚烫的咖啡泼向葛洛丽亚·格雷厄姆),但美国在1942年参加"二战"意味着女性的地位发生巨大变化,将她们仅仅塑造为女朋友也就成了问题。女性接替了男性的工作,并在她们的丈夫离家上战场后同时照管家庭,在这样的社会中,表现自然性别/社会性别关系的传统模式跟现实的冲突越来越大。劳动的性别分工方面发生的变化并没有立即影响到犯罪片等类型的内容。更实际的情形是——正如社会学家埃德霍尔(Edhol)、哈里斯(Harris)和扬(Young)(转引自邓宁[Denning],1987)提出的那样——自然性别/社会性别系统和劳动的性别分工之间新出现的矛盾"为斗争与质疑、性别敌意与对抗提供了潜在可能性"。这种矛盾将间接地进入犯罪片类型的隐喻结构。

尽管犯罪片(更别提整个电影领域了)对这种变化的文化反应无法"提前解读",不过,一旦变化的环境引起注意,就很容易看出20世纪40年代的犯罪片与前十年的有多么不同了。随着这种变化出现了一个简单的角色颠倒,即引诱者与被引诱者颠倒(如1946年的《邮差总按两次铃》,塔伊·加尼特导演)。40年代犯罪片还有另一个特色,即女性不仅仅是荡妇(诱捕受到迷惑的男性),她们更常见的角色是积极的同谋者,试图洗刷同伙的罪名(如《魅影女郎》[*Phantom Lady*],罗伯特·西奥德马克[Robert Siodmak]导演,1944)。同样值得注意的是,男性力量在黑色电影中并不常见,这种电影无疑是最无精打采的亚类型。在黑色电影中,一个男性或女性拿香烟的方式跟他或她拿枪的方式一样重要。同样,在人生浮沉的故事情节中,精力发挥着重要作用,但在黑色电影中却很少发现它(即使有,也只是颇为讽刺地通过闪回镜头作首尾穿插,如在迈克尔·柯蒂兹1946年那部《欲海情魔》[*Mildred Pierce*]中)。人生浮沉的结构被调查的结构取代,往往处于一个不断延长、仿佛能将整部电影的时间填满的现在时态中,似乎让核心人物陷入了时间长河里永远不断流逝、没有尽头的现在(如《大钟》[*The Big Clock*],约翰·法罗[John Farrow]导演)。

20世纪40年代的犯罪片发生了多大变化?这从影片里对比上层与下层社会的形式的变化中就可看出来。在最直截了当的版本如40年代的私家侦探片和黑色电影中,腐败大行其道,这两个世界并排而坐(往往是过于轻松),各自的代表往往都在另一个世界里占据一席之地。因此,警察很可能腐败,而经营当地夜总会的老板很可能是罪犯,例如在《夜长梦多》(*The Big Sleep*;霍华德·霍克斯导演,1946)和《爱人谋杀》(*Murder my Sweet*;爱德华·德米特里克[Edward Dmytryk]导演,1944)中。然而,影片中有争议和被审视的对象不再是群体和社会,而越来越多的是个人和分裂的自我。因为,正如"二战"给美国的文化生活模式带来了急剧变化,同样,欧洲的移民潮也加快了那些与西格蒙德·弗洛伊德(Sigmund Freud)有关的思想在美国知性生活中的传播速度。随着心理学和精神分析学在40年代末进入好莱坞,它们为编剧和导演提供了

将上层和下层社会融入单个人物(意识和无意识)的形象。帕克·泰勒(Parker Tyler)有关电影的开创性著作《电影的魔力与神话》(*Magic and Myth of the Movies*；1947)中,有两章的标题为"发现适于上镜的弗洛伊德学说"("Finding Freudianism Photogenic")和"程式中的精神分裂症"("Schizophrenia à la Mode"),它们诙谐地概括了弗洛伊德思想对好莱坞的影响。但双重人格和分裂人格的观念也通过那些沉湎于浪漫传统的艺术家以及20年代曾经参与制作德国表现主义电影的人员进入好莱坞。这种影响首先出现在30年代的恐怖电影中,然后出现在40年代的黑色电影中。

约翰·休斯顿那部《马耳他之鹰》(*The Maltese Falcon*；1941)根据达希尔·哈米特的小说改编,是最早的黑色电影之一,要考察犯罪片叙事策略的变化,以及黑色电影作为20世纪40年代占主导地位的类型而出现,这也是一个方便的起点。该片的核心情节——找回一件隐晦的贵重物品——可追溯到维多利亚时代以及更早的时期(威尔基·柯林斯[Wilkie Collins]的《月光宝石》[*The Moonstone*]就是一个显而易见的例子,在悉尼·格林斯特里特[Sidney Greenstreet]扮演的那个怪诞的古特曼(Gutman)中,有一个方面的性格跟同一位作者笔下的福斯科伯爵[Count Fosco]非常相似)。该片主人公山姆·斯佩德(Sam Spade)(亨弗莱·鲍嘉扮演)既非圣徒,亦非罪人,只是一个敏感脆弱、感情用事的人,他对引诱人的女性反派人物玛丽·阿斯特(Mary Astor)的拒斥,完美地概括了侦探片中已经破碎的自诩的英雄主义:"你永远不会理解我,但我会试着解释……如果一个人的搭档被害,他应该有所行动。你对他有何看法无关紧要,他是你的搭档,你就应该有所行动。"这段话标志着30年代卡格尼式人物那种神经质的躁狂向40年代鲍嘉式人物的那种崩溃、厌世的魅力过渡。此外,还有阿斯特自己,这个有控制欲的强硬女人假装脆弱,通过一大堆闪烁的特写镜头,以及预示着她走向牢狱的蛛网般的阴影呈现在观众面前。而在这个复杂的混合体中央,则是纵欲思想(以阿斯特和格林斯特里特为代表,也是鲍嘉防备的对象)和性格的双重

性,其中的人物都可在彼此身上看到自己。

这部影片中缺失的是闪回镜头。闪回镜头的使用将成为黑色电影的基本特点,其主要目的之一是否认进步的作用。通过暗示回顾往昔——正如雅克·特纳那部拥有绝妙标题的《漩涡之外》(*Out of the Past*; 1947)那样——是影片中的主导体验,未来的希望便永远失去了光泽。在这样的世界中,光明遮蔽的东西跟它揭示的一样多,而支撑黑帮片(其中对反抗的还击是一大堆机关枪)结构的是更简单的戏剧效果,它在这里是无法生存的。

黑色电影的到来是一个重要的变化,要弄清楚它有多重要,只需考察一部次要的影片,如罗伯特·西奥德马克的《魅影女郎》(*Phantom Lady*; 1944)。故事情节本身很简单:一个犯有杀妻之罪的男人将在十八天后被处以死刑。他的秘书相信他是无辜的,于是开始寻找一位失踪的女士,因为她能够为他提供不在场的证明。秘书成功了,并获得他的爱。从故事一开始就值得注意的是,除了阿伦·柯蒂斯(Alan Curtis)有罪的旁证,影片给人一种他想杀妻、她该死(她有奸情)的强烈感觉,而真正的凶手(他的"朋友"弗朗肖·托恩[Franchot Tone])被描绘成一个患有精神分裂症的艺术家,其实是柯蒂斯的双重人格的体现,即将他压制的欲望变成现实的人(这当然正是希区柯克1951年那部影片《火车怪客》[*Strangers on a Train*]的主题)。人物具有杀人或暴力行为的潜在可能性是黑色电影的共同特色(例如,尼古拉斯·雷的《兰闺艳血》[*In a Lonely Place*; 1950])。在《魅影女郎》中,柯蒂斯大部分时间都远离自己的世界,同样,埃拉·雷恩斯(Ella Raines)则在影片中把全部时间都花在发现另一个世界上头。有两个片段尤其突出。在第一个片段中,她跟随一个可能的证人,穿过一条条阴暗、狭窄的街道——让人想起希腊而非犯罪肆虐的下层社会——从自己的世界进入柯蒂斯的世界。第二个片段更极端,雷恩斯伪装成妓女,来到一个深夜爵士乐集会上,其高潮是放荡的鼓乐独奏,表现主义的灯光和戏剧性的摄影角度将它强调出来,显然证实了性的力量(顺便也解释了托恩为何杀死柯蒂斯

的妻子）。

经验丰富的导演拉乌尔·沃尔什有两部电影——《我爱的男人》(The Man I Love；1946)和《玛米·斯托弗的反抗》(The Revolt of Mamie Stover；1956)——强调了黑色电影在多大程度上以"二战"带给美国的生活方式变化为基础。在第一部影片中，艾达·卢皮诺(Ida Lupino)扮演一个独立的女人（夜总会歌手），她去看望妹妹时帮助解决她妹妹的问题，导致问题的主要原因是后者的丈夫，他住在一所老兵疗养院，心力交瘁。电影涉及犯罪片的若干类型因素，但其核心焦点是一个强壮的女人（卢皮诺）和一个衰弱的男人（布鲁斯·贝内特[Bruce Bennett]扮演）的对比，他们中间还夹着一个"性掠食者"（罗伯特·阿尔达[Robert Alda]扮演）。这部电影既是最乐观的黑色电影之一（主要是因为沃尔什几乎将注意力完全集中到卢皮诺身上），也是在对比强壮女人与虚弱男人的情节组织上最机械的黑色电影之一。

《玛米·斯托弗的反抗》（彩色宽银幕电影）并非真正的黑色电影。相反，它只是对黑帮片和黑色电影的拙劣模仿。简·拉塞尔在片中扮演一个舞厅女郎（即妓女），她1941年从旧金山(San Francisco)被驱逐到火奴鲁鲁(Honolulu)，在那里通过房地产开发（以美军作为其主要顾客，同时又在一家妓院兼夜总会工作）挣了一堆钱。当她在理查德·伊根(Richard Egan)扮演的那位富有但软弱的小说家身上发现爱情时，为证明自己对他的爱情而改过自新，之后又出于对其他人的忠诚而回到别墅（对妓院的委婉叫法）工作。伊根发现这件事之后与她分手了。她给他机会原谅她，但却没有得到谅解，于是她出发返回自己位于密西西比的家中。凭借其人生浮沉的情节、互相对比的两个世界、对拉塞尔作为一个具有威胁性的强壮女人的强调以及典型的黑色电影外景地（那个别墅夜总会），《玛米·斯托弗的反抗》尽管有许多高下不一的精彩之处，却是一部令人难以忍受的影片。它完全过时了，因为拍摄影片时的道德观念而受到删节，只有从非类型的角度——作为导演拉乌尔·沃尔什的作品——看，它才是可以理解的。

20世纪50年代及其后

在《我爱的男人》和《玛米·斯托弗的反抗》之间,美国社会发生了变化,犯罪片的叙事策略也随之变化。随着战时物资供应增加、有组织的犯罪再次出现,犯罪片中的黑帮片亚类型再度占据主导地位。但这种新的黑帮片在主题和主旨方面都异于20世纪30年代的黑帮片。在30年代,此类影片涉及的是芝加哥东区的烈酒供应;而在50年代则是一个外受俄国人威胁、内受黑手党威胁的国家,影片中的黑手党故事也不再是来自美国的报纸头版,而是来自基弗福的犯罪委员会(Commission on Crime)。

与此同时,在一般美国电影中,以社会为导向的影片越来越转向内部,转向求爱、婚姻、家庭和国内问题。性也以各种压制但坦率的方式(如多丽丝·戴[Doris Day]和伊丽莎白·泰勒[Elizabeth Taylor]、马龙·白兰度[Marlon Brando]和罗克·赫德森[Rock Hudson]的表演)成为一系列影片的核心吸引力所在。作为上述转变的结果,20世纪30年代黑帮片和40年代黑色电影的经典叙事策略似乎不再有出路。相反,向家庭事务的转变为观众对犯罪活动的永久兴趣提供了一个新的焦点,表现在有关青少年罪犯及其和当局、和其家庭的关系的影片中。下层社会由此进入美国家庭。

特 别 人 物 介 绍

Jean Gabin
让·迦本
(1904—1976)

可以说,让·迦本是法国电影史上最伟大的影星,他在20世纪30

年代拍摄的一系列法国经典影片里塑造了众多典型的无产者形象，理应在电影名人堂中占据一席之地。

迦本出生于一个演员家庭，原名让·阿列克谢·蒙科尔热（Jean Alexis Moncorgé），他最初是一名滑稽剧歌手，从巴黎的杂耍戏院舞台上开始自己的职业。他最早的一批影片，包括他拍的第一部电影《好运连连》（Chacun sa chance；1930），都带有其舞台表演生涯的印记。紧接着，他又拍了几部喜剧，尤以莫里斯·图纳尔那部《快乐的骑兵》（Les Gaietés de l'escadron；1932）最引人注目，但同时他也开始扮演工人阶级或罪犯之类的人物，出现在情节剧演员名单中，例如阿纳托尔·利特瓦克（Anatole Litvak）那部杰作《利拉的心》（Coeur de Lilas；1931）。在朱利恩·迪维维耶的《天涯海角》（La Bandera；1935）中，他扮演了一名士兵，并一举成名，从此开始创造自己的"神话"。他将平凡的法国工人阶级的阳刚之气跟悲剧英雄的不幸命运结合起来，被安德烈·巴赞恰如其分地概括为"头戴帆布帽的俄狄浦斯"。随后，迦本进入了自己的第一个辉煌时期，出演了当时最优秀的法国导演执导的一系列影片，如迪维维耶于1936年执导的《同心协力》（La Belle Équipe）和《逃犯贝贝》（Pépé le Moko），雷诺阿的《底层》（Les Bas-fonds；1936）、《大幻影》（La Grande Illusion；1937）和《衣冠禽兽》（La Bête humaine；1938），格雷米永（Grémillon）的《相濡以沫》（Gueule d'amour；1937）和《惊涛骇浪》（Remorques；1940），以及卡尔内的《雾港》（1938）和《天色破晓》（Le Jour se lève；1939）。迦本粗犷朴实的容貌和巴黎口音，以及他极度简洁明快的表演，都让他塑造的人物真实可信；而他那双梦幻蒙眬的眼睛——电影摄影师如屈特·库兰特（Kurt Courant）和朱尔·克吕格尔（Jules Krüger）把它们表现得漂亮突出——则让他成为一个浪漫的人物。他是诗意现实主义的理想明星，集中体现了人民阵线（Popular Front）的希望和即将到来的战争的阴沉。

法国被德军占领后，迦本逃亡到好莱坞，在这里拍了两部影片《月亮潮》（Moontide；1942）和《七面人》（The Imposter；1943），接着就加入了自由法国（Free French）的军队，后来他因此获得勋章。

"二战"刚刚结束后,重返影坛的迦本明显苍老,似乎失去了吸引力。他这时出演的影片,如《楼上的房间》(Martin Roumagnac; 1945;与他当时的情人玛琳·黛德丽联袂主演)和《玛拉帕加之墙》(Au-delà des grilles; 1948,与艾莎·米兰达[Isa Miranda]联袂主演),都不如20世纪30年代的成功。但到了1953年,在雅克·贝克(Jacques Becker)那部开拓性的惊悚片《金钱不要碰》(Touchez pas au grisbi; 1953)中,他又戏剧性地恢复了战前的人气。通过扮演该片主角马克斯,他塑造了一种崭新的人物形象。马克斯是一个厌世的黑帮人物,日渐衰老,但仍有魅力,他宁愿跟自己那群关系密切的(男性)朋友一起吃饭,也不愿参加帮派争斗。第二年,在雷诺阿根据世纪之交的巴黎杂耍戏院舞台作品《法国康康舞》(French Cancan)改编的影片里,他再次大获成功,此后便重新树立起他作为法国主流电影台柱的地位。迦本避开作者电影和新浪潮电影(New Wave),在一系列影片中表现了他精湛的演技,如克劳德·奥唐-拉腊(Claude Autant-Lara)那两部精心制作的电影《穿越巴黎》(La Traversée de Paris; 1956)和《不幸时刻》(En cas de malheur; 1958,与碧姬·芭铎[Brigitte Bardot]联袂主演)、古装片如《悲惨世界》(Les Misérables; 1957),以及若干喜剧和惊悚片,尤其是《大搜捕》(Razzia sur la chnouf; 1954)、《巧设陷阱》(Maigret tend un piège; 1957)和《大小通吃》(Mélodie en sous-sol; 1963)。

很多人指责迦本背离了早期的无产者形象,因为他越来越多地扮演大资本家和政治家。然而,迦本在20世纪60和70年代一直拥有一群忠实的观众,他们既认同其角色的社会地位的上升,也认同他持久的工人阶级身份——这从他的体格和口音都可辨认出来。在他的整个漫长的职业生涯中,他使得不断变化但又前后连贯的法国男性气概的典范得以成型,很少有明星像他这样在自己国家引起如此强烈的共鸣。颇具象征意义的是,他在《总统》(Le Président; 1961)中扮演了一位令人钦佩的国家首脑,他的去世就跟戴高乐将军去世一样轰动。

——吉内特·万瑟多(Ginette Vincendeau)

特别人物介绍

Alfred Hitchcock
阿尔弗雷德·希区柯克
(1899—1980)

阿尔弗雷德·希区柯克是少数独赋异禀的导演之一：他拥有众所周知的形象——尤其是他的侧影；而且他的名字以"希区柯克式"(Hitchcockian)的形式成为一个术语。他是公认的世界电影史上最伟大的导演之一，他的影片因其体现和隐藏的悬念和错综复杂的情节而享誉世界。尽管他拥有五十年的职业生涯，跨越了无声片时代和有声片时代，不仅在三个国家为许多片厂工作，也当过独立导演，但他的电影却表现出非凡的连贯性，这种连贯性中包括了最对立的美学倾向，并让这些影片为最多种多样的阐释提供了评论标准。

希区柯克1899年生于伦敦东区(East End)，1920年作为一名艺术家和布景设计师开始在英国的一些片厂工作，随后又当过编剧、副导演，最终成为导演。但这样的背景本身并未揭示其他国家的电影对希区柯克作品的影响。甚至在他踏上美国的土地之前，他为派拉蒙英国子公司拍的第一部影片就已经让他浸泡在美国片厂的拍摄手法中了。他在伦敦看过一些苏联电影，又在德国跟茂瑙和朗一起拍过一些早期的影片，因此蒙太奇和表现主义电影也对他影响深远。

希区柯克很快作为职业修养和惊悚片的标志而获得承认。即便是在他的早期电影如《房客》(The Lodger；1926)中，他就已经将构成其鲜明风格的各种特点结合起来：如绘画一般的光影布置；让人想起德国默片的复杂的摄影机运动；苏联蒙太奇式的隐喻性剪辑；以及在美国电影中发展起来的密集的交叉剪接(cross-cutting)。此外，希区柯克也发展出一些独特的情节，例如"冤屈者"故事，也就是一个受到错误指控的人试

图洗刷自己的罪名;他还发展出对观众认同的精心控制,这是通过有限的信息和视点剪辑(point-of-view editing)来实现的。随着有声片的出现,希区柯克也探索了创造性地使用声音、音乐和寂静的方法。他那部1929年的影片《敲诈》(Blackmail)是在声音刚刚引进电影时制作的,他为了容纳声音而对影片所作的修改表明:不同于他的许多同行,他理解这种新技术的戏剧性潜力。他最著名的英国影片如《三十九级台阶》(The 39 Steps;1935)、《贵妇失踪记》(The Lady Vanishes;1938)和《擒凶记》(The Man who Knew Too Much;1934)都是复杂而令人印象深刻的间谍惊悚片,但他也拍大众化的情节剧、浪漫片、滑稽片和历史片。

希区柯克于1939年来到好莱坞,为独立制片人大卫·O·塞尔兹尼克拍《蝴蝶梦》(1940),从此开始建立他与片厂制之间的复杂关系。他不仅为塞尔兹尼克工作,也为沃尔特·万格、雷电华、环球和20世纪福斯等公司工作。希区柯克依赖片厂高度的组织性,但面对制片人的干涉却大为光火。对希区柯克干涉最大的是塞尔兹尼克,因为后者感觉对自己的所有产品都负有个人责任。由此导致的冲突既丰富了他们一起制作的影片,也妨碍了拍摄过程。为了适应片厂体系,希区柯克发展出自己的"镜头剪接"(cutting in the camera)系统,即只拍摄绝对不可或缺的镜头,这样一来,除了按照他的设想来剪辑之外就别无他法。

尽管如此,希区柯克并非简单地让自己适应片厂制,而是寻求独立于片厂制。在为塞尔兹尼克拍了一系列影片后,他从事了一些独立的冒险项目。其中的第一部影片《夺魂索》(Rope;1948)在商业上颇有风险,而在美学和技术上雄心勃勃,涉及一些精心制作的长镜头,有的长达十分钟。最终这部影片带来了微不足道的报酬。在为华纳拍了四部影片——包括《火车怪客》(1951)——之后,希区柯克为派拉蒙拍了五部影片,其中就有那部广受欢迎的成功之作《捉贼记》(To Catch a Thief;1954),还有1955年重拍的《擒凶记》——它的前一个版本是1934年在英国拍的——以及《后窗》(Rear Window;1954)和《迷魂记》(1958),它们或许是将希区柯克的世界概括得最清楚明白的影片。希区柯克也明智

地保留了这些影片的所有版权。

希区柯克的声望和独特风格因他在自己影片中客串的角色而愈加巩固,也使这位导演获得了前所未有的机会,进入电视和出版领域从事多种经营。从1955年到1965年,希区柯克遥控监制了第一部《希区柯克剧场》(Alfred Hitchcock Presents)和《希区柯克时刻》(The Alfred Hitchcock Hour),并导演了其中的十几集。他也授权一本刊载恐怖和神秘故事的杂志使用他的名字作为杂志名称。这些商业冒险增加了他的收入,也强化了他那神话般的地位。希区柯克的签名很快就跟他的侧影一样变得众所周知,并充当了近乎商标的功能。

在希区柯克为米高梅制作的豪华大片《西北偏北》(1959)获得轰动性成功之后,他转向了一个似乎前景不容乐观的方向。1960年的《惊魂记》借鉴了电视剧的拍摄计划和黑白摄影术,又借鉴了廉价恐怖片那种令人毛骨悚然的主题,说明电影业低端产品的影响力日益增加。不过,由于它将蒙太奇和移动摄影机长镜头巧妙地结合起来,再加上观众认同上发生的戏剧性转变,《惊魂记》也打上了希区柯克长期发展的技巧的烙印。到那时,他跟派拉蒙签订的合同也使得他可以分享固定数额的票房。据说这样的规定让《惊魂记》获得两千万美元的利润。

从《惊魂记》开始,希区柯克的电影变得越来越令人不安和怪异。在《西北偏北》的末尾,当火车载着罗杰·桑希尔(Roger Thornhill)夫妇消失在一条隧道中时,他们在一个视觉玩笑中成婚。但在希区柯克的所有影片中,这是最后一个幸福的婚姻。《惊魂记》从午餐时一个旅馆房间里一次不正当的婚外情开始,从此希区柯克早期浪漫冒险的叙事趋向让步于不可能实现的性或浪漫幸福。在他后期的影片中,针对女性的暴力增加,他通过叙事和摄影机控制、调查和固定其女性角色的倾向占据了优势。《鸟》(The Birds;1963)和《艳贼》(Marnie;1964)都不太受观众欢迎。后来的影片情况更糟,希区柯克再也没有重新获得以前观众对他的那种喜爱。

从希区柯克20世纪30年代初富于创意的音响使用开始,他的作品

一直都为电影新理论的发展提供了基石。他作为"作者式"导演而为世人所瞩目,这确保他获得《电影手册》的法国影评家们的重视,他们都主张一位导演的所有作品应具备主题、视觉形象和结构的统一性。克劳德·夏布罗尔(Claude Chabrol)和埃里克·侯麦(Eric Rohmer)的著作强调了希区柯克的天主教信仰的重要意义,以及"冤屈者"主题中有罪与无辜的相似性。弗朗索瓦·特吕弗(François Truffaut)对这位导演的采访记录跟一本书的长度相当,其中极为推崇希区柯克对自己作品的阐释,而英语的作者式导演研究——如彼得·博格丹诺维奇(Peter Bogdanovich)和罗宾·伍德(Robin Wood)的著述——则有助于将这种观点引入英国和美国。

后来的评论分析使得希区柯克的电影成为结构主义、精神分析理论以及最近的女权主义理论的争论对象。1969年,雷蒙德·贝卢尔(Raymond Bellour)有关《鸟》中一个片段的研究出版,由此开启了对希区柯克影片技巧的详尽分析,使他的作品成为各种方法论的试验场。相比之下,最近有关希区柯克的自我推销以及他与塞尔兹尼克的互动方面的历史著作有助于将他置于历史背景之下,与理论家们认为其电影体现了某种抽象原则或系统——这种观点已经牢牢树立在希区柯克的电影以及他对它们的评论中——的倾向相反。

实际上,希区柯克作品过于出众——这使它们经得起如此多种多样的阐释的检验——似乎存在于那种近乎数学纯粹性的构思,它将技巧、叙事和结构融为整体,每个方面都自觉地与其他方面重合——部分是凭借对人物与观众知识的复杂反应而实现的。如果说在希区柯克的电影中有罪与无辜受到不断质疑,那么希区柯克却让我们毫不怀疑谁是他影片中那些罪恶行为的实施者。这些电影是完美的犯罪片,并非因为罪行的实施者隐藏不露,而是因为他在既有深深缺憾同时又完美无缺的卓越构思中已经清清楚楚地暴露无遗。

——爱德华·R·奥尼尔

奇幻电影

维维安·索布查克(Vivian Sobchack)

奇幻的定义

根据法国导演弗朗索瓦·特吕弗的说法,电影史沿着两条谱系发展,一条源自卢米埃尔,基本上是现实主义的;另一条源自梅里爱,涉及奇幻电影的产生。尽管从历史的角度看,这种区分方法还值得怀疑,但它仍然有可能将两种电影(和电影类型)大致区分开来:其中一种描绘的是发生在真实世界范围内(即按照自然可能性发生)的事情,另一种描绘的是违反或扩展了真实性的事情(即在自然范围外发生的事情)。

泛泛而言,最容易被现代观众归入第二个大类的电影有三种:恐怖片、科幻片和奇幻冒险片。这些都被理解为独特的类型,它们拥有一个共同点,即每种类型都构筑了一个想象中的另类("幻想")世界,讲述的是不可能发生的经历,它们违反了理性逻辑和目前已知的经验法则。此外,通过利用其叙事中的幻想因素,采用并突出一系列被称为"特效"的电影手段,所有这三个类型都很容易让片中描绘的世界和经历显得极度具体和明显。从字面意思上说,所有这三种类型都让想象"变成了现实"。汤姆·哈钦森(Tom Hutchison)写道(1974):"恐怖片是突然变得栩栩如生的可怕想法;科幻片是将不可能实现的事情在技术时代界限内变成可能。"而奇幻冒险和浪漫片是将吸引人又不可能发生的个人希望具体而主观地实现。

然而,有人提出一种更极端的观点,认为至少大多数电影从某个方面来说都是奇幻片,因为它们通过各种形式的摄影和蒙太奇效果,在对

未拍成电影的事件加以处理的基础上,创造出种种幻觉。由此,如果说幻想性从过去到现在都一直是作为整体的电影所具备的一种普遍特征,那么奇幻片类型就代表了其中的一种特殊情况。当然,早期的电影因其自身"幻想式"地颠覆了观众服从的时空和因果关系的自然规律,而具有一种"自反"的魅力。它承认了这种媒介固有的幻觉艺术和"欺骗性",首先是在没有情节的电影魔术中,然后是在强调电影能够实现另类时空框架和"不可能实现的"经历的叙事中。电影最初是特效构成的不可能世界,而到了类似于乔治·梅里爱(George Méliès)那部《月球旅行记》(*A Trip to Moon*; 1902)的影片中,电影就转变为对具有特殊特性的不可能世界的描绘了。要等到后来,电影的本体论欺骗性才会被幻想叙事所取代,并在那种名为奇幻片的类型中得到商业性开发。与此同时,在更普通的电影(它们往往采用许多跟奇幻片相同的人造片厂技巧)中,幻觉因素则受到压制,而技巧作为电影的本质也被隐藏起来。

在这样的背景下,有必要提出一个问题:为什么非自然因素占主导地位的其他一些种类的电影——如先锋电影、动画片、歌舞片和圣经史诗片——通常没有归入奇幻片类型?针对这个问题,有一个答案对电影运转的方式以及类型概念在确定观众期望值中发挥的作用颇具启发性。

就先锋电影和实验电影而言,有一个原因是制度方面的。个人电影和独立电影都在商业片厂产品范围之外,因此不符合制片商和消费者共享的类型传统简略表达法的发展。它们往往属于"高级"而非流行文化领域,要理解它们,基准点是表现主义或超现实主义这样的艺术运动,而非其他电影类型。因此,若要将法国诗人兼画家让·科克托(Jean Cocteau)在其影片中创造的幻想世界和事件都归入奇幻片类型,则只有像《美女与野兽》(*La Belle et la Bête*; 1946)那样,存在明显将影片跟预先存在的非电影类型如童话联系起来的其他线索时才可以。然而,更重要的是,就跟早期的电影差不多,先锋电影不太关注在影片中创造奇幻世界和事件,而更关注自反地指引观众回到作为电影本身的无所不包的奇幻魅力。

动画片也被排除到构成奇幻片的各种类型之外——除非它们像《格

列佛游记》(Gulliver's Travels；1939)一样,吸收以前与那些类型相联系的素材。奇幻冒险片如《金刚》(1933)和《辛巴达七航妖岛》(The 7th Voyage of Siunbad；1958),以及科幻片如《原子怪兽》(The Beast from 20 000 Fathoms；1953),都使用并强调了标准动画片的特技,但它们是在三维世界的背景下这么做的,那个世界跟我们自己的世界足够相似,或者至少支配其魔力的规则都足够持久,能让一只史前野兽或一支骷髅大军的形象被片中人物和观众都视为"不可思议"或"特殊"。在动画电影中,任何东西都可违反经验主义规则,而奇幻电影恰好是从最初的现实主义开始的,然后,当怪兽出现、死人复活或时空旅行者进入一个截然不同的世界时,才会违反现实主义。没有这种现实的支撑,人造世界的"奇幻"方面以及让它们显现出来的"特殊"效果都会失去塑造其奇幻本质和特殊性的标准基础。

尽管存在极其流行的奇幻歌舞片如《绿野仙踪》(1939)和《欢乐满人间》(1964),一般的歌舞片却不是奇幻片。当然,人们不会一边四处走动一边接连不断地唱歌跳舞,在他们唱歌跳舞时也不会有一个看不见的乐队为他们伴奏。从这个角度说,歌舞片的世界是不可能存在的,但它并非我们这里所说的奇幻世界。因为歌舞片蔚为奇观的效果仍然以自然规律为基础,而其人物的感情尽管提高了表达方式,却仍然与正常环境啮合。歌舞片表现的是传统的人类情感和通过身体达到的非凡成就,而不是跨越了日常人类经历的奇幻事件和带有特殊标志的电影"效果"。

《圣经》史诗片也值得一提,因为这种类型突出的人物往往拥有根据经验不可能存在的超人特性,而且要使用特效来塑造"奇迹"事件。在《参孙与大利拉》(Samson and Delilah；1949)里,参孙拥有推倒神殿的超人力量;在《十诫》(The Ten Commandments；1956)中,摩西明显将红海海水分开,这些特殊事件是在经验方面可信(尽管并非总具有历史准确性)的世界背景下具体表现和描绘出来的。虽说如此,这些种类的电影也不能算奇幻片。不单是它们的内容与奇幻片不同,因为恐怖片也常常公然借用宗教和精神方面的说教,而奇幻片(不管它们的转折多么世俗)往往

在其人物中塑造魔鬼或天使。然而，西方文化中占主导地位的传统在这里却表明了"奇幻"与"奇迹"的差别。《圣经》叙事对于其奇迹的经验主义基础往往恭敬地模棱两可，而特殊事件和特殊效果也都被模棱两可地加以理解。它们被当作历史事实和纯粹的寓言来表现和接受，但从未被当作幻想，而幻想作为本质上的虚构故事却被描绘得毫不含糊。

恐怖片、科幻片和奇幻冒险片

在美国和英国，被当作奇幻电影来定义、制作、宣传和消费的类型相对较少，只有恐怖片、科幻片和奇幻冒险片（其中也包括奇幻浪漫片）。它们之间的界线极具渗透性，往往以混合形式出现（例如，《弗兰肯斯坦》[*Frankenstein*]是恐怖片还是科幻片？《海底两万里》[*20 000 Leagues under the Sea*]是科幻片还是奇幻冒险片？）。但这三种类型各自都有一个相对其他类型而言的"核心"特征，尽管可以简化并允许出现例外和争议，指出它们之间的差别仍然大有裨益。

从主题上说，尽管三种类型都涉及所谓的经验主义事实的限制，涉及获取那些超越事实界线的知识的可能性，并受二者束缚，但片厂时代的恐怖片通常将这种越过"已知"世界的欲望定性为僭越，并且需要受到惩罚。在这个类型中，贯穿着一条杜撰的界线："人应当有所不知"，对这条界线的跨越就是恐怖片叙事背后的推动力。而科幻片即使在其叙事涉及外星人入侵或异形生物之类的主题时也仍然小心翼翼，也会更乐观自信地越过当前经验知识的边界，驱使这种类型进入"未知世界"的动力是让基于认识论的大胆好奇心得到极其有限的满足，而"无限"和"渐进"地拖延任何最终的满足则为那种动力提供了燃料。因此，电视连续剧《星际迷航》(*Star Trek*)中那句口号"向以前无人涉足的地方大胆前进"就跟经验和技术的乐观主义和开放精神产生共鸣，它们将最终征服任何潜在的恐惧。奇幻冒险片以另一种方式超越经验主义知识的界线。这种类型与其说是跨越人类经验主义知识确立的自然和道德边界（就像恐

怖片那样)或推延和扩展那些边界(就像科幻片那样),不如说是取代它们。驱动奇幻片叙事的是实现愿望的行动,魔法或魔法事件是其燃料,而愿望的满足既是其临时问题,也是其幸福结果。

在区分了这些类型的主题跟认识论方面的考虑以及它们的叙事推动力之间的关系之后,我们不妨说恐怖片挑战和补充了所谓的"自然"法则,科幻片扩展了"自然"法则,而奇幻片则暂时取消了"自然"法则。恐怖片释放和制服了那些作为我们的另一重人格或第二个自我而出现的怪物,从而承认我们的经验主义知识和我们的个人欲望是不可能一致的,其中的一个总是受另一个支配。相反,奇幻片不仅确认经验主义知识和个人欲望有可能一致,而且还达到和实现了它们的一致。人类社会及其"自然"法则并非跟魔法和愿望的世界水火不容。而科幻片是这三种类型中最现实、最强调经验主义基础的一个,它认为经验主义知识和个人欲望有可能一致,但承认只能部分实现这一点,并且要依赖技术的进步发展和个人欲望的合理性。

恐怖片似乎是这三种类型中最有机的一种,其焦点倾向于将非理性等同于兽性,等同于人体的分裂、腐烂和变形(尽管在片厂时代末期及之后,恐怖片公然描绘身体变形的越来越少,而更多地关注心理变态)。在《化身博士》(*Dr. Jekyll and Mr. Hyde*)或《狼人》(*The Wolf Man*;1941)等经典故事中,主角分裂成两个人物,而这个类型就突出了一种可逆的关注对象,即人身上的兽性和野兽身上的人性。由于恐怖片聚焦于肉体和精神的分裂,因此讲述的是世界和身份的毁灭。科幻片是这三种类型中最关注技术的,其可逆的关注对象为机械中的灵魂和人身上的机械性。它对"人工"或"外星"智能的表现——如《惑星历险》(*Forbidden Planet*;1956)中的机器人罗比或《飞碟征空》(*This Island Earth*;1954)中额头突出的梅塔卢纳人——为我们呈现出各种技术化的躯体,在片厂时代,它们因一种动人又无情的理性的允诺与威胁而熠熠生辉。甚至这种类型中有机(而且往往是原始的)生命的唤醒与突变也跟技术联系起来,并通过技术得到解决。科幻片强调了新世界的建立和新技术的构建,因此讲

述的是世界的创造。最后,奇幻片最关注愿望的本质和本质的愿望,这种可逆性在自然世界和个人世界之间创造了明显的对应关系,并向我们呈现出经典的、理想化的肉体,不过仍可随意转变和转移——要么凭借魔毯,例如在《巴格达大盗》(1924)中,要么凭借龙卷风,例如在《绿野仙踪》(1939)里,或者仅仅凭借爱的力量,例如在《倩影泪痕》(*Portrait of Jennie*;1948)或《潘多拉和漂泊的荷兰人》(*Pandora and the Flying Dutchman*;1951)中。奇幻片能够轻松地利用电影魔法来转移和转变人体,因此是有关性格塑造的。事实上,它扩大了成长小说的范围,往往围绕对性格和行为的考验——它们超越了肉体经历和精神经历的分割——来构筑故事情节。

 三种类型在吸引观众的模式上也有不同。每种类型都往往投合不同种类的观众或每个观众的不同方面。恐怖片主要从情感和本能上吸引我们,它的目标似乎是让我们害怕和反感,把我们吓得毛骨悚然、遮住眼睛。奇幻片倾向于从认知和动态方面吸引我们,即让我们意识到人类的努力和活动,让我们感觉到活动的成果和流动性。而科幻片倾向于从认知和本能上吸引我们,启发我们思考,激起我们的好奇心。然而,不管它们有何差别,所有三个奇幻类型都拥有一个共同的方案,它在好莱坞片厂时代得到巩固,并一直延续到现在。这个方案同时具有诗意、文化(或意识形态)和工业(或商业)特征。

 恐怖片、科幻片和奇幻片的诗意方案是在故事的背景和某种正常的现实主义中,为我们想象和呈现出那些奇特的世界和生命,它们逃脱了目前的经验主义知识和理性思想的约束,但依然存在于我们的大多数可怕的噩梦、乌托邦梦想和固执的希望中。恐怖片、科幻片和奇幻片全都涉及知识的界限,涉及想象中的创造、毁灭和再创造世界和人类身份。因此,它们讲述的故事全都涉及在日常生活以及历史和文化知识环境下看不到摸不着但我们仍能感觉到其存在的事物,并赋予那些事物具体、有形的形式。片厂时代的恐怖片让有关精神或道德罪恶的形而上观点获得物质形态,将它们具体呈现出来:在《弗兰肯斯坦》中,那个人造的怪

物代表了尚未成熟且支离破碎的主观性,在他那个显然缝合起来的身体所构成的"百衲"拼凑物中,变成了活生生的现实。科幻片将过去和未来那些看不见的时空具体化,例如,《失落的世界》(The Lost World;1925)通过柔软的恐龙模型动画,把史前时代设想并逼真地呈现出来,《登陆月球》(Destination Moon;1950)中通过可见的外太空和布满裂缝的月球表面,把未知的未来呈现出来。奇幻冒险片让我们看得到摸得着人物无形的欲望和转变:因此,《她》(She;1935,1965)一字不差地实现了获得永久生命、爱情和权力的欲望;《制造奇迹的人》(The Man who Could Work Miracles;1937)将希望和决心真真切切地变成现实,而《道连·格雷的肖像》(The Picture of Dorian Gray;1945)则把一个有形的人跟他的肖像之间的关系具体表现出来。

恐怖片、科幻片和奇幻片都试图想象并真正描绘出个人、社会和制度知识之外、不受它们控制也不被它们看见的东西,通过将无形事物显现出来,从而命名、容纳和控制它。这种容纳是它们共同的文化方案,实际上,面对某种处于当前存在界限之外、具有潜在无限性和变化性的东西,一方面肯定了对它的认知和欲望,另一方面又肯定了通过社会控制、个人限制和制度保护来对抗它的需要。我们对那些为经验主义知识和我们的现实观念提供前提的法则和实践感到满足,虽然恐怖片、科幻片和奇幻冒险片全都挑战了这种满足感,却差不多全都保守地维持和促进了这些法则和实践,以确保最后获得某种程度的个人和社会安全感、确定性和稳定性。此外,几乎所有奇幻电影都以最矛盾的方式,对保护和维持(即使也提出挑战)启蒙运动意识形态以及从其价值体系发展出来的积极经验主义科学,起了推动作用。也就是说,在电影中,幻想的方案就是将非物质的主观现象和特性转变为具体、有形而客观的物质,从而将它"变成现实"。作为了解世界的方式,视觉与客观性以及物质的具体性都具有上述文化优势,而这种优势又跟作为工业的电影所具有的技术本质和商业目标相匹配。

在片厂时代(以及之后),所有奇幻电影的共同行业目标当然是生

产出在商业上有利可图的产品。里克·阿尔特曼已经在前一章提出，要确立成功且相对稳定的类型形式(或语法)，就得在"观众的仪式价值观和电影业的意识形态责任之间发现一个共同的立场"，就得"使观众的欲望适应片厂关心的问题"。对于所有三种已经确立的奇幻片类型，将观众的欲望(看见那些看不见的东西)跟片厂关心的问题(将电影卖出去)联系起来的共同立场就是他们对特效的普遍依赖。通过那些吸收了最新的新技能(如化妆)和新技术(如电脑成像)来保持其"特殊性"的效果，恐怖片、科幻片和奇幻片类型都能够满足观众看见不可见之物的欲望，同时又能满足电影业的意识形态义务，为了电影本身而维持观众的欲望。在奇幻片类型中，想象往往意味着真实、具体而有形的杜撰。

起源和影响

就像大多数其他电影类型一样，奇幻电影属于一段丰富的历史——其范围包括电影产生之前以及电影之外的广阔领域，延伸至民间故事、童话故事、神话、传说、骑士传奇、哥特小说、浪漫主义和乌托邦文学，以及绘画和戏剧。此外，奇幻片类型——以及它们的文化运用——都受到历史具体性和民族特殊性的影响。

因此，片厂时代的恐怖片是各种影响的结晶，它们包括东欧有关吸血鬼和狼人的民间传说，加勒比海地区有关巫毒的故事，文学作品如歌德的《浮士德》、安·拉德克里夫(Ann Radcliffe)的《尤多弗的秘密》(*The Mysteries of Udolpho*)、玛丽·雪莱(Mary Shelley)的《弗兰肯斯坦》、布拉姆·斯托克(Bram Stoker)的《吸血鬼》(*Dracula*)、罗伯特·路易·史蒂文森(Robert Louis Stevenson)的《化身博士》，以及德国表现主义绘画和戏剧设计——这是20世纪20年代中期以来向好莱坞移民的德国电影制作人们引入美国电影的。

好莱坞以各种各样的方式吸收和发展这些影响，具体取决于可获得的经济条件。总体而言，20世纪30年代和40年代，好莱坞的四家顶级

片厂——派拉蒙、米高梅、20世纪福斯和华纳——都避开了恐怖片类型，留下一个小小的市场环境供其竞争对手利用。30年代，环球凭借托德·勃朗宁(Tod Browning)导演、贝拉·卢戈希(Bela Lugosi)扮演吸血鬼的《吸血鬼》(1931)，以及詹姆斯·惠尔(James Whale)导演、鲍里斯·卡尔洛夫(Boris Karloff)扮演怪物的《弗兰肯斯坦》(Frankenstein; 1931)，首先开创了作为低成本片厂类型的恐怖片。惠尔还制作了《鬼屋魅影》(The Old Dark House; 1933)和《弗兰肯斯坦的新娘》(Bride of Frankenstein; 1935)。然后，到了40年代，是维尔·鲁东(Val Lewton)在雷电华的制片组继续推动这种类型发展，拍摄了雅克·图纳尔执导的《豹族》(Cat People; 1942)和《与僵尸同行》(I Walked with a Zombie; 1943)、马克·罗布森(Mark Robson)的《死人岛》(Isle of the Dead; 1945)以及其他影片。50年代末和60年代初，海默电影公司(Hammer Films)也在英国发挥了类似的作用，它利用了特伦斯·费希尔(Terence Fisher)的天才，制作了《弗兰肯斯坦的诅咒》(The Curse of Frankenstein; 1957)、《恐怖吸血鬼》(Horror of Dracula; 1958)、《木乃伊》(The Mummy; 1958)和《狼人的诅咒》(Curse of the Werewolf; 1961)。

奇幻冒险片广泛吸收了充斥着探险、变形和魔咒的童话故事和民间故事，有关幽灵、鬼魂和美人鱼的希腊、挪威神话和传说，诸如《奥德赛》(Odyssey)和《贝奥武甫》(Beowulf)这样的史诗，还有骑士传奇、有关失落世界的奇幻冒险故事，备受喜爱的经典文学作品如狄更斯的《圣诞颂歌》(A Christmas Carol)、卡罗尔的《爱丽丝漫游奇境记》(Alice in Wonderland)、弗兰克·鲍姆(Frank Baum)的《绿野仙踪》，以及舞台喜剧如科沃德的《欢乐的精灵》(Blithe Spirit)。这种类型会在其描述的幻想故事中繁育出恐龙、龙、巨猿、蛇发女妖美杜莎，并建立一支支骷髅大军，因此一些著名的模型动画师如威利斯·奥布赖恩(Willis O'Brien)（作品如《失落的世界》[1925]、《金刚》[1933]）和他的弟子雷·哈里豪森(Ray Harryhausen)，凭借自己的才华在这里大展身手，备受重视。

最后，科幻片类型虽然获得认可的时间最晚，却最关注人类与技术

的关系,并吸收利用了乌托邦以及哥特和浪漫主义文学的传统,利用了儒勒·凡尔纳和H·G·威尔斯的幻想小说,利用了有关创业与发明的文学——在大众想象中最典型的就是关于托马斯·爱迪生的"真实"故事,以及汤姆·斯威夫特(Tom Swift)的虚构故事,在20世纪30年代,此类文学表现在大众科技期刊的兴起和专门发表短篇科幻小说的月刊的出现上。就跟恐怖片一样,科幻片成为一种在特定片厂受到特别对待的类型,这是因为它们中某个级别的人员在一定程度上决定了片厂希望或"堕落到"制作哪种影片,当然,这也取决于片厂能够动员的特定人才。二流片厂环球电影公司没有什么著名的重要影片,因此专门制作类型电影,30年代专注于恐怖片,50年代专注于科幻片。在这样的背景下,科幻片导演杰克·阿诺德(Jack Arnold)就作为一流的专家出现了,制作了一些成本相对较低的黑白故事片,如《宇宙访客》(*It Came from Outer Space*;1953)和《奇怪的收缩人》(*The Incredible Shrinking Man*;1957),现在都被视为类型经典。然而,在声望更高的派拉蒙公司,虽然科幻片享受的类型特权少得多,但制片人乔治·帕尔对这个类型有足够的兴趣,因此制作了一些高成本的特艺彩色科幻片,如《当世界毁灭时》(*When Worlds Collide*;1951)和《火星人入侵》(*War of the Worlds*;1953)。

国际变体

民族个性和历史也会改变奇幻片类型的界定和普及程度——在片厂背景内外都是如此。电影理论家西格弗里德·克拉考尔(Siegfried Kracauer;1947)曾经指出,20世纪20年代德国之所以生产了大量幻想和恐怖电影,是德国对政治和经济混乱的恐惧以及随后全国在魏玛时代为法西斯主义所感染的预兆式表达。在第二次世界大战即将爆发和刚刚结束之后,美国和英国生产的奇幻浪漫片都特别多,这似乎也并非偶然。它们中的许多影片,如《太虚道人》(*Here Comes Mr. Jordan*;1941,又译为"佐丹先生出马")、《长空天使》(*A Guy Named Joe*;1943)和《生死攸

关》(*A Matter of Life and Death*；1946；美国片名"天梯"["Stairway to Heaven"])，都涉及亡者获得第二次"奇异的"机会去解决身后留下的道德和情感困境。在美国，大众对核能与先进的计算机技术的兴趣和恐惧跟科幻片作为一种类型而在50年代出现之间，以及这种类型中的外星人入侵情节跟冷战意识形态之间，也存在明显的历史关系。

同样，"二战"结束十年之后，日本科幻片随着《哥斯拉》(*Gojira/Godzilla，King of the Monsters*；1956)而兴起，片中哥斯拉踏平东京，标志着日本试图表现广岛和长崎的恐怖，以及美日之间关系正常化和日益增加的商业贸易的开端。随后，怪物哥斯拉变得更友好(也"更酷")，与其说它像鳄鱼，不如说更像泰迪熊，这不仅反映了美日关系的正常化，也反映了日本从高科技受害者向高科技强国的转变。

在英国，海默恐怖片从《弗兰肯斯坦的诅咒》开始兴起，英国哥特小说传统也在20世纪50年代复兴，这一切都可归功于一个商业决定：利用公众熟悉的故事和人物达到"预售"影片的目的。但让弗兰肯斯坦、吸血鬼和狼人重新恢复生机的海默恐怖片之所以受欢迎，也跟当时的电影审查大有关系。文学传统、类型惯例和古装提供的外壳允许海默的哥特式恐怖片能够大肆利用色情和虐待狂等情节，远远超过它们在现实主义类型中通常获得的接受程度。

尽管许多国家的电影都具有奇幻方面的特征，但并不一定就会构成独特的类型。而在构成类型的国家，其原因则涉及文化和经济等一系列因素。20世纪50年代和60年代的日本"怪兽"电影一方面是对广岛创伤和日本经济重建的内在回应，另一方面也是对美国电影的模仿，而且往往是日美合拍的，在日本和美国市场都有发行。与此同时，日本电影制作人也发展出一种独立的本土鬼怪故事传统，代表作品包括沟口健二(Kenji Mizoguchi)的《雨月物语》(*Ugetsu Monogatari*；1953)或小林正树(Masaki Kobayashi)的《怪谈》(*Kwaidan/Illusions*；1964)。法国在默片时代也生产了很多带有奇幻因素的电影，但诸如冈斯的《杜博医生的蠢事》(*La Folie du Dr. Tube/Dr Tube's Folly*；1916)、克莱尔的《沉睡的巴黎》

(Paris qui dort/ Paris Asleep)和雷诺阿的《卖火柴的小女孩》(The Little Match Girl/ La Petite Marchande d'allumettes；1927)等影片与其说属于作为电影类型的奇幻片,不如说属于超现实主义和其他先锋运动。后来,到60年代,一些与新浪潮有联系的独具特色的艺术家也制作了许多"科学幻想"电影,但总体而言,这些影片不管向好莱坞片厂体系(当时已经式微)制作的类型电影表达了多大的敬意,它们都不仅不属于好莱坞传统,而且恰恰与之背离。克里斯·马克(Chris Marker)的《堤》(La Jétee；1961)、让-吕克·戈达尔的《阿尔法城》(Alphaville；1965)、弗朗索瓦·特吕弗(Franois Truffaut)的《华氏451度》(Fahrenheit 451；1966)、罗杰·瓦迪姆(Roger Vadim)的《太空英雌芭芭拉》(Barbarella；1967)和阿兰·雷乃(Alain Resnais)的《我爱你,我爱你》(Je t'aime, je t'aime/ I Love You, I Love You；1968)等全都是个人作品,既不属于商业片,也不属于通常理解的类型电影。

奇幻因素也渗入了拉美和墨西哥电影,表现为一种晚近形成的"魔幻现实主义"(magical realism)形式——这种类型跟当代的拉美文学关系密切,是在现实主义背景以及它的哲学和政治潜台词中将奇幻现象正常化。此类影片在当代墨西哥电影中的一个典范就是那部广受欢迎的《情迷巧克力》(Like Water for Hot Chocolate/ Como agua para chocolate；1991),由阿朗索·阿劳(Alonso Arau)导演,但也有一些早期的魔幻现实主义作品,如罗伯托·加瓦尔东(Roberto Gavaldón)的《马卡里奥》(Macario；1959),讲述了一个穷木工跟死神签下契约的故事,而《金色公鸡》(The Golden Cock/ El gallo de oro；1964)则是对贫穷和贪婪的批判。然而,在好莱坞片厂体系走向衰落的时期,墨西哥(以及西班牙和意大利)主要为美国参与合拍的恐怖片提供廉价劳动,而且这些影片都是针对美国市场生产的。

值得一提的是,苏联也有制作奇幻电影的历史——包括了斯大林主义占统治地位的20世纪30年代到70年代之间以及那之后的漫长岁月,在美学上以苏联的"社会主义现实主义"为特征,几乎很难被奇幻故事提供的明显的"逃避主义"和颠覆性容纳。尽管如此,在那个时期任何

一端制作的奇幻片都一方面反映了苏联对科幻故事及其映射的新型技术和社会关系的兴趣,另一方面也反映了现实主义叙事中对奇幻因素的选择性使用,不单是为了获得诗意效果,而且也是为了政治评论。因此,科幻故事如《火星女王艾莉塔》(*Aelita*;普罗塔扎诺夫执导,1934)和《死亡射线》(*Luch smerti/ The Death Ray*;库列绍夫执导,1924)留下的遗产可在塔尔科夫斯基的《飞向太空》(*Solaris*;1972,又译为"索拉力星")中找到,而杜辅仁科的《仁尼戈拉》(*Zvenigora*;1928)和《兵工厂》(*Arsenal*;1929)——两部影片都是出于神话和政治目的而使用奇幻因素——留下的遗产可在阿布拉泽那部《忏悔》(*Repentance*;1984)通过奇幻因素实现的政治批评中找到。

只要我们将奇幻片视为一般的电影种类,它就包括一系列跨越好几代人和多种文化的影片。然而,只要我们想到奇幻片类型,我们就会被引向受各种规定制约的片厂制片、放映和接受体系,它们一起构成并确立了那些能够识别的类型结构——通常将它们描绘为恐怖片、科幻片和奇幻冒险片。所有这三种类型都比它们得以确立的片厂体系更持久,这证实了这些类型的力量,证实了它们在一种跟主要哲学和道德问题共鸣的视觉诗歌中激发观众情感的能力。

特别人物介绍

Karl Freund
卡尔·弗罗因德

(1890—1969)

卡尔·弗罗因德出生于波希米亚(Bohemia)的柯尼金霍夫(Königinhof),在柏林长大。十五岁时,他在一个橡皮图章制造商那里当过短期学徒,但他对机械的爱好使他加入了一家电影公司,担任电影

放映员。在两年时间内,他就逐渐成为电影短片摄影师,然后当上百代的新闻电影摄影师。他独具创意又足智多谋,开始从事早期的声画同步实验,为贝尔格莱德的一家公司设计电影实验室,然后在 1911 年被任命为乌发公司的前身滕珀尔霍夫联合制片厂(Union Tempelhof Studios)的首席摄影师。

到第一次世界大战结束时,弗罗因德已经成为德国最重要的电影摄影师。德国电影在"一战"之后的繁荣都可归功于他以及与他合作的所有导演。他不知疲倦地探索各种扩展电影表达范围的方式,采用新型镜头和生胶片,并成为整个一系列灯光技巧的先驱。跟这个时期相联系的片厂风格通常朦胧而具有威胁性,相比之下,他涉猎的范围更加广阔。茂瑙那部《公爵的钱财》(Die Finanzen des Großherzogs;1923)中轻快、明亮的外景主要是在外景地拍的,同样属于他的风格范围。

德国电影黄金时代的几部杰作都归功于弗罗因德,如韦格纳的《泥人哥连》(The Golem;1920)、德莱叶的《迈克尔》(Mikael;1924)、杜邦的《杂耍场》(Variete;1925)——以及《大都会》(Metropolis;1927),片中弗罗因德采用了一整套特效(尤其是欧根·许夫坦[Eugen Schüfftan]不久前设计出来的镜子方法),为朗创造出高楼林立的未来主义都市风景。不过,他最持久的合作者是茂瑙,两人一起制作了八部影片,其中最杰出的成就是《最卑贱的人》(The Last Laugh/Der letzte Mann;1924),在拍摄该片时,弗罗因德跟茂瑙以及编剧卡尔·迈尔(Carl Mayer)密切合作,摄影机达到前所未有的灵活性。在一个醉酒场面中,他那台不受束缚的摄影机旋转、摇晃,在一架电动扶梯中下降,然后穿过一个门厅出来(弗罗因德将摄影机绑在胸膛上骑自行车),并从地面上升到一个高高的窗户上(摄影机顺着一条线缆滑下,而镜头是颠倒的)。

《最卑贱的人》影响很大,弗罗因德凭借这部影片而被任命为福斯电影欧洲公司(Fox Europa)的制作部主管。非常罕见的是,他也探索过先锋电影,在为沃尔特·鲁特曼的实验影片《柏林:城市交响曲》(Berlin:die Symphonie der Großstadt/Berlin:Symphony of a City;1927)担任制片

人和副编剧时,他设计了一种超敏感的胶片,用于拍摄环境光。为了探索一种新型彩色电影系统——后来失败了——他前往伦敦、纽约,最终来到好莱坞,加入环球公司。

由于弗罗因德精通自己在德国发展出来的一种明暗对照法(ominous chiaroscuro),他对托德·勃朗宁(Tod Browning)的《吸血鬼》(1931)——凭借该片,环球公司开创出自己的经典恐怖片系列——和1932年罗伯特·弗洛里(Robert Florey)那部《莫尔格街谋杀案》(*Murders in the Rue Morgue*)带来很大的帮助。同年,他首次担任导演,为这个系列贡献了另一部优秀的影片《木乃伊》(*The Mummy*),该片让鲍里斯·卡尔洛夫获得了他最出色的角色之一。在接下来两年中,弗罗因德完全投入到导演工作中,制作了七部电影。其中前六部都可忽略不计,但最后一部,即《疯狂的爱》(*Mad Love*,英国标题为"奥拉克的手"["The Hands of Orlac"];1935),令人毛骨悚然地探索一种受到控制的歇斯底里症,彼得·洛尔将自己扮演的堕落人物塑造得最为丰满,可与勃朗宁或詹姆斯·惠尔相媲美。仅凭这两部影片,约翰·巴克斯特(John Baxter;1968)就将弗罗因德列为"30年代最佳奇幻片导演之一","有史以来最美丽最奇异的奇幻片"的创造者。

不过,弗罗因德却回到电影摄影领域,再也没有导演过一部电影。他跳槽到米高梅,为嘉宝主演的两部最华丽的影片《茶花女》(1936)和《征服》(*Conquest*;1937)掌镜,并凭借他在《大地》(*The Good Earth*;1937)中的摄影工作和复杂的特效而获得一项奥斯卡奖。米高梅似乎对他的专业地位心存敬畏,倾向于让他拍摄公司的重要电影,随后,他的作品失去了部分以前那种令人不安的风格——但其质量和微妙之处丝毫未损。

弗罗因德在黑色电影的产生过程中发挥了关键作用,但令人惊讶的是,他很少涉足于20世纪40年代的黑色电影圈子,而将这种类型留给了年轻一代,如约翰·奥尔顿(John Alton),或者他以前的助手尼古拉斯·穆苏拉卡(Nicholas Musuraca)。他的作品仅偶尔带上几分黑色电影的色彩,例如反纳粹影片《还我自由》(*The Seventh Cross*;1944)和休斯顿

那部容易引发幽闭恐惧症的黑帮片《盖世枭雄》(Key Largo; 1948)。20世纪40年代末,随着他将注意力转到为自己的摄影研究公司(Photo Research Corporation)研发曝光表和其他技术装置,他的名字逐渐在电影演职员表中消失了。

电视是最后一个受惠于弗罗因德创造性天才的领域。从1951年起,他开始担任德西陆公司(Desilu)的摄影指导,监制了四百多集《我爱露西》,彻底改革了电视拍摄中的灯光和摄影技巧,并将电影制作的价值观带给这种此前几乎没什么视觉独特性的媒体。《大都会》和《最卑贱的人》的摄影师居然如此强烈地关注一套电视连续剧,这看起来似乎有些奇怪。但作为一名完美的专业人士,弗罗因德从来没有偏见:他的所有素材,不管是严肃还是无足轻重,都应该获得他能够赋予的最高标准。

——菲利普·肯普

特 别 人 物 介 绍

Val Lewton
维尔·鲁东
(1904—1951)

1904年,维尔·鲁东出生于俄国雅尔塔(Yalta),原名弗拉基米尔·伊凡·列文顿(Vladimir Ivan Leventon)。大约十年后,他移民到美国,由他的母亲以及他的姐姐——舞台和银幕明星阿拉·纳济莫娃(Alla Nazimova)——抚养长大。鲁东求学于哥伦比亚大学,在去米高梅的宣传部门工作前,他早就作为一名作家而获得了成功。1933年,他获得一次重要突破,当时大卫·O·塞尔兹尼克作为联合制片人而与米高梅签约,并招募鲁东担任自己的编剧。鲁东很快从塞尔兹尼克那里学会电影制作的诀窍,并在后者于1935年离开米高梅创立塞尔兹尼克国际电影

公司（Selznick International Picture；简称 SIP）时追随他而去。鲁东担任 SIP 的西海岸编剧，直到 1942 年，曾为《乱世佳人》(1939)、《蝴蝶梦》(1940)这样的影片工作，然后于 1942 年主动离开，到雷电华当了一名制片人。

鲁东在雷电华获得很大的自主权，发展出一个内部制片组，专注于低预算项目。制片组的关键人物包括导演雅克·图纳尔、摄影师尼古拉斯·穆苏拉卡、美术指导阿尔伯特·达戈斯蒂洛（Albert D'Agostino）、布景设计师达雷尔·西尔韦拉（Darrell Silvera）、作曲家罗伊·韦伯（Roy Webb），以及作为制片人的鲁东自己，他也时常担任合作编剧，往往使用卡洛斯·基斯（Carlos Keith）的笔名。这个"小小的恐怖片小组"（用鲁东自己的话说）对雷电华提升 B 级片产品以开发战时繁荣期过热的首轮放映市场至关重要。

鲁东凭借自己担任制片人拍摄的第一部影片《豹族》(Cat People；1942)赢得业界信任，也确立了小组的专业性。这部阴暗、紧张的惊悚片讲述了一个美丽的塞尔维亚姑娘（西蒙娜·西蒙[Simone Simon]扮演）的故事，她刚到纽约不久，在被唤起性兴奋时会变成一头致命的母老虎。从批评和商业角度说，这都是一部普通的成功之作，但它在几个方面具有重要意义。它通过引入心理学-性尺度，并以纽约作为背景，使得影片显得"离家更近"，从而让走向衰落的恐怖片类型重获生机。这部电影使用了大量阴影和夜晚场景，确立了强烈的视觉风格，同时也发挥了一个实用功能——掩饰和隐藏了鲁东不得不使用的廉价布景和有限的资源。《豹族》是第一部从未向观众显露怪物的"怪物电影"，事实证明，这种叙事策略既经济实惠，又有强烈的戏剧效果。

在《豹族》之后，鲁东通过《与僵尸同行》(I Walked with a Zombie；1943)，让恐怖片中的"女性哥特电影"类型重新流行起来。这是《简·爱》(Jane Eyre)的模糊翻版（《蝴蝶梦》也是如此），被很多人视为鲁东最有影响力的影片。随后，制片组很快生产出一系列电影，包括 1943 年的《豹人》(The Leopard Man)、《第七个被害者》(The Seventh Victim)和《幽灵

船》(The Ghost Ship)以及1944年的《豹族的诅咒》(The Curse of the Cat People)。它们全都是低成本的黑白片,片长六十到七十五分钟,并且全都表现出《豹族》的主题和风格特征。尽管它们是B级片,却赢得了影评家和观众的一致称赞。正如詹姆斯·艾吉(James Agee)1944年在《时代》(Time)周刊中所写的那样:"现如今,制作好莱坞精彩影片的希望似乎由维尔·鲁东和普雷斯顿·斯特奇斯均分了,而鲁东的成功机会或许更大……他对电影的感觉就跟斯特奇斯的一样深刻、自然,而他对人的感觉,以及如何将人塑造得栩栩如生方面,比斯特奇斯更深刻。"

在1944年制作了两部传统影片《菲菲小姐》(Mademoiselle Fifi)和《青春迷途》(Youth Runs Wild)之后,鲁东又回到恐怖片类型,接连拍了三部为鲍里斯·卡尔洛夫量身定制的影片:1945年的《盗尸者》(The Body Snatcher)和《死人岛》(Isle of the Dead),以及1946年的《疯人院》(Bedlam)。三部影片都是场景设在外国的古装片,它们再次证实鲁东有能力用B级片的预算制作出A级片的质量。(《疯人院》的成本只有二十六万五千美元,而当时故事片的平均成本为六十六万五千美元,大多数A级片的成本甚至远远超过一百万美元。)但这些为卡尔洛夫量身定制的影片都以旧大陆为背景,是向经典恐怖片的倒退,也跟鲁东早期的电影不一致。更重要的是,它们跟核时代和冷战时期初露苗头的战后恐怖片脱节。由于《疯人院》未能收回其制作成本,雷电华拒绝跟鲁东续约(当时只付给他每周七百五十美元的薪水)。成为自由职业者的鲁东制作了三部常规故事片,然后于1951年英年早逝(死于心脏病,年仅四十七岁)。

现在回顾起来,鲁东的恐怖片在这个类型的发展中占据了一个古怪而矛盾的小环境。它们跟20世纪50年代遵循的科幻/恐怖潮流相反,然而,正如罗宾·伍德指出的那样,它们"至少提前二十年就惊人地预见到现代恐怖片的一些特征"。伍德指出,在早期的雷电华恐怖片中,鲁东"明确地将恐怖置于家庭的核心",并将它与性压抑直接联系起来。此外,"怪物的概念在在影片中逐渐扩散开来",以至于"气氛"本身比任何

怪物形象更恐怖。鲁东的电影总是会确立一系列看似鲜明的对立——光明与黑暗、美国和欧洲、基督教和异端、人与非人之间的对立——它们在故事发展过程中逐渐模糊,以至于善与恶、正常与恐怖都变得模糊起来。因此,作为低成本电影制片人的先驱,作为60年代及其后的现代恐怖片的先行者,鲁东都是一个关键的过渡人物。

——托马斯·沙茨

关涉现实

纪录片

查尔斯·马瑟(Charles Musser)

大萧条和音画同步对纪录片的拍摄产生了深远影响。20 世纪 20 年代的主要纪录片所具有的现代主义美学让步于对社会、经济和政治问题的强调。尤里斯·伊文思的职业就体现了这种转变:他在 20 年代制作独具美学创意的短小纪录片;1932 年,他到苏联访问,之后便转而拍摄一些专注于政治问题的作品,如《博里纳杰的悲哀》(*Borinage*;1933),描绘了比利时矿工压抑的生活环境。尽管 30 年代的纪录片往往向既定政府的政策和政治提出挑战,但这个时代的许多西方和日本电影制作人却跟政府建立了崭新的关系,目的往往是为了拍摄倡导进步的电影。"二战"期间,随着纪录片在交战双方都发挥了关键的宣传作用,这种联系变得更加紧密。30 年代和 40 年代,纪录片日渐成为一种为了娱乐或艺术之外的目的而拍摄并影响观众的电影形式。

纪录片制作中从现场音响伴奏转变到录音的时间比故事片要晚,不过也有一些早期的重要例外。1926 年,华纳兄弟公司利用维太风系统拍摄歌舞杂耍——这些短小的作品具有纪录片的价值,但很快插入到更大的故事片框架中(如 1927 年的《爵士歌手》)。福斯电影新闻出现在 1927 年,在拍摄查尔斯·林白(Charles Lindbergh)启程作环球飞行等事件时使用了同步录制的声音。随着主流电影转向声画同步,无声摄影机

以低廉的价格涌向市场,有时被热心的纪录片制作人获得。在很多时候,录音的推出意味着纪录片制作人重新使用图像讲座的基本格式和技巧——给用无声摄影机拍摄的影像加上叙述、音乐和音效。录音不仅让电影变得更加标准化,而且也让影像与声音的联系更准确,更复杂。诸如阿尔贝托·卡瓦尔坎蒂(Alberto Cavalcanti)这样标新立异的电影制作人将这种新技术推向实验。此外,在30年代,一些最初使用现场解说和/或音乐的电影节目添加了声画同步音轨,其中包括路易斯·布努埃尔(Luis Buñuel)的《无粮的土地》(*Las Hurdes/ Land without Bread*;1932)

殖民冒险者与旅行者

整个20世纪30年代,纪录片中的探险—冒险—游记类型仍然非常流行。许多此类作品都贯串了一个主题,即将西方技术运用于不发达或无法进入的地区,这种做法富于挑战性,但很成功。《南极探险》(*With Byrd at the South Pole*;1930)追踪了伯德驾驶飞机飞越南极洲的旅程;《飞越珠穆朗玛》(*The Mount Everest Flight*;1933)是空军司令P·F·M·费洛斯(P. F. M. Fellows)的图像讲座,讲述了"一个人从空中征服世界上最后被人类探索的地区之一的官方故事"。奥萨和马丁·约翰逊(Osa and Martin Johnson)推出了《刚果里亚》(*Congorilla*;1932),其中包括使用同步录音在比属刚果殖民地(扎伊尔[Zaïre])的俾格米人中拍摄的一些场景。西方的傲慢、美国的种族主义意象和约翰逊的粗俗幽默感在一个片段中表现得尤其明显:马丁拿一支雪茄给一个毫无防备之心的俾格米人抽,直到后者吸烟吸到生病。虽然通常认为非洲冒险旅行危险而原始,小巧而迷人的奥萨的出现却给非洲探险电影增添了几分崭新的曲折变化。在男性冒险的同性世界中添加上了异性旅行的王国,使之变得充满激情。即便在这个"黑暗的大陆"被成功地殖民和驯服之后,奥萨也为它提供了必需的软弱与危险因素。

法国纪录片《雪铁龙穿越欧亚之旅》(*La Croisière jaune/ The Yellow*

Cruise；1934)与约翰逊夫妇那部作品类似。实际上,莱昂·普瓦里耶(Léon Poirier)(负责分镜头剧本与蒙太奇)和安德烈·绍瓦热(André Sauvage)(此次探险中负责电影部门的导演)是为雪铁龙(Citroën)汽车技术拍摄一部广告片。探险从贝鲁特(Beirut)开始,计划一路前往北京,然后返回。驾驶汽车几乎不构成挑战——除了探险者们打算将汽车运过喜马拉雅山脉,这意味着将他们的汽车拆开,让当地的夏尔巴人背着它们翻越一个个山口。西方技术为影片提供了叙事动力,而原住民则提供了异国情调的景象以及这次愚蠢行动所必需的劳动力。探险队的队长乔治-马利·阿特(George-Marie Haardt)在返程中死去——证明了这次冒险的严峻考验和他的自我牺牲精神。

路易斯·布努埃尔在《无粮的土地》中猛烈地批评冒险—旅游类型。他承担起显然老于世故的解说者的角色,渴望在一部有关"原始的"胡尔丹诺人(Hurdanos)的纪录片中炫耀自己的文化优越性。面对这些可怜人的不幸生活,他的那群旅行者丝毫不觉得自己应该负责,反而对此感到荣耀,偶尔还给他们的不幸雪上加霜。影片的观看者被迫积极分析这部电影,解读片中提供的影像和事实,在此过程中,布努埃尔含蓄地鼓励观众观看同一类型的其他纪录片(如《雪铁龙穿越欧亚之旅》)时采取更具有批判性的立场。

这个时期的其他纪录片表现出人种论的冲动,逐渐远离了图像讲座,而将采用声画同步的故事片作为模仿的典范。丹麦影片《保罗的婚礼》(*Palos bruderfærd/ The Wedding of Palo*；1934)由人类学家克努特·拉斯穆森(Knut Rasmussen)和弗雷德里克·达尔谢姆(Frederich Dalsheim)制作,是在格陵兰东海岸拍摄的,采用了因纽特语对白。影片讲述了保罗的故事,他追求纳瓦拉娜,最终击败情敌萨莫,从她家里将她娶走——虽然她的家人不愿与多才多艺的纳瓦拉娜分离。罗伯特·弗拉哈迪(Robert Flaherty)的《亚兰岛人》(*Man of Aran*；1934)高度浪漫化地表现了生活在爱尔兰海岸附近的亚兰岛民。影片拍摄的并非一个真实的家庭,而是弗拉哈迪选自当地"典型"的虚构创造物。他再次使用抢救式人

类学(salvage anthropology),让岛民们用鱼叉猎捕姥鲨,而实际上他们已经有好几代人都不从事这种活动了。由于岛民们不游泳,他们便冒着生命危险驾着他们的小船出海,在一个片段中,当他们试图在巨浪滔天的风暴中驾驭自己脆弱的船只时,尤其危险。

弗拉哈迪的浪漫主义让他忽视了亚兰岛民高度剥削性的社会关系:身在外地的地主不遗余力地强迫许多岛民为他们耕种贫瘠的土地,将海藻和泥地改造成一片片农田。同样,拉斯穆森和达尔谢姆也拒绝表现西方文化正不断改变因纽特人生活的各种方式。尽管在这些纪录片中电影制作人的出现不如传统游记那么明显——因为他们不让自己和同事进入影片画面——但他们仍以复杂且往往令人不安的方式塑造着影片表现的对象。

格里尔逊、洛伦茨和社会纪录片

20世纪30年代,盎格鲁—美国纪录片越来越多地转向社会问题:备受压迫和政治剧变折磨的工业国家面临的各种问题。社会问题纪录片最主要的实践者是约翰·格里尔逊(John Grierson),他塑造了英国以至全世界大部分地区的非虚构电影制作,影响深远。格里尔逊曾在美国当过短暂的影评家,用犀利尖锐的文字谴责好莱坞的大多数产品。他在罗伯特·弗拉哈迪的作品中找到了不同于好莱坞的替代品,对其"纪录"性质赞不绝口——由此也就杜撰出了"纪录片"一词(至少是推广了一个偶尔使用且没有多少描述性力量的术语)。1927年1月,格里尔逊回到英国,成为准官方机构帝国商品行销局(Empire Marketing Board)的助理电影官员(Assistant Film Officer)。在这里,他利用自己有关美国和苏联电影的知识,制作了一部五十八分钟长的无声纪录片《漂网渔船》(*Drifters*),讲述了捕鱼的过程。

《漂网渔船》虽然是格里尔逊初显身手的纪录片,却是一部令人难忘的作品。而且,格里尔逊还利用这部电影,于1930年成立了帝国商品行

销局电影组(Empire Marketing Board Film Unit),并雇用了一群雄心勃勃的年轻电影制作人,如巴兹尔·莱特、约翰·泰勒(John Taylor)、阿瑟·埃尔顿(Arthur Elton)、埃德加·安斯蒂(Edgar Anstey)、保罗·罗塔(Paul Rotha)和哈里·瓦特(Harry Watt)。他雇用弗拉哈迪制作《工业化英国》(Industrial Britain;1931),不过他和自己的工作人员最终不得不在资金耗尽之后草草结束了影片的拍摄。就像 30 年代中期其他受格里尔逊影响的纪录片一样,该片经常使用仰拍的特写镜头,从而将耐心勤劳的工人塑造成高大的英雄。故事提出,玻璃工、机械师和其他工匠是英国强大的工业力量的基础,支撑着大英帝国。格里尔逊在自己的著述中赞美 30 年代的英国纪录片,因为它们"坚持不懈地不断描述英国的民主理想,以及那些理想范围内的工作"。尽管保守党政府资助这些影片,但它却表明:这些影片未能承认矿工和其他工人试图通过工会活动或政治行动改善其工作环境的努力。《煤脸》(Coal Face;卡瓦尔坎蒂;1935)中的矿工和《夜邮》(Night Mail;莱特;1936)中的邮递员或许都被塑造成了英雄,但影片也把他们表现为确保英国霸权的一个个庞大、高效的生产系统中微不足道的小齿轮。这些高度完美化和美学化的电影最终成为英国国家目标的颂歌。

最重要的是,20 世纪 30 年代最优秀的英国纪录片表明非虚构电影也可在艺术上独具创意。《锡兰之歌》(Song of Ceylon;莱特;1933—1934)由锡兰茶叶商会(Ceylon Tea Board)通过 EMB 提供资金,考察了英国的这个殖民地(今斯里兰卡),其含蓄晦涩的风格非常适合那片遥远的异国土地。1933 年 9 月,帝国商品行销局解散,制片组最后转移到邮政总局(General Post Office)旗下。在这里,经验丰富的电影制作人阿尔贝托·卡瓦尔坎蒂(Alberto Cavalcanti)加入团队,为他们的大部分工作增添了新颖的先锋艺术的刺激。作曲家本杰明·布里滕(Benjamin Britten)和诗人 W·H·奥登(W. H. Auden)为其中的几部影片作出贡献,他们协同工作,为《煤脸》和《夜邮》提供了富于创意的现代音轨——这个重要的变化脱离了源自图像讲座的传统画外音解说。

格里尔逊的许多门徒都感觉到自己在邮政总局前途渺茫，意识到很难通过一个政府组织拍摄受到资助的纪录片。1935年后，他们要么转而为壳牌石油公司这样开明的赞助商工作，要么组建独立制片组，如斯特兰德制片组和写实制片组。它们全都通过格里尔逊发起成立的保护伞组织如写实电影制片人联合会（Associated Realist Film Producers）和电影中心（Film Centre）而保持松散的联系。阿瑟·埃尔顿和埃德加·安斯蒂拍摄了《住房问题》（Housing Problems；1935），他们拒绝使用现代美学标准，对于通过影像来记录日常生活更加信心十足。这部纪录片获得了英国煤气商业联合会（British Commercial Gas Association）的资助，因采用同期声（synchronous sound）采访而受到关注。这使得工人阶级能够发表自己的观点，详细描述他们居住的那些不合标准的破烂房屋。影片本身将"清理贫民窟"以及政府提供资金兴建新住房项目作为这些问题的解决方案。一位政府的专家提供了大量画外音解说，向观看者保证仁慈而能干的政府将不断推进这个计划。就像《夜邮》一样，《住房问题》肯定了一个受过高级训练的官僚精英集团的价值，他们会作出正确的决定，为了公众的普遍利益而运转政府，管理社会。

20世纪30年代的英国纪录片运动也造就了其他数十部电影短片。亨弗莱·詹宁斯（Humphrey Jennings）的第一部重要影片《休闲》（Spare Time；1939）因其对工人阶级休闲活动满怀同情但又毫无拔高的描述而显得突出。影片将一连串只有松散联系的声音与影像并列起来，其风格为他后来的作品做好了准备。

在美国，也有一位跟格里尔逊类似的人物——佩尔·洛伦茨（Pare Lorentz），他也是在为纽约的一些报纸杂志担任评论家时卷入电影界的。洛伦茨将电影称为"流产的艺术"，怒斥电影审查，并寻求替代好莱坞主流电影制作的制片新途径。洛伦茨极力鼓吹富兰克林·罗斯福的新政，于1935年6月被雷克斯福德·特格维尔（Rexford Tugwell）雇用，为新成立的安置管理局（Resettlement Administration）工作，拍摄《破坏平原的耕作》（1936）和《大河》（1937）。尽管美国政府自从第一次世界大战以来

就拍过若干内容谨慎适度、没有争议性的纪录片,但洛伦茨的工作却截然不同。《破坏平原的耕作》追溯了垦殖大平原的历史,将矛头对准了各种破坏环境的做法。影片的高潮是有关俄克拉荷马州(Oklahoma)及其周围地区沙尘暴的惊人画面,具有强烈的感染力。《破坏平原的耕作》因为展示了一个具有全国重要性的问题而广受称赞,但在那年的选举中,来自上述地区的政治家和受到影响的公民将该片视为对罗斯福新政的宣传,认为它夸大了大平原受到的环境破坏。制片组原本打算在影片末尾描述政府重新安置来自边缘地区的农夫,但最终放弃了这个结尾,使得该片只表现了一场灾难,却没有提出可行的解决办法。《大河》重现了《破坏平原的耕作》的很多主题。美国人通过砍伐森林和过度垦殖而虐待土地,虽然因此致富,如今却不得不付出代价,让这一代在密西西比河河谷长大的人"衣衫褴褛,房屋破旧,营养不良"。洛伦茨跟摄影师威拉德·凡·戴克(Willard Van Dyke)和弗洛伊德·克罗斯比(Floyd Crosby)一起,拍摄了1937年那些毁灭性的洪灾,赋予影片壮观而富有时效性的冲击力。然而,政府却通过田纳西河流域管理局(Tennessee Valley Authority)修建的水坝之类的项目,重新修补破碎的密西西比河谷。这两部影片都缺乏同期音,剪辑后配以弗吉尔·汤姆森的音乐以及洛伦茨撰写的辞藻华丽、朗朗上口的解说。好莱坞将《破坏平原的耕作》视为不受欢迎的政府竞争而加以抵制,不过该片仍在一些独立影剧院上映。随着这部电影的成功,好莱坞的抵制逐渐减弱,派拉蒙代为发行了《大河》,通常跟迪士尼公司的《白雪公主和七个小矮人》(1938)一起放映。

1938年年底,在《大河》获得成功之后,罗斯福建立了以洛伦茨为首的美国电影服务处(US Film Service),旨在为美国政府各部门拍摄电影。洛伦茨从有关失业的《看啊,这个人》(*Ecce Homo*)开始工作,但这部作品未能完成。然后他将精力转向《生命之战》(*The Fight for Life*;1940),影片涉及分娩、婴儿死亡率以及各种跟城市贫民区中环境卫生恶劣有联系的妇产科危险。该片有几个关键角色使用了职业演员,但大部分镜头都是现场拍摄的。由于洛伦茨专注于《生命之战》的工作,因此电

影服务处雇用尤里斯·伊文思拍摄《能源与土地》(*Power and the Land*；1940)，讲述的是电气化对农夫产生的变革影响，他们通常依靠政府而非私营公用事业公司获得能源。电影服务处也雇用了罗伯特·弗拉哈迪拍摄《大地》(*The Land*；1941)，该片考查了人对土地的虐待，以及农业部(Department of Agriculture)管理资源以减少贫困人口而作出的努力，其视角颇有争议性。1940年，电影服务处失去了官方的授权，洛伦茨也从该组织辞职。

除了若干相似之处，格里尔逊小组跟洛伦茨组建的制片组之间存在着巨大的差别。"二战"在英国拯救了邮政总局电影组(GPO Film Unit，后更名为皇冠电影公司[Crown Film Unit])，但却在美国终结了电影服务处。格里尔逊的组织又制作了很多影片，其中大多数都不如洛伦茨的产品那么有抱负。格里尔逊培养了一代英国纪录片制作人，而洛伦茨则始终雇用相对经验丰富的电影制作人——他们已经确立了自己的方法，获得了一定的成就(如斯特兰德、伊文思和弗拉哈迪)。甚至在1938年之后，洛伦茨也继续自己身兼导演、制片人和编剧的工作，而非服务于行政机构——尽管他的电影以一种直率的、无可否认的"新政"立场处理社会和经济问题。或许是因为20世纪30年代的英国由一个多党联合的政府领导，帝国商品行销局和邮政总局制作的纪录片都不具备明显的争议性：它们都是公共服务项目而非公共宣传。但是，长远看来，格里尔逊留下的遗产无疑影响更大。1940年之后，洛伦茨便从美国纪录片领域消失了，而格里尔逊不仅在1939年移居加拿大后建立起加拿大国家电影局(National Film Board of Canada)，而且成为盎格鲁—美国电影制作圈子里一位传奇式的人物。

在英、美两国，都有大量从左翼视角审视经济和社会问题的纪录片。工人电影与摄影联合会(Workers' Film and Photo League)在这两个国家都很活跃。在美国，该团体能够制作廉价的无声新闻片，如《失业专题》(*Unemployment Special*；1931)和《全国饥饿大游行》(*The National Hunger March*；1931)，以及一些简短的政治纪录片，如《码头上》(*On the Water-*

front；利奥·塞尔策［Leo Seltzer］和利奥·赫维茨［Leo Hurwitz］；1934）。就像英国的帝国商品行销局和邮政总局制片组一样，该组织也为美国电影制作人提供了培训基地。其成员在20世纪30年代中期离开后成立了一些独立组织（如纽约电影公司［Nykino］、当代电影公司［Contemporary Films］、边疆电影公司［Frontier Films］）。保罗·斯特兰德(Paul Strand)制作了《浪潮》(*The Wave/ Redes*；1935)，由亨沃尔·罗达基维茨(Henwar Rodakiewicz)编剧，弗雷德·金尼曼导演。这部影片在墨西哥拍摄，讲述了穷苦渔夫们的故事，他们挣扎着改善自己的经济条件。不同于弗拉哈迪的《亚兰岛人》，《浪潮》并未从人类对抗大自然的角度表现生存问题，而是追溯了辛苦工作的穷人组织起来反抗当地精英的努力。

由美国城市规划研究院(American Institute of Planners)资助的《城市》(*The City*；1939)是为纽约世界博览会的展览制作的，由拉尔夫·斯坦纳(Ralph Steiner)和威拉德·凡·戴克根据佩尔·洛伦茨的大纲导演，城市规划师刘易斯·芒福德(Lewis Mumford)撰写了解说词。该片跟《大河》和《住房问题》在结构和意识形态方面都有很多相似之处，但比前者更幽默，比后者更抒情。所有这三部影片都描述了一个问题，解释了它是如何产生的，并根据倾向于改革的精英专家的见解，提供了一个解决方案。《城市》为大都市生活描绘了一幅严酷的画面，既包括工业城市匹兹堡，也包括现代都市纽约城。它鼓吹发展一个个绿化带环绕的村庄，以反映前工业化时代的新英格兰城镇，而由一条条将人与大自然重新融为一体的公路连接起来的小镇则让人们在崭新的均衡状态中工作与游戏。然而，事实证明，这部影片不过是令人不安地预示着"二战"结束后城市郊区化的发展方向罢了。影片设想的是一个同质性的白人中产阶级世界，其中有着仔细区分的社会性别角色，然而，是什么样的经济和社会关系造就了它描述的那种环境，该片对此却缺少分析。媒体对这部受到资助的纪录片不乏溢美之词，事实证明，对于城市规划和城市"更新"，它都是一个成效显著的推销广告。

世界大战阴影下的宣传

莱尼·里芬斯塔尔(Leni Riefenstahl)的兴起和吉加·维尔托夫的去世揭示了 20 世纪 30 年代欧洲大陆纪录片发展的大量情况。直到 1931 年,苏联才制作了它的首批同期声纪录片。当时,伊利亚·科帕林(Ilya Kopalin)执导拍摄《集体农庄之一》(One of Many),表现了莫斯科附近一个集体农庄的日常生活,带有外景声音(location sound);而维尔托夫则拍摄了《热情:顿巴斯交响曲》(Enthusiasm: Symphony of the Donbas),里面有太多太多富于创意的音画技巧。后一部影片是对工业化的现代礼赞,属于城市交响曲类型。维尔托夫在为苏联国际旅行社(Intourist)拍电影时,完成了他的最后一部重要作品《列宁的三支歌》(Three Songs of Lenin; 1934),这部抒情之作更加严谨,详细记录了纪念列宁的各种方式。但维尔托夫是一个越来越孤独的人物,随着 30 年代向前推移,苏联纪录片变得越来越缺乏冒险精神。

20 世纪 30 年代,尽管德国电影制作人生产了数百部避免公然宣传纳粹思想的纪录片,但在希特勒于 1933 年攫取政权之后,德国影人就不可能制作左翼影片了。这个时期最重要的德国电影制作人是莱尼·里芬斯塔尔,她当过演员和故事片导演,在希特勒要求她拍摄 1933 年的纳粹党纽伦堡大会(《信念的胜利》[Sieg des Glaubens/ Victory of Faith])后,她就转向了纪录片生产。一年后,她回到纽伦堡,为 1934 年的纳粹党大会拍摄了一部类似但更有野心的电影《意志的胜利》(Triumph of the Will/ Triumph des willens; 1935)。该片的手法和关心的问题都跟同一时期的英美纪录片有共同之处。它通过纳粹党领袖的计划提到德国的高速公路建设和政府让人们恢复工作的努力。希特勒宣称,德国已经消除阶级和地区差异。就像这个时期的许多盎格鲁—美国纪录片一样,《意志的胜利》赋予政府一种貌似超越政治的强大专业知识,而人民应该毫不怀疑地接受这一切。

虽说《意志的胜利》和许多盎格鲁—美国纪录片有若干令人不安的

相似之处,但里芬斯塔尔的电影却是一个不同种类的终极政治宣传——呼吁服从而非选择,呼吁种族净化而非(公认的选择性的)种族融合的同质化。过去以及过去遗留的问题仅仅用来衬托现在的状况——成群结队的德国人参加大会,异口同声地高呼"胜利"的口号。用沃尔特·本雅明(Walter Benjamin)的话说,里芬斯塔尔的纪录片是政治的美学化,而非艺术的政治化。她系统性地运用以前的纪录片中罕见的剪辑技巧和结构方法如正/反打镜头(shot/reverse-shot),构筑起对希特勒的个人崇拜。影片的剪辑模式将这位元首变成了欲望的对象,周围的群众都用崇拜的目光看着他。他们补充和实现了纳粹党官员的讲话,后者宣称:"希特勒就是德国,党就是希特勒,因此德国就是希特勒,党就是德国。"他们彼此交换目光,互相敬礼,由此在这些不同层次的人们中间形成服从的纽带,其中对自我的认同只有通过对国家和党的认同才能找到。在此过程中,里芬斯塔尔崇拜的目光将希特勒和各种部队变得充满情欲。她无所不在的摄影机镜头最初在希特勒从云端降落时与他平行,然后穿过纽伦堡的街道,望着希特勒领导而由纳粹党实现的这个国家重新充满男子气概。

希特勒指定里芬斯塔尔导演一部有关 1936 年夏季奥运会的电影,结果就产生了那部两集纪录片《奥林匹亚》(*Olympia*;1938)。这部划时代的作品是约瑟夫·戈培尔(Joseph Goebbels)领导的纳粹宣传部出资拍摄,实现了德国的直接目标,当时它正试图让全世界相信它有兴趣进一步促进国际和平,在充满宁静、秩序与国家目标的气氛中统治德国。

法国的政治纪录片遵循了一种截然不同的模式。法国在纪录片方面起步缓慢,直到《生活属于我们》(*La Vie est à nous/ Life is Ours*)才出现了突破。这部竞选电影是 1936 年初为法国共产党制作的,由一群联系松散的制作人员撰写剧本和导演,以让·雷诺阿为首,包括让-保罗·勒沙卢瓦(Jean-Paul Le Chanois)、皮埃尔·乌尼克(Pierre Unik)和雅克·贝克等人。该片将表演片段和照原稿宣读的片段跟资料片和其他非虚构材料结合起来。这种综合形式勉强符合当时的纪录片类型的标准。

《生活属于我们》的拍摄促成了自由电影公司(Ciné-Liberté)的组建,这家独立制片公司隶属于当年 4 月赢得选举的人民阵线。它拍摄的第一批影片中包括《罢工与就业》(Grèves d'occupation/ Strikes and Occupations),该片追溯了人民阵线政府上台后头几个星期里获得成功的罢工。

西班牙内战爆发后,该国的电影制作人大量转向非虚构影片的拍摄。其中很多都是站在共和派这边制作的,包括路易斯·布努埃尔和皮埃尔·乌尼克拍的《1936 年的西班牙》(España 1936;1937 年以西班牙语和法语两种版本发行)。该片通过巴黎的自由电影公司制作,在布努埃尔的超现实主义情感下塑造成型:残忍而平庸的战争影像通过一种拒绝简单地采用口号或乐观主义修辞的解说词联系起来。与此同时,当时在纽约跟尤里斯·伊文思在一起的海伦·凡·东恩(Helen van Dongen)受邀将一系列西班牙内战的影片镜头剪辑成一部汇编纪录片(compilation documentary)——《战火中的西班牙》(Spain in Flames;1937)。伊文思因缺少保皇党这边的镜头而苦恼,于是找到赞助,亲自来到西班牙,在约翰·费诺(John Ferno)和厄内斯特·海明威(Ernest Hemingway)的帮助下拍摄了《西班牙的大地》(Spanish Earth)。该片描述了马德里的保卫战以及它被包围的经过,包括一个村庄的故事,那里的灌溉系统使得新开拓的土地变得适于耕种了。《西班牙之心》(Heart of Spain;1937)也是在西班牙拍摄的,由匈牙利摄影师盖佐·卡尔帕蒂(Géza Karpathi)和美国记者赫伯特·克兰(Herbert Kline)制作,然后在纽约由克兰、保罗·斯特兰德和利奥·赫维茨剪辑而成。拍摄该片的目标是为购买医疗物资筹款,它表现了马德里遭受的轰炸,突出了德国和意大利干涉造成的血腥劫难,而关注的焦点是医院的作用和献血,它们挽救了战士和在轰炸中受伤的平民的生命。《西班牙知多少》(Spanish ABC)和《在西班牙战线背后》(Behind the Spanish Line)是受共产主义影响的进步电影研究所(Progressive Film Institute)在英国制作的。在苏联,叶斯菲里·舒布(Esfir Shub)跟弗塞沃洛德·维什涅夫斯基(Vsevolod Vishnevsky)合作,将罗曼·卡门(Roman Karmen)拍摄的新镜头剪辑成了一部故事片长度

的纪录片《西班牙》(*Ispaniya/ Spain*；1939)，到西班牙内战结束后才完成制作。

日本入侵满洲也吸引了许多国家电影制作人的注意。《中国的反击》(*China Strikes back*；边疆电影公司；1937)表现了长征后来到延安的毛泽东，约翰·费诺和尤里斯·伊文思的《四万万人民》(*Four Hundred Million*；1939)则呈现了日军进攻的可怕场面。罗曼·卡门拍完西班牙内战后也来到中国，拍摄了毛的镜头，最终制作成系列短片《战斗中的中国》(*China in Battle*；1938—1939)和专题纪录片《在中国》(*In China*；1941)。从1939年到1945年，在延安跟毛待在一起的中国电影制作人拍摄出二十一部非虚构电影短片，其中最著名的是《延安和八路军》(*Yenan and the Eighth Route Army*；1939)，由袁牧之(Yuan Mu-jih)导演。日本电影制作人也拍摄了若干有关这场战争的纪录片，包括龟井文夫(Fumio Kamei)的《上海》(*Shanhai/ Shanghai*；1937)，这部专题片是为东宝(Toho)制作的，片中，日本军官描述胜利的"头部特写"跟战争造成的破坏性场面以及日本墓地交织。根据京都平野(Kyoto Hirano)的说法，龟井的下一部影片《战斗兵队》(*Tatakau heitai/ Soldiers at the Front*；1938)聚焦于士兵们疲惫的身体而非他们在战斗中的英勇表现，并因此而获得一个绰号："疲惫兵队"(*Tsukareta heitai/soldiers in exhaustion*)。这部影片受到查禁，龟井也被捕入狱。

第二次世界大战

随着世界大战的爆发，纪录片承担起关键的宣传作用——用坚持战斗、必胜无疑的信念安抚国内观众，并赢得国内以及盟国和中立国的理解。大多数战时纪录片都是在政府的直接控制下拍摄的，但在丹麦和法国等被占领的国家，电影制作人也会秘密拍摄和放映一些非虚构影片，以此作为有力的反抗手段。在德国，新闻片充斥着来自战斗前线的镜头，此外，德国宣传部也制作了很多战时纪录片。例如，弗里茨·希普勒

(Fritz Hippler)的第一部重要影片《波兰的战役》(Feldzug in Polen/ Campaign in Poland；1940)就断言德裔少数民族一直受到波兰政府虐待,然后描写波兰抵抗部队在势不可挡的德国军队面前迅速瓦解。西格弗里德·克拉考尔评论说,这些战斗电影"旨在影响人民而非教育他们"。它们炫耀了一项不可阻止的大规模行动的有效性。在《波兰的战役》之后希普勒又拍了一部类似的影片《西线的胜利》(Sieg im Westen/ Victory in the West；1941),在这两部影片之间,还拍了那部臭名昭著的反犹纪录片《漂泊的犹太人》(Der ewige Jude/ The Wandering Jew；1940)。

格里尔逊离开后,随着"二战"的开始,英国纪录片运动在许多方面都进入了英雄时代。在一系列有关战时英国的精彩纪录片中,亨弗莱·詹宁斯揭示了伦敦决心抗击德国闪电战时貌似普通但却表现出典型英国特色的现象。詹宁斯影片中描绘的脆弱性和默默的决心是针对纳粹战役电影的一剂完美的解毒药。

尽管如此,詹宁斯的许多拍摄纪录片的同行却批评他的电影不够乐观和积极。《今夜轰炸目标》(Target for Tonight；1941)更对他们的胃口——该片叙述了一支皇家空军中队对一个德国弹药库的轰炸。这部影片再现了战斗场面,简洁明了,是首批显示英国采取攻势的影片之一,也是一部大获成功的电影。另一部战斗电影,也就是罗伊·博尔廷(Roy Boulting)的《沙漠大捷》(Desert Victory)获得了1943年的最佳纪录长片奖。该片使用了六十二个英国军事电影和摄影小组(British Army Film and Photographic Unit)拍的镜头,以及缴获的德国电影中的镜头,戏剧性地记录了盟军在北非战胜隆美尔军队的故事。《战时摄影师》(Cameramen at War；1943)赞美了战时电影摄影师们的成就,正是他们造就了这样的纪录片。当我们思索他们所冒的风险以及他们用来捕捉生动的战争场面的方法时,也会看到这些无名英雄出现在镜头前面的几个瞬间。

苏联大约有四百位电影摄影师从前线送回他们拍摄的镜头,并在罗曼·格里戈里夫(Roman Gregoriev)的监督下制作了许多战斗新闻片。

就像西班牙内战和中国抗日战争中拍摄的镜头一样,这些素材大部分都为制作更长的纪录片——关于抵抗战争并最终获胜的史诗片——奠定了基础。伊利亚·科帕林导演了《斯大林格勒》(*Stalingrad*; 1943),该片详细记录了"二战"中具有决定意义的转折点之一。许多重要的故事片导演如谢尔盖·尤特克维奇(Sergei Yutkevich)和亚历山大·杜辅仁科也导演了一些纪录片。

在日本于 1941 年 12 月 7 日偷袭珍珠港之后,美国政府迅速发起战争动员,开始通过陆军通讯部队(Army Signal Corps)、战时情报局和其他组织制作许多纪录片。然而,军方并未求助于左倾的纪录片制作人——尽管他们已经在 20 世纪 30 年代发展出了熟练的技巧——而是转向了好莱坞导演,将他们征召入伍,授予军衔。民粹主义喜剧《华府风云》(1939)的导演弗兰克·卡普拉成为少校,然后在执导《战争序幕》(*Prelude to War*; 1942)时升为中校。这部影片是配以生动画面的布道,它赞颂了经过加工美化的美国历史和价值观,拆取敌人的宣传电影,创造出希特勒、墨索里尼和裕仁天皇的二维漫画。卡普拉又制作了另外六部电影,都属于"我们为何战斗"(Why We Fight)系列,它们大多数都是阿纳托尔·利特瓦克(Anatole Litvak)导演或参与导演的,其中包括《纳粹出击》(*The Nazi Strike*; 1943)和《苏联战场》(*The Battle of Russia*; 1944)。

斯图尔特·海斯勒(Stuart Heisler)在好莱坞导演的佳作包括《玻璃钥匙》(*The Glass Key*; 1942)。1944 年,他也制作了一部纪录片《黑人士兵》(*The Negro Soldier*),该片承认了非裔美国人在军中出现,却没有承认军队仍然实行种族隔离制度。约翰·福特制作了一部有关性病的军队训练电影《性卫生》(*Sex Hygiene*; 1941),片长三十分钟,但他有两部战时纪录片获得奥斯卡奖,包括十八分钟长的《中途岛海战》,是福特自己在一座受到日本空军攻击的发电站屋顶上,用十六毫米彩色胶片拍的。威廉·惠勒执导了《英烈的岁月》(*Memphis Belle*; 1944),讲述了对德国的一次轰炸。而约翰·休斯顿制作了一套战时三部曲:《阿留申群岛战

役报道》(Report from the Aleutians；1943)、《圣彼得堡战役》(The Battle of San Pietro；1944)和《拥抱光明》(Let There Be Light；1945)。最后一部电影聚焦于饱受各种与战争有关的精神疾病折磨的士兵,展示精神治疗如何能够在许多情况下带来貌似奇迹般的康复。尽管有这些愉快的结局,这部影片仍然被查禁了三十五年,也许因为它打破了美国胜利和英勇作战的简单神话。

"二战"结束后,美国战争部(US War Department)拍摄了一些与战争有关的纪录片,如有关纳粹集中营的《死亡工厂》(Death Mills；1946)、有关纽伦堡审判的《纽伦堡》(Nuremberg；1948)——由佩尔·洛伦茨和斯图尔特·舒尔贝格(Stuart Schulberg)汇编剪辑而成。战争部还为亨利·卡蒂耶·布列松(Henri Cartier Bresson)拍摄《回家》(Le Retour；1946)给予了重要支持,该片讲述了法国士兵从德国战俘营回家的故事。

战后纪录片

"二战"结束后,纪录片陷入一场持续了十五年左右的灾难。它的衰落超越了地区和政治,但其普遍原因下往往存在一些专属于单个民族电影的特殊环境。纪录片跟它在战时扮演的宣传功能联系过于密切,它那种很有争议性的立场现在变成了它的诅咒。此外,从传统上说,纪录片一直是电影界人士别无选择时接受的任务,而在战后,电视则雇用了那些不愿或不能在故事片领域工作的人。(在美国,出现了一些早期的非虚构电视系列剧,如爱德华·R·莫罗 [Edward R. Murrow]的《现在请看》[See It Now]和罗伯特·绍德克[Robert Saudek]的《综合节目》[Omnibus]。) 20世纪30年代的纪录片制作人继续在该领域占主导地位,但出于各种个人和制度上的原因,很少能够重新达到战前作品的质量。

由于内战和朝鲜战争,中国纪录片继续以战争作为主题。解放后,电影制作人更乐意拍摄诸如《姊姊妹妹站起来》(Stand Up Sisters；陈西禾[Shih Hui]导演,1950)这样的影片,它详细介绍了解放前北平妓女备受

压迫的环境。苏联的电影制作人也跟他们的中国同行合作,拍摄了《解放了的中国》(*Liberated China*;谢尔盖·格拉西莫夫[Sergei Gerasimov]导演,1950)和《中国人民的胜利》(*Victory of the Chinese People*;列昂尼德·瓦尔拉莫夫[Leonid Varlamov]导演,1950)等纪录片。朝鲜战争带来了徐肖冰(Hsu Hsiao-Ping)的《抗美援朝》(*Resist American Aggression and Aid Korea*;1952),由十二个不同的电影摄影师在前线拍成。然而,纪录片越来越按照政府当局的要求来安排剪辑。到1959年,杰伊·莱达(Jay Leyda)得出结论说,"所谓的写实电影比直率的虚构电影陷入了更深的成规俗套"。在被美军占领的日本,有争议性的纪录片往往会遇到审查问题,其中有两部受到查禁:一部是关于广岛原子弹爆炸的《原爆的后果》(*The Effect of the Atomic Bomb*;1946);另一部是龟井文夫的《日本的悲剧》(*Nihon no higeki*/ *The Japanese Tragedy*;1946),是对裕仁和天皇制度的攻击。在20世纪50年代的美国,左翼影人黑名单有效地将许多纪录片制作人排除在富有成效的活动之外(如杰伊·莱达)。在拍摄现场使用同期声设备的做法越来越普遍,但这些设备十分昂贵,要求剧组拥有充足的资金,而它庞大的体积又限制了观察和即兴创作技巧的使用。由于商业影剧院很少放映除新闻短片之外的非虚构电影,大多数纪录片都是工业资助的,或者由州政府或联邦政府资助。不希望接受这些束缚的电影制作人转向了低成本默片或后期合成的有声片(通常给影片加上简单的背景音乐音轨)。此类影片往往将纪录片和先锋派的动机融为一体。海伦·莱维特(Helen Levitt)、贾尼丝·洛布(Janice Loeb)和詹姆斯·艾吉用一台手持的移动摄影机拍摄了他们那部十八分钟长的《大街上》(*In the Streets*;1952),呈现了纽约一个地区的街头生活,却没有加上任何明显的社会评论。斯坦·布拉克哈吉(Stan Brakhage)的《神奇戒指》(*The Wonder Ring*;1956)、雪莉·克拉克(Shirley Clarke)的《环绕路桥》(*Bridges Go round*;1958)和D·A·彭内巴克(D. A. Pennebaker)的《黎明特快》(*Day Break Express*;1958)也都避免了争论性问题,但却为这座城市的潜力提供了更乐观的看法。在许多方面,这些电影都回到了都

市电影的主题,在这里面,电影形式嘲弄了都市生活的活力。

"二战"刚结束,英国纪录片就面临一场危机。在许多人看来,1945年当选上台的工党政府似乎实现了他们在20世纪30年代奋斗的目标,结果,他们的电影失去了争辩的尖锐。詹宁斯的《家庭肖像》(Family Portrait; 1951)甚至在为这个岛国平凡的当代公民所具有的多层面特性而欢呼时,也通过表现该国的大人物来肯定英国的身份认同和目标。不过,《家庭肖像》钟爱图像讲座的方法,这个时期的其他几部纪录片也是如此,如缪尔·马西森的《管弦乐队的乐器》(Instruments of the Orchestra; 1947)和《芭蕾舞步》(Steps of the Ballet; 1948),它们都以本杰明·布里滕的音乐为特色。《韦弗里长阶》(Waverley Steps; 1948)回到了城市交响曲的熟悉类型,但它高度克制的优雅电影摄影技术,以及它精心安排和表现的柔焦效果,都使之远离这个类型的纪录片特征。尽管在纪录片运动的早期作品中,主题和方法上的精益求精非常明显,但此时这些努力却走到了尽头。

在英国,就跟其他任何地方一样,纪录片制作对于各个边缘领域最为重要。它的复兴以"自由电影"(Free Cinema)为代表,这个术语是年轻的电影制作人和影评家林赛·安德森(Lindsay Anderson)杜撰的,他随后将该词用作英国和国外拍摄的创新纪录片的节目注释。英国的此类作品包括卡雷尔·赖斯(Karel Reisz)和托尼·理查森(Tony Richardson)在一个爵士乐俱乐部拍的《妈妈不让》(Momma Don't Allow; 1956)以及安德森自己的《圣诞节除外》(Every Day except Christmas; 1957),表现了在一个假定的日子里挤满考文特花园(Covent Garden)市场的人们。它考察的是司空见惯的事情,疏远但并未完全放弃为制作虚构影片而发展起来的摆拍方法。这些纪录片拒绝抽象,采用了更侧重观察的风格,更关注个人的个性和心理(包括拍摄对象和电影制作人的心理)。

在安德森崇拜的电影中包括乔治·弗朗叙(Georges Franju)的《动物的血》(Le Sang des bêtes/ Blood of Animals; 1949)——该片不动声色地拍

摄了巴黎的屠宰场——和《荣军院》(Hôtel des Invalides；1951)，讲述了一个法国军事博物馆和荣军院的故事，里面满是战争的遗迹和幸存的伤兵。正如埃里克·巴尔诺(Erik Barnouw；1974)评论的那样，这些电影"似乎恰恰拥有噩梦之美"。莱昂内尔·罗戈森(Lionel Rogosin)的《在波威》(On the Bowery；1956)聚焦于一群生活在纽约城贫民窟中的酗酒者，有时使用隐藏的摄影机拍摄他们。影片表现了他们的日常生活，不动感情，也不作道德说教，只有一种默默的同情。他们是社会的一部分，也是社会的产物，但影片对制造出这些绝望者的社会环境既没有解释，也没有明显的谴责。

战后，法国政府因循旧例，通过资助短片，尤其是纪录片，来重建其民族电影。一条禁止一票双片的法规有助于确保这些电影在影剧院上映。此类影片充当了胸怀大志的导演的训练场，往往自有其重要意义。阿伦·雷乃从拍摄三部三十五毫米胶片的现代绘画短片开始其职业，它们是曾获奥斯卡奖的《梵·高》(Van Gogh；1948)，以及《高更》(Gauguin；1950)和《格尔尼卡》(Guernica；1950)。《夜与雾》(Nuit et brouillard/Night and Fog；1955)将纳粹集中营的历史素材和在这些地方拍摄的当代彩色镜头交替剪辑，往往用安详的长推拉镜头来表现。雷乃提出，那种恐怖变得遥远了，很难生动地回忆起来，有时甚至受到掩盖。片中有皮特维耶(Pithiviers)集中营控制塔里一个法国宪兵的黑白镜头——证明法国在犹太人大屠杀中与德国纳粹狼狈为奸——受到政府审查，整部电影都从戛纳国际电影节撤掉了。影片的解说词是该集中营的一位幸存者让·凯罗尔(Jean Cayrol)撰写的，里面提出，大屠杀的恐怖并未结束，而只是转移到其他地方去、变成不同的形式而已。这部影片暗指的参考点就是法国军队在阿尔及利亚的反革命行动。

让-吕克·戈达尔从制作《水坝工程》(Operation Béton；1954—1958)开始其电影职业，这部纪录片表现了工人在瑞士修建大迪克桑斯大坝(Grande-Dixence Dam)的情景。阿涅丝·瓦尔达(Agnès Varda)在20世纪50年代及以后交替制作故事片和纪录片，包括《穆府的歌剧》

(*L'Opéra-Mouffe*；1958)和《走近蓝色海岸》(*Du côté de la côte/ On the Rivera*；1959)。克里斯·马克(Chirs Marker)与阿伦·雷乃合作制作了《雕像也会死亡》(*Les Statues meurent aussi/ Statues also Die*；1953)考查了法国文化殖民主义对非洲艺术的破坏。

战后，随着受过高等教育的人类学家转向电影，一个崭新的人种论电影制作时代开始了。20世纪40年代末，法国人类学家让·鲁什(Jean Rouch)开始在西非拍摄人种论电影，很快就成为这个领域唯一最重要的纪录片制作人。其他此类电影制作人包括玛格丽特·米德(Margaret Mead)和格雷戈里·贝特森(Gregory Bateson)，他们利用30年代拍的资料片，制作了一系列教学电影。在《巴厘和新几内亚孩子童年时代比较》(*Childhood Rivalry in Bali and New Guinea*；1952)中，他们比较了两种南太平洋文化抚养孩子的方法。《猎人》(*The Hunters*；1956)由约翰·马歇尔(John Marshall)在哈佛大学皮博迪博物馆(Peabody Museum)和人类学研究生罗伯特·加德纳(Robert Gardner)的协助下制作，讲述了非洲南部卡拉哈里沙漠(Kalahari Desert)里的布须曼人的一次狩猎故事，其实是利用两年时间里拍摄的镜头构筑而成。在接下来的几十年中，马歇尔和其他电影制作人重新利用这些镜头和相关材料制作了其他影片。罗伯特·加德纳也继续这方面的工作，并把人种论电影制作当作自己的主业。

在加拿大，政府的支持促成了一场迅速发展的纪录片运动。加拿大国家电影局在约翰·格里尔逊的领导下于1939年成立，到"二战"结束时已拥有八百名工作人员，但面临人员减少、预算削减和政治批评等问题。1951年的《皇家旅行》(*Royal Journey*)是有关伊丽莎白公主和菲利普亲王巡游加拿大的纪录片，它有助于将电影局从可能的终结命运中挽救出来。电影局系列影片如《加拿大继续》(*Canada Carries On*)和《加拿大的面孔》(*Faces of Canada*)造就了一系列经典短纪录片，如《扳道工保罗·托姆科维茨》(*Paul Tomkowicz: Street-Railway Switchman*；罗曼·克鲁瓦特[Roman Kroitor]导演；1953)和《畜栏》(*Corral*；科林·洛[Colin

Low]和沃尔夫·凯尼格[Wolf Koenig]导演;1954)。其中后一部影片是用三十五毫米胶片拍的,没有同期声,通过一群骑马从加拿大落基山(Rockies)飞跃而过的牛仔,表现了神秘的西部。国家电影局 B 组(Unit B)的电影制作人——克鲁瓦特、凯尼格和特伦斯·麦卡特尼-菲尔盖特(Terence Macartney-Filgate)——追求一种更直接的电影,减少做作的虚饰,而更加真实。他们开始拍摄半小时长的电视纪录短片系列《率直的目光》(The Candid Eye),包括《圣诞节前》(The Days before Christmas; 1958)、《急救室》(Emergency Ward;威廉·格里夫斯[William Greaves]导演;1958)和《令人腰酸背痛的烟叶》(The Back-Breaking Leaf; 1959)——最后一部是有关流动烟草工人的。说法语的电影制作人米歇尔·布罗(Michel Brault)和吉勒·格罗(Gilles Groulx)合作拍摄了《雪鞋》(Les Raquetteurs; 1958),它考察了魁北克人的日常生活和日常语言。电影拍摄工作日益增加的自主性使摄影机往往能够出人意料地在动作展开时就将它们捕捉下来,它指向了一种由新一代可记录同期声的便携设备即将带来的新型纪录片。

特 别 人 物 介 绍

Humphrey Jennings
亨弗莱·詹宁斯
(1907—1950)

　　亨弗莱·詹宁斯 1907 年 8 月 19 日出生于一个跟艺术和手工艺运动有联系的家庭。在他进入约翰·格里尔逊的邮政总局制片组之前,他发表过诗歌,并涉足于绘画和布景设计,无疑被他的许多同行视为中产阶级业余爱好者的典型。然而,他这种背景却为纪录片运动带来了一种独特的洞察力。

詹宁斯是1936年国际超现实主义展览（International Surrealism Exhibition）的组织者之一，正是他自己对超现实主义的阐释，构成了他电影制作方法的主要特色之一。超现实主义依赖产生于无意识过程的影像，而詹宁斯认为它过于个性化、过于特异而加以拒斥。与之相反，他的电影倾向于关注一个众所周知的影像系统整体，通过并置的手法来追寻英国日常生活中那些古怪的东西。在构成方面，另一个来自战前阶段的影响是詹宁斯帮助建立的大众观察运动，其目的是"对英国岛民及其习惯、风俗和社会生活加以科学研究"。

在他作为导演制作的第一部重要影片《休闲》（Spare Time；1939）中，这两个部分绝妙地交织在一起。单是影片的标题似乎就对格里尔逊纪录片的主导哲学提出了挑战，后者只有在工人阶级工作时才对他们感兴趣。詹宁斯的电影拍摄于英国跟钢铁、棉花和煤炭工业相联系的三个地区，他把工人阶级视为轮班工作间隙里的文化创造者。正如影片里稀疏的解说词所说的那样，闲暇时间是"我们最能表现出自己本色的时候"。詹宁斯拍下了那些显然无足轻重的影像——吃馅饼、观看商店橱窗里的商品、排练业余演出的戏剧——这些镜头并列起来，再加上铜管乐队、男声合唱队以及参与者自己组建的卡祖笛爵士乐队创造的音乐音轨，造成了很大的共鸣。

但正是战争为詹宁斯提供了足以适应其方法的电影制作基础。詹宁斯加入了为情报部拍摄电影的皇冠电影公司。在这里，尽管战时宣传的义务要求英国生活的所有方面都应该集中反对一个共同的敌人，但詹宁斯却能够继续探索蒙太奇电影——往往跟剪辑师斯图尔特·麦卡利斯特（Stewart McAllister）合作。他的电影形式找到了一种值得关注的内容。

詹宁斯这个时期享誉最隆的电影是《倾听不列颠》（Listen to Britain；1942），虽然只有二十分钟，却再现了一个战时国家一天的生活，表现了闪电战中英国的各种声音和景象。在整个这部电影中，工厂工作的影像跟在舞厅里休闲、在机械厂中奋斗的男人和女人、流行歌手弗拉纳根和艾伦跟迈拉·赫斯夫人（Dame Myra Hess）演奏莫扎特的协奏曲等影像

并置。闪电战创造了自己的超现实主义蒙太奇影像:一名职员提着自己的钢盔走过碎石路,中央刑事法庭(Old Bailey)变成了一个急救站,在一个美如明信片的英国村庄里,坦克隆隆地开过一个给木架抹上灰泥建造而成的茶室。

同样是战争,为詹宁斯提供了制作第一批戏剧性电影的机会。《起火了》(Fires Were Started,又名"我是消防员"["I Was a Fireman"];1943)讲述了闪电战高峰期伦敦东区一个后备消防队(Auxiliary Fire Service)支队的故事,雇用了真正的消防队员当演员。詹宁斯在没有对白脚本的情况下开始工作,在影片中即兴创作一些对白,其高潮就是一场用布景制造的仓库大火。詹宁斯还拍了一部《寂静的村庄》(The Silent Village;1944),是在威尔士南部一个矿村拍的,再现了利迪策(Lidice)大屠杀的惨象。这两部影片都使得詹宁斯跟工人阶级建立了更加密切的个人关系。实际上,这场战争是基于等级制度、局限于阶级的文化差异暂时松懈的时期。当前的一个个废墟揭示了战后建立一个更公平的民主新社会的可能性。这种设想为《蒂莫西日记》(Diary for Timothy;1945)提供了主题核心,影片为一个在和平即将到来时诞生的婴儿回顾了一个农夫、一个战斗机飞行员和一个矿工的不同经历。E·M·福斯特(E. M. Forster)为该片撰写了温和文雅的解说词,并在其中提出了一系列未来的问题,成为这个国家的种种雄心壮志的缩影。

不幸的是,不管对詹宁斯还是对这个国家而言,这些希望都未能完成。他这个时期留下的遗产并非电影,而是一本《万魔殿》(Pandaemonium),这是一部记录机器时代到来的文集:科学与文学的蒙太奇。1950年9月24日,他在一次前往希腊诸岛的勘测之旅中失足摔下一道悬崖,悲惨地结束了他的生命。尽管詹宁斯的所有电影作品总时长才五个小时多一点,但他关注的问题的深度以及他对电影技巧的熟练把握,都使得林赛·安德森在1954年把他称为"英国电影界迄今为止造就的唯一真正的诗人"。

——迈克尔·伊顿(Michael Eaton)

特 别 人 物 介 绍

Joris Ivens
尤里斯·伊文思
(1898—1989)

尤里斯·伊文思绰号"漂泊的荷兰人",其电影生涯跨越了几个大洲和时代。他主要以欧洲和亚洲为工作基地,但也在非洲(作品如《南圭拉的明天》[Demain à Nanguila;1960])、北美洲(作品如《能源与土地》[Power and the Land;1940])、南美洲(作品如《在瓦尔帕莱索》[À Valparaiso;1962])和澳大利亚(作品如《印度尼西亚的呼唤》[Indonesia Calling;1946])拍摄电影。

伊文思的早期电影研究了人与机器(如1928年的《桥》[The Bridge])、大自然与城市(如1929年的《雨》[Rain])之间的相互作用产生的运动。《须德海》(Zuiderzee;1933)处理了有关荷兰农田开垦的主题,是他实验电影的巅峰之作。在一道堤坝最终合龙的片段中,伊文思分别用单独的摄影机拍摄每个主人公——大海、陆地、在机器里工作的人和起重机——从而强化了蒙太奇的效果。

他终生都受到共产主义领导的国家和运动的支持,这使他成为一个在政治上很有争议的人物。第二次世界大战后,他在东欧待了十年,因为他支持印度尼西亚自治而被剥夺了荷兰护照。作为第一个受邀到苏联拍电影的外国人(作品如《共青团》[Komsomol;1931]),他按照人民阵线的政策制作了若干影响很大的电影。由厄内斯特·海明威撰写脚本并解说的《西班牙大地》(1937)聚焦于共和派反抗佛朗哥军队、保卫马德里的战斗。一年后,他又拍了《四万万人民》,旨在改变有关日军侵华的世界舆论。这两部影片都没有获得商业发行机会,也未能影响国际外交。尽管有这些局限,伊文思却总是为政治纪录片的作用辩护:"有一条

道路可让所有人都获得自由,电影纪录片应该记录并帮助这种进步。"

在荷兰把护照归还给伊文思后,他来到法国定居,在《海岸之风》(Le Mistral;1965)和其他电影评论中,他变得"充满诗意"。然而不管主题是什么,他显然都专注于人类与自然世界的相互联系。不管是大地、空气、水还是火,大自然都既是一种资源,也是一个强大的象征因素。

从《西班牙大地》到《十七度纬线》(The Seventeenth Parallel;1967),他的战争纪录片的主角都是农夫,他们保卫自己的土地,种植水稻或小麦,将弹坑变成鱼塘,只有死神能够打断他们宁静的日常事务。火作为战争的要素,很少从英勇豪壮的角度表现,而从这个角度表现火的影片——例如《共青团》里熊熊燃烧的火炉,《人民与枪》(Le Peuple et ses fusiles / The People and Its Guns;1969)里的武装斗争——也会带上一种令人不快的说教腔调。

在拍摄《人民与枪》时与伊文思合作的年轻电影制作人批评他"对效果的痴迷",就拿该片来说,这会让观众思考越南人民的生活多么精彩,而不是他们在政治上多么精明。然而,如果让他的影片服务于一个不同于某项事业的政治路线,那么它们就会处于不利地位。他的电影最有争议性的方面就是他在寻找一个政治场景的"内在真相"时使用了重演(re-enactment)的方法。

最终,伊文思又回到了一个基本的信念:相信普通人,相信他们有能力改变自己以及周围的环境。他的史诗电影《愚公移山》(How Yukong Moved the Mountain;1976)向很多人介绍了中国人民每天的奋斗。《风的传说》(Histoire de vent;1988)愉快地回顾了他终生喜爱的主题。在这里,似乎与他拍摄风的追求产生共鸣,他通过一次戏剧性的哮喘发作来暗示死亡,并跟当地中国官僚发生了争执。中国传说中顽皮的美猴王出现了,非常符合三十年前伊文思对法国南部凛冽北风的描述:"它反复无常,随心所欲地来来往往,要么狂风大作,要么一点风都没有,或者吹那么一次就消失得无影无踪……"

作为电影制作人,伊文思从1928年一直工作到1988年,如此漫长

的职业生涯说明他拥有旺盛的精力，有能力跟其他人合作，并能够筹集每次冒险所需的资金。他在阿姆斯特丹的家庭电影公司（CAPI）合作生产了他的许多电影。他跟音响技师如海伦·凡·东恩和马塞利纳·洛里丹（Marceline Loridan）都有长期合作，并在特定项目上跟亨利·斯托克（Henri Storck）、克里斯·马克和塔维亚尼兄弟合作过。他在电影史上就是一个"坚定不移的"热心影人的典型。

——罗莎琳德·戴尔马（Rosalind Delmar）

社会主义、法西斯主义和民主

杰弗里·诺维尔-史密斯

电影作为一种资本主义工业而开始其生命，在大多数时候和大多数国家，它仍然保持这种状态。但作为一种为了利润而大规模经营的资本主义工业，它也屈服于政府和整个社会更倾向于道德、政治和经济的关注。它曾经被政府和类似于政府的组织审查（尤其是在道德恐慌时期），受到管控（尤其是在战争时期），接受帮助（尤其是在危机时刻）。此外，在大多数国家，甚至在私营企业的典范——美利坚合众国——它也包含了一些大规模的分支，并非由追求利润的资本经营，而是由艺术家和激进分子运作，或者受政府资助或管理，要么是为了艺术，要么是为了控制其内容。一般而言，娱乐分支是资本主义程度最深的，"艺术"电影则由政府资助，而纪录片和教育电影则是政府更积极的干涉的对象。可是，在苏联和其他社会主义国家，政府的拥有和控制成为常态，不仅纪录片和次要类型如此，而且整个电影业都是这样。

从传统的西方视角看，干涉和偏离一种主要属于资本主义的行业可被视为所谓的常态中的例外，是由异常环境引起的，而且主要处于电影

发展主流的边缘。对于多元化的资本主义国家,在相对正常的时期,这种设想普遍正当。但对于非正常时期——例如,对于处在战争中的国家,处于革命阵痛时期的社会——在西方资本主义规范并不拥有正常地位的那些地区,这种设想的正当性就不那么明显了。有人认为电影是一个独立自主且主要靠自律的行业,这样的观点尤其受到质疑,因为它处于政府不得不干涉的政治世界的边缘。在大多数情况下,必须采用一种将政治置于核心位置而非边缘的视角,而社会和政治系统、文化与世界观之间的紧张关系就被视为决定电影形式的主要因素。

在电影业发展早期——直到第一次世界大战结束——它都普遍符合"正常"的设想。早在1898年的美西战争中,它就进入了新闻报道领域;然后又凭借例如乔治·洛恩·图克(George Loane Tucker)那部《人贩子》(Traffic in Souls;1913)之类的影片进入道德关怀的世界;在整个20世纪的头十年,通过托马斯·爱迪生向其竞争对手发动的一连串挑战,法庭开始细细审查电影业中的垄断做法;而在"一战"期间,政府的干涉规范了前线的新闻报道,并鼓励国内的爱国影片拍摄。但是,按理说1918年的停战协定标志着异常状态的结束,电影业应该恢复以前的正常状态,可它实际上却被引入了一种危机状态,对此后的电影都造成影响。危机和冲突成为常态,即使它们的后果并不总是在每个地方都很明显。

革命

新形势出现的第一个标志是1919年在匈牙利建立的那个短命的苏维埃共和国,又名"贝拉·库恩苏维埃"(Béla Kun soviet),它采取的行动之一就是将电影业国有化。受命执行国有化政策的电影制作人委员会(或苏维埃)中包括了一些不太可能出现的名字,如山多尔·科尔达(Sándor Korda;后来的亚历山大·科尔达男爵)和贝拉·布拉什科(Béla Blaskó;后来的贝拉·卢戈希[Bela Lugosi])。据传言,米哈伊·凯尔泰

斯(Mihály Kertész)——又名迈克尔·柯蒂兹(Michael Curtiz),未来的《卡萨布兰卡》的导演——在从他位于奥地利的工作地回国后,也参与了这场运动,但没有可靠的证据证明这一点。贝拉·库恩苏维埃只维持了四个月,于1919年8月被推翻,在随后的镇压中,它的许多领导人和支持者——包括库恩自己、哲学家乔治·卢卡奇(Georg Lukács)、科尔达和卢戈希——都流亡国外。但在同一年,俄国革命政府因担忧电影界人士移民国外和失去设备,也采取行动将各电影制片厂国有化,并将电影制作普遍纳入革命政府控制之下。由此带来的影响将一直持续到1990年及之后。

实际上,俄国采取的国有化措施(很快运用于整个新成立的苏联)造成的影响远远超过当初的目标和预期。国有化的目标主要是控制电影业的物质方面,目的是让它最终融入社会主义经济。与此同时,苏联也试图控制艺术家们的活动,以服务于革命。似乎列宁和卢那察尔斯基(Lunacharsky;布尔什维克的教育人民委员[Commissar for Enlightenment])最初关心的主要是电影的教育功能。列宁那句经常被引用的话——"对我们而言,电影是所有艺术中最重要的"——主要是指它向占苏联人口主要部分的文盲传播知识和社会主义思想的潜力,而不是它在文化中的地位。

苏联新出现的电影文化最初具有明显的国际色彩。它继续进口外国影片——包括美国电影。1926年,范朋克和碧克馥访问了莫斯科,并且大受称赞。外国的风格也受到模仿。然后,从20世纪20年代中期开始,以作曲和蒙太奇为基础,一种独特的"苏联"风格发展起来。蒙太奇虽然在苏联国内观众中并不是很受欢迎,但在国外却很有影响。20年代末斯大林政权的巩固,再加上几乎同一时期有对白的电影的出现,都迫使故事片生产放弃了蒙太奇手段,并在30年代初被新的社会主义现实主义模式取而代之。外国电影的进口量降低到微乎其微。但与此同时,西方却建立起受各种共产主义政党和知识分子同情者支持的网络,在先锋派艺术圈中推广独创的苏联模式,并从这里传播到纪录片和故事

片（受影响的程度较小）制作领域。随着苏联逐渐内缩，受到西方围攻和抵制，而对本国人民的压制越来越强，西方国家的左翼知识分子推出一种电影文化思想，其美学和政治灵感吸收了理想化的苏联经验和成就中的观念。

整个20世纪20年代和30年代，共产党和政府对电影的控制（这两方面往往很难区分）持续加大。最初当局在很大程度上依赖于电影制作人的政治投入和热情来生产符合革命理想的电影。就像在文学中一样，不同的思想流派彼此竞争，造成不同的结果。但随着20年代末斯大林权力的巩固，这种情况发生了变化。电影业受到越来越严厉的控制，异端思想开始受到压制。

苏联发生的事情让整个西方忧心忡忡。美国电影业主要担心自己的电影失去一个有利可图的市场，而西方各国政府则担心共产主义思想的传播，并利用各种审查条款来对公开放映苏俄电影加以限制。不出所料，这些限制措施仅仅部分有效，而且有时还会产生相反的效果。1929年，当一家私人组织电影协会在伦敦放映爱森斯坦的《战舰波将金号》时，它受到热情欢迎。同年，爱森斯坦和普多夫金访问伦敦，爱森斯坦也参加了先锋派电影制作人在瑞士拉萨拉兹（La Sarraz）举行的会议，整个20世纪20年代和30年代，"获得认可的"苏联艺术家和西方同情者之间都保持了密切的联系。

法西斯主义

并非所有政府都普遍敌视苏联的电影创作方法。1922年，就在法西斯夺得意大利的政权后不久，墨索里尼就响应列宁，声称"电影是最强大的武器"。1926年，意大利政府将新闻片和纪录片生产国有化，出于宣传目的，让它们成为政府的一个部门。苏联电影也受到电影界内许多更忠诚的法西斯分子的崇拜，例如亚历山德罗·布拉塞蒂（Alessandro Blasetti），他的《太阳》（Sole/ Sun；1929）明显受到普多夫金和苏联其他无

声电影大师的影响。爱森斯坦和普多夫金的思想被电影界知识分子如路易吉·基亚里尼(Luigi Chiarini)和翁贝托·巴尔巴罗(Umberto Barbaro)吸收，并迂回影响到战后的一代新现实主义电影制作人。但是，法西斯分子尽管声称要建立一个"极权主义"国家，他们却很少干涉娱乐电影，(错误地)认为它在文化和政治上都无足轻重。政府的干预首先是在经济而非文化方面，旨在支撑起这个濒临崩溃的行业，鼓励电影界生产出能在票房上与好莱坞竞争的影片。法西斯干涉的文化后果是负面的，采取了审查的形式，阻止反国家思想的传播。甚至在"二战"时期，当意大利电影业处于战争状态时，制作方法上具有明显法西斯主义倾向(有别于国家主义)的电影也很少。

在佛朗哥统治下的西班牙，文化政策更加消极。在意大利，政府鼓励电影业的发展，只要它没有公然批评当局，就给予它很大的自由度，而在西班牙，佛朗哥政府与天主教会联合，对电影表现出肆无忌惮的敌意。在共和派于1939年被击败后，西班牙电影界的所有激进人士都噤若寒蝉。曾为共和派拍摄纪录片的路易斯·布努埃尔跟其他许多艺术家一起逃离了这个国家。政府采取了严厉的审查措施，在道德和宗教问题上甚至比政治问题还严厉，虽然西班牙电影在20世纪30年代初一度十分繁荣，跟拉丁美洲之间建立了繁荣的出口贸易，但如今却陷入停滞，直到50年代中期才再度崭露头角。

德国电影界的情况远比意大利和西班牙更富戏剧性。20世纪30年代初，德国在欧洲电影业占据了主导地位。德国也拥有重要的左翼文化，后者在主流电影之外拍摄自己的影片。社会民主党人以及与之竞争的共产主义者试图在魏玛共和国(Weimar Republic)时期建立另一种文化，拥有自己的文学、戏剧以及休闲和体育活动。在这样的背景下，产生了皮尔·于茨(Piel Jutzi) 1931年根据阿尔弗雷德·德布林(Alfred Döblin)的著名小说《柏林—亚历山大广场》(*Berlin-Alexanderplatz*)改编的电影，以及斯拉坦·杜斗(Slatan Dudow)和贝托尔特·布莱希特的《世界属于谁》(*Kuhle Wampe*；1932)这样的作品。1933年，纳粹在攫取

权力后残酷地结束了这种文化活动,建立起自己的电影机构,并利用了俄国模式中的恶劣形式。与此同时,左翼和犹太电影制作人都逃亡到法国、丹麦、英国或瑞士。很多再从那些地方前往好莱坞,在这里加入了早期的移民潮。留在德国的电影界人士中,有几位在集中营死去。没有一个犹太人是安全的,但其他许多反纳粹艺术家和技术人员幸存下来,在娱乐电影领域工作,保持着相对不妥协的立场。

或许可以这么说,纳粹主义以及其他法西斯主义对电影业产生的最大影响并不存在于德国和其他法西斯国家生产的影片中,而是存在于它们在1933年以及1940年制造的移民潮里。无声电影一直都是国际性的,但在有声电影时代初期,电影界表现出退缩到国家和语言边界背后的迹象。逼迫这么多富有创造性的电影界人士流亡异国他乡,德国损害的是本国以及它在战争中占领的那些国家的电影业,但却丰富了那些欢迎流亡者的国家。

在流亡者的名单中,有许多杰出的人物,包括导演马克斯·奥菲尔斯、弗里茨·朗、道格拉斯·塞克(Douglas Sirk)、阿纳托尔·利特瓦克(Anatole Litvak),演员彼得·洛尔和康拉德·法伊特(Conrad Veidt),制片人埃里克·波默(Erich Pommer),电影摄影师欧根·许夫坦。在那些因为职业原因或担心将来受到迫害而提前离开的影人中,包括来自德国的刘别谦、F.W.茂瑙(F. W. Murnau)、比利·怀尔德、阿尔弗雷德·容格(Alfred Junge),来自匈牙利的迈克尔·柯蒂兹和亚历山大·科尔达。在其他受到法西斯威胁的国家,走向暂时或永久流亡道路的影人包括路易斯·布努埃尔、埃默里克·普雷斯伯格、尤里斯·伊文思,以及战争时期的让·雷诺阿和雷内·克莱尔。这些艺术家以各种方式丰富了他们避难的国家的电影。美国获益最大,但英国接纳了科尔达一家、普雷斯伯格、容格和其他许多次要的人物,也收获多多,尤其是在设计领域,移民为英国电影挥之不去的陈腐现实主义注入了一支强劲的解毒剂。

民族主义的复活与人民阵线

20 世纪 30 年代法西斯主义和夸大其词的民族主义的兴起也在经济方面影响到电影业。20 年代,许多欧洲国家采取行动——虽然有点亡羊补牢的意味——通过某种形式的保护主义法规,阻止汹涌而来的好莱坞进口影片。这些国家彼此之间也开始建立经济联系,使得它们在有声电影时代初期制作了一些多语言版产品,在同样的布景中拍摄同样的剧本,往往使用同一个导演,但不同语言版本采用不同的演员。全欧洲都制作了多语言版电影,大多数是欧洲公司合作生产的,但也有美国人在好莱坞和欧洲制作的。促使这种做法消失的主要因素是配音的引入,这意味着没有必要非使用演员的声音不可。随着多语言版产品逐渐被淘汰,民族电影业再次退回本国。但导致德国跟英法之间的合作持续减少的原因则是缺乏政治自信。与此同时,要求抵制好莱坞进口产品的呼声日高,好莱坞被迫适应欧洲市场不断萎缩的现实。德国在 20 年代首先采取"因势利导"的限制进口系统,最终在 30 年代中期彻底向美国电影关闭了市场。1938 年,意大利也相当笨拙地仿效德国:它计划将负责影片进口的发行公司国有化,促使好莱坞巨头从意大利市场撤退,而随着战争的爆发,所有美国电影进口都结束了。在法国,1936 年的《马尚尔多法案》(Loi Marchandeau)实施了或多或少带有自愿色彩的进口限制,1940 年德国占领法国后也结束了它跟美国的所有贸易,并迫使许多艺术家流亡。

与此同时,欧洲也发生了一次重要的意识形态转变,对政治和文化以及它们之间的关系都造成了影响。20 世纪 20 年代是爵士乐时代,乐观主义盛行,人们普遍对政治无动于衷,但这也是政治和艺术领域内各种极端主义方兴未艾的时期。现代主义实验盛极一时,现实主义不再流行。许多先锋派艺术家跟极左或极右政治运动联系起来:意大利未来主义者跟法西斯主义联系,俄国未来主义者和结构主义者跟革命联系,达达主义和超现实主义跟共产主义和托洛茨基主义联系。但先锋派的意

识形态并非通过他们与政治运动(至少可以说它是相当谨慎地欢迎艺术家)的联系来产生影响,而是通过现代艺术对艺术所谓的神圣必然性持续不断的冲击波来产生影响的。这些冲击波在传统的"高雅艺术"中比在新兴的流行艺术如电影中更明显,电影也属于现代,但却表现出不同的形式,一种不太疯狂的自觉形式。

20世纪30年代给许多领域都带来了巨大的变化。其中一个直接原因是大萧条,1929年纽约股市崩盘就是它的预兆。随着那十年光阴不断推移,它造成的破坏越来越大,经济陷于停顿,失业率持续上升。但它后果中还有一个更重要的方面:作为对法西斯兴起的回应,左派再次结盟,随后组建了人民阵线。20年代末,国际共产主义运动在苏联的领导下对其余左派采取了敌视立场。但是,到1934年,它开始亡羊补牢地修复它们之间的裂痕。它不仅鼓励共产党跟社会党人和其他左翼政党联合,而且劝说共产主义艺术家和知识分子对其"资产阶级"同行采取更温和的态度。苏联残酷地强制实施社会主义现实主义学说,严重伤害到该国的电影和其他艺术。如今这种学说以更缓和的形式被引入西方,以此将左翼艺术家召集到对社会负责的艺术旗帜下,但可以使用相对传统的美学和表现手段。

当先锋派陷入危机,许多艺术家(包括实验电影制作人)飞快地从以前的激进立场撤退时,"人民阵线主义"将政治忠诚跟现实主义美学正式联系起来。它在电影界特别有吸引力,因为同步对白电影破坏了无声电影的美学假设。

并非所有左翼艺术家都被人民阵线主义在政治或美学方面的动人召唤引诱。许多自由主义者不愿将自己的命运跟共产主义者绑在一起,而安德烈·布雷顿(André Breton)领导的超现实主义群体则保持不妥协的革命态度,并跟托洛茨基联合起来。但超现实主义者数量很少(电影界的更少),而具有一般社会主义和左翼信念的艺术家则很多,包括许多电影制作人,尤其是在纪录片领域,但故事片领域也有。

在西班牙,左翼参加了一场保卫共和派以抵抗佛朗哥军队入侵的殊

死战斗,而人民阵线的意识形态和实践在这里受到最严酷的考验。许多艺术家为了共和派的事业而集合起来,并加入国际纵队。苏联派去了电影拍摄人员,摄影师罗曼·卡门向莫斯科送回一盘盘拍好的胶片,由叶斯菲里·舒布剪辑成纪录片《西班牙》(1939)。荷兰纪录片电影制作人尤里斯·伊文思争取到厄内斯特·海明威的支持,请他为《西班牙的大地》(1937)撰写剧本和担任解说(法语版由让·雷诺阿解说)。法国导演让·格雷米永(Jean Grémillon)跟布努埃尔合作拍摄了一些纪录片,唤起法国和国外舆论的注意。安德烈·马尔罗(André Malraux)将根据自己在这场战争中的亲身经历写成的长篇小说《希望》(L'Espoir)改编成电影,并于1939年发行。尽管这些努力无法阻止佛朗哥获胜,但却在"二战"之前的那些年里激起了普遍的反法西斯意识。

与此同时,在法国,新的人民阵线联盟在文化和政治上都获得巨大成就。1936年,法国建立了人民阵线政府,由社会党人莱昂·布卢姆(Léon Blum;后来,到1946年,布卢姆将率领一支代表团到华盛顿磋商各种协议,包括保护法国电影业的协议)领导。人民阵线利用法国已经存在的裂痕,使得社会更加分化,1940年法国被占领之后,这种裂痕进一步加深了。虽然20世纪20年代法国电影的政治特征不明显,将电影制作人分为左右两派没什么意义,但从30年代中期开始,他们不得不作出选择。虽然有些人选择了右派,如老牌的先锋派艺术家马塞尔·莱比耶(Marcel L'Herbier)和阿贝尔·冈斯,但许多都选择了左派,跟已经非常忠诚的知识分子如保罗·尼赞(Paul Nizan)一起,支持人民阵线。尼赞亲自为安德烈·维格诺(André Vigneau)的纪录片《法国的面孔》(Visages de la France/'Faces of France';1937)撰写了脚本。让·雷诺阿的职业尤其生动地体现了这种变化,他1932年拍了一部反资产阶级的《跳河的人》(Boudu sauvé des eaux/ Boudu Saved from Drowning;又名"布杜落水记"),而后就让步于反资本主义的《朗热先生的罪行》(Crime de Monsieur Lange/ The Crime of Monsieur Lange;1935)和好战的《生活属于我们》(1936)。但雷诺阿并非个例,雅克·普雷韦、马塞尔·卡尔内和让·格雷

米永全都活跃在人民阵线圈子里,而朱利恩·迪维维耶和马克·阿莱格雷(Marc Allégret)虽然不活跃,却仍然被热情的批评家称为左翼。

人民阵线没有改变电影业的工业结构,最激进的电影是那些非主流的作品。但人民阵线主义对大众娱乐业的侵袭远比英国深,在英国,主流电影界很少注意社会问题,美学创新更倾向于柯尔达壮观的历史场面,而非真正关涉社会现实。提出社会问题、在电影中插入"现状"的任务就留给了约翰·格里尔逊开拓的有革新意识且受到资助的纪录片,以及更激进且往往受共产主义激发的工人阶级电影运动。但纪录片运动的电影在战前发行量十分有限。它们主要在政治和非官方组织放映,很少在商业影院上映。直到战争爆发后,纪录片作为一种教育和宣传媒体才得以形成,而此时它的目标却是服从于战争的需要。

第二次世界大战

1939 年 9 月,第二次世界大战在欧洲爆发。就电影业而言,它在英国造成的直接后果是政府暂时关闭了所有电影院,后来在劝说之下又很不情愿地重新开放它们。它造成的第二个结果是,随着德国闪电战的发展,好莱坞在欧洲失去了有利可图的出口市场。民族电影繁荣起来,不过,在被占领国家,它们都受到德国的严格审查和控制。正如一位法国历史学家挖苦的评论所言,维希政府时期对法国电影非常有利,因为只有法国和德国电影可供选择,公众无疑会选择法国电影。

交战国家的情况则不同,德国和英国都很快将其电影业置于战时状态,1941 年苏联也采取这种做法(它被迫将位于莫斯科和列宁格勒的片厂疏散到中亚),美国同样如此,只是没那么紧迫(许多电影制作人,包括约翰·福特,都被征入伍)。纪录片和新闻片获得了崭新的重要地位,有时甚至很受喜爱。虽然英国情报部提供的许多强制上映的短片不太受

欢迎,但亨弗莱·詹宁斯和斯图尔特·麦卡利斯特的《倾听不列颠》(1942)却受到热烈称赞,次年,罗伊·博尔廷的《沙漠大捷》成为票房热门。

战争对故事片的影响更有趣。跟第一次世界大战不同,大多数参战国家强调的重点并非煽起对敌人的仇恨,而主要是在外敌的威胁面前创造出国家团结一致的意识。在苏联,这意味着抛弃建设社会主义的价值观(与之相应,也抛弃了对真正的或假想的敌人如偏执狂一般的搜索),而倾向于团结起来保卫祖国的主题。在英国,有关战争的电影强调的是克服等级和阶级差异、巩固来之不易的团结,有关大后方的电影也获得同等地位,它们更偏向于女性,在更具家庭特色的影片中表达了类似的价值观。美国更加远离战斗前线,大后方的概念引起的反响不是很强烈,这个时期生产的大部分故事片都没受战时价值观的影响(威廉·惠勒1942年向英国致意的《忠勇之家》[Mrs. Miniver]是个例外)。但从珍珠港事件开始,美国也拍摄了很多战斗片,大多数涉及太平洋战争,采用了早期好莱坞类型电影的套路。霍华德·霍克斯的《空军》(1943)是个特别有趣的例子,片中的轰炸机工作人员来自不同背景和民族,但在战争压力下,都融入了一个很有凝聚力的战斗单位。尽管另有一两部优秀影片是按照这种临时类型策划的——特别是1945年拉乌尔·沃尔什的《反攻缅甸》(*Objective Burma!*)和福特的《菲律宾浴血战》——但美国战争片的翘楚绝对是威廉·韦尔曼的《大兵的故事》(*The Story of G. I. Joe*; 1945),它明确地避开了任何形式的精英主义或戏剧化的英雄人物,而更喜欢现实和民主地塑造士兵的职业。

结语

1945年,战争的结束虽然受到普遍欢迎,却以冷战的形式留下一个严酷的结尾。苏联及其新卫星国变本加厉地强制或再次强制采取所谓的社会主义现实主义的专制形式。而在美国,一股歇斯底里的反共浪潮

席卷了电影业——在这里,意识形态的压力虽然从未消失,但在战争年代却大大缓和。

20 世纪 30 年代,好莱坞出现很多激进的声音,并因为来自欧洲的移民潮而得到加强。好莱坞制作的故事片很少表达这种意见,倒不是因为无法表达,而是因为紧密结合的片厂体系妨碍发行那些只能吸引部分观众的影片。20 世纪 30 年代好莱坞电影中的社会批评采取了一种普通民粹主义的形式(例如在弗兰克·卡普拉的《富贵浮云》[*Mr. Deeds Goes to Town* ; 1936]和《华府风云》[1939]里),或者在黑帮片或西部片等类型电影中以隐喻的形式表达出来。但好莱坞内部却发生了激烈的社会斗争,使得编剧和行业工会都对抗 20 年代发展起来的那个权力系统——它强烈地抗拒对其控制提出的挑战。

行业和政治方面的利害关系互相交叠。电影公司选择加利福尼亚南部落脚的原因之一就在于洛杉矶(不同于旧金山)是个没有工会的城市,在很长一段时期内,片厂都反对成立工会,而把电影艺术和科学学院(Academy of Motion Picture Arts and Science)作为解决行会和职业问题的替代机构。

然而,片厂体系中的雇员越来越憎恶片厂安排其工作场所的权力。明星们开始向他们的合同以及塑造其形象以符合片厂古怪念头的做法提出挑战。文学编剧反对片厂将他们的工作变得机械化以及对作者版权的剥夺。(斯科特·菲茨杰拉德[Scott Fitzgerald]的波特·霍比[Pat Hobby]系列故事以及他那部未完成的杰作《最后的大亨》[*The Last Tycoon*]都为作家在好莱坞的地位提供了精彩看法,令人恍然大悟。)甚至迪士尼片厂的动画师也受到推动,成立了自己的行会,并在 1941 年反抗片厂的家长制管理,它剥夺了动画师们在其创造性工作中的任何自主权。在整个"二战"期间,行业斗争继续郁积,到 1945 年,华纳兄弟公司爆发了一场罢工。

在这些斗争中,编剧发挥了突出(就算不一定最重要)的作用,他们组织起来,成立了作家协会的一个分会。1936 年,编剧达德利·尼科尔

斯拒绝接受他为约翰·福特的《告密者》编写剧本而获得的一项奥斯卡奖,这成为一次具有象征意义的重要事件。剧作家们在政治上尤其变得越来越激进,许多都跟共产党有联系(但往往作为一个同情者而非党员或活动家)。"二战"期间,美、英、苏结成同盟,使得这种联系暂时受到尊重,但1945年之后,好莱坞(以及整个美国)都恢复了战前的立场。潜在的反共思想被参议员乔·麦卡锡(Joe McCarthy)以及以前无足轻重的众议院非美活动委员会(Un-American Activities Committe;简称HUAC)的古怪姿态煽动起来,变得歇斯底里。

1947年,非美活动委员会在其主席J·帕内尔·托马斯(J. Parnell Thomas)众议员的领导下,经过初步盘问,发现好莱坞是个极度分裂的群体。这里的许多艺术家,包括作家(也是俄国移民)安·兰德(Ayn Rand)、导演山姆·伍德和利奥·麦凯里(Leo McCarey)以及演员阿道夫·门吉欧、罗伯特·泰勒、加里·库柏和罗纳德·里根(Ronald Reagan)提出帮助委员会抗击共产主义(尽管并非公然抨击共产主义者)。片厂老板如杰克·华纳和路易斯·B·梅耶(Louis B. Mayer)支吾搪塞,声称自己具有坚定的反共立场,但不愿附和建立"黑名单"的想法。非美活动委员会的证据主要是一些逸闻轶事,于是它决定讯问十九名"敌对证人"——他们大多数都是编剧。当这些证人出庭作证时,他们不仅被问到那个臭名昭著的问题:"过去和现在,你是否加入过共产党?"而且(就编剧而言)还被问到他们是否作家协会的成员。前十名受到传唤的证人都一个接一个地拒绝直接回答这个问题,并坚持维护《第一修正案》赋予自己的宪法权利,要求以自己的方式回答这个问题——如果非回答不可的话。第十一位证人是德国剧作家贝托尔特·布莱希特,他说,作为一名外国人,他认为自己能够回答这个问题:他从未加入共产党。不久后,他回到了欧洲。

这十位证人,也就是"好莱坞十君子"(Hollywood Ten)——约翰·霍华德·劳森(John Howard Lawson)、多尔顿·特朗博(Dalton Trumbo)、阿伯特·马尔茨(Albert Maltz)、阿尔瓦·贝西(Alvah Bessie)、塞缪

尔·奥尔尼茨（Samuel Ornitz）、赫伯特·毕博曼（Herbert Biberman）、阿德里安·斯科特（Adrian Scott）、爱德华·德米克里特、林·拉德纳二世（Ring Lardner, Jr.）和莱斯特·科尔（Lester Cole）——以藐视国会的罪名遭到传唤并被判处一年监禁（德米克里特后来放弃了信仰并获释）。特朗博、德米特里克、斯科特（德米克里特的《困境》[Crossfire]一片的制片人）和科尔被他们的片厂解雇。所有十人都被列入了黑名单，一份更进一步的"公开黑名单"也拟定出来。威廉·惠勒、约翰·休斯顿、亚历山大·诺克斯（Alexander Knox）、亨弗莱、鲍嘉、洛朗·巴考尔、金·凯利和丹尼·凯（Danny Kaye）反对非美活动委员会，却根本无济于事。各片厂无耻地将自己变成委员会的玩具，就这样，好莱坞为自己在20世纪30年代遇到的麻烦报仇雪恨了。

事情并未就此结束。在整个20世纪40年代，黑名单的做法都在继续，并在1951年达到新的高潮，因为更多的艺术家受到控告——往往是被他们以前的朋友和支持者。多年来，他们只能在美国以外的地方找到工作，或者使用化名。总而言之，这是一个可鄙的事件，并且留下了长期的伤痕。在一个据说因民主而变得安全的世界，它暴露了冷战价值观的古怪形象，也从反面反映了铁幕另一侧发生的事情。

特别人物介绍

Alexander Korda
亚历山大·科尔达
(1893—1956)

亚历山大·科尔达原名山多尔·克尔纳（Sándor Kellner），出生于匈牙利的普斯陶图尔帕斯托（Pusztatúrpásztó），他的父亲在那里为当地地主管理地产。当他还在布达佩斯学习时，就开始进入新闻业，并采用了科

尔达的笔名。然后他作为秘书和一般助手加入一家电影发行公司。1914年,他导演了自己的第一部电影,又进而制作了另外二十四部影片,成为匈牙利重要的导演之一,然后在贝拉·库纳短命的共产主义政权倒台后逃离了这个国家。

在接下来十一年中,科尔达和他身为演员的妻子玛丽亚·科尔达(Maria Corda;她更喜欢用"C"代替"K"的拼写法)居无定所。他在维也纳导演了四部电影,为格里菲斯那部亏损严重的《参孙与大利拉》(1922)建立了自己的科尔达电影公司(Corda-Film Company);然后在柏林拍了六部电影,其中的最后一部《现代杜巴里》(Eine Dubarry von heute/A Modern Dubarry;1926)为他赢得了一份美国合同,是跟第一国家公司签订的。科尔达厌恶好莱坞——"它就像西伯利亚"。而他在那里制作的十部电影中,只有一部值得一提,那就是《特洛伊的海伦秘史》(The Private Life of Helen of Troy;1927),由玛丽亚·科尔达扮演海伦。这是一部揭露历史的讽刺剧,其中加入了后来装点其首部主要热门影片的性暗示。

在跟第一国家公司发生龃龉后,科尔达发现自己被列入了黑名单,于是退回到巴黎,执导了马塞尔·帕尼奥尔(Marcel Pagnol)的"马赛三部曲"中的第一部(也是最好的一部)《马里乌斯》(Marius;1931)。该片获得的商业成功导致派拉蒙邀请他担任其英国子公司的主管,但在拍了一部反响很差的影片之后,他们就终止了合同。科尔达决心放手赌一把(这也是他的最后一搏),建立了自己的片厂伦敦电影公司(London Films),吸纳了他的几位匈牙利同行——包括他的两个兄弟佐尔坦(Zoltan)和文森特(Vincent)以及剧作家拉赫斯·比罗(Lajos Biró),这是他在布达佩斯结识的朋友。

这次赌博获得了回报,《亨利八世秘史》(The Private Life of Henry VIII;1933)其实是《特洛伊的海伦》格式的英国翻版,但拍得巧妙精美,成为一部惊人的国际热门影片。凭借这部电影,科尔达筹集资金,开始在德纳姆(Denham)筹建英国最大的制片厂,其宏大的规模很适合他作

为制片人和经理的职业。从那以后,他自己只导演了另外六部影片,其中最好的是《伦勃朗》(*Rembrandt*;1936),这是一部温和、动人的作品,查尔斯·劳顿(Charles Laughton)扮演的伦勃朗是这位演员表现得最微妙的角色。

凭借自己的国际化风格、恢宏的场面和令人难以抗拒的匈牙利魅力,科尔达如狂风骤雨般占领了英国电影业。他生活奢侈,出手阔绰,而且负债累累,于是宣布拍摄一系列野心勃勃的电影,并引进了一些身价不菲的外国人才,如雷内·克莱尔、雅克·费代尔(Jacques Feyder)、乔治·佩里纳尔(George Périnal),帮助他实现那些野心勃勃的计划。他委托H·G·威尔斯、温斯顿·丘吉尔这样的名人为他撰写剧本,并推动了一些英国最著名的演员的银幕职业向前发展,他们中包括劳顿、奥利弗、多纳特、莱斯利·霍华德(Leslie Howard)、维维安·雷(Vivien Leigh)以及他的第二任妻子默尔·奥伯伦。

科尔达最优秀的作品,如威尔斯的未来主义寓言《未来网络世界》(*Things to Come*;1935)、"帝国三部曲"《骷髅海岸》(*Sanders of the River*;1935)、《金鼓雷鸣》(*The Drum*;1938)和《关键时刻》(*The Four Feathers*;1939),游侠剑客片《英伦战火》(*Fire over England*;1936),以及《巴格达大盗》(*The Thief of Bagdad*;1940),拥有天马行空的幻想,都在构思方面充满活力、热情洋溢,但往往因为笨拙的剧本而令人失望。当这样的混合体未能发挥作用时,结果就是浮艳而乏味、没有根基的电影,例如费代尔那部精巧的作品《无甲骑士》(*Knight without Armour*;1937)就是这样,它描写了黛德丽扮演的角色在布尔什维克中的遭遇。

由于资金不足,过度扩张,科尔达的电影帝国在1938年分崩离析,而他的后盾保诚保险公司(Prudential Assurance Company)则接管了德纳姆的片厂。但这并不能阻止科尔达,他凭借《空中雄狮》(*The Lion Has Wings*;1939)那种鲁莽的蔑视,投入到战事中,并转战好莱坞,拍了《汉密尔顿夫人》(*That Hamilton Woman*;1941),一部最脆弱的古装片伪装下的反纳粹宣传片。(这部电影,以及他为英国政府所做的一些秘密工作,

让他获得了一个爵位)。1943年,科尔达回到英国,跟米高梅建立起短暂的合作——这对他来说过于昂贵了——然后他又重建了伦敦电影公司。

战后,科尔达虽然声誉有所减损,但仍然是个引人注目的人物。华丽的古装片已经过时——《安娜·卡列尼娜》(Anna Karenina; 1947)和《英俊王子查理》(Bonnie Prince Charlie; 1948)都一败涂地——但《黑狱亡魂》(The Third Man; 1949)那种忧郁的浪漫主义让他获得《亨利八世》以来的最大成功。1954年,他遭遇了自己职业生涯中最可怕的经济崩溃,但甚至连这也无法阻止他的野心。他又找到另一个心甘情愿的后盾,开始在宽银幕和特艺彩色电影上大肆挥霍,于1955年拍摄了奥利弗的《理查三世》(Richard III)和《尼罗河上的风暴》(Storm over the Nile),其中后一部电影翻拍自《关键时刻》(The Four Feathers)。到科尔达去世时,他仍然在计划制作新产品。

亚历山大·科尔达是一位气势恢宏的大师,他的重要地位与其说来自他作为导演或制片人而拍摄的任何作品,不如说来自他代表的那种华而不实、神气十足、势不可挡的制作风格。这是英国电影业难以效颦的动作。然而,他大胆创新、充满热情的幻想,以及他生动活泼的个性,都丰富了他接触的所有人的生活。单凭这一点,他就有资格被列为电影业最伟大的制片人之一。

——菲利普·肯普

特 别 人 物 介 绍

Jean Renoir
让·雷诺阿
(1894—1979)

让·雷诺阿在"美好年代"(belle époque)出生于巴黎蒙马特(Mont-

martre),他的父亲奥古斯特·雷诺阿(Auguste Renoir)在其印象主义绘画中生动地表现了那个时期。第一次世界大战期间,雷诺阿腿部受伤,导致他终生跛脚。干过一段时间陶艺家的工作后,他于1924年转向电影制作。他的电影分为三个时期:1924年到1939年的法国时期,1941年到1950年的美国时期,以及1951年到1969年的重返欧洲时期。

《水姑娘》(La Fille de l'eau;1924)、《娜娜》(Nana;1926)和《卖火柴的小女孩》(The Little Match Girl;1928)全都由雷诺阿的妻子凯瑟琳·赫斯林(Catherine Hessling)主演,表现出法国和德国先锋派电影的影响。《娜娜》是在巴黎和柏林拍摄的一部雄心勃勃的片厂产品,当时雷诺阿在斯特罗海姆和德国表现主义的影响下,改变了对电影现实主义的看法,因此要求赫斯林转向反自然主义的风格化表演,这与她习惯的风格恰恰相反。娜娜的力量就在于她适当地运用了自己的矫揉造作,这在影片中强调了恋物癖和施虐—受虐狂倾向。对安德烈·巴赞(1974)而言,赫斯林"以一种令人不安的方式",将"呆板与活泼、幻想与肉欲"结合起来,"结果就产生了一种表现女性特质的怪异、惊人方式"。

雷诺阿在20世纪30年代的电影——从《母狗》(La Chienne;1931)到《游戏规则》(La Règle du jeu/ Rules of the Game;1939)——为他赢得了"诗意现实主义"大师和战前最有法国特色的电影制作人的声誉。它们在电影中最清楚地表现了处于那段动荡不安的岁月里的法国社会——尽管许多现在被视为经典的影片在刚刚上映时人们还无法理解。对于法国阶级结构的不公平,它们表现出强烈的社会和政治敏感性,也对工人阶级表现出同情。雷诺阿试图颠覆表面自然的经典匀称结构,这种努力构成了上述影片的特色。为了达到这个目标,他不知疲倦地工作,调整演员的表演,为他们的表情创造出显然不费力气的技术框架。

《母狗》(1931)中凄凉的悲观主义,《十字路口的夜晚》(La Nuit du carrefour;1932,由雷诺阿的兄弟皮埃尔[Pierre]主演)中怪异的催眠术,以及《跳河的人》(Boudu Saved from Drowning;1932)里对资产阶级传统

的反常逃离,都部分地回应了20世纪30年代初的经济和社会低迷。在《母狗》中,每个重要人物都为了个人利益而欺骗别人,一个杀人凶手逍遥法外,而另一个在阶级上处于不利地位的人成了他的替罪羊。这些黑暗的电影表现出雷诺阿对"诗意"现实主义固有的含混性的完美把握,他后来也因此而闻名。《托尼》(Toni;1934)是在马塞尔·帕尼奥尔的支持下,在马赛附近的外景地拍摄的,这部悲剧产生于意大利移民工人的贫穷和绝望,是意大利新现实主义的先驱。

《朗热先生的罪行》(The Crime of M. Lange;1935)以一家出版公司为背景——这里出版有关牛仔"亚利桑那"吉姆的图画书——是雷诺阿跟雅克·普雷韦和"十月小组"(Groupe Octobre)联合制作的,也是他的第一部随着人民阵线的兴起而传达出乌托邦式乐观主义的影片。在同样的精神指引下,雷诺阿为共产党的竞选运动导演了《生活属于我们》(La Vie est à nous;1936),以及《底层》(The Lower Depths;1936)。统一的主题渗透了雷诺阿的人民阵线电影:阶级纽带超越了民族主义,法国的统一必须通过工人阶级的统一来实现。

这种观点在不太乐观的《大幻影》(1937)中表达出来,在这部表现"一战"的反战电影中,两个囚犯的成功逃脱必须根据电影纪念的人员损失来衡量。正是这部电影,最终为雷诺阿带来了不相称的国际认可。

《衣冠禽兽》(La Bête humaine;1938)以其不可救药的悲观主义,标志着充满希望的气氛终结,并跟卡尔内和迪维维耶的最佳电影一起,传达出压倒这个国家的失败感。《游戏规则》(1939)是雷诺阿的代表作,在法国与德国休战前夕发行,跟他在20世纪30年代的其他作品不同,该片把法国塑造成一个阶级团结、轻浮、呆板的社会。法国社会的这种形象,以及该片复杂精美的结构以及有同情心和没有同情心的传统人物的缺乏,让批评家感到迷惑,也在公众中激起了敌意。雷诺阿再没能从该片引起的反应中恢复过来——他在里面投入了那么多心血,包括扮演了其中的一位核心人物。

1940年,雷诺阿在完成一个意大利项目(《托斯卡》[La Tosca])时被

召回法国,并很快获得一份出境签证,使他能够在好莱坞导演一部电影。在他40年代侨居美国这个时期,他只拍摄了五部故事片,外加一部为战时情报局拍的电影——《向法国致敬》(Salute to France),该片的剪辑方式让他无法接受。尽管《沼泽地》(Swamp Water;1941,又译为"大泽之水")赚了钱,但雷诺阿作出关键决定的权力却被他的制片人达里尔·F·柴纳克取代。来到好莱坞后,雷诺阿再也无法在一个他能理解的体系中身兼编剧和导演的职责,也无法产生有效的影响。他在美国拍的电影没有一部像他30年代的影片那样在概念和技术上完全地融为一个整体。考虑到雷诺阿多么依赖跟演员的合作,花大量时间获得他想达到的效果,这种差异倒也不足为奇。尽管《南方人》(The Southener;1945)最接近雷诺阿的目标,但他的美国电影没有通过流行的表情和音乐表现出他对普通人充满自信的理解,也再没能通过对细节的微妙观察传达出不同的观点。结果,雷诺阿1940年之后的影片,包括战后在欧洲拍的电影,似乎都相当冷漠和抽象。正是因为这些特点,他受到安德烈·巴赞和《电影手册》年轻编辑们的喜爱。

　　拍摄《大河》(The River/Le Fleuve;1950)时,雷诺阿发现了印度的魅力,这使他对大自然产生新的认同,并架起一座引导他重返欧洲的桥梁。随后,他在意大利导演了《金车换玉人》(The Golden Coach;又译为"黄金马车")一片,由安娜·玛格纳妮(Anna Magnani)主演,这是对戏剧与生活的对话的赞颂。《法国康康舞》(French Cancan;1954)带他回到巴黎,不过他仍保留了位于加利福尼亚的永久居所。《法国康康舞》讲述了红磨坊和艺术高于生活的故事,以其对色彩的使用而闻名。雷诺阿随后拍的电影都涉及更早的绘画或电影时期,但却没有表现出感伤,同时他也尝试进入电视和未来领域。除了自己的回忆录、长篇和短篇小说以及戏剧,雷诺阿也出版了一本他父亲的重要传记。

<div style="text-align:right">——珍妮特·伯斯卓(Janet Bergstrom)</div>

特别人物介绍

Paul Robeson
保罗·罗伯逊

(1898—1977)

演员、歌手、演说家、民权和工运活动家保罗·罗伯逊在知性与运动方面皆有天赋，是一位令人鼓舞的演说家和迷人的演员。他在大众艺术、高雅文化和政治的结合点上享有特殊的地位。他在职业上遭遇的困难证明了政治行动主义对大众艺术构成的障碍。

罗伯逊出生于新泽西州普林斯顿，他的父亲是一名逃亡奴隶，后成为牧师。保罗在罗格斯大学（Rutgers University）求学期间，在学术和体育方面都获得很多荣誉，后来又毕业于哥伦比亚法学院。尽管他通过了律师资格考试，但他从未当过执业律师，而是开始了一种冒险的政治化艺术职业。罗伯逊的舞台戏剧活动囊括了从严肃的现代和古代戏剧到音乐戏剧等众多门类，不管他扮演什么角色，观众都会将他的名字铭记在心。他与朋友尤金·奥尼尔（Eugene O'Neill）的戏剧联系起来，出演了多个版本的《上帝的儿女都有翅膀》（All God's Chillun Got Wings）。他还给《奥赛罗》（Othello）中的奥赛罗一角中打上自己的烙印，该剧最早于 1930 年在伦敦上演，由佩吉·阿什克罗夫特（Peggy Ashcroft）扮演苔丝迪蒙娜（Desdemona），从 1942 年到 1944 年，他又跟尤塔·哈根（Uta Hagen）和若泽·费勒（José Ferrer）到处巡演。罗伯逊在杰罗姆·克恩的音乐剧《演艺船》（Show Boat）——在美国和伦敦都曾上演——中的表演巩固了他的知名度。

相比之下，罗伯逊的银幕演出断断续续，令人失望。尽管他在英国和美国都演过电影，但从未与任何片厂签订长期合同。虽然他在奥斯卡·麦考斯（Oscar Micheaux）的《灵与肉》（Body and Soul；1924）和肯尼

思·麦克弗森(Kenneth McPherson)的实验电影《偷情边境》(*Borderline*；1930)中都有不俗的表演,可是罗伯逊却为他只能对非常有限地控制自己出演的影片而灰心丧气。他对佐尔坦·科尔达(Zoltan Korda)的《骷髅海岸》(1935)非常不满,曾经徒劳地试图买下该片的版权和所有拷贝以阻止其发行。他谴责《曼哈顿的故事》(*Tales of Manhattan*；1942)对黑人的描述,这使得该片成为他的最后一部电影。

正是他20世纪30年代在伦敦演戏、唱歌和学习非洲语言时,罗伯逊逐渐对非洲文化和政治以及共产主义和社会主义产生了浓厚的兴趣。1934年,在谢尔盖·爱森斯坦的要求下,他首次前往苏联——后来又多次前往。爱森斯坦计划拍摄罗伯逊主演的电影,但从未实现。此后,罗伯逊的音乐会就渗透了他的政见:他发展出一种雄辩又直率的演说风格,并经常为自己支持的事业登台演出。

"二战"后,罗伯逊对美国种族和阶级压迫的批评使他跟当时的反共妄想狂发生了冲突。1949年,罗伯逊在巴黎和会(Paris Peace Conference)上的发言受到美联社(Associated Press)的错误引用,让他看起来具有反美和亲苏倾向,此后,这种冲突就达到了顶点。许多美国黑人不再对作为政治演说家的罗伯逊抱有幻想,并中断了与他的联系。他在纽约皮克斯基尔(Peekskill)举行的一次音乐会被反共及种族主义暴徒暴力打断。这次骚乱应当归咎于共产主义煽动者,而罗伯逊却受到指责和污蔑。

皮克斯基尔骚乱后不久,罗伯逊和妻子的护照都被美国国务院吊销。他被联邦调查局(FBI)视为左翼政治运动"关键人物",夫妻俩受到了二十年几乎不间断的监视。1958年,罗伯逊终于重新获得自己的护照,又可再次出国游历了,但在整个20世纪60年代和70年代,他一直健康状况不佳,并患有严重的抑郁症,直到1977年去世,他都过着隐居生活。

罗伯逊的银幕演出记录了他低沉的嗓音和复杂的个人魅力,正是后者使他的音乐和戏剧职业成为可能,并确保了他作为民权和左翼演说家的地位。他的艺术职业又使他的政治宣传成为可能,但那些政治活动也缩短了他的演艺生涯,证明了美国文化行业受到的政治限制。

——爱德华·R·奥尼尔

民族电影

法国大众电影

吉内特·万瑟多

就跟好莱坞一样,1930年到1960年是法国电影的经典时代,这个时期拥有明确的类型和工业结构,而且电影是主要的大众娱乐形式。在这些年里,法国生产出许多伟大的经典之作,如《百万法郎》(*Le Million*;1931)、《大幻影》(1937)、《天堂的孩子们》(*Les Enfants du paradis*;1943—1945)、《金盔》(*Casque d'or*;1951)和《我的舅舅》(*Mon oncle*;1958)。同时,这也是电影业反复出现危机、爆发严重政治动荡和第二次世界大战的时期。如果说这个时代向音响革命敞开了大门,预示着新式电影语言的出现,并使得这种媒体越来越受欢迎,那么它的结束就显得更加模糊不清了:20世纪50年代末既目睹了新浪潮(New Wave)令人振奋的出世,也见证了电影院上座率的开始下滑。

从声音的出现到人民阵线

声音的出现让法国电影业大吃一惊。尽管20世纪20年代的法国电影在艺术上丰富多彩,但好莱坞仍占据了主导地位,到1926年,法国电影的产量下降到每年五十五部。此外,尽管法国科学家早在1900年就发明了若干音响系统,但没有一个获得专利,因此法国不得不进口美

国和德国的技术。第一批法国有声电影,如《尼罗河水》(L'Eau du Nil/ The Water of the Nile)、《珍珠项链》(Le Collier de la Reine/ The Queen's Necklace; 1929)都不过是加上音轨的无声电影。让法国电影受到世界瞩目的是雷内·克莱尔的《巴黎屋檐下》(Sous les toits de Paris/ Under the Roofs of Paris; 1930),这是为德国托比斯(Tobis)公司位于埃皮奈(Épinay)的片厂拍的。这部民粹主义电影讲述了一位街头歌手(阿伯特·普雷若[Albert Préjean]扮演)的故事,最初在法国遭遇了惨败,但在国际上却获得巨大成功。它不仅富于想象力地使用了声音和音乐,而且使得对老巴黎及其"小人物"——他们随后成为许多法国电影的特征——的怀旧幻想流行起来。

法国电影制作人很快适应了"说话片",20世纪30年代初见证了法国故事片数量的迅速上升,1931年激增至一百五十七部,最终在每年一百三十部左右稳定下来,除了40年代,这个数字一直保持至今。除了两家纵向联合大片厂高蒙法国奥博特公司(Gaumont-Franco-Film-Aubert; 简称GFFA)和百代—纳顿公司(Pathé-Natan)——它们都是在20年代末建立的——电影的生产主要由无数在经济上摇摇欲坠的独立制片人掌握。就像整个法国社会一样,电影界的流言和破产司空见惯,并因经济衰退而加剧。到1934年,GFFA和百代-纳顿实际上都破产了。尽管业内人士反复要求,但政府试图维持法国电影业秩序的努力徒劳无益。法国电影界也为好莱坞的竞争而忧心忡忡,整个30年代,每上映一部法国电影,就有两三部美国电影上映,而且电影的发行也主要控制在美国人手里。不过,除了少数例外,这十年中在票房上最成功的影片都是法国产的。

巴黎周围(埃皮奈、布洛涅-比扬古[Boulogne-Billancourt]、茹安维尔)和法国南部(马赛、尼斯)的片厂虽然最初十分弱小,但后来在设备和专门技术方面都得到加强。电影业的繁荣昌盛具有世界主义色彩,但在政治方面严重分化、反闪族主义逐渐变得甚嚣尘上的时代,偶尔也会受到右翼的仇外攻击。然而,法国在其他方面很受欢迎:在20世纪20年

代强大的俄国移民社区之外,又增加了德国和中欧移民。从 1929 年到 1932 年,许多电影制作人开始生产多语言版影片,这是配音和字幕出现前采用的办法,尤以派拉蒙位于茹安维尔的片厂——绰号"塞纳河上的巴别塔"——为甚。许多移民为法国电影作出了持久的贡献,他们包括俄国人拉扎尔·梅尔松(Lazare Meerson)和在布景设计方面占据了支配地位的匈牙利人亚历山大·特劳纳(Alexandre Trauner),他为克莱尔、卡尔内和其他人的影片创造了著名的巴黎装潢。法国的明星级电影摄影师如朱尔·克吕格尔和克劳德·雷诺阿(Claude Renoir)从在乌发公司受过训练的屈特·库兰特和欧根·许夫坦那里学到很多东西,他们一起确立了诗意现实主义(Poetic Realism)的外观。诸如比利·怀尔德、弗里茨·朗、阿纳托尔·利特瓦克、马克斯·奥菲尔斯和罗伯特·西奥德马克这样的导演都在前往好莱坞的途中在巴黎拍过电影,有些导演,如奥菲尔斯、西奥德马克和屈特·伯恩哈特(Kurt Bernhardt),制作了大量法国影片,直到战争爆发。奥菲尔斯在 50 年代回到巴黎并最终获得了法国国籍。

声音的到来让了先锋派走向终结,但一些默片导演如克莱尔、让·雷诺阿、雅克·费代尔、玛丽·爱泼斯坦(Marie Epstein)和让·伯努瓦特-利维(Jean Benoît-Lévy)、朱利恩·迪维维耶、让·格雷米永、阿贝尔·冈斯和马塞尔·莱比耶都顺利过渡到有声片时代,并成为 20 世纪 30 年代及之后的杰出导演。一些初出茅庐者也加入了他们的行列,例如卡尔内(费代尔的助手)和西班牙移民让·维果(Jean Vigo),后者在 1931 年悲惨地死去,留下两部优秀的故事片《操行零分》(*Zéro de conduite/ Nought for Behavior*;1933)和《大西洋》(*L'Atalante*;1934)。声音带来的最重要的变化之一是出现了一系列新明星,许多来自舞台剧和综艺,其中最著名的有雷米·哈里·博尔(Harry Baur)、让·迦本、阿列蒂、费南代尔、朱尔·贝里(Jules Berry)、路易·茹韦(Louis Jouvet)、米歇尔·西蒙(Michel Simon)、弗朗索瓦丝·罗赛(Françoise Rosay)等等。他们受到许多性格演员的支持,如卡雷特、萨蒂南·法布雷(Saturnin Fabre)、

鲍林·卡尔东(Pauline Carton)、罗贝尔·勒维甘(Robert le Vigan)和伯纳德·布里耶(Bernard Blier),他们令人熟悉的面孔和特殊习惯获得了大众的忠诚,就像大明星一样,他们成为经典法国电影长期受人喜爱的特点。

音响的新奇性推动了20世纪30年代初最流行的两种类型的发展:歌舞片和舞台剧电影(filmed theatre)。除了克莱尔的《百万法郎》、《自由万岁》(À nous la liberté)和《7月14日》(Quatorze juillet/ 14 July; 1932)——在这部影片中,他改变了类型传统以适应自己独特的导演风格——歌舞片很容易变成"直接"拍摄的轻歌剧。其中有一部分是最奢华的影片,如《天堂之路》(Le Chemin du paradise/ The Road to Paradise; 1930)是在德国拍摄的双版本德国电影,推出了亨利·加拉(Henri Garat)和莉莲·哈维(Lilian Harvey)这样的明星。凭借《百万法郎》和《7月14日》,安娜贝拉成了顶级的法国女影星。但另一种不太知名的歌舞片类型则在法国引起强烈轰动:这种电影故事简单、拍摄成本低廉,以综艺滑稽剧歌手为核心,尤其是乔治·米尔顿(Georges Milton)、"巴赫"和费南代尔。这种类型有个非常特异的分支,即戎装轻歌舞剧(military vaudeville/comique troupier),在影评界备受诟病,但却深受观众喜爱。费南代尔主演了此类影片中最热门的一部《伊格纳修斯》(Ignace; 1937)。其他许多综艺表演者,如约瑟芬·贝克(Josephine Baker)、莫里斯·雪佛莱和米丝廷盖特都演过电影,尽管不是那么频繁;30年代稍后出现的一代新歌手和音乐家也是同样,如蒂诺·罗西(Tino Rossi)、夏尔·特雷内(Charles Trenet)和雷·旺图拉(Ray Ventura)乐队。这是"周六夜场电影"(cinema du sam'di soir)放映的典型影片,当时人们经常到当地简陋的影剧院或大城市市中心的电影宫(如巴黎的高蒙电影宫或雷克斯电影宫)去看。这些平民观众也喜欢直接根据戏剧改编的舞台剧电影——它同样让影评家不以为然。然而,(直接或间接)以讽刺的通俗喜剧为基础的舞台剧电影却是那个时期饶有趣味的见证,它也让贝里或雷米这样的大牌明星有机会炫耀他们派头十足的风格,让剧作家有机会锤炼他们那

些风趣的话。面对好莱坞的"威胁",他们对玩弄法语字眼的乐趣——也被观众分享——对独特的法国电影作出了重要贡献。这也预示着编剧在法国电影中将具有独特的地位。马塞尔·阿沙尔(Marcel Achard)这样的剧作家、雅克·普雷韦这样的诗人都为电影撰写剧本,更有新一代的编剧随着亨利·耶安松(Henri Jeanson)和夏尔·斯帕克(Charles Spaak)而出现。制作舞台剧电影的导演很多,例如伊夫·米兰德(Yves Mirande)和路易·韦纳伊(Louis Verneuil),但它最重要的两位明星无疑是马塞尔·帕尼奥尔(Marcel Pagnol)和萨哈·吉特里(Sacha Guitry),他们都将自己的戏剧拍成电影,起初靠技术的帮助。帕尼奥尔赞美他的南方文化,例如在三部曲《马里乌斯》(1931)、《芬妮》(Fanny;1932)和《凯撒》(César;1936)中——它们为雷米提供了一个终生扮演的角色,奥莱恩·德马兹(Orane Demazis)和皮埃尔·费雷纳(Pierre Fresnay)也是其中的主演——以及《面包师的妻子》(La Femme du boulanger/ The Bakers Wife;1938)。吉特里总是自己担任主演,展现了他彬彬有礼又滔滔不绝的巴黎人个性,例如在1936年的《让我们梦想》(Faisons un rêve/ Let's Dream)和《骗子的故事》(Le Roman d'un tricheur/ The Tale of a Trickster)等珍品中。

但是,如果说在法国票房中占主导地位的是轻松的喜剧类型,那么,在法国电影中还有一股更阴暗的现实主义情节剧潮流。一些19世纪的情节剧被(再)改编成电影,如雷蒙德·伯纳德(Raymond Bernard)的《悲惨世界》(Les Misérables/ The Wretched;1933)和莫里斯·图纳尔的《两个孤女》(Les Deux Orphelines/ The Two Little Orphan Girls;1932),但也出现了新的情节剧类型:一种是军事或海军情节剧,如《马其诺号上的双重罪恶》(Double Crime sur la ligne Maginot/ Double Crime on the Maginot Line;1937)、《入海口》(La Porte du large/ Gateway to the Sea;1936);一种是上流社会情节剧,如马塞尔·莱比耶的《幸福》(Le Bonheur/ Happiness;1935)和阿贝尔·冈斯的《失乐园》(Paradis perdu/ Paradise Lost;1939);还有一种是斯拉夫情节剧,是以幻想中的东欧为背景的精美古装片——如《魂

断梅耶林》(*Mayerling*；1936)和《卡迪亚》(*Katia*；1938)——它们主要归功于俄国移民。这些情节剧的浪漫明星包括达尼尔·达黎欧(Danielle Darrieux)、夏尔·布瓦耶(Charles Boyer)、皮埃尔·里夏尔-维尔姆(Pierre Richard-Willm)、皮埃尔·弗雷纳和皮埃尔·布朗沙尔(Pierre Blanchar)。不过，从国际上说，20世纪30年代尤其跟更真实的诗意现实主义联系起来。诗意现实主义电影以现实主义文学或原创剧本为基础，往往以工人阶级环境为背景，突出了悲剧故事和夜间场景，其对比鲜明的阴暗视觉风格预示着美国黑色电影的出现。这个时代有许多独具特色的大导演都选择了这种风格：皮埃尔·舍纳尔(Pierre Chenal)拍了《无名街》(*La Rue sans nom/ The Nameless Street*；1933)和《最后的拐角》(*Le Dernier Tournant/ The Last Turning*；1939)，朱利恩·迪维维耶拍了《天涯海角》(1935)和《默克爷爷》(1936)，让·格雷米永拍了《相濡以沫》(1937)和《惊涛骇浪》(*Remorques/ Trailers*；1939—1940)，让·雷诺阿拍了《衣冠禽兽》(1938)，阿伯特·瓦朗坦(Albert Valentin)拍了《舞女》(*L'Entraîneuse/ The Dance Hostess*；1938)。卡尔内和普雷韦从1936年的《珍妮》(*Jenny*)开始这种类型的制作，他们的《雾港》(1938)和《天色破晓》(1939)是这种传统的最佳代表。尽管诗意现实主义创造出"神话般的"女性人物，如米谢勒·摩根(Michèle Morgan)在《雾港》和《舞女》里扮演的人物，但诗意现实主义是属于男主角的戏，通常以让·迦本为代表。

据说诗意现实主义电影中那个注定了充满不幸的世界反映的是"一战"刚结束那些年的绝望气氛。这种说法有点道理。不过，卡尔内就像当时的许多有政治意识的导演一样，早就支持更有希望的人民阵线意识形态了，这个以左派为中心的联盟从1936年到1938年当权，促成了知识分子和艺术家(包括电影制作人)的精诚团结。在他们中间，最杰出的是让·雷诺阿——他无疑也是整个20世纪30年代突出的艺术人物。他的民粹主义喜剧《朗热先生的罪行》(1935)以及他最直接地表现出忠诚的《生活属于我们》(1936)全都关涉这个短暂时期特有的充满希望的

气氛和阶级团结。雷诺阿的另一个成就是将超群的技巧——它既总结也超越了当时的电影艺术实践(如深焦拍摄和使用长镜头)——跟受人欢迎的明星和主题结合起来,例如在《母狗》(1931)、《乡村一日》(1936,是献给他的父亲、画家奥古斯特·雷诺阿的)、《大幻影》(1937)或《衣冠禽兽》(1938)中。他在30年代的最后一部电影《游戏规则》(1939,表现了腐朽的贵族社会的崩溃,被视为有史以来最杰出的影片之一)遭到惨败,但事后看来却颇有预兆性。该片结束了一个拥有丰硕艺术成果和重要流行影片的时代。电影文化欣欣向荣,1936年,亨利·朗格卢瓦(Henri Langlois)、乔治·弗朗叙和让·米特里(Jean Mitry)建立了法国电影资料馆(Cinémathèque Française)。诸如《为你们》(*Pour vous*)和《电影世界》(*Cinémonde*)之类的大众杂志每周有数百万人阅读,而左翼(乔治·萨杜尔[Georges Sadoul])和右翼(莫里斯·巴代什[Maurice Bardèche]和罗贝尔·布拉斯拉奇[Robert Brasillach])历史学家都已经开始撰写学术性的电影史了。人民阵线时期提出了令人兴奋的未来计划——关于重组整个电影业,关于在戛纳设立一个国际电影节,等等。但战争让这一切戛然而止。

占领期与解放

马歇尔·贝当(Marshal Pétain)的有条件投降、德国对法国的占领以及法国被分为"自由"区(南部)和被占领区,全都对法国电影产生了深远影响。有些电影制作人和演员如雷诺阿、迪维维耶、迦本、摩根移民到了美国,而其他人,如亚历山大·特劳纳和作曲家约瑟夫·科斯马(Joseph Kosma)因为反犹法规而不得不躲藏起来(有些遭受了更多痛苦:例如哈里·博尔在1943年受到盖世太保严刑拷打),但大多数都留在了法国,并在新政权统治下相对顺利地继续工作。贝当的维希政府努力限制德国对电影业的控制,在巴黎成立了一个新的管理机构——电影业组织委员会(the Committee for the Organization of the Cinematographic Indus-

tries; COIC)。COIC 推出一系列新规定,将对法国电影产生深远意义,直至今日:它为电影业确立更健全的经济框架,控制票房,推进电影短片生产,并建立了一家新的电影学校——高等电影研究学院(IDHEC)。许多经典之作是在自由区拍摄的,如 1943 年拍的三部影片《永恒的回归》(L'Éternel Retour/ The Eternal Return)、《夏日时光》(Lumière d'été/ Summer Light)和《夜间访客》(Les Visiteurs du soir/ The Evening Visitors),但资金的缺乏使得这里的影片产量减少,而当时的大部分电影都来自巴黎。德国人在那里建立起自己的制片厂大陆电影公司(Continental Films),由德国提供资金,法国提供人员,"二战"期间法国生产了二百二十部故事片,其中该公司就生产了三十部。尽管物质匮乏,法国电影仍一片繁荣。它们受到德国和维希的审查机构的审核,迫使许多导演回避了当代的或"难度大的"主题,但另一方面也使得所谓的宣传片在当时的法国电影中十分罕见。英国和美国电影都受到查禁,留下法国电影独霸银幕(除了少数意大利和德国影片)。电影院是温暖而又相对安全的地方,电影也是受人欢迎的娱乐,这个时期法国电影院的上座率之高,前所未有。

在那些怪异的年份里,法国生产的影片中占主导地位的是所谓的"逃避主义"电影:美国式的喜剧如《可敬的凯瑟琳》(L'Honorable Catherine; 1943)、惊悚片如 1942 年的《最后的王牌》(Dernier atout/ Final Trump)和《凶手住在 21 号》(L'Assassin habite ... au 21/ The Murderer Lives at N. 21)、蒂诺·罗西、夏尔·特雷内或伊迪丝·比阿夫(Edith Piaf)的歌舞片,古装片如《彭卡哈尔殖民帝国》(Pontcarral colonel d' Empire;1942)、《朗热公爵夫人》(La Duchesse de Langeais;1941)和《天堂的孩子们》(1943—1945)。战时电影中有三分之一都是由文学作品改编的,并且这个时期还目睹了法国电影中罕见的"奇幻片"潮流,生产出《奇幻之夜》(La Nuit fantastique/ The Fantastic Night;1941)、《永恒的回归》(根据让·科克托的剧本拍摄)和《夜间访客》等影片。尽管有人提出,这些影片中有一部分,如《彭卡哈尔殖民帝国》,包含了对德国人和贝当政权隐晦的

间接批评,但总体而言,它们都被当作娱乐片看待,就跟30年代的情形差不多。这种隐晦性或许是大多数"维希电影"的特征:亨利-乔治·克鲁佐(Henri-Georges Clouzot)为大陆公司拍的《乌鸦》(Le Corbeau/ The Raven;1943,弗雷纳和吉内特·勒克莱尔[Ginette Leclerc]主演)是对外省资产阶级的严肃讽刺,被解放阵营批评为反法国和亲纳粹,但同时德国人也发现它令人不快,拒绝在德国发行该片。帕尼奥尔的《挖井人的女儿》(La Fille du puisatier/ The Well-Digger's Daughter;1940)曾被视为支持贝当的"工作、家庭、祖国"意识形态,但片中有关一个被抛弃的单亲母亲的故事又跟帕尼奥尔早期的作品是一致的。这个时期类型发展的一个有趣现象是"女性电影"的兴起,包括阿贝尔·冈斯的《盲眼维纳斯》(La Vénus aveugle/ The Blind Venus;1940)、帕尼奥尔的《挖井人的女儿》、让·施特利[Jean Stelli]的《蓝色面纱》(Le Voile bleu/ The Blue Veil;1942)和让·格雷米永的《天空属于你们》(Le Ciel est à vous/ Heaven Is Yours;1943)。尽管这些影片都可视为对维希意识形态的宣传(赞美了自我牺牲的母性以及爱国主义),但它们全都突出了强势的女性人物,跟战前相比相当新奇(无疑跟数量更多的女性观众有关),并且让维维亚娜·罗曼塞(Viviane Romance)、加比·莫尔莱(Gaby Morlay)和马德莱娜·雷诺(Madeleine Renaud)等明星获得比以前更丰富的角色。那部疯疯癫癫的喜剧《可敬的凯瑟琳》(埃德维热·费耶尔[Edwige Feuillère]主演)、阿伯特·瓦朗坦的超级情节剧《玛丽-马蒂娜》(Marie-Martine;1943,勒妮·圣-西尔[Renée Saint-Cyr]主演)和克劳德·奥唐-拉腊那部尖刻的戏剧《爱情故事》(Douce;1943)全都因其女主角在故事中的核心地位而值得注意。这种现象存在的时间非常短暂,战后电影中的女性人物又倾向于恢复传统模式了。

 法国解放时电影备受瞩目。解放法国电影委员会(Committee for the Liberation of French Cinema)成立,杂志《法国银幕》(L'Écran français)也开始创办。犹太电影工作者回到法国,而作为全面整肃的一部分,吉特里、阿列蒂和雪佛莱都因为与德国人亲善而受到惩罚(克鲁佐因《乌

鸦》而被禁止工作两年),尽管他们都没有成为真正的法西斯分子——就像演员罗贝尔·勒维甘(她为了逃避谴责而离开了法国)以及在1945年被枪杀的编剧罗贝尔·布拉斯拉奇那样。卡尔内-普雷韦的诗意现实主义世界的巅峰之作《天堂的孩子们》在1945年3月9日发行。这是一部获得巨大成功的作品,既广受欢迎,又备受批评,它的两个核心人物巴蒂斯塔(让-路易·巴劳尔饰)和加朗丝(阿列蒂饰)被视为不可摧毁的"法国精神"的化身。

解放后,法国电影最初多半以战争的创伤为主题。这方面的纪录片和故事片都有生产,主要歌颂抵抗运动,如让-保罗·勒沙努瓦有关韦科尔根据地的纪录片。其中最著名的故事片是雷内·克莱芒1946年的《铁路战斗队》(Bataille du rail/ The Battle of the Railways;是一部半纪录片性质的影片,参与演出的包括曾经在抵抗运动中战斗的铁路工人)和《沉默的父亲》(Le Père tranquille/ The Quiet Father;1946,由诺埃尔-诺埃尔[Noël-Noël]主演)。而其他影片,如克里斯蒂安-雅克(Christian-Jaque)的《羊脂球》(Boule de suif;1945)、奥唐-拉腊的《肉体的恶魔》(Le Diable au corps/ Possessed;1946)以及后来克莱芒的《禁忌的游戏》(1951)则以更间接的方式处理这个主题。不过,这个主题很快多多少少变得次要了,直到戴高乐时代之后(除了阿伦·雷乃的《夜与雾》和《广岛之恋》[Hiroshima mon amour;1959]以外),它才成为随后三十年中喜剧爱用的主题。

第四共和国时期

就像政治制度一样,第四共和国的电影也从一个改革计划开始。1946年建立的全国电影艺术中心(The Centre National de la Cinématographie;CNC)扩展了COIC的工作,为法国现代电影奠定了基础,包括一定程度的政府控制、票房税以及帮助"非商业"电影最终确保其生存等原则,为了重建法国电影并使之现代化,也做了大量工作。

在电影文化方面，法国的解放也播下了现代电影的种子，在安德烈·巴赞的支持下，电影爱好者俱乐部运动兴起。巴赞或许是法国最有影响的影评家，他是个天主教徒，在 IDHEC 任教，为给工人阶级带来电影教育的共产主义劳工与文化（Communist Travail et Culture）组织工作，并给许多杂志——包括《法国银幕》和《精神》（*Esprit*）——撰写了深刻的影评。1951 年，巴赞与别人共同创建了《电影手册》，它很快成为弗朗索瓦·特吕弗、雅克·里维特（Jacques Rivette）、埃里克·侯麦和让-吕克·戈达尔等未来的新浪潮导演的论坛（尽管巴赞并非总是赞成他们的观点）。然而，虽然有这些不错的开端，但旧的结构再次得到巩固，法国电影业很快面临诸多问题，尤以美国电影在法国市场上的重新出现为甚。雪上加霜的是，1946 年签订的布卢姆-伯恩斯贸易协议（Blum-Byrnes trade agreement）作为法国所欠美国战时债务解决方案的一部分，给予美国电影很多的进口配额，而美国则以进口法国的奢侈品作为交换。不过，最终法国和美国影片之间的平衡跟战前的水平相差不大，大致也适合法国的生产能力。

20 世纪 50 年代初，法国电影产量实际上回到了每年一百到一百二十部的平均水平上，其中包括合拍的影片，尤其是跟意大利合拍的。从 40 年代末到 50 年代末，法国电影达到最稳定也最受欢迎的时期。法国的观众数量在 1957 年达到顶峰，共有四亿人次，而在其他地方，战争刚结束时的电影观众人数都在减少。直到 60 年代，电视都不是法国电影业的主要对手。法国电影业更好地组织起来，片厂设备更先进，而且能邀请大量技艺娴熟的专业人士，其中很多人从 20 年代和 30 年代就开始在该领域工作了。亚历山大·特劳纳、让·德·奥博纳（Jean d'Eaubonne）、莱昂·巴萨克（Léon Barsacq）、马克斯·杜伊（Max Douy）和乔治·瓦赫维奇（Georges Wakhewitch）建造了许多精美的布景装置，有奥菲尔斯的《轮舞》（1950）中的巴洛克式建筑，或者克莱尔的《大演习》（*Les Grandes Manoeuvres*；1955）中的风格化建筑。电影摄影师如亨利·阿勒康（Henri Alekan）、阿尔芒·蒂拉尔（Armand Thirard）或克里斯蒂

安·马特拉(Chiristian Matras)等供不应求,他们优雅的摄影风格是后来所说的"品质传统"(往往表示轻视)的标志。编剧保持了战前的品位,偏爱妙语如珠的对话,普雷韦虽然写了几个剧本,但这个时代属于耶安松、让·奥朗什(Jean Aurenche)、皮埃尔·博斯特(Pierre Bost)以及米歇尔·奥迪亚尔(Michel Audiard)。其中专门改编文学作品的奥朗什和博斯特尤其跟"品质传统"联系起来。一些战前的导演——克莱尔、迪维维耶、雷诺阿、卡尔内、奥菲尔斯——重新回来工作,那些在战争期间涌现出来的杰出导演也加入他们,尤其是雅克·贝克(如《最后的王牌》[1942]、《红手古比》[Goupi Mainsrouges;1943])、《装饰》[Falbalas;1945])、奥唐-拉腊、克里斯蒂安-雅克、克鲁佐和克莱芒。正是这种电影的陈腐和精湛技巧,以及它的文学来源,在年轻的弗朗索瓦·特吕弗1954年发表于《电影手册》上的那篇《法国电影的某种倾向》("A certain tendency of French cinema")中(特吕弗,1976),遭到猛烈批评。这篇著名的文章对这个时期的电影史撰写方式产生了持久的影响,但它的结论需要重新加以审视。事后回顾起来,法国电影达到其稳定和技巧的巅峰(就像特吕弗崇拜的好莱坞一样),也就是达到其经典风格,是应该受到称赞和探索而非摒弃的事情。

特吕弗也发现这些电影有许多都具有讨厌的阴暗道德气氛。事实上,法国的黑色传统在20世纪40年代和50年代就已相当明显,尽管当时严格意义上的诗意现实主义正在衰落。如果说《天堂的孩子们》是它最终获胜的标志,那么《夜之门》(Les portes de la nuit/ The Gates of Night;1946)则是它终结的标志。卡尔内和普雷韦对巴黎一个平民区的再现——其中德国占领留下的后遗症跟"命运"交织起来——至此已经失败。然而,其他电影却采取了诗意现实主义的阴郁立场并将它扩展,那些同样显得非常阴暗的电影呈现出的人物不仅注定要毁灭,而且过着凄凉甚至往往有些罪恶的生活,尤其是在伊夫·米兰德的电影中,如《安特卫普女人》(Dédée d'Anvers;1948)、《如此美丽的小海滩》(Une si jolie petite plage/ Such a Pretty Little Beach;1949)、《计谋》(Manèges/ Stratagems),

以及亨利-乔治·克鲁佐的影片中，如《犯罪河岸》(*Quai des Orfevres*；1947)、《恐惧的代价》(*Le Salaire de la peur/ The Wages of Fears*；1953)、《恶魔》(*Les Diaboliques/ The Devilish Ones*；1955)、《真相》(*La Vérité/ Truth*；1960)，卡尔内自己那部由西蒙·西涅莱(Simone Signoret)主演的《红杏出墙》(*Thérèse Raquin*；1953)也是此类作品。其他电影则更倾向于从社会学的角度关注法国道德习俗，例如《大家庭》(*Les Grandes Familles/ Grand Families*；1958)，以及改编自乔治·西默农(Georges Simenon)长篇小说的电影如《关于贝贝的真相》(*La Vérité sur Bébé Donge/ The Truth about Bébé Donge*；1951)和《不幸时刻》(1958)。但这种传统也促进了新的法国惊悚片(或侦探片)的兴起。这种类型的复兴也受到了犯罪小说所获成功的启发，如马塞尔·迪阿梅尔(Marcel Duhamel)那些印着"黑色系列"(Série Noire)的出版物，而埃迪·康斯坦丁(Eddie Constantine)流行的讽刺惊悚片如《灰绿夫人》(*La Môme Vert-de-gris*；1953)，更是进一步刺激了它的发展。一些30年代的电影，如雷诺阿的《十字路口的夜晚》(1932)、舍纳尔的《最后的拐角》(*Le Dernier Tournant/ The Last Turning*；1939)以及克鲁佐的《凶手住在21号》和《犯罪河岸》，都预示着这种类型的出现。然而，它严格意义上的"诞生"，当以雅克·贝克1953年那部《金钱不要碰》——大致改编自作家阿伯特·西莫南(Albert Simonin)的黑色系列——以及让-皮埃尔·梅尔维尔(Jean-Pierre Melville)1955年的《赌徒鲍勃》(*Bob le flambeur/ Bob the Gambler*)为标志。这两部影片都确立了这个类型的规则，其中通常表现年老的黑帮及其由男性朋友组成的"家庭"在蒙马特的卡巴莱酒馆里追逐姑娘们，并驾着闪亮的黑色雪铁龙汽车，出没于巴黎那些铺着石子的街道。

然而，如果说黑色传统和惊悚片就像20世纪30年代的情形那样，是法国电影在国外最著名的几个方面，那么，古装片和喜剧则是国内的大众电影的中流砥柱。华丽古装的再现(有的还是新奇的彩色电影)往往以经典文学作品为基础，需要片厂操作和细致的计划，以及众多大明星：热拉尔·菲利普、马蒂娜·卡罗尔(Martine Carol)、米谢勒·摩根和

米舍利娜·普雷勒(Micheline Presle)成为这个类型的主要明星,正如让·迦本和利诺·文图拉(Lino Ventura)是惊悚片的主要明星。古装片非常普及,不仅主流导演拍,而且著名的作者式导演也拍。雷诺阿凭借《法国康康舞》(1954)大获成功,克莱尔拍了《大演习》(1951),奥菲尔斯也拍了《轮舞》和《欢愉》(1951)。古装片的类型传统很灵活,可容纳作者电影的个人主题或风格,如雅克琳娜·奥德里在《奥莉维亚》(Olivia;1950,与埃德维热·费耶尔联袂主演)中对女同性恋关系的深刻表现。雅克·贝克的《金盔》以世纪之交的皮条客和妓女生活的环境为背景,或许因为风格朴素,所以并不是一部广受欢迎的成功之作,但从那以后,西蒙·西涅莱的表演以及影片令人心碎的爱情故事却使它成为一部经典。其他古装片有很多是 50 年代的票房热门,如《郁金香芳芳》(Fanfan la Tulipe;1951)、《夜美人》(Les Belles de nuit/ Night-Time Beauties;1952)、《红与黑》(Le Rouge et le noir/ Scarlet and Black;1954)和《家常琐事》(Pot-bouille/ In Common;1957)(四部影片都由热拉尔·菲利普扮演浪漫男主角,他优雅的英俊外表很适合古装),以及《洗衣女的一生》(Gervaise;1955)、《悲惨世界》(1958)和《娜娜》(1954)。最后一部由当时最红的女星马蒂娜·卡罗尔扮演,她深藏于内心的火热性感也出现在"冒险"古装片如《亲爱的卡罗琳》(Caroline chérie/ Darling Caroline;1950)中,或有关轻浮的巴黎环境与时尚的轻松喜剧如《可爱的生灵》(Adorable créatures/ Adorable Creatures;1952)和《娜塔莉》(Nathalie;1957)中。50 年代中期,卡罗尔作为法国性感女神的地位被碧姬·芭铎取代,后者妖冶的性感与傲慢对文化的影响远大于卡罗尔。绰号"BB"的芭铎在罗杰·瓦迪姆的《上帝创造女人》(Et Dieu créa ... la femme/ And God Created Woman;1956)中一炮走红。但这位年轻的女演员也演过喜剧,如《拔掉雏菊》(En effeuillant la marquerite/ Destroying the Daisy;1956)和《一个巴黎女人》(Une Parisienne/ A Parisian Woman;1957)。不过,在这方面,她和卡罗尔是例外,因为古装片通常是男性占主导地位。50 年代的喜剧明星

包括诺埃尔-诺埃尔、达里·考尔(Darry Cowl)和弗朗西斯·布朗什(Francis Blanche)，这个时代也见证了布尔维尔(Bourvil)的兴起，他是法国最重要的滑稽演员之一，他的"土包子"形象出现在《穿越巴黎》(La Traversée de Paris/ Crossing Paris；1956)和《绿色的母马》(La Jument verte/ The Green Mare；1959)等影片中。费南代尔的职业也在这个时代达到巅峰，就像许多法国滑稽演员一样，他的幽默中也渗透了法国社会结构和语言，因此难以输出。但在国内，他凭借亨利·韦纳伊(Henri Verneuil)的《奶牛与战俘》(La Vache et le prisonnier/ The Cow and the Prisoner；1959)以及法、意合拍的唐·卡米洛(Don Camillo)系列横扫票房。前一部喜剧讲述了一个法国战俘在德国的故事，他徒劳地企图带着一头奶牛逃跑。而唐·卡米洛系列是从1951年开始拍摄的五部影片，由朱利安·迪维维耶导演，在片中，费南代尔扮演一个意大利小村庄的牧师，他跟上帝交谈，并与那位共产主义的市长斗争。

在喜剧方面，费南代尔的影片也输出不力，但雅克·塔蒂却相反，因为他是一位作者式演员，具有早期默片明星如马克斯·林德(Max Linder)和查理·卓别林一样的风格。塔蒂的幽默接近闹剧，在《节日》(Jour de fête；1949)、《于洛先生的假期》(Les Vacances de M. Hulot/ Mr Hulot's Holiday；1953)和《我的舅舅》(1958)中，他利用自己动作不协调的身体制造妙趣横生的效果，并将语言减少到极致，只剩下咕哝和一些莫名其妙的话。但塔蒂的独创性还在于他在电影业的边缘工作，比当时习惯的做法使用了更多外景地拍摄，剧组规模更小，而且显然追求一种个人风格。战后，跟他类似的人物逐渐出现，例如阿涅丝·瓦尔达(Agnés Varda)(作品如《短角情事》[La Pointe courte；1954])、阿伦·雷乃(作品如《广岛之恋》)、罗贝尔·布列松(Robert Bresson)(他在"二战"期间从《罪恶天使》[Les Anges du péché/ The Angels of Sin；1943]和《布劳涅森林的女人们》[Les Dames du Bois de Boulogne/ The Ladies of the Bois de Boulogne；1945]开始，进而拍摄了《乡村牧师日记》[The Diary of a Coun-

try Priest/ Le Journal d'un cure de campagne；1951])、让-皮埃尔·梅尔维尔（作品如《赌徒鲍勃》[1955])和路易·马勒(Louis Malle)(作品如《通往绞刑架的电梯》[Ascenseur pour l'échafaud/ Lift to the Scaffold；1957]、《情人们》[Les Amants/ The Lovers；1958])。这些导演在美学和意识形态方面彼此相去甚远，但却通过对主流电影业的不同反对方式联系起来。他们的独立，他们对个人视野的强调，以及他们相对朴素的电影实践，标志着他们是真正的作者式导演（用特吕弗的话说），为《电影手册》那些热心于导演的年轻影评家提供了反面典型。正是在这个意义上，他们全都可被称为新浪潮真正的先驱（瓦尔达、雷乃和马勒）或典范（布列松、梅尔维尔）。

20世纪50年代后期目睹倒退的第四共和国走向终结，戴高乐将军把法国带入第五共和国的新时代，宣告法国真正走向现代化。跟政治和经济方面这个翻天覆地的变化相应，新浪潮掀起了电影界的一场剧变。该流派成员的风格颇具争议性，呼唤着法国电影的"白板"，紧接着，就把过去二十年的大部分电影当作僵化与刻板之作而加以抛弃，并认为除了雷诺阿等一两个导演之外，法国电影不如好莱坞。这些野心勃勃的年轻人渴望取代"父辈的电影"，就此而言，他们的拒斥倒也合情合理，但从历史的角度看则不然。从1930年到1960年，法国制作了三千多部电影，既有最伟大的作者式导演的杰作，也有一些经久不衰的大众化类型。实际上，这个时期的特征之一就是作者式导演为主流观众而工作。新浪潮为法国电影带来一股清新的空气，创造出一些富于创意、令人难忘的电影。它表明，面对观众的不断减少，作者论电影越来越重要。但新浪潮自己的成就部分来源于其导演反对的电影业、电影文化和电影风格本身的力量。大众化的经典法国电影已经一去不返，但它有很多结构、伟大的艺术家和受人欢迎的演员却仍然活着。

特别人物介绍

Alexandre Trauner
亚历山大·特劳纳
(1906—1993)

亚历山大·特劳纳曾在布达佩斯美术学院(École des Beaux Arts)学习绘画,他1929年来到巴黎,被设计师拉扎尔·梅尔松(Lazare Meerson)雇作助手,在塞纳河上的埃皮奈(Épinay-sur-Seine)片厂工作。他们的合作将一直持续到1936年,他们一共参与制作了十四部影片,包括《自由万岁》(雷内·克莱尔导演,1931)和《英雄的狂欢节》(La Kermesse héroïque;雅克·费代尔导演,1935)。

特劳纳将自己描述为"一名手艺人",从20世纪30年代在法国片厂制中盛极一时的既定的设计传统背景中脱颖而出。1937年,已经成为首席设计师的特劳纳也将延续他当初学艺时的学徒系统,让保罗·贝特朗(Paul Bertrand)担任自己的助手,为《禁忌的游戏》(雷内·克莱芒[René Clément]导演,1952)和《洗衣女的一生》(克莱芒导演,1956)设计布景。特劳纳在20世纪30年代为一系列成为"诗意现实主义"同义词的影片设计布景,因此而保持了自己的声誉。他有资格跟导演马塞尔·卡尔内和编剧雅克·普雷韦一起,被视为《雾港》(1938)、《天色破晓》(1939)和《天堂的孩子们》(1945)等影片的联合作者。

特劳纳把布景设计师的功能描述为"帮助场面调度,以便让观众立刻把握人物的心理"。从1937年到1950年,他跟卡尔内和普雷韦合作拍摄的八部影片都强调了这种功能。从《天色破晓》中弗朗索瓦(让·迦本饰)被幽禁在其郊区公寓的顶楼,到《天堂的孩子们》中梅尼蒙当拥挤的街道,特劳纳的设计将人物与气氛结合起来。正如巴赞在评论《天色破晓》时所说的那样,布景的精细格调几乎赋予它们一种社会纪录片的

感觉,但它们又布置得如此细致,"就像画家对油画的布置"一样。在自然的基础上将装饰加以风格化,它就会具有戏剧化的作用,就像德国表现主义电影中那样。

身为犹太人,特劳纳被迫在战争和法国被占领期间躲藏起来,但正是在这个时期,他创造出一些最精美的作品。《天堂的孩子们》是在尼斯的片厂拍摄的,当时被意大利占领,局势不如德国人或维希统治下那么严酷。在朋友的保护下,特劳纳藏在片厂附近,不仅设计了犯罪大道的壮观布景,而且为这部影片的剧本撰写贡献巨大。

战后,法国片厂逐渐式微,分配给布景设计的预算也日益减少,这使得特劳纳越来越多地跟美国导演合作,尤其是比利·怀尔德,从1958年到1978年,他为怀尔德设计了八部影片的布景。在为《桃色公寓》(*The Apartment*; 1960)设计办公室时,特劳纳全面运用了自己创造错觉的能力,并因此获得一项奥斯卡奖。

20世纪80年代,法国电影重新对片厂拍摄产生了兴趣,不管是贝松那部《地铁》(*Subway*; 1985)中富丽堂皇的别致风格,还是贝特朗·塔维尼耶(Bertrand Tavernier)的《正打歪着》(*Coup de torchon*; 1981)和《午夜旋律》(*'Round Midnight*; 1986)中那种"优质电影"(cinéma de qualité)的古典主义,都可看出特劳纳的设计再次受到喜爱。

——克里斯·达克(Chris Darke)

特 别 人 物 介 绍

Arletty
阿列蒂
(1891—1992)

神采飞扬的阿列蒂曾在马塞尔·卡尔内和雅克·普雷韦那部战时

经典《天堂的孩子们》(Les Enfants du paradis；1945)里扮演浪漫的女主人公加朗丝,当她跟这个角色一样变得举世闻名时,她已经拥有漫长的演艺生涯,是法国电影和戏剧舞台上最受喜爱的演员之一。

阿列蒂出生于巴黎郊区库尔贝瓦(Courbevoie)一个普通家庭,原名莱奥妮·巴蒂亚(Léonie Bathiat)。她在一家工厂工作了一段时间之后,成为一名模特,并于1919年开始在滑稽/色情舞台轻歌舞剧和戏剧中演出(此后她一直把戏剧当作自己的真爱)。作为20世纪20年代红透全巴黎的明星,她的美貌受到凡·东恩这样的画家崇拜,并成为他们的画中人。她有能力将性魅力与目空一切的幽默结合起来,因此吸引了电影制作人的注意。从1929年起,她开始在许多喜剧电影里扮演小角色,也出演了一些著名作品,如雅克·费代尔的《米摩沙公寓》(Pension Mimosas；1934)和让·德·利缪尔(Jean de Limur)的《野丫头》(La Garçonne；1935;根据维克多·玛格丽特[Victor Margueritte]那部具有"诽谤性"的长篇小说改编)。阿列蒂独特的嗓音尖细刺耳,跟她的巴黎工人阶级口音结合起来,不管是唱歌还是对白都很滑稽。卡尔内的《北方旅馆》(Hôtel du Nord；1938)很好地推动了她在法国的电影职业。在该片中,她跟路易·茹韦组成的喜剧搭档完全超过了安娜贝拉和让-皮埃尔·奥蒙(Jean-Pierre Aumont)组成的浪漫主角(必须承认这一点,尤其是因为编剧亨利·耶安松为他们写了最精彩的对白)。她愤怒地大叫:"空气!空气!难道我看起来像空气?"这句话很快成为人们的口头禅,并永久进入法国词汇表。卡尔内和普雷韦的《天色破晓》(1939)给了她一个戏剧性的角色。在该片中,她的超凡魅力比乏味的雅克琳娜·洛朗(Jacqueline Laurent)更配得上让·迦本——尽管洛朗在演员表上占据了头牌位置。虽然阿列蒂拥有丰富的舞台经验和光彩照人的外表,她却总让人想起真正的无产阶级,这个特点很容易将女演员(不同于让·迦本这样的男演员)局限于喜剧。她主演了1939年的两部精彩的喜剧:跟马歇尔·西蒙和费南代尔合作的《盗窃》(Fric-Frac)以及跟西蒙合作的《酗情减刑》

(Circonstances atténuantes)。

对阿列蒂来说,"二战"是一件祸福参半的事情。它通过《夜间访客》(1941)尤其是《天堂的孩子》而让阿列蒂获得国际声誉,但又给她带来了个人不幸。《夜间访客》讲述了一个中世纪的故事,她在里面扮演恶魔的帮凶。拍了这部影片之后,卡尔内和普雷韦又在《天堂的孩子》里重现了19世纪40年代的巴黎大众戏剧。片中的几个男性核心人物——由让-路易·巴劳尔(Jean-Louis Barrault)、皮埃尔·布拉瑟尔(Pierre Brasseur)和马塞尔·埃朗(Marcel Herrand)扮演——都是根据历史人物塑造的,而让他们三个都神魂颠倒的加朗丝则完全是个虚构人物,她突出了阿列蒂兼具迷人与幽默、高贵与平凡的特征。这部影片大获成功,然而,等它上映时,阿列蒂已经因为她与一个德国军官的暧昧关系而受到逮捕和拘禁。(她在法庭上也不失幽默,据说她的辩护词是:"我的心属于法兰西,但我的身体属于全世界。")她被禁演三年。虽然她最终恢复了工作,重新获得公众支持,但她战后的职业跟以前的辉煌相比就很逊色了。她继续拍电影,包括雅克琳娜·奥德里(Jacqueline Audry)的《绝路》(Huis-clos;1954,根据萨特的戏剧改编)和卡尔内的《巴黎风貌》(L'Air de Paris;1954)——在该片中,她再次与迦本联袂主演。但她也演出了一些舞台剧,直到20世纪60年代她才因失明而结束自己的职业。她在巴黎居住,直至去世。

阿列蒂魅力超凡的表演、她的俏皮话和不屈不挠的精神使她成为法国最伟大的平民女主角之一。作为一个调皮的巴黎街头女孩,她体现了传说中巴黎人的性格:滑稽、目空一切、反叛,同时又漠然地厌倦一切。1984年,蓬皮杜中心(Pompidou Centre)为了纪念她而开放了一个新影院,叫做加朗丝剧场(Salle Garance)。她最后的公共活动之一是为慈善事业而推出自己的香水。自然,她把这种香水称为"空气"。

——吉内特·万瑟多

特别人物介绍

Jacques Tati
雅克·塔蒂

(1908—1982)

双腿僵硬，背部笔直，嘴里叼着烟斗，塔蒂扮演的典型人物随着《于洛先生的假期》(1953)而踱进影院。他决心在一个海滨旅游胜地好好享受一番，便固执地将网球、骑车、露营和到乡村兜风逐个体验一遍。他对其他度假者庄重有礼，却完全没有意识到自己打破了他们宁静的日常生活。通过扮演于洛先生，塔蒂似乎一下子让纯粹的哑剧喜剧复活，终于在有声电影中创造出一位跟卓别林或基顿相对应的法国明星。

塔蒂接受过运动员的训练，却凭借他的体育哑剧成为杂耍戏院的明星。他也在《希尔维亚与幽灵》(Sylvie et le fantôme；克劳德·奥唐-拉腊导演，1945)中扮演过一个特别活泼的幽灵。1947年，他导演了一部短片《邮差学校》(L'École des facteurs；这是他导演的第一部电影)，1949年，他拍了第一部故事片《节日》(Jour de fête)，该片预示了他后来的表演风格。塔蒂在里面扮演外省邮递员弗朗索瓦，他看了一部有关美国邮递方法的新闻片，决定将自己的方法加以现代化（"速度，速度！"）。这个想法带来了一连串的噱头，弗朗索瓦新确立的效率给一座座村舍播下了骚动的种子。其中还有一个独具风格的片段，塔蒂扮演的那位邮递员喝醉了酒，夜里骑车回家，结果发了疯似的骑在一道篱笆上蹬车。除了喜剧演员的禀赋，塔蒂也开始构思一部电影，片中的环境蕴含了无穷无尽的笑料。与卓别林不同，他将一些重要噱头慷慨地赋予小角色。

从《节日》到《于洛先生的假期》和于洛先生，塔蒂前进了一小步。同样，该片也是以这些喜剧明星为核心的，但塔蒂的噱头更"民主"——也分配给了几十个度假者和商人。他开始在这个框架中成倍地增加噱头，

这样当前景中的一个噱头快结束时,远处又出现了另一个。他也还首创了大胆使用停顿和沉默的方法,由此形成一种停滞和间隙的幽默,高深莫测的表情更强化了其幽默感。最重要的是,塔蒂通过使用音效推出了一种新奇的滑稽效果。短马鞭抽打的声音、乒乓球划过的声音、来回摆动的门的嘭嘭撞击声,以及一支钢笔掉进鱼缸的声音,都获得了崭新的含义。

《我的舅舅》(1958)在商业上获得更大成功,而且在戛纳获得一项特殊评委奖,又获得一项学院奖。这次于洛生活在巴黎一个令人愉快的破败地区,而他的妹妹一家则生活在一座丑恶的现代家宅里。这里的电动车库、模样像眼球的窗户以及令人麻木的冷漠家具显然都成为塔蒂讽刺的目标。他开始在长镜头中设置一整个场景,让建筑框架成为噱头,并让观众主动寻找好笑的情节。

在自己的名气支持下,塔蒂把赌注全压在了《玩乐时间》(Play Time;1967)上,这是他最大胆的实验。他利用巴黎城外一块空地,建起一个迷你城市。这部电影实际上没有情节——只是一群美国游客游览巴黎。于洛在片中不再占据那么核心的地位,塔蒂让观众看到陌生人在由钢铁和玻璃构成的灰白景色中漫游。片中的噱头很失败,它们想方设法要引起我们的注意,有些根本算不上噱头,只是些古怪的事情或讽刺话。高潮片段出现在飞快瓦解的皇家花园餐厅里,这段长约四十五分钟的滑稽破坏囊括了从位于中央的明显噱头到隐藏在远处或画面角落里的嘲讽片段等等各种笑料。塔蒂在投入上毫不吝惜,使用了七十毫米彩色胶片和立体声,目的是制造出令人眼花缭乱的众多幽默场面,一次让观众注意每个瞬间的"玩乐时刻"。

事实证明,观众并不买账。《玩乐时间》(1967)一败涂地,塔蒂投入的资金再没有收回来。他赶紧拍了《聪明笨伯古惑车》(Traffic;1971),在这部有关汽车文化的讽刺剧中,于洛要突出得多。紧接着,塔蒂又拍了《游行》(Parada;1973),是一部为瑞典电视台拍摄的有关马戏团活动的伪纪录片。在这些影片里,就跟那些更有野心的作品一样,塔蒂创造了一种独具创意的喜剧,将闹剧经典对大众的吸引力跟挑战性不亚于安

东尼奥尼或雷乃的现代实验结合起来。

——大卫·鲍德维尔

意大利电影：从法西斯主义到新现实主义

莫兰多·莫兰迪尼(Morando Morandini)

法西斯时代的电影

意大利生产的第一部有声电影是真纳罗·里盖利(Gennaro Righelli)的《情歌》(*La canzone dell' amore/ The Love Song*；1930)，根据皮兰德娄(Pirandello)的一个短篇小说改编，具有讽刺意味的是，小说的标题叫"寂静"("In Silenzio"/"In Silence")。1930年的意大利电影处境艰难，即便是事后看来，在1919年到1930年生产的一千七百五十部电影中，也很难挑出一部在国际上获得一点点成功的电影。如果非得挑出一两部不可，电影历史学家们通常会提出两部1929年的无声电影，是随后十年中最重要的两位导演拍摄的：一部是《太阳》(*Sole/ Sun*)，它是亚历山德罗·布拉塞蒂(Alessandro Blasetti)的第一部电影；另一部是马里奥·卡梅里尼(Mario Camerini)的《铁轨》(*Rotaie/ Rails*)，1931年作为有声片发行。

1922年10月，墨索里尼的法西斯运动开始掌权，并于1925年建立了一个极权主义政府。1926年，它首次干预电影界，接管了国立电影摄影与教育联合学院(Istituto Nazionale LUCE/the National Institute of the Union of Cinematography and Education)——LUCE是1924年建立的电影摄影与教育联合会(L'Unione Cinematografica Educativa)的首字母缩

写。于是法西斯政权开始垄断电影信息：LUCE拍摄纪录片和新闻片，并强制放映新闻片。

意大利的第一批有声电影是在罗马的意大利片厂(Itala)和电影片厂(Cines)生产的，斯特凡诺·皮塔卢加(Stefano Pittaluga)在1926年收购了都灵的费尔公司(Fert)之后，将它们买了下来。1931年的所有八部电影都是皮塔卢加电影公司(Cine-Pittaluga)的产品。皮塔卢加是一个精力充沛、精明能干的企业家，而他周围的同侪却往往是匆忙急躁、能力不足的业余人士。他在1931年春天突然去世，年仅四十四岁，身后留下一系列兴盛的产业，包括一家制片公司，若干演艺工作室和技术实验室、一家发行机构以及一个遍布意大利各地的庞大连锁放映市场。

皮塔卢加的电影帝国被一分为二：一部分属于电影发行和放映，被政府获得，成为国家电影制片协会(ENIC)的基础；另一部分属于电影制作和片厂管理，后来被交给一个银行家卢多维科·特普利茨(Ludovico Toeplitz)，1932年，他指定作家兼评论家埃米利奥·切基(Emilio Cecchi)担任制片厂的经理。1935年，电影片厂位于罗马维亚维约(Via Vejo)的摄影棚遭遇火灾，不得不拆毁。就这样电影片厂再度破产，不过后来它还将于1942年和1949年两度重建。除了1923年施行的官方审查法规——它将经过一系列修订，直到1929年才趋于完善——随后还将出现国立电影摄影与教育联合学院和一些保护主义措施，以及法西斯政权对电影的积极干预，不过它或许间接地鼓励了罗马对电影业的向心推力。在无声电影时代的前二十年中，意大利电影业，或者毋宁说是电影作坊，主要分布在都灵、米兰、罗马和那不勒斯之间。北美电影的早期历史有一个显著的特征，即电影业从纽约向洛杉矶、从东部向西部转移；而意大利电影则向政治和官僚主义权力中心聚集。

1931年6月18日的《918号法规》(Law 918)是意大利首次通过立法支持电影业，它规定将十分之一的票房收入用于"帮助电影业各分支，尤其是奖励那些证明自己有能力满足公众趣味的部门"。就像在其他领域一样，法西斯政权和这个行业完全达成一致：利益第一。

在更倾向于文化的方面,1932年8月6日,第十八届威尼斯造型艺术双年展开幕,其中包括世界上第一个电影节,其正式名称为"第一届国际电影艺术展"(First International Exhibition of Cinematic Art)。这个想法产生于威尼斯,但早在1934年,其组织权就被罗马当局接管了。

1933年,意大利规定,每放映三部外国电影,就必须放映一部本国电影。1934年目睹了电影管理总局(Direzione Generale per la Cinematografia)的产生,由路易吉·弗雷迪(Luigi Freddi)主持,其任务是监督和协调电影制作活动。1935年,在大众文化部的支持下,电影实验中心(Centro Seperimentale di Cinematografia)建立,由路易吉·基亚里尼控制。1940年1月,这所学校迁入自己的校园。1937年4月,电影城(Cinecittà)片厂开始运作,它继承了从1935年意大利电影片厂大火中抢救出来的设备。

尽管墨索里尼模仿列宁的话说过一句"电影是我们最强大的武器",但真正值得一问的是,为什么法西斯政权花了那么长时间才采取这些干预措施?它可以冒险尝试两种互补的反应:一方面,效仿纳粹德国的积极干预,希特勒及其宣传部长戈培尔毫不犹豫地控制了电影;另一方面,法西斯的电影政策只反映了这个政权在意识形态上的矛盾和它草率的妥协,以及它那种变色龙似的实用主义,可巧妙地适用于一切需要。就像在文化生活其他领域中一样,法西斯的影响主要是负面的、预防性和压制性的。法西斯主义没有强迫艺术家和知识分子接受指定的政治立场,而只是设法将他们的兴趣从当前的现实中转移,因为这是完全为政客保留的领域。因此,在1930年之后,意大利只生产了四部有关"法西斯革命"的电影——涉及它的起源,以及法西斯分子1922年10月在罗马的游行——其实更接近于闲逛。这四部影片包括:乔阿基诺·福尔扎诺(Gioacchino Forzano)的《黑衬衣》(*Camicia near/ Blackshirt*;1933)、乔治·C·西莫内利(Giorgio C. Simonelli)的《海上拂晓》(*Aurora sul mare/ Dawn over the Sea*;1935)、亚历山德罗·布拉塞蒂(Alessandro Blasetti)的《老警卫》(*Vecchia guardia/ Old Guard*;1935),以及马尔切诺·阿尔瓦尼

(Marcello Albani)的《救赎》(Redenzione/ Redemption)——根据罗伯托·法里纳奇(Reberto Farinacci)的一出戏剧改编,他是所谓的"克雷默纳的暴君",一个法西斯"极端分子",也是墨索里尼的亲信。

在这四部电影中,只有第三部值得注意,因为布拉塞蒂慷慨而真诚地致力于法西斯政权的意识形态。这同样的忠诚信仰在他的其他作品中也很明显:例如《太阳》(1929)、《大地母亲》(Terra Madre/ Mother Earth; 1930)——对这个时期的电影来说,它们是两个罕见的范例,都以现实社会、乡村环境为背景——以及军国主义风格的《毕宿五》(Aldebaran; 1936),还有充满国家主义和反法情感的《巴勒塔的挑战》(Ettore Fieramosca/ La Disfida di Barletta; 1938)。

另外还有大约三十部电影(属于1930年和1943年之间生产的七百二十二部电影)也包含显而易见的法西斯宣传,它们可分为四类:

1. 爱国主义和/或军事电影:从第一次世界大战的纪录片镜头到《阳光下的鞋子》(Scarpe al sole/ Shoe in the Sun; 1953);从《骑兵》(Cavalleria/ Cavalry; 1936)到戈弗雷多·亚历山德里尼(Goffredo Alessandrini)的《空军敢死队》(Luciano Serra pilota; 1938);从有关空军的电影到有关海军的电影,包括两部战争片——弗朗西斯科·德·罗伯蒂司令(Commander Francesco De Robertis)的半纪录片《大海深处的人们》(Uomini sul fondo/ Men in the Deep; 1941)和罗伯托·罗西里尼的《白船》(La nave Bianca/ The White Ship; 1941)。

2. 有关意大利"非洲行动"的电影:从罗伯托·圣·马尔扎诺(Roberto San Marzano)关于埃塞俄比亚的纪录片《源自沙漠的朱巴河》(A. O. dal Giuba allo Scioa)到征服该国后的一系列电影:奥古斯托·杰尼纳(Augusto Genina)的《利比亚骑兵》(Squadrone bianco/ White Squadron; 1936)、卡梅里尼的《魅力无穷》(Il grande appello/ The Great Appeal; 1936)、罗莫洛·马尔切利尼(Romolo Marcellini)的《铜墙铁壁》(Sentinelle di bronzo/ Bronze Sentries; 1937)和亚历山德里尼的《阿布纳·梅西阿斯》(Abuna Messias; 1939)。

3. 古装片：改编的历史剧，以此夸耀"领袖"（Duce）的那些先驱们，主要的范例是卡尔米内·加洛内（Carmine Gallone）的《非洲的西庇阿》（*Scipione l'Africano/ Scipio the African*；1937）和路易斯·特伦克尔（Luis Trenker）的《雇佣兵》（*Condottieri/ Soldiers of Fortune*）。特伦克尔来自意、奥边境，以前当过德国电影演员。两部电影都是真正的历史片，在 ENIC 的支持下，在同一年拍摄而成，总预算高达两千万里拉。

4. 反布尔什维克和反苏宣传电影：其中包括两部有关西班牙内战的影片，都是 1939 年拍摄的，一部是杰尼纳的《阿尔卡扎尔之围》（*L'assedio dell'Alcazar/ The Siege of the Alcazar*），里面有颇具感染力的合唱元素；另一部是不那么精致的《卡门与赤色分子》（*Carmen tra i rossi/ Carmen and the Reds*），由埃德加·内维尔（Edgar Neville）制作，他还导演了《万福玛丽亚》（*Sancta Maria*；1941）一片。属于这个类型的其他电影还包括罗西里尼的《带十字架的男子》（*L'uomo della croce/ Man of the Cross*；1943）、加洛内《烈焰中的奥德赛》（*Odessa in fiamme/ Odessa in Flames*；1942）和里盖利的《血腥冒险》（*Odissea di sangue/ Blood Odyssey*；1942）。亚历山德里尼拍于 1942 年的那两部夸张的浪漫连续片《我们生者》（*Noi vivi/ We the Living*，又名 *Addio，Kira/ Farewell，Kira*）是根据安·兰德的长篇小说改编的，属于一种略微不同的类型，因为它们攻击的是斯大林主义而非共产主义。

在法西斯统治的二十年间，"官方"电影追求阳刚气概、英雄主义、革命和赞颂风格，但它们只占意大利国产片的百分之五：属于上层建筑而非基础。基础是资产阶级或者更好的小资产阶级电影，口是心非，在家庭与帝国、感伤主义和豪言壮语、"dopolavoro"（法西斯政权建立的工人"业余"俱乐部）和军事之间分裂。20 世纪 30 年代最重要的两位导演的作品反映了这些口是心非的电影的最高成就，他们就是马里奥·卡梅里尼和亚历山德罗·布拉塞蒂。

卡梅里尼的电影显得端庄、柔和，其特征是对细节十分关注，有一种

优雅的讽刺感,以及对欧洲式表现主义技巧的精通。他的作品敏锐地描绘了中产阶级以及中产阶级下层的生活,相当真实地揭示了当时的风俗习惯,以至于有人坚持认为,如果德·西卡(De Sica)战后的影片没有编剧切萨雷·柴伐蒂尼(Cesare Zavattini)的合作,将只是对卡梅里尼的苍白模仿。

正如曼努埃尔·普伊格(Manuel Puig)指出的那样,卡梅里尼的两部喜剧——《男人是恶棍》(Gli uomini, che mascalzoni .../ Men, What Scoundrels!...; 1932)和《马克斯先生》(Il signor Max; 1937),都是德·西卡主演的——堪与刘别谦或拍摄《游戏规则》的雷诺阿相媲美。至少他的另外两部影片——由切萨雷·柴伐蒂尼编写电影剧本的《我给一百万》(Darò un milione/ I'll Give a Million; 1935),以及《浪漫冒险》(Una romantica avventura/ A Romantic Adventure; 1940)都是具有国际水平的作品。拍摄《男人是恶棍》时,卡梅里尼将摄影机拿出片厂,来到米兰大街上,在市场上的摊位和人群中拍摄,由此预示着战后新现实主义的潮流。街头生活的外景场面也是拉法埃洛·马塔拉佐(Raffaello Matarazzo)第一部影片的特色,少有人知的《平民火车》(Treno popolare/ People's Train; 1933)要到20世纪70年代末才会被年轻一代的影评家重新发现。

布拉塞蒂的职业不像卡梅里尼那样始终都很成功,而更有折中主义的风格。他最好的影片包括《1860年》(1860; 1934),再现了加里波第(Garibaldi)那支"千人大军"的历史故事,是一部感人、活泼又华丽的作品;还有一部是《萨尔瓦托·罗萨的冒险之旅》(Un'avventura di Salvator Rosa/ An Adventure for Salvator Rosa; 1940),风趣而又敏锐地塑造了这位17世纪的诗人兼画家。布拉塞蒂也拍摄了一种英雄主义的浮华电影,在诸如《铁花冠》(La corona di ferro/ The Iron Crown; 1941)和战后那部《菲比欧拉》(Fabiola; 1949)的辉煌场面中表现得最明显。而在《穷人的桌子》(La tavola dei poveri/ The Table of the Poor; 1932)中,他又表现出一种更低调的现实主义风格,尤其是在柴伐蒂尼编剧的《云中漫步》

(Quattro passi tra le nuvole/ A Stroll Up in the Clouds；1942)里，表现得最成功。

尽管有布拉塞蒂和卡梅里尼等个别的天才人物，意大利电影业的驱动力仍然是逃避主义电影，或者，就像卢奇诺·维斯康蒂（Luchino Visconti）在1943年的一次辩论中说的那样，是"死尸电影"。其风格比公认的更接近同一时期的好莱坞电影：它分成若干独特的类型，依赖于观众对明星的狂热崇拜，并且偶尔也成功地培养了导演作为专业人士和作家身份的形象。在这方面，最重要的是埃米利奥·切基的电影片厂公司，它是意大利唯一类似于好莱坞式片厂的制片公司；不过它为调和实验创新与商业需求、个人独创性与大众产品之间的对立所作的努力也值得注意。这个时期意大利电影的主要类型是喜剧、情节剧和古装片兼历史片。大部分喜剧都是情感方面的，在1937年后变得越来越轻浮和空虚，其基础是拒斥现实，而钟爱个性苍白、浪荡的人物，他们的生活过于奢侈而显得荒谬，彼此总是通过亮闪闪的"白色电话"交谈——这个类型的名称就来源于此。导演在影片拍摄中的作用无足轻重，其地位总是次于布景和家具陈设，次于欣赏橱窗的品位。

"白色电话"时期跟意大利电影产量的持续增长重合，也是后者的直接后果。1937年，墨索里尼下令当年的生产目标是"一年一百部电影"，但实际只拍了三十二部故事片长度的影片。第二年，政府突然通过一条法律，限制美国电影的进口，迫使好莱坞四巨头——米高梅、华纳、福斯和派拉蒙——撤离，意大利电影的年产量一下子提高到六十部，接着提高到1940年的八十七部和1942年的一百二十部。

电影产量的提高增强了明星演员的力量：除了20世纪30年代初的明星群体——维托里奥·德·西卡（Vittorio De Sica）、阿西娅·诺里斯（Assia Noris）、埃尔莎·梅利尼（Elsa Merlini）、玛丽亚·丹尼斯（Maria Denis）、伊萨·米兰达（Isa Miranda）——又增加了一批新人，如阿米迪奥·纳扎里（Amedeo Nazzari）、阿莉达·瓦利（Alida Valli）、奥斯瓦尔多·瓦伦蒂（Osvaldo Valenti）、路易莎·费里达（Luisa Ferida）、福斯科·

贾凯蒂(Fosco Giachetti)、克拉拉·卡拉马伊(Clara Calamai)、多丽丝·杜兰蒂(Doris Duranti)等等。

1940年前后,意大利电影界出现两股新潮流。第一股以马里奥·索尔达蒂(Mario Soldati)、阿尔贝托·拉图阿达(Alberto Lattuada)、雷纳托·卡斯泰拉尼(Renato Castellani)和路易吉·基亚里尼等电影制作人为代表,他们回到19世纪文学或当时的"艺术散文"中。第二种试图在电影和现实之间建立起更密切的联系,诉诸纪录片形式和苏联电影,如德·罗伯蒂(De Robertis)的《社会底层》(Uomini sul fondo),或者诉诸法国流派,如詹尼·弗兰乔利尼(Gianni Franciolini)的《罪人》(La peccatrice/ The Sinner;1940)和《雾中灯》(Fari nella nebbia/ Lights in the Fog;1942)。

近来,影评家倾向于将费迪南多·玛丽亚·波焦利(Ferdinando Maria Poggioli)置于跟卡梅里尼和布拉塞蒂同等重要的地位,他属于第一股潮流,但也跟第二股有着诸多密切联系。他不如拉图阿达和索尔达蒂文雅,不如卡斯泰拉尼精巧,但他能够比其他人构筑更强的叙事线索。《嫉妒》(Gelosia/ Jealousy;1942)、《马特拉西姐妹》(Le sorelle Materassi/ The Materassi Sisters;1943)和《神父的帽子》(Il cappello del prete/ The Priest's Hat;1943)都是改编自文学作品的典范之作。《是的,夫人》(Sissignora/ Yes, Ma'am;1941)是一部次要但不同寻常的作品,将感伤的故事情节跟现实主义因素和一定的形式主义灵感结合起来。

战争年代,现实必然显得突出,1945年后成为新现实主义电影倡导者的编剧、导演、技师和演员已经行动起来。"二战"期间拍摄的三部电影揭示了深陷危机的意大利隐藏的面孔。它们是布拉塞蒂的《云中漫步》(1942)、德·西卡的《孩子们正看着我们》(I bambini ci guardano/ The Children Are Watching Us;1942)和维斯康蒂的《沉沦》(Ossessione;1943)——它是其中最重要的一部。这三部影片已经是反对派电影了。

解放和新现实主义

1944年到1945年,罗西里尼在面临各种经济和实际困难的情况下,偶然拍摄了《罗马,不设防的城市》(Rome Open City/ Roma città aperta;1945)。而意大利电影则随之回到世界前沿。此后不久,那个包罗甚广的术语"新现实主义"便流行开来。早在20世纪30年代,已经有人在提到文学和造型艺术时使用该词。据卢奇诺·维斯康蒂所说,编辑马里奥·塞兰德雷(Mario Serandrei)在1943年最早将它用于描述电影。虽然法国给新现实主义贴上"l'école italienne de la Libération"(解放时期的意大利流派)的标签,但它其实并非一个流派或一种艺术潮流,而是当时普遍转向现实主义的电影界的一部分,面对备受战争摧残的意大利以及抵抗运动,它提供了一种观察和表现现实的新方式。它的独特性不仅在于它直面当时那些集体问题的勇气,而且也在于它为那些问题提出了积极的解决方案,也为那种将个人目标和"人们想要的"社会的目标结合起来的冲动提出了解决方案

在新现实主义固有的意识形态的核心,是一种虽然略显普通但却积极而博大的渴望,渴望人与社会整个焕然一新。由此,有人提出,它的基本价值观是人道主义,所以认为这些电影受马克思主义或革命支配的说法并不准确。毕竟,沧海桑田,物是人非,如今万象更新,远非一般的社会变革可比,而博爱也不是阶级团结。只有少数电影表现出隐隐约约的马克思主义现实观,例如1948年生产的两部电影:阿尔多·弗格诺(Aldo Vergano)的《太阳照样升起》(Il sole sorge ancora/ The Sun still Rises)和维斯康蒂的《大地在波动》(La terra trema/ The Earth Shakes)。前者由ANPI——意大利游击队全国联合会(National Association of Italian Partisans)——制作,使用了宣传方法和情节剧来阐明德国占领期间意大利(以一个伦巴族村子为代表)的阶级结构。后者大致根据乔瓦尼·维迦(Giovanni Verga)的小说《玛拉沃利亚一家》(I Malavoglia;1881)改编,讲述了一个西西里渔民家庭努力摆脱贫困与剥削的

挣扎。

新现实主义的大多数导演、编剧和技师都拥有多年的工作经验。德·西卡对卡梅里尼的借鉴显而易见,罗西里尼对德·罗伯蒂的专业技术的依赖也同样明显。另一个至关重要的影响归功于翁贝托·巴尔巴罗和路易吉·基亚里尼,他们通过电影实验中心以及《黑白世界》(*Bianco e nero*; 1937年创刊)和《电影》(*Cinema*; 1936年创刊)等刊物,为意大利电影带来更宽广的文化视野。几本刊物的撰稿人包括许多未来的作家和导演,例如卡洛·利扎尼(Carlo Lizzani)、朱塞佩·德·桑蒂斯(Giuseppe De Santis)、詹尼·普奇尼(Gianni Puccini)和安东尼奥·彼得兰杰利(Antonio Pietrangeli)。另一个群体集中在米兰骚动不安的文化氛围中,包括阿尔贝托·拉图阿达、路易吉·科门奇尼(Luigi Comencini)和迪诺·里西(Dino Risi)。外国的影响同样不容忽视,如法国现实主义(尤其是让·雷诺阿)、苏联电影和美国的叙事(埃利奥·维托里奥[Elio Vittorini]1941年的集锦《美国》[*Americana*]在很大程度上就归功于法西斯统治最后几年中非官方的"美国神话"文化潮流)。

罗伯托·罗西里尼是新现实主义运动最重要的人物,也是最有创意的导演。他最重要的影片包括《游击队》(*Paisà*; 1946)和《德意志零年》(*Germany Year Zero/ Germania anno zero*; 1947)。他也最早疏远新现实主义,追求更个人化的心理道路,更多地跟伦理学而非社会结合起来。除了罗西里尼的"战争三部曲",新现实主义的主要作品至少还包括德·西卡的三部电影——《擦鞋童》(*Sciuscià/ Shoeshine*; 1946)、《偷自行车的人》(*Bicycle Thieves/ Ladri di biciclette*; 1948)和《风烛泪》(*Umberto D*; 1952)——以及维斯康蒂的两部电影:《大地在波动》(1948)和《小美人》(*Bellissima*; 1951)。新现实主义没有建立起一套价值观系统,而是采用了各种各样的形式:朱塞佩·德·桑蒂斯在《欲海奇花》(*Bitter Rice/ Riso amaro*; 1949)中带有社会情节剧节奏的社会论争;路易吉·赞帕(Luigi Zampa)在《平静生活》(*Vivere in pace/ To Live in Peace*; 1946)中的道德论争;雷纳托·卡斯泰拉尼(Renato Castellani)滑稽的无产阶级讽刺短剧

《在罗马的阳光下》(Sotto il sole di Roma/ Beneath the Roman Sun; 1948)和《两分钱的希望》(Due soldi di speranza/ Two Pennyworth of Hope; 1951);彼得罗·杰尔米(Pietro Germi)低级趣味的自然主义,在《在法律的名义下》(In nome della legge/ In the Name of the Law; 1949)和《希望之路》(Il cammino della speranza/ The Way of Hope; 1950)中笨拙地模仿美国电影的风格;德·西卡和柴伐蒂尼那部《米兰奇迹》(Miracolo a Milano; 1950)中的民粹主义寓言;还有阿尔贝托·拉图阿达在《强盗》(Il bandito/ The Bandit; 1946)和《毫不留情》(Senza pieta/ Without Pity; 1948)中表现出来的文学折中主义。

为新现实主义的发展确定终点,就跟这个术语的用法一样,已经成为一个重要传统。因为作家兼批评家佛朗哥·福尔蒂尼(Franco Fortini)在1953年写道,这个词受到了误解,"新民粹主义"更合适,因为新现实主义表现的"现实观主要以'民粹主义'为基础,再加上随之而来的地方主义、方言以及基督教、革命现实主义、自然主义、积极现实主义和人道主义等要素"。

就新现实主义的终点而言,如果说1945年的《罗马,不设防的城市》是这条抛物线的起点,那么1952年的《风烛泪》可以说是其终点。在外部和内部原因的双重影响下,它很快陷入不可逆转的危机。其内部原因中包括贫瘠的文化土壤。战后,意大利知识分子的生活中渗入了四股思潮:马克思主义、存在主义、社会学和心理分析。新现实主义中隐含了些许马克思主义,却罕有其他三种思潮的痕迹。即便是这场电影运动最富有创意的理论家切萨雷·柴伐蒂尼,也排斥虚构的人物,钟爱来自日常生活的"真实的人",抵制幻想,这使得导演们忘记了历史,失去了在电影中捕捉各种现实要素之间的辩证关系的能力。描绘日常生活的目标成了粗陋肤浅之作的借口,现实变成如画的风景,新鲜的直观性滑入地方色彩(通常是罗马或南方)的窠臼,而对社会的关注则被民间故事以及强大但贫乏的意大利方言戏剧传统所遮蔽。甚至在最优秀的新现实主义电影中,也有短篇小说或片段而非完整的长篇小说的气氛。1953年,根

据柴伐蒂尼的构思，拍摄了两部仅有的新现实主义电影，即《我们女人》(Siamo donne/ We the Woman)和《都市爱情》(Amore in città/ Love in the City)，都是插曲式的作品。随着德·西卡和柴伐蒂尼那部《屋顶》(Il tetto/ The Roof；1955)，新现实主义电影运动进入了阿卡迪亚般的世外桃源。

与此同时，随着《圣方济的花束》(Francesco giullare di Dio/ Francis, God's Jester；1950)和《1951年的欧洲》(Europa '51；1951)，罗西里尼踏上了一条通往《意大利之旅》(Viaggio in Italia/ Journey to Italy；1954)的道路；而维斯康蒂的《战地佳人》(Senso；1954，又译为"战国妖姬"，在英国上映时标题为"沃顿公爵夫人"[The Wanton Countess])则目睹他听从了情节剧的召唤。实际上，现在回顾起来，在将如此多种多样的导演如罗西里尼、维斯康蒂、德·西卡以及其他人归入一个流派名下似乎站不住脚，但新现实主义之后的那些年证明，正是他们显而易见的多样性中存在着某种强烈的共同目标，像粘合剂一样让他们暂时聚拢来。归根到底，那种粘合剂是战争在政治、民权和生活方面导致的剧变的产物，是从独裁过渡到民主及其希望、计划和变革幻想的产物。

新现实主义的终结也有其外部原因。1948年，基督教民主党在选举中获胜，使得脆弱的反法西斯阵线最终崩溃，而这条阵线正是新现实主义运动的现实主义源泉之一。意大利分裂成两大敌对阵营，而两大超级大国之间新出现的冷战对抗加深了这种分裂。20世纪50年代，意大利从农业国转变为工业国，但这也加剧了南方与北方在经济和社会方面的失衡。

基督教民主党的核心政策是把民主正统用作公民责任的托辞而非推动力。在文化层面上，20世纪50年代以墨守成规和教权主义以及两大阵线的分裂冲突为标志。结果，新现实主义被当作一种反动的艺术和文化，并因此成为统治阶级攻击的目标。支持和反对新现实主义的斗争都带有明显的政治和意识形态特征，而非文化和艺术特征。反过来，这也使得新现实主义的参与者更难按照自己的风格，作出具有建设性的修

正和发展。例如,左翼不愿接受罗西里尼的最新风格,以及它对许多"进步"导演扭曲的拔高,都是这方面的证据。

轻松时代

在许多方面,对意大利电影而言,20 世纪 50 年代都是"轻松年代"(Gli anni facili)——正如赞帕 1953 年那部电影颇具讽刺意味的标题所言。1955 年是电视进入意大利的第一年,而票房销售却达到八亿一千九百万的高峰,空前绝后。意大利电影年产量从 1945 年的二十五部变成 1946 年的六十二部、1950 年的一百零四部,而于 1954 年达到二百零一部的顶点,1955 年一百三十三部,略有下滑,但 1959 年又回升到一百六十七部。随着美国影片——通常是前四五年的老片——在"二战"结束后大量涌入意大利市场,国产片只占据了一小块票房份额,尽管如此,这一小块也从"二战"刚结束时的百分之十三上升到 50 年代末的百分之三十四,1954 年达到百分之三十六,到五十年代末期就已经朝着百分之五十的巅峰靠近了。

性感女星——吉娜·劳洛勃丽吉达(Gina Lollobrigida)、西尔瓦娜·曼加诺(Silvana Mangano)、索菲亚·罗兰(Sophia Loren)、西尔瓦娜·潘帕尼尼(Silvana Pampanini)——的时代开始了。大众情节剧类型也获得显著成就,它最重要的导演拉法埃洛·马塔拉佐创造了一系列成功之作——《羁绊》(*Catene/ Chains*;1949)、《痛苦》(*Tormento*;1951)、《没人要的孩子》(*I figli di nessuno/ Nobody's Children*;1951)以及《威尔第》(*Giuseppe Verdi*;1953,又译为"曲和泪"、"但愿君心似我心");它还有两位最受喜爱的演员:阿米迪奥·纳扎里(Amedeo Nazzari)和伊冯娜·桑松(Yvonne Sanson)这对搭档。在喜剧方面,出现了引人注目的托托(Totò)现象,托托是 20 世纪下半叶意大利最富有灵感的小丑,他 1955 年的《彩色电影里的托托》(*Totò a colori*)是第一部使用费兰尼亚彩色胶片(Ferraniacolor)的意大利电影;而阿尔贝托·索尔迪(Alberto

Sordi)作为当时意大利罪恶与美德的真正原型,也出现了。在史诗古装片或"超级大片"领域,好莱坞擅长的这种游戏受到卡梅里尼与柯克·道格拉斯(Kirk Douglas)的《尤利西斯》(*Ulysses/ Ulisse*;1954)、金·维多的《战争与和平》(*War and Peace*;1956)、拉图阿达的《暴风雨》(*La tempesta/ The Tempest*;1958)跟亨利·科斯特(Henry Koster)的《裸体姑娘》(*La Maja desnuda/ The Naked Maja*;1958)的挑战。这些影片为一种新类型开辟了道路,那就是历史-神话片(historical-mythological film),发轫于彼得罗·弗兰奇希(Pietro Francisci)的《大力神》(*Le fatiche di Ercole/ The Labours of Hercules*;1958)。所谓的"玫瑰色新现实主义"(neorealismo rosa)也持续取得成功,体现在路易吉·科门奇尼的《面包、爱情和梦想》(*Pane, amore e fantasia/ Bread, Love and Dreams*;1953)和迪诺·里西的《比基尼女郎》(*Poveri ma belli/ Poor but Beautiful*;1956)等影片中。

20世纪50年代,电影城被称为"台伯河上的好莱坞",但事实证明,这个比喻脆弱而短命。意大利电影业必须为这个过度生产的混乱系统以及轻率而紊乱的行政管理付出代价。一连串制片和发行公司的破产只是诸多问题的表现之一。

在"高端"的艺术电影中,维斯康蒂、费里尼和安东尼奥尼取代了20世纪40年代的三大导演罗西里尼、德·西卡和维斯康蒂。维斯康蒂1948年的《大地在波动》被许多影评家看作新现实主义的典范(现在回头看,《小美人》或许才是他最典型的新现实主义电影),但其实是一部迷人的马克思主义神话。之后,维斯康蒂转向了《战地佳人》(1954),其中,他对世俗浪漫主义及其崩溃的强烈喜好变得十分明显。该片跟《豹》(*The Leopard/ Il gattopardo*;1962,又译为"浩气盖山河")和《路德维希》(*Ludwig*;1972,又译为"诸神的黄昏")一起,最为清楚地展示了维斯康蒂作为奢华的场面调度大师的特征。他奋力将自己对颓废文化的嗜好和世俗的进步论人文主义跟长篇小说的视野和他在情节剧方面的才能调和起来。另一方面,《洛可兄弟》(*Rocco and His Brothers/ Rocco e I suoi fratelli*;1960)又讲述了一个家庭的命运,他们在繁荣时期从南方腹地移

居米兰,该片表现了向新现实主义的回归,是《大地的波动》的理想续集。维斯康蒂早在其职业生涯之初就注意到这部"风行全国的作品"(用安东尼奥·葛兰西[Antonio Gramsci]的话说)了。

20世纪50年代出现的两位最重要的名导演是安东尼奥尼和费里尼。米开朗基罗·安东尼奥尼(Michelangelo Antonioni)从自己的第一部电影《爱情编年史》(*Cronaca di un amore/ Chronicle of a Love Affair*;1950)起,就凭借他对资产阶级心理所作的明澈而集中的分析,跟新现实主义判然分明。从那以后,他以一种有时近乎单调的固执,直面这个新资本主义社会的主题与问题——或者更准确地说,是神经症:夫妻、情感危机、孤独、交流困难、存在主义疏离。他的影片是资产阶级危机的"布鲁斯",其中,几乎不加掩饰的自传故事充当了那个时代的记录。它们抵制传统的情节结构,坚持戏剧动作的"失效时间",目的是全面恢复各种事件与现象的因果意义。他这个时期的电影包括《呐喊》(*Il grido/ The Cry*;1957)以及由《奇遇》(*L'avventura/ The Adventure*;1960)、《夜》(*La notte/ The Night*;1961)和《蚀》(*The Eclipse/ L'eclisse*)构成的三部曲。

如果说,从灵感和气质上看,安东尼奥尼具有欧洲特征,那么费德里科·费里尼(Federico Fellini)就跟他相反,具有强烈的乡土气息,似乎被卡在了罗马和他的故乡罗马涅(Romagna)之间。在编剧恩尼奥·弗拉亚诺(Ennio Flaiano)创作的电影剧本的帮助下,《白酋长》(*Lo sceicco bianco/ The White Sheik*;1952)和《浪荡儿》(*I vitelloni/ The Layabouts*;1953)传达出一种怪异甚至有时颇为尖锐的挖苦讽刺,根植于准确的社会背景中。但在此之后,随着《大路》(*La strada/ The Road*;1954)一片的拍摄,费里尼转入了一个如梦似幻的内在梦想世界——第一人称电影。当时,从《大路》的壮观景象开始,他向始于《甜蜜的生活》(*La dolce vita/ The Good Life*;1960)的自我炫耀迈出了一小步,在意大利电影史上,后者是一个分水岭。

特 别 人 物 介 绍

Totò
托托
(1898—1967)

安东尼奥·德·柯蒂斯·加利亚尔迪·格里福·福卡斯·科姆内诺·迪·比桑齐奥(Antonio de Curtis Gagliardi Griffo Focas Comneno di Bisanzio)又名托托,他于1917年第一次走出故乡那不勒斯,20世纪20年代初获成功,并于1933年成为一家滑稽戏公司的老板。他在许多电影中的表演都直接来源于他的舞台岁月。从1937年到1967年,他总共拍了九十七部电影,另有八部未完成的作品,是为电视台拍的,在他去世后,才于1968年播放。要挑出他最好的影片绝非易事:用影评家戈弗雷多·福菲(Goffredo Fofi;1977)的话说,只有从他在构图和场面方面最好的影片中挑选编出一个集萃,对他才算公平。实际上,《托托的彩色电影》(*Totò a coloring/Totò in Colour*;1952)已经是这样一个集锦了。

在整个多姿多彩的意大利电影舞台上。托托是一个独特的现象。在编剧兼影评家恩尼奥·弗拉亚诺(Ennio Flaiano)看来,他并不存在于现实生活中,也不是来自即兴喜剧(*commedia dell'arte*)传统的类型或人物——虽然他掌握了它的技巧和噱头。他表演和表现的都是他自己,一个富有天才的小丑,吸收了古往今来的表演模式,有时猥亵而残酷,有时又是一个充满人性的木偶,一个古怪的人体模型,一个滑稽的变色龙,一个令人惊诧、无法效仿的哑剧演员,根据弗拉亚诺的观点,托托的喜剧接近于形而上学。他并非表演那些人物,而是表现无法估量的人物,从不可能存在的人物到古怪的人物都包括在其中。

他最重要的影响无疑来自那不勒斯人,从普尔齐内洛(Pulcinella)

到他最伟大的前辈斯卡尔皮塔（Scarpetta）。他最终也在新现实主义潮流中扮演了自己的角色——在德·西卡和柴伐蒂尼的《那不勒斯的黄金》(*L'oro di Napoli*/*The gold of Naples*；1954)里，在爱德华多·德·菲利波（Eduardo De Filippo）的《那不勒斯百万富翁》(*Napoli milionaria*/*Millionaire Naples*；1950)里，以及斯泰诺（Steno）和莫尼切利（Monicelli）的《托托找房子》(*Totò cerca casa*/*Totò Goes House-Hunting*)和《警察与小偷》(*Guardie e ladri*/*Guards and Robbers*；1951)里。1953 年拍的《托托和卡罗莉娜》(*Totò e Carolina*)因审查而受阻，到 1955 年经过删剪后才得以上映。他在《自由何在？》(*Dov'è la libertà*/*Where Is Lliberty*)中与罗西里尼合作。就在他去世前不久，还出演了帕索里尼的两部短片以及《鹰与麻雀》(*Uccellacci e uccellini*/*Hawks and Sparrows*；1966)。托托扮演过形形色色的人物，有时来自典雅的文学和喜剧——从皮兰德娄、孔帕尼尔（Campanile）、莫拉维亚（Moravia）、马尔托利奥（Martoglio）、马罗塔（Marotta）到爱德华多·德·菲利波，甚至还有马基雅维里（Machiavelli）——但大体上总保持了自己的本色，每次在他经常光临的虚幻世界中出现，都揭示了其中的荒谬性。在 1970 年那次标志着他被新一代人重新发现、重新评价的会议上，导演马里奥·莫尼切利（Mario Monicelli）坦承，强调托托富有人性的一面是个错误，这切断了他创造的翅膀。托托喜剧的真正力量和天赋存在于他非人性的黑暗一面。

托托的喜剧品牌并不畅销。他有几部电影在西班牙和拉丁美洲经过配音（丧失了大部分语言上的幽默感）后发行，但在英语世界他一直不为人知，仅偶尔出现在"艺术"电影中，以及莫尼切利的《圣母街上的大人物》(*I soliti ignoti*/美国片名：*Big Deal on Madonna Street*)里。在他的职业生涯即将结束时，他的视力开始下降，但一来到拍摄现场，他就能继续以可靠的专业水准表演，这个衣冠楚楚的阴郁人物，动作准确，并赋予他扮演的每个角色难以预料的奇怪热情。

——莫兰多·莫兰迪尼

特 别 人 物 介 绍

Vittorio De Sica
维托里奥·德·西卡
(1901—1974)

在意大利之外,维托里奥·德·西卡作为《偷自行车的人》的导演而闻名,但他拥有多姿多彩的漫长职业生涯。从 1940 年到他于 1973 年去世,他导演了大约三十部电影,然而,从他 20 世纪 10 年代作为童星登上银幕,直到他在埃托雷·斯科拉(Ettore Scola)那部《我们如此相爱》(*C'eravamo tanto amati / We All Loved Each Other So Much*; 1975)中的告别演出,他一共演了一百五十多部电影。理解德·西卡的钥匙就存在于他作为职业演员的漫长职业生涯中,以及他时时刻刻表现出的和蔼与自恋中。20 世纪 30 年代,他通过卡梅里尼的《男人是恶棍》(*Gli uomini, che mascalzoni... / Men, What Scoundrels!...*'; 1932)一举成名,成为意大利感伤喜剧电影的头牌明星,作为演员和歌手都是充满魅力的人。他不仅凭借自己容易悲悯的魅力确立了作为演员的形象,而且作为导演确立了自己的作品,正如佛朗哥·佩科里(Franco Pecori; 1980)所言,在这些影片中,"自我陶醉的语言占据了主导位置,讲述着自己的历史"。

作为导演,德·西卡的职业分为四个阶段:(1)准备期(1940—1944),拍了六部影片,其中《孩子们正看着我们》(*I bambini ci guardano / The Children Are Watching Us*; 1942)是新现实主义的重要先驱,也标志着他跟作家切萨雷·柴伐蒂尼的合作开始。(2)创造期(1946—1952),共有四部主要影片《擦鞋童》(*Sciuscià / Shoeshine*; 1946)、《偷自行车的人》(*Bicycle Thieves / Ladri di biciclette*; 1948)、《米兰奇迹》(*Miracolo a Milano*; 1950)和《风烛泪》(1952)。这个时期的成功可归因于德·西卡小心翼翼的导演、非职业演员的使用和柴伐蒂尼的理论输入,他支持日常生活和

普通人都具有诗意的看法。(3)妥协期(1953—1965),共导演了十一部电影,其中在评论方面最成功的是《那不勒斯的黄金》(1954)和《两个女人》(Two Women/La ciociara;1960)——索菲亚·罗兰凭借该片获得一项奥斯卡奖。(4)衰落期(1966—1974),共执导了十部影片。其中令人难忘的只有《悲惨的青春》(The Garden of the Finzi-Continis/Il giardino dei Finzi-Contini;1971),它凭借挽歌一般的凄美,获得了奥斯卡最佳外语片奖。

德·西卡与柴伐蒂尼的合作持续了二十三年,两人一起拍了三十一部电影。不过,在他们的合作中,谁是大脑谁是心脏还不清楚。对德·西卡的任何评价都必须承认,他作为演员,作为指导演员的导演,都具有不可否认的专家技能。除了这方面的天才,他还设法让自己的影片保持一种自然的、资产阶级的典雅,这有时控制了他过度表演的本能。他也表现出强烈的敏感,使他无意中成为人类科学的预言家。最后,他还表现出一定程度的温柔,在其后期作品中接近于一种忧郁感以及对孤独的恐惧。

——莫兰多·莫兰迪尼

帝国末期的英国电影

安东尼娅·兰特(Antonia Lant)

英国对声画同步电影的商业开发几乎全盘采用了美国技术。20世纪30年代,华纳兄弟的维太风蜡质唱片以及当时属于福斯公司的Moviestone胶片录音技术为英国电影带来了对白和歌声,而德国托比斯公司也加入了这场竞争。这是美国在20年代独霸英国电影业的又一个标志,是若干优势相结合的结果。美国拥有全球最大的国内观众群,制片

人在国内就能收回生产成本,因此在国外获得的所有收入都是利润。这样一来,美国电影发行商就能在国外市场灵活自如地跟竞争者抢生意。美国之外的联合院线,即使实力再雄厚,也无法战胜美国电影界的价格战、包档发行和蒙眼出价。1927 年,在英国上映的故事片中,有百分之八十到九十都是美国电影。

美国电影在观众中很受欢迎,因此英国放映商不愿订购英国制作的电影,使得国内电影业进一步衰落。这种情况变得如此恶化,在绰号"黑色 11 月"的 1924 年 11 月,英国完全停止了电影生产。结果,保守党政府便在 1927 年的《电影法案》(Cinematographic Films Act)——又名《配额法案》(Quota Act)——中通过了一系列保护性措施,目的是禁止包档发行和蒙眼出价的限制性策略。现在,美国片厂必须为其垄断地位付出代价,资助一定份额的英国电影,并将其中一部分进口到美国去放映。最终,只有华纳兄弟和派拉蒙为了满足配额要求,在英国建立了制片子公司。其余美国片厂都制作一些"配额充数片"(Quota quickies)——为满足法案条款而拍摄的电影,但通常是每英尺给予一定的比例资助,而且拍的片子很少用于放映。这些充数的影片使得英国电影在观众中的口碑更差了,不过它们也为一批未来的导演如迈克尔·鲍威尔提供了有益的训练机会。

1927 年的法案也为英国电影业仿效美国的纵向联合模式提供了机会,同样的垄断组织负责制作、发行和放映自己的电影。到 1929 年末,由伊西多尔·奥斯特勒(Isidore Ostrer)及其兄弟马克斯和莫里斯合伙建立的联合企业高蒙英国公司(Gaumont-British)拥有超过三百部电影,并且旗下还有盖恩斯伯勒公司(Gainsborough Company),由迈克尔·鲍肯(Michael Balcon)创立和管理。1928 年初,约翰·马克斯韦尔(John Maxwell)联合 ABC 院线——到 1929 年,它将拥有八十八部电影——赫伯特·威尔考克斯(Herbert Wilcox)的埃尔斯特里片厂(Elstree Studios)(被称为英国国际电影厂[British International Pictures])以及一家由第一国家公司和百代公司组建的发行机构,建立了一个公司。在 30 年代的

大部分时间,这两家联合企业将控制英国的电影发行行业,任何电影,若想获得比较高的放映率,都必须跟其中一家签订合同。

《电影法案》颁布后的那些年目睹了电影业转入有声时代过程中出现的混乱,制定 1927 年法案时根本没考虑它的影响。声音把一些电影拦腰截住。为了加入音画同步,阿尔弗雷德·希区柯克不得不重拍部分《敲诈》(1929)。广告极力主张观众"用眼睛和耳朵欣赏电影,听听人物用我们的母语说话!"很多产品都制作了多语言版本,E·A·杜邦的《大西洋》讲述了泰坦尼克号船难的故事,是三组演员用三种语言在埃尔斯特里拍摄的,分别在德国、法国和国内发行。同样,迈克尔·鲍肯也跟乌发公司的埃里克·波默一起为英、德合拍的电影制作计划。英国制片人维克多·萨维尔(Victor Saville)、赫伯特·威尔考克斯和年轻的巴塞尔·迪恩访问了好莱坞,以便深入了解这种媒体的最新发展。迈克尔·鲍肯和亚历山大·科尔达使得英、美合拍的电影利用了美国在摄影机隔音罩和麦克风方面的技术进步。

20 世纪 30 年代的英国电影

"说话片"的到来使得观众的观影体验发生剧变。无声片向有声片的转变导致许多独立电影院破产,但 ABC 和高蒙英国公司的联合,再加上电影的普遍流行,带来了电影院建设的高潮,同时电影票价仍然很低。从 1928 年底起,富丽堂皇"艺术氛围影剧院"开始出现,例如斯特雷特姆(Streatham)、布里克斯顿(Brixton)和芬斯伯里公园(Finsbury Park)的阿斯托里亚(Astorias)电影院,以及悉尼·伯恩斯坦(Sidney Bernstein)在图汀(Tooting)和伍利奇(Woolwich)建造的格拉纳达(Granadas)电影院。这些电影院都仿照美国模式,拥有庞大、精致的内部装饰,往往设计成摩尔、东方或哥特教堂风格,目的是为观众营造"他们渴望的浪漫氛围"。奥斯卡·多伊奇(Oscar Deutsch)在 30 年代中期发展起来的奥丁(Odeon)连锁影院具有与众不同的氛围。跟"艺术氛围"电影院不同,它们拥

有统一的雅致风格,这些气势雄伟的建筑镶着乳白色瓷砖,有挂着窗帘的大幅墙壁,流线型的红色标牌字体,而且晚上还有泛光灯照明,让人想起它们附近新建的伦敦地铁站的风格。

20世纪30年代,尽管英国工业生产速度减慢,但人们的生活水准却普遍提高。失业似乎对电影院入场率没什么影响,即使在那些深受失业影响的人群中也是如此。据说电影观众主要是贫穷的工人阶级,其中城里的年轻人和妇女是最频繁光临影院(尤其是下午场)的顾客,因此放映商密切关注女性人口的想法,以此作为盈利的指南。当时的调查显示,电影院的吸引力主要在于它提供了一种逃避现实的途径、谈情说爱的场所和社会交流的方式——因为观众可以谈论自己看到的故事。与电影争夺这群观众的主要娱乐形式是综艺节目,30年代一些很受欢迎的英国电影明星最初就是在综艺节目中崭露头角的,如格蕾西·菲尔兹(Gracie Fields)、乔治·丰比(George Formby)、威尔·海(Will Hay)、弗兰克·兰德尔(Frank Randle)、希德·菲尔德(Sid Field)、托米·特林德(Tommy Trinder)和"疯狂组合"(Crazy Gang)。电影界和综艺的关系非常密切,有些连锁影院仍然拥有表演综艺的大厅,其他影院则提供混合的综艺节目表演。

在这十年中,在英国郊区的中产阶级居住区,电影院建设和观影人数都不断增加。伦敦市郊的西区(West End)以及英国其他大城市都修建了一些"超级"影院,它们拥有附属的咖啡馆、舞厅,有时还带棕榈庭(Palm Court)乐队,使得观影活动更加丰富多彩,其中的节目往往包括华丽兹剧院管风琴(Mighty Wurlitzer)演奏,伴之以灯光和音效,或者是复杂的大堂娱乐和活动。电影院数量的普遍增加意味着每个街区几乎都有一家电影院,就像当地的酒吧或教堂一样,为居民提供更广泛的服务。不同阶级的观影方式不同,1936年的一位观察家写道:

> 小城市的中产阶级和工人阶级通常去不同的影院。中产阶级主要为看电影而去那里,而工人阶级习惯把本地区的电影院看作俱

乐部。这两个群体的趣味也不同:工人阶级最喜欢喜剧,而且几乎只有他们欣赏恐怖片。(转引自理查德,1984)

工人阶级观众通常喜欢美国片甚于英国片,对他们来说,后者的语言过于文雅,剧情节奏也太慢。

然而,由于声画同步的引入,20世纪30年代的英国电影中,也有一些领域对各个阶层都有广泛的吸引力。在美国,声音为旧的类型注入活力,同时又创造了新的类型:歌舞片、黑帮片、神经喜剧片。在英国,声音将故事片生产分成三个领域:首先是阿尔弗雷德·希区柯克的悬念片(suspense cinema);其次是歌舞喜剧片,尤其是杰西·马修斯、格蕾西·菲尔兹、威尔·海和乔治·封比的大众片;最后是表现帝国或历史盛事的史诗片,其中亚历山大·科尔达的伦敦电影公司(London Films)拍摄的影片最华丽壮观。

阿尔弗雷德·希区柯克多产的英国时期从1925年持续到1939年,他五十三部影片中有二十二部都完成于这个时期,是为高蒙英国/盖恩斯伯勒公司以及英国国际电影公司拍的。希区柯克是30年代最主要且收入最高的英国导演。他的电影在票房上非常成功,这使他能够控制原本由制片人掌握的影片艺术气氛。

在希区柯克英国时期的惊悚片中,已经出现了他那些成熟的美国电影的典型特征:不断出现具有象征意义的重要物品(如一把刀子、一串项链、一幅描绘小丑的画);反复出现受到冤枉的男子和陷入困境的年轻漂亮女人这样的人物;巧妙运用叙事悬念,观众比片中人物了解更多信息,身份有如偷窥者;并且机智地使用了视觉和音响剪辑,将纪录片风格的镜头突然与出人意料的、极其主观的镜头衔接,形成鲜明对比。《敲诈》中的安妮·昂德拉(Anny Ondra)是一连串受到折磨与攻击的金发女人中的第一个,她们都将经历目睹死亡的恐怖。这部电影以一段纪录片似的写实追逐镜头开始,以一段使用了特效的超现实追逐场面结束,地点是观众熟悉的大英博物馆。片中那种隐藏着极端事件的日常生活环境

也将反复出现,例如在《擒凶记》(1934)、《国防大机密》(1935)、《炸弹风云》(*Sabotage*;1936)和《贵妇失踪记》(1938)以及其他影片中。它也体现了希区柯克偏爱主观叙事的典型特征,其中涉及天真的年轻情侣,陷入欧洲政治的法西斯、间谍和兼并主义的麻烦。

另一种因有声时代的到来而在情感和剧情上变得更加丰富的产品是帝国电影,以英国过去的历史或当时的殖民地生活为背景,通过爱国音乐主题支持的清楚叙事,赞美了传统价值观和制度,如家庭、母性、国家荣誉、中央政府、君主政体和贵族统治。可以说,这些"舆论"电影反映了20世纪30年代英国政府造就的政治稳定。1931年,以保守党为主的多党联合政府上台,1935年又再次当选,在30年代一直统治英国。这个政府的路线是维护和平、保持现状,这就要求它在30年代末对希特勒和德国纳粹政府采取绥靖政策。

20世纪30年代,赫伯特·威尔考克斯拍摄了两部有关维多利亚女王生平的偶像化传记片:《维多利亚女王伟史》(*Victoria the Great*;1938)和《辉煌六十载》(*Sixty Glorious Years*;1939);迈克尔·鲍肯为高蒙英国公司拍摄了《非洲的罗德斯》(*Rhodes of Africa*;1936)、《大堡礁》(*The Great Barrier*;1936)和《所罗门王的宝藏》(1937)。但亚历山大·科尔达的伦敦电影公司为荣耀的大英帝国呈现出最奢华的神话传奇。科尔达于1931年建立伦敦电影公司,在此之前,他在自己的祖国匈牙利就拥有成功的电影生涯。他那部针对美国市场拍的《亨利八世秘史》(1933)出人意料地大获成功,这部古装传记片讲述了那位臭名昭著的国王的故事,由科尔达导演,查尔斯·劳顿扮演亨利八世,另外两位主演是默尔·奥伯伦和罗伯特·多纳特(Robert Donat),后者将成为30年代重要的浪漫明星。

科尔达对这部电影抱着很大的希望,该片在世界上最大的影院——纽约无线城音乐厅——首映是一个重要里程碑,使它贴上了"伦敦电影故事主要产品"的标签,为它在伦敦的成功上映扫清了道路。《亨利八世秘史》的成功让科尔达成为一位重要制片人,他得到联艺的支持,其影片

在美国的发行有了保证，保诚保险公司又给予他金融上的支持，资助他在德纳姆建立新片厂。1936年，他获得奥丁连锁影院一半的股份，确保他的电影得到了在英国迫切需要的销售渠道。劳顿主演的这部影片是科尔达制作的一系列豪华大片中的第一部，是针对国际市场拍摄的，强调了特效和色彩的使用，其气氛尽可能远离英国日常生活现实。

在20世纪30年代的后五年，科尔达制作了四部重要的帝国电影，包括《骷髅海岸》(1935)、《伏象神童》(Elephant Boy；1937)、《金鼓雷鸣》(1938)和《关键时刻》(1939)。它们都是在英国政府的同意乃至合作下制作的，说明官方对影片中表现的大英帝国十分满意。英国电影审查局的推荐也塑造了这些电影支持帝国的立场。尽管BBFC并非政府机构，但和政治保持着密切联系，并一直排斥"敌视帝国制度"的电影剧本。这些影片都忽略了战争和独立运动对帝国的影响，也忽略了不同阶级、种族和性别之间因帝国导致的紧张关系和斗争。相反，时代的变化几乎没有影响这个赛璐珞帝国。用杰弗里·理查德的话(1984)说，"这些电影没有为帝国的存在提供政治、经济或制度上的具体理由。而是从英国人显而易见的道德优越感上为帝国辩护，那种优越感表现在其坚持绅士行为准则以及对公正不阿的立法和司法系统的维护上。"在这些影片里，英国人知道怎样做才正确，并因而平息了起义，恢复了帝国的安全。

在色彩生动的《关键时刻》(由科尔达的弟弟佐尔坦执导)中，哈利·法福沙姆(Harry Faversham)生于一个世代为帝国而战的家族，但哈利厌恶家族的要求，拒绝加入在埃及集结的英国军队去再次征服苏丹。结果遭到妻子埃斯妮的拒斥，她说他们生来就必须服从一种准则。电影情节继续发展，支持埃斯妮的价值观系统，哈利从前的同袍给他送来四片白色羽毛，讽刺他是懦夫。在这样的挑战下，他走进沙漠，潜入伊斯兰苦行僧军队，最终拯救了同袍们的生命，并帮助击败了哈里发。他作为一位胜利者凯旋而归，同时也认识到遵守帝国准则的重要性。

如果说，这些影片里的大英帝国故事存在漏洞，那它们就体现在国内方面：它显然是通过英国绅士形象来为建设帝国付出代价。在《骷髅

海岸》（同样是佐尔坦·科尔达执导）中，地区传教士桑德斯与波桑波酋长（保罗·罗布森饰）联合，阻止了当地的一次起义，酋长用自己动听的歌声平息了当地人的反帝国情绪。当桑德斯因一年的结婚假期而离开时，这里又面临灾难的威胁，因为现在波桑波的人民（尤其是他的妻子丽龙戈）很容易受好战的国王莫法拉巴以及腐败的白人雇佣兵伤害。婚姻的结合呼唤桑德斯去为帝国繁衍后代，但这也威胁到他一生的工作，为了服务于这个王国并将它拯救出来，他必须推迟蜜月——很可能会一再推迟。在影片的结尾，桑德斯回到他的大河边上，帮助拯救丽龙戈，击败莫法拉巴国王和雇佣兵，并在他再次开始休假时，将波桑波立为河流之王。

声画同步的歌唱具有崭新的潜力，使得杂耍剧院综艺节目传统跟电影的关系更加复杂，有时构成自我反照形式，例如威尔·海那部模仿《骷髅海岸》的《河上的老骨头》（*Old Bones of the River*；1938）就是如此。在这种类型中，格蕾西·菲尔兹主演的电影最成功，她当时正处在事业巅峰，名闻天下。她的影片根植于工人阶级的生活，把阶级差异表现得更复杂，跟科尔达的帝国电影类型形成鲜明对比。《陋巷里的莎莉》（*Sally in Our Alley*）在标题之后，紧跟着一连串纪录片似的镜头，在手摇风琴的伴奏下，表现孩子们在背靠背的连排式房屋里玩耍。影片中大部分故事都发生在这条小巷，并且传达出这里的问题：贫穷、住房差、犯罪猖獗、虐待儿童、缺少男人。在其中一部分，大量军队演习的作战镜头和铁丝网为莎莉未婚夫受伤的情节营造出凄凉、恐怖的背景。《边走边唱》（*Sing as We Go*；1934）是菲尔兹第一部在其故乡兰开夏（Lancashire）拍摄的电影，影片开头时纪录片似的工厂形象将故事置于工人阶级的生活中，片中的第一个情节也同样如此：工厂宣布关闭，威胁着厂主和雇员的生活。格蕾西鼓励工人们"边走边唱"；电影结尾时，制造人造丝绸的技术产生，她率领工人兴高采烈地回到工厂大门，周围的人都在挥舞着英国国旗。在影片中间，格蕾西骑车到布莱克浦（Blackpool）找工作，观众有机会看到一系列外景长镜头。这些都构成了格蕾西肢体喜剧的背景，但也赞美

了工人阶级的海滨度假胜地,它们是观众自己生活的象征。然而,随着那十年时光的流逝,格蕾西·菲尔兹变得越来越被广大公众所喜爱,不再那么紧密地与工厂小镇的连排式房屋联系起来。到了《造船厂的莎莉》(Shipyard Sally;1939)中,当她在为工作而大声歌唱时,重整军备计划正在解决克劳德的失业问题,分散了她那些行动的战斗精神。她扮演的角色及其所处的世界越来越呈现出驯服、和谐、令人合意的景象。

20世纪30年代,随着平民失业的呼声越来越响,随着有声电影使得阶级问题越来越突出——它通过口音给阶级编码——电影的社会影响及其在阶级关系中所起的作用问题变得越来越急迫。众多电影协会和期刊繁荣发展,热情地放映和讨论最近新拍的苏联电影。以一些独立电影业和工人俱乐部为中心,一场社会主义电影运动组织发展起来,制作出纪录片,并分销苏联电影。1933年,英国电影学院建立,肩负起一项特殊的教育任务,同时也分销纪录片。此外还有一场方兴未艾的纪录片电影拍摄运动,受到约翰·格里尔逊的邮政总局制片组启发,从帝国商品行销局到煤气供应业的各种组织都给予资助。整个这项活动都有助于将电影发展成一支严肃的社会力量,这种关心还将进一步扩展到故事片制作领域,并由于1927年《配额法案》的修订以及战时意识形态压力的构筑而加速。

在1938年重新制定的《电影法案》中,劳动成本低于七千五百英镑的电影不再有资格获得配额,这一条例的目的是提高影片质量。旧法案中规定任何影片都必须将百分之七十五的工资支付给英国公民的条款也放松了,情节梗概必须由英国人撰写的条款则被删除。这两点变化都允许英国更多地使用美国明星和技术人员,并鼓励美国主要片厂更广泛地在英国投资拍摄电影,这股潮流将为科尔达的米高梅-伦敦电影公司协议铺平道路,他们推出的第一部影片是1945年的《陌路情缘》(Perfect Strangers)。越来越多美国生产的电影在英国放映,有助于推动社会问题影片的流行。英国一些影人希望拍摄具有强烈社会意识的电影,这种在美国深受好评的叙事类型为他们提供了出路。根据那份新合同,米高梅

在英国制作的第一部影片是金·维多的《卫城记》(The Citadel；1938)，故事根据 A·J·克罗宁(A.J.Cronin)的长篇小说改编，谴责了一个威尔士矿区的私人诊所。另外两部反映矿区生活的电影紧随其后：一部是《群星俯瞰》(The Stars Look Down；1939)，根据克罗宁的小说改编，由卡罗尔·里德(Carol Reed)执导；另一部是《激扬的山谷》(The Proud Valley；1939)，由迈克尔·鲍肯在伊令(Earling)制作，保罗·罗布森主演，佩恩·丁尼生(Pen Tennyson)导演。与此同时，维克多·萨维尔也根据威尼弗雷德·霍尔特比(Winifred Holtby)的小说拍摄了一部同名电影《南赖登》(1938)，这个版本非常成功，讲述了一个地区计划局因腐败而危及工人的新住房计划和学校设施。

"二战"时期

随着战争的爆发，英国政府加强了对电影的社会作用的审核。议会认识到观影对观众心理情绪和观点的深刻影响，向片厂发布了官方的指导方针，提倡某些主题，禁止另一些主题。其中推荐的主题包括"英国为何而战"、"英国怎样作战"以及"为了获胜必须作出的牺牲"等等。信息部电影局(Ministry of Information Films Division)要对新拍的电影作安全审查，并警告电影院，如果放映的影片包含为敌所用的内容，就会受到起诉。政府对电影制片的影响更具体，它征用了片厂的空间，用作仓库和厂房，以及用于制作官方电影，而且让三分之二的电影技术人员应征入伍，不过有些是去为政府拍电影。最终只留下九家片厂正常运转，国内的故事片产量从 1940 年的一百零八部下降到平均每年六十部，直到战争结束，其中 1942 年产量最低，只有四十六部。

然而，去看电影的英国人却比以往任何时候都多。他们到食堂、陆军和海军的营地电影协会、工厂大厅、移动篷车以及电影院里看电影，在放映过程中忍受空袭警报声，甚至被疏散。电影在英国从未像"二战"末那么受欢迎，银幕上展示的视觉享受和看似勇敢的行为跟外面晦暗的环

境形成如此强烈的对比，它们似乎让观众变得更坚强了。

英国战时电影业的主要受惠者是 J. 阿瑟·兰克 (J. Arthur Rank)，到 1943 年，他积聚的资产就已经跟美国大片厂不相上下：1937 年，他买下了高蒙英国/盖恩斯伯勒公司的发行权；1938 年，他接管了科尔达的德纳姆片厂；1939 年，他又收购了埃尔斯特里联合制片厂 (Elstree-Amalgamated Studios)；1941 年，当奥丁连锁影院和高蒙英国公司因战争对电影放映造成的不确定影响将它们的出售价格压到很低时，他又将这两家公司纳入囊中。如今，英国百分之五十六的制片空间都归兰克所有。任何故事片要在英国得到成功宣传，获得一家主要连锁影院的预订就至关重要，而兰克拥有的高蒙/奥丁和 ABC 就是其中最重要的几家。兰克选择将自己的部分利润转向一些独立制片人，他们通过一家庇护组织独立制片人公司 (Independent Producers Ltd.) 跟兰克的公司联系。在这里，他支持过四个重要的导演/制片人小组：迈克尔·鲍威尔和埃默里克·普雷斯伯格的射手公司 (Archers)、弗兰克·朗德 (Frank Launder) 和悉尼·吉利亚特 (Sidney Gilliart) 的个人电影公司 (Individual Pictures)、戴维·利恩 (David Lean) 和安东尼·哈夫洛克-阿伦 (Anthony Havelock-Allan) 的电影同业行会 (Cineguild) 以及伊恩·达尔林普尔 (Ian Dalrymple) 的威塞克斯公司 (Wessex)。通过这样的安排，兰克为英国战时和战后的电影多样性作出了贡献。他资助并发行了鲍威尔和普雷斯伯格的《百战将军》(The Life and Death of Colonel Blimp；1943，又译为"壮士春梦")和《生死攸关》(A Matter of Life and Death；1946)，大卫·里恩和诺埃尔·科沃德 (Noël Coward) 的《相见恨晚》(Brief Encounter；1945) 以及朗德和吉利亚特的《爱尔兰谍影》(I See a Dark Stranger；1946)。

战争也让新闻片和纪录片制作团队获得发展机会，因为政府需要他们的电影提供官方的教育和信息。战争爆发两年后，他们空前忙碌，在巡回大篷车、军队营地、公共图书馆和电影院放映自己的产品。战争模糊了纪录片和故事片制作方面的不同特征。因为人手短缺，以及利用这种媒介表现战斗中的不列颠的崭新需求，这两个领域的人员交流也更自

由了。许多故事片中都融入了舰队、空中分列式、阅兵以及爆炸的纪录片片段,使得叙事远离了舞台式的室内布景和矫揉造作的戏剧风格。

战争迫切需要表现这个国家的凝聚力,认为表现其地区、阶级、性别和年龄分隔的电影破坏了这个国家的基本认同、个性以及最重要的全国团结。作为对这种需求的回应,故事片采用了纪录片的策略,将虚构故事置于英国当前的灾难之中,故事情节往往表现一群来自不同地区或阶级的公民为了共同的利益而同心协力,团结一致。这个时期的一些影片采用了纪录片的制作策略(以及现存的纪录片资料片),如1943年莱斯利·霍华德的《巾帼不让须眉》(The Gentle Sex),它讲述了七位女性在本土辅助勤务团(Auxiliary Territorial Service)受训和作战的故事;再如安东尼·阿斯奎思(Anthony Asquith)的《拂晓下潜》(We Dive at Dawn),描述了一艘英国潜艇追踪并击沉一艘敌舰的过程;还有查尔斯·弗伦德(Charles Frend)那部根据真实事件改编的《圣德梅特里奥号》(San Demetrio, London),讲述了一条商船横跨大西洋将石油运到克劳德的事情。

所有这些影片都在拍摄过程中要求军队和政府的合作。它们的情节同时不分轩轾地讲述几个人物的故事,而不是围绕一个核心浪漫主角或一对情侣展开,并且往往顺着几条平行的叙事线索发展。因此这些电影的结构显得比较自然,在普通公民转变为顽强的爱国战士的过程中,从一轮作战任务和危机跳到另一轮。虽说它们的情节并非由异性浪漫爱情的跌宕起伏来塑造,但通过战斗单位或轮船公司的组织结构,最终通过附属于更广阔的战时紧迫性,也同样构造得井井有条。

伊令、盖恩斯伯勒和海默

在英国"二战"期间众多呼唤现实主义电影新流派的声音中,最响亮也最有影响力的是迈克尔·鲍肯。1938年,他从巴兹尔·迪恩(Basil Dean)手中接管了小小的伊令制片厂,尽管仍在继续拍摄其20世纪30年代的主打产品歌舞喜剧片,但他却想制作一部从外表到故事都更贴近

当时英国现实生活问题的电影。为此,他从纪录片领域招募了两位关键人物:一位是哈里·瓦特(Harry Watt),他曾在皇冠电影公司拍摄《今夜轰炸目标》(Target for Tonight;1941)一片时担任编剧和导演;另一位是出生于巴西的阿尔贝托·卡瓦尔坎蒂(Alberto Cavalcanti),他曾经是20年代巴黎先锋派的成员,1934年来到英国,在邮政总局为约翰·格里尔逊工作。

鲍肯还招募了查尔斯·弗伦德、查尔斯·克里齐顿(Charles Crichton)以及罗伯特·海默(Robert Hamer),他们跟瓦特和巴兹尔一起,一直到20世纪50年代都待在这家片厂,导演了该厂生产的大部分影片。人员的稳定(他们工资虽低,但能定期支付),再加上编剧部门(其主要成员是T. E. B. 克拉克[T. E. B. Clarke]和安古斯·麦克费尔[Angus McPhail])和美术指导(从1942年起,迈克尔·雷尔夫[Michael Relph]就是该片厂的主要美术指导,然后成为迪尔登的制片人,偶尔也担任导演)的稳定,使得伊令能够发展出独特的片厂风格,它强调了——用鲍肯的话说——"现实主义"而非"华而不实"。

战后,伊令尝试了许多电影类型,包括恐怖片《深夜》(Dead of Night;1945),虽然只有一部,却非常成功;还包括以维多利亚时代的伦敦为背景的舞台情节剧《粉红线与封蜡》(Pink String and Sealing Wax;1945)。不过,喜剧仍然是这家片厂的主导产品——虽然"二战"期间威尔·海和乔治·丰比的电影很受欢迎,而喜剧则退居次要地位,直到1947年的《通缉令》(Hue and Cry;查尔斯·克里齐顿导演)才重获生机。这部影片采用了纪录片式的现实主义摄影技巧,创造出战后伦敦生活的熟悉背景,然后又发展出跟背景对比鲜明的幻想情节,以制造笑料。这为后来拍摄的一系列著名喜剧片树立了典范,它们包括《买路钱》(Passport to Pimlico;1949)、《荒岛酒池》(Whisky Galore!;1949)、《白衣男子》(The Man in the White Suit;1951)、《横财过眼》(The Lavender Hill Mob;1951)、《仁心与冠冕》(Kind Hearts and Coronets;1949)以及《贼博士》(The Ladykillers;1955),其中最后四部都由风格独特、无人能够模仿的

亚历克·基尼斯(Alec Guinness)主演。在《买路钱》中,人们从一座未炸毁的弹药库里发现一些宝物,它们证明皮姆利科岛(Pimlico)实际属于法国勃艮第(Burgundy),根本不属于英国,当地社区试图脱离英国,若是在几年前的战争时期,这样的玩笑会显得品位极其低下。

"二战"期间,鲍肯作为独立电影制片人的代言人,积极为他们的作用辩护,并于1943年为政府的帕拉齐委员会(Palache Committee)工作,调查电影业的垄断现象。不过,战争结束后,他跟兰克签订了一份诱人的发行合同,为整个伊令制片厂提供了百分之五十的经济收入,在一定程度上解除了鲍肯的国际压力。可惜好景不长,尽管战后伊令的喜剧在美国非常成功,弗伦德的战争片《沧海无情》(*The Cruel Sea*;1953)同样也很成功,但片厂依旧难以为继。虽然20世纪50年代初伊令从新成立的全国电影信贷公司(National Film Finance Corporation)获得了贷款,最终还是于1955年倒闭了。

20世纪40年代目睹了英国电影的一场灾难,甚至最大的片厂也未能幸免,许多片厂从此一蹶不振。1947年6月,工党政府针对英国放映的外国电影,向它们获得的所有收入肆意征收百分之七十五的"多尔顿税"(Dalton Tax;得名于当时的财政大臣),目的是帮助境况不佳的英国经济。作为回应,好莱坞联合抵制英国市场长达六个月。美国电影在英国的库存量足以维持六个月,因此并未立刻形成需求缺口,而且重新放映老片子也不用纳税。可是,美国的贸易禁令再次诱惑英国制片人在好莱坞擅长的领域击败他们;兰克的反应是在缺乏美国新片的情况下提高产量。1948年3月,好莱坞在与英国签订了一份对美国有利的四年协议后,那项百分之七十五的纳税得以免除,于是他们也取消了贸易禁令。美国电影重新涌入英国市场,所有英国电影都遭受了重大损失,尤其因为其中很多都是仓促之作,质量很差。到1948年中期,科尔达的新公司英国雄狮(British Lion)濒临破产,兰克集团(Rank Organization)也遭到重创。7月,政府宣布同意全国电影信贷公司为英国电影制作提高贷款。这挽救了科尔达,也帮助一些正在拍摄的电影渡过难关,如卡罗

尔·里德的《黑狱亡魂》(1949)。尽管如此,到 1949 年 2 月,英国的二十六家片厂只剩下七家仍在运转,而且也只拍摄了七部电影。

由于观众的社会和经济条件改变、电视的到来以及新的郊区生活模式出现,电影院上座率不断下降。作为回应,政府推出了"伊迪计划"(Eady Plan),调整了电影票的娱乐税税率,以便电影制作者能获得一部分票房收益。政府通过税收和贷款给予的持续财政援助让摇摇欲坠的英国电影业得以熬过 20 世纪 50 年代。

"二战"期间,盖恩斯伯勒片厂拍摄了一系列题材广泛的电影,从《拂晓下潜》(1943)这样的军事冒险片到《爱情故事》(*Love Story*; 1944)这样的女性电影。战后,该片厂进一步拓展自己的题材,拍摄了一些有关怀孕、重婚和黑社会的问题电影以及黑色惊悚片。然而,为他们带来最高利润和声誉的是古装情节剧。这个系列从"二战"时的《灰衣男子》(*The Man in Grey*; 1943)就开始了,该片由詹姆斯·梅森(James Mason)和玛格丽特·洛克伍德(Margaret Lockwood)主演,这对成功的搭档很快再次出现在《地狱圣女》(*The Wicked Lady*)中,它是 1946 年最成功的电影。

盖恩斯伯勒公司是迈克尔·鲍肯 1924 年创建的,在伦敦拥有几家摄影棚,并先后在伊斯林顿(Islington)和谢泼兹布什(Shepherd's Bush)建立摄影棚。1936 年后,盖恩斯伯勒由特德·布莱克(Ted Black)经营,他带领该公司渡过了最成功的鼎盛期——从 1937 年卡罗尔·里德的《银行假日》(*Bank Holiday*)、希区柯克的《年轻姑娘》(*Young and Innocent*)以及威尔·海的《波特先生》(*Oh, Mr. Porter!*)开始。阿瑟·兰克收购了高蒙英国公司,顺带也获得了盖恩斯伯勒。这次联合非常重要,因为它为这家制片厂生产的影片提供了庞大的发行网络。尽管主管人员变了,片厂却保持了稳定一致的策略,重视票房利润甚于影评家的赞许;而且也保持了产量的稳定,培养出一群实力雄厚的明星,如玛格丽特·洛克伍德、斯图尔特·格兰杰(Stewart Granger)、詹姆斯·梅森、帕特里夏·罗克(Patricia Roc)和菲利斯·卡尔弗特(Phyllis Calvert)。

影评家们谴责盖恩斯伯勒的古装情节剧远离英国电影在战争压力

有声电影(1930—1960) 341
Sound Cinema

下达到成熟的现实基础。《地狱圣女》的服装、布景和情感都因其过度豪华和泛滥而受到批评,在物资实行定量配给的时期,这种过度尤其被视为轻浮和无聊。芭芭拉·斯凯尔顿夫人(玛格丽特·洛克伍德饰)白天是贵妇,到晚上就成了拦路抢劫的蒙面大盗,为寻求刺激而杀人越货。这部影片在观众中大受欢迎,说明这个嗜杀的性感女性人物体现了人们受到压抑的奇特幻想,因为当时的英国社会是各种克勒克俭的措施塑造的,女性虽然被征募入伍,却从没有机会扣动扳机。

20世纪40年代后期,电影行业工会那部杰出的《断肠云雨》(Blanche Fury)重复并部分模仿了盖恩斯伯勒的古装片套路。该片由安东尼·哈夫洛克-阿伦制作,以维多利亚时代的英国为背景,透过一个即将产下私生子的女人的目光,讲述了一个私生子继承人(斯图尔特·格兰杰饰)的复仇——他正是那个即将出生的孩子的父亲。影片在这个母亲的主观视角转为渐黑中结束。这是最华丽的古装情节剧之一,它让观众对一个死去的女人产生了认同。

在20世纪40年代后期英国电影业的兴衰变迁中,盖恩斯伯勒公司未能幸存下来,到40年代末便停产了,但它的产品却跟当时盛行的现实主义思潮形成了强烈、鲜明而又成功的对比。

唯一真正熬过那段艰难岁月的片厂是海默电影公司。它从一开始就瞄准国际市场,因此能安然度过20世纪40年代末的重重困难。这家制片厂原本是1935年由恩里克·卡雷拉斯(Enrique Carreras)和威尔·海茵兹(Will Hinds)创立的发行公司专有电影公司(Exclusive Films)。1947年,这家公司经过重组,转入制片业,根据海茵兹的艺名威尔·海默(Will Hammer)而更名为海默电影公司,由卡雷拉斯的儿子詹姆斯担任常务董事。卡雷拉斯明智地坚持对财务加以严格控制,按时偿还全国电影信贷公司的贷款,并毫不留情地控制制片成本。他采用的一个技巧是全部电影都租用一个外景地,避免为每部片子租一个摄影棚并运送各种设备、布景和人员。海默尝试了两三个地点,最后才在布雷(Bray)的宕恩庄园(Down Place)安顿下来,将这所房子改建成布雷摄影棚,一直

使用到 1966 年。

稳定的工作基地使得工作人员和布景设计师能够保持连续性,他们拥有丰富的经验,花费不多就能制作出丝毫没有廉价感的影片。海默公司大约每年生产六部电影,大多数都在一年内完成,而拍摄时间只需要一个月左右。公司每次只拍一部影片,这个策略有助于将工作人员集中并联合起来。通过提前为剧本甚至海报插图以及其他广告设计广泛地制订计划,也让成本得到控制。他们的剧本都倾向于采用类似的故事,如迪克·巴顿(Dick Barton;源自同名广播节目)、罗宾汉、吸血鬼、弗兰肯斯坦和《夸特马斯实验》(*Quatermass Experiment*;一部根据电视剧改编的恐怖片)。公众能够预见电影的内容,片厂也能预测电影的受欢迎度,将财务风险降低到最小。

《夸特马斯实验》(1955)的成功促使卡雷拉斯继续恐怖片主题,安排特伦斯·费希尔(他从盖恩斯伯勒公司开始进入电影业,曾担任《地狱圣女》的剪辑)执导《科学怪人的诅咒》(*The Curse of Frankenstein*;1957)。该片在大西洋两岸都获得很高的利润,并为海默公司带来一份跟环球公司合拍《吸血鬼》(1958)的合同,以及跟哥伦比亚、联艺和其他美国公司就制片前提供资金、在美国的市场销售等方面达成协议,卡雷拉斯最渴望获得美国那些有利可图的观众。尽管海默公司也拓展到其他类型,如科幻片和心理惊悚片,但恐怖片却成为其主打产品,且一直保持了下去。就像盖恩斯伯勒一样,海默的电影受到影评家的责难,却受到票房青睐。它们让电影史上备受喜爱的恐怖形象重获生机:木乃伊、狼人、吸血鬼和恶魔。费希尔拍了《科学怪人的诅咒》之后,紧接着又拍了《科学怪人的复仇》(*The Revenge of Frankenstein*;1958)和《邪恶的科学怪人》(*The Evil of Frankenstein*;1963),拍了《吸血鬼》(1958)之后,又拍了《恐怖新娘》(*The Brides of Dracula*;1960)等等续集。这些神秘主义的虚幻故事通常以维多利亚时代的英国为背景,往往采用华丽而令人腻味的特艺彩色胶片,场面调度对比鲜明,天鹅绒椅子、帘子和城堡里巨大的壁炉跟阴冷潮湿、鬼魂出没的白桦林、疾驰而入的马车以及受到惊吓而晕厥的少女形

成强烈的对照。而影片的情节则一再将维多利亚时代压抑的性规范跟男性劫掠者的阴谋以及他们那些年轻漂亮的女性受害者的性感置于紧张关系中。

这种巴洛克式的奢华场面调度,以及将故事背景设在远离现实的古代或文化中,为强烈的性感和身体暴力提供了情感表达的出口。但与此同时,在20世纪50年代那些更现实主义的产品中,也出现了类似的特征,因为战时社会的爱国主义束缚(及其对个人欲望和恐惧的忽略)瓦解。这样的影片包罗很广,例如德克·鲍加德主演的《寒夜青灯》(*The Blue Lamp*;1949),他以精湛的演技塑造了一个逃亡的深夜杀手,对危险和异性怀着冲动的欲望;又如迈克尔·鲍威尔导演的《偷窥狂》(*Peeping Tom*;1960),卡尔·贝姆(Carl Boehm)在片中扮演一个可怕的角色——作为一个神经病学家的儿子,他从小备受折磨,长大后用一台三脚架上装有致命利刃和镜子的摄影机谋杀女性,一边强迫她们在镜子中观看自己走向死亡,一边拍下她们惊恐万状的表情,然后在他隐秘的暗室里放映所拍的片子以刺激自己。在这两部电影中,导致暴力和欲望的强烈动机都跟遭受轰炸的荒凉废墟、单调的伦敦街道以及逼仄的公寓构成的贫困背景形成尖锐的对比。

电影跟战争保持了一定的历史距离之后,才有可能质疑爱国主义和传统性别角色要求的男子气习俗惯例。查尔斯·弗伦德的《沧海无情》(*The Cruel Sea*;1953)描述一位船长(杰克·霍肯斯[Jack Hawkins]饰)为"在战争,在整场血腥战争"中的杀戮而感到沮丧,对他的眼泪和借酒浇愁表示同情,并探讨了他自己跟舰务官(唐纳德·辛登[Donald Sinden])的关系的本质——可能是军事职责关系,也可能是性爱关系——来表现这种质疑。安东尼·阿斯奎思(Anthony Asquith)的《勃朗宁版本》(*The Browning Version*;1951)根据特伦斯·拉蒂根(Terence Rattigan)的戏剧改编,谴责了淡泊寡欲、沉默和压制情感所突出的男性气质。影片描述一位教授古典语言的老师(迈克尔·雷德格雷夫[Michael Redgrave]饰)多年来默默容忍妻子的不忠,又没能向妻子或自己的学生

展示自己的情感生活,而变成一个形容枯槁、心怀怨恨的躯壳。在《受害者》(Victim; 1961)中,德克·鲍加德扮演一位律师,被迫为自己的同性恋身份公开辩护,并在他的情人悬梁自尽后揭露了一个讹诈团伙——尽管这会毁掉他的职业和婚姻,但隐藏自己作为男性同性恋者身份的压力也让他难以忍受。

战争扰乱了传统的男性价值观,这些变幻无常跟电影审查局管理的松弛结合起来,使得一种现实主义电影得以出现,它们检验了有关男性的新观念,为英国"新浪潮"以及所谓的"愤怒青年"(Angry Young Men)电影铺平了道路。在许多方面,这都让英国电影获得新生;但也并非全然如此,若要说起英国的"愤怒女性"电影,我们还得回溯到格蕾西·菲尔兹的早期影片、20世纪40年代盖恩斯伯勒的古装片系列,以及一些大后方电影,或者转向未来的70年代及其后的女权主义运动。

特 别 人 物 介 绍

Gracie Fields
格蕾西·菲尔兹
(1898—1979)

20世纪30年代,"我们的格蕾西"主导了英国歌舞喜剧片,她登台献唱,录制唱片,拥有自己的广播节目,最终在电视上表演,并于1979年成为大英帝国女爵士(Dame of the British Empire)。在她的职业生涯中,她发展出令人不可思议的宽广演唱范围,包括轻歌剧、蓝调、英国传统小调以及自编的低吟歌曲。格蕾西在故乡罗奇代尔(Rochdale)和伦敦西区的歌舞杂耍剧院拥有十年的表演经验,之后才终于拍出了她的第一部电影《陋巷里的莎莉》(Sally in our Alley; 1931)。她在30年代拍了十一部电影,成为英国收入最高的银幕明星,1936年和1937年都在英国

票房排行榜上名列第一。

在格蕾西的整个职业生涯中,她从未放弃自己独特的兰开夏口音,也没有中断她跟城市贫民的联系——她就出生在他们中间。她原名格蕾丝·斯坦斯菲尔德(Grace Stansfield),年仅十二岁就离开学校,到当地工厂做工。在她早期的电影里,她扮演的各种角色都属于工人阶级,处在自己家乡的环境中;后来,她又扮演了各种各样的歌手,或者成为歌手的工人阶级人物(例如在《红桃皇后》[Queen of Hearts;1936]里)。仿佛是为了证实现实生活和银幕生活之间的连续性,在好几部影片中,她所扮角色的名字都跟她自己的名字类似,例如《格蕾丝之周》(This Week of Grace;1933)中的格蕾丝·米尔罗伊(Grace Milroy)、《边走边唱》(Sing as We Go!;1934)中的格蕾丝·普拉特(Grace Platt)、《抬头而笑》(Look up and Laugh;1935)中的格蕾丝·皮尔森(Grace Pearson)、《红桃皇后》(1936)中的格蕾丝·珀金森(Grace Perkins)以及《笑口常开》(Keep Smiling;1938)中的格蕾西·格雷(Gracie Gray)。她的银幕形象往往外表土气十足,强壮的身体穿着棉布印花衣服和围裙,而且年纪略微显得有点大(她进入影坛时已经三十三岁),她用自己粗粝的嗓音和方言土语折磨顾客和一对对情侣。她往往在酒吧或咖啡馆的人群中唱歌,通常在银幕上被称为"我们的莎尔"或"我们的格蕾西",扮演一个人人都认识的角色,凭借自己的歌声、决断以及对生活的热情而成为社区的象征。

她的超凡魅力超越了阶级界线,来自于她的个人成功故事跟她在银幕上独特的地区和阶级身份构成的综合体,来自她将不同的阶级忠诚情节融为一体的职业和电影表演。但在这个综合体中存在着紧张关系,从菲尔兹众多嘲笑影迷的银幕玩笑以及她对好莱坞文化的滑稽模仿(尽管她后来在1938年跟20世纪福斯公司签约,以二十万英镑的片酬为它拍了四部电影)中都表现了出来。随着20世纪30年代不断向后推移,这种紧张关系逐渐松弛下来。尽管她扮演的人物仍然根植于工人生活,也仍然承认阶级结构,但也逐渐发生了转变,其语言更温和,不像以前那么

尖锐了。正如杰弗里·理查兹（Jeffrey Richards；1984）所言，在30年代，作为英国工业社会的代言人，格蕾西·菲尔兹逐渐从《陋巷里的莎莉》中具有潜在破坏力的工人阶级女主角转变为"国家共识的象征"。1931年，阶级樊篱牢不可破、不堪忍受：在《陋巷里的莎莉》中，格蕾西唱歌时穿着女房东借给她的黑色晚礼服，显得局促不安；她到那个势利的派对上赚几个小钱谋生，同时希望忘掉自己的不幸，但却受到羞辱和忽视。八年后，在《造船厂的莎莉》（Shipyard Sally；1939）中，为了进入兰德尔勋爵的上流社会，菲尔兹扮演的人物灵巧而优雅地穿上舞会的礼服，在电影结束时，虽然她的老板——（她）"唯一爱过的人"——被他自己所属阶级中一个更美的女人抢走，作为交换，她自己将将就就获得了担任其福利主管的工作，但她却仍然感到满意。在《陋巷中的莎莉》里，她为自己被上流阶级利用又抛弃而愤怒；而在《造船厂的莎莉》中，她却接受了失去情人的现实，倡导那种虽有失落却也能照样生活的风气，而这正是不久后众多战时电影宣扬的思想。

　　格蕾西·菲尔兹扮演的人物微笑着承受一切，她们拥有坚定的乐观精神，再加上她那种工人居住区的演唱风格所具有的情感力量，使她在"二战"爆发时成为爱国劳军音乐会的理想人选。她到加拿大、美国、北非、太平洋战区和法国做过成功的巡回筹款演出，其中一次还代表过"不列颠"，跟代表"法兰西"的莫里斯·雪佛莱同台表演。但战争刚爆发不久，她就和自己出生于意大利的丈夫立刻离开英国，前往美国了，这大大破坏了她在公众中的亲善形象。接着，就有人在议会中对她获准带走巨额财产提出质疑，因为其数目远远超过法律允许的范围。不过，她那首1943年的歌曲《道一声再见祝我好运》（"Wish Me Luck as You Wave Me Goodbye"）仍然激励着这个陷入危机的国家，正如她在20世纪30年代那首《边走边唱》（"Sing as We Go"）激励过无数失业者一样。

<div style="text-align:right">——安东尼娅·兰特</div>

特 别 人 物 介 绍

Michael Powell and Emeric Pressburger
迈克尔·鲍威尔和埃默里克·普雷斯伯格
(1905—1990；1902—1988)

　　迈克尔·鲍威尔和埃默里克·普雷斯伯格是电影史上最杰出的合作伙伴。他们俩是20世纪30年代在为科尔达的伦敦电影公司工作时认识的。当时鲍威尔在导演一些低成本的"配额充数片"，凭借《世界尽头》(*The Edge of the World*；1938)吸引了科尔达的注意力。匈牙利难民普雷斯伯格曾经作为编剧在德国的乌发公司以及奥地利工作过。《黑色间谍》(*The Spy in Black*；1939)是他们合作拍摄的第一部电影。

　　1942年，他们建立了自己的制片公司阿彻斯(The Archers)。从公司成立后拍摄的第一部影片《百战将军》(*The Life and Death of Colonel Blimp*；1943)开始，他们共同制作的电影都会在片尾字幕中出现这样一行字：本片由迈克尔·鲍威尔和埃默里克·普雷斯伯格联合编剧、导演和制作。

　　这不仅强调了他们在工作中的合作关系，而且凭借其独特性确立了他们标新立异的位置，有别于片厂的流水线制片方式。这也模糊了那种细致的劳动分工，而大型片厂在拍摄故事片长度的电影时把这种分工视为关键。阿彻斯公司使用了主要片厂的人才和技术能够提供的所有资源，而且往往邀请英国著名的舞台和电影明星出演，同时它却作为独立制片人运作，但阵容相当壮观。阿彻斯拍摄的电影本身也跟当时英国电影本质上相去甚远——后者在形式和内容上都以现实主义为主。鲍威尔和普雷斯伯格的电影则广泛吸收了一系列复杂的风格模式和传统，很难分辨出它们究竟属于哪种类型。

　　鲍、普合拍的电影反复提出那些直击电影本质核心的问题：现实主

义与人工技巧之间的关系是什么？电影跟戏剧、绘画、音乐有什么关系？这种当代产生的最新技术和艺术形式跟最古老的叙事形式之间有何关系？是否有可能创造出一部雅俗共赏的作品？

尽管鲍、普合拍的电影在形式和视觉上相当复杂，它们却常常参考或直接再现作为其来源的故事：神话、寓言、童话。这些影片能够创造出一个迷人的银幕世界，让那些从小听着此类神话及故事长大的普通观众（尤其是英国观众）立刻就能接受它们，如涉及乔叟作品的《坎特伯雷的故事》(*A Canterbury Tale*；1948，又译为"夜夜春宵")，源自汉斯·克里斯蒂安·安徒生(Hans Christian Anderson)作品的《红菱艳》(*The Red Shoes*；1948)，以及源自 E·T·A·霍夫曼(E. T. A. Hoffmann)作品的《曲终梦回》(*The Tales of Hoffmann*；1952，又译为"霍夫曼的故事")。但鲍威尔和普雷斯伯格也关注并记录了对战后英国高度工业化的文化的担忧，这种文化压制或否认这个国家跟神话般的神秘过去的联系。这种关注出现在影片《我走我路》(*I Know where I'm Going!*；1945)的当代背景里，片中由温迪·希勒(Wendy Hiller)扮演的女主角琼·韦伯斯特(Joan Webster)被迫放弃了自己的物质欲望，以及她跟那个象征着物质欲望的中年富翁的婚姻，转而喜欢上罗杰·利夫西(Roger Livesey)扮演的托奎尔·麦克尼尔(Torquil MacNeil)及其居住的世界，那是一个由数百年的传说、咒语和神话统治的地方。

鲍威尔和普雷斯伯格对神话和幻想的痴迷并未在叙事或社会层面结束。其作品的动机饱含浪漫性，对神秘事物和"自然世界"的热爱以及艺术风雅和"良好品位"的阙如是影片的主要特色。他们既渴望记录当代英国文化的方方面面，又渴望彻底远离它，躲进内在经验的世界，为艺术而艺术。这两种渴望构成的紧张关系在他们的许多电影中都可找到。他们那些取得商业成功的最著名的影片都渗透着一种"为艺术而死"的意识，如《红菱艳》和《曲终梦回》，里面充溢着泛滥的情感、风格化的歇斯底里行为，以及高度色情化的受虐倾向。叙事空间通常破碎而怪异，蔑视任何有关平衡、秩序和同质性的古典意识，它的极端风格化往往让人

联想起动画电影的情形。(鲍威尔非常崇拜沃尔特·迪士尼。)神话和传说变成了载体,通过它,影片中渗入了一种神秘而超然的特征,而且形象与音乐也在里面紧密地联系起来。这样做的结果是对歌剧和轻歌舞剧的改编,例如在影片《美丽的罗莎琳达》(Oh... Rosalinda!!;1955)和《曲终人回》里面;这也造就了鲍威尔所说的"编写的电影",其中剪辑、对白以及从摄影机运动到演员运动的所有电影运动,都带有预先确定的强烈节奏和舞蹈编排似的维度。鲍威尔和普雷斯伯格希望创作这样的电影:它既有高度风格化的幻想,又对战后英国文化作了分析,而且还思索了电影形象的含义和构造问题,《生死攸关》或许是他们这方面最好的例子。

在那部受尽诋毁的《偷窥狂》(1960)中,鲍威尔将更加深入地思索这些有关电影的问题。该片也是他独立创作的作品中最重要的一部。就像鲍、普二人合作的大部分作品一样,这部电影自从拍好之后,其声誉就持续上升。虽然他们俩的作品往往受到当时的主流影评家攻击,在海外发行时遭到严重删剪和改动,而且并非总能获得一般观众的支持,但此后却获得了它们理应拥有的独特地位,影响了新一代电影制作人:从弗朗西斯·科波拉(Francis Coppola)、约翰·布尔曼(John Boorman)和马丁·斯科塞斯(他为在美国恢复鲍威尔的声誉做了很多事情),到德里克·贾曼(Derek Jarman)、萨利·波特(Sally Potter)和阿基·考里斯马基(Aki Kaurismäki)。

特 别 人 物 介 绍

Alexander Mackendrick
亚历山大·麦肯德里克
(1912—1993)

亚历山大·麦肯德里克出生于波士顿,成长于格拉斯哥,父母都是

苏格兰人。从格拉斯哥艺术学校（Glasgow School of Art）毕业后，他进入广告行业工作了十年。"二战"期间，他在心理战科（Psychological Warfare Branch）服役，这个美英合作成立的古怪组织让他（除了其他工作外）有机会到意大利拍纪录片。1946 年，他加入伊令制片厂，担任编剧和素描画家——在开始拍摄前绘制摄影机机位以指导演职人员。他的第一项任务就是伊令投入最大但遭到惨败的作品——精美的古装片《深宫残梦》（Saraband for Dead Lovers；1948）。

麦肯德里克获得了执导《荒岛酒池》（Whisky Galore！/Tight Little Island；1949）的机会。这部喜剧以外赫布里底群岛（Outer Hebrides）为背景和主要拍摄地点，讲述了一群岛民决心抢劫一艘满载威士忌的失事货船，而对抗海关官员镇压部队以及狂暴的英国地主。虽然电影采用了伊令喜剧片短小精美的基本模式，却用隐藏的冷酷无情与敏锐的戏剧才能抵消了舒适惬意带来的风险。

麦肯德里克在苏格兰拍的第二部电影《玛吉号》（The Maggie/High and Dry；1951）风格模糊，但他为伊令拍的最后一部影片《贼博士》（The Ladykillers；1955）让他恢复了最佳状态。这部令人毛骨悚然的哥特式幻想作品由移居国外的美国人威廉·罗斯（William Rose）编写剧本（跟《玛吉号》一样），是伊令喜剧杰作中的最后一部——它既被尊为典型，又是一部戏仿之作，嘲笑了这家片厂（以及英国）对年龄和传统的固执看法。影片讲述一个疯狂的老太太住在一所摇摇欲坠的维多利亚式房子里，无意中摧毁了一整群下流的骗子，在欢快的混乱中淋漓尽致地表现了麦肯德里克的黑色幽默，以及在他影片中反复出现的天真与老练对决的主题。

同样的主题，以一种截然不同的表现方式，再次出现在麦肯德里克的第一部美国电影《成功的滋味》（Sweet Smell of Success；1957）中。影片以纽约曼哈顿娱乐媒体那妄想偏执狂般的夜晚世界为背景，深刻地表现了那些隐隐约约、令人讨厌的勒索、腐败和扭曲的性关系。托尼·柯蒂斯在片中扮演一个卑劣而野心勃勃的广告代理，其表演令人终生难忘，

而伯特·兰卡斯特（Burt Lancaster）扮演的那个凶暴的专栏作家也相当出色。再加上黄宗霑光彩照人的摄影技术，克利福德·奥德茨（Clifford Odets）标新立异的下层社会对白，以及埃尔默·伯恩斯坦粗野的爵士乐配乐，麦肯德里克创造了一部晚期黑色电影的杰作，是他辛辣讽刺思想最黑暗的表达。

就在这时，他的职业陷入麻烦。在拍摄根据萧伯纳作品改编的《魔鬼门徒》(The Devil's Disciple；1959)时遭到解雇，然后又被卡尔·福尔曼（Carl Foreman）那部雄心勃勃的巨制《六壮士》(The Guns of Navarone；1961)剧组解雇，此后直到1963年，他都没有再拍一部电影。返回英国后，他才拍了那部《幼童非洲寻亲记》(1963)，这部流浪汉传奇讲述了一个小男孩从北到南跨越整个非洲的故事。

1965年，麦肯德里克终于实现了自己期待已久的梦想，将理查德·休斯（Richard Hughes）的经典长篇小说《牙买加飓风》(A High Wind in Jamaica)搬上银幕。小说描写一帮天真的海盗抓住一群孩子，却在他们不假思索的冷漠面前遭到毁灭——故事情节恰好符合他一直专注的主题。尽管影片被片厂剪辑得七零八落，却仍然保存了小说那种幻觉般的力量，在麦肯德里克探索天真的致命本质的作品中，这是最复杂也最辛辣的一部。

1976年，麦肯德里克的《艳侣迷春》(Don't Make Waves)遭到失败，而他长期以来一直满怀希望的两个项目《犀牛》[Rhinoceros]和《苏格兰的玛丽女王》[Mary Queen of Scots]）也半途而废，这一切让他心灰意冷。他退出电影界，到新成立的加利福尼亚艺术学院(California Institute of the Arts)执教。作为教师，他誉满杏坛，但对观众以及电影界同行来说，失去一位如此敏锐而诙谐的导演，他在教育界的成就不过是微不足道的安慰。

——菲利普·肯普

德国：纳粹主义及其后

埃里克·伦奇勒（Eric Rentschler）

纳粹时代

在国家社会主义设计的生活中，在监控人类行为和控制物质世界的激进努力中，视听设备发挥着关键作用。阿道夫·希特勒及其宣传部部长约瑟夫·戈培尔敏锐地意识到，电影具有调动感情和钳制精神、创造强大的幻觉和控制观众的能力。考虑到导演的因素，他们运用最先进的技术，来创造一个充满奇观的社会，包括大量庆祝活动、灯光表演和集体盛典。希特勒的统治是一次持续不断的电影事件，正如汉斯·于尔根·西贝尔贝格（Hans Jürgen Syberberg）所言，是"一部来自德国的电影"。如果说纳粹为电影而疯狂，那么第三帝国就是靠电影建立的，它是一个虚幻的结构，同时发挥了造梦机器和死亡工厂的功能。

即使在希特勒灭亡半个世纪后，第三帝国的电影也仍然会激起极端的反应和夸张的公式化表达。考虑到国家社会主义的暴行，对许多评论者而言，它资助的电影、新闻片和纪录片都代表了电影史上最黑暗的时刻。德国影评家威廉·罗斯（Wilhelm Roth）评论说，1933年至1945年之间，德国生产了一千一百部故事片，它们全都会催生电影地狱的幻觉、可憎的政治宣传、一本正经的豪言壮语和难以忍受的庸俗文化轮番上阵，让人备受折磨。直到今天，在许多人心中，纳粹电影都让人想起马布斯博士的"一千只眼睛"或《1984》中无所不在的监控。

国家社会主义党人在篡夺权力后，立即针对一度获得国际认可的德国电影业，清洗其艺术先锋、大部分专业的技巧和技术专家。超过一千

五百位电影工作者将逃离德国,他们中许多人是犹太人,也有进步人士和无党派,取而代之的往往是政治上的谄媚之徒和二流的机会主义者。在最激烈的贬低者心目中,纳粹的电影跟魏玛时代那令人"挥之不去的"可敬场面形成鲜明对比(洛特·艾斯纳[Lotte Eisner]语)。臭名昭著的纳粹电影最令人难忘的成就,便是以群体控制、国家恐怖主义和世界性破坏的名义,系统性地滥用电影的造型力量。

戈培尔开始"从头到脚彻底改革德国电影"。新电影必须抛弃魏玛时代的"体系",它那种为艺术而艺术的情调、知识分子的自由主义以及迎合商业利益的动机。它应该产生于政治生活,并进入德国精神中最幽深的隐秘之处。戈培尔在自己早期的纲领性声明中,用大自然和婚姻打比喻,把电影比作躯体和大地,把自己比作医生,通过手术切除一个受到有害的外国毒素感染的器官。他宣称:"让一个新世界最深处的目标和最深处的构造获得生机,需要想象力。"戈培尔反复强调电影应该产生明显的影响力(Wirkung),必须对心灵和思想发挥作用。它应该肩负起大众艺术的使命(Volkskunst),在为国家目标服务的同时满足个人的需要。政治思想应该具有美学力量和感染力。但这并不仅仅意味着再现纳粹党的游行,拍摄纳粹突击队员的纪录片,崇拜旗帜与徽章。真正的电影艺术应该超越日常生活,实际上,它应该"强化生活"。

德国国家社会主义工人党(NSDAP)在 1933 年掌权后,其主要任务就是按照自己的信念重新塑造公众思想,也就是展示迷人的世界观(Weltanschauung)。这倒不是说国家社会主义拥有系统性的计划或合乎逻辑的世界观。这是通过壮观的景象和经常性的游行来创造出效果的功能。电影为第三帝国提供了各种特效,让它能依照自己的形象进行自我塑造。莱尼·里芬斯塔尔为 1934 年纽伦堡纳粹党大会拍摄的伪纪录片《意志的胜利》(1995)就是歌颂这种新秩序的英雄史诗,是圣徒传似的重要行动,是为群集的摄影机上演的现代媒体事件。这部电影将帝国的总理包裹在神话的外衣中,就像救世主一样从云端降临,鼓舞他那些忠诚的追随者,他们聚集起来,就像一个庞大的装饰品,发誓无条件地效忠

于他。在里芬斯塔尔那部有关1936年柏林奥运会的编年史大片中，元首实际上成了古代的神祇，成了万能之神的凝视。影片的序幕从希腊的宙斯神庙开始，以柏林的希特勒侧面像结束。这个领袖代表了无人可及的典礼大师，是塑造一个国家及其人民形象的无上天主。娱乐业和国家社会主义坚定地融为一体。影像的流动和纳粹党的运动让人永远保持兴奋，而视角又不断变化。它们都打着将虚构世界变成现实的旗号，利用了精美的舞蹈编排和戏剧性的表现手段。

纳粹电影成为化腐朽为神奇的场所，成为一种用来操控情感的艺术和技术，用来创造一种新男人——并重新创造女人，让她们为这种新秩序和新男人服务。乌发公司第一部获得NSDAP大量资助的故事片是汉斯·施泰因霍夫(Hans Steinhoff)执导的《希特勒青年奎克斯》(*Hitler Youth Quex/ Hitlerjunge Quex*；1933)，它将少年海尼·弗尔克尔(Heini Völker)变成无私的仆人和政治宣传的媒介，被共产主义政治煽动者谋杀后，他的身体画面分解为一面飘扬的旗帜，士兵们在此集结，朝着银幕外的未来行进。此后，德国电影银幕上将出现长长的一连串条顿烈士、高于现实生活的英雄(通常由埃米尔·詹宁斯、维尔纳·克劳斯[Werner Krauss]或海因里希·乔治[Heinrich George]扮演)、伟大的政治家(如在《腓特烈二世》[*Fridericus*；1937]、《俾斯麦》[*Bismarck*；1940]以及《卡尔·彼得斯》[*Carl Peters*；1941]中)、艺术家(如《弗里德里希·席勒》[*Friedrich Schiller*；1940、《安格拉·舍鲁特》[*Andreas Schlüter*；1942])和科学家(如《罗伯特·科赫》[*Robert Koch*；1939]、《迪塞尔》[*Diesel*；1942]、《帕拉塞尔苏斯》[*Paracelsus*；1943])。在此类影片里，女性很少扮演活跃的角色——除非是挑战者或障碍。(实际上，有一种纳粹道德故事亚类型，主要以驯服悍妇以及改造固执的女性或情人为主题。)女性在电影中的角色被降格为总是善解人意的调解人和男性的家庭伴侣。"二战"时期盛行一时的电影是爱德华·冯·博尔绍迪(Eduard von Borsody)的《点歌时间》(*Request Concert/ Wunschkonzert*；1940)和拉尔夫·汉森(Rolf Hansen)的《伟大爱情》(*Die Groe Liebe/ The Great Love*；1942)，其主要情节都是在男性为伟大的德

意志事业服务时,女性耐心地等待他们并学会忍受痛苦。

纳粹的幻想电影几乎没给独立活动留下任何空间,而是试图占领和控制所有领域,包括肉体和精神,目的是消除所有异类。《浪子》(The Prodigal Son/ Der verlorene Sohn;1934)中的提洛尔主人公由不知疲倦的奥地利裔路易斯·特伦克尔执导并主演,他渴望分享不同的景色和声音,参观他只在地图上看到过的地方。这位体育运动冠军来到纽约,成了无家可归的流浪汉。故事的结尾,这个主角诅咒新大陆,但更重要的是,他谴责所有国外生活的魅力。该片为了消除胡思乱想而让主角的一个希望得到满足,这就跟《爱、死亡与魔鬼》(Liebe, Tod und Teufel/ Love, Death, and the Devil;1934)和《怪异的愿望》(Die unheimlichen Wünsche/The Uncanny Wishes;1939)一样,它们都展示沉迷于幻想会带来灾难性结果。特伦克尔的电影是描绘负面的游手好闲者的习作,描写一个山里孩子在一次糟糕的旅行中受罪,在无情的现代社会遭受噩梦般的沉重打击,在外国的土地上遭到羞辱,备受伤害。那些独辟蹊径的人,例如《弗里德曼·巴赫》(Friedemann Bach;1940)中那位四处奔波的音乐家,或者《喜剧演员》(Komödianten/ Theatre People)里那位流动的女演员,最终都落得可悲的下场。在纳粹电影中,身处国外意味着受到外国潜在诱惑的吸引,远离祖国及所有福利和稳定。在《日尔曼女人》(Germanin;1943)中,非洲是滋生疾病与死亡的温床;在《哈巴涅拉舞》(La Habanera;1937)中,波多黎各隐藏着可怕的热病。

因此,在纳粹电影里面,旅行者都是有问题的人物——当然,除非他们是到国外扩大德意志帝国势力的探险家或殖民者。我们在20世纪30年代的德国电影中看到很多难民,但他们并非逃离帝国的政治流亡者,而是回到祖国的德国人。约翰·迈尔(Johannes Meyer)的《来自芝加哥的难民》(Der Flüchtling aus Chkago/ The Fugitive from Chicago;1934)描写一个德国企业家移民从美国中西部回到慕尼黑,经营一家汽车厂。他一度在此遭遇魏玛共和国的种种不足:经济低迷、大量失业、无法胜任工作的领导。在克服一大堆困难后,这位重返故国的移民很快让工厂站稳脚

跟,也赢得了工人的支持。保罗·韦格纳(Paul Wegener)的《归心似箭家万里》(*Ein Mann will nach Deutschland/ A Man Must Go to Germany*;1934)塑造了一个生活在南美洲的德国工程师,1914年,他听说大洋彼岸爆发了战争,意识到自己的责任,便毅然返回欧洲,途中遇到一个志同道合的德国人。回国的路途充满艰辛,这两个爱国者遭遇了种种困难,包括身体的病恙、恶劣的地形、狂暴的大海等等,而他们——用奥斯卡·卡尔布斯(Oskar Kalbus)的话说——脑子里"只有一个念头:回到德国,帮助保护受到攻击的祖国"。

　　神圣的日耳曼精神也意味着保护德国领土免遭敌人或攻击者破坏。纳粹电影中塑造的敌人形象同样多种多样:在《难民》(*Flüchtlinge/ Fugitives*;1933)、《弗里希的威胁》(*Friesennot/ Friesian Peril*;1935)或《回家》(*Heimkehr/ Homecoming*;1937)里,邪恶的共产主义者在国外压迫日耳曼裔少数民族;在《老国王和小国王》(*The Old and Young King/ Der alte und der junge König*;1935)里,法国人代表了浮华、懒惰和纵欲;在《克鲁格总统》(*Ohm Krüger*;1941)中,不列颠帝国主义者唯利是图,挑起战争;在《叛徒》(*Traitors/ Verräter*;1936)和《当心,敌人在听!》(*Achtung! Feind hört mit !/ Careful! The Enemy Is Listening*;1940)里,外国破坏者和间谍从内部威胁着帝国。而这个时期最恶劣的仇恨宣传则是1940年发行的两部电影:法伊特·哈兰(Veit Harlan)的故事片《犹太人苏斯》和弗里茨·希普勒的纪录片《漂泊的犹太人》。屠杀犹太人的"最终方案"在电影中的预演旨在强化反犹情绪,将政府资助的大屠杀合法化。一年后,沃尔夫冈·利本艾纳(Wolfgang Liebeneiner)拍了那部为安乐死辩护的情节剧《我控诉!》(*Ich klage an !/ I Accuse !*),把一个丈夫出于同情而杀死自己受疾病折磨的配偶表现成一种高尚行为,为无情消灭"低等人类"的行动提供了支持。哈兰的《科尔贝格》(*Kolberg*;1945)试图在最后的危急时刻重振崩溃的德国精神,描述男兵跟爱国公民一起,为抵抗外国侵略者而作自杀性的殊死搏斗。随着帝国不断瓦解,戈培尔耗资八百多万马克,拍摄了这部他心目中有史以来最伟大的电影,"一部壮丽的史

诗片,让最奢华的美国超级大片都相形见绌"。从《希特勒青年奎克斯》到《科尔贝格》,我们不妨把纳粹电影描述为一场精美的死亡之舞,一次漫长的暴力与毁灭练习。

不过,纳粹电影不仅仅是"恐怖内阁"(Ministry of Fear)的产物,它们更是"欢呼与情感内阁"(Ministry of Cheer and Emotion)的产物。离奇与恐怖的传统比喻并不能准确地概括这个时代大多数电影的特征,它们有很多是轻松、空虚的娱乐,以文雅的环境和舒适的圈子为背景,片中的人从未见过纳粹的十字徽章,也从未听说过"胜利万岁"。例如保罗·马丁(Paul Martin)的《幸运儿》(Glückskinder;1936年以"Lucky Kids"为片名重新发行),它是乌发公司根据《一夜风流》(It Happened One Night)重拍的,由莉莲·哈维和威利·弗里奇(Willy Fritsch)主演,影片中的世界就对里芬斯塔尔表现残酷力量的游行和施泰因霍夫对自我牺牲的赞颂一无所知。在这里,我们不会遇到坚如钢铁的躯体或意志,也不会遇到种族污蔑、政府口号或党派徽章。马丁的人物热情洋溢地跳舞,歌唱没有重任的快乐生活,寻欢作乐,纵情豪饮。

现在,许多修正主义历史学家提出,戈培尔统治下的大多数电影都很少有意识形态决议或官方干涉。《希特勒青年奎克斯》、《犹太人苏斯》、《俾斯麦》、《克鲁格总统》、《科尔贝格》和其他政府资助的影片或许证实了纳粹宣传的信念,但这种"政府电影"在这个时期的影片中只占一小部分,是例外而非常规。实际上,所谓的"非政治"故事片占到了绝大多数。除了有过量的情节剧、犯罪片和传记片,这个时期差不多有百分之五十的电影都是喜剧和歌舞片,都是些轻松的影片,由那些一直都很活跃的电影界专业导演执导,如E·W·埃莫(E. W. Emo)、卡尔·博泽(Carl Boese)、格奥尔格·雅各比(Georg Jacoby)、汉斯·H·策勒特(Hans H. Zerlett)和卡尔·拉马克(Carl Lamac)等,参演的是些广受尊敬的明星,如汉斯·阿尔贝斯(Hans Albers)、威利·比格尔(Willi Birgel)、玛丽卡·勒克(Marika Rökk)、扎拉·利安德(Zarah Leander),以及性格演员如海因茨·鲁曼(Heinz Rühmann)、保罗·肯普(Paul Kemp)、菲

塔·本克霍夫(Fita Benkhoff)、特奥·林根(Theo Lingen)、格雷特·韦泽(Grete Weiser)、保罗·赫尔比格(Paul Hörbiger)和汉斯·莫泽(Hans Moser)。这些电影中有很多都作为重要的成就,作为没有污点的德国电影经典,而获得认可,有的甚至具有破坏性力量。这样的作品似乎证明纳粹政权为无害的娱乐创造了空间,它们反映公共领域并未完全被政府机构占领,说明还存在不那么邪恶的日常生活。

总之,显而易见,国家社会主义的统治靠的与其说是外在强迫,不如说是投合人们的想象。如果说希特勒的政府期望民众作出牺牲和奉献,那么它也以消费产品和物质享受的形式提供了补偿。第三帝国的电影让人想起赫胥黎(Huxley)的《美丽新世界》(*Brave New World*)中的"感觉艺术品"(feelies),那一揽子无伤大雅又令人惬意的娱乐。戈培尔试图在大众文化中渗入邪教的价值观,为了麻痹民众而美化政治。他喜欢说所有电影都是政治性的,尤其是那些声称自己没有政治性的电影。他在日记中支持那种排除了明显的知性主义、政治苛刻性以及在艺术和技术方面不够娴熟的流行影片。跟阿尔弗雷德·罗森伯格之类的民粹主义者不同,戈培尔认为德国电影可以借鉴其意识形态敌人,尤其是在电影让普通观众陶醉的能力方面。好莱坞的实力首先存在于它的粗俗魅力中,存在于它令人迷惑和陶醉的超凡力量、它培养观众认同他人制造的景象和声音的能力中。它能够保持观众的兴趣,在赋予观众舒适和自由的幻觉的同时,控制和吸引观众。美国电影凭借引人入胜的幻想以及比生活更广阔的世界,为观众提供了逃避日常生活的机会。

在西格弗里德·克拉考尔那篇1926年的文章中,他描述了一群新出现的都市大众,他们急切地渴望各种体验,在漆黑的电影院里寻找那些在日常生活中受到抑制的刺激和兴奋。戈培尔非常清楚,受到迷惑与吸引的臣民比接受令人厌恶的视听材料高谈阔论的臣民更温顺。这位部长无疑怀着明显的政治倾向性支持了大量官方的电影作品,并且努力工作,好让新闻片产生具有倾向性的影响。尽管如此,他却显然喜欢微妙的劝说甚于公然施加影响。因此,他称赞特伦克尔和里芬斯塔尔的意

象派力量和视觉诱惑,并积极培养威利·福斯特(Willy Forst)、德特勒夫·西尔克(Detlef Sierck,他将很快移民并更名为道格拉斯·塞克)和维克多·陶尔扬斯基(Victor Tourjansky)之类独具风格的人,甚至偶尔还会容忍不那么可靠的异类,如赖因霍尔德·申泽尔(Reinhold Schünzel)、赫尔穆特·考特纳(Helmut Käutner)和沃尔夫冈·斯陶特(Wolfgang Staudte)。德国电影将成为从内部控制人民的关键手段、填补精神空间的工具和进行远程情感操控的媒介。为了创造出具有决定优势的电影,戈培尔和他手下的要员们便师法好莱坞。

说起美国电影,第三帝国的影评家往往根据这位宣传部部长的梦想来看待流行的德国电影。在好莱坞的成功者中,没有一个像沃尔特·迪士尼的影片那样受到强调。戈培尔在他1937年12月20日的日记中写道:"我将过去四年来最好的三十部电影以及十八集米老鼠电影作为圣诞礼物送给元首。他很高兴。"迪士尼的卡通片将纯粹的内在性和艺术幻想提升到超然的高度。一位批评家在1934年年底评价德国电影危机时声称:"米老鼠电影是不含政治内容的电影中最好的,就跟《战舰波将金号》一样,是电影的庄严化身。"评论家们一边思索好莱坞那些令人赏心悦目的电影,一边哀叹第三帝国的国产片很少引起如此良好的反应。尽管1937年全年上映的故事片中大约有一半(有时更多)都是轻松的电影和歌舞片,但只有《幸运儿》、福斯特的《恶作剧》(Allotria)、卡尔·福勒利克(Carl Froelich)的《假如我们都是天使》(Wenn wir alle Engel wären/ If We Were All Angels)以及沃尔夫冈·利本艾纳的《理想丈夫》(Der Mustergatte/ An Ideal Husband)算得上真正能引起共鸣的喜剧。戈培尔在评价1937年的德国电影时,试图表现得充满自信和乐观,但仍然不得不承认:"艺术绝非易事。它是一件非常困难的事情,有时甚至有些残酷。"娱乐的艺术既不简单也不直截了当,恰恰相反,它是一件严肃的政治事务。

NSDAP"协调"各种机构和组织。宣传部监督电影剧本,检查片厂的产品,并组织媒体宣传。尽管采取了所有这些手段,他们却很难简单地命令德国观众喜欢德国电影。培育出德国的好莱坞才是管理娱乐业

更有效的方式,一部受人欢迎的德国影片能够为最终利用权力提供机会,而这种权力是通过符号与意象不知不觉地发挥作用的。《幸运儿》试图在本国的梦幻工厂中吸收美国电影的优点,从而跟它们展开竞争。马丁的影片宣传的是在制片厂中为电影院创造出来的世外桃源——这里没有各种责任,只有白日梦和寻欢作乐。这个幻想王国给人带来妥协和安慰。国家社会主义为人们提供了一个集体身份和私生活的幻觉,因此它也就更容易被人接受。这些电影按照经典的美国方式制作,利用了貌似缺乏政治的大众娱乐,为越来越疲于奔命的德国人提供了远离辛劳、牺牲与威胁气氛的休息。制造浮华幻觉的地方是电影院,而不是党派神话。德国片厂日益受到政府控制,而它们创造出的最大幻觉恰恰是这个国家仍有某些不受控制的空间——尤其是电影院和幻想电影的空间。

德国片厂创造出一个个幻想王国,它们表面上很少反映日常生活现实。基本上这些电影都是在有声摄影棚拍摄的产品,几乎没有外景拍摄,更喜欢貌似永恒的当下或时髦的古代背景。在很大程度上,魏玛共和国时期那种融入怪异幻想与现实探索的混合体已经从电影院消失,取而代之的是重视空间甚于时间、重视构图甚于剪辑、重视设计甚于动作、重视布景甚于人体形态的手法。但魏玛和纳粹电影之间也存在着不可否认的连续性——无论是重拍的《布拉格大学生》(*The Student of Prague*; 1935)、《古堡惊魂》(*Schloss Vogelöd*; 1936)和《印度坟墓》(*The Indian Tomb*; 1938),还是重新发行的《尼伯龙根》(*Nibelungen*; 朗执导)、《白色地狱》(*The White Hell of Piz Palu/Die weisse Hölle vom Piz Palü*; 范克[Fanck]/帕布斯克执导),不论是从未间断的普鲁士电影、山地史诗片、豪华古装娱乐片,还是威利·弗里奇和莉莲·哈维主演的歌舞片,不论是对哈利·皮尔(Harry Piel)的胡乱利用,还是乌发遍历世界风景、探索大自然最微小秘密的文化电影。发生改变的首先是公共领域的结构,以及政府机构对制作和分发国内和进口影像的管理方式。

纳粹的公共领域按照戈培尔所谓的"管弦乐原则"运转,听音乐会时,并非所有的乐器都演奏同样的东西,但结果仍然是交响曲。纳粹的

有声电影(1930—1960)
Sound Cinema

文化算不上单一或单调,而是在点到为止和重重的铁拳之间做了分工。电影跟其他形式的娱乐(电台广播、群众集会、旅游)合作,为了阻止人们拥有其他体验或进行独立思考而组织他们的工作和休闲时间。政府资助的电影跟逃避主义的娱乐并驾齐驱,这样,就可在例如纳粹党纪录片《意志的胜利》和托比斯1939年的歌舞片《舞遍全世界》(*We Dancing around the World/ Wir tanzen um die Welt*)中找到类似的"极端观点和极度统一"。一般的愉悦和意识形态灌输合二为一。纳粹的逃避主义娱乐产品并未提供逃避纳粹现状的途径。

随着战争的开始,纳粹电影才真正形成。它带来了无与伦比的利润,征服了广阔的外国市场。1940年,德国电影彻底消除了美国的竞争,占领了大部分欧洲,戈培尔终于拥有了渴望已久的观众——他们无处可逃。约瑟夫·冯·巴基(Josef von Baky)的《吹牛大王历险记》(*Münchhausen*)是为乌发拍摄的豪华彩色电影,在1943年3月5日政府资助的乌发公司成立二十五周年纪念会上首映,一下子表现出战时现实和银幕幻象之间以及它们造成的影响之间的怪异鸿沟。斯大林格勒让情况出现了毁灭性转折,此前几个星期,这位部长还号召发动"全面战争"。《吹牛大王历险记》凭借那位妙趣横生的著名话篓子的几段故事取悦观众,这是一个画出来的人物,凭借动画特效,他在影片开始的镜头中眨眼,将一个擅长编故事的主人公跟贩卖幻觉的中介联系起来。纳粹德国很少如此绘声绘色地表明它意识到电影技术所具有的迷人潜力。主演汉斯·阿尔贝斯坐在一枚加农炮炮弹上飞过天空的著名形象为这部电影提供了最好的标志,简明扼要地将电影对观众想象力的影响跟战争侵略工具联系起来。

国家社会主义承认,战争包括物质上的领土和非物质的知觉领域。电影最终成为一种武器,成为惊奇与印象的爆炸性弹药库,它让观众头脑眩晕,让情感在火力密集的刺激下屈服。(保罗·维希留[Paul Virilio]指出,彩色电影在"二战"期间扩张,而最好的两部德国战争片《吹牛大王历险记》和《科尔贝格》都采用爱克发彩色胶片系统,这绝非偶然。)《吹牛大王历险记》的有趣之处在于,它的自知之明是有限的,玩世

不恭的诡辩会让步于困惑的主观主义和坚决的自我蒙蔽——这种情况在一般纳粹电影中也存在。《吹牛大王历险记》表现了一个到处漫游的士兵的夸张幻想,同样也展示了那种渴望、需要和造成这种幻想的恐惧心理。它向我们呈现出一个为官方庆典而创造出来的纳粹英雄,也让我们窥见了塑造这个英雄和这个重要事件的反常情况。电影为纳粹提供了一种威力强大的武器,但归根到底,电影幻象无法打赢这场战争,即便戈培尔孤注一掷地希望《科尔贝格》能促使德国的命运在最后一刻出现转机,也仍然是无济于事。

在那个短暂的瞬间,戈培尔似乎接近了他渴望的电影帝国。他在1942年5月19日的日记中反思道:

> 我们必须在自己的电影中采取美国在北美和南美大陆遵循的路线。我们必须成为欧洲占统治地位的电影强国。应该只允许其他国家生产的电影表现少量当地的人物角色。

战后时期

在纳粹于1945年5月投降后,外国军队占领了遭受灭顶之灾的第三帝国,美国电影很快开始在欧洲市场重建其统治地位。戈培尔的政策和盟军的干涉都应该同样为战后德国电影文化的可悲处境、它那不容否认的"少量当地的人物角色"负责。

战后,德国电影工作者曾三度宣布他们打算创造崭新的德国电影。1946年,汉斯·阿比希(Hans Abich)和拉尔夫·悌勒(Rolf Thiele)发布了《德国新电影备忘录》(Memorandum Regarding a New German Film),在英国战区建立了一家片厂:哥廷根电影公司(Filmaufbau Göttingen)。他们说到制作"反抗国家社会主义电影的电影",用一个建设性的目标反对乌发的产品。但他们的第一个项目《1947年的爱情》(*Liebe 47*; 1949)却受到其导演、前乌发制片部门主管沃尔夫冈·利本艾纳的吹捧。不

过,在一系列颇有希望的新现实主义电影和批判性的废墟电影(rubble film)——如沃尔夫冈·斯陶特的《凶手就在我们中间》(*The Murderers Are among Us/ Die Mörder sind unter uns*;1946)——之后,在所谓的阿登纳时代(Adenauer era;1949—1962),却再没出现决定性的突破,也没有新奇的动力。这个时期的德国电影名声很差,这是美国对德国电影经济的霸权以及掌权的基督教民主党(Christian Democratic Party)短视的媒体政策造成的后果。

结果,德国电影成为狭隘的作坊工业,全部产品中有五分之一都是感伤的"故乡电影",如《苍翠石楠》(*Grün ist die Heide/ Green Is the Heather*;1951)和《银色森林的林业官》(*Der Förster vom Silberwald/ The Game Warden from the Silver Forest*;1954),里面充斥着未受蹂躏的田野、森林和村庄的补偿性形象。这个时期也有一些重拍的魏玛时代经典之作,如1955年的《最后的笑》(*The Last Laugh*)和《国会的舞会》(*The Congress Dances*)、1958年的《穿制服的姑娘》(*Mädchen in Uniform*),以及符合纳粹标准的电影,如1954年的《漂亮朋友》(*Bel Ami*)、1956年的《基蒂和伟大的世界》(*Kitty und die große Welt/ Kitty and the Big World*),而利本艾纳则重拍了里特尔的《宣誓必归》(*Urlaub auf Ehrenwort/ Leave on Parole*;1955)和考特纳的《再见,弗朗西斯卡》(*Auf Wiedersehen, Franziska/ Goodbye, Franziska*;1957)。此外还有一系列根据文学作品改编的呆板作品,以及投入有限却勉为其难地模仿好莱坞轰动大片的电影。但它们之中几乎没有一部令人难忘,也没有值得注意的新发现或戏剧性突破。电影中的面孔仍然似曾相识,电影的公式仍然熟烂:1957年,在西德生产的所有故事片中,大约有百分之七十都雇用了曾经活跃于戈培尔时期的导演或编剧。

第二波推动德国电影发展的动力来自20世纪50年代的群体"DOC59",他们包括一群纪录片制作者、电影摄影师、作曲家以及影评家恩诺·帕塔拉斯(Enno Patalas),极力主张与国际艺术建立更密切的联系。他们希望将纪录片和虚构影片融合起来,将真实性与剧本故事融合

起来。尽管强烈地意识到德国电影文化走进了死胡同,"DOC59"却没能成功地让德国电影摆脱贫瘠而狭隘的态势,振作起来,当时支配德国电影界的是陈腐的电影类型、盲目的逃避主义、死板僵化的制作计划,这种民族电影中没有国际形象,没有独特鲜明的风格,没有可供选择替换的其他战略,也没有崭露头角的人才。回国的移民如弗里茨·朗和罗伯特·西奥德马克没有受到热情的欢迎,只获得有限的成功。50年代的西德电影很少具有批判意愿,很少表现出直面和理解第三帝国的欲望。经常有人呼吁"与过去妥协"(Vergangenheitsbewäligung),却很少有人追求这个目标,其中最突出的罕见例外包括赫尔穆特·考特纳的《魔鬼的将军》(Des Teufels General/ The Devil's General; 1954)、库尔特·霍夫曼(Kurt Hoffmann)的《神童》(Aren't We Wonderful ?/ Wir Wunderkinder; 1958)和伯恩哈德·维基(Bernhard Wicki)的《桥》(The Bridge/ Die Brücke; 1959)。这些影片凭借其人道主义的矫饰,给人安慰却没能提出严肃的问题,聚焦于环境的受害者(一个快活的德国空军将军、一个善意的政界知识分子、一群在战争结束时被征入伍的男孩子),被自己无法控制也无法看穿的环境捕获的无辜受害者。国家社会主义等同于没完没了的恐惧与痛苦,对普通德国公民而言尤其如此。50年代的西德电影顶多追求与过去进行错位的对话;而在大多数时候,它通常都无限期地逃离历史。

这种可怕的局势几乎获得普遍公认,并在1961年达到最低点——这一年,没有电影获得政府颁发的年度最佳影片奖,而乌发公司也陷入了财务崩溃。就在同一年中,时评员乔·亨布斯(Joe Hembus)在那篇著名的论争文章《德国电影绝无改观之望》("Der deutsche Film kann gar nicht besser sein"/"German Film Can in No Way Be Better")中,分析了这种灾难性局势:"看到'德国电影'这个词,联邦德国报纸的所有读者都会习惯性地用一些负面的联想作出回应,用诸如'狭隘、平庸、无趣'之类的词语形容它。"在这样的环境下,第三次试图复兴德国电影的努力出现了,结果便带来了1962年的《奥伯豪森宣言》(Oberhausen Manifesto),这份宣言哀悼德国电影作为一种艺术和工业已陷入破产状态,并仓促而自

大地预言有一种"创造崭新德国故事片"的集体欲望存在。

　　阿登纳时代的电影仍然不值一提,在国外没什么知名度,如今在德国也只被视为联邦德国早期的古怪作品。甚至纳粹时期的影片也比它们拥有更持久也更有活力的生命。第三帝国的电影经常在德国电视台播映(往往打着老片重放的幌子),通常是为老人设的日场电影节目以及节日期间的回顾放映。乌发公司剩余的少数明星定期出现在脱口秀节目中,回忆"德国电影的黄金时代"。到现在,仍可找到纳粹时期的二百多部电影的录像带,国家社会主义的影像根本没被当作反常和残暴的东西而扔进历史的垃圾桶,反而在当代大众文化中扮演了突出的角色。党卫军军服和纳粹党标志成为大众想象和流行时尚的内容。纳粹的幻影启发了许多电视系列片和周末电影。穿着皮衣的监工和虚弱的受害者构成了一种仪式性场面,为那些反思第三帝国的实验电影,如卢奇诺·维斯康蒂的《纳粹狂魔》(La caduta degli dei/ The Damned)或莉莉安娜·卡瓦尼(Liliana Cavani)的《午夜守门人》(The Night Porter),提供了一种时髦的施虐受虐狂风格。乔治·卢卡斯在他那部一鸣惊人的《星球大战》(Star War)剧终时再现了《意志的胜利》的最后一幕。纳粹的恐怖令人反感,但法西斯也令人着迷。在唐·德里洛(Don DeLillo)的《白噪音》(White Noise)中,一个人物说,"昨晚电视又播放"希特勒了,"总是播他,我们的电视不能没有他"。

特　别　人　物　介　绍

Alfred Junge
阿尔弗雷德·容格

(1886—1964)

　　容格出生于普鲁士城市格尔利茨(Görlitz),于1920年作为乌发公司的一名美术指导而进入电影界,当时乌发是世界上最有创造性的制片

厂,容格在这里跟杜邦、莱尼以及霍尔格-马德森(Holger-Madsen)都有合作。当杜邦受英国国际电影公司之邀来到伦敦时,他也把容格带了去,设计了两部精美的大制作:《穆兰·鲁热》(Moulin Rouge;1928)和《唐人街华人梦》(Piccadilly;1928)——两部影片的制作和导演都远胜于它们的剧本。雷切尔·洛(Rachael Low, 1971)将《穆兰·鲁热》的情节斥为"胡言乱语",但又补充说,它"或许是英国第一部……在设计上有几分独到之处的电影"。

回到德国后,容格又参与制作了杜邦的另外几部电影,然后移居巴黎,设计了帕尼奥尔的马赛三部曲中的第一部《马里乌斯》(Marius;1931)。他的布景栩栩如生,让人想起旧港(Vieux Port)的码头气氛,相比之下,偶尔出现的外景镜头反倒显得苍白无力,这表明他拥有高超的技巧,能够创造出比现实更真实的风格化气氛。《马里乌斯》由亚历山大·科尔达导演,随后容格便跟着他来到伦敦,为科尔达的第一部英国影片《为女士们服务》(Service for Ladies;1932)设计布景。在这里,他又被迈克尔·鲍肯相中,鲍肯一直在寻找在德国受过训练的人才,于是便请他担任高蒙英国公司的美术部主管。

在高蒙,容格的管理才能跟创造性技巧一样找到了用武之地。他受过严格训练,拥有令人惊叹的精湛技艺。在对高蒙的整个设计师和制图员团队加以调整后,该片厂在这段时期生产的每一部影片——不管演职员名单中是否有他的名字——都受到了他的影响。这种影响甚至延伸到摄影技巧:容格用随意挥洒的炭笔线条勾勒出每一处布景,而且最后的构图、灯光和摄影角度十有八九都出自他最初的草图。在他的指导下,整整一代未来的英国美术指导成长起来,其中包括迈克尔·雷尔夫和彼得·普劳德(Peter Proud)。

容格的戏剧天赋已经在《穆兰·鲁热》中展露无遗,而在杰西·马修斯的歌舞片《常青树》(Evergreen;1934)和《又是爱情》(It's Love Again;1936)中则变得备受瞩目。但他也处理了希区柯克的惊悚片如《擒凶记》(1934)、古装片如《犹太人苏斯》(1934)、动作冒险片如《所罗门王的宝

藏》(1937)、阿尔德温的闹剧、杰克·赫尔伯特(Jack Hulbert)的喜剧和乔治·阿利斯主演的电影。在每一部影片中,他都能找到适宜的外观和气氛,从接近现实主义到完全的程式化都有。

当高蒙公司削减影片产量后,容格转入米高梅,接替拉扎尔·梅尔松设计了《卫城记》(1938),并为《万世师表》(1939)创造了一个充满怀旧之情的校园世界。战争爆发后,他受到短暂拘留,随后获释,进入了他职业生涯中最辉煌的时期,跟鲍威尔和普雷斯伯格合作拍摄了六部影片。在充满家庭气氛的射手公司(在这里,他被称为"阿尔弗雷德叔叔")——尤其是在那三部伟大的特艺彩色电影《百战将军》(1942)、《生死攸关》(1946)和《黑水仙》(1947)里——容格的艺术个性结出了最完美的成果。他将细节的准确性跟宏大的辉煌构思结合起来,让射手公司最豪华的奇幻电影显得真实可信。容格一丝不苟的风格意识强调并确立了《百战将军》里具有表现主义风格的第一次世界大战战壕、《生死攸关》里高耸入云的天梯和《黑水仙》在片厂温室里构建出的印度。鲍威尔在自传(1986)中把这一切完全归功于容格:"跟他这样的专业人士相比,别人都是外行……这个普鲁士人在自己的图画中一路拼杀,仿佛它们是一场场战役……他或许是电影史上最伟大的美术指导。"

——菲利普·肯普

"二战"前的中东欧

马乌戈热塔·亨德里夫斯卡(Malgorzata Hendrykowska)

早期

在中东欧各国,电影术的开端以及随后的发展都有若干共同的特

点。在如今的捷克共和国、斯洛伐克、匈牙利、塞尔维亚、克罗地亚和波兰(当时被奥地利、普鲁士和俄国瓜分),放映第一部卢米埃尔电影的时间都是1896年,跟使用第一批托马斯·阿尔瓦·爱迪生(Thomas Alva Edison)放映设备的放映商激烈竞争。"爱迪生的人"比卢米埃尔兄弟的代理人尤金·杜邦(Eugène Dupont)早五天来到布拉格。卢米埃尔电影摄放一体机(Lumière Cinématographe,又译为"活动电影机")最早于1896年5月在贝尔格莱德开始放映,同年11月在奥地利占领的波兰地区开始放映,不过,多亏了爱迪生的维太放映机(Vitascope),其他波兰城市,如波兹南(Poznań)、华沙和利沃夫(Lvov)已经对"活动画片"(animated photograph)非常熟悉了。

中东欧有很多电影制作的先驱,其中最重要的是捷克人扬·克里任奇(Jan Krizenechý)以及波兰人扬·莱别津斯基(Jan Lebiedziński)、卡齐米日·普鲁申斯基(Kazimierz Prószyński)和扬·斯采帕尼克(Jan Szczepaik)。在电影发展初期,居住在巴黎的波兰摄影师和电影放映员博莱斯瓦夫·马图谢夫斯基(Boleslaw Matuszewski)还发表了最早的理论著作《电影:一种新史料》("Une nouvelle source de l'histoire" ["Création d'un depot de cinématographie historique"])以及《电影是什么?应该怎样?》("La photographie animée, ce qu'elle est et ce qu'elle doit être"),分别于1898年3月和8月发表。马图谢夫斯基强调了电影摄影的重要性、历史价值和巨大的认知潜力,他最早提出需要建立全面的电影档案馆,收集每一种电影档案。

在中东欧国家,第一代电影工作者主要是舞台剧演员、戏剧导演、记者、专业摄影师以及大众文学作家。匈牙利的电影界先驱包括国家剧院的演员米哈伊·凯尔泰斯和记者山多尔·科尔达。在匈牙利从事电影制作十五年后(他们俩在1912年至1919年分别制作了三十九部和二十四部电影),他们带着独特的艺术个性,来到国外,继续在电影业工作。凯尔泰斯来到美国,改名为迈克尔·柯蒂兹,科尔达来到英国,更名为亚历山大·科尔达。

中东欧的第一部标准长度的故事片是 1910 年后拍摄的,跟意大利和法国拍出首部故事片的时间相同。1911 年,安东尼·贝德纳尔奇克(Antoni Bednarczyk)制作了波兰第一部故事片,是根据斯特凡·热罗姆斯基(Stefan Żeromski)那部令人震惊的流行长篇小说改编而成的《罪恶的历史》(*The History of Sin*),参与者有来自华沙(当时被俄国占领)杂耍剧院的艺术家,贝德纳尔奇克当时在那里担任演员和导演。同年,中东欧地区又拍摄了另外十部电影,其中包括三部意第绪影片,到第一次世界大战爆发时,波兰被瓜分的三个地区已经拍了五十多部标准长度的故事片和大约三百五十部短片(非虚构片、新闻片和纪录片)。

在匈牙利,第一部"艺术电影戏剧"是米哈伊·凯尔泰斯执导的《今天和明天》(*Maes holnap/ Today and Tomorrow*),电影剧本由伊万·希克洛西(Ivan Siklosi)和伊姆雷·罗伯茨(Imre Roboz)编写,主要角色由阿瑟·绍姆洛伊(Arthur Somlay)、伊洛娜·阿克泽尔(Ilona Acczel)、来自国家剧院的演员以及米哈伊·凯尔泰勒自己(他来自匈牙利剧院)扮演。这部影片在 1912 年 10 月 14 日首映,普遍认为匈牙利电影由此诞生。捷克故事片生产最伟大的成果是贝德里赫·斯美塔那(Bedřich Smetana)的歌剧《被出卖的新娘》的上映,由奥尔德日赫·克敏纳克(Oldrich Kminak)导演(1913)。在贝尔格莱德,由演员参与制作的第一部故事片是 1910 年生产的,题目叫"黑乔治"(Karadjordje),由塞尔维亚人 I·斯托亚迪诺维奇(I. Stojadinović)导演,摄影师是来自百代公司的法国人朱尔·贝里。

第一次世界大战之前的那个时期也目睹了第一批本土电影制片公司的建立,其中最著名的是安东宁·佩克(Antonin Pech)位于布拉格的基诺发公司(Kinofa;1907—1912)和马克斯·乌尔班(Max Urban)的福托基内玛公司(Fotokinema,后来的 ASUM),以及亚历山大·赫兹(Aleksander Hertz)在华沙建立的斯芬克斯公司(Sfinks)。电影院网络也很好地发展起来,尤其是在大城市里,电影是最流行也最容易接触到的娱乐形式。1914 年之前,波兰领土上有超过三百家永久性电影院在运营。

而布拉格单是1913年就有一百一十四家电影院开张。电影杂志也很快开始出现：在匈牙利，有《电影》(*A kinematograf*；1907)、《电影新闻》(*Mozgofenykep hirado*；1908)，还有科尔达出版的电影期刊《布达佩斯电影》(*Pesti mozi*；1913)和《电影》(*Mozi*；1913)，以及《电影周刊》(*Mozihet*；1915—1919)；波兰有《影剧院与体育》(*Kino-teatr i sport/ Cinema-Theatre and Sport*；1914)和《舞台与银幕》(*Scvena i ekran/ Stage and Screen*；1913)。就像这个时期的电影一样，他们显示了精英与大众文化的互相渗透。

第一次世界大战

第一次世界大战的到来对这些国家的电影的发展影响各不相同。塞尔维亚和克罗地亚(当时属于奥匈帝国)主要制作一些报道军事行动的电影，以及宣传性的短片或中等长度的影片。从1915年到1918年，匈牙利总共生产了一百部电影。在捷克和斯洛伐克土地上，战争同样促进了自给自足的电影业的飞速发展。历史学家追溯到这个时期，往往把它当作"小现实主义电影"(cinema of small realism)潮流的开端，其中的先驱是安东宁·弗伦塞尔(Antonin Frencel)的《金子般的心灵》(*Zlate srdecko/ Little Heart of Gold*；1916)。

由于大部分东线战事都发生在波兰领土上，年幼的波兰电影业处境就艰难得多。第一次动员毁掉了属于奥地利的那部分波兰地区的制片公司。

疏散华沙时，俄国军队驱逐了许多演员，而他们此前一直为电影提供了基本的演员阵容。实际上，"一战"期间波兰领土上仍在运转的唯一电影公司是亚历山大·赫兹的斯芬克斯公司，正是在这里，波拉·涅格里(Pola Negri)初次登上银幕，主演了《感官的奴隶》(*Slave of Her Senses/ Niewolnica zmystów*；1914)。1915年到1917年，波拉·涅格里又出演了斯芬克斯的另外七部电影。尽管困难重重，斯芬克斯仍然在这个时期成

功完成了二十四部标准长度的故事片。

"一战"期间,许多波兰演员、制片人和经营者在波兰国境线外初登影坛,但成败参半。史瓦沃·加洛内(Soava Gallone,原名斯坦尼斯拉娃·温纳维罗瓦纳[Stanislawa Winawerówna])和海伦娜·马科夫斯卡(Helena Makowska)在意大利享有盛名。1917年,波拉·涅格里(原名阿波罗尼娅·查鲁皮克[Apolonia Chalupiec])离开华沙,来到柏林,海洛·莫亚(Hella Moja,原名海伦娜·莫杰泽瓦斯卡[Helena Mojezewska])和米娅·马拉(Mia Mara,原名玛丽亚·古多维奇[Maria Gudowicz],后来以利娅·马拉[Lya Mara]而闻名)也同样如此。拉迪斯洛夫·斯塔维奇(Wladyslaw Starewicz,后来的拉迪斯拉·斯塔维奇[Ladislas Starewitch])1910年在波兰的立陶宛(Lithuania)制作了他的第一部动画片,在莫斯科成为一位重要的制片人。理夏德·伯莱斯拉夫斯基(Ryszard Boleslawski)也在俄国作为演员而首次登上银幕,后来(在重返波兰并作短暂停留之后)移民西欧,接着再移民到美国。然而,在所有移居俄国的波兰演员中,名气最大的是安东尼·费尔特内(Antoni Fertner)。

"一战"之后

"一战"的结束和几个多民族帝国的崩溃让中东欧的人们获得独立,波兰、匈牙利、捷克斯洛伐克和南斯拉夫等民族国家也得以建立,这对当地电影生产的演变和电影本身的主题都产生了影响。改编本国经典文学作品和大众畅销书成为大多数中东欧国家电影的主流。

南斯拉夫

战后,在新成立的塞尔维亚、克罗地亚和斯洛文尼亚帝国,电影生产活动相对来说是最没有活力的。从1918年开始,电影制作主要集中在克罗地亚的萨格勒布(Zagreb)和塞尔维亚的贝尔格莱德。20世纪20年代初,南斯拉夫电影公司在萨格勒布运营,生产了若干故事片、纪录片和新闻片,但在几年后就倒闭了。意大利导演兼演员蒂托·斯特罗奇

(Tito Strozzi)成立了自己的制片公司斯特罗奇公司,制作了一部标准长度的影片《废宫》(Deserted Palaces; 1925),被视为最好的南斯拉夫无声电影之一。20年代,贝尔格莱德也生产了几部无声电影,尤其是那部风格怪异的《查理斯顿国王》(King of Charleston; 1926, K·诺瓦科维奇[K. Novaković]执导)和爱国戏剧《信仰上帝》(With Faith in God; 1932, M·A·波波维奇[M. A. Popović]执导)。斯洛文尼亚拍摄了若干宣传旅游的影片。引进声音之后,南斯拉夫的国产片制作实际上陷于停滞,第一批南斯拉夫有声电影是美国和德国公司拍摄的(例如《爱与激情》[Love and Passion; 1932]、《杜米托尔山的吸血鬼》[The Vampire from the Mountain of Durmitor; 1932])。1933年之后,南斯拉夫的电影制作主要局限在纪录片和新闻报道上。

捷克斯洛伐克

捷克电影从一开始就从民族文学和戏剧中获取灵感。在独立的捷克斯洛伐克国,A-B公司到1921年已经在维诺拉迪(Vinohrady)建立起一家拥有现代设备的片厂。同年,根据卡雷尔·恰佩克(Karel Čapek)的原创电影剧本拍摄的童话电影《金钥匙》(Zlaty klicek/ The Gold Key; 1921)上映,改编自博任娜·涅姆卓娃(Bozena Nemcowa)的流行长篇小说《祖母》(Babicka/ Grandmother; 1921)也上映了,由弗朗齐歇克·恰普(František Čáp)制作。1925年,阿洛伊斯·伊拉塞克(Alois Jirásek)的戏剧《街灯》(Lucerna/ Street Lamp; 1925)也被改编成又一部流行的电影作品,并且出现了根据雅洛斯拉夫·哈谢克(Jaroslav Hašek)的长篇小说《好兵帅克》(The Good Soldier Schweik)改编的第一个电影版本。在默片时代,哈谢克这本书有三段故事被改编成电影:斯瓦托普卢克·因内曼(Svatopluk Inneman)导演的《帅克被俄国俘虏》(Švejk v ruském zajétí/ Schweik in Russian Captivity; 1926),卡雷尔导演的《帅克在前线》(Švejk na fronte/ Schweik at the Front; 1926),以及古斯塔夫·马哈季(Gustav Machatý)导演的《便衣帅克》(Švejk v civilu/ Schweik in Mufti; 1927)。

1925年之后,古斯塔夫·马哈季将在捷克影坛扮演重要的角色,他

的电影《诱惑》(Erotikon; 1929)获得巨大成功,被普遍视为色情电影的先驱之作。四年后,他在《神魂颠倒》(1933)中重新回到《诱惑》的诗意构思,就像他在其早期影片中的做法那样,邀请外国演员担任主要角色。一个姑娘在水池里裸浴的惊人场面由维也纳女演员海蒂·基斯勒(后来的海蒂·拉马尔)表演。她在德国的搭档是阿里贝特·莫格(Aribert Mog),法语版的搭档是皮埃尔·奈(Pierre Nay),而饰演她丈夫的是南斯拉夫的兹沃尼米尔·罗戈兹(Zvonimir Rogoz)。出色的音效给这部电影锦上添花,让它成为轰动全世界的作品,也惹来了道德审查的干预,并招致天主教会的非难。但它在具有独立思想的观众中却大受欢迎,美国作家亨利·米勒(Henry Miller)还写了一篇详尽的论文分析这部电影。

在无声电影的全盛期,捷克电影业每年大约生产三十到三十五部故事片。1930年2月,第一部捷克有声电影发行,此后有声片的数量便稳步增加。就跟其他地方一样,捷克观众渴望看到使用本国语言的有声电影,而捷克电影业也能够装备自己,提供此类影片,这是与南斯拉夫不同的地方。

匈牙利

"一战"刚结束,匈牙利就发生了一连串戏剧性的政治事件,使得匈牙利电影走上了一条迥异于邻国的道路。在短命的匈牙利苏维埃共和国(Hungarian Republic of Councils)时期(1919年4月到8月),电影业实行了国有化,这种情况在世界电影史上还是首次出现,甚至比苏联都早了几个月。当局制订了民族电影发展计划,但随着共和国的崩溃,这个计划从未实施。1919年后,匈牙利电影生产受到阻碍,产量急剧下降。在霍尔蒂海军上将(Admiral Horthy)统治时期,许多闻名全欧的天才电影制片人和演员移民国外,其中包括米哈伊·凯尔泰斯、保罗·费耶什(Paul Fejos)、山多尔·科尔达、演员彼得·洛尔、马尔塔·埃格特(Marta Eggerth)、保罗·卢卡斯(Paul Lucas)、贝拉·卢戈希(Bela Lugosi)、米沙·奥尔(Mischa Auer)和电影理论家巴拉兹(Balázs)。匈牙利电影理论

学派的发展部分弥补了影片产量的下降。巴拉兹被迫移民,1924年,他在德国出版了早期电影理论的开创性著作《看得见的人》(*Der sichtbare mensch/ The Visible Man*)。第二年,伊万·海韦西(Ivan Hevesy)也在布达佩斯出版了自己的研究著作《电影的戏剧美学和结构》(*A filmjatek osztetikaja es dramturgaja/ Aesthetics and Structure of Film Drama*),但在他的祖国匈牙利之外,几乎没什么人读到这本书。匈牙利电影生产的复苏要等到若干年后,随着有声电影在全世界的扩展而出现。

波兰

在波兰,电影工业和市场的产生遭遇了许多障碍。尽管新独立的波兰拥有一个中央政府,但以前属于俄国、普鲁士和奥地利的三部分国土,在行政、法律、经济、社会和民族方面,还存在巨大的差异。在这样的环境下,政府对全国范围内的电影发展毫无兴趣。从"一战"刚结束到1922年,波兰主要侧重于购买外国电影,在上映的影片中,本国产品只占很小的比例——1922年仅二十二部。这个时期的电影院大约有七百到七百五十家,但只有四百家每周有七天时间都营业。在这个时期建立的众多制片公司中,只有斯芬克斯(跟乌发合作)幸存下来并巩固了自己的地位,雅德维加·斯莫萨尔斯卡(Jadwiga Smosarska)是两次世界大战期间波兰最著名的影星,1922年,她就是在这家公司初登银幕的。从1923年到1926年,波兰电影危机进一步加深,并于1925年跌至最低点,国内只生产了四部电影。造成这种状况的主要原因是政府让潜在的电影制片人和电影院老板陷入了特别严酷的经济环境,包括向他们征收百分之七十五的税。

尽管这种局势不容乐观,但大部分顶级的西欧和美国影片都进入了波兰市场,波兰艺术家和知识分子也开始对电影产生了真正的、系统性的兴趣,不仅把它当作大众娱乐形式,而且当作一种崭新的艺术表达方式。在20世纪20年代的波兰影评家和电影作家中,最重要的包括诗人兼专栏作家安东尼·斯诺尼姆斯基(Antoni Slonimski)、莱昂·特里斯坦(Leon Trystan)和艺术史学家斯特凡尼·扎霍尔斯卡(Stefania Zahors-

ka)。文学批评家兼小说家卡罗尔·伊尔日科夫斯基(Karol Irzykowski)撰写了《第十位缪斯:电影美学问题》(*The Tenth Muse*: *Aesthetic Problems of the Cinema*; 1924),到现在,欧洲对这部电影理论的先驱之作仍了解得不够。

在这个时期,活跃于波兰影坛上的有超过十二位导演,但其中只有三位算得上是获得了真正的艺术成就,他们是弗朗齐歇克·真德拉姆-穆哈(Franciszek Zyndram-Mucha)、维克托·别甘斯基(Wiktor Biegański)和亨里克·萨洛(Henryk Szaro)。在1926年的5月政变之后,放映那些根据波兰文学代表作改编的电影成为时尚,其中值得注意的影片包括《塔杜斯先生》(*Pan Tadeusz*;理夏德·奥尔登斯基导演,根据亚当·密凯茨维奇[Adam Mickiewicz]的史诗改编)、《应许之地》(*Promised Land/ Ziemia obiecana*;又译为"福地",根据弗拉迪斯拉夫·莱蒙特[Wladyslaw Reymont]的长篇小说改编,由M·克拉维奇[M. Krawicz]和M·加勒瓦斯基[M. Galewski]导演)和《初春》(*Early Spring/ Przedwiośnie*;根据斯特凡·热罗姆斯基的长篇小说改编,由亨里克·萨洛导演)。在19世纪20年代的后五年,未来的一些大名鼎鼎的人物,如莱昂纳德·布奇科夫斯基(Leonard Buczkowski)、亚历山大·福特(Aleksander Ford)、约瑟夫·雷特斯(Józef Lejtes)和米哈乌·华钦斯基(Michal Waszyński)也将作为导演而初次登上影坛。

有声电影和国内电影生产

匈牙利

在布达佩斯上映的第一部有声电影是华纳兄弟的《可歌可泣》,时间是1929年9月。20世纪30年代初,匈牙利开始生产有声电影。从1934年到1944年,匈牙利有声片主要包括一般的喜剧,以及在艺术和技巧上都很原始的情节剧,通常只用两周多一点就可制作完成。但这个时期拍摄的两部影片却在匈牙利电影史上永远占据了一席之地。第一部在艺

术上举足轻重的电影是《霍尔托巴吉》(*Hortobagy*)，这部虚构化的纪录片描绘了普兹蒂霍尔托巴吉(Puszty Hortobagy)居民的生活，由乔治·霍洛林(Georg Höllering)导演，1935年出品。第二部是伊什特万·瑟奇(István Szöts)的《山民》(*Emberek a havason/ The Mountain People*；1942)，讲述了特兰西瓦尼亚(Transylvania)伐木工的生活，是按照现实主义传统，在自然场景中拍摄的，有许多杰出的演员参与了演出，影片在1942年的威尼斯双年展中获得大奖。

第二次世界大战对匈牙利电影业产生了巨大影响，起初是正面影响，随后是负面影响。随着战争的爆发，匈牙利在西欧和美国电影的输入方面陷于停顿，该国电影业不得不面对这个新环境，并开始每年生产大约五十部电影(1942年四十五部，1943年五十三部)。但在这个繁荣期(就算质量不够高，至少在数量上达到了顶点)之后，接踵而至的是一场灾难——在苏联红军的猛烈进攻下，德国军队在东线一败涂地，匈牙利电影的技术基础随之毁于一旦。德军在撤退时卷走了大部分制片设备，片厂在军事行动中被炸成一片废墟，而全国的电影院也只有二百八十家仍在运营。

捷克斯洛伐克

在捷克拍摄的第一批有声电影中，一部是根据欧文·埃贡·基希(Erwin Egon Kisch)的中篇小说改编的《不归之路》(*Tonka Šibenice/ Whence There Is No Return*；1929)，由卡雷尔·安东(Karel Anton)导演，南斯拉夫女演员伊塔·里娜(Ita Rina)主演；另一部是《她的儿子》(*Když struny Lkají/ Her Boy*；1930)，由弗里德里克·费赫尔(Fryderyk Feher)导演。接着，卡雷尔·拉马克(Karel Lamac)的电影《假元帅》(*C. a K. polni marsalek/ The False Marshal*；1930)因杰出的喜剧演员弗拉斯塔·布里安(Vlasta Burian)参与演出而大获成功。很快，根据文学佳作改编的电影开始出现。马丁·弗里奇改编了哈谢克的长篇小说《好兵帅克》(*The Good Soldier Schweik/ Dobry wojak Švejk*；1931)和尼古拉·果戈理(Nikolai Gogol)的《钦差大臣》(*The Government Inspector*)。

20 世纪 30 年代,捷克电影业大规模扩张,有许多新片厂和实验室创建。1933 年,一家现代制片公司在巴兰斗(Barrandow)建立。尽管存在商业化的强烈倾向,但一些电影制片人,如约瑟夫·罗文斯基(Josef Rovenský)、古斯塔夫·马哈季、马丁·弗里奇以及后来的奥塔卡尔·瓦夫拉和胡戈·哈斯(Hugo Haas),都创造了很多独具创意的新颖作品,很有艺术价值。这使得捷克电影在中东欧国家中独领风骚,并很快获得国际认可。在 1934 年的威尼斯电影节上,一组捷克电影获得了国际声誉,其中包括约瑟夫·罗文斯基的电影《河流》(Reka/ The River;1933),这个精巧的故事讲述了两个十几岁的青少年的爱情悲剧,另一部是卡雷尔·普利基(Karel Plicki)有关斯洛伐克乡村的纪录片《大地之歌》(Zem spieva/ The Earth Sings;1933),此外还有马哈季的《神魂颠倒》和托马斯·特恩卡(Tomas Trnka)的短片《塔特拉山上的风暴》(Boure nad Tatrami/ Storm on the Tatras;1932)。这些影片表现出深厚的导演功力,呈现了新颖的自然画面,因此获得"威尼斯城之杯"(the Cup of the City of Venice),这是对一组具有极高艺术价值的最佳影片的奖励。1936 年,罗文斯基凭借《玛丽莎》(Marysa;1935)再次在威尼斯获奖,这个发人深省的民间戏剧来自马拉维(Moravia)南部,根据阿洛伊斯和威廉·姆尔什季克(Alois and Vilem Mrstik)的戏剧改编。在同一次电影节上,马丁·弗里奇的民间叙事诗《亚诺希克》(Janošik;1936)也获得了奖章;两年后,奥塔卡尔·瓦夫拉的《库特纳霍拉姑娘协会》(Cech panien kutnohorskich/ Guild of the Girls of Kutna Hora;1938)同样在威尼斯获奖。

20 世纪 30 年代中期,捷克斯洛伐克生产的电影大量增加——1934 年共三十四部,1936 年四十九部,1938 年四十一部。到 1938 年,捷克斯洛伐克共和国已经拥有一千八百二十四家电影院,共六十万个座位。《慕尼黑公约》(Munich Pact)签订之后,许多影人移民国外,其中就包括沃斯科维茨(Voskovec)和哈斯。不过,就像匈牙利一样,捷克电影生产的技术基础并未受到破坏,反而大大扩展,在整个"二战"期间,许多艺术家和从属人员一直持续工作。占领捷克斯洛伐克的德国政权不像在波

兰或俄国那么残酷,这使得捷克电影业的生产潜力受到保护。在此期间,捷克片厂制作了一百多部电影,而德国人也进一步扩大了布拉格的巴兰斗片厂的现代制片基地。1945年战争结束后,捷克斯洛伐克电影业立刻毫不迟疑地投入生产。

波兰

就跟布达佩斯一样,华沙上映的第一部有声电影也是华纳兄弟公司的《可歌可泣》,时间同样是1929年9月。六个月后的1930年3月,波兰生产的第一部有声电影上映,那是根据加芙列拉·扎帕尔斯卡(Gabriela Zapolska)的著名戏剧改编的《杜尔斯卡夫人的道德》(*Moralność Pani Dulskiej/ The Morality of Mrs Dulska*)。华沙的一家塞壬娜唱片公司(Syrena Record)受托使用留声机为该片录制音轨。早期的波兰有声电影经常吸收现成的卡巴莱酒馆歌舞表演形式,对其歌曲、讽刺短剧和独特的幽默类型加以利用。"二战"前,波兰的卡巴莱歌舞跟西欧最好的轻歌舞剧不相上下,因此有声电影从这种合作关系中获益良多。20世纪30年代,舞台剧演员和卡巴莱歌舞演员为提升波兰电影的水平发挥了重要作用。在波兰电影制片人中,米哈乌·华钦斯基尤其精力过人,从1929年到1939年的十年间,一共制作(包括担任合作编剧)了四十一部故事片。尤利乌什·加尔当(Juliusz Gardan)、理夏德·奥尔登斯基和约瑟夫·雷特斯(他是他们中间最有个性的艺术家)全都是雄心勃勃而又专心致志的电影天才,其中,雷特斯那些电影的艺术成就在两次大战期间的波兰电影界尤其值得注意。

在20世纪30年代的前五年,波兰生产的电影主要是喜剧,其中大多数都不过是陈腐闹剧的水平。但波兰不乏一流的喜剧演员(包括一直深受观众喜爱的安东尼·费尔特内)和年轻的浪漫主角明星,以及一些杰出的戏剧演员——即使电影通常相对平庸,他们也能提供一流的表演。

1935年之后,喜剧的统治地位逐渐被一些具有社会特征或启示的小说改编成的电影取代。1937年,约瑟夫·雷特斯制作了《诺沃利普克

街的姑娘们》(*Dziewzęta z Nowolipek/ The Girls from Nowolipki Street*),改编自波拉·戈加维茨金斯卡(Pola Gojawiczynska)的长篇小说;接着,1938年,又拍了一部根据索菲娅·纳尔科夫斯卡(Zofia Nalkowska)小说改编的《边疆》(*Granica/ The Frontier*)。同样在1938年,欧根纽什·切卡尔斯基(Eugeniusz Cekalski)和卡罗尔·索罗夫斯基(Karol Szolowski)共同执导了《鬼魂》(*Strachy/ Ghosts*),根据玛丽亚·尤克尼夫斯卡(Maria Ukniewska)的小说改编而成。所有这三部电影都深入探讨了当时的习俗与道德中有争议的方面,并将它跟音响技巧结合起来。历史片也出现了一些佳作,雷特斯同样为这个类型贡献了两部主要作品:《芭芭拉·拉德兹维罗纳》(*Babara Radziwillowna*; 1936)和《柯休斯科在拉克拉维斯战役中》(*Kosciuszko pod Raclawicami/ Kosciuszko at the Battle of Raclawice*; 1938)。此外也有一些根据大众文学改编的电影,其中包括加尔当的《麻风女》(*Tredowata/ The Leper Woman*; 1936)和萨洛的《米霍罗夫斯基伯爵》(*Ordynat Michorowski/ Count Michorowski*; 1937),都是根据海伦娜·莫尼茨克(Helena Mniszek)的长篇小说改编;还有根据塔德乌什·多勒加-莫斯托维奇(Tadeusz Dolega-Mostowicz)的几部小说改编的《巫医》(*Znachor/ The Witch-Doctor*; 1937)、《魏尔茨祖尔》(*Profesor Wilczur*; 1938)和《三颗心》(*Trzy serca/ Three Hearts*; 1939),由米哈乌·华钦斯基导演。

尽管20世纪30年代的波兰电影没有多少出口,但却在国际上享誉甚隆,雷特斯和其他波兰导演的电影在威尼斯多次获奖。在这十年中,波兰电影的生产水平也在逐步升高,1932年至1934年每年十四部,1936年至1938年就上升到每年二十三到二十六部。电影的艺术水准也有所提高,但由于缺乏充足的技术基础,再加上制片人依赖于放映商,不愿在艺术上冒风险,因此在制片方面受到阻碍。与此同时,在商业范畴之外,电影文化也欣欣向荣,各种影评杰作层出不穷,如索菲娅·利萨(Zofia Lissa)论电影音乐,博莱斯瓦夫·W·莱维茨基(Boleslaw W. Lewicki)论电影对年轻人的影响,利奥波德·布劳施泰因(Leopold Blaustein)论电

影观众的心理。从电影俱乐部中也发展出充满生机的文化，人们在这里观看和讨论各种各样的电影，其中最重要的俱乐部是华沙的 START 和利沃夫的阿万戈尔达（Awangarda）。弗朗齐斯卡和斯特凡·泰默森（Franciszka and Stefan Themerson）的实验电影也值得一提，他们将欧洲的先锋派艺术传统带入了诸如《药房》(*Apteka/ The Pharmacy*；1930)、《欧洲》(*Europa*；1932)和《好公民历险记》(*Przygoda czlowieka poczciwego/ The Adventures of a Good Citizen*；1937)等影片中。

1939 年 9 月，"二战"爆发，彻底结束了波兰电影这个在艺术上纷扰骚动并在各种冲突中发展演变的时期。在接下来六年中，许多演员、导演、编剧和作曲家在纳粹侵略者手中失去生命。其他人——包括约瑟夫·雷特斯、米哈乌·华钦斯基、亨里克·瓦尔斯（Henryk Wars）、弗朗齐斯卡和斯特凡·泰默森、理夏德·奥尔登斯基和斯坦尼斯瓦夫·谢兰斯基（Stanislaw Sielański）——则逃到外国，继续在同一行业工作。1945 年之后，只有极少数战时移民回到波兰——在遭到战争的蹂躏之后，如今它又进入共产主义制度中。

斯大林统治时期的苏联电影

彼得·凯内兹（Peter Kenez）

20 世纪 30 年代和社会主义现实主义

20 世纪 20 年代末，苏联电影当之无愧地闻名于世。但在短短的时间内，那些伟大导演的声誉和影响力都消失了；黄金时代如此短暂，不期而至的没落却十分漫长。有声电影的到来使得著名的"苏联蒙太奇"变得过时，因此它也是导致衰落的一个因素。但在毁掉苏联电影声誉方

面,30年代初出现的政治变化远比有声电影更重要。

从1928年到1932年,苏联经历了一场大规模的变革,波及人们生活的方方面面。这些变化包括强制性的农村集体化、清算富农、设法在最短时间内建立起工业文明,而在文化领域内引入的变化也是其中的重要部分。20世纪20年代存在的温和多元化遭到毁灭,斯大林主义者丧心病狂地把这称为"文化革命"。艺术家们在威逼利诱之下,提出了各种适合新秩序的原则和方法。他们中有些是被动的受害者,但十有八九都采取积极合作的态度。尽管黄金时代的苏联电影广受崇拜,斯大林的领导却令人不满。布尔什维克认为,要将自己的教诲传达给民众,电影是一种绝佳的工具。而且他们也打算主要用它而非其他艺术媒介来创造"社会主义新人"。如此过高的期望注定会带来失望:那些在艺术上非常成功而且按照共产主义精神制作的电影无法吸引大量观众。政府需要具有艺术价值又能获得商业成功而且政治正确的电影。结果发现,这些要求各自指向不同的方向,任何电影生产者都不可能制作出满足所有要求的影片。

文化革命的目标是纠正布尔什维克领袖们眼中的错误:从艺术角度看最有趣且最具实验性的作品普通人根本看不到。为了对工人和农民施加影响,就必须吸引观众。布尔什维克的政策产生了一些想要的效果,20世纪30年代,看电影首次成为普通公民生活的一部分。在20年代,电影基本上是一种都市娱乐活动,而大多数民众都生活在乡村。如今,农民被强迫加入集体农庄,而农庄又被迫购买放映机。1940年,苏联安装的放映机数量增加到1928年的四倍,售出的电影票数量也增加到1928年的三倍。

苏联的工业最终成功地生产出自己的生胶片、放映机和其他设备。尽管苏联产品的技术质量远远逊色于西方,但这仍然是个相当大的成就。有声电影的到来对宣传人员很有诱惑力,因为通常认为声音能够比影像更好地传达简单的思想。另一方面,重组电影业的技术负担也非常沉重。晚至第二次世界大战期间,苏联仍不得不将大多数电影拍成默

片，因为这个国家大部分地区都缺乏播放声音的设备。

观众没有多少选择余地，在上一个十年颇受欢迎的进口片减少到接近于零。国产片的数量也下降了。20世纪20年代末，苏联每年生产一百二十到一百四十部电影，到1933年，产量就下降到了三十五部，并且此后在30年代一直保持在这个水平上。

随着党越来越严格地控制电影生产，不但影片的风格日趋单一，而且其他许多方面也出现了衰落。这一过程从20世纪20年代末开始，并逐渐加剧。1934年，苏联宣布社会主义现实主义成为本国的官方艺术标准，而它是从1928年到1932年的文化革命政治中产生的。好战的文化组织，尤其是RAPP(苏联无产阶级作家联合会)号召查禁所有非共产主义者或非无产阶级艺术家的作品。在文化革命中的大部分时间，这些观点都赢得了党的支持。但中央委员会在1932年将所有文学组织合并起来，从而有效地压制了RAPP这样比较好战的群体，并允诺制订长期的艺术政策，确保它在支持苏联发展的同时，又能通俗易懂，为大众所接受。这样一来，它就促进了某些既符合模拟小说(mimetic fiction)的传统又能为巩固苏联体系提供清晰的社会教诲的作品。这一切很快作为社会主义现实主义而得以系统化。

社会主义现实主义部分来源于19世纪的现实主义。其"明晰的"风格被当作表现社会主义和苏联发展主题的恰当容器。根据它的原则，艺术家应该在作品中融入明确的意识形态公式，如所谓的"党的精神"，也就是在任何时候都要肯定党对各种社会事务的领导。

到1934年第一届全国作家代表大会(the First All-Union Writers' Conference)正式采用社会主义现实主义时，它已经成为所有艺术实践的基本原则。电影运用这一原则时，恰好第一个五年计划也把电影跟其他行业一起列入了中央计划。苏联的各家电影制片厂被合并成一个单一的政府官僚机构(跟20世纪20年代半市场化的系统相比)，以确保党加强对创造性工作的控制。

社会主义现实主义小说和电影都遵循同样的主要情节：在一个正面

人物——通常是具有明确的共产主义阶级意识的布尔什维克党领袖——的保护下,主人公克服重重困难,揭开了坏人的真面目——这个人对伟大正确的社会主义社会怀着莫名的仇恨。在此过程中,主人公自己也获得了坚定的阶级意识,也就是变得更优秀了。

尽管苏联运用的社会主义现实主义投合了文学和艺术现实主义的典范,而且声称表现了苏联的生活,与社会主义发展的现实相符,但它只是一种相当可疑的现实主义。因此我们不妨从消极的角度看待它——不单要看它做到了什么,而且还要看它哪些方面做不到。它用表面上的现实主义代替了真正的现实主义,从而阻止人们思索人的处境、调查社会问题;它按照人应有的样子塑造人物,把苏联塑造成勇往直前地走在社会主义道路上。为了表达这个过分简单化的观点,就不得不赋予社会主义现实主义艺术绝对的垄断地位,因为它必须说服观众相信,只有它才能够如实描绘这个世界。这就要求当时的社会环境能够强制实施这一原则。社会主义现实主义是平庸的公式化艺术,排除一切讽刺、模棱两可和实验。因为此类特征会让勉强受过一点教育的人无法立刻理解其含义,从而降低了产品的思想教育价值。

从1933年到1940年(含),苏联的制片厂生产了三百零八部电影。其中有五十四部是儿童片,包括30年代的一些最优秀的影片,如马克·东斯科伊(Mark Donskoi)的高尔基三部曲。这些影片很有思想教育性,表现了诸如资本主义国家儿童的艰难生活、他们英勇无畏的斗争等等,而最重要也最经常表现的则是集体的重要性,其目标是用共产主义精神教育儿童。

20世纪30年代的后五年,壮观的历史片变得特别常见,因为苏联政权越来越希望通过国家荣耀的旧式魅力重新点燃爱国主义。此类影片多半描绘了诸如亚历山大·涅夫斯基、彼得大帝或苏沃罗夫元帅(Marshal Suvorov)这样的英雄,而且往往恬不知耻地胡编乱造,把人物表现得不符合其所处的历史时代,例如,描绘两个哥萨克起义者用马克思主义的术语分析阶级关系,而在被处决之前,他们还预言一场伟大而

光荣的革命即将到来,以此安慰自己的追随者。

这个时期拍摄了六十一部有关十月革命和内战的电影,其中包括一些著名的作品,如谢尔盖和格奥尔基·瓦西里耶夫(Sergei and Georgi Vasiliev)导演的《恰巴耶夫》(*Chapayev*;1934,又译为"夏伯阳")——它或许也是这十年中最流行也最优秀的影片——柯静采夫(Kozintsev)和特劳贝格(Trauberg)的马克思主义三部曲(1938—1940)以及亚历山大·扎尔西(Alexander Zarkhi)和约瑟夫·海菲茨(Iosif Kheifits)的《波罗的海代表》(*The Baltic Deputy/ Deputat Baltiki*;1936)。而每个拥有片厂的加盟共和国都至少要生产一部反映苏联政权建立的电影。

除此之外,其余的电影都以当代世界为背景。其中只有十二部发生在工厂——考虑到经济宣传在苏联议事日程中的重要性,这个数字小得可怜。电影制作者似乎发现很难拍摄有关工人的有趣影片,因此倾向于回避这类题材。相比之下,有十七部电影的故事都发生在集体农庄,其中许多都是歌舞喜剧片——它们让人产生这样的印象,仿佛乡村生活就是没完没了地唱歌和跳舞。电影制作者喜欢将场景设在异国——很可能观众也喜欢——因此很多电影都以探险家、地质学家和飞行员的探索为主题,单是从1938年到1940年,就有八部电影的主角是飞行员。

在涉及当代生活的电影中,针对破坏者和叛国者的斗争是一个反复出现的主题。这是告密、假审判和发现不可思议的阴谋的时代。在电影中,就像审判秀中的供词一样,敌人都会出于对社会主义莫名其妙的仇恨而作出最卑鄙的事情。有关当代生活的影片里有一多半(八十五部中的五十二部)都表现主人公揭露隐藏的违法犯罪的敌人。而这些敌人有时是他最好的朋友,有时是他的妻子,有时是他的父亲。

1940年出现了一个有趣的现象。在那一年的三十部有关当代主题的电影中,没有一部聚焦于叛国者。内部的敌人突然从银幕上消失,取而代之的是外国人或其代理人。这个国家正准备面对一个外敌:如今电影不再宣传揪出内敌,而是号召构成苏联的各共和国必须为了共同的利益团结起来。

整个20世纪30年代,苏联电影都把外面的世界一概描绘得危险且悲惨。在那里,人们被活活饿死,残暴的警察镇压共产主义运动,而工人最关心的就是为苏联辩护,因为它是工人的祖国。这些电影中有一个不断重现的主题,那就是外国人来到苏联并在这里找到了富裕而幸福的生活。有二十部电影都把背景设在苏联之外,具体选哪个地点,则取决于苏联外交政策的微妙走向。1935年之前,通常把它塑造成苏联外一个无名的国家。例如,伊万·培利耶夫(Ivan Pyriev)那部《死亡传送带》(Konveyor smerti/Conveyor of Death)里的故事就发生在泛泛的西方,其中的街道路牌使用了英文、法文和德文。普多夫金的《逃兵》(Deserter/Dezertir;1933)则明确说明背景在德国,片中虽然对法西斯不予置评,但(跟当时共产国际的路线一致)却把社会民主党人描绘成共产主义工人的主要敌人。从共产国际路线发生转变的1935年到1939年之间,苏联拍了六部反纳粹电影,其中最优秀也最著名的是《马穆罗科教授》(Professor Mamlok)和《奥本海默家族》(Semia Oppenheim/The Oppenheim Family)。1939年,观众能够在电影中看到,苏联红军怎样为乌克兰人以及刚从所谓的波兰压迫下解放出来的白俄罗斯人带来更好的生活。

　　导致苏联生产和上映的电影数量减少的基本原因是审查。当局提出越来越严格的要求,让电影制作变得非常棘手和费时(尤其是在制作期间党的路线发生改变时)。在苏联生产一部电影比在西方国家或20世纪20年代的苏联花费的时间要长得多。

　　审查加剧了苏联电影从一开始就面临的剧本荒问题。根据官方的原则,在电影制作中起关键作用并最终负责的是剧本作家而非导演。斯大林认为,导演只是技术人员,他们唯一的任务是按照剧本中写好的指示放置摄影机,当时的宣传家们坚持"脚本不容更改",严格限制导演的独立发挥,并把导演方面的自由当作形式主义的残余。在各个级别的审查机构仔细检查剧本之后,如果再允许导演在他认为合适的地方加以改动,那么层层审查就毫无意义了。这种情况造成的一个附带结果是,在恐怖时期,只有少数导演失去生命,但遭遇这种命运的剧本作家却为数

众多。

从 20 世纪 30 年代末到斯大林于 1953 年去世,他一直都是苏联的超级审查员,每一部上映的电影都必须经他亲自观看并批准。就像纳粹德国的戈培尔一样,他对电影的操纵细致入微,提出修改标题的建议、支持自己喜欢的导演和演员、审查剧本等等。对一些在政治上比较敏感的电影,如弗里德里希·埃姆勒(Fridrikh Ermler)那部《伟大的公民》(*The Great Citizen/ Veliky grazhadanin*;1939),他所作的改动如此之大,简直可以把他算作作者之一。有一次,他甚至撤销了审查员们的命令,不仅允许亚历山德罗夫的一部喜剧上映,而且不惮麻烦地为该片想出十二个不同的题目,并最终选择了"光辉道路"(Shining Path)而非"灰姑娘"(Cinderella)。

由于苏联政权坚持每部电影都要能让最没文化的人理解,并为艺术实验设置各种障碍,又将任何个人风格谴责为形式主义,它毁掉了最伟大的艺术家的天才。遭受磨难最多的往往是最"革命性"和最"左"的艺术家。维尔托夫(Vertov)、杜辅仁科(Dovzhenko)和普多夫金天才中最突出的原创性逐渐消失。以前富于创意的格里戈里·柯静采夫(Grigory Kozintsev)和利奥尼德·特劳贝格(Leonid Trauberg)团队变得越来越保守。库里肖夫(Kuleshov)不再拍电影,甚至个性坚不可摧的爱森斯坦也被迫克制自己的"形式主义"倾向。当他最终获准在 1938 年完成《亚历山大·涅夫斯基》一片时,虽然他的个性仍然清晰可见,但他的风格却已面目全非。

通过为告发行为辩护,电影工作者让这种情况变得甚嚣尘上。在这方面,除了 1933 年后不再制作电影的库列绍夫,其他著名导演没有一个留下多好的记录。爱森斯坦根据帕维尔·莫罗佐夫(Pavel Morozov)的一个短篇小说拍摄了《白静草原》(*Bezhin Meadow/ Bezhin lug*;1935—1937),故事的目的是为那个背叛自己父亲的儿子辩护。在杜辅仁科的《边疆风云》(*Aerograd*;1935)中,一名男子开枪杀死了自己的朋友,因为发现他是叛国者。培利耶夫的《党证》(*Partiinyi billet/ Party Card*)或许是

20世纪30年代最恶心的电影,片中的妻子开枪杀死了丈夫,因为他是潜伏的敌人。埃姆勒的《迎展计划》(*Vstrechny/ Counterplan*;1932,与谢尔盖·尤特克维奇共同执导)讲到与破坏者斗争的必要性,而《伟大的公民》则按照斯大林的说法讲述了基洛夫(Kirov)被杀以及大清洗审判的故事(在拍摄《伟大的公民》期间,有四个与它有关的人被捕)。在这个恐怖与混乱时期,这些导演似乎没有一个采取积极行动,回避卷入这些影片的制作。如果表现得不顺从,每个人都会受到威胁,而许多人至少半信半疑地认为自己的所作所为是正确的。

卫国战争

战时的苏联电影颇具反讽意味。当时每个国家的电影都受到政府更加严格的控制,而且更具有宣传倾向。苏联也同样如此,出于为战斗服务的需要,电影界被动员起来,生产出的影片显然是宣传片。尽管如此,现在看来,相较于此前此后不久的苏联电影,战争时期倒成了自由创作的绿洲,因为这个政权允许一定程度的艺术实验了。战争期间,电影工作者涉猎了一些他们关切的主题,并将自己的真实感情表达出来。

1941年6月,希特勒入侵苏联,德军迅速向莫斯科推进。苏联电影界的领袖们竭尽全力应付这种困境,以令人惊叹的速度将这个行业动员起来。尽管资源稀缺,他们仍将其中的大部分用于制作纪录片,并说服主要导演承担起剪辑新闻片的责任。制片厂修改已经投产的故事片的情节,给它们加上战争主题。例如,尤利·赖兹曼(Iuli Raizman)导演的《玛申卡》(*Mashenka*)在德国入侵前差不多已经拍好,后来又不得不重拍。该片最初打算拍成轻松喜剧,表现苏联年轻人的幸福生活,而在改变情节之后于1942年发行的新版本里,主人公自愿上前线,凭借自己的英勇赢得了姑娘的芳心。还有一些最近拍完已经上映的影片,因为表现出反英或反波兰主题而被收回,米哈伊尔·罗姆(Mikhail Romm)的《梦想》(*Mechta/ Dream*)表现了波兰统治阶级的残酷,就被禁映了两年。既

然公众需要故事片,支持战争的爱国主题电影如《彼得大帝》(Peter the Great/ Piotr pervy;1937)和杜辅仁科的《肖尔斯》(Shchors;1939)又重新上映。尤其重要的是爱森斯坦的《亚历山大·涅夫斯基》,因为这部电影具有强烈的反德倾向,曾在《苏德互不侵犯条约》(Molotov-Ribbentrop pact)有效期间被禁止流通。

需要是发明之母。既然没法很快生产出具有强烈宣传内容的故事片,片厂就制作若干短片,将它们汇编成集。苏联直接投入生产反纳粹短片,1941年8月2日,第一个汇编集在电影院上映,紧接着,又在同一个月上映了另两部汇编集。它们每部都由一组短片构成,少则两段,多则六段。第一到第五部汇编集组成一个系列,标题叫"胜利属于我们"(Victory Will Be Ours)。1941年出现了七部汇编集,1942年又推出了另五部,其中最后一部是在8月推出的,到那时,这种做法已经废止,因为电影业现在经搬迁重组后又能生产标准长度的故事片了。这些汇编集被称为"短片汇编集"(kinosborniki),其内容形形色色,极不统一。它们中包括盟军的纪录片,如一段是有关英国海军的,另一段是有关伦敦空战的,此外还有来自以前一些成功故事片的片段,如来自柳博芙·奥尔洛娃(Lyubov Orlova)在《伏尔加-伏尔加》(Volga-Volga;1937)里扮演邮递员的唱歌片段。

人们渴望电影:他们需要远离日常生活中的那些悲剧,他们需要希望,他们需要让苏联最终必胜的信念得到确认。看电影是少数剩余的娱乐活动之一。但在战争环境下,电影的生产和放映都变得极度困难。影剧院被战火摧毁,战争爆发后第一年,能够找到的放映机数量只有从前的一半。在遥远的中亚地区拍摄电影问题重重。马克·东斯科伊的《彩虹》(Raduga/ Rainbow;1944)是这个时期最成功的影片之一,故事的背景是乌克兰的冬季,电影却于1943年夏季在阿什哈巴德(Ashkhabad)超过40℃的高温中拍摄,片中的雪是用棉花、盐和樟脑球做成的,演员们不得不穿着厚厚的外衣演戏,医生一直在旁边跟着,万一有人虚脱,好及时抢救。

1942年到1945年,苏联片厂生产了七十部电影(不包括儿童电影和用摄影机记录的音乐会),其中有二十一部都是历史剧。有关前线士兵经历的电影少得惊人,而且,除了瓦西里耶夫的《前线》(*Front*;1943),大多数都很平庸。只要战斗还在继续,就没人想将它浪漫化。电影工作者没有把这场战争描绘成一系列英勇无畏的壮举,而是展示了德国人的野蛮行为,以及淳朴的普通人在特殊环境下表现出的并不显眼的英雄品质和忠诚。因此,这个时期最令人难忘的电影主要讲述大后方的故事以及德据领土上的卫国战争。

三部有关游击战的电影尤其值得注意。其中的第一部是埃姆勒的《她在保卫祖国》(*Ona zashchishchaet rodinu*/ *She Defends the Fatherland*),1943年5月在电影院上映。该片的艺术手法相当粗糙,未能赋予其女主人公多少个性特征,而且传达的政治寓意也再简单不过了:必须复仇。1944年1月推出的《彩虹》更复杂一点。它讲述了一个女游击队员奥莱娜(Olena)的故事,她回到自己的村庄生孩子,被敌人抓住,受到可怕的折磨,但却没有出卖自己的同志。第三部是列夫·阿兰什达姆(Lev Arnshtam)导演的《卓娅》(*Zoya*),到1944年9月才上映,根据十八岁的游击队员卓娅·科斯莫杰米扬斯卡娅(Zoya Kosmodemyanskaya)壮烈牺牲的故事改编而成。就像《彩虹》中的奥莱娜一样,她也遭到严刑拷打,宁死也不出卖同志。这三部电影全都以女性作为主人公。它们的目的是通过展示女性的勇气与痛苦,来激起人们对残酷的敌人的痛恨,同时也灌输了这样的思想:须眉不应逊色于巾帼。

这些影片显示了一个饶有趣味的演变过程。在《她在保卫祖国》的末尾,游击队员解放了那个村子,救下那位本该遭到处决的女英雄。在《彩虹》中,那位女英雄被敌人杀害,不过,当游击队员解放她的村子时,也为她报仇雪恨了。相比之下,《卓娅》则在片尾让我们目睹了烈士之死。造成上述差异的原因非常简单。1942年,在编写《她在保卫祖国》的剧本时,苏联观众觉得,看到英雄被害,会让人过于气馁。但到1944年夏天,人们已经对最终的胜利充满信心,因此不需要用想象中的拯救

来安慰自己了。

大后方题材的电影也常常以女性为主人公，并且同样赞美忠诚、忍耐和自我牺牲等品质。在这方面，谢尔盖·格拉西莫夫的《伟大的土地》(Bolshaya zemlya/ The Great Land)非常典型，片中女主人公的丈夫上了前线，而她在一家撤离的工厂成为优秀工人，为胜利作出了贡献。

跟其他参战国的情况一样，提高警惕是一个重要主题。对间谍片的狂热令人困扰。在早期的战争片中，包括儿童和老妇人在内的每个人都会揭发间谍。1941年11月推出一部短片《在岗亭里》(V storozhevoi budke/ In the Sentry Box)，片中的红军士兵发现一个德国间谍，他能够讲流利的俄语，穿着苏联制服。但他因为未能认出墙上斯大林婴儿时的照片而暴露了自己的身份。故事以一个现实的前提为基础：对于20世纪30年代生活在苏联的人，无法通过这样的考验是不可能。但它隐含的意思更重要：斯大林保护着自己的人民——即便他仅仅化身为墙上的肖像。

苏联电影——尤其是早期影片——塑造的纳粹形象通常不仅残忍如野兽，而且也很愚蠢、怯懦。当局禁止电影塑造体面的德国人。1942年，普多夫金根据布莱希特的短篇小说制作了一部电影《凶手们来到大路上》(Ubiytsy vykhodiat na dorugu/ Murderers Go Out on the Road)，试图展示希特勒统治下的德国受害者以及普通人中间的恐惧，但苏联却禁止该片发行。

苏联将抗德战争称为"伟大的卫国战争"，红军士兵参加战斗是"为了祖国，为了荣誉，为了自由，为了斯大林"，而不是为了社会主义或共产主义。但在一个多民族国家，爱国主义意味着什么？苏联那些不同民族的人口内部潜藏的敌意显然构成威胁，纳粹宣传员不遗余力地利用这一点——尤其是在"二战"后期。作为回应，电影制片厂生产出表现"各民族友谊"的影片，例如描写一个格鲁吉亚士兵和一个俄罗斯士兵一起参加危险的行动，而他们只有合作才可成功，最后那个俄罗斯人会救格鲁吉亚人一命，或者相反。

早在战争爆发前，苏联电影就从马克思的国际主义向旧式的爱国

主义转变了,20 世纪 30 年代末的影片里充斥着各种民族英雄。但在卫国战争期间,这一过程加快了速度,电影经常表现单个的伟大人物(即斯大林)怎样影响到历史的发展。弗拉基米尔·彼得罗夫(Vladimir Petrov)的《库图佐夫》(*Kutuzov*;1944)就是一部典型的电影,它讲述了这位将军一个世纪前将俄国从拿破仑的侵略中拯救出来的故事。在这部影片里,库图佐夫被塑造成一个英明的战略家——跟托尔斯泰在《战争与和平》里构思的这个人物相反,托翁笔下的库图佐夫之所以获得胜利,是因为他听取部队的建议,从善如流。爱森斯坦的名作《伊凡雷帝》(*Ivan the Terrible/ Ivan grozny*;1944)也可归入这一类,该片成功地将伊凡大帝描绘成一个伟大的民族英雄,而且还是一个痛苦不安的复杂人物。

少数民族的民族主义是个麻烦问题。苏联当局鼓励每个主要民族制作一部有关民族英雄的史诗片,如乌克兰的《波格丹·赫梅尔尼斯基》(*Bogdan Khmelnitsky*)、格鲁吉亚的《伟大的穆拉维》(*Georgii Saakadze*)、亚美尼亚的《大卫·贝克》(*David Bek*)和阿塞拜疆的《阿尔辛-马尔-阿兰》(*Alshin-Mal-Alan*)。不用说,影片绝不会描写这些民族英雄反抗俄罗斯压迫者,恰恰相反,它们将"民族友谊"投射到过去的故事中。

另一方面,过多的民族主义情感也会构成威胁,破坏这个以俄罗斯人的"领导地位"为基础的系统。乌克兰的问题尤其严重,因为德国人想方设法煽动乌克兰人反抗苏联政权。当局感到不给乌克兰民族主义过多空间非常重要,于是斯大林亲自查禁了杜辅仁科的一部电影剧本,因为他觉得它太民族主义了。结果,这位伟大的乌克兰导演在战争期间没有拍出一部故事片。

几乎所有历史片——不管在哪里制作的,也不管是什么时候的故事——都是当前现状的投射,其目标也是通过处理现代的问题来取悦现代观众。苏联正处于一场残酷的战争中,指望其电影客观地描述过去的事情,为历史而历史,这种想法未免太过天真。即便如此,一些歪曲历史的苏联影片所表现出的厚颜无耻也仍然令人瞠目结舌。例如,当时拍了

一系列电影,反映1918年德国侵略乌克兰。在这些影片中,德国人总是邪恶的,红军总是设法打败他们,而斯大林的领导总是非常英明。事实上,1918年红军根本没跟德国人交战,双方只发生过一些微不足道的小冲突,根本谈不上击败德军;而且当时斯大林也不是红军的领袖。利奥尼德·特劳贝格的《亚历山大·帕克霍缅科》(*Alexander Parkhomenko*；1942)以及瓦西里耶夫的《察里津保卫战》(*Oberona Tsaritsyna/ The Defence of Tsaritsyn*；1942)描述的战斗其实从未发生,如果真的发生了,由此带来的结果将是赞美红军的失败。

斯大林统治末年

卫国战争的结束并未给电影工作者带来更多自由。相反,1946年秋天,斯大林的领导阶层采取行动,重新构建起在战争期间松弛下来的意识形态控制。当局反复无常的要求以及它们对电影制作的干预变得如此令人难以忍受,以至于整个苏联电影业都差不多陷于停顿。在这个时期最糟糕的那几年——通常被称为电影饥荒期——苏联的片厂每年生产的电影还不足十部,而有些电影——如爱森斯坦的《伊凡雷帝续集》(*Ivan the Terrible Part II*；1946)——即便制作出来,也要等到斯大林死后才得以上映。片厂被闲置起来,年轻的导演也找不到机会发展自己的天才。不可避免地,电影院被迫重新上映战前和战时拍摄的电影,其中不仅有苏联影片,也有所谓的"战利品影片"——红军从德国人手中缴获的电影。从1947年到1949年,大约有五十部此类影片流通。颇具讽刺意味的是,虽然苏联电影工作者发现自己很难满足当局苛刻的政治要求,但重新剪辑并命名的纳粹和美国电影却能够流转。这些电影非常受欢迎,尽管从未有人评论它们。

从1946年到1953年,苏联的制片厂生产了一百二十四部故事片。除了少数儿童片,现在几乎没人再看它们。这些影片分成三类:"艺术纪录片"、宣传片和传记片。

第一类影片中最著名的例子是米哈伊尔·恰乌列利(Mikhail Chiaureli)的《攻克柏林》(The Fall of Berlin/ Padeniye Berlina;上下两集,1949—1950)。在该片中,对斯大林的个人崇拜达到登峰造极的地步。恰乌列利将这个苏联领袖描绘成一个超自然人物,能够看穿普通人的心思,每次他出现都会伴之以天使的歌声。他也是个军事天才,不仅单枪匹马击败希特勒,而且拖住了私下里同情希特勒并帮助纳粹的美国人。宣传片是用来直接支持苏联国际国内政策的,阿布拉姆·鲁姆(Abram Room)的《名誉法庭》(Court of Honour;1948)表现了有必要反对"毫无根基的世界主义者"的主题。两位苏联科学家在即将作出重大发现时,被"科学不分国界的错误思想"以及名利的许诺所诱惑,决定在一家美国期刊上发表自己的研究成果。几个美国科学家——其实他们是间谍——来到这个苏联实验室,惊讶地发现其设备如此精良。两个苏联科学家受到惩罚:乐意承认错误的那个受到宽恕,而另一个则被送上苏联法庭。

许多著名导演和编剧自己也成为反世界主义运动的受害者。利奥尼德·特劳贝格、吉加·维尔托夫和谢尔盖·尤特克维奇都是犹太人,他们受到猛烈攻击,斯大林在世期间,他们再也没能制作电影。与此同时,传记片类型则继续大行其道,根据军事和民间人物的生活,共拍摄了十七部传记片——包括作曲家格林卡(Glinka)、穆索尔斯基(Mussorgsky)和里姆斯基-科萨科夫(Rimsky-Korsakov)的传记。这些电影如此雷同,甚至当时的杂志就已经注意到,一部影片中的对话可以安全地移植到另一部影片中而不会被任何人察觉。

在这个令人绝望的时期,官僚干涉、肤浅的政治说教、对个人风格的压制以及台词("不容更改的电影剧本")优先于形象的趋势让电影遭到前所未有的伤害。然而,就在斯大林去世之前,苏共领袖们已经开始意识到苏联文化变得多么荒芜了。他们担心小说、戏剧和电影不再能满足党的煽动性需要,于是犹豫不决地勉强采取了若干偏离正统的步骤。在

1952 年召开的第十九届党代会上，G·M·马林科夫(G. M. Malenkov)的发言中谈到了苏联文化的问题，呼吁电影界生产出更多影片，并且含蓄地批判了领袖以前坚持只生产"杰作"的立场。正如米哈伊尔·罗姆所言："生产少量影片并不比生产很多影片容易。有人认为我们必须将注意力集中到少数作品(仿佛这样一来就有可能只生产出高质量产品似的)，这样的想法根本就不切实际。"

计划生产出更多电影的决定具有深远的影响。加盟共和国的制片厂以前受到忽视，如今也能起死回生了；年轻人才会有前途；而片厂也不用专注于制作豪华大片，而是生产更多影片；几乎消失的电影类型也得以复兴。马林科夫尤其对缺乏苏联喜剧表示担忧。他说："我们需要苏联的果戈理和谢德林(Shchedrin)，他们用讽刺之火消灭了一切消极、讨厌、死亡的东西，一切减缓我们的前进步伐的事物。"冲突也需要重新引入电影，因为人们广泛认为苏联电影陈腐、僵化、无聊。但它必须是"正确的"冲突(例如旧事物的残余与新事物的冲突)，并能带来正确的结果(新事物战胜旧事物)。可是，没有一个批评家敢指出：只要电影工作者生活在血腥的暴政之下，就不可能创造出更大胆的电影。

1952 年到 1953 年的变化并没有立即影响到电影生产。在苏联，一部电影从构思到发行需要漫长的时间。1953 年生产的电影仍一如既往地沉闷。1953 年 3 月的斯大林之死是出现变革的另一个前提。紧接着，苏联政治秩序发生了重大变化。随后苏联电影便很快复苏，因为政治解冻的影响很快扩散到苏联文化的每个角落。20 世纪 50 年代中期，许多旧的限制被取消，电影产量飞快上升。那些在很久很久以前创造出有趣作品的导演利用这次崭新的机会，回到艺术实验中去。才华横溢的新导演也能够涌现出来。艺术家们转向真正的问题，并满腔激情地说出自己的看法。电影变得丰富多样了。在一个将人们生活的方方面面都加以政治化的系统中，任何电影，只要多多少少以现实的态度描绘这个世界，指向各种问题所在，那么传统上都会认为它们具有颠

覆潜力。尽管苏联电影再也没能恢复它在20世纪20年代末享有的世界声誉,但它们再次具有了观赏价值,也再次对文化生活作出了积极贡献。

特别人物介绍

Alexander Dovzhenko
亚历山大·杜辅仁科
(1894—1956)

　　亚历山大·杜辅仁科作为记录乌克兰历史的电影大师而闻名。在他三十年的电影生涯中,他追溯了故乡乌克兰的经济和政治发展,以及它适应苏联的现代化政策的过程。

　　杜辅仁科出生于乌克兰东北部一个农民家庭,在沙皇压制乌克兰本土文化的时期长大,这一经历让他对帝国主义秩序深恶痛绝。他在1917年发生一系列革命期间成熟,并跟当时在乌克兰迅速扩大的激进革命运动站到一起,最终加入乌克兰布尔什维克党。该党一边反抗俄国的殖民主义,一边又鼓吹与俄国布尔什维克党联合,建立一个现代的社会主义体系。在杜辅仁科作为画家和政治漫画家的短暂职业生涯中,他跟VAPLITE文学组织取得联系,这是乌克兰知识分子圈子的一个核心,他们投身于苏联统治下的社会主义发展,保护本土文化遗产。

　　1926年,杜辅仁科作为一名胸怀大志的导演,进入基辅(Kiev)的主要制片厂。在他的学徒期,他为一部滑稽闹剧短片《改革者瓦西亚》(*Vasia-reforator/Vasia the Reformer*;1926)编写剧本,并在他执导的第一部电影《爱情之果》(*Yagodka liubvi/Love's Berry*;1926)中继续喜剧路线,讽刺了社会和性道德观念。《外交情报袋》(*Suka dipkurera/Diplomatic Bag*;1928)是他的第一部标准长度的故事片,这部政治惊悚片根据一名

苏联情报员被反布尔什维克特工谋杀的真实事件改编。杜辅仁科把它变成一个有关国际阴谋和工人阶级团结的故事，暗示英国秘密警察参与了谋杀，并让英国工人将苏联的外交文件送到苏联。

杜辅仁科后来将这些最初的创作斥为失败的学徒时期，当然，它们没有一部为他提供机会去发展他对乌克兰主题的兴趣。他认为自己的第一部严肃作品是《仁尼戈拉》(1927)，这部有关乌克兰历史发展的精致寓言内容丰富，既有乌克兰古代的民间传说，也有支持苏联统治下的现代发展的意识形态。影片的剪辑高度简练，说明了杜辅仁科对苏联蒙太奇技巧的贡献。

杜辅仁科把这些特点带入了他的下一部主要作品《兵工厂》(Arsenal; 1929)中，这部历史片讲述了内战时期的一些历史事件，当时乌克兰布尔什维克在基辅的兵工厂设置路障，与反布尔什维克的乌克兰民族主义军队战斗。但是，杜辅仁科再次提到乌克兰的过去，丰富了影片宣传的意识形态，例如，在影片的最后一个场景中，布尔什维克能够避开子弹，这就来自18世纪的民间故事。

在《大地》(Earth / Zemlya; 1930) 中，杜辅仁科更明确地处理苏联统治下的乌克兰现代化主题。正如标题所示，这部电影涉及乌克兰农民的集体化问题，跟苏联的农业政策是一致的。影片把这个问题融入了一个家庭不和的故事，其中抵制变化的老一辈人受到热心于政治变革的年轻一代的挑战。当年轻的主人公被试图破坏集体化的富农谋杀后，虽然他的父亲以前一直顽固反抗集体化，现在却跟村里的共青团员一起，庆祝集体化。

杜辅仁科在拍摄他的第一部有声片《伊凡》(Ivan; 1932) 时，开始探讨第一个五年计划下的工业化问题。故事的背景设在乌克兰中部庞大的第聂伯河 (Dneprostroi) 水电站工地上。第聂伯河将被建设成苏联工业化运动的样板工程。标题中提到的人物是一个乌克兰农民，被征募到工地上去劳动，他在适应工业社会日常生活中遇到的困难是他那代人对变革的反应的缩影。

杜辅仁科自己的职业也未能逃脱当时发生的政治变化造成的后

果。党对苏联艺术实践加强了控制,与之相伴,在俄罗斯之外的加盟共和国,艺术家们表现出任何"民族主义反常",都会受到特别严厉的审查。苏共影评家猛烈地批评《大地》和《伊凡》的"形式主义"和"民族主义"。结果,杜辅仁科在《边疆风云》(Aerograd;1935)中远离了有关乌克兰的问题。这个冒险故事以俄国远东地区为背景,讲述了在西伯利亚边疆破坏苏联发展的活动,它表明,对反颠覆的恐惧渗透了斯大林统治下的苏联。

在斯大林自己的建议下,杜辅仁科在历史片《肖尔斯》(Shchors;1939)里重新回到乌克兰主题上。这部电影描绘了内战时期乌克兰红军指挥官尼古拉·肖尔斯(Nikolai Shchors)的英勇行为,是一系列传记电影——其中最著名的是非常流行的《恰巴耶夫》(1934)——的一部分,它们被官方正式归入"社会主义现实主义",助长了对斯大林的"个人崇拜"。

就跟其他苏联电影工作者一样,随着苏联电影业日趋官僚化,随着苏共审查日趋严厉,杜辅仁科的电影产量也下降了。"二战"期间,杜辅仁科监制了一些宣传性的纪录片。"二战"结束后,他只完成了一部故事片,那就是《米丘林》(Michurin;1948),是俄国科学家伊凡·米丘林(Ivan Michurin)的传记片,官方赞扬他发展出一种"唯物主义科学"。

杜辅仁科一直对有关乌克兰发展的主题感兴趣,1956年,他希望通过《海之诗》(Poem of the Sea/Poema o more)一片回到这个主题上,但没等影片拍完就去世了。他的妻子——也是他长期的艺术合作者——朱莉娅·索恩采夫娃(Julia Solntseva;1901—1989)在1958年拍完了这部电影,并继续杜辅仁科的导演工作,将他那些没有完成的剧本和故事拍成电影,其中包括《烽火连天》(Journal of the Flaming Years/Povest plamennykh let;1961)和《着魔的杰斯纳河》(Enchanted Desna/Zacharobannaia Desna;1965)。她的职业让杜辅仁科记录乌克兰现代发展的项目得以延续。

——万斯·克普利(Vance Kepley)

印度电影:从产生到独立

阿希什·拉贾德雅克萨(Ashish Rajadhyaksha)

印度是世界上最大也最有文化多样性的国家之一。它的人口数量仅次于中国,其电影业的规模和重要地位则仅次于美国。印度电影不仅在本国很受欢迎,而且在亚洲和非洲的大部分地区以及其他许多有印度裔社区的国家也颇受青睐。独特的印度电影可追溯到很久以前,并包括了各种文化传统。虽然孟买(Bombay)过去和现在都是印度电影制作的主要中心,但电影业很早以前就在整个印度次大陆——加尔各答(Calcutta)、马德拉斯(Madras)、拉合尔(Lahore)和其他大城市——发展成长,其活动建立在综合了西方和当地模型的戏剧和艺术样式基础上。在这个混合体中涌现出许多印度独有的类型,如"神话片"(根据印度教神话和传说改编)。

从戏剧到电影:殖民企业

孟买和帕西戏剧

正如历史学家 D·D·高善必(D. D. Kosambi)经常说的那样,印度的历史往往通过地理来表达。即便到现在,孟买市中心也存在一条弧线,从帕雷尔(Parel)和拉巴格(Lalbaug)的众多纺织厂顺着毗邻里伊路(Reay Road)的著名码头、庞大的二手货市场卓尔巴扎(Chor Bazaar)、福克兰路(Falkland Road)的红灯区,一直延伸到洛哈尔大楼(Lohar Chawl)和克劳福德市场(Crawford Market)的工业批发贸易地区。这片区域不超过十平方英里,却是这个国家位于西海岸的殖民经济基地,也是印度

电影业诞生的地方。在这里,印度历史上最大的三家电影制片厂——达达尔(Dadar)的科伊诺尔电影公司(Kohinoor Film Company)、帕雷尔(Parel)的兰吉特电影公司(Ranjit Movietone)和毗邻今天的纳纳集市(Nana Chowk)的帝国电影公司(Imperial Film Company)——彼此相距不过几英里,都在 20 世纪 20 年代达到鼎盛。

印度的商业资本家主要通过跟西方、中东及中国的海岸贸易而作为一个强大的经济阶层出现,他们也向新兴的剧院以及随后的电影业投资。苏拉特(Surat)和孟买的第一批货运企业有很多都是帕西人建立的,他们后来也成为闻名全国的类型帕西戏剧的奠基者。

通常认为,帕西戏剧是印度电影中歌舞情节套路的直系始祖,它在贾姆希德吉·吉吉波伊爵士(Sir Jamsedjee Jeejeebhoy)于 1835 年买下孟买剧院后演变为一种行业。吉吉波伊是印度最大的商业资本家之一,跟中国和欧洲之间有着活跃的丝绸、棉纱、棉花和手工艺品贸易,后来于 1857 年建立了影响巨大的吉吉波伊艺术学院(J. J. School)。而孟买剧院始建于 1776 年,直接模仿了伦敦特鲁里街(Drury Lane)的剧院,到 1835 年之前,主要都以谢里丹(Sheridan)的《造谣学校》(*School for Scandal*)之类的戏剧表演以及它那些英国殖民者顾客而闻名。而这次合并既确立了一种类型,也确立了一种行业。更著名的格兰特路剧院(Grant Road Theatre;始建于 1846 年)也模仿孟买剧院的路子,以伊丽莎白时代的舞台风格改编当地主题的戏剧。除了上演浪漫剧、"神话剧"、"历史剧",以及改编自人们耳熟能详的印度传说故事——如斐尔杜西(Firdausi)10 世纪的《王书》(*Shah Nama*)——的历险传奇剧,还出现了第一批改编成古吉拉特语(Gujarati)和乌尔都语(Urdu)的莎士比亚戏剧大制作。它们使用的音乐受到歌剧启发,改变了印度北部流行的"轻松经典"音乐剧,由此也创造出早期印度电影歌曲的始祖之一。

在孟买、加尔各答、马德拉斯、拉合尔以及其他城市,这种类型的戏剧在一系列豪华剧院上演,它们通常位于城市里的"土著"区域,既为了满足其富有顾客的需要,也为了从文化上与他们保持距离。在孟买,现

存最古老的印度剧院爱德华剧院始建于 1860 年，紧接其后，又建立了"欢庆"(Gaiety)剧院——即现在的"国会"(Capitol)剧院——以及皇家歌剧院(Royal Opera House)。

放映

起初，印度只在流动的帐篷剧院放映电影，使用的是爱迪生的放映机，1907 年之后使用百代放映系统。但从 1910 年开始，第一批电影院开始出现，而大城市的豪华剧院也大批改建为使用旧式 bioscope 放映机的电影院。1896 年 7 月 7 日，当卢米埃尔短片作为"本世纪的奇迹、世界的奇迹"而出现时，它是在孟买精英阶层的沃森饭店(Watson's Hotel)放映的；但电影随后转移到"土著"的新戏剧公司(Novelty Theatre)，以及这座城市以前最著名的帕西戏剧表演场所——维多利亚戏剧公司(Victoria Theatre Company)。即便在当时，新戏剧公司就以其"双票价"策略而闻名，目的是在前排座位(票价一点五卢比)和正厅后排座位(四安那，相当于零点二五卢比)容纳"下层阶级"。

1899 年，一位史蒂文森教授(Professor Stevenson)在加尔各答的"明星"剧院(Star Theatres)放映《印度场景与游行全景》(*A Panorama of Indian Scenes and Procession*)，作为当地热门戏剧《波斯之花》(*The Flower of Persia*)的附加节目。在接下来那十年中，这种放映模式在加尔各答成为主流。印度的第一位电影导演希拉拉尔·森(Hiralal Sen; 1866—1917)开创了皇家电影公司(Royal Bioscope Company)，在加尔各答的最主要的商业剧院集团"明星"剧院和"经典"剧院拍摄了几部戏剧：1903 年，他拍摄了《阿里巴巴和四十大盗》(*Alibaba and the Forty Thieves*)，由"经典"剧院的主要演员库苏姆·库马里(Kusum Kumari)主演，后者由此成为印度的第一位电影明星。他的大多数电影都作为剧院夜间娱乐的一部分，在上演的戏剧结束后放映。

在马哈拉施特拉邦(Maharashtra)的戈尔哈布尔(Kolhapur)，沙胡·马哈拉贾(Shahu Maharaja)已经拥有大量戏剧产业，他投资兴建了当地第一家电影制片厂马哈拉施特拉电影公司(Maharashtra Film Company；

1917—1932)。这家片厂从一位种姓地位很低的舞台道具画家巴布罗·潘特(Baburao Painter;1890—1954)开始,参与复兴了流行的马拉地语(Marathi)舞台音乐纳特雅音乐(natyasangeet)的工作。在潘特的支持下,这种类型的重要作曲家,如戈文德劳·滕波(Govindrao Tembe)和克里希纳拉奥大师(Master Krishnarao),就跟许多受人欢迎的舞台剧明星一样,逐渐步入电影界。

这种潮流接连在其他地区重复。在安得拉邦(Andhra Pradesh),苏拉比剧院(Surabhi Theatres)的剧团主演了第一批泰卢固语(Telugu)的大型影片。在马德拉斯,发挥主要作用的是剧作家帕玛尔·桑班达姆·穆达里亚(Pammal Sambandam Mudaliar)——他为确立一种"体面的"泰米尔语(Tamil)电影做了很多工作——和TKS兄弟戏剧公司(TKS Brothers;它后来也制作了一些泰米尔语有声电影)。在卡纳塔克邦(Karnataka),古比·维尔兰纳公司(Gubbi Veeranna Company)和其他剧院集团在沃德亚(Wodeyar)皇室所在地迈索尔(Mysore)周边迅速扩张,后来控制了卡纳达语(Kannada)电影,直到20世纪60年代。他们为卡纳达语电影提供了所有主要导演,如H·L·N·辛姆哈(H. L. N. Simha)、B·R·潘图卢(B. R. Panthulu)和G·V·耶尔(G. V. Iyer),还提供了以拉库玛(Rajkumar)和利拉瓦迪(Leelavathi)为首的众多明星,以及早期的大多数成功的商业片:例如第一部大获成功的卡纳达语电影《猎人卡纳》(*Bedara Kannappa*;1953),根据古比公司一部由G·V·耶尔创作的舞台剧改编,在这种语言中引入了神话冒险片。二十几年后,已经成为"艺术片"导演的耶尔凭借《天鹅之歌》(*Hamsa Geethe/ The Swan Song*;1975),重新回到这种类型,它是一种古典遗产——并非只是都市流行影片——的体现。

旁遮普

1901年,在旁遮普省(今巴基斯坦)的文化和经济首府拉合尔,出现了两个改变印度娱乐业的发展。那一年,甘德哈瓦大学(Gandharva Mahavidyalaya)建立,这所音乐学校首次让印度教中的上师和门徒(sh-

ishaya)封建体系外的人能够接受古典音乐训练,并出版了迄今仍被嫡传音乐世家(gharana)悉心守护的音乐文本,从而带来一场巨大的变革。它使得音乐学校遍地开花,造就了大部分主要的舞台音乐家,以及普拉巴特片厂的尚塔·阿普特(Shanta Apte)这样的歌星,更重要的是,也造就了拉菲克·加兹纳维(Rafique Ghaznavi)和克里希纳拉奥大师这样的作曲家。与此同时,那一年通过的一部《土地法》缩减了城市对农业的投资,导致对娱乐业的投资大幅度增加,一开始主要投资于剧院建设,首先是舞台剧剧院,然后是电影院。在整个默片时代,当地的电影产业都被局限于政府机构——尤其是铁路——资助的纪录片和"教育片"内。但热瓦山卡·潘乔里(Rewashankar Pancholi)的帝国电影发行公司(Empire Film Distributors)跟雷电华电影公司签订的一份合同创造了一个稳固的发行结构——尽管差不多完全局限于美国进口片——此外也让前者获得了有声的 RCA 光音器(RCA-Photophone)设备。旁遮普省生产的第一批故事片是 B·R·奥博莱(B. R. Oberai)的先锋公司(Pioneer)或 A·R·卡达尔(A. R. Kardar)的戏剧艺术电影公司(Playart Phototone)制作的,是将天方夜谭幻想故事跟雷电华的戏剧效果结合,匆忙拍就的冒险片,例如《神秘的鹰》(*Husn Ka Daku/ Mysterious Eagle*;1929)或《勇敢的心》(*Sarfarosh/ Brave Hearts*;1930)。由此形成一种大众娱乐公式,它们最初的观众是背井离乡的农民来到卢迪亚纳(Ludhiana)和阿姆利泽(Amritsar)等城市后转变成的产业工人阶级。这实际上也为"二战"后印度电影采用的公式套路造就了原型环境。目前所说的印度"马萨拉"(masala)电影就可追溯到潘乔里那两部成功的歌舞片《珍宝》(*Khazanchi*;1914)和《地主》(*Zamindar*;1942),它们受到卡达尔的印度电影跟风模仿,后来又被 20 世纪 60 到 70 年代最大的制片商之一 B·R·乔普拉(B. R. Chopra)模仿。

马登剧院

备受争议的马登剧院拥有辉煌的事业,这最完美地体现了印度 19 世纪商业精英的文化转变,这些剧院是贾姆舍德吉·弗拉姆吉·马登

(Jamsedjee Framjee Madan；1856—1923)在加尔各答建立的。马登以前在孟买当帕西戏剧演员,他收购了孟买的两家名列前茅的公司卡陶-阿尔弗雷德(Khatau-Alfred)和埃尔芬斯通(Elphinstone),包括它们的房产、所有产品的版权、演员库和剧作家,之后,他带来了一场商业革命。马登将总部迁至加尔各答,1902年在此创办了J·F·马登公司(J. F. Madan & Co.),最初经营埃尔芬斯通戏剧公司(Elphinstone Theatrical Co.)以及他的旗舰剧院科林斯剧院(Corinthian)。他这个时期的大部分舞台工作都可体现在他那位关键的内部剧作家阿迦·哈希尔·卡什米里(Aga Hashr Kashmiri；1879—1935)身上,后者最著名的作品是利用莎士比亚剧作改编成的当地版本,颇具东方风格:这些剧作表现了封建血缘关系、为荣誉而战以及牺牲和命运等主题。卡什米里对印度戏剧和电影的影响经久不衰,一直持续到20世纪40年代,出现在许多电影工作者的作品中,如苏赫拉布·莫迪(Sohrab Modi)的《囚徒》(*Jailor*；1938)和梅赫布·罕(Mehboob Khan)的《胡马庸》(*Humayun*；1945)。

在马登作为企业家的辉煌职业中,他比较晚才发现将自己的戏剧资产转变为电影的潜力。他最初涉足电影业是在买下百代的代理权并将自己的剧院改建为电影院之后。接着,他继续收购剧院,达到鼎盛期时,马登的发行帝国在整个印度次大陆经营着一百七十二家剧院,拥有这个国家一半的票房收入。作为进口商,马登在第一次世界大战之前主要从英国(如伦敦电影公司)购买影片,但在20世纪20年代,他也跟米特罗电影公司(Metro Pictures)和联艺签订了有利可图的合同。马登的市场营销计划主要是满足英国化的城市精英,他在这方面毫不含糊,因此多年来很少发行印度的国产电影。

这种营销策略产生了若干文化反响,表面上或许不太明显。战争期间,马登利用战时补贴,兴建剧院,供英国军队娱乐。早先,帕西戏剧的理想是创造自尊自重的本土资本主义文化,催生印度版本的维多利亚式高贵品质。这种理想开拓了整个通俗日历美术(bazaar art/calendar art)行业,包括静态摄影和绘画,针对的是当地的"西化"观众。著名的"公司

画派"(Company school)绘画就是一种很有影响且往往极具创意的通俗日历美术,专门满足英国和印度殖民官僚机构的需要,描画殖民地建筑、肖像和街景。受印度贵族委托描绘宫廷豪华场面的油画家首先被静态摄影师和平面艺术家取代,然后又被那些从孟买的克利夫顿公司(Clifton & Co.)或加尔各答的伯恩与谢泼德公司(Bourne & Shpherd)等摄影公司的电影团队取代,为他们拍摄土邦君主的宫廷、皇家访问、节日和茶会以及政府活动。在第一批本地制作的印度电影中,大部分都直接来自"公司画派"美学,是从百代交流公司(Pathé Exchange)、国际新闻电影公司(the International Newsreel Corporation)或福斯电影公司(Fox Films Co.)雇人拍摄的,他们以每英尺两美元的价格购买新闻片胶片,或者以每英尺十美分或一美元的价格购买"时事"电影,如F·B·塔拉瓦拉(F. B. Thanawala)的《绮丽新孟买》(*Splendid New Views of Bambay*; 1900)。

到马登剧院于1917年左右转入电影制片时,这个集团更新帕西戏剧古典作品的梦想就跟一二十年前公司处于鼎盛期时具有不同的政治含义了。最初那些年,马登的东方风格类型主要取决于其关键作者阿迦·哈希尔·卡什米里,而由明星佩兴丝·库柏(Patience Cooper)扮演早期的纳尔吉丝(Nargis)式角色:女性是家族荣誉的范例,是男性争夺控制力的地方。1923年,这家公司跟罗马的电影片厂合拍了在性方面非常直率的《萨维特里》(*Savitri*)。该片由乔治·曼尼尼(Giorgio Mannini)执导,意大利影星安吉诺·费拉里(Angelo Ferrari)和里娜·德·利果罗(Rina De Liguoro)主演,改编自《摩诃婆罗多》(Mahabharata)传说,广告宣传它是"迷人的印度故事……在世界著名的罗马蒂沃利瀑布(Cascades of Tivoli)拍摄"。然后,马登的公司便雇用了里娜及其夫朱塞佩(Giuseppe)以及意大利摄影师(后成为导演)T·马尔科尼(T. Marconi),强调公司与意大利的联系,是为了宣传歌剧式的帕西戏剧的古典鼻祖和它的电影变体。然后,马登于1932年制作了《英迪拉·萨巴》(*Indira Sabha*),这是印度迄今为止最恢弘的有声电影之一,其中包括六十九首

歌曲,改编自一部最初于 1852 年在瓦伊德·阿里沙(Wajid Ali Shah)的阿瓦德(Avadh)宫廷创作的戏剧,但当时是按照百老汇和好莱坞歌舞片的方式拍摄的。

政治反响

到 20 世纪 20 年代,生产出可与西方"相媲美"的本地流行文化的想法——在 1927 年至 1928 年以德万·巴哈杜尔·T·兰加查里阿(Dewan Bahadur T. Rangachariar)为首的印度电影委员会中,它是一个反复强调的主要问题——开启了一个崭新的政治时代,即"抵制英货运动"(Swadeshi)时代。1918 年,蒙塔古-切姆斯福德改革(Montagu-Chelmsford Reforms)在呼吁复苏战后印度经济的同时,首次允许印度人有限地参与政府工作,而且还带来了第一部印度电影法规。1918 年的《电影法案》(Cinematograph Act)确立了审查制度和电影院许可证政策。紧接着,在 1920 年,市政和警察局也颁布了一些法规,规定电影只能在有建筑物的场所放映,并要求发行商承担更大的财政义务。

1926 年,英国计划成立一个帝国电影公司,目的是通过为"帝国"内部生产的影片强制保留放映时间,来复兴英国电影业。这个计划在印度制片人中引起广泛争论:有些人觉得,印度电影在大英帝国内的电影业中出类拔萃,应该依法争取一定的强制放映时间,并出口到帝国内的其他国家;其他人则提出,类似的计划过去在其他行业内从未发挥作用。随着争取民族统治权的进程最终成熟,电影开始成为印度最有影响的大众艺术,这不过是众多争论与纠纷中的一个。

著名的孟加拉导演蒂伦·甘古利(Dhiren Ganguly;1893—1978)是帝国电影公司的主要支持者。甘古利自己就是殖民地学院派艺术训练的产物,他是一位画家和摄影师,他的摄影自画像和第一部大型影片《从英国归来》(Bilet Pherat/ England Returned;1921),跟他的片厂英联邦

电影公司(British Dominion)及印英电影公司(Indo-British Film)一起,将根深蒂固的讽刺文学、戏剧和大众绘画的术语转化为电影,反映了这座城市的中上层官僚阶级眼中的殖民地世界观。甘古利的作品通过自我反省,能够在审视外人对印度中产阶级的刻板看法的同时,将根深蒂固的孟加拉绘画和戏剧创作转化为电影,从而在这个文化上繁荣强盛、经济上大获成功的电影业的既定体制中开创了一种最华美的风格。

甘古利的继承者P·C·巴鲁阿(P. C. Barua;1903—1951)是印度独立前最著名的导演之一。巴鲁阿作为甘古利的英联邦电影公司的股东进入电影界,后来他和甘古利受雇于20世纪30年代最大的印度片厂新戏剧公司。在这里,巴鲁阿那些忧伤的爱情故事——它们以虚无的贵族社会为背景,让人想起封建时代的浪漫文学——在表演中使用了一种静止的面具似的表情,跟他那个时代印度电影中最灵动的主观摄影形成对比。在他最著名的情节剧《德孚达斯》(*Devadas*;1935)和《灵魂的解脱》(*Mukti/ The Liberation of the Soul*;1937)里,这种效果非常好。前者讲述为爱情而疯狂的男主人公以酒浇愁,后来死在爱人的门前;后者讲述孩子气的艺术家离开妻子,到森林里与一头大象做伴。这两部电影不仅当时名列最成功的印度电影之列,而且开启了在主流电影中融入现实主义的最佳方法,而现实主义是跟共产党有联系的印度人民戏剧联合会(Indian Peoples' Theatre Association;简称IPTA)倡导的。

为巴鲁阿这两部电影掌镜的摄影师都是毕玛尔·罗伊(Bimal Roy),他后来将执导那部里程碑式的《两亩地》(*Do Bigha Zameen/ Two Acres of Land*;1953),跟他合作的是IPTA的演员巴尔拉贾·萨尼(Balraj Sahni)和作曲家萨里尔·乔杜里(Salil Choudhury)。故事讲述一个农民为了还债和重新夺回祖传的两英亩土地,被迫迁徙到城里。这是一部音乐情节剧,但也是印度第一部集中吸收西方新影响——维托里奥·德·西卡那部《偷自行车的人》的现实主义,该片曾在1951年的印度首届国

际电影节上放映——的电影。萨蒂亚吉特·雷伊(Satyajit Ray)、姆里纳尔·森(Mrinal Sen)和里特威克·吉哈塔克(Ritwik Ghatak)是这个国家独立后最伟大的作者式导演,而巴鲁阿的同行尼汀·博斯(Nitin Bose)和学徒赫里斯克希·慕克吉(Hrishikesh Mukherjee)就属于那些为其作品创造类型背景的人。

从抵制英货到情节剧:改革电影

1895年,印度漫长的社会改革运动进入一个新阶段,当时,为了抗议英国政府征收的歧视性棉花税,印度人发动了"抵制英货运动"(swadeshi)。"swa-deshi"的字面意思就是"自己的国家",1905年,随着民族主义者呼吁人们抵制所有外国生产的货物,它成为初生的国民大会的主要政纲。一方面,它是一个直截了当的断言,说明印度拥有发达的本土工业,另一方面,这场运动也要求人们根据本土传统和统一的集体记忆,为语言和文化辩护。这两个方面并不总能互相啮合,从一开始,商人和投资者的资本主义野心就跟甘地看法相反。甘地认为,本国工业必须以截然不同于殖民地工业的目光看待自己,集中在例如乡村的提升上面。这些处于"抵制英货运动"核心的冲突在本土印度电影的发展上找到一个重要的焦点。

"我的电影是本国的,因为资本、所有权、雇员和故事都是本国的。"唐狄拉吉·戈温特·"达达沙尤"巴尔吉(Dhundiraj Govind[Dadasaheb] Phalke;1870—1944)写道。在所有官方历史书上,巴尔吉的第一部故事片《神王传》(*Raja Harishchandra*;1913,又译为"哈里什昌德拉国王")都被视为印度电影业诞生的标志(巴尔吉自己后来也这样说),不仅因为它是在这个国家制作的第一部标准长度的故事片,而且也因为它反思了"印度"电影业的观点。就像蒂伦·甘古利一样,巴尔吉也是殖民地学院派艺术训练的产物,实际上是贾姆希德吉·吉吉波伊的吉吉波伊艺术学校的产物,而且他还将成为静态摄影师、布景设计师和印刷商。1910

年,他说出这番颇具启示性也经常被引用的话:"当《基督传》(Life of Christ)的画面在我眼前飞快闪过时,我心里看到的却是克利须那神(Shri Krishna)、拉姆昌德拉(Shri Ramchandra)以及他们的戈库尔(Gokul)和阿约提亚(Ayodhya)等诸神……作为印度的儿子,我们能否在银幕上看到印度的形象呢?"巴尔吉创立了巴尔吉电影公司(Phalke Films Co.),最初是将厨房将就改建成实验室的小作坊,后来他成为工业家马雅山卡尔·巴特(Mayashankar Bhatt)资助的印度斯坦电影公司(Hindustan Cinema)的合伙人。但他从未获得科伊诺尔或帝国制片厂那样的主流资助,一直处于孟买电影业的边缘。而他的工作就像巴布罗·潘特和戈尔哈布尔的马哈拉施特拉/普拉巴特片厂(Prabhat Studios)一样,一直保持了至关重要的文化标准,是"抵制英货"运动理想的典范,也是随后其他所有文化和经济纯正性的标准。

孟买兴建于20世纪20年代的所有大型片厂都感觉到这种普遍的不满。科伊诺尔公司、帝国电影公司、兰吉特电影公司以及稍后的萨加尔电影公司(Sagar Film Company),全都通过电影放映业务的扩张而起家;全都按照好莱坞片厂的模式建立,致力于构建一个内部明星体系和生产流水线;最初也全都受到公司流派绘画和帕西戏剧的殖民地/东方特色套路的很大影响。

帝国电影公司

帝国电影公司由前放映商阿尔德希尔·伊拉尼(Ardeshir Irani)建立于1926年。它因为制作了印度第一部有声电影《阿拉姆·阿拉》(Alam Ara;1931)而闻名,但也曾在默片时代造就了几位重要的内部明星,其中最著名的是苏洛查娜(Sulochana)。她在《孟买野猫》(Wildcat of Bambay;1927)这样的影片以及《安娜尔卡丽》(Anarkali;1928)等古装片中扮演西达·巴拉(Theda Bara)风格的人物,也出演一些"现实主义"的影片——如1926年的《女接线员》(The Telephone Girl)和《女打字员》(Typist Girl)——以及现代化的情节剧《英迪拉学士》(Indira B. A.;1929),这部电影讲述了一个退休法官、酗酒的追求者和获得解放的"西化"女性的

故事。这种现实主义虽然表现了东方,但随着马尼拉勒·乔希(Manilal Joshi)的《奢华之奴》(Mojili Mumbai/ The Slaves of Luxury;1925)进一步深入,"辛辣地揭露"孟买的商业资产阶级,其中也植入了一种新的原始边疆特色,在这里,殖民者与民族主义者的冲突本身就成了一种准古装片幻想故事。这在瓦迪亚电影公司(Wadia Moviestone;这是帝国电影公司的一家子公司,成立于 1933 年)那些由"无畏者"纳迪亚(Fearless Nadia)主演的电影中表现得最明显。纳迪亚是一位出生于澳大利亚的女演员,曾出演费尔班克斯/尼布洛的佐罗系列类型片,如《女猎手》(Hunterwali;1935)和《边疆邮车小姐》(Miss Frontier Mail;1936),并跟专演莎士比亚戏剧的演员贾尔·汉姆巴塔(Jal Khambatta)演过一些印度神话片和情节剧,如《神剑》(Lal-e-Yaman;1933)——据说该片受到了《李尔王》(King Lear)的启发。

实际上,这个时期的现实主义通过巴尔吉发展出一些最重要的标准。围绕"抵制英货"运动的争论,出现了激烈的文化斗争,受到其中的本地化方向影响,印度电影直到 20 世纪 40 年代末,都只有两个主要的延伸类型:神话片和东方风格情节剧(其中包括克什米尔古装历史片)。科伊诺尔片厂拍摄的第一部影片《虔诚的维杜尔》(Bhakta Vidur;1921)由其制片人德瓦卡达尔·桑帕特(Dwarkadas Sampat)主演,表面上是简单的神话片,改编自《摩诃婆罗多》中的一个传说。但该片遭到审查员查禁,理由是其中的人物维杜尔被塑造成一个"几乎不加掩饰的甘地先生"。之后,它就引发了一场重要的争论。

巴布罗·潘特也制作神话片,当他雇请小说家阿普特将他的长篇小说改编成一部电影版的改革经典《印度的夏洛克》(Savkari Pash;1925,1936 年重拍)时,他已经为自己的本地传统主义建立起广泛的政治、技术和文化标准。潘特以前是舞台布景画家,在物质方面,他比巴尔吉走得更远,从孟买的二手市场购买了威廉森(Williamson)以及贝尔和豪威尔(Bell & Howell)公司的设备备用件,拆卸并真正一手组装出自己的电影摄影机。他早期为马哈拉施特拉电影公司拍摄的作品都是神话片,他

的电影《希塔的婚礼》(Seeta Swayamvar；1918)和《苏雷哈的大象》(Surekha Haran；1921)备受民族主义领袖B·G·蒂拉克(B. G. Tilak)崇拜,"电影界的克萨里[Kesari]"这个绰号显然就是蒂拉克杜撰的。但潘特利用了表现马拉地王室的传说,首先将神话片扩展到历史片,如《雄狮之城》(Sinhagad；1923)和《勇士巴吉·普拉布》(Baji Prabhu Deshpande；1929),然后扩展到改革小说类型,这样,他就首次证明,将叙事传统中"可辨别的因素"等同于一种赋予其明确的"印度特征"的类型背景,就有可能让文学陈规发生转变。第一部具有充实"社会性"内容的影片《印度的夏洛克》(1936)由一位小说家编写脚本,它拥有潘特需要的所有改革特征,讲述一个农民在贪婪的放债人逼迫下,放弃了自己的地产,移居到城里,成为工厂的工人。

社会改革小说

到20世纪20年代末,社会改革小说用一种不同类型的真实性取代了"公司画派"的陈词滥调。19世纪末,改革小说在印度的好几种语言中都确立了自己的地位,其中特别突出的是孟加拉语、马拉地语、马拉雅拉姆语、卡纳达语、乌尔都语和古吉特拉语,在那些地区卓有成效地发动了第一次现代运动,在中产阶级的新传统主义话语中讲述一系列"传统"的转变。到20世纪20年代,随着文学期刊、短篇小说和系列小说的兴起,社会改革小说已经树立起自己作为大众文学主流的地位,它确定了一系列文学典型,等待着被改编成戏剧和电影。

孟加拉人萨拉特钱德拉·查特吉(Saratchandra Chatterjee)是社会改革作家的原型,他的小说《胭脂泪》(Devdas；电影版译名"宝莱坞生死恋"——译注)创作于1917年,已经改编成好几个电影版本,包括1935年的巴鲁阿版本。查特吉有一半的作品都涉及寡妇的处境。这跟呼吁寡妇改嫁的改革计划以及其他几个针对妇女处境的计划是一致的。但它也为新传统主义创造了强有力的象征,造就了复仇传奇故事,以及融入了母亲象征符号、嫂子与小叔子等关系的家庭情节剧,它们都将在未来成为印度情节剧的内容。(在以新传统主义为主流的印度电影中,从

来不允许寡妇改嫁,正是由于这种不言自明的潜规则,在那部流行大片《复仇的火焰》[Sholay;1975]的剧终,阿米塔布·巴沙坎[Amitabh Bachchan]扮演的角色才会被杀死。从某种意义上说,作为印度工业化大众文化的一种语言,整个电影类型的确立都是为了在当前的国家政权状态、民主和法律中植入封建主义、亲族关系、家庭和父权制等新传统主义特征。)

兰吉特和萨加尔

在将改革文学植入电影情节剧方面最成功的两家制片厂是兰吉特公司和萨加尔公司。兰吉特成立于1929年,是科伊诺尔的一家子公司,它同时获得贾姆纳格尔(Jamnagar)王室以及发动机与通用财务公司(Motor & General Finance Company)的支持,雇用了一代剧本作家为公司内部著名的主要女明星"荣耀者"戈哈尔("Glorious" Gohar)编写剧本。其中最著名的是潘迪特·纳拉扬·普拉萨·贝塔博(Pandit Narayan Prasa Betaab),他是战前印度的主要剧作家之一。贝塔博为戈哈尔写的神话片如《女神德瓦雅妮》(Devi Devayani;1931)让她成为印度女性美德的典范,为她在《甘桑达里》(Gunsundari;1934)中扮演的最著名的银幕角色扫清了道路,片中,这位受尽磨难而又尽职尽责的家庭主妇为她那个任性的丈夫和几代同堂的大家庭牺牲了一切。

萨加尔电影公司成立于1930年,是帝国电影公司的一家子公司,也是从拍摄改革社会片起家,雇用政治家、剧作家兼小说家K·M·孟希(K. M. Munshi)为沙沃塔姆·巴达米(Sarvottam Badami)创作剧本。巴达米除了《复仇在我》(Vengeance Is Mine;1935),也拍了其他情节剧如《玛德胡里卡博士》(Dr. Madhurika;1935),在该片中萨比塔夫人(Sabita Devi)扮演一个痛恨男性的女权主义者,最终被驯服成贤妻良母,接受了传统价值观。

但萨加尔出名的主要原因是它在电影界推出了剧作家—导演组合齐亚·萨尔哈迪(Zia Sarhadi)和拉姆钱德拉·塔库尔(Ramchandra Thakur),以及他们那位大名鼎鼎的同事梅赫布·罕。这三个人是印度

人民戏剧联合会的马克思主义政治同路人,他们的职业在20世纪40年代把他们带到另外两家制片厂:一个是普拉巴特公司,拥有重要的内部明星兼制片人V·尚塔拉姆(V. Shantaram);另一个是孟买有声电影公司(Bombai Talkies),当时正转向一代新剧作家(如K·A·阿巴斯[K. A. Abbas])和导演(如吉安·慕克吉[Gyan Mukherjee])。所有这几股力量结合起来,共同制作了几部杰作,包括为孟买有声电影公司制作了阿查里雅(Acharya)的《新世界》(*Naya Sansar*; 1941),讲述了一位无所畏惧的激进记者的故事;以及梅赫布·罕的《母亲》(*Aurat*; 1940),是一位母亲反抗封建压迫的故事(也是其经典之作《印度母亲》最初的版本);还有尚塔拉姆的《柯棣华医生》(*Dr Kotnis Ki Amar Kahani/ The Immortal Story of Dr. Kotnis*; 1946)。这些影片以及前面提到的巴鲁阿和毕玛尔·罗伊的作品,都将在"二战"及印度独立后那些年重建明星系统的过程中影响深远,将片厂的基础构造扩展到新经济中,而这被S·K·帕蒂尔电影调查委员会(S. K. Patil Film Enquiry Committee; 1951)总结为"实业家们……准备为获得更高利润而豪赌一把,往往以牺牲公众以及这个行业的繁荣为代价"。这个流派的电影,尤其是K·A·阿巴斯为拉兹·卡普尔编写剧本的那些作品,都表达了尼赫鲁的国大党在印度独立后对一个工业化的主权国家的设想。

尚塔拉姆和普拉巴特

尚塔拉姆作为巴布姆·潘特最优秀的得意门生和《印度的夏洛克》的主角而进入电影界。但在1929年,他跟潘特的几位主要合作者——包括音响技师A·V·达姆勒(A. V. Damle)和布景设计师S·法泰尔(S. Fattelal)———起离开了他这位老师,开创了普拉巴特电影公司。由于缺少塔尼白·卡加尔卡(Tanibai Kagalkar)这样的贵族或有影响的支持者,普拉巴特比前辈马哈拉施特拉电影公司小得多,是一家中产阶级的公司,尤其是在它1933年迁址到浦那(Pune)时。1931年,尚塔拉姆制作了《阿逾陀国王》(*Ayodhyecha Raja*),根据《摩诃婆罗多》改编,是一部针对贱民问题的电影,以十足的现实主义兼表现主义风格拍摄而成。片

中,以前的国王如今被一个火葬场雇用,在受命处死自己的妻子时与她相对,这一连串镜头尤其令人难忘。尚塔拉姆后来的"圣徒电影"《圣埃克纳特》(Sant Eknath/ Dharmatma;1935)也是一个民族主义寓言,推动了甘地有关种姓制度的争论。

1933年,普拉巴特公司迁到戈尔哈布尔,从而切断了他们与封建支持者之间最后的脐带,这时,尚塔拉姆的现代思想也变得明显起来。同年,马拉地语戏剧推出第一部重要的先锋派实验作品,自然主义戏剧《盲人学校》(Andhalyanchi Shala),其原创音乐由凯沙瓦·伯勒(Keshavrao Bhole)创作,并由凯沙瓦·达特(Keshavrao Date)主演,这位演员将戏剧表演朝着英国舞台剧的自然主义方向转变。对该剧的表演产生影响的是萧伯纳而非易卜生或斯坦尼斯拉夫斯基,尚塔拉姆最初想将这整部戏剧改编成电影。这个计划失败了,但他确实设法雇用了伯勒和达特,并跟他们一起拍摄了那部巴洛克式的《搅拌大海》(Amritmanthan;1934)以及更辉煌的《出人意料》(Kunku/ The Unexpected;1937)。这两部影片都受到了德国表现主义电影的影响,《出人意料》采用了"室内剧电影"的形式,讲述了一个年轻姑娘(歌星尚塔·阿普特饰)因被迫嫁给一个老头子(凯沙瓦·达特饰)而奋起反抗的故事,是印度有史以来最成功的情节剧。

尚塔拉姆在灯光和表演方面的实验非常大胆,这应该放在民族主义流行文化新传统主义的回头巨浪的背景下看待,当时它在行业上已经确立起自己的地位,在电影以及文学、戏剧、绘画等领域都欣欣向荣。实际上,就在《出人意料》之前不久,普里特片厂就将一个充满奇迹的圣徒传记片《圣徒图卡拉姆》(Sant Tukaram;1936)改编成了印度电影史上最经典的作品之一。该片将这位无产者圣徒的诗歌和舞蹈——由维什努庞特·帕格尼斯(Vishnupant Pagnis)表演——的迷人力量融入一个极度现实主义的有关社会剥削的故事,形成了影评家兼电影制片人库玛尔·沙哈尼(Kumar Shahani)所说的最罕见的电影现象——将一种信仰显而易见地直接转化为行动。沙哈尼认为该片跟卓别林或早期的罗西里尼的

作品不相上下。

泰米尔和泰卢固电影

广泛的新传统主义流行艺术跟政治以及文化著述者之间彼此交织，这在印度第三大（仅次于孟买和加尔各答）电影制片中心马德拉斯表现得最明显。这里的电影业实际上是随着 R·纳塔尔塔贾·穆达里亚（R. Natartaja Mudaliar）开始的，他在 1916 年和 1923 年之间拍的六部神话电影融入了 K·斯瓦桑比（K. Sivathamby）所说的电影的非凡功能：在泰米尔现代历史上首次为观众提供了一个平等的空间，违反了传统上将不同观众隔离开来的阶级/种姓偏见。传统的泰米尔精英主义通过国大党而在电影中延续下去，却遭到制片人兼导演 K·苏博拉曼雅姆（K. Subrahmanyam；1904—1907）的强烈反对。马德拉斯的第一个本地电影制片基础设施，以及南印度商业电影局（South Indian Film Chamber of Commerce）这种政府机构的建立，都归功于他。1939 年，他远离神话片，制作了他最著名而且在政治上也非常尖锐的电影《牺牲之土》(*Thyagabhoomi*；1939），讲一个神庙的祭司参与争取自由的斗争，他的女儿也抛弃了自己不幸的婚姻和财产，做了同样的事情。该片将对泰米尔电影产生重要的文化影响，造成两次彼此对立但又具有决定作用的运动。一方面，为苏博拉曼雅姆提供经费的金融家 S·S·瓦森（S. S. Vasan）将接管他的片厂，创立热米尼电影公司（Gemini Pictures,）并随着《月光》(*Chandralekha*；1948）一片的制作，开创一种崭新的大众娱乐美学，被瓦森称为"为农民上演的盛会"。另一方面，影响力很大的分离主义政党达罗毗荼进步联盟（Dravida Munnetra Kazhagam；简称 DMK）在利用电影作为其主要宣传媒介来赢得政权时，非常有效地运用了情节剧传统，其中有许多就可追溯到苏博拉曼雅姆的电影。DMK 活动家如 C·N·安纳杜拉伊（C. N. Annadurai）和 M·卡鲁纳尼迪（M. Karunanidhi）、影星如 M·G·拉马钱德兰（M. G. Ramachandran）和西瓦吉·加内桑（Sivaji Ganesan）以及包括克里希南-潘俱（Krishnan-Panju）、P·尼拉坎坦（P. Neelakantan）和 A·S·A·萨米（A. S. A. Sami）在内的导

演都跟几家马德拉斯、撒冷（Salem）和歌印拜陀（Coimbatore）的片厂合作，制作有关贞洁的忧伤电影，以宣传该党反北方、反婆罗门和反宗教的理想。《印度女神》（*Parasakthi*；1952）是早期印度电影中最有名的，片中就包括一些伤感的场面，塑造了一名典型的贞洁妇女在一座神庙里被一个罪恶的祭司调戏，迫使男主人公在神灵面前杀死祭司，最终在法庭上陈述他（及其政党）的理想。从那以后，无数的电影都模仿同样的模式，其中尤以泰米尔电影为甚。

尽管 DMK 的家庭情节剧中使用的并非民族主义寓言，而是更特殊的泰米尔亚民族主义寓言，但也给那种在独立后的印度电影中最有特色的类型——史诗情节剧——带来了强烈的政治意味。同样，在附近的安得拉邦，B·N·雷蒂（B. N. Reddi）的瓦希尼电影公司（Vauhini Pitures）也用《童寡》（*Sumangli*；1940）、《神灵》（*Devatha*；1941）以及《出轨》（*Swargaseema*；1945）这样的影片开创了一种当地的泰卢固电影，我们发现其中大量利用了情节剧。在这些电影中，女性作为传统（以及国家）的"维护者"，受到攻击和劫掠，但幸存下来，并用自己的原则和未受玷污的贞操改变了世界。在几部电影中，情节剧不仅借鉴了改革小说类型，而且更直接地借鉴了神话。泰米尔和泰卢固电影还吸收了另一种类型：古装冒险片。在这两种语言中，有两位跟准神话冒险行动电影有关的重要明星 M·G·拉马钱德兰和 N·T·拉马·拉奥（N. T. Rama Rao），他们都化身为神话式的大英雄，最终成为政治家，如救世主一般控制了自己所在的地区。

孟买有声电影公司和史诗情节剧

到 20 世纪 30 年代中期，在《月光》凭借自己的成功而创立"纯印度"电影美学之前，一系列经济变革已经为在印度全国形成更大的市场整体提供了条件。电影进口的数量已经达到平稳，甚至有所下降（从 1933 年至 1934 年的四百四十部降低到 1937 年到 1938 年的三百九十五部）。跟战争期间本地贸易的繁荣平行，越来越多代表"管理机构"系统的金融家开始投资电影。一些片厂——包括兰吉特和新戏剧——从这个高利

润的金融新领域获益(但也受到损害)。孟买有声电影公司成立于1934年,产生于默片时代建立的东方国际合作制片机制:《亚洲之光》(*Prem Sanyas/ The Light of Asia*；1926)、《希拉兹》(*Shiraz*；1929)和《掷骰子》(*Prapancha Pash/ A Throw of the Dice*；1929)都是欧洲投资的,由德国人弗朗兹·奥斯滕(Franz Osten)为希曼苏·莱(Himansu Rai)导演,奥斯滕后来为孟买有声电影公司制作了德薇卡·兰尼(Devika Rani)主演的大部分大片。莱和奥斯滕一起,引入了奥斯滕的德国和英国工作人员,跟他们建立了一家片厂,其导演中包括"十二位通过控制银行、保险公司和投资托拉斯而在孟买电影业内占据控制地位的人物"中的三位(阿肖克·梅赫塔[Ashoka Mehta]语,转引自德赛[Desai],1948)。孟买有声电影公司主要由卡普尔昌德(Kapurchand)家——这个卡提阿瓦(Kathiawar)家族从班加罗尔(Bangalore)的纺织业中赚了很多钱——资助,成立三年后就定期向股东提供分红。这家片厂在30年代拍了一些乡村情节剧,反映了其资助者那种明显十分虚假的乡村乌托邦幻想,跟他们自己的工业项目形成鲜明对比,就跟早先帕西戏剧反映了其交易人兼资助者的幻想一样。

1942年,孟买有声电影公司发生分裂,一些成员建立起一家特别成功的菲尔米斯坦(Filmistan)片厂,而孟买有声电影公司则开始逐渐式微,失去了印度电影业所有大明星的服务。到1947年,通过孟买有声电影公司及其后继者的努力,电影情节剧获得了一种特权地位,成为一个已经实现工业化且正走向现代化的国家的代表,也成为重要霸主们在"二战"结束后以及"抵制英货运动"后传达"民族"文化观点的工具。大获全胜的投资者商人阶级很快在战后取代片厂体系,对于拉兹·卡普尔或古鲁·杜特(Guru Dutt)这样的导演来说,他们也象征着这个特别排斥其乌托邦幻想的国家所处的状态。这个国家已经降格到急功近利的文化冒险主义,简直就跟砸橱窗抢劫差不多,并且电影业本身的条件也证明它就是这种状态的典型。但它也首次允许一种印度国家意识存在,而史诗情节剧则充当了这种意识的文化前锋。

特 别 人 物 介 绍

Nargis
纳尔吉丝

(1929—1981)

　　纳尔吉丝是一位重要的印度明星，主要跟拉兹·卡普尔(Raj Kapoor)合作，他们俩一起主演了20世纪50年代印度电影中一些最经久不衰的情节剧。纳尔吉丝出生于安拉阿巴德(Allahabad)，原名法蒂玛·A·拉希德(Fatima A. Rashid)，是女演员、歌手贾丹巴伊(Jaddanbai)的女儿，她母亲还是印度最早的女制片人之一。纳尔吉丝年仅五岁就开始在母亲的影片中演出，艺名"兰妮宝贝"(Baby Rani)。

　　纳尔吉丝在梅赫布·罕(Mehboob Khan)的作品中扮演了她的第一批成人角色，罕是印度最重要的古装片制作者。纳尔吉丝在他那部轻松的喜剧《命运》(Taqdeer; 1943)中扮演舞女，但真正让她出名的是梅赫布的下一部影片，也就是历史片《胡马雍》(1945)，她在片中扮演一个平民姑娘哈米达·班诺(Hamida Bano)，阿肖克·库玛尔(Ashok Kumar)扮演的莫卧儿皇帝胡马雍爱上了她。在这部影片中，她第一次扮演她后来最著名的银幕形象：天真的女主人公注定会因为自己的美貌而导致毁灭和冲突，这是一个来自伊斯兰文学和音乐的经典老套人物。1947年，她主演了《罗密欧与朱丽叶》一片，并担任其制片人，影片的剧本由乌尔都剧作家阿迦·哈希尔·卡什米里编写，他利用这种老套的美女形象反对印度的东方风俗。在这部影片中，纳尔吉丝为当时在印度电影中前所未有的天方夜谭式幻想故事带来几分真实感。

　　在另一部表现印度独立思想的重要情节剧《个性》(Andaz; 1949)中，她对梅赫布将封建父权制的象征融入资本主义父权制的努力发挥了关键作用。她扮演的妮塔(Neeta)是一位工业家的女儿，这位西化的女

性爱上了一个幼稚的花花公子(拉兹·卡普尔饰)。但她也跟一个年轻人保持友好关系,那人是她父亲公司的经理(迪利普·库玛尔[Dilip Kumar]饰),也算是她的雇员。他爱她,并且认为她对他的感情给予了回报,但这导致了一场严重冲突,最终妮塔射杀了经理,并在法庭上揭示了她父亲有关现代性罪恶的看法。

纳尔吉丝在跟拉兹·卡普尔合作的第二部电影——《流浪者》(Awara;1951)——中达到了超级明星的地位。如果说梅赫布将她的银幕形象定位在"传统"真实性与资本主义现代性之间的症结上,那么卡普尔则将她跟他最主要的恋母情结情节剧从各个方面联系起来。在《流浪者》中,纳尔吉丝扮演一位律师,在她幼年时的恋人杀死他的继父后,在法庭上为他辩护。这部情节剧的热情力量四处蔓延,变成一种幻觉似的画意摄影主义(pictorialism),这在这对主角演唱的那些温柔而迷人的二重唱中表现得非常清楚。《流浪者》建立在《雨中寄情》(Barsaat;1949)的成功之上,后者是纳尔吉丝的第一部由卡普尔导演的影片,此后他们俩又有其他非常成功的合作,包括《乡巴佬进城记》(Shri 420;1955)。卡普尔的这些幻想影片在印度独立后的阶级分裂中铺展开一个爱情故事,成为有关整个"归属"问题、社会合法化以及接受与放弃这种对立关系等方面的戏剧性中枢。这些影片在印度甚至苏联和阿拉伯国家都大获成功。

纳尔吉丝在20世纪50年代的许多情节剧都是悲剧,例如S·U·苏尼(S. U. Sunny)的《父亲》(Babul;1950)、基达尔·夏尔马(Kidar Sharma)的《约甘》(Jogan;1950),尤其是尼汀·博斯(Nitin Bose)的《盲歌手的爱情》(Deedar;1951)——她在片中扮演这位主人公童年时的恋人,因为阶级不平等而与他劳燕分飞。男主人公(迪利普·库玛尔饰)后来双目失明,成了流浪歌手,但遇到一位仁慈的眼科医生,让他恢复了视力。当他发现自己童年时的恋人正是嫁给他这位恩人的新娘之后,他又弄瞎了自己的眼睛。

纳尔吉丝的最后一部电影——也是她影坛职业的巅峰之作——是

梅赫布的《母亲印度》(Mother India；1957)，这部由心理分析、历史和技术等象征构成的史诗大杂烩浓缩了战后"纯印度电影"中占主导地位的象征形式。出演《母亲印度》后不久，纳尔吉丝跟印度明星苏尼尔·达特 (Sunil Dutt) 结婚，退出影坛，但此后许多年，她仍然是一位重要的公众人物。她当上国会下议院议员，利用这个平台，她痛斥萨蒂亚吉特·雷伊 (Satyajit Ray)，指责他在国外宣扬印度的贫困。

——阿希什·拉贾德雅克萨

特 别 人 物 介 绍

M.G.Ramachandran
M·G·拉马钱德兰

(1917—1987)

　　马拉杜尔·戈帕拉门农·拉马钱德兰 (Maradur Gopalamenon Ramachandran) 通常被称为 MGR，是印度最著名的电影明星之一，也是一位政治家，在他去世后，他的故乡马德拉斯至少有一座寺庙把他供奉起来。他出生于斯里兰卡 (Sri Lanka) 的康提 (Kandy)，后来全家移居到马德拉斯，在他父亲去世后，家里显然过着贫困的生活。拉马钱德兰年仅六岁就加入了马杜赖本土男童剧团 (Madurai Original Boys)，这是一个独特的泰米尔流行古装剧团，由儿童主演。
　　1936 年，他在一部泰米尔神话片《虔诚的利拉瓦蒂》(Sati Leelavati) 中初登银幕，此后又经过十年的努力工作，才在 A·S·A·萨米的《拉贾库玛里》(Rajakumari；1947) 中获得第一个主要角色。该片表面上是一部天方夜谭式的冒险片，描写一个卑微的村民娶了一个公主，它让拉马钱德兰有机会利用他对道格拉斯·范朋克那种惊人演技的着迷。该片的成功跟一系列影响他整个职业的事件几乎同时发生。1949 年，剧作

家兼电影编剧C·N·安纳杜拉伊成立了达罗毗荼进步联盟(Dravida Munnetra Kazhagam;简称DMK),这个保护达罗毗荼人(或印度南部原住民)的政党确立了反北方、反婆罗门的无神论政纲。它将自己的宣传集中到一系列成功的商业电影里面。

拉马钱德兰已经凭借那副身穿黑色衬衫(达罗毗荼进步联盟的服装)的形象,在《拉贾库玛里》的一系列特技中确立了自己的声誉,又凭借那部重要的DMK电影《大臣的女儿》(Manthiri Kumari;1950)成为泰米尔影坛上的明星。这部电影由未来的泰米尔纳德邦(Tamil Nadu)最高长官M·卡鲁纳尼迪(M. Karunanidhi)撰写剧本,将8世纪的一部泰米尔文本改编成冒险传奇故事,在影片中,善良的王子击败了一个腐败祭司邪恶的儿子。该片的成功带来了一系列未来的冒险电影,包括一部《阿里巴巴和四十大盗》(1956),接下来他为DMK拍的两部大片《马杜赖战神维尔兰》(Madurai Veeran;1956)和《国王流浪汉》(Nadodi Mannan;1958)让他成为DMK的象征和该党最引人注目的人物。这些电影都是有关"古代"的准历史片。马杜赖战神是泰米尔纳德邦村庄里一个受人欢迎的神灵,也是许多民谣和戏剧的主题,电影以16世纪为背景,维尔兰王子在婴儿时被人扔到一个森林里面,受到一头大象和一条蛇的保护,被一个皮匠养大成人。他爱上一个公主,而后者也是国王(他的生身父亲)的情妇。就在国王意识到维尔兰是自己儿子之前,他被判处死刑,遭到杀害。维尔兰和妻子、情人一起升入天堂,使得这位明星同时成为一位悲剧情人、王子和天神。

《大臣的女儿》和《马杜赖战神维尔兰》都继续了DMK发起的对泰米尔历史的修正主义重写,也是在政治上利用种姓地位低的农民信奉的偶像们。拉马钱德兰担任导演制作的第一部电影《国王流浪汉》就跟这种模式不同,这是一部彻彻底底的政治冒险幻想片,表现的是完全虚构的过去。他在片中一人分饰二角——随后他还将多次扮演此类角色——一个善良的国王被奸诈的高级祭司用一个长相相似的普通人取而代之。影片几乎毫不掩饰地用那个祭司影射当权的国大党,并且在黑

白胶片中插入几个彩色镜头,表现黑红相间的DMK党旗冉冉升起和初升的太阳——这是该党的象征。这部影片上映后的第一百天成为DMK举行大规模政治集会的日子,拉马钱德兰坐着一辆四匹马拉着的马车参加了集会。

整个20世纪60年代,拉马钱德兰凭借一系列越来越现实主义的电影,巩固了自己的政治和文化地位,同时又维护了他不可战胜的银幕个性。这些形象强调了他作为穷人代表的声誉。在《工人》(*Thorzhilali*;1964)中,他扮演一个自学成才的手工业者,领导了一次反抗暴虐雇主的起义,最终让后者改过自新。他扮演过农民、船夫、采石场工人和擦皮鞋的人,还在P·尼拉坎坦的《聪明的牛倌》(*Mattukkara Velan*;1969)里扮演一个牧牛人,帮助解决了一件让律师感到困惑的谋杀案。后来他还在《人力车夫》(*Rickshawkaran*;1971)里扮演过一个人力车夫,影响更大。

1967年,在DMK掌握了泰米尔纳德邦的权力后,拉马钱德兰曾短暂担任邦立法会(State Legislative Assembly)的委员。同年,一位演员同行M·R·拉达(M. R. Radha)开枪将他打伤,影响了他的演讲,之后,他的许多影迷为了抚慰神灵并让他尽快恢复健康而纵火自焚,这实际上让他获得了近乎神灵的地位。不到三年,他就跟该党的领袖们闹翻了,并在一部卓越的幻想电影《我们的国家》(*Nam Naadu*;1969)里,利用DMK的电影风格批评这个政党。片中,那位民族主义英雄为了用摄影机录下几个真正的社会恶棍——包括一个医生、一个建筑商和一个商人——的自白,而乔装打扮成一个走私者。拉马钱德兰创建了一个反对党——反DMK党(Anna-DMK),并最终于1977年领导该党夺取了权力。他一直担任泰米尔纳德邦的最高长官,直至去世,尽管他实行专制暴虐、极权主义和高度民粹主义的统治,却连续三次赢得大选。他这个政党的权力基础是MGR全球影迷联合会(All-World MGR Fans' Association),在这个国家一直拥有一万个分会。

——阿希什·拉贾德雅克萨

1949年前的中国电影

裴开瑞(Chris Berry)

在 1949 年中华人民共和国成立之前,中国电影具有前革命时代和后殖民时代的特色。主要历史资料的写作都囿于国共两党的正统思想,就像后来来源于这种历史资料的著作一样,都重视后者而贬低前者。然而,正是这种悖论,让 20 世纪 30 年代和 40 年代这两个"黄金时代"的抵抗电影中的著名经典都变得生动起来,而大陆和台湾的当局都声称这归功于他们自己。

在整个这个阶段,上海都是中国的电影之都。中国放映第一部电影的时间是在 1896 年 8 月 11 日,是一次杂耍节目中的一部分。上海是位于长江口的一个国际贸易中心,它的成长与发展都完全是中国不愿跟西方和"现代"接触的结果。它位于东方和西方的遥远边缘,但同时又是二者交流的核心;它们在这里相遇、冲突、交织、混糅——最重要的是,互相贸易。

从上海,外国摄影师和放映师顺着一条条贸易通道向四处扩散,将电影带到其他主要沿海城市,并于 1902 年将它带到大清帝国的首都北京。从那以后一直到 1949 年,电影在外国势力渗透最彻底的地方繁荣起来,外国电影以及外国的发行和放映网络控制了整个行业。最初,日本人(在满洲)和德国人表现得更善于深入内地,但到 20 世纪 30 年代,在中国放映的电影有百分之九十都是外国生产的,其中又有百分之九十是美国生产的。

由于影片完全来自外国,这就让电影成为一种具有异国色彩且相当昂贵的娱乐方式。放映时,特权阶级、外国人和见多识广的中国人花最

多的钱观看最新的外国影片,而经济条件不太好的中国人则少花点钱看老片子。正是这种较低层次的边缘利润在 20 世纪 10 年代和 20 年代催生了本地制作的影片,为不久后中外交融的精彩电影的发展播下了种子。

1905 年,北京的丰泰照相馆开始拍摄京剧演出,因此难以置信地成为中国第一批电影的生产者。然而,他们很快意识到上海的发展机会更好,并于 1909 年迁至上海。在中国电影发展初期,大多数上海制片公司都是跟外国人联合开办的,到 1916 年,幻仙公司才成为第一家全资中国制片厂。

幻仙的第一部影片《黑籍冤魂》(*Wronged Ghosts in an Opium Den*)没能保存下来,但当时却获得引人注目的成功,七年后仍在放映。从该片的情节以及现存最早的中国电影《劳工之爱情》(*Romance of a Fruit Pedlar*;1922,又名"掷果缘")看,它们都跟同时期在上海达到鼎盛的"鸳鸯蝴蝶派"文学有关联。这些情节曲折的感伤故事以戏剧化的方式表现了这个西化现代城市生活的分裂与矛盾方面。如果是悲剧,就会描绘无情的衰败与不幸;如果是喜剧,就会用奇异的巧合手段干涉情节发展。例如,出身于书香门第的富家公子爱上一个穷苦的工厂女工,招致他父母的愤怒,但接着她有一个失去联系很久的亲戚去世了,留给她一大笔财产。

在《黑籍冤魂》中,一个家庭被鸦片所毁——鸦片是西方帝国主义在中国的典型象征。而《劳工之爱情》则是一部温和的喜剧,讲的是一个水果贩子追求一个医生的女儿,背景是骗子横行、赌馆遍地的混乱街市。这部电影模仿了好莱坞的默片喜剧,大部分是专为摄影机镜头设计的哑剧,以及打打闹闹的混乱场面,但正是这种模仿让发行商有了信心,因为它表现了观众熟悉的场面和事件。

《劳工的爱情》由明星电影公司制作,明星公司将成为上海的主要制片厂之一。但是,在早期中国电影制片商所处的混乱而艰难的经济条件中,幻仙公司的命运更为典型。虽然它的第一部电影七年后仍在放映,

这家公司却早已倒闭。它的唯一与众不同之处在于它能够在破产之前生产出一部电影，而其他很多公司却是出师未捷身先死。在1921年建立的一百二十家电影公司中，只有十二家一年后仍在运营。

20世纪20年代的电影因为其令人难以置信的情节和感伤，而被历史学家大大贬低，被视为庸俗的放纵之作，既无益于促进爱国主义和革命，也无益于提高观众的品位。1919年的五四民族主义运动之后，一些获得认可的文学作品开始出现，从它们的角度看，电影似乎有些落后。对30年代之前的电影所持的这种贬抑态度表明正统的儒家思想喜欢把艺术视为教化工具，而不喜欢那些很好地融入国民党和共产党的"现代"项目的大众文化。这样的大众文化更倾向于20世纪30年代开始出现的"进步"或"左翼"电影。

然而，将这些左翼电影跟早期的电影相比较，其实是在它们之间树起一道虚假的樊篱。尽管早期电影没有直接参与政治，但它们确实让中国的电影制作者获得一种媒介，向中国观众表现熟悉的当代环境。左翼电影并未取代大众娱乐，而是补充了它的不足。不过这一点往往被人忽视，因为有关娱乐片的论述往往是后来回溯这个时期时撰写的。最后，左翼电影跟纯娱乐片拥有的共同之处比通常意识到的更多，它们证明煽动和大众文化能够完全合二为一。

日本的侵华战争刺激了左翼电影的发展。从1931年占领东北开始，不到一年时间，日本就轰炸了上海，差点占领这座城市。这些事件在观众和电影工作者当中都激起了爱国情感。1932年，共产党的前沿组织左翼作家联盟建立了一个电影小组，该组织渗入了这个时期两家公认最好的片厂明星和联华。国民党政府的绥靖政策限制了反日情感的直接表达。但至少部分片厂老板具有进步政治情感，并且一致认为当时的这种情感会让此类产品有利可图，这一切都对左翼电影工作者的努力很有帮助。

左翼渗入电影业最早的成果之一就是明星公司根据茅盾短篇小说改编的电影《春蚕》，于1933年发行。影片表现一个养蚕家庭面对国际

市场价格的波动,以及其他完全让他们无法控制的阴谋,遭到了无情毁灭。影片以近乎纪录片的方式,详细记录了蚕丝生产中那些把人累得精疲力竭的劳动,使得最后的悲剧变得更加令人动容。

孙瑜的《大路》于1935年初发行,是将前革命时代与后殖民时代特色融入一部影片的绝佳例子。故事讲述六个失业工人决定加入一队修路的路工,为军队修建一条战略公路。出于审查方面的原因,影片无法直接说明他们抗击的是日本人,但在当时的观众看来,这一点不言自明。在这种爱国主义之外,影片还加入了一些阶级政治的成分,包括一个向日本人叛国投敌的罪恶地主。但这部影片令人印象深刻的原因则是它运用了后来的批评家如此厌恶的粗俗娱乐因素。其中的两名工人组成了一个喜剧小组,模仿了"劳莱和哈台"喜剧组合(Laurel and Hardy)以及中国曲艺中的相声。在这两个人沉溺于闹剧表演时,打击乐器的伴奏让他们的表演变得更加生动。而在另一个场面中,当地主的一个代理人被其中一名工人举到肩上转圈圈时,他的头顶周围出现了一架小小的动画飞机和令人眩晕的星星。这群工人还碰到两名女子,其中一个在他们结束工作后经常光顾的路边小餐馆里给他们唱歌。她站在桌上,其形象经过了柔焦处理——这种手法当时一般用于迷人的明星——吸引了那群男人的注意,但她唱的歌却描述了洪水、饥荒和战争带给中国的种种不幸。他们用充满欲望的目光望着她,但他们得到的回应不是她流转的秋波,而是一系列表现坦克、爆炸和难民的纪录片镜头。

出于同样的目的,这个时期的其他左翼电影也采用了喜剧、歌曲和其他大众娱乐元素。其中引人注目的影片包括《女神》、《桃李劫》、《十字街头》、《马路天使》、《小玩意》、《女儿经》、《青年进行曲》、《联华交响曲》、《渔光曲》等等。它们都在1937年侵华战争全面爆发前制作,这个短暂的电影黄金时代就此结束,《马路天使》甚至在其后殖民的大杂烩中提到了爱因斯坦。

随着日本占领除外国租界外的整个上海,中国电影业破碎瓦解,其

从业人员也各奔东西。有些留在了租界"孤岛"上,直到它们也在1941年被日本占领。有些逃到了香港,为这里已经确立的粤语电影业增加了国语电影,直到1941年日本占领香港,结束了这里的电影生产。还有一些人跟着国民党逃到内地,先是来到武汉,然后进一步深入,来到重庆。而战时生胶片的缺乏迫使他们中的大多数人都转向了其他活动,例如在战争年代四处巡回演出的爱国剧团。

其他更倾向左翼的艺术家设法来到共产党位于陕西延安的战时根据地。他们中包括前影星蓝萍,她很快作为毛泽东的第三任妻子江青而东山再起。此外导演袁牧之和他的演员妻子陈波儿也来到延安,他们在1949年分别成为社会主义中国的首任电影局局长和文化部部长。延安的电影制作到1939年才开始,当时尤里斯·伊文思带去一架摄影机作为礼物,但即便到那时,生胶片的缺乏也使得电影制作被局限于少量纪录片。

虽然未占领区的中国电影制作在战争时期陷于停顿,沦陷区却出现了繁荣的本地电影业。不管出于什么原因,日本从侵占东北开始就鼓励当地的电影生产,1937年之后,他们又在自己的宣传机器上增加了一个上海电影基地。难怪中国历史学家倾向于掩盖这个时期的电影,但最近的研究表明,上海的日本人对电影业的管制不如他们在其他地方那么残酷,甚至一些暗含爱国思想的电影——如1939年根据一个传统传奇故事改编的《木兰从军》也通过了日本的审查。

随着日本人的到来,明星公司瓦解,但是,到战争结束时,联华影业公司又在上海重建起来,并再次成为左翼和进步电影工作者的活动基地。这个时期的电影记录了抗战结束后立即爆发的国共内战期间典型的腐败和通货膨胀。在这短短的三年内,出现了一些所谓的"社会现实"电影——与之相对的是1949年中共建国后取代它们的社会主义现实主义影片——它们造就了中国电影生产的第二个黄金时代。

如果说第一个"黄金时代"的电影到处是彼此脱节的娱乐与说教的混合体,那么20世纪40年代末的电影则是流畅的情节剧,情节更加丝

丝入扣,气氛也更统一。它们中最著名的例子或许是《一江春水向东流》(1947),这部史诗大片包括上下两集,由联华与昆仑电影制片厂联合制作,于1947年和1948年发行。它被称为中国的《乱世佳人》,即便现在重映,也仍会让老一辈中国观众感动得热泪盈眶。电影从一对天造地设的理想夫妻和他们的儿子开始,当丈夫跟随国民党撤退到内地时,这一家三口便彼此天各一方了。丈夫在内地逐渐变得腐化堕落起来,成了一个交际花富婆的情人。而他忠诚的妻子却在战争时期的上海受尽磨难,耐心等待他的归来。当他作为国民党的投机家回到上海,他的发妻发现他就是自己帮佣的那个女人的丈夫时,影片达到了高潮。他休掉了发妻,而她则纵身跳入江中。

对国民党及其追随者的幻灭在描述战后环境的电影中表现得更直白。诸如《万家灯火》、《乌鸦与麻雀》和《三毛流浪记》(根据一套以孤儿三毛而主角的报纸漫画改编)全都有趣而幽默,但它们全都毫不掩饰那些年触目惊心的社会矛盾,以及那些在上海受苦受难的人对那些大发国难财的同胞的憎恶。在风格上,由于这些电影的演员都拥有多年舞台经验,他们的表演技巧更加精湛。尽管不像20世纪30年代的电影那样明显模仿西方,但它们仍然表现了出于革命目的的后殖民剽窃,只不过这次吸收的是西方有对白的舞台剧及其电影版本,而不是中国的大众文化。

这第二个"黄金时代"在一个恰如其分的高调中结束了1949年之前的中国电影史。现在回顾起来,在整整四十年(1909—1949)的电影生产史上,30年代和40年代能分别拥有五年和三年如此卓尔不群的鼎盛期,实在是令人惊叹。然而,如果认为这两个"黄金时代"完全是突如其来,那也不对。相反,它们代表了两扇机遇的窗口,让那些很久以来慢慢发展成熟的人才有机会崭露头角。有人提出,在此后四十年中,这样的机遇将不再重现,直到1984年,《一个和八个》以及《黄土地》才宣告了中国电影的又一个黄金时代到来。

特别人物介绍

Shirley[Yoshiko] Yamaguchi
李香兰(山口淑子)
(1920—)

李香兰1920年出生于东北地区抚顺的一个日裔家庭。她在这个地区的多民族文化中长大,能够说流利的汉语、日语和俄语。她学过西洋声乐,年轻时就开始举办演唱会。后来她到北京一所为中国人开办的教会女子学校学习,在这里学会英语,但除此之外,她就生活在完全的中文环境中。

日本人为了给东北地区的中国人提供"教诲和娱乐",开始无线电广播,邀请李香兰担任电台歌手。当时仍是学生的她取了个中国化名,唱了一些中国歌曲。1938年,日本人在东北地区成立了一家电影公司——"满洲"映画协会(简称"满映")。日本军方再次找到她,邀她在他们的第一部歌舞片中担任主演。她的中文名来自她的第一个义父李际春将军,他是她父亲的亲密朋友,也是日本人的合作者。于是,她在东北地区和中国便被称为"李香兰",而在日本则叫被称为"Ri Ko Ran"(这是她的中文化名的日本发音)。在公开场合露面时,她总是穿着中国服装,伪装成一个迷人的中国歌女。

在一系列背景设在各种"异国"地点的"跨种族"浪漫故事中,她跟日本的一些戏剧明星搭档,她扮演某个日本军官或工程师的中国恋人。这些由东宝和满映合拍的电影在战时日本都很热门,她那些访日音乐表演会和唱片也同样如此。除了其他活动,她还设法参加前线的劳军演出。

她在日本最成功的影片是《支那之夜》(Shina no Yoru/China Night;东宝,1940)。在片中,她扮演一个浑身脏兮兮而又十分叛逆的中国战争孤儿,被一个日本海军军官(长谷川一夫[Hasegawa Kazuo]饰)从上海街

头带回去,洗得干干净净,驯得服服帖帖,成为一个可爱的奴隶。日本观众喜欢这部影片好莱坞式夸张的浪漫爱情,可以让他们暂时摆脱战时令人压抑的禁欲主义意识形态,同时又把日本的侵华战争转变为爱情故事幻想。

在中国沦陷区,中国观众抵制日本电影的家长式意识形态,更喜欢中国电影——即使它们是在日本当局的严密监视下制作的。《万世流芳》(1932—1943)是纪念第一次鸦片战争的作品,描绘三个女主人公抵抗西方帝国主义将中国人变成鸦片烟鬼的阴谋。李香兰扮演了其中的一个主角,向一家大烟馆的老主顾们唱一首有关鸦片罪恶的歌曲《戒烟歌》,鼓励她身染毒瘾的情人戒除鸦片烟瘾。片中的西方坏蛋由中国演员扮演,他们戴着假鼻子和怪异的假发,说一口蹩脚的汉语。她还出演了满映的一部(未发行的)歌舞片,在哈尔滨用俄语拍的,由著名的日本导演岛津保次郎(Yasuliro Shimazu)执导,片名"我的夜莺"(My Nightingale)或"哈尔滨歌女"(The Sing-Song Girl of Harbin),她在片中扮演一个白俄罗斯家庭的养女。

战后,就像许多跟日本人合作的中国人一样,她被控叛国,但她的出生证明救了她一命,然后她就被遣送"回国",来到日本。她以日本名"山口淑子",在东宝重新开始电影演员的工作,但再没有获得战时的知名度。1950年,她来到美国,主演金·维多那部《日本战争新娘》(*Japanese War Bride*),并出演了百老汇音乐剧《香格里拉》(*Shangri-la*)。她曾跟日裔美国雕塑家野口勇(Isamu Noguchi)有过一段短暂的婚姻,但很快又回到日本。她又在另一部好莱坞电影——塞缪尔·富勒的《竹之家》(*House of Bamboo*;1955)——里扮演了一个浪漫角色,这次是作为美国兵的"和服女孩",而不是日本军官的中国小玩偶。

1958年,她退出影坛,跟一个名叫大鹰弘(Hiroshi Otaka)的日本外交官结婚,此后又先后当过电视台播音员和记者,都很成功,从1974年起,她又成为日本参议院的日本自由民主党议员。

——弗雷达·弗赖伯格(Freda Freiberg)

日本经典电影

小松弘

1923 年 9 月 14 日的关东大地震毁掉了东京，也毁掉了这里的文化。日本人没有选择重建这座城市，而是抛掉它古旧的形态，换上一副崭新的面貌。这次地震带来的毁灭也为日本发展出崭新的电影类型提供了推动力。从 1924 年到 20 世纪 30 年代初，日活（Nikkatsu）、松竹（Shochiku）、帝映（Teikine）、牧野（Makino）和一些小型独立片厂制作了日本电影中的很多经典之作。随着电影工作者抛弃了古旧的形式，拥抱崭新的欧洲艺术电影，日本电影业的生产和发明创造都受到刺激。

尽管这场地震带来的破坏对催生上述变化具有决定性作用，但在地震之前若干年，日本电影业已经在朝着这个方向发展了。早在 1922 年，新剧（New School）类型中就出现了《云光之歧》（*Reiko no wakare/ On the Verge of Spiritual Light*；国活/细山喜代松［Kokkatsu/Kiyomatsu Hosoyama］）和《女巫之舞》（*Yôjo no mai/ Dance of a Sorceress*）。这些电影都受到了德国表现主义的影响，部分采用了《卡里加里博士的小屋》（*The Cabinet of Dr Caligar*；1919）和《从早到晚》（*From Morn to Midnight / Von Morgens bis Mitternacht*；1920）中突出的那种扭曲的舞台布景。日本电影生产从一开始就重视程式而非故事，因此它们能够很快吸收德国表现主义风格。电影工作者把德国进口片当作"电影艺术"的样板，一种可复制的新程式。沟口健二在他的《血与灵》（*Chi to rei/ Blood and Spirit*；日活，1923）中模仿这种形式，该片就在大地震之前完成，是在日活著名的向岛（Mukojima）摄影棚制作的最后一批电影之一。

这场地震没有摧毁向岛摄影棚，不过它使得在东京制作电影变得非

常困难。日活关闭了这个摄影棚,将公司的整个电影制作部门迁到京都,它在这里一直待了十年。作为日本的古都,京都是时代剧制作中心,周围古老的屋宇和街道似乎为这种影片提供了完美的背景。现代剧一直以东京为背景,但现在日活不得不在京都的片厂搭建固定的东京布景来拍摄。京都制片基地的日活现代剧布景为人造风格——尤其是表现主义——提供了发展机会。地震后,另一家主要公司松竹映画也将其东京摄影棚的工作转移到京都,但他们发现那里很难为现代剧创造合适的气氛,两个月后就回到了东京。

日活在京都以摄影棚为基地生产的现代剧显然不同于松竹和其他公司在东京制作的作品。东京的电影通过表现普通人的日常生活,强调了人际关系在现代社会中的位置。而日活在京都摄影棚制作的电影描绘的是一个明显虚构的世界,远离日常生活,类似于文学和戏剧作品或外国电影中表现的世界。

村田实(Minoru Murata)和阿部丰(Yutaka Abe)两位导演对确立日活现代剧的特色发挥了关键作用——尽管他们的风格和产生的影响都不同。自从明治时代以来,日本就感受到欧洲文化的影响,而村田实的灵感正是来源于此。他的影片《路上的灵魂》(*Rojo no reikon/ Soul on the Road*;松竹,1921)表现了想象中的世界,缺乏典型的日本现实主义。他研究过德国电影和戏剧,从他为日活拍的电影《司机永吉》(*Untenshu Eikichi/ Eikichi the Chauffeur*;1924)里,就可看到表现主义的影响,片中,他部分地采用了表现主义的布景。村田实以相当不自然的方式,将明暗对照法用于戏剧主题,成为未来日本电影——尤其是衣笠贞之助(Teinosuke Kinugasa)的作品——的先驱。在《清作之妻》(*Seisaku no tsuma/ Seisaku's Wife*;日活,1924)的一个场面中,身披枷锁的女主人公(浦边粂子[Kumeko Urabe]饰)绝望地站在街头,跟衣笠贞之助的《十字路》(*Jujiro/ Crossroads*;1928)的最后一幕非常相似,但实际上却是直接借鉴自德国表现主义影片《从早到晚》中的雪夜场面。《大澄和母亲》(*Osumi to haha/ Osumi and Mother*;1924)——尤其是《街头魔术师》(*Machi no teji-*

nashi/ The Conjuror in the Town；1925），村田实曾带着它访问法国和德国——表现了他对欧洲艺术电影的强烈爱好。

日活现代剧的另一位主要导演阿部丰曾经在洛杉矶当过演员，他在日本电影中借鉴了好莱坞式的现代主义。阿部丰特别崇拜刘别谦的复杂戏剧，在它们的启发下，在自己的作品中置入了色情因素。他的电影可以看作是对新剧情节剧作出的反应。阿部丰的影片《碍手碍脚的女人》(Ashi ni sawatta onna/ The Woman Who Touched the Legs；1926)、《陆地上的人鱼》(Riku no ningyo/ The Mermaid on the Land；1926)和《围绕着他的五个女人》(Kare wo meguru gonin no onna/ Five Women Around Him；1927)都受到观众的欢迎，它们的流行导致现代剧的形式发生了一个根本变化。

松竹映画生产的电影中也可看到现代主义的潮流，这家公司从一开始就模仿美国电影的方法。在松竹，制片人城户四郎（Shiro Kido）鼓励导演们制作表现中产阶级日常生活的电影，因为当时的电影观众大部分就来自这个人群。传统上，日本电影都以既定的情节模式为基础，银幕上的世界远离观众的现实生活。而松竹这个阶段的影片聚焦于中产阶级的日常生活，表现了一种阶级意识，但又没有明显的政治意味。然而，这种对传统电影程式和主题的背离并非彻底革新。江户时代的日本文学中就已经存在描绘普通人日常生活的作品。20世纪10年代，美国电影——尤其是蓝鸟公司（Bluebird Company）的电影——在日本非常流行，因此观众已经看到普通人的日常生活也会成为娱乐且迷人的电影场景。松竹的中产阶级电影的特点是提供吸引中产阶级观众的日常生活场面来传达阶级意识的信息，主题包括白领工人面临的问题等等。

现代剧并非关东京大地震后唯一发生根本改变的形式。甚至最传统的古装片"旧剧"（Kyuha/Old School）类型也在这个时期发生了变化。虽然最传统的古装片仍在继续生产，但从它的源头上也发展出一种新形式，被称为"时代剧"。这种类型也不再重复那种以熟悉的传统故事为基础的公式。1923年到1924年，更具现代性的时代剧形式建立起来，1926

年,象征着旧剧风格的超级巨星尾上松之助(Matsunosuke Onoe)去世,此后,新的时代剧形式就完全远离了传统古装片的古风。

自从 1909 年牧野省三(Shozo Makino)在横田公司(Yokota Company)执导他的第一部影片开始,他就作为一名旧剧的专业导演,制作了很多尾上松之助的影片。但是,到了 1921 年,他建立了自己独立的牧野公司,开始制作一些在形式和风格上都跟尾上松之助电影公式不同的时代剧。他不仅担任导演,而且还担任制片人,发现并培养了一些有才华的导演、剧本作家和演员。在那些导演中,沼田小六(Koroku Numata)、金森万象(Bansho Kanamori)和二川文太郎(Buntaro Futagawa)为牧野公司制作时代剧。作家寿寿喜多吕九平(Rokuhei Susukita)编写了一些具有虚无主义甚至无政府主义内容的脚本,在时代剧中注入了一股左翼意识形态。

尽管明星尾上松之助去世,日活片厂仍继续制作正统的时代剧。该公司主要的时代剧导演池田富保(Tomiyasu Ikeda)从著名的传统历史故事中借鉴主题,因此他的影片没有牧野公司的时代剧那么大胆——后者影片中的主人公总是走向毁灭。池田富保导演了一些大型的四平八稳的时代剧,如《尊王攘夷》(*Sonno joi/ Revere the Emperor, Expel the Barbarians*;日活,1927),从 20 世纪 20 年代末到 30 年代,在最传统的时代剧领域,他成为无可争议的大师。然而,并非日活的所有时代剧导演都满足于制作正统古装片。例如,辻吉郎(Kichiro Tsuji)就利用这种形式作了些独特的尝试。他的影片《光秀进地狱》(*Jigoku ni ochita Mitsuhide/ Mitsuhide Gone to Hell*;日活,1926)就是时代剧、喜剧、轻歌舞剧、表现主义和现代剧的大杂烩。他对电影艺术的影响非常敏感,将它们引入自己的作品。在 20 年代末,他甚至接触到无产者电影,制作出那部经典之作《伞张剑法》(*Kasahari kenpo/ The Mending Umbrella Swordsmanship*;日活,1929)。但随着日本社会主义运动受到政府和警察的压制,他又回到正统时代剧,构建出一个让人油然产生思古之情的世界。

然而,现在回顾起来,将 20 世纪 20 年代末的时代剧上升到先锋派

艺术的却是伊藤大辅（Daisuke Ito）。他的电影——如《忠次旅日记》（Chuji tabi nikki/ A Diary of Chuji's Travels；日活，1927）三部曲——都有极度悲观的主题，但在技巧方面相当先进，而且凭借其移动摄影机、快速剪辑和精致的形态之美而获得影评家的称许。

衣笠贞之助尽管以先锋派电影如《疯狂的一页》（Kurutta ippeiji/ A Page of Madness；1926）而闻名，但他也通过自己令人印象深刻的导演开拓了一个新领域。他最初在日活向岛摄影棚的新剧电影中当"女形"（oyama；扮演女性角色的男演员），后加入牧野公司担任导演。他跟当时年轻的小说家们很熟，跟他们合作制作了日本神话电影《日轮》（Nichi-rin/ The Sun；1925）。从他的电影《疯狂的一页》和《十字路》（1928）中都可看到欧洲艺术片的影响。这些影片在东京的一家通常放映外国片的影剧院上映，到这里观影的人不同于普通日本片的观众。

20世纪20年代末，通过不同制片公司的众多导演的改革创新，时代剧形式不断改进。这种影片的内容不仅由传统的剑戟剧（sword play）构成，而且也包含一些受到新意识形态启发的思想。伊藤大辅这个时期的时代剧就描述了城镇市民和农民受到的压迫，反抗统治阶级的起义成为一些时代剧的重要主题。人民的反抗是一个很有争议性的主题，很难在电影中直接反映。但时代剧的背景设在一百多年前，因此一些意识形态内容尚能容忍。就这样，从传统的时代剧中，发展出一种新的左翼电影——"趋势电影"（tendency film）。

1929年，日活的京都片厂发行了内田吐梦（Tomu Uchida）的《活玩偶》（Ikeru ningyo/ A Living Doll）。这部现代剧表现了资本主义社会的罪恶和矛盾的主题，是第一批真正的趋势电影之一。按照这个模式，日活又制作了沟口健二执导的《都会交响曲》（Tokai kokyogaku/ Metropolitan Symphony；1929）和田坂具隆（Tomotaka Tasaka）执导的《看看这位母亲》（Kono haha wo miyo/ Look at This Mother；1930），采用了受到苏联和德国电影影响的现实主义形式。日活趋势电影的成功引起一股模仿之风。甚至专门生产娱乐片的帝映片厂也跟风制作了《她为何沦落至此》

(*Nani ga kanojo wo so saseta ka/ What Made Her Do It?*；1930，铃木重吉[Shigeyoshi Suzuki]导演)，描绘了一个一贫如洗的女纵火犯的生活。该片在票房上大获成功，在很大程度上是因为片中融入了娱乐观众的粗俗元素，淡化了它的社会批评效果。

趋势电影的生产表现了日本两大主要电影公司的不同特征：日活是一家自由主义的公司，在其京都摄影棚大胆地生产此类影片；而松竹以美国电影那样尊奉传统的意识形态为基础，对趋势电影中的"危险"意识形态保持警惕。然而，在《为何沦落至此》大获成功之后，甚至松竹也对这种新形式有所让步。岛津保次郎（Yasujiro Shimazu）为松竹导演的《生活线 ABC》（*Seikatsu sen ABC/ Life Line ABC*；1931）一片就包含了罢工工人的场面。趋势电影继续大肆流行，直到1931年审查员开始比以往更严厉地干预，才导致这种影片因无法发行而衰落。

随着趋势电影的消失，一种不同类型的宣传取而代之。1932年，松竹和一些小公司开始制作美化战争和民族主义意识形态——尤其是支持日本满洲政策——的电影。

走向有声电影

在日本，有声片和无声片共存了许多年，无声片直到1938年仍在生产。造成这种局面的原因有好几个，经济和文化因素都有。首先，20世纪30年代初，日本电影公司没有足够的资金为片厂配备生产有声电影的机器。即使片厂拥有这方面的设备，为所有电影院安装必需的有声电影放映机和扩音器也需要时间和金钱。只要部分电影院只能放映默片，就必须在生产有声电影的同时也生产它们。日本向有声时代的转变进展缓慢的第二个原因是辩士（他们向观众解释影片中的形象）的抵制。为了保住自己的工作和地位，他们反对向有声电影过渡。实际上，日本的一些观众到电影院就是为了欣赏辩士巧舌如簧的口才，他们已经适应了辩士的角色。从电影产生之初，辩士就一直为电影作口头解说，因此，

对日本观众而言，有声电影并不像在欧美那么令人耳目一新。

尽管有这些障碍，日本生产有声电影的时间却比较早。1925 年，皆川芳造(Yoshizou Minagawa)获得了李·德·福里斯特(Lee De Forest)公司 Phonofilm 的专利权，将它更名为"皆川氏"有声系统(Mina Talkie/Mina Tôkii)，从 1927 年到 1930 年，他利用这个系统生产了几部有声电影，包括沟口健二的第一部有声故事片《故乡》(*Furusato/ Hometown*；日活，1930)。1928 年，东条正生(Masao Tojo)发明了"伊斯特风"(Eastphone/ Iisuto Fon)系统，用一种类似于维太风的方法，将声音复制到唱片上。日活和松竹的各家片厂开始使用这个系统生产有声电影。当更优越的系统发明出来后，这两种生产有声电影的方法都被放弃了。其中一种受到广泛运用的是土桥武夫(Takeo Tsuchihashi)发明的"土桥氏"音响系统，日本的第一批完整的有声电影之一，五所平之助(Heinosuke Gosho)的《邻家夫人与自家老婆》(*Madamu to nyobo/ The Neighbour's Wife and Mine*；松竹，1931)，就是用它制作的。然而，当时日本尚未系统化地生产有声电影，即使在松竹公司，也花了四个月才生产出第二部有声片，那就是五所平之助的《青春回忆》(*Waka ki hi no kangeki/ The Deep Emotion in One's Youth*；松竹，1931)。

松竹和新光电影公司(Shinko Kinema)采用了土桥氏系统，日活则被迫放弃原始的皆川氏系统，它在有声电影制作上有些落后，便采用了西电公司的技术，但到 1933 年才用它生产出(伊藤大辅)的《丹下左膳》(*Tange sazen*)。PCL 研发出一个有声电影系统，为日活的新闻片和故事片录制声音。事实证明这个研究成果很成功，于是 PCL 在 1933 年建立了自己的有声电影生产部门。到 20 世纪 30 年代中期，日本实际上存在一个双重体系：那些小公司继续制作默片，而 PCL 的所有电影以及松竹、日活等大公司的大部分产品都是有对白的片子。到 1937 年，PCL 重组为东宝公司，它拥有东京设备最好的有声电影制片厂。

许多重要的日本导演直到 20 世纪 30 年代才开始制作有声电影。小津安二郎(Yasujiro Ozu)的《来日再相逢》(*Mata au hi made/ Until the*

Day We Meet Again；松竹,1932)带有音乐和音效,但仍然采用了默片的结构,中间插入了写有台词的字卡。在 30 年代,他的电影染上了一种阴郁的社会意识,并在他的第一部有声电影《独子》(Hitori musuko/ The Only Son；松竹,1936)中达到顶点。然而,跟 20 年代的趋势电影不同,小津并未把这种阴郁描述为社会结构的结果,而是人类环境中的孤独的结果。这种看法成为小津安二郎电影的特点,产生于松竹的蒲田(Kamata)片厂及其缺乏明显政治意识形态的小资产阶级传统。然而,小津安二郎的电影超越了标准的片厂作品,以一种独特的视角表现了人类深深的孤独。

在松竹的蒲田片厂,另一位导演也通过有声电影这种媒介,找到一种富于创意的崭新表现方法。清水宏(Hiroshi Shimizu)从 1924 年开始担任导演,成为当时日本电影界最有原创风格的专家之一。他那部著名的默片《钻石》(Fue no shiratama/ Diamond；松竹,1929)通过飞速变化且出人意料的摄影角度,以及梦幻似的布景,展示了一些先锋派的技巧。他的有声电影中最著名的是"马路电影"系列,如《多谢先生》(Arigatosan/ Mr Thank-You；松竹,1936)和《花形选手》(Hanagata senshu/ A Star Athlete；松竹,1937),片中,镜头成为人物的眼睛,通过主观镜头表现了一闪而过的风景。清水宏将这种技巧打磨成一种抽象观念。

成濑巳喜男(Mikio Naruse)曾经在松竹公司当过五年的默片导演。他的电影以独特的构图和人物运动为特色,通过他相对固定不变的指导,创造出深景深的幻觉,影片颇具绘画之美。松竹为成濑的职业提供了起点,即便在他 1935 年跳槽到东宝之后,他的电影也仍然表现出松竹的风格。

尽管许多电影制作人都向这种崭新的电影形式过渡,但为松竹公司工作的正统导演数量却更多,其中比较著名的有岛津保次郎和五所平之助。虽然岛津保次郎没像一些同时代的导演那样发展出自己的个人风格,他却在松竹的片厂体系中制作了很多明星主演的大片。他的导演风格往往比较保守,但他通过制作一些感人的影片,如《隔壁的八重》

(*Tonari no yaechan/ The Girl Next Door*；1934），却成为松竹最值得信任的导演之一。五所平之助是松竹另一位比较正统的导演，该公司的头两部有声片就是委托他制作的。战后，他发展出自己的个人电影风格，其影片开始表现出文学理想主义的倾向，而与他同时代的成濑巳喜男战后的影片却基本上仍然保持了松竹片厂的风格。

从20世纪20年代中期开始，时代剧的制作者就处于日本电影创新形式发展的前沿。30年代，有两位导演尤以创造出时代剧新纪元而闻名。伊丹万作（Mansaku Itami）执导了虚无主义时代剧，制作了诸如《国士无双》（*Kokushi muso*；1932）和《暗讨渡世》（*Yamiuchi tosei/ The Life of a Foul Murderer*；1932）这样的电影。山中贞雄（Sadao Yamanaka）则将现代剧的元素引入时代剧。除了这两位，日活导演内田吐梦也将自己以前那些作品中的现代因素带到了剑戟剧电影《复仇选手》（*Adauchi senshu/ The Revenge Champion*；日活，1932）中。30年代初的高质量时代剧融入了讽刺内容和当代欧洲电影的风格。例如，山中贞雄的时代剧《百万两之壶》（*Hyakuman-ryo no tsubo/ The Pot Worth a Million Ryo*；日活，1935）就受到雷内·克莱尔那部《百万法郎》（1931）的直接启发。

沟口健二在其职业生涯中发展出许多不同的主题，在一系列以明治时代为背景的影片里，运用了他对场面调度的熟练把握。20世纪30年代中期，他在《浪华悲歌》（*Naniwa erejii/ Osaka Elegy*；Daichi Eiga，1936)、《青楼姐妹》（Gion no kyodai/ *Sisters of the Gion*；Daichi Eiga，1936）和《爱怨峡》（*Aienkyo/ The Gorge Between Love and Hate*；新光，1937）中提升了他作为现实主义现代剧制作者的声誉。这种现实主义在《残菊物语》（*Zangiku monogatari/ The Story of the Last Chrysanthemums*；松竹，1939）里达到了风格之美的巅峰。在民族主义和战争的焦虑气氛中，沟口健二逃进了传统日本的唯美世界，在他职业生涯的剩余时间内，他一直朝着这个方向成功地发展。

"二战"及战后

战争给整个日本电影业投下一道阴影。1939 年通过的一项法律实际上让所有日本电影都置于国家权力的控制下。电影工作者很难制作出不赞美战争或积极宣扬法西斯意识形态的电影。小津安二郎通过制作《父亲在世时》(Chichi ariki/ There Was a Father；松竹；1942)，将自己限制在一个与当代政治无关的世界里，而沟口健二的《元禄忠臣藏》(Genroku chusingura/ The Loyal Forty-seven Ronin of the Genroku Era；松竹；1941—1942)也是逃避战争之作。但一些次要的导演就很难避免制作支持国家政策的电影了。在战争年代，日本电影还在另一方面受到损害，由于缺乏生胶片，产品数量下降了，到 1945 年 8 月，日本全部电影中有百分之四十都在轰炸中毁掉了。

战后，问题继续存在。1939 年的电影法在日本投降四个月后的 1945 年 12 月废除；1946 年，在占领军的要求下，电影世界将战犯排除出去。占领军也禁止生产民族主义电影，下令烧掉了战前时代的二百二十五部影片。在这种情况下，日本就很难制作时代剧了，因为它们都是建立在日本的传统形式之上，发生在过去，而且往往是为了宣扬封建体系的孝道。因此，片厂便制作民主教育影片，以及抨击过去的民族主义倾向的影片。尽管对电影的内容有些强加的外界要求，但日本电影业却享受到战争年代没有的自由。

战争刚结束时，日本生产出以前从不允许存在的享乐主义电影。沟口健二是利用这种新自由表达肉欲的导演之一。松竹的老牌导演们以自己的方式反映这些发展趋势：小津安二郎的电影朝着固定形式的方向发展，以日常生活作为主题；清水宏对儿童生活产生了兴趣；成濑巳喜男从 1935 年开始就在东宝工作，他将继续从现实主义的角度制作情节剧；五所平之助成为一位理想主义导演，他以图解和可预言的方式，制作反映当前意识形态的电影——例如存在主义。

战后最重要的新导演是黑泽明(Akira Kurosawa)。他的电影采用了

西方结构方式，戏剧性地考察了人类本性的主题。他的场面调度容易为外国观众接受，吸引了全世界对日本电影的关注。

今井正(Tadashi Imai)的电影关注日本社会的问题——尽管他有时候以天真或简单化的方式将它们呈现出来。从战后的民主和启蒙时期开始，他的电影就开始吸收工人运动和左翼政治的意识形态。木下惠介(Keisuke Kinoshita)继续按照松竹的风格制作传统情节剧，但他让观众有机会在20世纪50年代看到新的艺术片形式。他还制作了日本第一部彩色电影《卡门回家》(*Karumen kokyo ni kaeru/ Carme Comes Home*；松竹，1951)。新藤兼人(Kaneto Shindo)为主要片厂写了许多剧本，同时又建立了一家独立制片公司，导演自己的影片。在他最著名的电影《裸岛》(*Hadaka no shima/ The Naked Island*；1960)发行之后，他试着给自己的作品注入一些实验元素，但往往不太成功。

1953年，日本开始电视播出，为了对付这种新兴的竞争对手，日本电影公司采用了彩色电影和宽银幕电影格式。日活于1955年制作了它的第一部彩色电影，东映(Toei)于1957年制作了第一部宽银幕电影。到20世纪50年代末，彩色和宽银幕已经成为一部电影获得商业成功的先决条件。

20世纪30年代，日本电影业内有声片与无声片共存，由于资本的缺乏以及特殊的文化环境，这种现象继续存在了很多年。20世纪40年代，电影可分为两个完全对立的时期：战争年代的法西斯意识形态电影和后五年的民主电影。美军占领日本后带来的意识形态改变并未给日本电影带来根本上的新形式，因为它们早在30年代就开始吸收美国电影风格了。战后，日本的大多数电影都是具有欧美视野的导演创造的，例如黑泽明。但与此同时，沟口健二和小津安二郎这两位重要且彼此截然不同的导演在战前就已功成名就，他们也能够在战后继续发展其日本美学。战争和解放让日本电影有机会同时培养出欧美意识和日本意识。

特 别 人 物 介 绍

Kenji Mizoguchi
沟口健二
(1898—1956)

沟口健二到生命中的最后几年才成为国际知名的导演。在日本之外，他的名声几乎完全来自他在 20 世纪 50 年代制作的电影——主要是以中世纪为背景的抒情剧，如《雨月物语》(*Ugtsu monogatari*；1953)、《山椒大夫》(*Sansho dayu/Sansho the Bailiff*；1954)、《新平家物语》(*Shin-heike monogatari/New Tales of the Taira Clan*；1955)。但他的职业可远远追溯到 20 世纪 20 年代，他作为新剧导演如田中荣三(Eizo Tanaka)的助手，第一次进入日活的向岛摄影棚工作。只有追溯到他在 20 年代的新剧之根，才能理解他的艺术。

新剧也就是西方意义上的情节剧，它起源于明治时代(尤其是 19 世纪 90 年代)出现的都市剧，使用"女形"(oyama)扮演女性角色，故事通常聚焦于女性为家庭作出的牺牲。1932 年，沟口开始在向岛导演自己的新剧，采用的也是女形。这种类型的核心公式将构成他整个职业的艺术基础。

初入影坛之时，沟口健二尝试过各种电影类型和风格。除了新剧，他还制作侦探片、表现主义电影、战争片、喜剧、神鬼片和无产者电影。在这个时期，他也大胆地借鉴欧美艺术片的全套技巧。例如，在《日本桥》(*Nihonbashi*；1929)中，他特意提出导演一幕跟茂瑙那部《日出》(*Sunrise*；1927)里的某段类似的场景。以新剧公式为基础，他尝试了各种表现手法，每部影片都因为他新发现的兴趣而变化。在整个早期阶段，他都是一个多面导演，很难按照西方作者论把他归入哪一类。到了那部根据田中荣三的剧本拍摄的《纸人春日私语》(*Kaminingyo haru no*

sasayaki/A Paper Doll's Whisper of Spring；1926)中,他才显露出自己成熟的日本风格,而这也承袭了田中荣三自己的代表作《京屋衣领店》(Kyoya erimise/Kyoya, the Collar Shop；1922)的特色。不过,不管是当时还是后来,沟口健二也制作了许多平庸之作,甚至在战后,当他继续在自己喜爱的模式之外工作时——例如那部受美国影响的《我的爱在燃烧》(Wara koi wa moenu/My Love Has Been Burning；1949)——作品的质量也高下不一。

尽管作品参差不齐,他对新剧传统中固有的受虐女性的关注却是一以贯之的。这在他根据泉镜花(Kyoka Izumi)长篇小说改编的电影三部曲——《日本桥》、《白绢之瀑》(Taki no shiraito/The Water Magician；1933)和《折鹤阿千》(Orizuru Osen/The Downfall of Osen；1935)——里表现得尤为明显。但从他的趋势电影(现实主义的政治剧)中也可看到新剧构思的影响,如《都会交响曲》(1929)或《他们一定前往》(Shikamo karera wa yuku/And Yet They Go on；1931)。涉足于趋势电影似乎改变了沟口对女性的看法。在新剧电影中,女性最终成为男权社会中被毁掉的受害者。但从20世纪30年代起,沟口健二作品中的女性人物就表现出更强的生命力,会为了生存而对抗这个社会体系,就像《浪华悲歌》(Naniwa erejii/Osaka Elegy；1936)中那样。他后期的电影往往关注那些能屈能伸甚至非常强势的女性。

在早期阶段,从《血与灵》(Chi to rei/Blood and Soul；1923)起,沟口健二就从外国电影中吸收了很多风格影响。20世纪20年代末,他尝试过各种大胆的技巧,如迅速变化的场景、频繁使用叠化以及(在根据泉镜花小说改编的三部曲中)闪回手法的独特运用。这些特点都迥异于他的成熟风格——以长镜头和不露痕迹的导演为特色,例如在《残菊物语》(Zangiku monogatari/The Story of the Last Chrysanthemums；1939)和《元禄忠臣藏》(Genroku chusingura/The Loyal Forty-seven Ronin；1941)里就是这样。

如果把新剧的电影形式看作沟口健二作品的核心,那就能对他战后的电影给予更丰富的阐释。《雨月物语》和《山椒大夫》中痛苦的女性、

《西鹤一代女》(The Life of Oharu/Saikaku ichidai onna；1952)和《祇园歌女》(Music of Gion/Gion bayashi；1953)中致命的女性或许看起来不同，但她们都拥有共同的根。只有经历过外国先锋派和向岛摄影棚新剧电影等形形色色的电影形式之后，他才在其战后作品中创造出那种平静而又抒情的形象。

——小松弘

特 别 人 物 介 绍

Yasujiro Ozu
小津安二郎
(1903—1963)

 小津安二郎最初是一名助理摄影师，1927年，他开始在日本最大的片厂之一松竹映画担任导演。1963年，当六十岁的小津安二郎去世时，他已经执导了五十三部电影，几乎全都是为松竹制作的。他被公认为日本最伟大的导演。

 20世纪20年代末，日本电影处于"现代化"过程中，片厂老板们构建起纵向联合的垄断组织，在许多方面都跟美国片厂不相上下。为了跟好莱坞那些吸引日本观众的平滑、流畅的影片相竞争，导演们采用了好莱坞电影的许多风格和叙事传统。

 年轻的小津安二郎在这种气氛中茁壮成长。他承认自己觉得大多数日本电影都很单调，为了创造出将身体幽默与社会观察融为一体的喜剧(如《我出生了，但……》[I Was Born, but...；1932])，他吸收了卓别林、劳埃德和刘别谦的经验。他制作了有关大学生活和街头恶棍的电影，如《非常线之女》(Dragnet Girl；1933)，以及表现家庭紧张关系的影片，如《东京之女》(Woman of Tokyo；1933)。在所有这些电影中，他都表

现出对特写镜头、剪辑和镜头设计的熟练掌握。他独特的风格就在于，他将摄影机放在很低的位置上，对拍摄对象的面部反应作复杂的镜头交切。小津安二郎也表现出一种古怪的幽默感，围绕一双棒球手套的传递(《年轻的日子》[Days of Youth；1929])，或一个空空的钱包(《心血来潮》[Passing Fancy；1933])，制造出可笑的噱头。他也能赋予现代东京的风景一种不可思议的讽刺性，如从写字楼上飘落的一张纸片，秘书放在窗台上的一个粉盒，或空空的人行道。所有这些倾向都集中在他的第一部有声电影《独生子》(The Only Son；1936)中，影片讲述一个乡下女人来到东京，发现她的儿子在职业上一事无成。到这个时候，小津安二郎已经被视为日本的顶级导演之一了。

"二战"期间，小津因为到军队服役而导致作品生产减慢，但他仍制作了《户田家兄妹》(Brothers and Sisters of the Toda Family；1941)和《父亲在世时》(There Was a Father；1942)之类的"大后方"电影。战后，他拍的第一部电影是表现邻里关系的《长屋绅士录》(Diary of a Tenement Gentleman；1947)，其风格让人想起他在20世纪30年代的作品。但他最著名的影片都是《户田家兄妹》这样精心制作的作品——从容地表现了一个大家庭，处于一场静静的危机中，而危机让家中的几代人形成鲜明对比。

此类大家庭电影中最著名的是《东京物语》(Tokyo Story；1953)。就像《独生子》里的那个母亲一样，一对老夫妇来到东京。他们的孩子们整天忙于自己的工作和家庭事务，对他们颇为冷淡；只有他们那个守寡的儿媳纪子——他们的儿子在战争中死去了——热情接待他们。在回家的途中，老祖母病倒，回家后很快去世。老祖父将妻子的手表送给纪子，然后便过着孤零零的日子。在小津的手中，这个简单朴素的故事表现出无与伦比的丰富性，揭示了人类表达爱、奉献与责任的不同方式。

孩子长大成人，离开家庭；朋友们各奔东西；儿子或女儿必须结婚；寡妇或鳏夫孤独地生活；年老的父母亲去世。围绕这些基本主题，小津安二郎和他的编剧野田(Noda)在一部接一部的电影中发展出一系列变体。然而，每部电影都是以新的方式重新处理这些素材。《晚春》(Late

Spring；1949)忧郁地表现了父女分离的必要性；小津的最后一部电影《秋刀鱼之味》(An Autumn Afternoon；1962)将这个主题融入了对消费主义的讽刺以及对战前价值观的怀旧之情中。《麦秋》(Early Summer；1951)也聚焦于女儿的出嫁,但却将它嵌入了一连串家庭喜剧和对郊区生活的抒情再现中。从某种程度上说,《早安》(Ohayo；1959)是那部儿童喜剧《我出生了,但……》的翻版,在更粗俗的调子中表现了家庭纠纷,小津和野田将男孩子们无所事事的争斗跟成人交谈时漫无目标的俏皮话作了比较。

在所有这些作品中,小津都保持了轻快而一丝不苟的风格,能够对强调的重点作规模更大的调节。他的固定镜头/反打镜头(static shot/reverse-shots)往往置于人物前面,整个镜头都让人物保持在画面内,这样一幕场景中的主体和轮廓就只有微小的变化。他的镜头运动在20世纪30年代的作品里颇为考究,而在彩色电影中就完全消失了——这个决定突出了布景中精心安排的小道具的鲜明色彩。最重要的是,他著名的低角度摄影依然不变,仿佛他打算证明,在近四十年的职业生涯中,单一的简单风格选择会带来无限逐渐转化的构图和景深。小津在显然简单的技巧中发现了微妙之处,与之相对应的是影片里最接近日常生活的戏剧性所蕴含的丰富情感。

——大卫·鲍德维尔

澳大利亚电影的出现

比尔·鲁特(Bill Routt)

先驱和早期故事片

1896年8月22日,澳大利亚首次出现商业放映的电影——美国魔

术师卡尔·赫茨(Carl Hertz)使用来自(R. W.)保罗的动影机公司(Animatograph Works, Ltd.)的设备,放映英国电影。如果说这件事情可以算作澳大利亚电影的"诞生",那么这个婴儿的父母既无可置疑,又举足轻重。就像其他父母一样,美国和英国培养起来的澳大利亚电影业对这两个国家爱恨交加,受它们保护和剥削,又模仿并超越它们。

澳大利亚电影业最初主要是放映业。许多澳大利亚"先驱"放映商,如T·J·韦斯特(T. J. West)、柯曾斯·斯潘塞(Cozzens Spencer)和J·D·威廉斯(J. D. Williams)(他们全都在不同程度上涉入了制片业)都是英国人或美国人。然而,在最初的十三年中,最成功也最有影响力的放映和制片机构却是救世军(Salvation Army),他们的聚光灯子公司(Limelight Division)在全国各地巡回上演以非虚构和虚构电影、幻灯片、演讲和现场音乐为主的演出。出生于伯明翰的约瑟夫·佩里(Joseph Perry)构思、制作和组织了这些令人振奋的夜间娱乐节目,在此过程中,他也成为澳大利亚最早的电影制作者——虽然算不上真正的第一位生产商。

佩里的节目持续整个傍晚,有时要放映一个多小时的单部非虚构影片——也就是现在所说的"故事片长度的纪录片"——1904年,他制作了一部有关澳大利亚丛林居民的虚构短片,这几乎毫无疑问地成为最早的"澳大利亚杰出电影",将各种运动、风景和神话融入了一个类似于美国西部片的混合体中。不到两年时间,威廉·吉布森(William Gibson)、米勒德·约翰逊(Millard Johnson)以及约翰和内文·泰特(John and Nevin Tait)就将佩里那种包括多盘胶片的纪录片跟丛林居民的传说结合起来,制作成《凯利帮的故事》(The Story of the Kelly Gang),这部包括四盘胶片的生动影片赞美了盗匪叛乱者内德·凯利(Ned Kelly),并带有演讲式的解说以及音乐伴奏和音效。

救世军和《凯利帮的故事》在评论界和商业上大获成功,推动本地多盘胶片电影制作在六年时间里的发展——当时这种长度的影片在世界上其余大部分地区尚未普及——并确定了独特的澳大利亚丛林居民电

影类型的模式,使得它盛极一时,直到新南威尔士州政府在1912年将它查禁,因为它们据说会带来有害的(社会和政治)影响。直至今日,丛林居民电影都有零零星星的生产,不过有时是私下里制作出来的。

丛林居民电影的流行似乎给早期的澳大利亚制片带来短暂的繁荣。从1910年11月发行约翰·加文(John Gavin)的丛林居民情节剧《闪电》(*Thunderbolt*)到1912年7月的几个月时间里,澳大利亚发行了大约七十九部电影,大多数都包括四盘或更多胶片(其中有十二部是有关丛林居民的)。出现这次繁荣——或者泡沫——的确切原因尚不清楚,但它在1912年中期的迅速收缩却证明这样的生产水平在当地市场上是无法持续的。到1913年,主要的放映/发行/制片公司合并组成澳大拉西亚电影公司(Australasian Films),它被其竞争者和众多敌人称为"联合公司"。发行方面的利益者似乎控制了联合公司的决策。不管怎样,澳大拉西亚叫停了多盘胶片电影的制作,而且在多年时间里显然采取了秘密的强制性行动,确保大多数澳大利亚生产的故事片只能在澳大利亚找到有限的发行和放映渠道。

第一次世界大战及其后

就跟世界其余地区一样,第一次世界大战对澳大利亚来说也是一个分水岭。战争实际上刺激了当地故事片的生产(澳大拉西亚打破自己的家规,从1914年到1915年制作了三部故事片)。然而战后,(原本属于法国的)世界电影市场却成了好莱坞电影市场,这损害了澳大利亚稳定的本国电影生产,最终也损害了发行和放映联合业务。不过,在文化上,澳大利亚与英国的关系却使得这种熟悉的情况更加复杂。澳大利亚虽于1901年独立,但在战争中仍然作为大英帝国的一部分,站在英国这边战斗。由此带来的沙场鏖战与荣誉为电影发展打下基础,而它对祖国的反应却是好恶参半、自相矛盾的,就跟好莱坞那种霸权主义的粗鲁和商业主义激起的反应一样。

在半个世纪的时间里,澳大利亚电影一直保持坚定的——就算不是强迫性的——民粹主义。那些年里,"艺术电影"之类的东西在澳大利亚是不存在的。表现当代社会问题的严肃电影也不存在——要到"二战"之后才出现。同时,在公开的产品中也找不到生动而热烈地表现性与暴力的内容——这些是反权威艺术的"自由"的可耻标志,也是好莱坞不可救药的商业主义的可耻标志。相反,澳大利亚喜欢以一种消除敌意的犹豫方式,把自己想象为一个马马虎虎的单纯社会——在这里,传统的阶级等级制度就算不会受到颠覆,也会受到质疑——或者被想象成一个有时能让好人在严酷的自然环境下生存的地方。

这种双重主题也被另一种土生土长且在票房上最成功的类型采用,那就是荒凉腹地闹剧(back-blocks farce)。这些喜剧表现了种地为生的老式乡村家庭,就跟丛林居民情节剧一样,在博蒙特·史密斯(Beaumont Smith)制作出第一部模仿它们的电影——《我们的朋友海西德一家》(*Our Friends, the Hayseeds*; 1917)——之前,就已经在舞台上相当流行了。史密斯有个绰号,叫"'将就'博"(That'll Do Beau),他成了制作荒凉腹地闹剧的专家,他那些仓促而就的廉价影片让这种类型更加臭名昭著。到20世纪20年代中期,荒凉腹地闹剧就衰落了,但在有声电影出现后,这种类型又重获新生。

在半个多世纪里,雷蒙德·朗福德(Raymond Longford)的《感伤小子》(*The Sentimental Bloke*; 1919,又译为"多情小子")都是澳大利亚电影的最高点,也是1920年之前最有价值的电影之一。影片聚焦于阿瑟·陶赫特(Authur Tauchert)的精彩表演,他扮演那位流浪的主人公。这部电影根据一系列流行的诗歌改编,片中的字卡全都是用诗歌里那些押韵的都市俚语做成,影片几乎毫发无损地保存到现在。也许这还不够奇异,不过,《感伤小子》可是用第一人称叙述的,就算它不是默片时代采用这种叙述方法的影片中唯一获得成功的,至少也是最成功的之一。

朗福德的电影都是跟合伙人洛特·莱尔(Lotte Lyell)密切合作生产的——直到后者于1925年去世。他导演了《感伤小子》的三部续集,并

且还拍过两部荒凉腹地电影,根据斯蒂尔·拉德(Steele Rudd)的短篇小说改编,这种类型显然来源于拉德的故事。跟大多数同时代的人相比,朗福德的目标显然更严肃也更"现实主义"。但很难判断他这些雄心勃勃的电影是否获得《感伤小子》那样的成就,因为他一生虽然制作了至少二十一部故事片,却只有四部勉强完整地保留下来。

许多20世纪10年代和20年代的澳大利亚电影,如朗福德的作品和荒凉腹地闹剧,都利用了影片中的澳大利亚特色,试图用人们熟悉的当地景色、人物类型以及澳大利亚文学和戏剧,吸引本地观众。但其他影片则利用了南太平洋的异国情调,或者弱化其现场感,而采用西方上层阶级情节剧的类型。重要的是,连一些英国电影史也论及此类影片的典范。

有些电影工作者,例如明星斯诺伊·贝克(Snowy Baker)和路易斯·洛夫利(Louise Lovely)以及导演查尔斯·肖韦尔(Charles Chauvel)和波利特·麦克多纳(Paulette McDonagh),试图将好莱坞成功影片的公式套用到澳大利亚场景中来(例如范朋克的电影、"女性电影"、西部片和上流社会情节剧)。美国人自己也把澳大利亚用作检验或逃避好莱坞的地方。此类电影中最著名的是诺曼·多恩(Norman Dawn)的作品。多恩擅长重拍和使用玻璃接景法(glass shot),他想方设法从澳大拉西亚公司弄到一大笔钱,制作了《终身监禁》(*For the Term of His Natural Life*;1927),这是澳大利亚第一部"超级大片",但即便在当时,它也显得老套过时。多恩跟联合公司不仅合作生产了这部一败涂地的电影,而且还重拍(或者说是重新发行)了他1920年为环球公司导演的一部南太平洋故事片,而他事业的顶点则是在1930年到1931年购买了一套过时的唱片录音设备,笨手笨脚地用它拍了澳大拉西亚的第一部有声故事片,这部歌舞片真的是糟透了。

从1919年到1928年,澳大利亚平均每年生产九部故事片。尽管真正的好莱坞电影在澳大利亚市场占据了越来越大的份额,但澳大拉西亚作为该国唯一能够维持的纵向联合公司,却要到1925年之后才决定致

力于定期生产故事片。1927年,澳大利亚政府组成一个皇家调查团,调查当地电影业的状况,与此同时,英国政府也在考虑通过立法改善联合王国的类似处境。当英国那部法律最终获得通过时,它界定的"英国"也将澳大利亚电影包括在了联合王国的配额保护方案中。这貌似为澳大利亚发展出稳定的制片业提供了更大的市场,也比澳大利亚的调查团抢先了一步,而后者提出的五十条建议大部分都没有实施。1929年,澳大利亚没有发行一部故事片,不过,尽管即将发生经济大萧条和电影技术上的剧变,"帝国配额"却让一些制片人有理由相信:好日子近在眼前。

有声电影的到来

1928年12月29日,《爵士歌手》在悉尼首映。到1936年,全世界只有四个国家完全"安装了音响设备",它们是美国、英国、新西兰和澳大利亚。就跟以前一样,澳大利亚发现好莱坞和英国发生的事情给自己的影响最大,因为,如果说在给电影院安装音响设备方面,好莱坞导致的商业和大众压力是最强的,那么另一种压力则来源于英国。带有相关方言模式的对白,再加上1927年英国《电影法案》的配额条款,似乎让整个大英帝国成为一个切实可行的市场。20世纪30年代初,悉尼和墨尔本出现了"只放英国片"的有声电影院。澳大拉西亚经过重组,将其发行分支命名为"不列颠帝国电影公司"(British Empire Films),既暗示了预期中它将向自己的大联盟剧院(Greater Union Theatres)提供的影片来源,也暗示了它那些有声电影公司(Cinesound)故事片预期的海外市场。

有声电影公司的制片基础是其新闻片子公司,它使用了当地的音响技术。澳大利亚的新闻片都是有声电影公司及其最强大的对手福斯电影新闻(它于1929年放映了它在澳大利亚制作的第一部有声新闻片)制作的,直到20世纪50年代电视完全夺去它们的市场为止。从1932年一直到"二战"爆发,有声电影公司每年也至少发行两部故事片,除了一部,其余的全是肯·G·霍尔(Ken G. Hall)导演的,他控制了这家公司

的故事片生产。

就跟 20 世纪初以来澳大利亚生产的其他影片一样,有声电影公司的电影很受欢迎,也很通俗。它们都是出于经济目的制作的娱乐节目,目标是为了取悦普通的澳大利亚和英国观众。这家公司复兴了在 20 年代盛极一时的乡村荒凉腹地类型,首次在银幕上展现了大众戏剧版的《我们的选择》(On Our Selection),这是伯特·贝利(Bert Bailey)为广泛的闹剧和情节剧创作的,他还亲自参加演出,成为自己所饰人物"拉德爸爸"(Dad Rudd)的同义词。贝利继续创作并出演有声电影公司的"爸爸和戴夫"(Dad and Dave)系列荒凉腹地闹剧,直到 1940 年。塞西尔·凯拉韦(Cecil Kellaway)也是在澳大利亚的同一个表演领域开始他的国际职业的。

"爸爸和戴夫"系列影片在联合王国仅小获成功。有声电影公司的其他电影大致也是如此,它们通常是英美小明星主演的情节剧和戏剧,剧中的人物和背景都是澳大利亚的。在 1934 年之前,有声电影公司最强大的当地竞争对手都是一家名叫"Efftee"的公司,得名于其创立者弗兰克·思林(Frank Thring)的姓名首字母读音。思林进口了 RCA 的音响设备,打算利用澳大利亚的戏剧和杂耍剧院资源,提供整晚的"高质量"电影节目(故事片以及与之相配的短片)。当时,Efftee 就像有声电影公司一样,试图取代已经十分普及的东西,对好莱坞所谓的"粗俗性"以及许多来自美国的最早的劣质有声电影加以利用。具有讽刺意味的是,Efftee 最精明的策略是让"粗俗"的杂耍剧院喜剧演员乔治·华莱士(George Wallace)担任三部电影的主演。在 Efftee 倒闭之后,华莱士又在有声电影公司继续自己的电影职业,凭借他那直截了当、有时像几分芭蕾舞的幽默动作,以及欢快、简单的人物塑造,又演了两部电影,其中影响最持久的是《乔治大间谍》(Let George Do it;1938)。

由于澳大利亚其他各州未能像新南威尔士那样对外国影片——包括英国影片——实施配额制,Efftee 终于因此而破产。有声电影的引入以及市场的扩张本可以为澳大利亚制片业带来稳定,然而,在平均每年

五部电影的生产水平上保持整整十年之后,大萧条以及电影院建设和改装的巨大花费的共同作用,让这个希望化为泡影。1938 年,当英国抛弃"帝国配额"时,澳大利亚故事片制片业似乎已经没有一个稳定的未来了。

1949 年之后

世界大战改变了澳大利亚电影业的境况,就跟它在二十五年前产生的作用一样。查尔斯·肖韦尔自从 1926 年就开始独立制作故事片了,1940 年,他发行了自己最受欢迎的作品《四万骑兵》(Forty Thousand Horsemen)。这部电影根据澳大利亚轻骑兵在"一战"中英勇战斗的故事改编,是一个乐观的冒险故事,至今仍在澳大利亚各地的退伍军人服务联合会(Returned and Service League)大厅里放映。肖韦尔的作品一直带有强烈的民族主义色彩,同时又略显天真和离奇,它们似乎从"二战"中重新找到了信心。1945 年之前,由妻子艾尔莎担任不具名的编剧,他制作了四部宣传短片和另一部相当阴郁的战争故事片。夫妻俩再接再厉,又在《马修的儿子们》(The Sons of Matthew;1949)一片中打上了他们的鲜明特征,这是澳大利亚战后最有成就的电影之一;1956 年的《洁达》(Jedda)是一部充满激情又带有过多种族色彩的情节剧,也是澳大利亚的首部彩色电影;1957 年,他们还为 BBC 制作了一系列介绍澳大利亚北领地(Northern Territory)的特别旅游影片《澳洲漫步》(Australian Walkabout;1957)。

"二战"也让新闻片重新受到重视。1940 年之后,有声电影公司临时关闭了自己的故事片生产部门,"二战"期间仅制作了五部故事片。然而,澳大利亚战时电影遇到一个几乎具有神话色彩的人物——大胆而熟练的摄影师达米恩·帕雷尔(Damien Parer)。帕雷尔的新闻片令人兴奋,有时也很残酷。他在 1942 年亲自拍摄并解说的《科科达前线》(Kokoda Front Line)为澳大利亚赢得首座奥斯卡奖,跟福特的《中途岛海

战》、卡普拉的《战争序幕》以及瓦尔马洛夫(Varmalov)和科帕林(Kopalin)的《莫斯科反击战》(Moscow Strikes back)一起分享了第一次颁发给纪录片的学院奖。1944年,当帕雷尔为派拉蒙拍摄新闻片时,在前线牺牲,此后便成为澳大利亚现实主义电影的一位英雄。

20世纪30年代,有声电影公司给澳大利亚制片业带来单调的稳定,但却被"二战"彻底摧毁了。战后,有声电影公司仅生产了一部故事片,其母公司就决定让英国伊令制片厂在澳大利亚建立一个制片子公司。伊令在澳大利亚制作了一系列具有明显"澳大利亚特色"的电影,其中第一部最为著名,那就是《旷野行者》(The Overlanders; 1946)。或许,对澳大利亚电影制作的未来最重要的是,伊令澳大利亚公司的电影以及片厂的某些英国员工对社会比较关注,尤其是导演哈里·瓦特(Harry Watt)。在伊令到来之前,澳大利亚的虚构故事片从未真正涉足社会公平方面的问题,似乎正是伊令电影工作者以及尤里斯·伊文思——1946年,他在悉尼码头工人工会(Sidney Waterside Workers Union)的支持下,制作了一部颇具争议性的纪录片《印度尼西亚的呼唤》——树立的榜样,为战后一些最有趣的影片营造出了气氛,它们包括《迈克与斯特凡尼》(Mike and Stefani; 1952)、《三合一》(Three in One; 1957)、《僻远之地》(The Back of Beyond; 1954)以及前面提到的《洁达》。

从1946年到1969年,澳大利亚平均每年只生产了两部影片,而在1948年以及1963至1964年则一部都没生产。这些影片中有超过三分之一都是"外国"产品。越来越有"澳大利亚特色的电影"意味着那是在澳大利亚制作的电影——而制作者却是英国人(兰克、科尔达以及其他人)、好莱坞(包括《海滨》[On the Beach]和《夕阳西下》[Sundowners])、法国人,甚至日本人也曾短暂参与其中。

李·罗宾逊(Lee Robinson)或许是早期澳大利亚电影工作者中的最后一位。从1953年到1969年,他导演的六部故事片都是严格的娱乐片,而且制作得很快也很省钱,包括大量使用室外外景地和人们耳熟能详的"澳大利亚"人物,尤其是那些由奇普斯·拉弗蒂(Chips Rafferty)扮演的角

色,他们俩一直合作到 1958 年。尽管罗宾逊和拉弗蒂的合作关系涉及 20 世纪 50 年代中期跟法国联合制作的一些电影,但他们的影片针对的一直都是"周六晚上"的观众:在任何国家,他们都是电影院的主要客户。

1965 年,一位战后来到澳大利亚的意大利移民乔治·曼贾梅莱(Giorgio Mangiamele)完成了一部电影《泥土》(Clay),这可以算作第一部澳大利亚生产的故事片长度的"艺术电影"。同年,《泥土》在戛纳放映,但它未能给澳大利亚影评家留下深刻印象,他们对它不感兴趣,也对它的历史意义无动于衷。巧合的是,就在那一年,英国人迈克尔·鲍威尔也在制作《登陆蛮荒岛》(They're a Weird Mob),这是第一部完全聚焦于(意大利)新移民生活的"澳大利亚"故事片,也是一部民粹主义的喜剧,仅在主题方面跟许多早期澳大利亚电影有所不同。

迈克尔·鲍威尔还在澳大利亚导演了另一部喜剧《沙滩上的夏娃》(Age of Consent;1969),但曼贾梅莱却没有机会再制作一部故事片。不过,他开启的事业自有他人继续。《偷布丁的贼》(Pudding Thieves;1967)、《夏日时光》(Time in Summer;1968),尤其是《两千个星期》(Two Thousand Weeks;1969)都像《泥土》一样,以欧洲艺术电影为典范,由此也让人对澳大利亚电影刮目相看——它们既非英国式,亦非美国式——并为随后几十年的重要影片奠定了基础。

拉丁美洲电影

迈克尔·查南(Michael Chanan)

殖民地时代的电影萌芽

电影随着卢米埃尔兄弟的代表首次抵达拉丁美洲。兄弟俩向世界

各地派出一个个小组,按照计划好的路线前进,目标是对这种新技术在各处创造出的魔力加以利用。来到拉丁美洲的小组有两个,一组来到里约热内卢(Rio de Janeiro)、蒙德维的亚(Montevideo)和布宜诺斯艾利斯(Buenos Aires),另一组来到墨西哥和哈瓦那。卢米埃电影摄放一体机既可放映电影,也可拍摄电影。卢米埃也事先嘱咐这些人——例如加布里埃尔·韦尔(Gabriel Veyre),他于1896年中期到达墨西哥,又于次年1月到达古巴——从他们访问的那些国家拍摄一些场景带回来。紧跟在他们后面,一些来自纽约的比沃格拉夫电影公司的宣传者以及其他来自美国和欧洲的冒险者也抵达拉美。北美人不喜欢深入南方,在那些地方,欧洲移民潮达到顶点,在阿根廷和巴西,最先到达的拓荒者是法国人、比利时人、奥地利人和意大利人。因此,拉美最早的活动影像大多数都是欧洲移民或定居者拍摄的,他们既拥有建立电影业务所需的基本专业技能,又跟旧大陆保持着联系,确保了放映所需的影片供应。拉美各国拍摄第一批电影的时间先后不一:墨西哥是1896年,古巴、阿根廷和委内瑞拉是1897年,巴西和乌拉圭是1898年,智利是1902年,哥伦比亚是1905年,玻利维亚是1906年,秘鲁是1911年。这也说明了电影稳步深入整个大陆的过程,因为它们通常是在第一批电影放映后不久拍摄的。

这批电影拍摄的场面都遵循了当时的潮流:它们描绘了官方的仪式典礼、总统及其家人和随从、阅兵和海军演习、传统节日和旅游景点——包括城市建筑景观、如画的风景以及哥伦布时代之前的历史遗迹。巴西电影史学家萨列斯·戈梅斯(Salles Gomes;1980)认为,第一批拉美电影大致可分为两类,一类描绘了"壮丽的大自然摇篮",另一类描绘了"权力的仪式"。其中很大一部分都是异国风景,19世纪的摄影师让它们变得广为人知。用苏姗·桑塔格(Susan Sontag)的话说,"作为异国战利品的现实景观……被那些扛着摄影机的猎人不辞辛劳地追踪并捕捉到了"。外来者怀着好奇、超然和专业主义凝视着别人的现实,而这些摄影师正是采用了他们的视角,举手投足之间,仿佛自己捕捉到的场景超越了阶

级利益,"仿佛具有普遍性的视野"(桑塔格,1977)。像拉丁美洲这样的不发达地区,都以依赖性为主要特征,在这样的条件下,摄影师们不仅用谄媚的形象满足了观众的虚荣心——拉美最初的电影观众是中上层阶级——而且也通过促进公共事业而获得经济保障。在墨西哥,报纸通过在影片中插入带有广告的彩色幻灯片来资助免费的电影放映;而在1906年的哈瓦那,一家娱乐公园则委托古巴电影开拓者恩里克·迪亚斯·克萨达(Enrique Díaz Quesada)为其在美国的宣传运动制作了一部电影。早期拉美电影往往都在叙事上遵循同样的意识形态模式,采用安全无虞的爱国主义主题,例如1908年的阿根廷电影《多雷戈遇害》(*El fusilamiento de Dorrego/ The Shooting of Dorrego*)就是这样的。

然而,拉美电影中这些早期的努力跟随后的发展并无必然联系。此后几十年内,古巴、委内瑞拉、乌拉圭、智利、哥伦比亚和玻利维亚都没有出现重要的电影产品。在那些非常小的国家,如乌拉圭、巴拉圭(Paraguay)、厄瓜多尔(Ecuador)以及中美洲国家,至今仍没有制作出故事片长度的重要虚构影片,不过它们在纪录片和录像制作方面的成就已经是有目共睹。只有比较大的国家,如墨西哥、阿根廷和巴西,才拥有在电影界持续作出重要贡献的连续制片历史。因为只有它们拥有足够大的国内市场,有足够多的观众提供制片成本——只要成本够低,在国内就可收回。不过,如果说低到极点的制片成本是拉美电影永恒的特征之一,那么,在有声电影到来之前,这都算不上多大的不利,而且有几个国家也能够发展出小规模的电影制片业。

早期的电影观众主要是城市居民,且仅限于那些有铁路连接的城市。在墨西哥,虽然电影通过被称为"流浪艺人"(cómicos de la legua)的巡回放映员迅速向农村地区传播,但也只传到离铁路网不远的地方。在这方面,电影同样与经济殖民主义联系起来:在加布里埃尔·加西亚·马尔克斯(Gabriel García Márquez)的长篇小说《百年孤独》(*One Hundred Years of Solitude*)里,给小镇马孔多(Macondo)带来电影的那同一列火车,也带来了联合水果公司。

然而，由于当地的条件和国家历史各不相同，因此产生的结果也多种多样。在古巴，独立战争发展到最后阶段，等来的是1898年美国对抗西班牙的干涉。来自北美洲的摄影师随着军队到来（在次年的第二次布尔战争中，他们也以同样的方式来到南非）。当他们未能用胶片捕捉到真正的战争场面带回去时，他们便毫不内疚地伪造出这种场面——正如其中一位摄影师在其自传中所写的那样——而早期胶片和镜头的不够完美也掩盖了他们的粗制滥造。阿尔伯特·E·史密斯（Albert E. Smith）后来在《两卷胶片和一个曲柄》（*Two Reels and a Crank*；1952）一书中把这些电影称为"现代电影制作中精致的'特效'技巧的先驱"。

墨西哥革命期间，出现了同样现成的伪造。而这场革命就像欧洲的第一次世界大战一样，充当了电影制片学校的角色。实际上，墨西哥电影史学家奥雷利奥·德·洛斯·雷耶斯（Aurelio de los Reyes；1983）认为，1910年至1913年前后，墨西哥电影工作者在构筑纪录片叙事的技巧方面领先于北美洲国家。在墨美边界的北边，墨西哥革命激发的电影不过是从武装走私到一些简单化的故事之类的主题，前者如1911年的《墨西哥匪兵》（*Mexican Filibuster*），后者如1914年的《阿兹特克珍宝》（*The Aztec Treasure*），通常都夸赞白人英雄的优越性，而他们的周围是那些狂暴、残忍且不负责任的拉丁美洲人——不管他们是强盗、革命者还是墨西哥佬。这样的发展暴露了美国影人的爱国民粹主义，暴露了他们对美国梦及其"天定命运"教条的迷恋，北美电影从一开始就被这种教条牢牢控制，意识形态的奴性必然会扭曲他们镜头中的拉丁美洲。马德罗之死以及美国将进行干涉的威胁，不仅促使一些北美电影公然打算为美国的行动辩护——理由是墨西哥人无法给自己的国家带来和平、秩序、公正和进步——而且也吸引更多北美摄影师跨过里奥格兰德河。潘乔·维拉（Pancho Villa）在跟交互电影公司（Mutual Film Corporation）签订了一份独家拍摄合同后，成为一个电影明星。为了一笔两万五千美元的费用，他同意不让其他电影公司拍摄他战斗的场面，尽可能在白天打仗，而且，如果摄影师没能在激烈的战斗中拍摄到满意的画面，还可以为他们

重建战斗场面。交互公司那部《维拉将军的生活》(*The Life of General Villa*;1914)是拉乌尔·沃尔什的初学之作,事实上,片中最好的战斗场面都是在摄影棚里重建出来的,但黎明处决却是真的:沃尔什,这位后来给好莱坞拍了一百多部电影的导演,告诉我们说,正是他要求维拉推迟他立刻就要执行的死刑——通常是在凌晨四点执行——直到有足够的光线拍摄这个场面。

墨西哥人是拉美最早抗议好莱坞歪曲本国现实的人,这并非偶然。1917年,两位电影工作者在报纸上发表声明,谴责"虚假电影中经常用来描绘我们的野蛮和落后"。五年后,在葛洛丽亚·斯旺森(Gioria Swanson)的一部电影《丈夫的商标》(*Her Husband's Trademark*)里,当女主人公的丈夫与墨西哥石油业做生意时,她差点被一群亡命之徒强暴。该片让墨西哥政府大为光火,它下令(暂时)封锁明星拉斯基公司(派拉蒙)的所有影片。但问题仍然存在。20世纪30年代,华盛顿试图缓和从古巴到智利的拉美革命民族主义,采取"睦邻友好"(Good Neighbour)政策,建议美国各片厂保持低调,但好莱坞似乎没有办法不冒犯拉美的敏感神经。40年代古巴大学电影研究的奠基者J·M·瓦尔德斯·罗德里格斯(J. M. Valdés Rodríguez)评论当时的一部电影《在得克萨斯月光下》(*Under the Texas Moon*)是"公然冒犯墨西哥女性,该片在纽约城拉丁社区一家电影院上映,挑起一场骚乱",原因是一些墨西哥和古巴学生发起愤怒的抗议,并导致一名学生死亡。

本土电影制作

根据萨列斯·戈梅斯(1980)的说法,如果说电影在引入巴西大约十年后仍未扎下根来,"那是因为我们的电力不发达。一旦里约热内卢的能源实现工业化,电影放映厅就像长蘑菇一样飞快增加"——电影产量很快达到每年一百部。1910年,一部讽刺性音乐滑稽剧《和平与爱情》(*Paz de amor/ Peace and Love*;阿尔贝托·伯特略[Alberto Botelho]执导)

获得成功,算是一次尝鲜,它或许也是第一部涉及巴西狂欢节的影片。这样的电影在剧院放映,有恰到好处的音乐伴奏,但观众却仅限于有钱人。等到电影进入大众阶层时,北美洲的放映商便开始接手,将正在成长的巴西市场变成了好莱坞的热带附属物。实际上,从 1915 年底开始,美国公司就利用因"一战"导致的欧洲电影产量下滑,追随美国商业的普遍转移,采用了直接交易的新策略,在欧洲以外的地方(不单是拉丁美洲)开设更多子公司。到 1919 年,福斯、明星拉斯基的发行公司派拉蒙以及塞缪尔·戈德温(Samuel Goldwyn)几乎在每个拉美国家都有业务,逐渐取代了当地的发行商和当地电影。到 20 世纪 20 年代,阿根廷和巴西名列英国和澳大利亚之后,成为好莱坞第三和第四大出口市场。在巴西,好莱坞拥有百分之八十的市场份额——而巴西本国产品仅占百分之四。

由于这些都是真正的成长中的市场,因此电影制作仍然停留在手工水平上,成本很低。巴西的独特性在于:虽然广阔的国土阻碍了全国性电影发行机构的出现,却使得许多地区性制片中心发展起来。有六个省会城市出现了"地区性连锁",其中比较突出的是 Recife 公司,它有大约三十名技师,在八年时间里制作了十三部电影。当时,在坦克雷多·塞亚布拉(Tancredo Seabra)的《没娘的儿子》(Filho sem mãe/ Motherless Son;1925)等电影中,出现了拉丁美洲第一批本土生产的虚构电影类型,风景在其中占据了主要地位,其核心主角是乡村人物和"cangaçeiros",即沙漠盗匪。

沙漠盗匪片是阿根廷高楚人电影的近亲,后者随着《高楚人的高尚》(Nobleza gaocha/ Cowboy Nobility)而首次出现在 1915 年。这个故事根据 19 世纪何塞·埃尔南德斯(José Hernández)的流行史诗《马丁·费耶罗》(Martin Fierro)改编,讲述一个乡村姑娘遭到强暴,接着被强行带到布宜诺斯艾利斯,给地主当情妇,后来她被一个高楚人从那所房子里救了出来,而这个人曾被地主诬为偷牛贼。阿根廷电影史学家 J·A·马耶(J. A. Mahieu)说,这个故事或许简单、朴实,但电影富于节奏感,片中类似于封建剥削的场面使之成为阿根廷第一部描绘农村阶级压迫的电影。

当时，欧洲新电影很少，而北美人还没有占领拉美市场，这部电影制作成本为两万比索，却挣了六十万比索，是一部同时在二十家影剧院放映的主要票房热门片。它极其突出地证明，拉美电影不仅能够控制自己的叙事，而且还为商业和政府利益集团喜欢的净化作品提供了机会。一年后，圣塔菲省甚至出现了一部由人类学家阿尔西德斯·格雷卡（Alcides Greca）拍摄的电影《最后的印第安起义》（*El último malón/ The Last Indian Uprising*），马耶认为该片通过类似于纪录片的方式，再现了一次发生在20世纪初的起义，就在起义的地方拍摄，由印第安人扮演自己故事中的主角。

最有创意的影片差不多都是在最偏远的地区生产的，这几乎成为一种模式。那些地区的电影制作条件非常简陋，但却给不同于商业电影类型化主题留下了标新立异的创意空间。墨西哥也有这样的例子，如《没有国家的人》（*El hombre sin patria/ The Man Without a Country*）；米格尔·孔特拉斯·特雷诗［Miguel Conteras Torre］导演，1922），是第一部以美国的墨西哥工人为主题的电影。甚至玻利维亚也出现本土主题的电影，如20世纪20年代的《艾玛拉人的心》（*Corazón aymara/ Aymara Heart*）和《湖的预示》（*La profecía del lago/ The Prophecy of the Lake*），不过它们都遇到了审查问题。马里奥·佩肖托（Mario Peixoto）的《边界》（*Limite/ The Boundary*；1929）尝试采用多重叙事，成为巴西先锋派电影中一部里程碑式的作品——1932年，爱森斯坦在伦敦看过该片后，还说起它的"天才特色"。

不过，如果说这些都是孤立的例子，那么它们就属于一段不为人知的历史。这段历史最近被委内瑞拉导演阿尔弗雷多·J·安索拉（Alfredo J. Anzola）在其专题纪录片《红眼的秘密》（*El misterio de los ojos escarlata/ The Mystery of the Scarlet Eyes*；1993）里再现出来，该片为20世纪20年代和30年代的委内瑞拉提供了一些罕见的形象。电影中的片段来自他的父亲埃德加·安索拉（Edgar Anzola），埃德加在20年代制作了一些纪录片和两部无声故事片，现在都已失传，后来他又弄到一部十六毫米

摄影机，在整个 30 年代主要用于拍摄纪录片镜头。他在 20 年代的努力使他得以进入电影界工作，而这些十六毫米影片不是为公开放映制作的，它们都是业余爱好者的作品。埃德加是当地一个北美企业家的得力助手，以此谋生。这位企业家在 1930 年创立了委内瑞拉第一家电台加拉加斯电台（Radio Caracas），由埃德加担任台长。埃德加曾经编剧并制作一部广播连续剧，它为儿子阿尔弗雷多这部有关父亲的电影提供了题目。有多少无名的早期拉美电影工作者拥有类似的职业，或许还留下了一些尚未发现的档案？有多少这样的业余爱好者甚至没能留下自己的姓名？除此之外，在儿子阿尔弗雷多的影片中，埃德加显然不是知识分子，但却是一位热心的业余电影制作者，作为广播制片人，他能够进入一些特殊场合采访，而他总是带着摄影机把那些事件记录下来。这些影片有着不加批判的视角，他的社会阶级也在里面打下了烙印。在随后几十年内，正是这同一阶级的业余爱好者，在他们早期的电影制作成果中，表现了 50 年代末出现的那场影响广泛的拉美电影新运动最初的活跃状态。

有声电影时代

对拉丁美洲制片业来说，20 世纪 20 年代末到来的"说话片"既带来了方便，也带来了灾难。有声电影为主要表现流行歌手和喜剧演员的电影带来希望，这些以歌舞和表演为主的电影都改编和融合了大众文化中的音乐剧类型——如阿根廷的"探戈歌舞片"（tanguera）、巴西的"混乱恶作剧"（chanchada）以及墨西哥的"牛仔歌舞片"（ranchera）。但发行业的依赖状态以及制片成本的增加也造成了损害，电影制片仍然是一个冒险的行业，只能勉强维持生存。

为了逼迫拉丁美洲电影向有声片转变，在配音和字幕（对于该地区以文盲为主的观众，这没多少用）的技术发展起来之前，好莱坞开始在加利福尼亚批量生产根据精选佳作改编的西班牙语版本，许多来自里奥格

兰德河以南的电影制作者学徒就从这里学到了手艺。与此同时，派拉蒙为了制作外语版影片和低成本产品，在巴黎市郊茹安维尔建立起片厂联合企业，正是在这里，著名的阿根廷探戈歌手卡洛斯·加德尔（Carlos Gardel）跟其他阿根廷巡回艺术家一起，在1931年到1932年期间拍摄了几部电影。这些影片在整个拉丁美洲都获得极大成功，于是加德尔又在纽约为派拉蒙拍了四部电影，直到他1935年在哥伦比亚的一次空难中死亡。他是第一位国际知名的拉美歌舞片明星，他那彬彬有礼的阳刚形象在阿根廷和其他地方都有很大的影响力。

巴西的"混乱恶作剧"部分模仿了北美的歌舞片，但部分也源自巴西的喜剧剧院和狂欢节，关于这一点，萨列斯·戈梅斯写道，虽然北美电影构筑出来的世界遥远而抽象，这些影片中嘲笑巴西的片段至少描绘了观众生活于其间的世界。好莱坞电影推动了巴西对一种占领文化的行为与时尚的表面认同；相比之下，大众对"混乱恶作剧"中那些流氓、无赖与流浪汉的热情却表明了被占领国对占领者的抨击。

这个时期最重要的电影制作人是温贝托·莫罗（Humberto Mauro），后来格劳贝尔·罗查（Glauber Rocha）称赞他是"新电影"（Cinema Novo）的先驱。莫罗的独创性是萨列斯·戈梅斯所说的巴西人"在模仿方面富于创意的无能"的主要典范。他的第一批电影是巴西地方电影运动的产物，是他迁居里约热内卢之前在米纳斯格拉斯州（Minas Gerais）制作的，"富于创意地模仿了"从托马斯·因斯的西部片到鲁特曼的《柏林：城市交响曲》的大量典型。他以《残忍帮派》（Ganga bruta/ Brutal Gang；1933）而闻名，后来又与那位一流的巴西摄影师埃德加·布拉西尔（Edgar Brasil）成为搭档。法国电影史学家萨杜尔（1972）曾经称赞布拉西尔"对形象与背景的非凡感觉，对电影空间有着极度新颖的概念，并且对自己国家的民众和风景热情洋溢"。

1932年，爱森斯坦在墨西哥拍摄了那部描绘墨西哥文化的《墨西哥万岁》（Que viva México！），但后来却半途而废。不过，1935年，一群艺术家在激进的墨西哥政府官员的邀请下，效仿他的艺术典范，制作了

《浪潮》(Redes/ The Wave)一片。他们中有纽约摄影师保罗·斯特兰德和年轻的奥地利导演弗雷德·金尼曼,协助他们的是墨西哥人埃米利奥·戈麦斯·穆列尔(Emilio Gómez Muriel),以及墨西哥最有独创性的作曲家希尔韦斯特雷·雷韦尔塔斯(Silvestre Revueltas)。《浪潮》是一系列未完成的有关墨西哥生活的影片中的第一部,描绘了韦拉克鲁斯(Vera Cruz)渔夫反抗剥削并明确提出集体化的故事——这是早期电影中一个罕见的例子,后来(20世纪60年代)将成为拉丁美洲各个角落的政治电影的主流。该片也是南、北美洲平等合作的一个罕见例子,它还是(正如萨杜尔所说的那样)30年代纽约学派的第一部获得成功的影片。

然而,墨西哥电影大部分都是各种"牛仔歌舞片",以及各种情节剧——悲剧电影、感伤电影和古装片。墨西哥悲剧情节剧可追溯到1919年的《桑塔》(Santa;路易斯·G·佩雷多[Luis G. Peredo]导演)——它讲述一个来自外省的天真姑娘被迫在大城市当妓女,只有死亡能带给她救赎——并一直延续到20世纪50年代的"cabaretera"即妓院电影。《血浓于水》(La sangre manda/ Blood Dictates;何塞·博尔[José Bohr]导演;1933)开启了一系列感伤的中产阶级情节剧,它们后来变异为古装情节剧,如1939年的《堂波菲里奥时代》(En tiempos de Don Porfirio/ In the Days of Don Porfirio),怀旧而极端保守地再现了墨西哥革命前的社会。"牛仔歌舞片"是1936年随着费尔南多·德·富恩特斯(Fernando de Fuentes)的一部带有大量音乐的牛仔电影《大庄园》(Allá en el Rancho Grande/ Over There on the Rancho Grande)而诞生的,墨西哥文化批评家卡洛斯·蒙西韦斯(Carlos Monsivais)说,这部喜剧给吉恩·奥特里/罗伊·罗杰斯(Gene Autry/Roy Rogers)套路增添了牧歌式的幻想,它在墨西哥和拉丁美洲其余地区获得如此大的成功,以至于墨西哥电影的方向都因它而改变。但这些乡村牧歌式的电影跟土地改革(Agrarian Reform)那些年的现实如此格格不入,它们从根本上说是逃避主义的。

20 世纪 30 年代中期，随着左翼总统拉萨罗·卡德纳斯（Lázaro Cárdenas）为新片厂提供资金，墨西哥电影开始扩张。这并非拉丁美洲首次出现有利于片厂的政府干预，这一殊荣属于巴西总统热图利奥·瓦尔加斯（Getulia Vargas），1932 年，他颁布了一项无声电影的法令，对巴西电影实行最低放映配额。但墨西哥电影业更强大，在 1934 年就目睹了第一家电影联合企业建立。到 1937 年，由于西班牙内战，来自该国的影片减少，墨西哥电影达到每年三十八部的产量，在一年内就发展起来，赶上了阿根廷。1943 年，墨西哥电影再度繁荣，当时美国愤怒于阿根廷在"二战"中的中立，怀疑它跟法西斯有联系，于是采取了各种措施，包括切断生胶片的供应，而偏向于墨西哥。此外，好莱坞的大部分战时产品都转向宣传类型，为墨西哥制片人在拉丁美洲留下了发展空间，新一代电影工作者利用既定电影类型的新变体填补了这个需求缺口。墨西哥电影的"黄金时代"是绰号"印第安人"的埃米利奥·费尔南德斯（Emilio 'El Indo' Fernández）的时代，他从演员转行为导演，曾被描述为墨西哥的约翰·福特；这也是电影摄影师加布里埃尔·菲格罗的时代，是影星玛丽亚·菲利克斯（Maria Felix）、多洛蕾丝·德尔里奥（Dolores del Rio）、喜剧演员坎廷弗拉斯（Cantinflas）等人的时代。这个时期的一些电影具有独特的愉悦性，如费尔南德斯和菲格罗合作拍摄的那部典型的《玛丽亚的画像》（*María Candelaria*；1943），它以印第安式的手法处理了一个堕落女人的主题。可是，到了 50 年代，除了布努埃尔的作品（包括他那些最杰出的影片和最不成功的影片），墨西哥几乎不存在具有任何永恒价值的电影。

战后，在阿根廷电影逐渐复苏的同时，胡安·庇隆（Juan Perón）也开始兴起，他在 1946 年登上总统宝座之前和之后，都采取了不同程度的措施，支持电影业的发展，如实行配额制、通过对电影票征税来为国家银行制片贷款提供资金，以及限制外国发行商将利润带回自己国家。另一方面，庇隆也精心塑造自己酷肖卡洛斯·加德尔的电影明星外表，他和自己身为小影星的妻子埃维塔（Evita）都深知影像的力量，因此建立了一个

秘密的秘书处,密切关注电影的内容,并产生了预期的效果。但政府的支持在经济上没有取得多大成功,它要么被华盛顿回应欺凌的手段削弱,要么在实施中根本就没有效果。如果说这种环境造就的电影主要倾向于安全的都市中产阶级感受,那么这个时期也拥有一股杰出的作品流,那就是莱奥波尔多·托雷·尼尔松(Leopoldo Torre Nilsson)的电影,他坚定地反对庇隆,以一种在国内外都很容易辨别的方式,作为"作者论"电影的阿根廷版本,时髦地剖析了阿根廷统治阶级的社会心理。1961年,他的《落入陷阱》(*La mano en la trampa/ The Hand in the Trap*)在戛纳获得了国际影评人奖(International Press Prize)。

几年前,巴西就出现过另一部在戛纳获奖的电影。利马·巴雷托(Lima Barreto)的《巴西强盗》(*O cangaçeiro*; 1953)在西部片——不过是在圣保罗拍摄的,那里的风景很不真实——的伪装下,复兴了古老的丛林(*sertão*)强盗主题。该片在大约二十二个国家发行,获得了全球性的成功,不过追根溯源,它算不上真正的巴西电影。生产这部电影的制片公司是短命的韦拉克鲁斯电影公司,它在圣保罗工业资本家的支持下于1949年建立,但1954年就破产了。萨列斯·戈梅斯说,圣保罗试图创造出一部在产业和艺术上都更有抱负的电影,那些圣保罗人摒弃了(里约热内卢)那种类似于《飞往里约》的电影,试图让自己的影片看起来像欧洲的作品,通常采用欧式场面调度。等他们最终重新发现"强盗片"类型——或者说向广播喜剧寻求灵感——时,已经太迟了。这个项目在文化和经济上都是一场灾难。公司在制片上投入了一大笔钱,却忽视了发行的问题。因此,当它为了进入国际市场而把该片的发行交给哥伦比亚电影公司后,巴西电影史上第一部获得全球性成功的影片赚到的数百万美元都落入了好莱坞的保险箱中。这个例子再清楚不过地证明,在没有被新的使命感唤醒之前,尚不发达的电影业会遇到什么结局。

特别人物介绍

Gabriel Figueroa
加布里埃尔·菲格罗
(1907—1997)

当加布里埃尔·菲格罗长达五十五年的职业生涯结束时,他也拍过若干彩色电影,但他将一直作为世界上最伟大的黑白电影摄影师之一而留在人们记忆中。他曾经说过:"黑白电影就像版画,作为一种艺术媒介,它们的力量是彩色电影或其他艺术媒介难以匹敌的……彩色电影很难捕捉到黑白电影那种几乎是与生俱来的戏剧性力量。"

菲格罗出生于墨西哥城,幼年父母双亡。他曾到圣卡洛斯(San Carlos)的音乐学院和艺术学院求学,但出于经济需求,却从事静态摄影。1932年,他接受一份充当静态摄影师的工作,后来成为电影摄影师亚历克斯·菲利普斯(Alex Philips)的摄影助手。1935年,他获得一份到好莱坞学习的奖学金,并幸运地赢得创新大师格里格·托兰的喜爱。1936年,菲格罗作为摄影指导,拍摄了自己的第一部电影:费南多·德·富恩特斯(Fernando de Fuentes)执导的《大庄园》(Allá en el Rancho Grande),该片成为墨西哥初生的电影业的奠基石,也是墨西哥的第一部重要的国际热门影片。

1943年,通过《野花》(Flor Silvestre)一片的制作,菲格罗和导演埃米利奥·费尔南德斯(Emilio Fernández)开始了电影界最富传奇色彩的合作关系。该片也是庆祝墨西哥女演员多洛蕾丝·德尔里奥在好莱坞工作近二十年后回归墨西哥的作品。从1943年到1953年,费尔南德斯的电影除一部之外,其余的都由菲格罗掌镜,它们包括《玛丽亚的画像》(Marí Candelario;1943,该片获得1946年的戛纳金棕榈奖)、《珍珠》(The Pearl/La perla;1945)、《情人》(Enamorada;1946)、《隐匿之河》(Rio

Escondido；1947)、《马格罗维亚》(*Maclovia*；1948)、《乡村女人》(*Pueblerina*；1949)和《墨西哥沙龙》(*Salón México*；1949)。他们俩一起将墨西哥电影提升到一个崭新的水平。费尔南德斯在灯光、构图和机位方面几乎给予菲格罗全部自由，而他自己则完全专注于表演和故事。

在那些年里，菲格罗创造了许多美丽而难忘的形象，而今我们都把这些形象跟墨西哥及其人民联系起来。墨西哥革命时期的一位著名评论家马加丽塔·德·奥雷利亚纳(Margarita de Orellana)写道："这些形象不仅改变了墨西哥人看待电影的方式，而且很可能也改变了他们看待自己生活的方式。"

1946年，塞缪尔·戈德温不让托兰为约翰·福特那部根据格雷厄姆·格林(Graham Greene)的小说《权力与荣耀》(*The Power and the Glory*)改编的《逃亡者》掌镜。于是托兰推荐了菲格罗，经过几天的磨合，福特就像费尔南德斯一样，差不多允许他完全自由地创造自己的形象。《逃亡者》的成功使得戈德温向菲格罗提供了一份诱人的合同，但经过仔细考虑，他还是拒绝了，他更愿意留在墨西哥，跟家人和艺术圈的朋友待在一起。

菲格罗多才多艺，因此能够跟各种各样的导演风格合作：费尔南德斯片中华丽的布景、如画的天空和戏剧性的角度；路易斯·布努埃尔在《被遗忘的人》(*Los olvidados*；1950)、《奇异的激情》(*Él*；1952)、《复仇》(*Nazarín*；1958)、《毁灭天使》(*The Exterminating Angel*；1962，又译为"泯灭天使")和《沙漠中的西蒙》(*Simon of the Desert*；1965)里追求的那种贫乏甚至原始的"无风格"；唐·西格尔在《烈女镖客》(*Two Mules for Sister Sara*；1969)中要求的天花乱坠的动作效果；约翰·休斯顿在《灵欲思凡》(*Night of the Iguana*；1964，又译为"巫山风雨夜")和《在火山下》(*Under the Volcano*；1984)中以演员为主导的个人戏剧；以及布赖恩·赫顿(Brian Hutton)的《战略大作战》(*Kelly's Heroes*；1970)里那些难度很大的夜战镜头。

菲格罗在其镜头、滤镜、实验室创新以及构图准则方面的工作中，往

往吸收了绘画的元素以及古典美学原则。他不满于《大庄园》的仓促，求助于列奥纳多的《绘画论》(Treatise on Painting)中有关空气色彩的一段话，这使得他开始试验用黑白滤镜抵消那层他感觉存在于镜头与风景之间的空气。从那以后，"菲格罗式的天空"成为其作品的一个特色，为他赢得普遍认可和几个大奖。

菲格罗跟当时的墨西哥大画家们是亲密的朋友。迪亚戈·里韦罗(Diego Rivera)影响到他有关色彩和构图的想法，他们俩都对西班牙殖民前的图画充满热情；他跟何塞·克莱门特·奥罗斯科(José Clemente Orozco)和莱奥波尔多·门德斯(Leopoldo Méndez)交换了有关黑白色彩的力量以及它跟版画和摄影等大众艺术的关系的想法；他跟阿特尔博士(Doctor Atl)分享了有关曲线空间的概念；但最重要的是，戴维·阿尔法罗·西凯罗斯(David Alfaro Siqueiros)有关"escorzo"即透视缩小(foreshortening)的理论帮助他获得了独特的景深效果。

菲格罗的作品以光与影惊人的鲜明对比、丰富的质地以及频繁使用阴暗前景和明亮背景为标志；他经常采用火把、蜡烛、火焰和焰火；尖锐的视角使得主体跟带有强烈黑白色彩的气氛或描绘墨西哥装饰性视觉辉煌和民间传说的鲜艳色彩形成对比；而深焦镜头则在前景充满整个银幕的同时，在一个镜头中捕捉到大量动作。

在菲格罗漫长的职业生涯中，他几乎只在故乡墨西哥工作。作为一名民族主义者和国际主义者，他反对佛朗哥的西班牙，在他位于墨西哥城的家中，向黑名单上那些遭受麦卡锡迫害而逃离好莱坞的作家敞开了大门，并为国内电影业建立公平的工会而奋斗。

在问及电影摄影师的工作是什么时，菲格罗回答说，导演描述镜头和一般的摄影机位置，然后摄影师就将他的想法付诸实施。"灯光营造出故事发展的气氛……灯光是摄影师的特权。他是灯的所有者。"

——迈克尔·唐纳利(Michael Donnelly)

特 别 人 物 介 绍

Luis Buñuel
路易斯·布努埃尔

(1900—1983)

布努埃尔大器晚成的电影职业有一个怪异之处:他差点没能活到大器晚成的岁数。路易斯·布努埃尔通常被视为西班牙最伟大的导演,但他一生中的大部分时间都流亡国外,差不多所有影片都是在墨西哥或法国制作的。他曾经说过,如果在内战期间没有逃离西班牙,他很可能会作为"一位早夭的西班牙影人、《一条安达鲁狗》(*Un chien andalou*)、《黄金时代》(*L'Âge d'or*)和《无粮的土地》的导演而被人们记住。就在他开始自己前途远大的职业之前,被佛朗哥的军队开枪杀死"。

《一条安达鲁狗》于1928年在巴黎制作,是跟萨尔瓦多·达利(Salvador Dalí)合作拍摄的电影,它使得布努埃尔得以进入超现实主义群体。《黄金时代》(1930)证实了他的独创性,并导致了最著名的超现实主义丑闻之一:一群极右分子攻击了正在放映该片的电影院,作为回应,当局将这部电影查禁了。这两部影片都展现了一系列刺眼的梦幻般的形象,并毫不留情地攻击了一个对想象和性都一视同仁地加以压制的社会体系,从而给银幕带来了超现实主义信条。

1932年,布努埃尔回到西班牙,制作了纪录片《无粮的土地》(又名 *Tierra sin pan*/*Land Without Bread*),它同样遭到西班牙当局查禁(同样的命运也落到《维莉蒂安娜》[*Viridiana*]头上,这部1961年的影片是布努埃尔在差不多三十年里在西班牙拍的第一部电影)。

20世纪30年代中期,布努埃尔在巴黎和马德里找到一份为派拉蒙和华纳兄弟公司当配音导演的工作,当时他是西班牙大众商业片的执行

制片人。1936年,当西班牙内战爆发时,他被派往巴黎,利用俄国摄影师罗曼·卡门和其他人拍摄的新闻片素材,制作一部有关这场战争的纪录片。他作为西班牙内战电影的官方顾问来到好莱坞,但美国政府对他的那些项目实施了禁运,当西班牙共和国落入佛朗哥军队手中时,他发现自己陷入了困境。他在纽约现代博物馆找到一份工作,制作一些到拉美发行的宣传片,但在反复无常的萨尔瓦多·达利——他们俩在拍摄《黄金时代》前闹翻了——指责他是无神论者和共产主义者后被迫辞职。在美国做了四年零工之后,好运终于降临,他受邀到墨西哥执导一部电影,从此他定居墨西哥,直到1983年去世。

布努埃尔在墨西哥拍的第三部电影《被遗忘的人》(1950)讽刺性地塑造了棚屋小镇上的青少年犯罪,将经过详细调查的现实主义跟颇具感染力的梦幻片段结合起来,加深了对人物的塑造。许多墨西哥人批评该片抹黑了墨西哥的名声,但它在国际上大获成功,恢复了布努埃尔的声望。随后那些年是布努埃尔最多产的一个时期——在十年时间里,他制作了十六部电影,包括《奇异的激情》(*Él*;1952),该片令人不安地揭示一个受人尊敬的男子被多疑的嫉妒吞没,毁掉他的妻子;讽刺性的改编之作《鲁滨逊漂流记》(*Robinson Crusoe*;1952)则是作为墨西哥与美国合拍的电影在英国制作的;而《纳萨林》(*Nazarín*;1958)塑造了堂·吉诃德式的宗教虔诚对残酷现实的反抗,此外还有布努埃尔根据西班牙作家加尔多斯(Galdós)的长篇小说改编的两部影片中的第一部。布努埃尔年轻时就认识这位作家了。

布努埃尔在墨西哥的那些年往往被视为一个过渡阶段,预示着他回到欧洲制作《维莉蒂安娜》之后的大器晚成时期。但这两个时期之间有着强烈的连续性,实际上,布努埃尔的整个职业都同样渗透了他专注的两个方面:他接受的耶稣会教育以及超现实主义,他说过,这二者给他的一生都留下了烙印。因此,《纳萨林》中那位被免去圣职的牧师在与之对应的影片《维莉蒂安娜》中变成了一位修女,跟片中乞丐们的狂欢一起,构成了对《最后的晚餐》和亨德尔的《哈里路亚》曲调的滑稽模仿,这也是

布努埃尔最犀利的宗教戏仿之作。与此同时,跟那些突出表现了宗教信仰之荒谬性的影片——其中也包括《沙漠中的西蒙》(Simon of the Desert/Simon del desierto；1965)和《银河》(The Milky Way/La Voie lactée；1968)——相应的是有关压抑性欲的后果的电影。因此,与《奇异的激情》(1952)相应的是他根据加尔多斯小说改编的第二部作品《特丽丝塔娜》(Tristana；1970),以及《白日美人》(Belle de jour；1967)和《朦胧的欲望》(Cet obscure objet du désir/That Obscure Object of Desire；1977)。应该说,在所有这些电影里头,布努埃尔都没有陷入摩尼教式简单的男女二元对立中,相反,他表现了男性的色欲被形式上的女性意志挫败,它们都奚落了男子气概的做作。

布努埃尔在他的最后两部墨西哥电影——《毁灭天使》(1962)和《沙漠中的西蒙》——里回到了完全成熟的超现实主义。前者表现了极度滑稽的非理性,辛辣地讽刺了墨西哥统治阶级的虚伪,后者充满了幻觉艺术,嘲讽了宗教信仰幻想症。凭借这一切,布努埃尔开始了一个完全肢解理性幻想前提的过程,不仅超现实主义,而且所有叙事性电影都依赖于这种幻想。

布努埃尔运用的超现实主义方法的基础是梦幻,这是通往无意识的大门。梦幻形象是《一条安达鲁狗》的起源,也是布努埃尔从《被遗忘的人》开始的众多影片中出现的梦幻场面的起源——不过布努埃尔自己仔细地区分了梦境、幻想和精神错乱等不同的精神状态。与此同时,在《黄金时代》中,叙事形式本身就来自梦幻语言机器非理性的情感转移,也就是布努埃尔自己所说的"不连续的连续性",在他的最后一批电影,尤其是《资产阶级的审慎魅力》(The Discreet Charm of the Bourgeoisie/Le Charme discret de la bourgeoisie；1972)和《自由的幻影》(The Phantom of Liberty/Le Fantôme de la liverté；1974)中,他对这种技巧的运用达到炉火纯青的地步。这两部电影代表了布努埃尔艺术的巅峰,在影片中,情节毫无意义,且在逻辑上是不可能发生的,它只是叙事的伪装。然而,虽然尝试和解释片中的象征物和比喻是很荒谬的事情,但这并不意味着电影就毫

无意义。恰恰相反，它们对叙事传统的逃避性解构暗示了对社会和意识形态矫饰的明智评论，在这里面，布努埃尔仍然保持了对超现实主义革命信念的忠诚。

——迈克尔·查南

战后世界电影

"二战"结束后

杰弗里·诺维尔-史密斯

 1944年6月,盟军在诺曼底登陆。跟随军队而来的是美国心理战科(American Psychological Warfare Branch;简称PWB)的准军事人员,他们带来了电影,大多数是纪录片,但也有精选的故事片。在欧洲被占领的地区,除了少量从西班牙和其他中立国走私进来的影片,这是他们四年来首次看到最新的美国电影。在首批电影到达之后,谈判代表和好莱坞主管也来了,有些拥有军衔,他们准备为恢复欧美之间(或者更准确地说,是美国对欧洲)的电影贸易扫清道路。政治和经济项目不可避免。在跟以前的轴心国集团德国、意大利和日本达成的协议中,西部的盟军关心的是从文化中清除法西斯的痕迹,确保那些国家复苏的电影业不会渗入那种曾经让世界走向毁灭的意识形态。但美国人也急切地希望,当双方的贸易恢复时,能确保它按照自由市场的原则发展,不要回到20世纪30年代欧洲面对好莱坞的渗透时采取的保护主义中去。

 战败国的电影业已经遭到灭顶之灾,重建的任务被委托给了半军事半民用的专业调查团。在德国,艾里奇·鲍默发挥了重要作用;而在意大利,当时仍为PWB工作的亚历山大·麦肯德里克以及亚历山大·科尔达的同事斯蒂芬·帕洛斯(Stephen Pallos)则被引入电影调查团。然而,重建并非议事日程上唯一的项目。在1944年于罗马举行的一次会

议上,盟军电影局(Allied Film Board)的主席、美国海军上将斯通就断然宣布,意大利作为农业国和前法西斯国家,不需要电影业,也不能允许它拥有电影业。与他同行的美国同胞们都一致赞成,但英国人却表示反对,他们认为这个行动显然是为了恢复好莱坞霸权,而非恢复民主。实际上,美国人手头有着积压了五年的电影存货(包括《乱世佳人》和《公民凯恩》),等着倾销到欧洲市场上,这也的确是他们梦寐以求的事情。

不单美国公司如此,欧洲观众也希望好莱坞电影回到银幕上来。很快,许多欧洲国家出现了放映商跟电影工作者和制片商之间的冲突,前者对观众的需求很敏感,而后二者却渴望在"二战"结束、法西斯倒台后的文化复兴气氛中,建立起崭新的电影工业。各国政府也渴望限制进口,保护国际收支平衡。但美国人很强硬,电影出口协会(The Motion Picture Export Association)受到政府支持。电影将像其他商品一样尽可能自由地贸易,而且电影的自由贸易已经写入关贸总协定(GATT)以及准备中的马歇尔计划(Marshall Plan)。欧洲人需要美国的援助,通过限制进口虽可稍稍改善国际收支平衡,但相比之下却显得微不足道。因此他们被迫屈服,在保护本国工业的复兴方面只获得很小的让步。这注定是一次漫长而又漫长的奋斗。

西边的局势在东边也有反映。随着冷战的开始,苏联采取措施,对自己1944年到1945年解放出来的国家加强了控制。在易北河(Elbe)东边那些"人民共和国",电影业被国有化,苏联控制下的那些政权,强行将1934年以来在苏联强制实施的社会主义现实主义美学立作典范。东欧和中欧国家的电影进入了一个跟西欧截然不同的发展阶段。它们与西方的文化联系受到限制,但东欧集团的电影工作者至少能够看到西欧生产的一些新电影。因此,东欧和中欧在"电影重建"过程中,不仅有苏联的典范,而且也能获得意大利新现实主义的类似经验。

对于已经改变的战后局势,西欧电影作出了截然不同的反应。在英国,伊令片厂的迈克尔·鲍肯追求的策略是制作"突出英国和英国人物"的电影,可以看作是伊令战时爱国主义的延续。尽管传统主义自有价

值,但20世纪40年代和50年代的伊令电影,尤其是喜剧,都反映了让工党政府在1945年掌权的政治情绪,而且也反映了对节俭的反抗(这并不矛盾),正是这种反抗让丘吉尔于1951年重新掌权。不过,作为一个整体,电影业仍然做着以前的生意,并且回到了战前岁月那些可疑的信念中。例如,在迈克尔·鲍威尔和埃默里克·普雷斯伯格那部精彩的《黑水仙》(1947)——它以印度为背景,并在印度独立前夕制作完成——里,甚至在哈里·瓦特那部《秃鹫不再翱翔》(Where no Vultures Fly; 1951)中,正在撕裂大英帝国的骚乱都无迹可寻。

不过,在意大利,一种更有创意的电影正以新现实主义的形式出现。由于电影城的制片厂被临时用作难民营,电影工作者被迫来到大街上,他们拍摄的电影反映了战后的环境,以及解放激发的对变革的渴望。新现实主义电影不得不跟1946年之后大量涌入市场的美国片竞争,跟其他在国内发展起来的类型——尤其是通常更能娱乐观众的喜剧和感伤情节剧——竞争。票房结果参差不齐,而1948年上台的中偏右政府,对此类电影(及其制作者在公开声明表现出来的)普遍的左倾立场并无好感。不过,虽然新现实主义逐渐在意大利式微,其思想却开始在其他地方被接纳,不仅是在欧洲,而且也包括其他一些地区,尤其是拉丁美洲和印度,在那里,新现实主义直截了当的表达方式以及财力方面的简单朴素,都受到更实质上的运用,恐怕比在意大利本国做得还好。

在很大程度上,新现实主义是在全国性——或"全国流行性"——的视野中构思的。但欧洲的经济和政治现实要求一种更广泛的方法。法国和意大利签订的合拍电影协议是朝这个方向迈出的第一步,该协议在1952年生效。在20世纪50年代随后那些年中,两国又签订了其他双边协议,为欧洲范围内的合拍电影打开了市场。起初,这些协议仅仅被视为权宜之计,它让那些在内容的国际化程度上远不如有声时代早期的多语言版影片的电影更容易进入外国市场。但一些雄心勃勃的制片人——尤其是在法国和意大利——很快意识到,这些协议能够为大预算产品开拓出一个国际发行市场。这些电影也加上了英语配音,而且偶尔

还用英语拍摄,目的是希望它们能够闯入(但往往无法实现)更不为外界所动的英美市场。为了增加它们的票房吸引力,还输入了一些美国明星。在这方面尤以意大利制片人为甚,他们开始将目光投向大西洋彼岸,寻找市场和投资来源。而美国公司正为将发行收入转回国内遭遇的困难而沮丧,它们被欧洲更低的劳动力成本和丰富的人才库所吸引,也开始在欧洲投资制作电影。

罗伯托·罗西里尼在这种新国际主义中扮演了先驱的角色。1947年,在第一份欧洲合拍电影协议签订之前,他就制作了意、法、德三国合拍的《德意志零年》,背景是被战火摧毁的柏林,但主要是在意大利拍的。接着,在1949年,他又说服雷电华投资拍摄了《荒岛怨侣》,该片以其英文片名所说的火山岛为背景,它就位于西西里海岸附近。《荒岛怨侣》由英格丽·褒曼主演,当时她在美国和欧洲都是一位颇具票房吸引力的明星,而且影片是在英国拍摄的(考虑到该岛的许多居民都曾经短暂移民美国,因此会说英语)。但电影并不成功。拍片期间褒曼与罗西里尼在银幕外的绯闻,加之在银幕上她被描绘为一个即将离开丈夫的女人,意味着该片跟美国的道德准则和《制片守则》产生了冲突。雷电华将影片剪得支离破碎,都没有经过大肆宣传就将它发行了。罗西里尼也跟如今成为他妻子的褒曼拍了另外四部影片,探索南、北欧文化差异之类的主题。这些电影,尤其是《意大利之旅》(1954),都以其在表达上的自然和自由风格而闻名,而且将对20世纪60年代的法国新浪潮运动产生很大影响,但它们的票房都很差,罗西里尼为英语市场生产电影的实验过于超前,事实证明他失败了。

其他国际制片的范例更为成功。凭借《战国妖姬》(1954,英文片名"沃顿公爵夫人"),卢奇诺·维斯康蒂证明,为国际观众制作一部具有独特民族内容的影片是有可能的。从某种层次上说,《战国妖姬》是一部奢华的情节剧,在政治上十分激进,而且,用马克思主义的术语说,通过抨击机会主义以及意大利国家统一神话背后的妥协,它也具有现实主义色彩。在法国,让·雷诺阿利用法、意合拍资金,制作了他在20世纪50年

代最华丽的电影《金车换玉人》(1953)、《法国康康舞》(1955)和《多情公主》(1956)。马克斯·奥菲尔斯在巴黎制作了法、意合拍的电影《伯爵夫人的耳环》(1953),然后又到慕尼黑拍摄了壮观的《劳拉·蒙特斯》(1955),这是一部德、法合拍的西尼玛斯柯普宽银幕彩色电影,拥有国际阵容的演员。

这种新的国际合作拍片模式主要局限于意大利、法国、西德和(从20世纪50年代起)西班牙。虽然苏东集团外的所有国家都面临着跟美国进口片竞争的问题,但大多数却仅在国内市场与美国竞争。法国和意大利是最成功的电影出口国。意大利跟地中海东岸有着繁荣的出口业务,而在远东,香港也日渐成为海外华语圈的制片中心。英国和斯堪的纳维亚仍然远离欧洲的发展。不管是丹麦还是瑞典都不再享受默片时代的国际地位。不过,在政府的重重保护之下,瑞典电影仍维持了强大的制片基础,古斯塔夫·莫兰德(Gustav Molander)和阿尔夫·斯约堡(Alf Sjöberg)这样的导演也仍在继续制作独特的瑞典电影,但主要针对的是国内观众。20世纪50年代,英格玛·伯格曼的影片在出口方面获得成功(但仅限于"艺术片"市场)。接着,从60年代起,"性解放"的瑞典和丹麦电影在出口市场上获得了广阔的空间,有时是一些有趣的影片,如维尔格特·斯约曼(Vilgot Sjöman)1967年那部《好奇之黄》(I Am Curious, Yellow),但越来越多的电影只是比较隐晦地利用这类题材。

英国被美英两国的"特殊关系"和共同的语言所迷惑,将电影出口方面的努力集中到美国市场,希望复制亚历山大·科尔达战前凭借大片获得发行佳绩的成功(结果却是徒劳无益)。J·阿瑟·兰克是这些努力的主要推动者,但科尔达自己也仅仅凭借1949年《黑狱亡魂》获得一次成功。英国电影优雅的外观在美国颇受欣赏(如《远大前程》、《黑狱亡魂》全都凭借其摄影而获得奥斯卡奖),但英国的电影产量太低,无法维持对市场的全方位进攻,只有少数大片成功地产生了冲击效果。在经济上,兰克的努力都很失败。20世纪60年代,当新的一波英国影片冲击美国银幕时,这也是美国投资英国制片业的成果,而非英国制片人大胆努力的结果。

电影文化

一般而言，20世纪50年代是欧洲电影发展良好的阶段。电视以及休闲方式的改变造成的冲击要慢慢才被感觉到。大多数国家的观众人数都会持续上升，直到50年代中期（只有英国除外，它的观众人数在1946年达到巅峰），而且国内电影业重新获得了40年代被好莱坞夺去的大部分票房份额。这是大众电影杂志（例如英国的《电影故事》[Photoplay]）和专业电影杂志的时代。在意大利，战前创刊的两份期刊《电影》和《黑白世界》都在新现实主义的发展中起到了重要作用。在法国，《电影手册》（由安德烈·巴赞、洛·杜卡[Lo Duca]和雅克·多尼奥尔-瓦尔克罗兹[Jacques Doniol-Valcroze]创刊于1951年）也将在为新浪潮开辟道路的过程中发挥同样重要的作用。而在英国，《段落》(Sequence；由林赛·安德森和彼得·埃里克森创刊于1947年）也在短命的英国新浪潮运动中扮演了类似的角色。

《电影手册》和《段落》尤其好斗，表达了它们那些作者（弗朗索瓦·特吕弗、让-吕克·戈达尔、雅克·里维特以及《电影手册》的其他人；《场景》的安德森、卡雷尔·赖斯和托尼·理查德森）希望成为电影工作者的雄心壮志。它们跟别的杂志（法国的《正片》[Positif]、德国的《电影评论》[Filmkritik]）都对本国普通的商业片充满敌意，但对好莱坞却没那么敌视。实际上《电影手册》以推崇好莱坞一众"作者式"导演——以希区柯克和霍克斯为首，其后是奥逊·威尔斯、奥托·普雷明格、安东尼·曼、尼古拉斯·雷、塞缪尔·富勒以及其他许多在知识分子或一般大众中评价并不太高的导演——而闻名。《电影手册》影评家们最重视的是个性，不过，除了威尔斯或福特这样显而易见的艺术家的作品，他们也准备在类型电影甚至B级片中找到个性。他们也很崇拜罗西里尼、英格玛·伯格曼、沟口健二，法国导演中的雅克·贝克、雷诺阿，以及奥菲尔斯。

毫无疑问，《电影手册》影评家中最有创意的思想家是安德烈·巴赞。作为一位左翼天主教徒，巴赞深受现象学影响，他阐释了一种电影

现实主义理论,显然跟当时在其他文化领域内广泛流传的马克思主义思想相反。他认为,长镜头以及景深的运用,允许摄影机镜头前有多重动作发生,这是现实无需借助蒙太奇或其他失真技巧就可进行自我表达的机会。他赞赏约翰·福特和威廉·惠勒等导演有节制的古典风格,但也赞赏意大利新现实主义导演(尤其是罗西里尼和维托里奥·德·西卡)简化电影技巧的努力,他们使得场面调度几乎不存在,而让现实直接向观看者说话。

甚至在年仅四十岁的巴赞于 1958 年去世之前,他就已经失去了对《电影手册》的持久影响力。从 20 世纪 50 年代末起,这份杂志的主要倾向就变成了跟弗朗索瓦·特吕弗有联系的"作者论"(politique des auteurs)。正是作者论的观点(它最原始的形式提出,只有好导演能够制作出好电影,而且好导演只制作好电影),在 60 年代初被英国杂志《电影》(Movie)和美国影评家安德鲁·萨里斯吸收后,对法国之外的电影产生了很大的影响力。

实验电影院、电影节和电影协会

20 世纪 50 年代,虽然大部分电影文化都是 1945 年之后在美国电影的流入以及意大利新现实主义的当代经验的影响下形成的,但电影节和实验电影院的活动也为特殊的观众提供了更广泛的电影体验。在法国,收藏家亨利·朗格卢瓦于 1936 年开创的法国电影资料馆发挥了特别重要的作用。但法国电影资料馆并非世界上第一个电影档案馆(这一殊荣很可能应该属于英国的国家电影档案馆[National Film Archive],建于 1935 年)。不过,电影资料馆跟纽约现代艺术博物馆(Museum of Modern Art;简称 MOMA)——它 1939 年开始定期放映电影——却最先施行一项有力的策略,向热心公众放映各种类型的电影。战后,许多其他机构也开始效仿 MOMA 和法国电影资料馆,它们中包括在 1951 年举行英国电影节时开放的伦敦影视剧院(London Telekinema;后来成为国家

电影剧院[National Film Theatre])以及比利时、德国和其他欧洲国家的实验电影院,它们的节目安排既包括电影史上的老片,也包括世界其余地区的电影发展。

电影节也对战后国际电影文化的塑造至关重要。戛纳电影节于1946年创立,主要放映法国电影。不过,长期以来,威尼斯电影节都在国际上拥有更重要的地位。它创立于20世纪30年代,但却因为30年代末跟意-德轴心国有联系而名誉扫地。战后,威尼斯电影节复兴,不仅推动了意大利电影(1948年,维斯康蒂完整版的《大地在波动》在此放映,赢得广泛称赞)的发展,而且也让欧洲观众第一次有机会看到黑泽明的《罗生门》(*Rashomon*;1951年获得金狮奖)和沟口健二(《雨月物语》于1953年在此放映)的电影。萨蒂亚吉特·雷伊的《大地之歌》的欧洲首映式就是1956年在戛纳举行的,不过那是该片在美国成功地放映一轮之后了,这一年的早些时候,它还获得奥斯卡最佳外语片奖。同样,也正是在1951年于加尔各答举行的印度电影节上,印度观众第一次观看了《偷自行车的人》和其他新现实主义电影——以及《罗生门》。

影片在电影节上展映后,往往会被小发行商拿去,通过"艺术与实验"(art et essai)电影院(一般采用三十五毫米胶片)或电影协会(一般采用十六毫米胶片)流通。具体情况各个国家都不同,但通常外国电影会加上字幕发行(发行商承担不起添加配音声道的费用,观众往往也不喜欢配音)。在比较大的国家,美国主流影片通常会加上配音,就像20世纪30年代初的情形一样,专业的配音演员会模仿诸如詹姆斯·斯图尔特、亨弗莱·鲍嘉或贝蒂·戴维丝等演员的独特音色。不过,在比较小的欧洲国家(以及日本),甚至主流影片也会采用字幕。经过配音后在其他欧洲国家普遍发行的欧洲电影数量从来都不是很大,但出口到意大利的法国电影往往加上意大利语配音,反之亦然,从50年代初开始出现的新合拍模式更推动了这种做法。在巴黎,重要电影会以加配音和加字幕两种版本发行(不过大体上其他地方都不这样做)。

这些不同程序带来的结果是在横向与纵向上区分了电影文化。小

国往往可享受到最多元的文化,因为其国产影片只占百分之十五或百分之二十的市场份额,其余的则被其他欧洲国家和美国的影片占领。而在处于另一个极端的英国,差不多所有票房都被英国或美国电影占领,只有极少数欧洲电影获得商业发行(即使发行,数量也相当有限),更广泛的电影体验都局限于自我选择的小型群体。(在美国,这种情况更极端,不过少数族裔市场的存在也意味着给一些来自欧洲和远东的进口片留下了空间。)处于二者之间的是法国这样的国家,它们保持了能够跟好莱坞竞争主流观众的强大产业,但也会广泛进口各种影片用于不同种类的发行。

经济保护和文化认可

"二战"刚结束那些年,各国在电影自由贸易上的交锋造成了一种均衡局面。所有欧洲国家都采取一定程度的保护主义措施,但顶多也只是刺激一下它们的主要竞争者而已。贸易保护背后的主要动机是经济。受到保护的是一个产业以及获得利润和扩大就业的机会,当然(尤其是在20世纪40年代末的危机岁月中),还有国际收支平衡。但在经济动机后还潜伏着另一个动机,也就是文化动机。从消极的层面看,这种动机往往以几乎不加掩饰的反美主义出现,而美国作为一支(仁慈的)占领势力出现在欧洲,更是加剧了这种情况。好莱坞电影被视为普遍的文化美国化的先头部队(正如维姆·文德斯[Wim Wenders]所说的那样,"将我们的潜意识殖民化")。不过,从更积极的层面看,有人也会觉得电影是民族及其他形式的身份的重要表达。民族电影代表了民族传统,也表现了一个国家关心的问题,复兴民族电影可以为那些在好莱坞或欧洲主流电影中没有得到充分表现的社会群体和利益集团代言。

因此,要为民族电影反抗好莱坞控制辩护,可以提出三种类型的理由:直截了当的经济理由、民族文化理由,以及"新电影"理由,后者有关民族产业的矫饰掩盖了更急迫的对变革的关切。经济方面的理由显得最有说服力——不过,众所周知,以关税和配额的方式对一个产业加以

大规模的保护，有可能会遭受美国的报复，并且会鼓励低劣国产片的生产。到20世纪50年代末，文化方面的理由开始取得进展，人们开始意识到，对"文化"和"品质"给予更有限的支持能够在满足文化抱负的同时，避免产生负面的经济影响。1958年，戴高乐再次上台，任命安德烈·马尔罗为文化部部长，之后法国政府就制定了一套支持电影业的新系统，旨在鼓励那些至少有一定的机会获得票房回报的高品质电影。尽管新系统的目标是支持主流的高贵传统，在电影中重申法国的民族价值观，但事实证明它对部分制片人特别有利——他们愿意支持崭露头角的新浪潮电影中那些敢于打破陈规旧习的年轻电影工作者。

政府有选择的支持也对意大利和德国新电影的发展产生了作用——当然，在其他把电影视为民族文化资产的国家也是同样如此。在主要的电影生产国中，只有英国坚持实行完全不加选择的支持政策，按照单一的票房成功标准，机械地将来自所有影片的放映收入中的一部分再分配给"英国"制片人。当这个所谓的"伊迪计划"在20世纪40年代末首次推出时，它似乎是一种相当精巧且毫不费劲的方式，可以支持当时存在的那种英国电影。然而，到了50年代末，那种电影却在走向失败。英国政府坚持实施这个计划，拒绝那些基于文化考虑而有选择地支持新企业的呼吁，由此也就阻碍了英国新电影的发展，将英国变成了好莱坞的廉价商品部。

特 别 人 物 介 绍

Roberto Rossellini
罗伯托·罗西里尼

(1906—1977)

1944年罗马解放后，罗伯托·罗西里尼跟剧本作家瑟吉欧·阿米

代(Sergio Amidei)以及一小群同行(其中包括一位名叫费德里科·费里尼的年轻记者)一起,准备拍一部电影,表现这座城市被德国占领时的绝望气氛。该片于 1945 年完成并发行,这就是《罗马,不设防的城市》(Rome Open City/ Roma città aperta;1945)。虽然有时情节难免夸张,但它非同寻常的直接性和十足的现实主义让它立刻获得成功,不仅在意大利(从 1945 年到 1946 年它都在票房方面高居榜首),而且在欧洲其他地区和美国也同样如此。

在这次不期然的成功的鼓励下,罗西里尼又继续拍摄了《战火》(Paisà;1946)——这部电影包括六个片段,追溯了盟军在 1943 年到 1945 年顺着意大利半岛一路向北攻打时遭遇当地人的故事——和以柏林为背景的《德意志零年》(Germany Year Zero/ Germania anno zero;1947)。这两部电影针对的都是意大利和国际观众,它们的阴郁氛围(尤其是《战火》的最后一个片段)在一种期盼胜利者和被征服者能彼此理解的微弱希望中得到调节。

跟他的大多数新现实主义同行——渴望在国内受到欢迎的心态限制了他们的视野——不同,罗西里尼继续着眼于国际。作为一名跟天主教民主党保持联系的天主教徒,罗西里尼有一种坚定的大西洋政治倾向。从《战火》起,他的电影就反复以欧洲北方和南方、盎格鲁-撒克逊和拉丁文化之间的交流为主题。在《荒岛怨侣》(Stromboli/ Stromboli, terra di Dio;1949)、《1951 年的欧洲》(1952)和《意大利之旅》(Viaggio in Italia;1954)中,"北方人"通常体现在当时已成为他妻子的英格丽·褒曼扮演的角色里面。这些影片也表现了对神恩眷顾时刻的专注,即人物短暂地被一种上帝赐予的博爱的感觉所触动。

战后的意大利以左翼文化为主,罗西里尼的政治和精神倾向让他在这里成为一个孤独的人物;而他抛弃受人欢迎的女演员(也是《罗马,不设防的城市》中的明星)安娜·玛格纳妮而追求英格丽·褒曼的事情经过媒体大肆报道,也让他在天主教圈子里失去了支持。人们认为,他不仅背叛了玛格纳妮,而且也背叛了新现实主义。但他在法国找到了拥护

者,尤其是在《电影手册》的影评家中。安德烈·巴赞提出,《意大利之旅》中表现出的试探性和观察性风格其实就是真正的新现实主义,并在一个著名的比喻中把他描述为一个利用天然垫脚石而非人造砖桥过河的人。

20世纪60年代,罗西里尼通过创造性地使用Pancinor变焦镜头——它允许摄影机连续改变镜头的视野——进一步改进了他的观察性风格。事实证明,他这种新技巧特别适用于电视屏幕,从60年代中期开始,差不多他的所有作品都是为电视拍摄的。在1966年为法国电视台拍摄了《路易十四的崛起》(The Rise to Power of Louis XIV / La Prise de pouvoir par Louis XIV)之后,他就开始制作一系列独立作品,覆盖了世界文明发展史上的主要事件,从史前时期一直到当代。在一部有关基督教民主党领袖阿尔契德·德·加斯贝利(Alcide de Gasperi)的影片《公元1年》(Anno uno; 1974)中,他又回到了电影和战后意大利面临的问题上;但他后期最成功的作品或许是电视电影《布莱士·帕斯卡》(Blaise Pasacal; 1971)和《笛卡儿》(Cartesio / Descartes; 1974)。

大体上,罗西里尼作品的特色是将观察与教训、简朴与偶尔的富丽堂皇混糅为一体。通常他满足于展示,但有时(尤其是在电视电影中)他也会坚持论证。有时他的视野天真得令人吃惊,有时又虚伪做作;但在处于最佳状态时,他会表现出一种相当犀利的真实感,在电影界罕有其匹。他曾经将自己的信条描述为"事实就摆在那里,又何必去操纵它们?"——不过他确实常常操纵它们,其结果则参差不齐。他是一个靠直觉而非理性行事的人,他有一种在飘浮不定中捕捉现实的能力。最近的影评家们倾向于贬损他的天才,但他的电影工作者同行们,从费里尼到戈达尔乃至于斯科塞斯,恰恰都崇拜并欣赏这种天才。

<div style="text-align:right">——杰弗里·诺维尔-史密斯</div>

特 别 人 物 介 绍

Luchino Visconti
卢奇诺·维斯康蒂

(1906—1976)

卢奇诺·维斯康蒂出生于米兰一个既有贵族血统(他父亲这一边)又很富有(他母亲这一边)的家庭。1935 年,当时装设计师可可·香奈儿(Coco Chanel)将他介绍给让·雷诺阿时,他被电影吸引,并参加了左翼政治运动。他和雷诺阿来到法国,为人民阵线工作了很短一段时间,然后他回到法西斯的意大利,制作了他那部杰出的处女作《沉沦》(Ossessione; 1943),这是对当时的官方文化提出的直接挑战,战后,该片得以发行,受到广泛称赞,并被誉为新现实主义的先驱。1948 年,他制作了那部巨片《大地在波动》(La terra trema/The Earth Shakes),是有关一个西西里渔民家庭的史诗,大致根据乔瓦尼·维迦的经典小说《玛拉沃利亚一家》改编。

如果说《沉沦》是新现实主义早熟的先驱,那么《大地在波动》同样超越了新现实主义。该片是在外景地拍摄的,由非职业演员用难以理解的方言说出自己的对白,荒谬的是,虽然最初打算把它拍成纪录片式的现实主义影片,但它的风格却更接近于大歌剧。在维斯康蒂拍摄的第一部特艺彩色电影《战地佳人》(1954)时,他得到的指示是拍一部"场面壮观,但有很高的艺术价值"的电影。该片以意大利复兴时代(Risorgimento)为背景,讲述了一个关于彼此背叛的复杂故事,其中的个人与政治的背叛紧密而又暧昧地交织在一起。

《战地佳人》中叙述的历史进程是消极革命之一,是通过和解与妥协实现的无声的改变之一。《豹》(1962)也描绘了同样的过程,该片是根据朱塞佩·托马斯·德·兰佩杜萨(Giuseppe Tomasi di Lampedusa)的长篇

小说改编的。在这两部意大利复兴时代的电影中,情节的机制都通过背叛——不管是性背叛还是政治背叛——来运作,而隐含的主题则关注的是历史变革背景下的生存问题或阶级和家庭的离合悲欢。在《洛可兄弟》(Rocco and his Brothers/Rocco e i suoi fratelli; 1960)里,他采用了同样的机制,只是换成了现代背景——讲述了米兰一个南方移民家庭在"经济奇迹"时期的生活。在城市生活的压力下,这个农民家庭破碎了,而它的毁灭既被视为悲剧,也被视为家庭个体成员为寻求生存所必须付出的代价。在《北斗七星》(Vaghe stele dell'Orsa;美国片名:Sandra; 1964)里,也有一个家庭遭到毁灭,但导致其解体的力量是更加内在的因素。《北斗七星》的原型其实就是俄瑞斯特斯(Oresteia)——尤其是厄勒克特拉(Electra)——的故事,即女儿为死在母亲和继父手上的父亲报仇。在影片中,女儿桑德拉怀疑母亲向纳粹出卖了身为犹太科学家的父亲,导致他在奥斯威辛死去。桑德拉反过来利用弟弟对自己的爱情(乱伦),背叛了他,导致他自杀身亡。但桑德拉幸存下来,影片末尾给人的感觉是,桑德拉仍然有未来,其他幸存者也同样如此。历史仍将继续,尽管——或者说因为——家破人亡了。

然而,在维斯康蒂后期的电影中,他对历史是否进步发展表现得越来越怀疑。《纳粹狂魔》(The Damned/La caduta degli Dei; 1969)讲述了一个德国资本家家庭被纳粹毁掉的故事,里面没有一个幸存者。《路德维希》(Ludwig; 1972)也同样如此。这两部电影都以人们熟悉的历史为背景,而政治剧变却阻碍了历史的发展。另一方面,在《魂断威尼斯》(Death in Venice/Morte a Venezia; 1971)和《无辜者》(The Intruder/L'innocente; 1976)中,则根本没有历史。这两部电影都以各自的当前时期——对我们来说是过去——为背景。它们既没有自己的未来,也跟我们现在没有丝毫联系——哪怕暗示的联系也没有。跟这种将过去与现在的割裂相伴的,是对性异常日益增加的兴趣。这两部后期影片里的主人公都痛苦地意识到自己是家族中的最末一代。重要的是,家中几乎没有孩子出生,而且没有一个孩子能活下来。这跟《洛可兄弟》或《大地在

波动》中的世界形成了鲜明的对比,在那两部影片中,家庭虽然破裂,却留下孩子们自由生长和发展。正如劳伦斯·斯基法诺(Laurence Schifano;1990)指出的那样,这种在维斯康蒂心头挥之不去的想法跟他有关自己同性恋的矛盾感情以及对濒临死亡的恐惧有联系(在拍摄《路德维希》时,他遭遇了一次严重的中风,而且从未完全康复)。他于1976年去世。尽管他越来越悲观,沉迷于颓废,但他从未放弃年轻时形成的马克思主义信念。

维斯康蒂深深地沉浸在欧洲文化的所有方面,他也是一位造诣颇高的音乐家和著名的舞台剧导演。他在巴黎和伦敦以及米兰的斯卡拉(La Scala)和其他意大利歌剧院都导演过歌剧。在他最精美的作品中,有为考文特花园执导的威尔第歌剧《茶花女》(*La Traviata*)和《唐·卡洛》(*Don Carlo*)。在戏剧方面,他导演过莎士比亚、哥尔多尼(Goldoni)、博马舍(Beaumarchais)和契诃夫的作品以及当代戏剧。他对布景设计很有感觉,对舞台剧和电影的演员而言,他都是一位杰出的导演。

——杰弗里·诺维尔-史密斯

好莱坞体系的转变

道格拉斯·戈梅里(Douglas Gomery)

"二战"刚结束那些年,好莱坞电影业经历了一次脱胎换骨的转变,由于来自外国电影的竞争加剧,电影院观众减少,以及政府机构对片厂结构的攻击,导致片厂收入损失,削弱了美国的电影业,迫使它发生了一场迅速而深远的变革。或许最重要的转变是从20世纪40年代末开始的,当时美国电影院的观众开始减少。到60年代初,观众人数只有好莱坞极盛期的一半,数千家以前生意兴隆的电影院永久性地关闭了。

这种衰落很难简单地归罪于电视的兴起，因为，在电视作为电影的可行替代手段之前的五年，衰落过程就已经开始。"二战"之后，美国城市人口统计学和文化方面都发生了一次转变，深深地改变了美国社会的休闲模式。人们将战争期间积累的存款兑换成现金，纷纷到郊区购房置业，加快了那股从20世纪初就开始的郊区化潮流。这就使得人口聚居的观影人群消失。郊区化也提高了出去看电影的成本，迁居之后，仅仅为了看一部电影就跑到市中心去，这变得很不方便，而且花费不菲。

好莱坞片厂并未忽略这些潮流。它们看出需要提供郊区电影院，一旦弄到了必需的建筑材料，就开始在整个美国兴建四千座露天汽车电影院。露天影院提供了舒适的开放空间，让影迷们坐在停放的汽车里就能观看大银幕上双片联映的故事片。到1956年6月，在郊区化和婴儿潮达到巅峰时，美国露天影院的观众人数首次超过了传统的室内电影院的观众人数。

购物中心电影院的到来，使得一个更加永久性的解决方案产生。20世纪60年代，随着新开张的购物商场数量创下纪录，看电影的地点也永久性地发生了改变。凭借数英亩大的免费停车场和理想的汽车通道，购物中心通常也会包括一个拥有五个或更多银幕的复合式电影院。

然而，虽然电影院从市中心转移到了观众居住的郊区，但这并没有立即阻止观影人数的下降。与此同时，这一转变自身也给好莱坞片厂造成了另一个问题。市中心放映大片的"首轮"电影院跟当地的社区电影院之间的差别消失，改变了电影需求的模式，必然导致电影生产的组织发生重大变化。

政府进一步动摇了片厂体系的稳定性。"二战"刚结束那些年，联邦政府针对好莱坞片厂的反垄断行动达到高潮。这场行动始于20世纪30年代，但因战争而暂时中止。各片厂奋力反抗那些分裂其制片、发行、放映纵向联合体系的企图。他们将这个案子一路上诉到最高法院，然而，到1948年，这条路终于走到了尽头，在所谓的"派拉蒙裁决"中，法院判决制片与放映分离，并淘汰了买片花的不合理做法。在好莱坞的"黄金

时代",主要的几家片厂拥有最重要的影剧院,从而直接控制了自己的命运。如今,他们被迫卖掉影剧院,将自己的公司一分为二:一个子公司处理制片与发行业务,另一个则跟影剧院业务的衰落与变化抗争。"黄金时代"业已结束,新的时代即将到来。

通过国际发行,好莱坞片厂仍保留了很大程度的直接控制。"派拉蒙裁决"伤害了好莱坞,但并未使之崩溃。不过,如果主要片厂保留自己的影剧院,他们会远比现在更能适应这种新环境;只要他们制作出放映商想要的影片,就仍然能够控制局势。

制片业的变化

为了将老主顾吸引回电影院,好莱坞求助于各种创新和新技术。电影的规模更加宏大华丽,显然优于家里电视机上播放的黑白影像。电影"新"技术中的第一种——彩色电影——早已进入这个行业。1939年,在《乱世佳人》中,特艺彩色胶片让银幕变得色彩缤纷,但在其早期发展阶段,使用彩色胶片的只有少量精选的故事片——主要是史诗片和豪华的歌舞片。1950年,由于反垄断法规的实施,特艺失去了市场垄断地位。庞大的伊士曼柯达公司很快闯入这个市场,推出伊士曼彩色胶片,它只需要一条负片,而非三条独立的负片。各家片厂以各种各样的名称引入伊士曼彩色胶片,到20世纪60年代初,差不多所有好莱坞电影都做成了彩色。

1952年,好莱坞片厂又向前迈出一步,让电影显得更大了。西尼拉玛系统用三个同步的放映机将合并在一起的影像投射到一面巨大的曲面银幕上,创造出壮观的宽银幕效果。为了增加真实感,该系统还包括一套多声道的立体声音响。然而,签约使用这种新系统的影剧院必须雇用三名全职放映员,并投入数千美元购买新设备,事实证明,大多数影剧院都无法承担这样一笔费用。

从20世纪20年代起,创造出3D效果的系统就已经出现。1952

年，米尔顿·京茨堡(Milton Gunzburg)和阿奇·奥博勒(Arch Oboler)推出了《非洲历险记》，这部粗制滥造的非洲冒险故事由罗伯特·斯塔克主演。虽然该片的故事和演员都非上乘，但广告中声称的"狮子就像躺在你膝上"一般真切的 3D 效果却引起了轰动。在 1953 年以及 1954 年，3D 被当作好莱坞电影的拯救者而赢得喝彩，各片厂很快纷纷制作出自己的 3D 电影版本，以免自己落在了后面。华纳发行了当时最成功的3D 电影《恐怖蜡像馆》(*House of Wax*；1953)，其他片厂紧跟着也生产出 3D 经典类型片，如米高梅的歌舞片《刁蛮公主》(*Kiss me Kate*；1953)、哥伦比亚的犯罪片《黑暗中的人》(*Man in the Dark*；1953)以及环球的科幻故事片《黑湖巨怪》(*The Creature from the Black Lagoon*；1954)。然而，影片上映时，放映机需要加上复杂的特殊 3D 附件，而要发给顾客专用眼镜又相当不便，而票房收入从未让片厂完全收回这些额外的花费。

好莱坞片厂需要的是宽银幕系统，不需要添加复杂的 3D 附件，也不需要西尼拉玛系统那令人望而生畏的巨额投资。福斯公司的西尼玛斯柯普宽银幕系统似乎就是解决这个问题的办法，这个宽银幕系统使用变形镜头放大影像的尺寸。第一部西尼玛斯柯普影片《圣袍千秋》是一个华而不实的《圣经》故事，由理查德·伯顿(Richard Burton)和琼·西蒙斯(Jean Simmons)主演，把观众看得眼花缭乱，也让电影业看到一个似乎充满光明的未来。

到 1953 年底，除了拥有 VistaVision 系统的派拉蒙公司，每家大片厂都争相跳入西尼玛斯柯普宽银幕系统的潮流。不到一年，美国有一半的电影院都放映西尼玛斯柯普影片了。然而，事实证明，装备电影院的费用比预计的更高，而利润也很难维持。

电影业又尝试了其他系统，包括《俄克拉荷马!》和《八十天环游地球》采用的陶德宽银幕，但都不尽如人意。最终，潘纳维申公司(Panavision Company)提供了宽银幕影像的长远解决方案。罗伯特·戈特沙尔克(Robert Gottshalk)完善了放映机上的变形附件，使得拍摄变得更灵活，而且影剧院老板只需投入很少的额外费用即可。放映员也只需转动

一个旋钮,就可以启动丰富的变形效果。到20世纪60年代末,潘纳维申已经成为行业标准。

与电视台签订合同

在好莱坞的这整个过渡期,主要片厂都抵制电视业,拒绝出售或出租电影给使用小屏幕的电视。然而,一直寻求轻松获利机会的小型电影公司却提供了它们的商品。例如,1951年,哥伦比亚电影公司建立了银幕宝石公司(Screen Gems),作为自己的一个全资子公司,向电视台提供影片。规模更小的好莱坞片厂还将自己的外景场地租给初出茅庐的电视制片人,失业的电影演员和技术人员也接受了电视台的工作。

美国电视上播放的第一批故事片来自国外,主要来自当时正苦苦挣扎的英国片厂,如伊令、兰克和科尔达。这些英国片厂无法闯入美国电影院放映市场,又不愿在国内的电视上播放自己的产品,于是便利用了美国电视台愿意放映任何电影娱乐节目的渴望。

最先打破僵局的是那位古怪的亿万富翁霍华德·休斯,他是雷电华的老板,于1954年将雷电华的电影片库出售给了电视台。这次交易让他赚了数百万美元,让最顽固的电影大亨也印象深刻。在接下来的两年中,所有其余的主要好莱坞电影公司都允许电视台放映他们1949年之前的影片(这些电影不需要向演员或技术工会支付追加酬金)。全国的观众都能在闲暇时观看大量经典时代的好莱坞有声电影了(包括最好的和最差的),这在电影史上还是第一次。

从此,黑白电影充当了电视台的无数"早间节目"、"晚间节目"、"深夜节目"的主流。十年后,纽约各电视台每周要放映超过一百部不同的电影。

1955年,主要片厂纷纷开始为电视台专门拍摄影片。带头的是华纳兄弟公司的《夏延族》(*Cheyenne*)、《影城疑云》(*77 Sunset Strip*)和《超级王牌》(*Maverick*),所有这些连续片都根据片厂已经拥有的剧本和电

影改编。几乎一夜之间，好莱坞就取代纽约，成为电视制片中心，到1960年，电影公司为电视台提供了大部分黄金时段的节目，从每晚播放的电视连续剧到故事片都有。

生存之战

20世纪50年代，美国片厂面临着新的经济格局，而单单转移到电视制片还无法解决这些问题，片厂结构发生剧变也同样不可避免。

各片厂也通过剥离内部生产线来进行重新调整。事实证明，如今要像好莱坞经典时代那样一直保留签约人才，成本太昂贵了，于是片厂便签下独立制片人来拍故事片。随着国内市场逐渐萎缩，国外市场也变得越来越重要了，各片厂将注意力越来越集中到影片的全球发行上。这些变化确保了除雷电华之外的所有好莱坞大片厂生存下来。然而，在这一转化过程的盛衰沉浮中，片厂的等级改变了，那些业界领袖们，如米高梅，不得跟哥伦比亚和环球这样以前没有影剧院的小公司平等竞争。

要生存下去，米高梅面对的威胁最大。尼古拉斯·申克(Nicholas Schenck)长期领导这家公司，在其他所有大片厂出售了自己的影剧院之后，他仍抓住"他的"影剧院不放。到1959年，该公司才一分为二：米高梅负责生产电影，洛伊公司负责放映。这个时期也目睹了很多"黄金时代"的老板离开米高梅，如路易斯·B·梅耶、多尔·沙里(Dore Schary)、阿瑟·洛伊(Arthur Loew)等；而公司内部争权夺利的激烈斗争在整个20世纪50年代都让这家片厂备受煎熬。

到1965年，曾经如此强大的米高梅已经徒剩空壳，1969年，投资商柯克·科尔克瑞安(Kirk Kerkorian)买下米高梅，目的只是为了让他在拉斯维加斯(Las Vegas)新开的旅馆能够使用米高梅的狮子利奥(Leo the Lion)作为自己的标志。以前在哥伦比亚广播公司(CBS)任职的高级主管小詹姆斯·T·奥布雷(James T. Aubrey, Jr.)取消了即将进入生产程序的电影，卖掉米高梅的外景地，开始大量生产低预算影片。这些电影

有的赚钱,如黑人电影《杀戮战警》(*Shaft*;1971);但大多数都没赚钱。1973年10月,就在奥布雷辞职前,他结束了米高梅作为发行商的角色,此后,在近十年时间里,曾经凶猛的狮子利奥都没再涉足电影业。

米高梅并非20世纪50年代遇到麻烦的唯一好莱坞大片厂,华纳兄弟公司也被迫为生存而奋斗。1956年7月,这家公司的创建者哈里和阿贝·华纳(Harry and Abe Warner)兄弟出售了自己持有的股份,而杰克留下来也只是为了帮助新老板们尽快转入电视制片业。随着那部具有开拓性的连续剧《影城疑云》(*77 Sunset Strip*)和《超级王牌》出现,日渐萧条的华纳外景地再次忙碌起来。但作为电影公司的华纳却无法吸引独立制片人来制作热门电影。每一部获得成功的影片如《伏魔神剑》(*Camelot*;1967)或《疯狂大赛车》(*The Great Race*;1965)后面,都有数十部失败的电影。华纳的资产逐渐亏空,加拿大的第七艺术制片公司(Seven Arts Productions Ltd.)将它接管过来。

1969年7月,纽约一家经营停车场和殡仪馆的联合企业金尼全国服务公司(Kinney National Services Inc.)买下华纳兄弟公司。在这次匆匆忙忙的收购中,斯蒂芬·J·罗斯(Steven J. Ross)塑造了最终的媒体联合企业华纳传播公司(Warner Communication)。华纳兄弟公司如今只是强大的华纳传播公司旗下一家子公司了,从约翰·韦恩的独立公司巴特杰克(Batjac)以及一连串来自其他部门的成功之作——包括《激流四勇士》(*Deliverance*;1972)、《爱情大追踪》(*What's up Doc?*;1972)和《驱魔人》(*The Exorcist*;1973)——开始,它进入一段持续盈利的时期。

派拉蒙曾经是好莱坞利润最高的片厂,拥有电影史上规模最大的连锁院线。但这一切在1949年结束,当时长期担任总裁的巴尼·巴拉班(Barney Balaban)认为没必要抗拒最高法院的裁决,于是将这个庞大的电影帝国一分为二。派拉蒙电影公司(Paramount Pictures)保留对制片和发行子公司的所有权,在整个20世纪50年代都遵循一套保守主义的财政策略。当20世纪福斯公司成功地研发出西尼玛斯柯普宽银幕系统时,巴拉班推出成本更低的VistaVision与之对抗,这个系统可以用在传

统放映机上,因此放映商的投入更少。

然而,热门片不再出现,到 1963 年,派拉蒙首次遭受损失,一年后,巴拉班退休,各种接管派拉蒙的努力开始了。1966 年秋,一个庞大的联合企业——查尔斯·布卢多恩(Charles Bluhdorn)的"海湾+西部"工业(Gulf + Western Industries)公司买下了派拉蒙。布卢多恩自己担任公司总裁,雇用以前的新闻广告员罗伯特·埃文斯(Robert Evans)让这家片厂恢复了生机。到 1972 年,以及弗朗西斯·福特·科波拉(Francis Ford Coppola)的《教父》拍成时,新派拉蒙才开始再度盈利,只不过现在是为它的母公司"海湾+西部"赚钱。

20 世纪福斯公司尽管拥有西尼玛斯柯普宽银幕系统的创新技术——20 世纪 50 年代,在玛丽莲·梦露拍的那些影片里效果特别好——却也面临着财务问题。1956 年,当长期担任片厂老板的达瑞尔·扎纳克辞职进入独立制片业后,这家公司仍然充满活力。1963 年,福斯公司又请回柴纳克,试图在《埃及艳后》导致的财务灾难后拯救公司。但扎纳克在 30 年代和 40 年代成功运用的管理技巧在 60 年代已经不合时宜。事实证明,《音乐之声》(1965)只是短暂的救星;《怪医杜立德》(Doctor Dolittle;1967)、《明星!》(Star!;1968)、《你好!多莉》(Hello, Dolly!;1969,又译为"我爱红娘")和《偷袭珍珠港》(Tora! Tora! Tora!;1970,又译为"虎!虎!虎!")带来数百万美元的损失,是公司陷入悲惨境地的这个时期最明显的特征。1970 年,20 世纪福斯公司损失了创纪录的七千七百万美元,扎纳克被解雇了。在 70 年代初,一批新上任的 MBA 经理在丹尼斯·斯坦菲尔(Dennis Stanfill)的率领下,通过制作一系列明星主演的轰动电影,如《法国贩毒网》(The French Connection;1971)、《海神号遇险记》(The Poseidon Adventure;1972)和《火烧摩天楼》(The Towering Inferno;1974),让福斯公司再度获得利润,也恢复了它在片厂体系中的地位。

哥伦比亚就跟环球和联艺一样,没有连锁影剧院,因此 20 世纪 50 年代的变化对它影响不太大。作为一家小型公司,它也更灵活,相对容

易适应电影业向独立制片人体系的转变。通过独立制片人弗雷德·金尼曼、伊莱亚·卡赞、奥托·普雷明格、山姆·施皮格尔(Sam Spiegel)和大卫·里恩,哥伦比亚生产了一系列热门影片,如《乱世忠魂》(From Here to Eternity;1953)、《码头风云》(On the Waterfront;1954)、《叛舰凯恩号》(The Caine Mutiny;1954)和《桂河大桥》(The Bridge on the River Kwai;1957)。这种成功延续到了60年代。阿贝·施耐德(Abe Schneider)和利奥·雅费(Leo Jaffe)接替哈里和杰克·科恩,获得了《阿拉伯的劳伦斯》(Lawrence of Arabia;1962)、《日月精忠》(A Man for All Seasons;1966,又译为"良相佐国")、《猜猜谁来吃晚餐》(Guess Who's Coming to Dinner;1967)、《念师恩》(To Sir, with Love;1967,又译为"吾爱吾师")、《冷血杀手》(In Cold Blood;1967)、《雾都孤儿》(Oliver!;1968,又译为"孤雏泪"、"孤星血泪")和《妙女郎》(Funny Girl;1968)。哥伦比亚不仅跟功成名就的制片人合作,而且还在一些出人意料的地方找到热门影片。1969年,它推出《逍遥骑士》(Easy Rider),花了不到五十万美元,让杰克·尼科尔森(Jack Nicholson)、丹尼斯·霍珀(Dennis Hopper)和彼得·方达(Peter Fonda)成为明星。在30年代,缺乏固定的大型纵向联合片厂结构曾经是哥伦比亚公司的不利之处,事实证明,它也是在新好莱坞体系中赚得数百万美元的途径。

环球公司的经历也证明了这一点,在20世纪30年代和40年代的好莱坞黄金时代,它只能获得一点边缘利润。1952年,当该公司被出售给迪卡唱片公司(Decca Records)后,爱德华·穆尔(Edward Muhl)也在寻找能跟哥伦比亚相媲美的独立制片协议。他签下詹姆斯·斯图尔特和安东尼·曼来制作《无敌连环枪》(1950)和《怒河》(1951),又跟泰龙·鲍华、格利高里·派克和阿兰·拉德(Alan Ladd)签约。环球经营得如此兴旺,经纪人公司美国音乐公司(MCA)在超级经纪人卢·沃瑟曼(Lew Wasserman)的率领下,买下这家片厂,创造出一个强劲的好莱坞电视制片基地。沃瑟曼也吸引了阿尔弗雷德·希区柯克、克林特·伊斯特伍德、罗伯特·怀斯(Robert Wise)和史蒂文·斯皮尔伯格(Steven Spiel-

berg)等电影制片人才。实际上,到环球 1975 年推出斯皮尔伯格的轰动之作《大白鲨》(Jaws)时,它已经在一大堆片厂中鹤立鸡群。

当联艺进入 20 世纪 50 年代时,它是主要电影公司中境况最差的。公司创办人查理·卓别林和玛丽·碧克馥被财政赤字淹没,于是将联艺出售给了以两位纽约娱乐界律师阿瑟·克里姆(Arthur Krim)和罗伯特·本杰明(Robert Benjamin)为首的一个辛迪加。对这两个少年得志的纽约人来说,这个时机再好不过了。他们拉拢独立制片人斯坦利·克雷默、约翰·休斯顿、伯特·兰卡斯特、比利·怀尔德、约翰·斯特奇斯(John Sturges)和奥托·普雷明格。本杰明和克里姆负责财务、发行和宣传,让这些富于创意的天才一门心思制作电影。克里姆和本杰明最终利用了 60 年代的联合大企业蓬勃发展期,将联艺出售给跨美公司(Transamerica Company),赚得数百万美元,不过,他们仍然留下来,继续管理联艺子公司。

在这个时期出现的一家最新的好莱坞大片厂是沃尔特·迪士尼公司。自从 20 世纪 20 年代开始,这家片厂就存在于电影业边缘地带,专门制作动画片了。但在 1953 年,它组建了自己的发行子公司博伟影业(Buena Vista)。为了支持这个新渠道,迪士尼生产了许多家庭影片,如《海底两万里》(20,000 Leagues under the Sea;1954)和《欢乐满人间》(1964),并定期推出(和重新推出)诸如《白雪公主和七个小矮人》(1938)以及《木偶奇遇记》(1940)这样的经典。

产品

在这个时期,"婴儿潮"中出生的年轻人逐渐成为影剧院观众的主体,结果,他们的期望和欲望对当时推出的电影产生了越来越大的影响。为了扩大观众群,好莱坞放松并重组了它的审查标准。1968 年 11 月,美国终于成为最后一个按照观众年龄将电影分级的西方大国,美国电影共分为"G"、"PG"、"R"、"X"四级。

好莱坞崭新的经济秩序并不意味着抛弃经典的好莱坞叙事风格。电影类型改变了,新的电影制作人进入这个系统,好莱坞从片厂体系向独立制片人体系过渡,但电影讲故事的方式大致跟以前相同。好莱坞采用了更大胆的主题,但却用经典的方式制作它们。如今导演被奉为艺术家,被视为这一创造性过程的核心并因此而受到称赞,并且,一般来说,制片人和明星也对自己参与制作的电影有了更大的控制权。然而,好莱坞电影业的经济基础仍然是定期生产类型电影,它们在全球市场上最容易大量出售。

电视的确在制度和美学方面都改变了好莱坞制作电影的方式。20世纪60年代,电视成为故事片主要销售市场的事实已经非常明朗,之后电影制作被迫在视觉上变得更简单。画面的中央(对宽银幕和标准银幕都是如此)成为除次要叙事动作外所有动作的核心,这样在电视上播放时才能看清楚。过去,经典的好莱坞电影要提供没有中断的叙事流,如今不得不学会适应观众随意使用电视机的习惯,以及播放广告所需的暂停。

很多导演组建了自己的公司,生产出的电影通过主要片厂发行。来自欧洲的新制片模式,至少是在边缘为好莱坞的电影制作增添了另一个尺度。好莱坞学习、吸收和适应欧洲的艺术片,因此改变了美国故事片的模样。叙事中各事件之间的联系更松弛、更纤细了,绝对的结局也并非必不可少。故事被放在真实的布景中,处理的是困惑、矛盾而疏离的人物在当代面临的问题(往往是心理方面的问题)。经典的好莱坞电影必须把人物塑造得非常丰满,让他们在明确的动机和性格下行动;而受到欧洲影响的电影允许出现混乱不清、没有明确目标的人物。与此同时,连戏剪辑(continuity editing)的严格要求也放松了,跳切(jump cut)使得喜剧和暴力场面焕然一新。

然而,好莱坞的制度结构不允许制片人形成一种完全远离经典好莱坞文本原则的风格。时空的连续性仍然有效,任何极端的偏差都包含在类型传统——主要是喜剧——之内。欧洲电影或许提供了替代选择,赋予好莱坞崭新的外观,但它从未真正动摇经典好莱坞形式的根基。

事实证明,电视时代是一个过渡时期,旧有的片厂体系被更灵活的独立制片方式取代,产生于默片时代的最后一批老资格的影人也被取而代之。曾经引领好莱坞大公司数十年的旧式片厂巨头无法适应新时代的需要。然而,许多在电影业拥有长期经验的伟大制片天才带领好莱坞度过了这些变革。事实上,约翰·福特、霍华德·霍克斯和阿尔弗雷德·希区柯克以及其他人都在电视时代早期创造出了他们的部分最优秀的作品。

特 别 人 物 介 绍

Marlon Brando
马龙·白兰度
(1924—2004)

马龙·白兰度出生于美国内布拉斯加州的奥马哈,他的父亲是一个富有的农资销售员,而他的母亲则是奥马哈社区戏院(Omaha Community Playhouse)的一位重要人物。母亲鼓励他进入演艺业,但父亲却痛恨儿子从事舞台职业的想法,于是把他送到一所军事院校。白兰度想办法让自己被学校开除,然后便前往纽约,师从于斯特拉·阿德勒(Stella Adler)和欧文·皮斯卡托(Erwin Piscator),并加入了演员工作室。1947年,在伊利亚·卡赞(Elia Kazan)的指导下,他通过在《欲望号街车》(A Streetcar Named Desire)中扮演斯坦利·科瓦尔斯基(Stanley Kowalski)一角,而在百老汇一鸣惊人。他那吃力的、咆哮的、粗野的表演让他作为一名才华横溢的舞台剧演员而赢得了称赞。不过,尽管他公开对电影表演表示轻蔑,却很快永久性地终止了舞台生涯,转而踏入影坛。

白兰度是斯坦尼斯拉夫斯基的体验派演技学校最著名的毕业生,他在银幕上的初次露面是在金尼曼那部《男儿本色》(The Men;1950)中扮

演一个截瘫患者,在为这个角色作准备时,他坐在轮椅上,跟一群在战争中受伤的老兵们待了几个星期。这样的训练非常值得,使他在表演中将备受折磨的敏感隐藏在表面的野蛮下面。接下来,白兰度再度出演由卡赞执导的电影版《欲望号街车》(*Streetcar tour de force*;1951),标志着斯坦利一角成为他的保留角色。在同样由卡赞导演的《萨巴达万岁》(*Viva Zapata！*；1952)里,他扮演的那位革命领袖握紧拳头,充满激情,弥补了斯坦贝克剧本的平庸。为了证明自己戏路很广,也为了反驳别人对绰号"抓挠咕哝流派"(scratch-and-mumble school)的体验派的嘲讽,他又转向莎士比亚,在曼凯维奇的《恺撒大帝》(*Julius Caesar*；1953)中扮演马克·安东尼(Mark Antony),赢得了吉尔古德(Gielgud)的崇拜。

《飞车党》(1954)是一部有关摩托飞车党的低成本影片。白兰度却让它显得典雅,他扮演的那个穿着皮衣、若有所思的摩托车手获得偶像的地位,给一代人下了定义:"你反抗什么呢,约翰?""你得到了什么?"他为卡赞拍的第三部也是最后一部影片是《码头风云》(1954),白兰度在片中扮演一个沮丧而残忍的码头工人,他"本来是个抗争者",趔趔趄趄地摸索着回去工作,蔑视勒索者的权力,这是白兰度一系列精彩的受虐狂表演中的第一部。

六部电影,全都经过精心挑选,其中有四部获得学院奖提名,《码头风云》获得奥斯卡奖。此刻,白兰度成为好莱坞最炙手可热的资产,尽管——或者说是因为——他故意摆出一副藐视传统的样子,邋邋遢遢地穿着T恤和夹克,侮辱专栏作家,奚落片厂的宣传机器。他出奇的英俊(他那曾被打断的鼻子弥补了他罗马式面部轮廓的阴柔),充满魅力而又危险、幽默,被视为战后的超级电影明星,电影界每一个野心勃勃的初生牛犊都要和他较量一番。罗伯特·瑞安(Robert Ryan)说,白兰度"毁掉了整整一代男演员",确实,此后多年,一连串的演员——迪恩、纽曼、帕西诺(Pacino)、德·尼罗——都不得不在他的阴影中杀出一条路来。

福斯强迫他在一部空洞的古装片《拿破仑情史》(*Désirée*；1954)中扮演拿破仑,从这部电影开始,他那如日中天的职业第一次露出几分黯淡。

随后又是一些出乎意料的选择：在《红男绿女》(Guys and Dolls；1955)中，他唱歌跳舞，跟谦和的弗兰克·辛纳屈演对手戏，这对他毫无益处；在《秋月茶室》(Teahouse of the August Moon；1956)中，他没能表现出那种不可或缺的喜剧格调；在《百战雄狮》(The Young Lions；1958)里，他有所改善，不过他坚持将自己扮演的那个金发碧眼的"超人"变成反纳粹者；为了《漂泊者》(The Fugitive Kind；1960)，他跟玛格亚尼发生冲突；在制作他的第一部西部片《独眼龙》(One-Eyed Jacks；1961)时，他赶走了两个导演(库布里克和佩金帕)，最后只好自己亲自执导——结果倒也不错。

《叛舰喋血记》(1962)重复了这种模式。卡罗尔·里德离开了，刘易斯·迈尔斯通虽然勉强留下并出现在演职员表中，但却撒手不管，任凭白兰度随心所欲。结果他的表演相当娴熟——他把弗莱彻·克里斯蒂安(Fletcher Christian)塑造得无精打采、傲慢无礼，说一口有气无力的英国话。在20世纪60年代剩余的那些年里，他最好的作品是休斯顿的《禁房情变》(Reflections in a Golden Eye；1967)，这部情节剧本来有可能会演得过于热烈，但却控制得恰到好处，完美无缺，而白兰度塑造的那种情感压抑非常容易打动人，让人不忍心看下去。

1972年的《教父》(The Godfather)让白兰度得以复出，这样预先安排好的机会，没人能够拒绝。白兰度的表演非常的真实可信——虽然略显夸张——他因此而赢得第二座奥斯卡小金人，但他出于政治原因而拒绝领奖。在《巴黎最后的探戈》(Last Tango in Paris；1973)中，他跟玛丽亚·施耐德(Maria Schneider)在一间简陋的出租屋里做无爱之爱，这是他故意冒险，而且真的差点威胁到他的职业，他扮演的角色既残忍又无助，动人地暴露了他的脆弱。在佩恩那部反传统的西部片《原野双雄》(The Missouri Breaks；1976，又译为"大峡谷")里，他扮演一个施虐成性的"调节员"，矫揉造作得令人愤慨，但对这部电影损害不大——而在《现代启示录》(Apocalypse Now；1979)中，他大胆尝试，扮演库尔茨(Kurtz)一角，却真的差点让科波拉这部辉煌的史诗片失去平衡。

白兰度从不掩饰他对电影制作的看法("枯燥、乏味、幼稚的工作")，

并且反复多次宣布退休,但他仍然偶尔为一些小品返回影坛,其中大多数都不值一提。然而,仅凭他早期职业生涯中那些精彩的表演,以及他在银幕上少有的俊朗外表,他就有资格被列为电影史上最伟大的演员之一。

——菲利普·肯普

特 别 人 物 介 绍

John Huston
约翰·休斯顿
(1906—1987)

　　约翰·休斯顿生于美国密苏里州内华达市(Nevada),是演员沃尔特·休斯顿(Walter Huston)和记者雷亚·戈尔(Rhea Gore)的儿子。在父母分手后,他往返于他们俩之间,度过了一个逍遥自在的童年,然后是流浪冒险的青年时代,他曾经从事拳击和新闻业,接着又短暂加入墨西哥骑兵。1937年,他终于在华纳兄弟找到一份多少比较安定的工作,担任电影编剧。在这里,他参与创作的影片包括诸如《红衫泪痕》(1937)、《锦绣山河》(1939)、《约克中士》(1941)和《狂徒末路》(*High Sierra*;1941,又译为"夜困摩天岭")等。但他渴望做一名导演,片厂对他的工作很满意,决定满足他的愿望,让他执导一部"微不足道的电影"。

　　这就是《马耳他之鹰》(1941),根据达希尔·哈米特(Dashiell Hammett)的惊悚小说改编,风格干净整洁,演员毫无瑕疵,立刻就被尊为经典之作——它虽然表现出休斯顿对压力下的人物个性的着迷,但并不忠实于哈米特的原著。(它也跟《狂徒末路》一样,帮助确立了鲍嘉最后的银幕个性。)1942年,休斯顿加入美国陆军通讯兵(Signal Corps),制作了三部纪录片:《阿留申群岛战役报道》(1943)、《圣彼得堡战役》(1944)和《拥抱光明》(1945),它们全都直截了当,毫无掩饰,没有任何爱国主义的

豪言壮语。其中最后一部讲述了因战争心理创伤而致残的士兵的故事，它引起美国陆军部的高度警觉，将这部影片查禁了三十五年。

休斯顿在战后拍的第一部电影是《碧血金沙》(The Treasure of the Sierra Madre；1948)，其中展现了他最喜爱的主题——那种最终导致灾难的执着追求。他最可靠的支持者詹姆斯·艾吉称该片是"我看过的最具视觉生动性与美感的电影之一；每个镜头里都流动着新鲜的空气、光线、活力和自由"。相比之下，《盖世枭雄》(1948)就显得有些幽暗局促、烟雾迷蒙了。它也考察了压力之下的人际关系，但却受到原著（马克斯韦尔·安德森的一部诗剧）矫揉造作的影响，但鲍嘉、巴考尔和爱德华·G·罗宾逊的精彩表演挽救了这部电影。

在《夜阑人未静》(1950)中，休斯顿确定了此后所有打劫电影的模板。该片把犯罪描绘成一种职业，就跟其他任何一种职业一样，是"人类工作中的左撇子"，他带着冷静的同情，观察着自己塑造的那群注定要完蛋的卑贱的恶棍。而在《非洲女王号》(The African Queen；1951)里，他又尽情表现了自己习惯性的悲观主义中比较温和的一面，只有这一次，那些奸诈之徒的追求获得了成功。这两部影片都揭示了休斯顿在选择演员方面的眼光；这些精心挑选的性格演员没有一个是明星，就跟《夜阑人未静》里那些骗子一样，就跟《非洲女王号》中鲍嘉与凯瑟琳·赫本之间发人深思的争斗一样。

在此之后，休斯顿的职业跌跌撞撞地陷入了一团混乱。他一直都是个发展不平衡的导演，会在专心制作的电影中点缀一些漫不经心的任务——更别提讽刺性的私人玩笑了，就像在《战胜恶魔》(Beat the Devil；1953)或《假面凶手》(The List of Adrian Messenger；1963)中那样。但在这个时期，过度的严肃破坏了他感受最深的项目，例如他雄心壮志地试图拍那部没法拍成电影的《大白鲸》(Moby Dick；1956)和《弗洛伊德》(Freud；1962)。他对视觉艺术的热爱促使他在自己影片里追求外观上的美学关联性，例如《青楼情孽》(Moulin Rouge；1952)中那些图卢兹-劳特累克(Toulouse-Lautrec)的绘画，又如《蛮夷与艺伎》(The Barbarian and

the Geisha；1958)里的日本版画,但这些似乎只是弥补剧本不足的努力。

20世纪60年代,休斯顿的问题有所好转。他的第一部西部片《恩怨有情天》(The Unforgiven；1960)是现代西部片,片中的现代牛仔们会捕捉北美野马充当狗粮,会过分有意识地佩戴那些具有象征意义的物件,但休斯顿那种乖张的宽容和对空间动力学的本能让这部电影的质量得到提升。他善于去除那些具有潜在夸张性的材料,这一点在田纳西·威廉(Tennessee William)的《灵欲思凡》(1964)里对他很有利,在《禁房情变》中做得更好,该片根据卡尔森·麦卡勒斯(Carson McCullers)那部敏感的南方哥特小说改编,火候控制得恰到好处。

艾吉去世后,休斯顿在影评界的声誉一落千丈。安德鲁·萨里斯在1968年概括了影评家们对他的控诉,指责他"平庸的陈腐"和"模棱两可的技巧",指责他"展开素材却没有突出他的个性"。到他执导《富城》(Fat City；1972)时,钟摆开始朝着另一个方向摆动,该片讲述了一个地位卑贱、没有出路的拳击手的故事,休斯顿怀着简洁明了的同情和准确无误、貌似毫不费力的权威拍出了这部电影。

在《霸王铁金刚》(The Man who Would Be King；1975,又译为"国王迷")中,休斯顿继续创造晚期的杰作,该片根据吉卜林那部有关冒险与帝国的妄想寓言改编,经过了大规模的扩充,让人很容易产生共鸣。自欺也推动了《好血统》(Wise Blood；1979)中的情节的发展,这部关于罪恶与救赎的阴郁滑稽寓言以基督教原教旨主义的"圣经地带"佐治亚为背景,怀着讽刺描述了片中人物的荒谬行为。到现在,甚至萨里斯(1980,引自斯塔德拉和德塞尔[Desser]的选集)也被感动得收回了以前的看法:"休斯顿内心深处对空洞与失败的普遍经历有着深刻的感受,而我却一直低估了这一点。"休斯顿从未否认,对于电影制作,他抱着一种无所谓的赌徒似的态度:在《好血统》之后,他出人意料地在1981年拍出两部垃圾电影——《恐惧症》(Phobia)和《胜利大逃亡》(Escape to Victory)。

不过,他在自己的最后两部电影中,又恢复了最佳状态。《现代教父》(Prizzi's Honor；1985)以肆无忌惮的滑稽,讽刺了黑手党电影(也让

休斯顿的女儿安吉莉卡[Anjelica]成为明星)。他的最后一部电影《死者》(The Dead;1987)或许也是他众多文学改编之作中最完美的,他怀着爱、喜乐与默默的悔恨处理了乔伊斯的这篇短篇小说,这是一支令人痛彻心腑的告别曲,因人生的美好和短暂而熠熠生辉。

——菲利普·肯普

独立者与特立独行者

杰弗里·诺维尔-史密斯

全盛期的好莱坞片厂体系在国外备受推崇,既因为生产效率和产品质量都很高,也因为它能让供应与需求相匹配。其他国家的民族电影业竭尽全力模仿好莱坞,希望从它严密的工业组织和市场控制方式中获取力量和竞争力。然而,从20世纪40年代开始,30年代和40年代发展起来的这一复杂结构就开始分崩离析。这是一个世界性的现象,但各地的原因却各各不同。例如,在德国和意大利,这是法西斯时期政府控制的产业结构瓦解的后果。在印度,这是独立以及新兴企业家阶层出现带来的众多结果之一。美国的情况更加复杂,制片、发行与放映的纵向联合作为片厂体系的支柱之一,提供了连接供求关系的关键环节,但却因1948年派拉蒙案的反垄断法规而遭到破坏。在需求方面,观众数量减少;而在供应方面,随着各个层次的艺术家们反抗将自己变成片厂机器上的小齿轮,为了生产出以观众为导向的产品而控制创造性天才的平稳机制也表现出严重的紧张态势。

虽然原因各异,结果却都相同:制片模式改变了,由片厂体系培养和又受它限制的电影工作者获得更大的独立性。这一点不仅在意大利——新现实主义在此萌芽成长——这种经常被引证的例子中非常明

显,而且在英国——J.阿瑟·兰克迈出了大胆的步伐,将制片转移给独立小组——和好莱坞自身也很明显。

经典的好莱坞制片体系及其精细的劳动分工虽然经受了挑战,却又备受嘲讽,但在20世纪30年代,不管从创意还是工业方面,它都产生了令人难忘的结果。有时,个人创造性似乎受到压制,但也可得到培养,许多伟大的艺术家的职业就证明了这一点。在片厂体系下,喜剧尤其繁荣——不仅好莱坞如此,其他国家也是同样。

片厂从来都承认,喜剧无法照单生产。但喜剧也可以按照某种公式茁壮成长,而发现并维持成功的公式正是片厂的特长。在有声电影时代初期,派拉蒙尤其拥有完整的喜剧明星阵容,这是从戏剧和歌舞杂耍领域引进的,其中包括马克斯兄弟、梅·韦斯特和W·C·菲尔兹,派拉蒙精心培养和发展了他们各不相同的天才。正是在派拉蒙,马克斯兄弟创造出公认的最优秀也最无法无天的电影,其巅峰之作就是《鸭羹》(*Duck Soup*;1933,利奥·麦凯里导演);在被欧文·萨尔伯格诱惑到米高梅之后,他们也拍出了一部热门影片《歌声俪影》(*A Night at the Opera*;山姆·伍德导演,1935),但此后他们的喜剧就比较平淡了。十年之后,同样是在派拉蒙,剧作家兼编剧普雷斯顿·斯特奇斯获得转行的机会,从《江湖异人传》(*The Great McGinty*;1940)开始导演自己的电影剧本,此后又继续导演了《彗星美人》(1941)、《棕榈滩的故事》(1942)和《战时丈夫》(*Hail the Conquering Hero*;1944)以及其他独具特色的经典作品。但他在诱惑之下离开这家片厂,在航空器工业百万富翁霍华德·休斯的保护下成为独立制片人之后,斯特奇斯的职业开始走下坡路了。

片厂体系也为其他依赖公式的类型——如西部片和恐怖片——提供了有利的环境。但对于那些试图摆脱公式并因此而被视为具有市场风险的影片,它是否有利就值得怀疑了;而且它严格的劳动分工也对电影产生了不利影响,因为作家或导演都坚持(不管出于什么原因)跨越专业领域,高度控制电影的创意。有时候,拥有影响力的作家和导演如果能兼任制片人,就可绕过这些限制。例如,霍华德·霍克斯曾为塞缪

尔·戈德温或大卫·O·塞尔兹尼克等独立制片人导演了几部电影,但除此之外,从《虎鲨》(1932)开始,他的大部分电影都由他自己担任制片人,因此能够享受到一定层次的创意控制,这是大多数签约导演所难以企及的。

片厂体系的联系日渐松弛

20世纪40年代,让好莱坞片厂体系得以形成的各种联系普遍松弛。制片人、导演、作家和演员都发现,在片厂背景下工作变得越来越枯燥乏味。片厂也在管理中发现,这个系统全盛期典型的控制权,如今越来越难以顺利实施了。这个系统中的裂缝逐渐加深。当各家片厂努力寻找新公式、留住数量逐年萎缩的观众时,美国电影已开始发生微妙的变化。机械的精致影片尽管从数量上来说仍然占主体,但随着一代新导演——他们拥有更自然、更独特的风格——的出现,这种影片显得越来越无足轻重了。

20世纪50年代往往被视为"作者论"电影的伟大时代。在奥逊·威尔斯、奥托·普雷明格、尼古拉斯·雷、塞缪尔·富勒、道格拉斯·塞克以及其他在这十年中新出现或再次出现的导演的作品中,法国影评家尤其发现了一些表现出作者风采的特征,在上一代导演中,除了少数人外,都很难找到这种特点。不单约翰·福特和霍华德·霍克斯们在自己导演的电影里显得更像彻头彻尾的作者,而且好莱坞那些等级更低的导演也是如此——尽管他们以前很少有自我表达的机会。实际上,新一代导演不仅享有大量创作自由,而且,当他们试图运用的自由权超过系统的允许时,他们往往会跟片厂体系发生冲突。但他们有能力冒这样的风险——且不管结果会怎样——却是一个明显的信号,说明时代确实在变化。

并非所有被尊为"作者"的导演都跟片厂体系有着相同的关系。有些人(如威尔斯)不容于这个体系,在跟它发生多次小冲突后,便完全离开了。其他人(如普雷明格)却按照冲突的路线,开拓出制片人兼导演的

小天地。如今,约瑟夫·洛塞(Joseph Losey)以他跟剧作家哈罗德·品特(Harold Pinter)的合作而闻名,他作为一名地位低的签约导演完成了早期的大多数好莱坞电影;他跟片厂体系的小冲突涉及他的政见,而非艺术抱负。富勒作为低预算动作片制作人起家,他自编自导,而且往往自己担任制片人,他没有花掉片厂多少钱,也就无需承担太多责任,于是便利用了这方面的自由。

富于创意的艺术家拥有更多控制权的独立制片公司出现,标志着好莱坞片厂制片体系的变化增加。许多这样的公司都是在20世纪40年代中期形成的,尽管不利的税收法规在1947年暂时阻碍了它们的兴起,但事实证明,它们的发展势头不可阻挡。30年代和40年代那些伟大的独立制片人,如塞缪尔·戈德温和大卫·O·塞尔兹尼克,在50年代让步于不太野心勃勃的活动。片厂内部也出现了变化,制片人不断斡旋,将自己的地位确定为"内部独立人员",跟以前所签的合同相比,他们享有了更多的自由。

除了导演,这个时期的许多主要演员也跟片厂外面的职业制片人合作,成立制片公司。虽然他们这么做往往是为了在跟片厂的谈判时增加自己的筹码,但演员与制片人的合作也有助于支持导演和作家——不管他们是初出茅庐还是功成名就。在这些演员和制片人合作成立的公司中,最有名的或许是伯特·兰卡斯特和制片人哈罗德·赫克特(后来詹姆斯·希尔也加入进来)的那家。尽管他们的公司部分致力于为兰卡斯特自己创造主演角色,但也帮助一些来自戏剧和电视领域的新导演进入好莱坞电影业。

20世纪50年代,独立制片领域最杰出的人物或许要算约翰·豪斯曼了。他跟威尔斯联合创立了水星剧院,在《公民凯恩》的制作中发挥了重要作用。在结束了"二战"期间的服役后,他回到好莱坞,为多位导演的影片担任制片人,如马克斯·奥菲尔斯的《一个陌生女人的来信》(1948)、尼古拉斯·雷的《夜逃鸳鸯》1948)和《身临险境》(*On the Dangerous Ground*;1952)、弗里茨·朗的《慕理小镇》(*Moonfleet*;1955)以及

约翰·弗兰肯海默的《情场浪子》(All Fall Down; 1962)。50 年代，他曾在米高梅公司工作了一段时间，这个时候，以担任歌舞片导演而闻名的文森特·明奈利开始职业转轨，其中也有他的功劳。在 50 年代初，尽管明奈利继续为阿瑟·弗里德的制片组制作歌舞片，但豪斯曼的指导却让他能够凭借两部反思电影业的影片《玉女奇遇》(1952)和《罗马之光》(1962)、复杂的弗洛伊德心理剧《阴谋》(1955)以及杰出的传记片《梵·高传》(1956)，开拓出一个新领域。

三位作者式导演

《夜逃鸳鸯》的故事是一个有趣的例子，表明好莱坞片厂体系在战后开始开放。该片的导演尼古拉斯·雷就像威尔斯和洛塞一样，曾在纽约参与激进戏剧运动，"二战"前和"二战"期间都曾在戏剧和广播领域跟豪斯曼有过合作。《夜逃鸳鸯》是豪斯曼 1948 年为雷电华制作的。但完成后有一年多时间都没有好好发行，这与其说是因为雷电华对该片没有什么信心，不如说是因为它在大西洋两岸影评家中激起的兴趣。20 世纪 50 年代，雷继续制作了许多反传统的异端类型电影——主要是犯罪片，但也有西部片——不仅因其视觉流畅性，而且也因其在人物塑造上强烈的尖锐性，以及对盛行一时的墨守成规之风的抗拒，而引人注目。在《天生叛逆》(Rebel without a Cause; 1955，又译为"无因的反抗")中，他指导詹姆斯·迪恩(James Dean)扮演一名受到折磨的青少年，由此登上成功(或者说声名狼藉)的巅峰。他以一种苛刻的方式处理男性面临的困境以及在美国生活中无所不在的暴力，就这方面而言，此前此后的两部电影，即西部片《荒漠怪客》(Johnny Guitar; 1954)和家庭情节剧《高于生活》(Bigger than Life; 1956)，在许多方面都更加典型。雷表现得特别善于使用宽银幕，在家庭情节剧和场面更恢弘的影片中都采用这种格式。然而，当他凭借自己在场面调度方面的技巧，获得机会执导圣经史诗片《万王之王》(King of Kings; 1961)和豪华历史片《北京五十五日》(55 Days

at Peking；1962)时,他那杰出的天才却被冲淡——或许这是不可避免的。虽然他那些热心的崇拜者(例如在英国杂志《电影》中)继续在他的作品里发现个性的标志,但雷自己却深深地陷入自信的危机,完全放弃了故事片制作,到1976年受邀参演维姆·文德斯的《美国朋友》(The American Friend)时,才作为演员重新出现。

雷的电影不管是在片厂体系内或其边缘制作的,最突出的特色或许都是对美国生活的强烈批评,由于它们不是作为一种宣传性"说教"来表达的,因此更加难能可贵。尽管20世纪30年代也生产了一些批评美国社会方方面面的电影,但是,它们大多数都洋溢着一种长期的乐观主义气氛,以及认为错误无关紧要且能够得到纠正的意识,可能除了弗里茨·朗和埃里克·冯·施特罗海姆之外,很少有导演能够让电影的总体视野跟盛行的社会思潮产生深深的冲突。

道格拉斯·塞克是另一位对美国社会深感悲观的导演。他原名德特勒夫·塞克,在他于1937年移民美国之前,曾经在德国拥有成功的职业——先是在戏剧领域,然后是在电影界。初到好莱坞,他发现自己在政治上的激进主义和在风格上的优雅感都无从表达。但他在环球公司找到一个合适的环境,制作各种各样的低预算影片。20世纪50年代,他成为制片人罗斯·亨特(Ross Hunter)麾下的导演,亨特擅长刻板地制作感伤情节剧。在这些不利的条件下,塞克学会以讽刺的方式利用这种类型根本上的不合情理,使得影片能够获得各种彼此矛盾的解读。然而,在他这个时期最好的电影——如《碧海青天夜夜心》(The Tarnished Angels；1958)和《苦雨恋春风》(Written on the Wind；1959)——里,他恰恰都没有使用讽刺的伎俩来削弱这种类型的传统特色。重要的是,这两部影片的制片人都不是罗斯·亨特,而是阿尔伯特·楚格史密斯(Albert Zugsmith),他早先也曾在奥逊·威尔斯50年代唯一的片厂作品《历劫佳人》中担任制片人。

乍一看,巴德·伯蒂彻(Budd Boetticher)的西部片就跟片厂时代的大多数经典作品一样,都是成本低廉的公式化电影,重新利用了有关孤

独与复仇的陈腐主题。但它们之间的连贯性远非呆板或简单的公式化可比，也并非在很大程度上产生于导演的想象以及他与人合作的工作环境。伯蒂彻在20世纪50年代末执导了一连串伦道夫·斯科特主演的西部片，其中的第一部是《七寇伏尸记》(1956)，实际上是约翰·韦恩的巴特杰克公司为华纳制作的；其余的则是一家由斯科特和制片人哈里·乔·布朗(Harry Joe Brown)组建的公司为哥伦比亚制作的，这家公司起初叫斯科特-布朗制片公司，后来改为"兰朗"(Ranown)。有了这个合适的剧组结构，又可定期请伯特·肯尼迪或查尔斯·朗(Charles Lang)担任编剧，伯蒂彻就可全身心地投入影片的制作了。他挖掘斯科特强壮如山的体格和克制的表演风格的潜力，探索西部片类型的核心主题。伯蒂彻的"兰朗系列"影片拥有雅致的场面调度，而且跟约翰·福特的作品一样，为西部片以及杜撰的"美国西部"代表的价值观，加上了最深刻的注脚。

雷、塞克和伯蒂彻的电影尽管各不相同，但他们都跟这个时期的其他"作者式导演"拥有一个共同点。它们全都对制片体系出现的变化作出了回应。这个体系不如以前强势，更灵活，不再那么自信地为适应公式而调整制片。它们也全都展现了导演的个性，但如果这个制片体系没有为导演表达个性提供空间，它们也不会如此繁荣。

进入20世纪60年代

1960年之后(本书第三部分将对此作出更详细地阐述)，制片体系进一步开放，在这个时期前后进入电影界的一代导演比过去几个时期的导演享有更多自由(反之，他们的职业安全度也不如旧式的签约导演)。把到电影院看电影作为首要娱乐形式的观众数量减少，也更分散了，制片人和片厂不再对旧套路能够盈利充满信心，因此必然会向实验性的影片敞开大门。

20世纪60年代目睹了类型电影的分类标准放宽，出现朝着自我反

思方向发展的倾向,以及对类型传统的耍弄。如果说50年代典型的西部片是伯蒂彻和安东尼·曼的作品(如《怒河》[1951]、《血战蛇江》[*The Man from Laramie*;1955]),那么60年代就以山姆·佩金帕(如《铁汉与寡妇》[*The Deadly Companions*;1961])和瑟吉欧·莱昂内的第一批"通心粉西部片"的出现为标志。佩金帕和莱昂内都是对形式高度敏感的导演,其影片的力量不仅来自他们重塑类型传统的方式,也来自电影的内容。甚至老一辈的大师也受到这股新潮流影响。约翰·福特的《双虎屠龙》(1962)就对古老的西部以及西部片自身作了挽歌式的反思。

另一位以其利用类型传统的独特方式而闻名的导演是唐·西格尔,他在20世纪50年代和60年代曾涉足各种类型电影,但都没有引起多少注意,直到他在一系列电影中,将克林特·伊斯特伍德的形象从莱昂内影片里孤独的枪手转变为《辣手神探夺命枪》(*Dirty Harry*;1971)中的无赖警察,西格尔才为自己找到合适的环境。不过,最能代表60年代新电影的导演或许是阿瑟·佩恩(Arthur Penn)。就像同一时代的许多导演一样,佩恩在剧院接受了训练,却以一部非同寻常的西部片,即1957年的《左手神枪》(*The Left Handed Gun*),而在电影界一炮走红。他在欧洲(尤其是法国)比在自己的祖国更受崇拜,在拍摄《雌雄大盗》(*Bonnie and Clyde*;1967)之前,他一直很难在好莱坞确立起稳定的职业。佩恩的电影结构松散,往往由一系列片段组成,它们之所以能够成型,与其说是遵循了传统的好莱坞戏剧艺术规则,不如说是凭借了他钟爱的剪辑师戴迪·艾伦(Dede Allen)付出的巨大努力。佩恩的电影与其说是耍弄类型传统,不如说是竭力反抗它们,从内容不断向形式施加的压力中提炼出意义。

然而,在其他方面,20世纪60年代的美国都是从"经典"好莱坞电影向1972年因弗朗西斯·科波拉的《教父》的成功而开创的新世界过渡的时期。这两个世界之间的距离可以从50年代弗兰克·塔西林和杰里·刘易斯(Jerry Lewis)的喜剧跟70年代和80年代伍迪·艾伦的喜剧之间的差异衡量出来。塔西林以前是个动画师,他在疯狂嬉闹的电影中担任刘易斯(以及迪恩·马丁[Dean Martin]、杰恩·曼斯菲尔德[Jayne

Mansfield]和其他流行艺人)的导演。这些影片由派拉蒙或20世纪福斯发行,但往往是刘易斯自己在50年代以及60年代初制作的。(从1960年开始,刘易斯就逐渐成为自己的导演了。)塔西林的风格跟流行的一般喜剧差不多,但因为以前身为动画师的他善于嘲弄地模仿别人的动作而独具特色。尽管影片高度复杂(也跟最优秀的好莱坞动画片类似),但却轻松地将这种复杂性展现了出来。塔西林的电影可以说是好莱坞在其全盛期形成的大众文化的最后狂欢。

特 别 人 物 介 绍

Burt Lancaster
伯特·兰卡斯特

(1913—1994)

兰卡斯特出生于纽约市的东哈莱姆(East Harlem),当时这里是个爱尔兰移民聚居区。他曾求学于纽约大学,但后来中途辍学,跟童年时的朋友尼克·克拉瓦特(Nick Cravat)组成了一对杂技搭档,在海报上被称为"朗与克拉瓦特组合"。他们曾经在几家马戏团演出,直到兰卡斯特受伤才被迫中止。"二战"期间,他在军队的娱乐部门服役,退役后,他决定继续演艺业。他的第一个角色是在一出百老汇戏剧里担任青少年主角,这为他带来好莱坞提供的一大堆工作机会(他最终跟哈尔·沃利斯签约),以及跟经纪人哈罗德·赫克特(Harold Hecht)的合作关系。

兰卡斯特缺乏表演经验,戏路狭窄,这可以从他早期的一些角色中看出,例如他在西奥德马克的《杀人者》(The Killers;1946)里扮演的替罪羊,以及在达辛(Dassin)那部紧张的监狱剧《血溅虎头门》(Brute Force;1947)中扮演的沦为牺牲品的骗子。但这一切都因他热情的银幕形象而得到弥补——他有一股险恶而野蛮的力量,即便是扮演一般认为相当软

弱的角色,如《电话惊魂》(1948)里斯坦威克那个诡计多端的丈夫,也会传达出一种几乎难以压制的暴力感。在好莱坞的主要演员中,这是一个新奇的特点,兰卡斯特自己也承认:"我就像一件新家具——更坚固,不太优雅,更粗糙。"

对于这个时期的黑色电影来说,这个危险的小优势非常适合他。它的优点,以颇具感染力的自嘲态度展示出来,就是一种虚张声势的热情,让他成为最令人振奋的动作男主人公之一。在《宝殿神弓》(*The Flame and the Arrow*;1950)和《红海盗》(*The Crimson Pirate*;1952)中,兰卡斯特重新和自己的老搭档尼克·克拉瓦特合作,以芭蕾舞似的优雅和对自己表演中那些激烈动作显而易见的喜爱,摇荡、滑翔、翻跟头。跟他相比,即使弗林和范朋克也显得平淡无奇。

有些影评家只看到了兰卡斯特的超级体格和表面上大大咧咧的笑容,嘲笑他肌肉发达,却忽略了他将智慧赋予自己扮演的每个角色。兰卡斯特也很清楚自己的局限,他总是不断努力扩展自己的戏路,揭示强健的肌肉下隐藏的脆弱——例如在《兰闺春怨》(*Come Back, Little Sheba*)中,他扮演那个疲惫不堪、曾经酗酒的医生,以克制的表演,小心翼翼地烘托出扮演他妻子的雪莉·布思(Shirley Booth)的精彩演技。

兰卡斯特非常精明,没有让自己沦为签约奴隶——战前大多数明星都深陷其中。他的票房吸引力跟赫克特精明的经济头脑相结合,创造出第一对演员和经纪人的合作关系,并将突破好莱坞片厂的势力。后来编剧詹姆斯·希尔(James Hill)也加入进来,他们三个人组合成20世纪50年代最成功的独立制片公司,总是乐意接受有风险的项目。其中有些项目盈利了,如亲印第安人的西部片《草莽雄风》(*Apache*;1954),非常投合兰卡斯特坚定的自由主义政见。在麦肯德里克的后期黑色电影代表作《成功的滋味》(1957)里,兰卡斯特扮演一个邪恶的娱乐业专栏作家,是掠夺成性的黑夜世界之王,虽然他那令人不寒而栗的表演非常精彩,该片在票房上却失败了。

西部片很适合兰卡斯特四肢修长的体格和随和的运动员气质。在

《龙虎干戈》(Vera Cruz；1954)中,他将自己的咧嘴而笑变成了优雅的恶棍特征,跟加里·库柏扮演的那个有原则的孤独者相映成趣；而后,在《龙争虎斗》(Gunfight at the OK Corral；1957)里,他又将变换角色,扮演那个沉着、克制的怀亚特·厄普,跟柯克·道格拉斯扮演的特立独行的霍利迪医生(Doc Holliday)形成鲜明对比。很少有几个演员比他更适合扮演骗子了,在温和的魅力之下,隐藏着他目光冷峻、残酷无情的一面：他在《雨缘》(Rainmaker；1956)中表现不错,而在《孽海痴魂》(Elmer Gantry；1960)里,连他自己都为自己的夸夸其谈、口若悬河而陶醉了,他的表演实在令人叹服。

1960年左右,赫克特-希尔-兰卡斯特三人组合分裂,兰卡斯特转向更沉默、更喜欢沉思默想的角色,但从未失去他那种有所抑制的威胁感觉：在《天牢长恨》(Birdman of Alcatraz；1962)中,他扮演了一个被控有罪的杀人凶手,却总是怀着无限的温柔对待那些脆弱的小生命；而他在《五月中的七天》(Seven Days in May；1964)里扮演的那个妄自尊大的将军却因其面无表情的平静而愈加显得可怕。但他在《豹》(1963)中塑造的那个西西里王公却展示了他的新特色。很少有人——包括最初的维斯康蒂自己——想到他能够传达出如此泰然自若的贵族式忧郁。这部电影揭示了他出人意料的个性深度,维斯康蒂称他为"我见过的最完美的神秘男子"。在《家族肖像》(Conversation Piece；1974)中,维斯康蒂再次利用了他的这种神秘特征,让兰卡斯特扮演那个孤独的教授,住在一套汗牛充栋的公寓里,在隔壁新搬来的那个颓废"家庭"的诱惑下,走出了自己孤独的生活。

兰卡斯特后期的电影变化不定,不过,随着岁月把他变得从容成熟,这些影片里也有一些他最优雅的角色。在《威震大西部》(Ulzana's Raid；1972)中,当他扮演的那个头发斑白、相信宿命论的童子军因为其他人的愚蠢而恬淡地死去时,他表现出自己天生的权威性。在比尔·福赛思(Bill Forsyth)那部离奇的喜剧《本地英雄》(Local Hero；1983)里,他愉快地嘲笑自己充满活力的形象；后来他又为《梦幻成真》(Fields of Dreams；1989)贡献了一个令人动容的忧郁场面。但在马莱的《大西洋城》(Atlan-

tic City USA；1980)中,他扮演一个逐渐老去的小歹徒,获得一次机会将自己荒谬的幻想变成现实,通过把悲悯与虚张声势结合起来,他的表演达到了最佳状态。兰卡斯特曾经这样评价自己:"我认为我或许有一群谦恭的崇拜者,但他们并非深情款款的崇拜者。"然而时间证明他想错了,随着岁月的流逝,不仅他的戏路变得更宽、更深刻,而且——完全出人意料的是——他也变得更加招人喜爱了。

——菲利普·肯普

特 别 人 物 介 绍

Orson Welles

奥逊·威尔斯

(1915—1985)

奥逊·威尔斯出生于美国威斯康星州的基诺沙(Kenosha)。他的母亲是一位钢琴家,于1923年去世,四年后,他的父亲也去世了。年幼的奥逊很快展露出自己的戏剧天才,在伊利诺伊州的托德学校(Todd School)登台演戏,尤其擅长莎士比亚的戏剧。威尔斯通常被视为一个自学成才的天才,他的文化首先形成于他的家庭背景,然后又获益于他在美国和欧洲参与的各种文化机构。他在十六岁便离开了学校,成为都柏林大门剧院(Gate Theatre)的一名演员;回到美国后,他又卷入了纽约的激进戏剧运动。这场运动尝试创造出普通观众就能接触到(尤其是通过广播)的高深文化——包括文学和戏剧——塑造了威尔斯早熟的戏剧职业。

在纽约,他与约翰·豪斯曼通力合作,导演了一些作品,先是为短命的纽约联邦剧院(Federal Theater),后来又为他和豪斯曼于1937年建立的水星剧院。他还执导并参演了每周根据文学经典改编的广播剧,尤其是狄更斯和莎士比亚的作品。这些广播剧表现出了后来威尔斯电影中

的一些特色,如依赖画外音的解说,以及包括戏中戏的复杂叙事结构。然而,他最著名的广播剧是1938年万圣节根据 H·G·威尔斯的《世界大战》(The War of the Worlds) 改编的作品,它模拟一次特殊的新闻广播,打断了正常的晚间广播节目。尽管显而易见是虚构的,这出广播剧还是让成千上万的观众上当,在美国东海岸造成恐慌。威尔斯那如天鹅绒般温柔的男中音已经非常著名,因此他在恐慌之后评论说:"难道他们就听不出那是我的声音?"

威尔斯的第一部故事片《公民凯恩》(1941) 尽管对这种媒介的模仿和利用都很怪异——采用深焦拍摄,模仿新闻片,充斥着伪造的历史镜头,安排多个叙述者,并拥有复杂的叙事结构——但仍然非常接近真实,就像《世界大战》广播剧一样。报纸大亨威廉·伦道夫·赫斯特(William Randolph Hearst)看出来,影片是故意按照自己狂妄自大的个性来塑造查尔斯·福斯特·凯恩的。赫斯特威胁对该片采取法律行动,并禁止自己的报纸刊登它的广告,成功地推迟了它的发行,减弱了众多热情洋溢的影评造成的影响。

此后五十年间,《公民凯恩》仍然颇具争议性。法国影评家安德烈·巴赞在看到意大利新现实主义影片的同时,于1946年看到这部电影。他提出,该片大量尝试深焦摄影,增强了电影感知世界的真实感,但随后的影评家也指出,这部电影也非常夸张、做作,甚至有些怪异。深焦的使用并不独特,摄影指导格里格·托兰已经在其他影片中尝试使用过了。威尔斯作为影片"作者"的角色也受到激烈的挑战,尤其是宝琳·凯尔(Pauline Kael; 1974),她提出——这种说法或许不对——该片的剧本完全是赫尔曼·J·曼凯维奇(Herman J. Mankiewicz)的作品。但即便《公民凯恩》的结构或技巧并非完全新颖独到,这些技巧却精巧娴熟地融入了电影复杂的结构中,这也同样是事实。威尔斯来到雷电华后,将这家片厂比作世界上最大的玩具火车装置,毫无疑问,他很享受使用这家片厂的技术,就像他使用广播一样。

作为威尔斯的第一部片厂电影,《公民凯恩》也标志着他跟片厂体系

之间开始出现问题。这些问题将损害他随后在该体系内拍摄的电影,并最终迫使他离开好莱坞,到欧洲去从事独立制片。他完成的第二部电影是《伟大的安巴逊》(The Magnificent Ambersons;1942),该片让复杂的摄影机运动和一镜到底的运用得到进一步发展,深焦的运用也是如此,不过这次的摄影指导是斯坦利·科尔特斯(Stanley Cortez)。然而,1942年初,当威尔斯离开好莱坞,到巴西去拍完那部中途流产的《全是真的》(It's All True)时,《伟大的安巴逊》却遭到片厂的大肆删剪,目的是把它剪到适合双片联映的长度。随后,威尔斯试图为不同片厂准时制作三部低预算电影,以显示他有能力在片厂体系中工作。可是,威尔斯自己和他当时的妻子丽塔·海华斯主演的《上海小姐》(The Lady from Shanghai;1948)却让哥伦比亚片厂的老板哈里·科恩感到愤怒与无法理解;而不管是按照一位剪辑预先安排好的拍摄计划制作的《陌生人》(The Stranger;1946),还是为低成本的共和片厂制作的《麦克白》(Macbeth;1948),在票房上都不成功。

20世纪40年代,威尔斯继续自己作为电影演员的职业(包括在1943年的《简·爱》中饰演罗切斯特的大胆尝试)。1947年,他移居欧洲,希望通过当演员赚得足够的钱来制作自己的电影。在他余下的职业生涯里,他大部分时间(除了1958年暂时回到好莱坞拍摄《历劫佳人》外)都在外景地拍电影,然后加上后期合成的音响,而戏服要么是借的,要么根本就没有,而且,因为他需要不时中断制作去筹款,所以每部电影都要好几年才能完成。《奥赛罗》(1952)、《阿卡汀先生》(Mr. Arkadin,又名"密谋"[Confidential Report];1955)、《审判》(The Trial;1962)和《午夜钟声》(Chimes at Midnight;1966)全都在这种尝试性的环境中制作而成。《审判》在失去投资后,大部分都是在当时一座废弃的火车站奥塞车站(Gare d'Orsay)拍的。如果说威尔斯在好莱坞制作的影片非常依赖片厂技师精湛的技术,那么,他的欧洲电影则主要依靠他自己的天才,将相隔好几英里、好几个月拍摄的各不相同的镜头剪辑成一部巧妙的拼图式作品。在这个时期,威尔斯也恢复了他对文学作品的依赖性,而他的风

格却更朴素了。《午夜钟声》是根据《亨利四世》(Henry IV)和《温莎的风流娘们》(The Merry Wives of Windsor)里那些有福斯塔夫出现的场面改编的,通常被视为他的莎士比亚改编之作的巅峰。

到威尔斯去世时,他留下了好几个尚未完成的项目,从刚刚完成的脚本到电影片段乃至经过部分剪辑的作品都有。他未完成的电影《堂·吉诃德》最近由别人拍完了。威尔斯的影片往往以一个强势人物和一个局外人为核心,后者被前者追寻失落的过去的努力所吸引,由此出现的故事就夹在了真实与虚构之间。他喜欢创造(和扮演)吹牛皮和撒谎的人物,或者是被一张神秘的欺骗之网包围的人物,而那些骗局从未被完全揭露。当七十岁的威尔斯于1985年去世时,他有近四十年时间都同时充当了强者与局外人、高明的骗子和浪迹天涯的流浪汉。威尔斯去世两年后,他的骨灰被安葬在西班牙,他的坟墓上没有名字。

——爱德华·R·奥尼尔

特 别 人 物 介 绍

Stanley Kubrick
斯坦利·库布里克
(1928—1999)

斯坦利·库布里克是纽约布朗克斯(Bronx)地区一名医生的儿子,他很早就离开了学校,沉浸在自己对棋类、摄影和电影的热爱中。他在《观看》(Look)杂志当了四年的摄影师兼记者,业余时间则去现代艺术博物馆欣赏电影。之后,他制作了一部有关拳击手的短纪录片《拳赛之日》(Day of the Fight;1951),该片表现出"黑色电影"式的光影风格,以及对孤独、执念和暴力的兴趣,这都预示着他后期作品的特色。《拳赛之日》被出售给雷电华-百代公司,他们又委托他拍了另一部短片《飞行的牧

师》(Flying Padre；1951)。他的第三部短片《海员们》(The Seafarers；1953)是彩色电影,接着,他试图制作一部故事片《恐惧和欲望》(Fear and Desire),由库布里克自己掌镜和剪辑,少得可怜的预算则是从一个亲戚那里借的。库布里克对《恐惧和欲望》很不满意,但仍然坚持不懈,在1955年又制作了《杀手之吻》(Killer's Kiss),这部杰出的黑色电影以拳击界为背景。

《杀手之吻》被联艺买下来,他们也发行了库布里克随后的两部电影。《谋杀》(The Killing；1956)表现了一个从不同视角讲述的故事,并有复杂的时间结构,它将黑色电影的传统扩展到了极致。《光荣之路》(Paths of Glory；1957)是一部反战片,由柯克·道格拉斯主演,以其摄影机运动和场面调度中严格的几何学而著称。也正是道格拉斯,在担任《斯巴达克思》(1960)的执行制片人时,让库布里克取代安东尼·曼导演了这部影片。库布里克刚刚将《独眼龙》的导演让给马龙·白兰度,却发现自己掌管到当时为止美国投入最高的影片,也是他唯一在创意上没有控制权的影片。但他仍然能够让《光荣之路》的一些风格和主题要素在《斯巴达克思》里得到进一步发展,最重要的是,他还掌握了大型制片的技巧,展示了他调整自己的知性抱负以适应电影业需要的能力。

库布里克接下来的项目是将弗拉基米尔·纳博科夫(Vladimir Nabokov)的《洛丽塔》(Lolita)改编成电影,这个悲剧故事讲述了一个中年教授对一个小女孩的情欲执念。美国的审查问题导致这位导演将拍摄基地转移到英国的伯勒姆伍德(Borehamwood)制片厂,这里从此便成为他的制片基地。结果,该片因"背离"纳博科夫的小说(如果只是因为他需要将洛丽塔塑造成一个发育完全的十几岁孩子而非原作中刚到青春期的性感少女就好了)而广受批评。但该片跟库布里克随后的那部电影《奇爱博士》(Dr. Strangelove, or How I Learned to Stop Worrying and Love the Bomb；1963)一样,都展现了他将戏剧性与怪异相结合的非凡能力,并尖锐地讽刺了性挫败导致的病态心理。

库布里克的习惯越来越孤僻,对自己的计划也越来越保密。随后,

他花了四年时间准备《2001 太空漫游》(2001：A Space Odyssey)，这部科幻片获得了极大的技术成就，它出众的幻想在电影史上前无古人。影片将辉煌的奇观跟对时空、潜在的外星世界以及知识的噩梦的反思结合起来，成为一部风靡一时的经典。它也突出表现了库布里克手法的标志——把通过控制、策略和计划传达出来的信息准确地展开，就像棋类游戏一样。这种手法在《发条橙》(A Clockwork Orange；1971)中出现了进一步的变形，他利用暴力动作的编排，独出心裁地掩饰了他对那种以理性方式管理社会紧张局势与冲突的乌托邦信仰的悲观看法。

在《乱世儿女》(Barry Lyndon；1975)中，库布里克继续发展他的悲观主义，将萨克雷的这部长篇小说改编成一个令人沮丧的公理，表现了启蒙主义和人类处境的本体论局限性的错觉。《闪灵》(The Shining；1980，又译为"鬼店")表面上是一部恐怖片，但却超越了这种类型的一般传统。该片使用了一个作家的故事，他被自我隔离所禁锢，着魔似的任凭他的过去跟与之平行的生活摆布自己，创造出一部令人目眩的探索内心世界的漫长旅程，对科幻故事的形而上关注跟《2001 太空漫游》类似。但在理性失败这一主题的发展上，这部影片却跟《乱世儿女》同列，成为表达这位作者式导演的思想体系的关键作品。

在《全金属外壳》(Full Metal Jacket；1987)里，库布里克回到了战争片类型。尽管这部影片名义上以越南战争为背景，其人物似乎却被一种与历史无关的永恒动力所支配。而作者自己面对人类事务的愚蠢，似乎比以前更痛苦了。库布里克将艺术、科学知识、政治和社会兴趣以及他对道德和形而上学的关注不可思议地综合起来(尽管有些影评家心存疑虑地把他视为自命不凡的形式主义者)，类似于19世纪歌德追求的目标。在这方面，库布里克可以说是 20 世纪艺术中的典范人物，象征着理性与激情之间、追求全面知识的雄心壮志(与之相伴的是控制和决定事件发展进程的狂妄意志)与能够获得某种知性不朽的狂热幻想之间不可调和的冲突，对于肉体存在所具有的残酷的荒谬性，这是唯一可能的回应。

——保罗·谢奇·乌塞(Paolo Cherchi Usai)